U0152638

本书为国家社科基金艺术学青年项目

《中国画学术语研究》（批准号：16CF163）结项成果

中国画学
术语研究

刘玉龙 著

中华书局

图书在版编目(CIP)数据

中国画学术语研究/刘玉龙著. —北京:中华书局,2024.3
ISBN 978-7-101-16417-6

Ⅰ.中… Ⅱ.刘… Ⅲ.中国画-名词术语-研究
Ⅳ.J212-61

中国国家版本馆 CIP 数据核字(2023)第 214928 号

书　　名	中国画学术语研究	
著　　者	刘玉龙	
责任编辑	白爱虎	
责任印制	陈丽娜	
出版发行	中华书局	
	(北京市丰台区太平桥西里 38 号　100073)	
	http://www.zhbc.com.cn	
	E-mail:zhbc@zhbc.com.cn	
印　　刷	河北新华第一印刷有限责任公司	
版　　次	2024 年 3 月第 1 版	
	2024 年 3 月第 1 次印刷	
规　　格	开本/920×1250 毫米　1/32	
	印张 15¼　插页 2　字数 330 千字	
印　　数	1-2000 册	
国际书号	ISBN 978-7-101-16417-6	
定　　价	98.00 元	

作者简介

刘玉龙

1981 年出生，宁夏彭阳人。

2005 年毕业于陕西师范大学艺术学院，获文学学士学位。

2009 年毕业于陕西师范大学美术学院，获文学硕士学位。

2014 年毕业于中国艺术研究院，获文学博士学位。

现为陕西师范大学美术学院教授，硕士研究生导师。

目　录

序　言

　　20世纪初，随着现代学术的兴起，中国传统画学逐渐嬗变为现代学术的美术史研究。如今，在世界性的学术跨界融合态势下，中国美术史研究引入、融汇西方艺术史研究的观念与方法，拓展新空间，展开新视角，呈现一片学术繁荣。与此相对，传统画学却由于与原有文化环境的疏离而渐趋式微。

　　作为传统画学里的"关键词"，画学术语的凋敝尤为明显。由于传统国画的语言体系和风格样式与西方绘画、当代艺术乃至世界艺术之间的相互借鉴和融合，形成新的叙事方式及语言体系，传统的画学术语已难以发挥其恰当的表述功能；也由于传统画学术语与当下的绘画环境日益疏远，其实用性即术语的原有语义已与当下表达的意旨产生剥离，画学术语内涵在当下发生再度蜕变。随着中国画学术语的增加及其内涵的嬗变与移易，脱离原境的画学术语已经无法构建早期画学的语境，并且，在后世的不断阐释中，画学术语原有的义涵也逐渐消弱。相对于传统画学的阅读、教学和研究而言，画学术语因失去原有的生存环境而与本义渐行渐远，致使误读频出；不同画家对画学术语理解有别，使得同一术语在他们的作品中表现出不同的技法和样式风格，也促使了

画学术语内涵的不断丰富。

艺术史青年学者刘玉龙对于上述学术困境怀有深深焦虑并进行深刻反思,这也成为他近些年专注于传统画学术语研究的内在动力。他的研究成果集中体现为这本《中国画学术语研究》。本书按中国画学术语的类型分四章进行梳理、考证、分析与论述,涉及画学术语近三十个。书中摘引了大量的古代文献,并广泛结合今人的研究成果,考辨这些术语的多元性与多义性,不仅可弥补辞书之阙,也铺垫出进入中国古代绘画史原境的一块块小基石。

必须看到,在中国古代美术史论与画学术语研究的关系之中,画学术语始终是缺乏主体性的,这导致其并未形成科学的研究方法和研究体系。因此,画学术语的研究亟须建立自己的方法论。另一方面,21世纪以来,通过各类数据库可以检索文献,画学文本的获取方式也越来越简洁方便,可谓"随手可得"。这既为画学术语研究提供了便利,也在获得极其丰富的画学文献的同时又因"文献过剩"而形成了一个迷失其中的画学研究困境。因此,《中国画学术语研究》是一项看似简单而实则艰辛的学术工作。

本书首先建立起了中国画学术语研究的内部空间结构。作为研究对象的一个个画学术语,其实都是中国古代绘画史中一个个关键概念,提取了它们,也就纲举目张地勾勒出中国古代绘画的基本轮廓。该书的旨趣还在于探析中国画学术语共通性的同时,从概念的生成、内涵的衍变、结构和意义的分合等因素,辨析这些术语内涵及其相互之间的关系。术语的运用是大众化的,但其生成则是源于部分文本之中,为此本书做了大量训诂考据钩

沉。在论证过程中,对当代辞书的诠释亦有所修正,甚至有所质疑,旨在拟构更具理论性、合理性和可行性之画学术语研究方法。而如果在此基础上进一步凝练文辞,汇集成专业辞书,亦可方便中国画学文献的阅读和研究。

作者秉持鲜明的历史意识,用发展变化的观点统御该书的研究,关注影响中国画学术语生成和衍变的时间、地域、文化等因素。作者指出,画学术语在后世传播和运用的过程中,已与其原有的生成文化语境及描述对象分离,成为历史文本著录的一个概念,具有一定的独立性。但依然可以从三个不同层面进行理解:第一是作为从生成至当下还在不断使用的文辞本身;第二是作为一个表达与之相关的画学事物,并成为一个固定的、约定俗成的画学"知识";第三是作为一个承载画学的知识传统并延续着这个传统画学观念的语言系统,伴随着绘画风格样式、技法、语言不断演变的观念的历史。这些语词组成的有机的画学术语体系范围之内,形成了一个有系统、有规律可循的结构,而此结构不仅蕴含着丰富的画学理论和思想,而且涵括了思想观念演变的规律和历史。

作者的研究既将画学术语看作是一个个由汉字构建的文本,同时,又将其看作生长于绘画史空间的一个个生命体。画学术语的生成也是一种自主的内涵衍变,是不同时代、不同地域、不同文化语境下诸多因素的叠加与累积。与此同时,画学术语一旦生成,便预示着其已由诸多的参与画学的人们共同演绎、接受和使用,成为当时画学界的共通性语词。因此,画学术语的生成除具有时代性和地域性之特点外,一段时期内将保留着原有的内涵,

之后又必然会因时间而衍变。中国画学术语固然是传统画学的产物，但并非传统画学语词的延时滞留。后世对前人文本展开研究的另一个视角，是在当代绘画环境乃至整个文化语境下对前人语词运用的时间、角度、内涵及思想的解读与辨析。这种思考有经验的成分，但同时又打破了原有方法和经验的桎梏，是对当下"定性"画学术语既定内涵的再度探索，而这种视角的展开，依旧是依据历史文献而分析研究。

　　当然，该书的研究并不是局限在画学术语的内部空间，而是拓展到艺术史及社会文化史的学术环境中观察画学术语的存在及嬗变。我们看到，作者不只是考证与辨析词义，也不只是对概念进行诠释，他还将画学术语纳入其生成的原境之中，结合图像探析其源流始末和古人的绘画观念及意识等。作者在辨析画学术语如"写生""写貌""写真"的时候，既采用训诂学的方法比对古代文献的诸多注解，对这些术语展开详细的论证与诠释，又适宜地结合了绘画技法与相关画学理论，从而使其解释更贴近绘画史真实。这一方面体现出作者文献学、文字学、训诂学等方面的基本素养，同时也体现出其在绘画实践及形式分析等方面的功力，从而将绘画形式、结构、功能、风格、语言和意蕴等的分析融汇到整个画学文献研究之中。他的画学术语研究努力凝练并完善研究方法，积累并建构相应的知识体系，试图为美术史论和图像研究提供理论支撑。在这里，画学术语不只是文史学科诠释其内部问题的参照，而且为整个美术史论研究和艺术创作提供思想资源，也为画学文献与美术史研究拓开了新的空间。

　　进而言之，本书的研究在一定程度上也跳出了美术史视域，

利用跨学科的思维与方法,复原画学术语生成的历史、社会和文化背景。也可以说,本书的画学术语研究既是以主要语词为中心的画学观念研究,同时也具有文化整体性的研究色彩。绘画史论、技法语言、美学、教育、批评等的学术分野,传统画学的理论框架及创作范式,古今、中西在融汇中又保持独立的概念范畴,历史文本、创作实践、绘画理论与观念等研究借鉴了诸多的研究方法与表现方式,以及守护与拓进相融汇的学术研究和绘画创作指向等等,共同构筑了当代中国特色的画学研究范式。在中国特色艺术学科体系、学术体系、话语体系建设中,中国画学术语研究具有其独特价值和意义。

　　还需提及的是,本书既是对画学术语内涵的分析与补充,又是对当下画学语境中术语运用与生成的反思。画学术语本身必须适应当下的绘画环境,能表述当代绘画的语言、风格样式及其理论。因此,立足当下,为今人对画学术语的运用和研究提供参考,补充诸辞书对画学术语诠释之不足,也是本书的目的之一。作者也希望借此培养新生代对于画学术语研究的兴趣和能力,提升对传统文化的尊重和自信,从而让传统画学在当代艺术创作和美术史论研究中保持活力。

　　实际上,画学术语研究是用当时人使用的语言(文献)去理解和发现历史,并将这一历史用现代人的语言思维在当下语境中呈现出来。这样的学术再建,既需要研究者进入画学术语的历史原境,也需要他进入当代艺术史的期待视野,这样才能使其研究发散出贯通古今的学术穿透力。在未来的研究中,在扩充画学术语数量的同时,也要确立这些术语在语义网络中的节点位置,从而

编织出由画学术语构成的知识构架，为当代读者展现一部中国古代绘画概念的历史。因此，玉龙未来的研究有着巨大的延展性，在其《中国画学术语研究》出版之际，也期待他不断有新的研究成果呈现。

中国艺术研究院　牛克诚

2023年1月

绪　论

　　术语，就是范畴，即关于对象特性及其关系的基本概念。画学术语，就是人们在揭示中国绘画艺术特征以及与之相关各方面联系过程中总结出的理论概念，是中国画内在本质的具体展开形态和表现形式。它诞生于绘画创作与批评的实践活动，并对这种创作和批评活动发挥制约和导向作用。

一、研究意义与研究内容

　　许慎《说文解字》弟（第）十五上记："……及亡新居摄，使大司空甄丰等校文书之部，自以为应制作，颇改定古文。时有六书：一曰古文，孔子壁中书也。二曰奇字，即古文而异者也。三曰篆书，即小篆，秦始皇帝使下杜人程邈所作也。四曰佐书，即秦隶书。五曰缪篆，所以摹印也。六曰鸟虫书，所以书幡信也。"①张彦远《历代名画记·叙画之源流》据此谓"在幡信上书端，象鸟头者，则画之流也"，并借此论"书画同源"。"颜光禄云：'图载之意有三：

————————

①［汉］许慎：《说文解字》，北京：中华书局，1963年，第315页。按：徐锴曰："李斯虽改史篇为秦篆，而程邈复同作也。"

一曰图理,卦象是也;二曰图识,字学是也;三曰图形,绘画是也。'又周官教国子以六书,其三曰象形,则画之意也。是故知书、画异名而同体也。"①颜光禄之语阐明了图像表达的三个层面及其内涵,并把"图形"视为绘画,张彦远则借此诠释"书、画异名而同体",意指象形文字与绘画皆脱胎于物形、物象,渊源相类。陆游诗云"细考虫鱼笺尔雅,广收草木续离骚",虽言图书,亦关乎文字与图画。符号、图画、文字肇始,形、声、意得以记载,万物遂被图绘。

既有图画,必有称谓,相关语词遂生;术语生成,指代绘事。然术语之运用与衍变,与图像互生,时地不同,人各有异;既有传承,必有改造;既有诠释,必有误读,并以此构筑绘画观念之历史。

众所周知,古人以语词论画,逐渐成画学专有之名词或专门之用语,即画学术语。然而中国画术语概念的生成与内涵的衍变,与当时绘画的样式风格及用笔、用墨、设色等技法紧密相关。更确切地说,是依照当时绘画的诸方面而展开,术语本身涵括了当时绘画的主要思想。若对这些语词的源流不能作全面、准确的梳理,就无法全面理解古人的绘画思想和作品。而在中国画学术语词义演变的历程中,绘画技法与样式风格的演变又使得与其有关的语词词义随之发生变化,故绘画技法和样式风格乃是画学术语生成的主要源泉。历史必然存在建构的过程,画学术语的生成,有其时代背景和特点,然而后世不同时段的理解、运用又与当时的文化、政治、经济、宗教等方面息息相关。其间,难免会融入撰写者对这些术语和文辞的理解、建构与阐释,以此"层累",便形

① [唐]张彦远:《历代名画记》卷一,北京:人民美术出版社,1963年,第2页。

成了某一术语或语词概念、内涵演变或演绎的历史，这种历史又不同于其概念本身，而是后世对其阐释的历史。

童书业、阮璞等人，为画学研究开启了实学之门径。阮璞《画学丛证》一书以清代"乾嘉考据"的治学方法，对画学相关问题进行了考辨，今人踵其门庭而又有补充者，唯启画学版本、目录、词义之真伪，善与不善，语词之源流，为解古人思想与文意等诸多问题。谢巍《中国画学著作考录》一书针对画学著作版本、目录、提要等考证而成巨著。其他关于画学术语的研究，多散布于相关的文论之中，而未成体系。欲明词义，须探其源、知其流，故，今秉承清代实学"无征不信"的治学理念，结合中国古代的绘画作品及其相关技法，将诸多画学术语生成的原境与衍变的绘画背景紧密联系，对画学术语的概念及相关问题进行梳理，继而对其考证与辨析。只有将诸多画学术语置于原境之中进行考辨，明晰其源流，方能知其本义及内涵衍变的轨迹，才能比较准确地进行诠释，也才能借此更确切地释读古人的画学思想。

本书对丹青、水墨、笔墨、白描、没骨、泼墨、破墨、渍墨、积墨、写生、写貌、写真、写意、院体、院画、界画、士人画、文人画、设色、傅色、赋彩等术语的源流进行梳理、考证与辨析。这些语词既有具体的所指，相互之间又紧密联系，与中国画的技法及其演变，画论、画史及鉴藏品评的发展等息息相关。每一个画学术语的生成与衍变，均与绘画作品及其表现技法有关，也脱离不了与之相对应的时空背景和文化气候。在这些画学术语中，有些相对应的是艺术风格或样式，如工笔与写意、白描与没骨、水墨与（设色）丹青等。与此同时，水墨技法进入绘画题材，山水画又演变为水墨山

水、浅绛山水和青绿山水等样式风格，故水墨又成为一种艺术手法或样式。又如写生、写貌、写真及写影，是对应于人物、花竹、翎毛、畜兽、山水等不同绘画题材而生成的绘画创作或题材来源类的术语。而界画源于内廷界作，后在绘画分科中形成独立的一科，与之对应的是特定的作画方式和手法，并成为某种画学的专有名词。院体画、士夫画、工匠画、画家画则是依据画家的身份、地位及其艺术风格等进行划分而形成的概念。山水画之勾、皴、擦、点、染等则是依据绘画用笔方法而形成的表现技法一类的语词，也成为画学术语。"没骨"既是一种绘画的表现方法，也是依据表现方法而形成的绘画样式，实根源于"凹凸花"。它既不属于水墨画，也与传统设色绘画不同，既非工笔，亦非写意。白描也是如此。然而，人物画之白描十八法和花鸟画的点染、点写等均涵括在笔法的范畴之中，故仅在"笔墨"中论及，不再单独作分析和考辨。"工笔"一词，牛克诚《"工笔"源流探究》一文已较为翔实地论证了"工笔"的概念和工笔画的源流，本书不再赘述。因此，本书根据上述画学术语的生成与演变的历史背景，对其进行分类并逐一展开讨论与辨析。

　　本书的研究不是对所有中国画学术语的辨析与考证，而是择取其中概念及内涵在不同时空、不同著述者之间存在较大差异或分歧的术语进行分类探讨。另外，一些在画学著述中出现的，如卷轴、挂轴、长卷、手卷、册、页、册页、扇面、团扇，及六法、六要、六长、十二忌、三远、三病、吴带当风、曹衣出水等画学术语，自生成之后，后世虽多有摘录或传抄原文，或稍作阐释，亦有少数著述者在运用过程中出现舛讹。这类语词，虽也在画学术语范围之内，

但后世仅在内涵和释读上稍有差异，其内涵并未发生太大变化，故不专门展开深入的考证与辨析。

二、文献综述与相关问题

众所周知，通过中国画学术语可以了解和研究中国绘画的风格样式、语汇体系及相关理论的核心思想，若对古代绘画术语和核心语词不能进行准确、合理的释读，那么，对古代绘画思想和作品的解读就可能会偏离原意而走向过度阐释。但是，对中国画学术语和语词的研究，学界却一直未能全面、系统地展开，已有相关研究体现为单个零星的诠释多而综合的概括少，具体的例释多而系统的归纳少。因此，结合中国古代绘画的创作背景、艺术特点、审美准则、工具媒材及表现手法等对中国画学术语进行考证和诠释，是当前研究所面临的一项势在必行的重要任务。

20世纪上半叶，国内外关于画学术语的研究成果，当以童书业1941年在《齐鲁学报》第1期发表的《没骨花图考》一文最具代表性，其余研究著述中虽偶有涉及，但多未对画学术语的概念及流变进行深入的分析与探讨。改革开放以来，画学术语的研究才逐渐受到国内学者的关注。阮璞虽对"三远""小景""一画""一笔画"等语词进行了考证，但其重在辨证语义，而缺乏对相关概念发展演变历程的梳理与考辨。谢巍在《中国画学著作考录》一书中也对个别术语和概念进行了考证，其注重对画学著作的存佚、版本、著者及其讹误的考辨，对语词词义的考释则涉猎较少。郎绍君对"水墨""笔墨"等词的研究，倾向于现当代绘画语境下的阐释，尚未结合历史文献进行系统的梳理和考释。牛克诚在《"工

笔"源流探究》一文中,对"工笔"的概念及其内涵演变过程的考证和辨析,显示了在中国画学术语研究方面的成效和进展。然而,仅对单个字词义的考证,还无法成为体系,无法完善和校正画史中长期以来存在的诸多问题,无法建构一个服务于绘画作品和思想研究的基础知识谱系。

与此同时,国内外学者对中国画学术语和画学文辞的理解,仍旧以《辞海》《辞源》《汉语大词典》等工具书为主要参照,然而这些工具书对中国画学相关词语的解释,只能作为常识,不足以成为深入研究中国绘画理论和作品的依据。《辞海·艺术分册》中,收录中国美术名词术语及流派一百余条,对诸多画学语词的解释,并未涉及其渊源、生成及后世的构建过程等。如该书对"笔墨"的阐释,未指明"笔墨"概念生成之渊源,也未梳理其概念演变的历程,而是把抽象的概念更加抽象化,令人无法从中真正理解其具体所指。《汉语大词典》之解释更是简单,也未涉及该词的渊源和发展演变历程。因此,唯有对这些术语进行考证、辨析,方能理解其在不同时段和不同语境的真实含义。只有厘清中国画诸多观念的演变历程,才能了解现代中国画重要术语的生成历史。又如,温廷宽、王鲁豫主编的《古代艺术辞典》,遴选了中国画学中"文人画""工笔""写生""皴法"等四十个关键语词。其所论述的问题,亦未能运用考证、训诂之方法,对相关的语词进行定义与阐释,其所涵括范围也较为狭窄。所谓就概念而概念的阐释,仅仅是执其一端,难以使人据此理解古代画学文献中关键词语的真正内涵。

另外,文史界对相关语词的解读,注重考据和训诂,学者多留心于经史文献,而对画学文献少有涉猎;且画学术语,关乎绘画本

体,牵涉图像和绘画技法等,故对每一个画学术语的考察,要"知其然",亦需究其"所以然",在求证词义的同时,还要进一步探索其词义演变的缘由,要考究其本义,也要探究其引申之义。对于这些问题的解决,固然离不开训诂和考证,不过诸多文史专业的研究者探讨中国画学语词或术语时,往往从意识观念上给予分析,过分依赖文本而考究词义,不能很好地把词义生成、演变与当时的绘画语境互相结合,此种释读方法,仅知文辞之本义,而不知其在画学和绘画作品中的具体所指。

因此,本书所研究的近三十个画学术语,今人虽已从不同的角度展开研究和讨论,或是对其概念的诠释,或借概念而研究绘画作品和画家,亦有少数论及其源流者,但多未对其本义、衍生之义及其内涵的演变历程与绘画史背景相互结合而展开论证和考辨。诸多工具书限于体例,多偏于对这些术语内涵的释读,简单地罗列其主要的含义,并未对其源流及其衍变的原因展开深入的分析与探讨。牛克诚《色彩的中国绘画——中国绘画样式与风格历史的展开》一书对"水墨画"的生成历史,及"破墨""没骨""院体""院画""傅色"等概念均有所论述和诠释,不过书中涉及的画学术语主要是立足于"色彩"的绘画研究,故未对画学术语展开全面的探讨。本书所研究的画学术语,在诸多的美术通史及绘画史中均有所涉及,但这些著述只是引用古代文献中的相关论述而稍作说明,多未对其进行更进一步的考证和诠释。其中,涉及本书研究内容的学术论文较多,今择取相关的主要成果,概括为四类:

(一)丹青、设色、水墨、笔墨等术语的研究

"丹青"一词多被视为"绘画""图画"的代名词而广泛出现在诸

多的论著之中,但对其概念和内涵进行考证辨析者甚少。"设色""傅色""赋彩"等相关术语的研究,牛克诚《色彩的中国绘画——中国绘画样式与风格历史的展开》一书用力甚勤。此外,韩刚在《谢赫"六法"义证》一书中亦有涉及,但其对"赋彩"的考辨,是置于"随类赋彩"的语境下展开的,并未对其概念本身的历史构建及演变作系统的分析研究。其余有关"丹青""设色"等术语的论文,多是对某一画家或作品中用色方法和绘画样式的分析,均未见对这些概念进行全面的考证与辨析。

《汉语大词典》对"水墨"的解释有二:一是"水和墨","多用以指一种不着彩色,纯以水墨点染的绘画法";二是"水墨画的简称",即"纯用水墨不施彩色的国画"。因为是一般工具书,仅仅简单诠释了"水墨"的基本含义,未论及其生成和内涵演变等相关内容。现当代的学术研究中,"水墨"与"笔墨"常被视为两个约定俗成的概念和术语,少有人对其内涵进行系统、全面的诠释。或有涉及者,如徐聚一《笔墨小考》一文虽对笔墨的概念及发展进行梳理和辨析,但其所论,仅以已有的"笔墨"概念而阐释古人之论述,缺少对其内涵衍变的分析与探究。① 贾方舟《"笔墨"探源》一文指出"笔墨"自唐代才出现,并对"笔墨"一词生成的历史背景进行了分析探讨,论述虽然较为全面,不过仍未对元明清时期"笔墨"内涵的衍变进行分析和探究。② 此类论文多以单个画家或画家之间的对比进而探讨其"水墨画"或"笔墨",往往以"某某水墨""某

① 徐聚一:《笔墨小考》,《中国书画》,2004年,第4期,第84—87页。
② 贾方舟:《"笔墨"探源》,《中国书画》,2003年,第9期,第103—105页。

某笔墨"或"某某水墨画"为题而展开研究,在著述中虽有不同角度的诠释及不同程度的理解,但均未进行较为系统的考证与辨析。郎绍君则指出:"笔墨,指用含有水、墨汁的中国毛笔以中国书法的基本方法在宣纸(以及绢等)上所画的点、线、面笔触与笔触组合。在一千余年的历史进程中,笔墨演变为水墨画的基本语汇和基本形式单位,并进而升华为独立的审美实体——内行的人们能够抛开物形单独欣赏笔墨的美。运笔的方向、重轻、疾徐之不同,笔线的长短、形状、组合之不同,毛笔含水量在行笔过程中之变化,纸张吸水与渗晕力的大小,不仅会表现出不同的力感及'力的样式'(阿恩海姆语),也会传达出画家各种不同的微妙情绪。更重要的是,笔墨和笔墨程式作为水墨画独有的视觉符号,积淀了中国的文化精神,从一个方面表现了中国人的智慧和中国人感知世界的特殊方式。"[1]他在当代绘画创作的语境下,结合百年来中国画的发展历程,对"笔墨"的概念进行了阐释,惜仍未对"笔墨"概念生成的历史及其内涵衍变之源流作深入详细的探究。

(二)写意、写生、写貌、写真等术语的相关研究

首先,关于"写意"的研究论文虽然较多,但多以美学阐释为主,对其概念和内涵考释者很少。其中,亦不乏经典之论著,如薛永年《谈写意》一文在以当代西方绘画理论为参照的基础上,倾向于对"写意画"与中国画写意精神层面的探讨。刘曦林《写意与写意精神》一文从当代有关写意的讨论及其存在的问题入手,辨析"写意"的内涵及其蕴含的精神,同时讨论"写意"与"文人画""写

[1] 郎绍君:《现代中国画论集》,南宁:广西美术出版社,1995年,第455—456页。

实"之间的关系,辨析其概念并诠释其内在的精神。①彭锋《什么是写意?》一文从"写意溯源""关于意的哲学辨析""艺术写意的真谛"三个方面加以论述,认为"中国艺术中的写意,不是表达之外的意,而是表达之中的意,是在表达之中生成的意"②,依然是对"写意"内涵的美学辨析。毕建勋《写意是什么》一文结合古代画学理论对写意进行考释,继而对与"写"有关的语词进行论述,从"写意是泻心中块垒""写意是状物之'生意'""写意是指与工笔设色画法相对的画其大意的一种画法,主要表现为花鸟画"及"'写意'与文人画特有的内涵"四个层面诠释"写意",不过其考证仅就词义本身论述,并未全面结合绘画语境展开对"写意"的诠释,稍嫌片面。③另如,尚辉《从文人画的"写意"到后现代的"写逸"》、马振声《解读"写意"》、赵文坦《"写实"与"写意"》等论文从"写意"入手,重点借此论述当代的中国画,与其概念本身联系不多,故不一一胪举。

其次,有关"写生""写真"与"写貌"的研究成果也不少,今对涉及概念诠释者胪列一二。俞剑华在《国画研究》一书中专列一节,对写生及其内涵展开论述,然其所论,尚未涉及其概念源流与内涵的历史演变。④阮璞在《作画称"写"是否高于称"画"》一文中对"写"及其相关的画学术语进行辨析,分析较为客观,对作画

①刘曦林:《写意与写意精神》,《美术研究》,2008年,第4期,第56—62页。
②彭锋:《什么是写意?》,《美术研究》,2017年,第2期,第21—26页。
③毕建勋:《写意是什么》,《国画家》,2019年,第3期,第7—10页。
④俞剑华:《国画研究》,桂林:广西师范大学出版社,2005年,第99—103页。

称"写"或称"画"的历史生成展开了深入的讨论①。近年来,关于"写生"及相关术语的研究,侧重于两个方面:一是对其概念进行考证与诠释。这类著述多将西方的对景写生观念与中国传统的写生观念进行对比,进而论述写生之内涵,或对古代画家的写生理念进行分析论述,如臧新明《论中国古典画论中之"写真""写貌""写生"》,结合古代画学文献,对这三个概念进行论述和诠释②;其《中国古典画论之"写生"考》一文则是对"写生"的概念进行考辨③。另一是依照今人对"写生""写真"概念的诠释来论述现当代绘画的写生方法与观念,侧重于在当下绘画语境中对写生方法的论述与观念的分析、总结,虽然也涉及"写生"内涵的论述,但多未对其源流进行梳理和辨析。

(三)白描、白画、粉本、没骨、界画等术语的相关研究

目前未见专门针对白描、白画、粉本概念及内涵进行考证的论著,但有不少论文针对古代白描、白画及粉本作品展开研究,今条陈一二。关于"白描"的相关成果,尤以对李公麟白描的研究为多,如王愿石《论李公麟的白描艺术》④、王磊《李公麟白描艺术的独特审美价值》⑤等论文。又,朱万章《明清白描绘画刍

① 阮璞:《画学丛证》,上海:上海书画出版社,1998年,第220页。
② 臧新明:《论中国古典画论中之"写真""写貌""写生"》,《艺术学界》,2009年,第1期,第111—127页。
③ 臧新明:《中国古典画论之"写生"考》,《济南大学学报》(社会科学版),2007年,第1期,第38—41页。
④ 王愿石:《论李公麟的白描艺术》,《安徽工业大学学报》(社会科学版),2010年,第2期,第50—51页。
⑤ 王磊:《李公麟白描艺术的独特审美价值》,《合肥工业大学学报》(社会科学版),2010年,第1期,第164—167页。

议》①一文,针对明清时期的白描画及其特点展开了详细的分析。其次,沙武田、邰惠莉《20世纪敦煌白画研究概述》一文,总结概括了20世纪敦煌白画研究的主要成果,对日本学者松本荣一《敦煌画研究》、法国尼古拉·旺迪埃《舍利弗与六师外道图卷考》、饶宗颐《敦煌白画》、杨泓《意匠惨淡经营中——介绍敦煌卷子中的白描画稿》及姜伯勤等人关于敦煌白画的相关成果作了详细的梳理②。涉及"粉本"研究的如米德昉《蒙古族鲁土司属寺东大寺〈西游记〉壁画内容与粉本考辨》,对东大寺"《西游记》故事壁画的绘制时间、整体布局、绘制内容、粉本特色等进行了考辨"。③其他论文皆是对某些作品的介绍和论述,很少涉及对白画、白描等术语概念和内涵衍变的梳理与考证。关于"没骨"概念的研究较多,而以童书业1941年在《齐鲁学报》第1期发表的《没骨花图考》一文最具代表性,该文结合画史文献,对"凹凸花"及"没骨花""没骨图"等概念进行辨析与论述,指出"'凹凸花'实为没骨花卉之始",然而仅限于对"没骨花"源流的分析,未能将与其相对应的风格样式——"白描"和"白画"进行对比和辨析。其余论著,多侧重于没骨画家的个案研究或没骨作品的分析探讨,故不赘述。

关于"界画"的研究成果,有对其概念进行论述和诠释者,如陈韵如《"界画"在宋元时期的转折:以王振鹏的界画为例》一文,

①朱万章:《明清白描绘画刍议》,《荣宝斋》,2017年,第5期,第126—135页。
②沙武田、邰惠莉:《20世纪敦煌白画研究概述》,《敦煌研究》,2001年,第1期,第164—168、192页。
③米德昉:《蒙古族鲁土司属寺东大寺〈西游记〉壁画内容与粉本考辨》,《宁夏大学学报》(人文社会科学版),2012年,第4期,第149—158页。

分析了"界画"语词的历史意义及在宋元时期画史上的语境变化，并指出："就语意上说，'界画'一词在元代以前多作动词使用，并在元代发展成含有风格类型暗示的'专有名词'。"① 该文对"界画"概念亦有诠释，但未能全面考辨其源流。李月林《中国古代界画造型语言略论》一文虽对"界画"词义有所诠释，对界尺等绘制工具和方法有所论述，但主要倾向于造型语言的研究，也未论及其概念与内涵的嬗变。2000年，台北故宫博物院举办界画特展，出版了《宫室楼阁之美——界画特展》一书，所选作品多是"以界画的手法所画的绘画作品"，从作品的选择来看，编者对"界画"概念的界定依然是以图像的风格特点为主，并未对其内涵展开系统性的分析与研究。陈磊《中国山水画界画研究与工具复原》一文主要探讨"山水画界画"，即对山水画中亭台、楼阁等"界画"部分的论述与探讨，胪列了展子虔、董伯仁、李思训、尹继昭、卫贤、赵德义、赵忠义、郭忠恕、王振鹏、李容瑾、仇英、袁江、袁耀等代表性的画家，认为"界画是传统中国画极具特色的一个门类，主要以宫室、楼台、屋宇等建筑物为题材，因作画时使用界笔直尺引线而得名，也叫'宫室'或'屋木'"②。该文侧重于作品的分析，对"界画"概念的生成和源流也未展开全面论证。

（四）院画与文人画及相关术语研究

20世纪以来，大村西崖、泷精一等日本学者对文人画的研究

① 陈韵如：《"界画"在宋元时期的转折：以王振鹏的界画为例》，《台湾大学美术史研究集刊》，2009年，第26期，第135页。
② 陈磊：《中国山水画界画研究与工具复原》，《新美术》，2017年，第1期，第98—107页。

影响了中国学者对文人画的关注，并相继撰写论文，对文人画的源流及其概念展开多角度的论述与研究。大村西崖撰有《文人画之复兴》，泷精一1921年在巴黎出席世界美术史会议，撰写了以"文人画"为主题的演讲稿，并于次年撰写《中国文人画概论》一文，经傅抱石翻译后，1937年刊登在《文化建设》第3卷第9期。该文从文人画之起源、文人画之流派化、文人画之原理、文人画与南画、文人画之精华、将来之文人画六个方面展开了论述[1]。其观点虽与大村西崖稍有差别，但对"文人画"的传播与构建却有着重要的意义。陈师曾《文人画的价值》（白话文）一文原刊于1921年《绘画杂学》第二期。同年夏，陈师曾在该文的基础上进行调整和完善，增删部分观点，撰成《文人画之价值》（文言文），对文人画概念进行界定和辨析，提出了文人画的"四要素"，即人品、学问、思想和才情。20世纪上半叶，关于文人画的研究著述虽然角度稍有不同，方法有别，但大体趋于三个方面：一是对文人画概念的再度考察与诠释。如滕固1931年在《辅仁学志》第2卷第2期发表了《关于院体画和文人画之史的考察》一文；李濂在《行健月刊》1934年第5卷第1期和1935年第6卷第1期发表了《论文人画》一文，胪列了古代画学文献中有关"文人画"与"士人画"的诸多论述；田汉1943年在《艺文杂志》发表了《画家与名士：论中国文人画的本质及其创作方法》一文，将名士与文人画家联系起来，认为"就历代的文人画家看来，也大半都是名士……"，并以"从内向外与不

求形似""迁想妙得""度物象而取其真"来概括文人画的特色①；李树滋《谈中国文人画》一文则是总结了文人画的六个特征。二是延续大村西崖、泷精一及陈师曾对文人画的界定与诠释,追溯源流,突出文人画之价值,或对其观念进行再度的阐释与拓展。其中,具有代表性的论文有井陶的《论文人画》、陆丹林的《文人画与画家画》、影秋的《谈"文人画"》、杨剑花的《谈"文人画"》、董寿平的《文人画》等。三是与黄宾虹相关论述的角度基本相似,对以"士夫气"和"文人画"为名而画不入格的现象进行批评,或延续中国画进步与落后的争论。如庞薰琹《谈文人画》、银戈《文人画之穷途与中国绘画之前路》等论文。

　　关于"文人画"的学术成果还有王伯敏《谈"文人画"的特点》,童书业《南画研究》,王逊《苏轼和宋代文人画》,娄宇《文人画的审美价值取向:论文人画对"逸格"境层的审美追求》,万青力《由"士夫画"到"文人画"——钱选"戾家画"说简论》,张白露《对文人画的再认识》,郑奇、王宗英《传统文人画的终结与中国画的现代转型》,邓乔彬《论文人画从北宋到南宋之变》,孙明道《从文人之文到文人之画:董其昌的八股文与绘画》,卞瑞《论中国文人画之精神》等论文。此外,卢辅圣《中国文人画史》一书从创作主体、创作动因、艺术特点等角度对文人画进行了较为深入的阐释,但对其概念的生成及内涵的演变却未作系统的考证。

① 田鏐:《画家与名士:论中国文人画的本质及其创作方法》,《艺文杂志》,1943年,第1卷第6期,第23—27页。

三、理论基础与创新之处

通过对研究现状的分析，我们不难看出：一、编纂辞典的前辈学者，依靠翻阅书籍查找资料，所见闻者尚有欠缺，故其所胪列之例证、表达之观点、阐释之语义等皆未能征其全意，不能全面理解由概念转变而形成的绘画技法和样式风格变化之现象，亦不能诠释概念的演变历程，更不能使其与绘画技法的研究紧密结合，故而影响了当代研究者的观念。二、诸多辞书，无疑是近现代国内外学者查阅和理解中国画学的主要工具书，亦是其认识中国画学相关概念的主要来源，然若对绘画术语的源流不作深入的分析，何谈对其深入理解和研究？故对画学术语的考辨，是中国画及画学文献研究的基础和前提。三、凡事必须知其源方能理其流。对中国画学术语的研究，有利于对画学文献及绘画语言进行全面解释。若不能合理集文献研究与作品风格样式、语言分析于一体，并对语词的内涵和外延进行梳理与辨析，就无法正确理解画学著述和绘画作品及其术语的真正内涵。四、通过对中国画学术语的研究，可以透析绘画观念的演变历程，有助于我们理解古代绘画理论、研究绘画思想和分析绘画作品，也可以借此探析现当代中国画重要术语之成因和内涵。

当然，中国画学术语的生成，与其绘画风格样式、技法及当时画家的创作意图、审美取向等密切相关。因此，画学术语的研究就要尽可能地发掘史料，揭示被历史年代所掩盖的，又被今人所忽略的语义演变的内在本质，避免或者减少对相关词义的误读。毫无疑问，要达到这个目的，就应该具备一定的文献学和绘画实践经验，运用考证、训诂等方法，结合大量的绘画作品展开研究。

同时，人们的意识观念、地域环境、绘画媒材等方面的转变也可能促使词义发生不同程度的转变，这些均是研究中国画学术语理应注意且不可回避的重要内容。另外，还要考察古人认识、理解绘画的观念、意识形态，以及审美规范和准则等。

画学术语在宋代的诠释角度与周敦颐及程朱理学的发展有很大的关联性。明代的阐释又受心学之影响。考据学与实学引发了清人对术语的辨析，然而多从画法、画理与图像角度解读，而未能真正地秉承实学"无征不信"的理念，故清人之诠释，有意或无意地改变了画学术语的内涵。究其原因，涉及因素虽然庞杂，但主要有二：一是著述者的身份多为画家，对画学术语的理解和诠释多根据当下的绘画语境和文化气候，而未能从绘画观念、术语生成的原境及衍变历程展开深层次的分析和考辨，当然，亦有前人的地域文化因素与诠释者当下文化气候差异引起的概念诠释的偏差。二是因部分诠释者，虽擅长文字考据方面的功夫，但因缺乏艺术实践、疏于画理，对画学术语的阐释往往脱离了其原境，即便丰富了这些术语的内涵，而与其本义却渐行渐远。然而这些理论的建构与传布又影响了当时及后世画家和理论家的著述角度与观念。思想的传播与文本诠释中必然存在误读，也会因此而衍生出诸多文意之间的偏差，这些偏差又往往存于后人理解其内涵的依据之中。

如前所述，有关中国画学术语的已有研究成果，不够全面、系统，尤其是单个的零星的诠释多而综合的概括少，具体的例释多而系统的归纳少。本书力图于此有所突破、完善。进一步讲，本书从画学文献中钩沉、梳理相关术语进行辨析，其中有绘画语

言类、风格样式类及品评类等,而绘画语言类又包括水墨和设色两大体系。不过,画学术语在这些体系或类别中并不是完全孤立的,而是相互交织,共同构筑了画学术语体系。一直以来,借古人的绘画理论品评时人作品,均是由史、论、评相互结合并不断催化的历程,著述者也因时代和地域及个人的喜好而有着不同程度的差异。因此,某些术语或语词同时出现并运用在各个体系之中,如"没骨"作为用色的技法时,理应隶属于设色的范畴,但其又和青绿、浅绛,或白描、工笔等成为相互并行的风格样式。又如"笔墨",既属于水墨体系中的技法类术语,同时,也是绘画品评的主要术语,在一定时期内,又和白描具有同样的内涵。诸如此类,画学术语交织运用于整个画学文献之中。

可以说,画学术语的研究,既是语词类的考证与辨析,又是风格样式的分析,还是画学观念演变的梳理与研究,因此画学术语研究,需始终以图像为内核而展开。我们研究画学术语,既要注重这些语词的多义性和多元性,又要用历史的观点,即发展变化的观点统御本书的研究,还要关注时间和地域文化等因素。故本书的研究,不仅仅是对这些画学术语的概念逐一辨析与诠释,而且是借其探寻绘画史与观念的发展、演变历程,继而结合图像风格样式的生成和流变进行辨析,也是对画家绘画风格样式、语言和观念的研究,还是对中国画学发展轨迹与演变历程的分析与探讨。

第一章

「丹青」与「水墨」：
两个基本术语的生成

　　"中国画"或"国画"概念形成之前，"丹青""水墨"或"水墨丹青"是指代中国绘画的主要语词，且学界至今依然在延续这种观念。然而，"丹青"与"水墨"在很长一段时间内，还指代两种不同的绘画风格样式，前者起初代表着整个中国绘画的体系，但随着"水墨"绘画的形成与发展，"丹青"逐渐成为指代中国"色彩绘画"的主要语词，与"水墨"共同构筑了绘画主流形态此消彼长的演变历程。与此同时，"丹青"指代"中国绘画"的内涵得以延续，"水墨"也逐渐被后世赋予这种内涵，二者均形成了各自的风格样式系统和语言体系，并在相互影响和融合中保持相对独立，谱写了中国绘画"丹青"与"水墨"两大体系发展演变及后世绘画观念嬗变的历史。

第一节　"丹青"

　　"丹青"作为中国画学文献中常见的词语，也是中国画学的重要关键词之一，其在不同历史时期及不同语境下又有着不同的内涵。《说文》云："丹，巴越之赤石也，象采丹井，一象丹形。凡丹之属皆从丹。""青，东方色也。木生火。从生、丹。丹青之信言象然。凡青之属皆从青。"《释名》云："青，生也。象物之生时色也。"这是用比喻的方式解说词义，亦受到当时五行思想影响。"东方谓之青"，青乃水、天之色。故可见，"丹"为丹砂、红色，主要指制作红色的石质材料；"青"指青䐈（青石），指青色矿物颜料。《说文》中"丹"本为丹砂，因其色赤，引申为颜色义：赤色。同时，也可以

作为制作红色之涂料。青，本为"青色"（指颜色），故石之青者曰青石，即古人所说的"青腰"。

通行的观点认为："丹青，红色和青色。系中国古代绘画中常用之色。因借指绘画，作画。"[1] 据此可知，"丹""青"原分别各指某一种颜色的矿石，随之合并成词，逐渐用来指称绘画。《故训汇纂》从三个角度诠释"丹青"，即"石色也""谓画像也""谓缘饰吏事也"[2]。《古代汉语词典》则对"丹青"一词从四个方面进行解释：一是丹砂和青腰，两种可作颜料的矿物。二是绘画用的颜色，又指绘画。三是比喻光明显著。四是丹册与青史，泛指史籍。[3] 相较上述辞书而言，《汉语大词典》对"丹青"的诠释则较为全面，该辞书谓"丹青"："1.丹砂和青腰，可作颜料。2.红色和青色。亦泛指绚丽的色彩。3.指画像；图画。4.画工的代称。5.绘画、作画。6.丹青色艳而不易泯灭，故以比喻始终不渝。7.指史籍。8.谓使增辉，生色。9.丹墀、青琐的合称。"[4] 以上辞书的解释虽然概括了丹青的基本含义，但对其内涵流变与生成的文化语境，尤其是作为绘画的颜色及指代绘画这一内涵的演变历程并未进行梳理和辨析，故赘引文献，以作发覆。

[1] 阮智富、郭忠新主编：《现代汉语大词典》，上海：上海辞书出版社，2009年，第145页。

[2] 宗福邦、陈世铙、萧海波主编：《故训汇纂》，北京：商务印书馆，2007年，第58页。

[3] 《古代汉语词典》编写组：《古代汉语词典》，北京：商务印书馆，1998年，第283页。

[4] 罗竹风主编：《汉语大词典》，上海：汉语大词典出版社，1993年，第681页。

一、"丹青"之本义

春秋战国时期,"丹青"一语已见载于文献。然言丹、青二者之义,或为丹砂,或为青䧴,引申为颜色、颜料二重涵义。《列子·汤问》云:"王大怒,立欲诛偃师。偃师大慑,立剖散倡者以示王,皆傅会革、木、胶、漆、白、黑、丹、青之所为。"[1]"倡者",指古代工匠制造的一种形似真人且能活动的木偶。"傅会"意为集合、粘合、涂饰等。由此可知,"丹"与"青"此时作为两种材料,与革、木、胶、漆等共同被用于制作"倡者",并未进入绘画的语境之中,但据此推测,白、黑、丹、青等颜色当被用于涂饰"倡者"。《管子·小称》云:"丹青在山,民知而取之。美珠在渊,民知而取之。"[2]此处"丹青",指有色之石。张揖注班固《汉书·司马相如传》"其土则丹青赭垩,雌黄白附,锡碧金银,众色炫耀"句云:"丹,丹沙也。青,青䧴也。赭,赤赭也。垩,白垩也。"颜师古则注:"丹沙,今之朱沙也。青䧴,今之空青也。赭,今之赤土也。垩,今之白土也。锡,青金也。"[3]《说文》云:"䧴,善丹也,从丹,蒦声。""朱,赤心木,松柏属。""善丹",指上等的红颜料。丹、朱皆与赤相近,朱为"赤心木",丹为"赤石",均含有红色之义。丹者,即丹砂,又名朱砂。原始社会先民用动物的血及有色物质图绘、标记,红色则是最常见的颜色之一,这在现存的岩画中可得到印证。新石器时期

①[周]列御寇撰,[晋]张湛注:《列子》卷五,国学整理社编:《诸子集成》三,北京:中华书局,1954年,第61页。
②[清]戴望:《管子校正》卷一一,国学整理社编:《诸子集成》五,北京:中华书局,1954年,第179页。
③[汉]班固:《汉书》卷五七上,北京:中华书局,1962年,第2535—2536页。

的彩陶已经包含了时人对赭、黑、白及赤等颜色的运用方法，并注入了原初的色彩组合与搭配的因素。且春秋战国时期的文献已明确记载了人们将朱砂等用于绘画以装饰器物，如《韩非子·十过》云："舜禅天下而传之于禹，禹作为祭器，墨漆其外，而朱画其内……"①《荀子·正论》谓"文绣充棺，黄金充椁，加之以丹矸，重之以曾青"，杨倞注云："丹矸，丹砂也。曾青，铜之精，形如珠者，其色极青，故谓之曾青。加以丹矸，重以曾青，言以丹、青采画也。"②青者，青䕃，又名空青、曾青。丹、青二者本为矿石，因其色丽，故可作为两种颜料用于绘画。又，颜师古注《汉书·董贤传》"以沙画棺"一语云："以朱砂涂之，而又雕画也。"③随着古代矿物开采技术的提高与诸多颜料的广泛应用，"丹青"词义不断扩大，不再单指丹和青两种颜色，而是泛指多种颜料，并成为诸色的代名词，形容色彩绚丽。如《汉书·苏武传》："李陵置酒贺武曰：'今足下还归，扬名于匈奴，功显于汉室，虽古竹帛所载，丹青所画，何以过子卿……'"④在这里，"丹青"作为颜色的代称补充说明绘画，并不具备"画"的意涵。

现存文献中，与绘画语境相联系的"丹青"一词，最早见于春秋战国时期。《吴子·图国》载吴起拜见魏文侯时云："今君四时使

①［清］王先慎：《韩非子集解》卷三，国学整理社编：《诸子集成》五，北京：中华书局，1954年，第49页。
②［清］王先谦：《荀子集解》卷一二，国学整理社编：《诸子集成》二，北京：中华书局，1954年，第226页。
③［汉］班固：《汉书》卷九三，北京：中华书局，1962年，第3740页。
④［汉］班固：《汉书》卷五四，北京：中华书局，1962年，第2466页。

斩离皮革，掩以朱漆，画以丹青，烁以犀象。"①此为"丹青"连用之
始，指代颜料，意在皮革上涂朱漆，并以丹、青之色绘制，最后烙上
犀牛与象的图形，用以装饰作战的武器。

"丹青"作为矿石名称之义在后世依然使用。《周礼·秋官·职
金》曰："职金，掌凡金、玉、锡、石、丹、青之戒令。受其入征者，辨
其物之媺恶与其数量，楬而玺之，入其金锡于为兵器之府，入其玉
石丹青于守藏之府。"郑玄注："青，空青也。"②"丹青"一词从生成
衍变至汉代，其内涵大致可从四个层面进行诠释：

一是以丹、青之色指代众色，泛指绘画所用的颜色。如蔡邕
《陈太丘碑》谓陈寔"神化著于民物，形表图于丹青"③，意指以"丹
青"图形。又，《淮南鸿烈解·泰族训》："规矩权衡准绳，异形而
皆施，丹青胶漆，不同而皆用。各有所适，物各有宜。"④陆贾《新
语·道基》："民弃本趋末，伎巧横出，用意各殊，则加雕文刻镂，傅
致胶漆，丹青玄黄，琦玮之色，以穷耳目之好，极工匠之巧。"⑤"丹
青"与"玄黄"并置，皆"琦玮之色"，喻色彩华丽。又，司马贞释《史
记·赵世家》"错臂左衽"："错臂亦文身，谓以丹青错画其臂。"⑥
《礼记·王制》云："中国戎夷五方之民，皆有性也，不可推移。东

①［周］吴起著，［清］孙星衍校：《吴子》，国学整理社编：《诸子集成》六，北京：
　中华书局，1954年，第1页。
②［汉］郑玄注，［唐］贾公彦疏：《周礼注疏》卷三六，［清］阮元校刻：《十三经
　注疏》，北京：中华书局，2009年，第1905页。
③［汉］蔡邕：《蔡中郎集》，四部丛刊景明活字本。
④［汉］刘安撰，［汉］许慎注：《淮南鸿烈解》卷二〇，四部丛刊景钞北宋本。
⑤［汉］陆贾：《新语》，国学整理社编：《诸子集成》七，北京：中华书局，1954年，
　第2页。
⑥［汉］司马迁：《史记》卷四三，北京：中华书局，1959年，第1809页。

方曰夷，被发文身，有不火食者矣。南方曰蛮，雕题交趾，有不火食者矣……”郑玄注：“雕文，谓刻其肌，以丹青涅之。”①文献记载，中国古代的南方少数民族常在皮肤上刻出图案，并文刺色彩，从而起到震慑猛兽、信仰崇拜及氏族标志等作用。综上可见，最晚至汉代，人们已经掌握了制作丹和青的方法，并能将其作为颜料应用于装饰器物或刺青文身，“丹青”一词已进入图绘的领域，并逐渐进入绘画的表现空间。清代迮朗《绘事琐言》卷三论《赭石》云：“《诗·邶风》：‘赫如渥赭。’《疏》：‘赭然而赤，如厚渍之丹赭。’《说文》云：‘赭，赤土也。’《前汉·司马相如传》‘其土则丹青赭垩’，注：‘赭，今之赤土也。’”②可见“赭石”亦丹之属，且已经成为中国画中“丹青”之“丹”所指称的主要颜色。

二是“丹青”代表丹、青两大色系之属，不易褪色，故以其比喻道德诚信。许慎《说文解字》诠释“青”时提道，“丹青之信，言必然”，后形容言出有信，说到做到。《汉书·王莽传》有“明告以生活丹青之信”一语，颜师古注曰：“丹青之信，言明著也。”③而“明设丹青之信”④、“必不使将军负丹青”⑤，以及“言若丹青”⑥、“皎若丹青”等，皆从《说文》之诠释——“言必然”衍生而来。古人也常借“丹青”言忠贞不渝，如《扬子法言·吾子篇》中对屈原的论

①［汉］郑玄注，［唐］孔颖达疏：《礼记注疏》卷一二，［清］阮元校刻：《十三经注疏》，北京：中华书局，2009年，第2896页。
②［清］迮朗：《绘事琐言》卷三，清嘉庆刻本。
③［汉］班固：《汉书》卷九九下，北京：中华书局，1962年，第4181—4182页。
④［汉］刘珍：《东观汉记》卷一，清武英殿聚珍版丛书本。
⑤［汉］刘珍：《东观汉记》卷九，清武英殿聚珍版丛书本。
⑥［汉］王逸章句，［宋］洪兴祖补注：《楚辞》卷一，四部丛刊景明翻宋本。

述,其文云:"或问屈原智乎?曰:'如玉如莹,爰变丹青,如其智!如其智。'"① 又《君子篇》:"或问圣人之言,炳若丹青,有诸?曰:'吁,是何言与?丹青初则炳,久则渝,渝乎哉。'"② 阮籍《咏怀》"丹青著明誓,永世不相忘"一语,吕延济注:"誓约如丹青分明,虽千载而不相忘也。"③ 曹植《王仲宣诔》"吾与夫子,义贯丹青",李善注:"丹青二色,名言不渝也。"④ 诸如此类,均取"丹青之信,言必然"之意,以"丹青"喻始终不渝。

三是以"丹青"喻忠臣。《盐铁论·相刺》曰:"公卿者,四海之表仪,神化之丹青也。"⑤ 取丹青之明亮显著的特征,将公卿称为神化的丹青,后用丹青喻指朝中贵臣。

四指史籍。古代常以丹册纪勋,青史纪事,故"丹青"亦代表纪念功勋大事的历史典籍。《论衡·书虚篇》谓"俗语不实,成为丹青;丹青之文,贤圣惑焉"⑥,即指著录,史籍之意。《佚文篇》又云:"况极笔墨之力,定善恶之实,言行毕载,文以千数,流传于世,成

① [汉]扬雄:《扬子法言》卷二,国学整理社编:《诸子集成》七,北京:中华书局,1954年,第5页。
② [汉]扬雄:《扬子法言》卷一二,国学整理社编:《诸子集成》七,北京:中华书局,1954年,第38页。
③ [南朝梁]萧统编,[唐]李善、刘良等注:《六臣注文选》卷二三,北京:中华书局,2012年,第420—421页。
④ [南朝梁]萧统编,[唐]李善、刘良等注:《六臣注文选》卷五六,北京:中华书局,2012年,第1044页。
⑤ [汉]桓宽:《盐铁论》,国学整理社编:《诸子集成》七,北京:中华书局,1954年,第24页。
⑥ [汉]王充:《论衡》,国学整理社编:《诸子集成》七,北京:中华书局,1954年,第38页。

为丹青,故可尊也。"①另如黄省曾注《申鉴·杂言下》"章成谓之
文"一语云"炳若丹青,光如日月"②,则言文章有文采耳。

以上所举"丹青"之内涵,后世在沿用的同时,又不断地注入
新的内涵,使其词义逐渐丰富。"丹青"在绘画领域内涵的衍变,又
与绘画风格样式和语言在不同时期不同地域的发展变化密不可
分,且在同等语境下又有不同程度的差异。

二、画学术语"丹青"概念之生成

"丹青"一词在三国两晋时期的文献中出现较少,与绘画相关
的如《管氏指蒙·盛衰证印》谓:"杇橾蠹栎兮,不可雕饰;断缣败
素兮,岂任丹青。"③此处"丹青"泛指图绘,由"缣""素"二字亦可
知,时人已用颜料在绢上作画。裴松之注《三国志·魏书·明帝
纪》曰:"故丹青画其形容,良史载其功勋。"④此处"丹青"在"画"
前,指代绘画颜料;又,"皆所以书功金石,图形丹青……"⑤,丹青
这里指图画。又,《后汉纪·孝质皇帝纪》描述宫殿的装饰时则用
"丹青"修饰云气,其文云:"铜沓纮漆,青琐丹墀,刻镂为青龙白
虎,画以丹青云气。"⑥"丹墀",指用红漆涂的台阶;"丹青"指图绘
云气之色,衬托青龙白虎等形象,以渲染建筑之氛围。此时的绘

①[汉]王充:《论衡》,国学整理社编:《诸子集成》七,北京:中华书局,1954年,
　第202页。
②[汉]荀悦撰,[明]黄省曾注:《申鉴》卷五,四部丛刊景明嘉靖本。
③[三国]管辂撰,[宋]王伋注:《管氏指蒙》卷下,明刻本。
④[晋]陈寿撰,[宋]裴松之注:《三国志》,北京:中华书局,1959年,第93页。
⑤[晋]陈寿撰,[宋]裴松之注:《三国志》,北京:中华书局,1959年,第1106页。
⑥[晋]袁宏:《后汉纪》卷二〇,四部丛刊景明嘉靖刻本。

画主要是以色彩为主要语汇和媒材，墨作为绘画的材料借助于笔完成"墨线"和局部的晕染，笔墨的概念及其审美思想尚未形成。因此，以"丹青"为首的颜色及其生成的绘画语言，是图绘物像之形的主要媒材和方式，同时，中国绘画的早期审美与品评理论也是基于"丹青"的绘画样式而生成。

　　南北朝时期，"丹青"同样多见于描述宫殿、台阁等建筑，以"丹青"借指图绘或色彩。《十六国春秋》谓："凡诸宫殿，门台隅雉，皆加观榭，层甍叠宇，飞檐拂云，图以丹青，色以轻素。""台榭壮大，飞阁相连，皆雕镂图画，被以绮绣，饰以丹青，穷极文采"①。"图以丹青""饰以丹青"并非指具体的丹、青之色，而是以丹青代指图绘。《后汉书·吕强传》云："楼阁连接，丹青素垩，雕刻之饰，不可单言。"②《魏书·崔光传》云："今虽容像未建，已为神明之宅。方加雕缋，饰丽丹青。"③这两处文献中，"丹青"均指绘画的颜色。这一内涵在《拾遗记》中亦有著录，《骞霄国画工》曰："秦始皇元年，骞霄国献刻玉善画工名裔，使含丹青以漱地，即成魑魅及鬼怪群物之象，刻玉为百兽之形，毛发宛若真矣。"④记载的是骞霄国画工裔以"丹青"泼洒于地面，并依据色彩渍染之形而作画，遂成魑魅、鬼怪群物之象，这是对秦始皇时期画工表演绘画的场景的描述，也是泼彩绘画最早之记载。

①［南北朝］崔鸿：《十六国春秋》卷一五、六七，明万历刻本。
②［南朝宋］范晔：《后汉书》卷七八，北京：中华书局，1965年，第2530页。
③［北齐］魏收：《魏书》卷六七，北京：中华书局，1974年，第1495页。
④［晋］王嘉：《拾遗记》，［宋］李昉等编：《太平广记》卷二八四，北京：中华书局，1961年，第2263页。

　　江淹等人的著述中也多用"丹青"一词,且多与图绘相关,用来泛指颜色,或指代绘画。其《空青赋》云:"山水万象,丹青曲变。成百镒之可珍,亦千金而不贱。"①在这里,"丹青"指山水曲折变化的色彩。《萧重让扬州表》亦云:"丹青所以传其蔼,磬管所以扬其音也。"②"丹青"与"磬管"相对应,一曰画像,一曰乐器,前者塑其形,后者传其音。《构象台》云:"写经记兮寄图刹,画影象兮在丹青。"③则是以"丹青"一词泛指绘画的各种颜色。明代胡之骥注江淹《萧骠骑谢甲仗入殿表》中"臣股肱之力,不足以染丹青"一语云:"汉制,图功臣于麒麟阁。丹青,以丹青为图画也。"④至此,"丹青"一词也用于指代图画。汉代有将功臣的画像收于麒麟阁以示表彰的制度,唐代延续此制,李白《司马将军歌》诗"功成献凯见明主,丹青画像麒麟台"⑤,此处既是用典,亦是记事。

　　刘孝标注《世说新语》,多用南朝檀道鸾《续晋阳秋》之语,如:"逵善图画,穷巧丹青也。""(顾)恺之尤好丹青,妙绝于时。尝以一厨画寄桓玄……后恺之见封题如初,而画并不存,直云:'妙画通灵,变化而去,如人之登仙矣。'"⑥由此可证,"丹青"一词,在

①[南北朝]江淹:《江文通集》卷二,四部丛刊景明翻宋本。
②[南北朝]江淹:《江文通集》卷八,四部丛刊景明翻宋本。
③[南北朝]江淹:《江文通集》卷一〇,四部丛刊景明翻宋本。
④[南北朝]江淹撰,[明]胡之骥汇注:《江文通集注》卷六,明万历二十六年刻本。
⑤[唐]李白著,瞿蜕园、朱金城校注:《李白集校注》,上海:上海古籍出版社,1980年,第316—317页。
⑥[南朝宋]刘义庆著,[南朝梁]刘孝标注,余嘉锡笺疏:《世说新语笺疏》,北京:中华书局,2007年,第846页。

沿用色彩之内涵的同时，亦用来指代绘画。且此后，"丹青"的这一内涵得以持续沿用。如《颜氏家训·杂艺》记载，吴郡顾士端与其子顾庭"并有琴书之艺，尤妙丹青"①。姚最《续画品》开篇即云："夫丹青妙极，未易言尽。虽质沿古意，而文变今情。立万象于胸怀，传千祀于毫翰。"②这两处"丹青"均指代绘画。萧绎《金楼子·立言篇》言："《王沈集》称：'日碑垂泣于甘泉之画，扬雄显颂于麒麟之图。'遂画先君先妣之像。《傅咸集·画赞》曰：'敬图先君先妣之容像，画之丹青。'曹休画其父像，对之流泣，诚可悲也。"③"画之丹青"即指描绘人物图像，与"曹休画其父像"皆有人物写像之意。《山水松石格》亦云："夫天地之名，造化为灵。设奇巧之体势，写山水之纵横。或格高而思逸……或难合于破墨，体向异于丹青。"④"体向异于丹青"已暗含这种"体"有别于当时常见的绘画风格样式——色彩的绘画。郦道元《水经注》谓"丹青绮分，望若图绣矣"⑤，则是用"丹青"一词描述自然中色彩分明的景象，如同图绣一般。

汉代刘熙《释名·释书契》云："画，挂也。以五色挂物上也。"

①[北齐]颜之推：《颜氏家训》，国学整理社编：《诸子集成》八，北京：中华书局，1954年，第42页。

②[南北朝]姚最：《续画品》，于安澜编：《画品丛书》，上海：上海人民美术出版社，1982年，第18页。

③[南朝梁]萧绎撰，许逸民校笺：《金楼子校笺》，北京：中华书局，2011年，第750页。

④[南朝梁]萧绎：《山水松石格》，俞剑华编著：《中国古代画论类编》，北京：人民美术出版社，2005年，第587页。

⑤[北魏]郦道元著，[清]王先谦校：《合校水经注》卷四，北京：中华书局，2009年，第69页。

"丹青"在很多文献中,保留了其丹、青之属的色彩内涵,指代中华五色,与此同时,亦引申出了画像、绘画、绘画技法等含义,到了唐代,指代"绘画"成为"丹青"一词最常见的用法。

唐代诗人所作诗歌、画赞多用"丹青"一词,或喻绘画色彩,或指代绘画艺术。如李白《当涂赵炎少府粉图山水歌》"讼庭无事罗众宾,杳然如在丹青里"①;《观博平王志安少府山水粉图》"粉壁为空天,丹青状江海"②;《当涂李宰君画赞》"举邑抃舞,式图丹青"③;《壁画苍鹰赞》"群宾失席以睽眙,未悟丹青之所为"④;《志公画赞》"丹青圣容,何往何所"⑤ 等。唐代运用"丹青"一词的诗文,以杜甫《丹青引——赠曹将军霸》一诗最具盛名。该诗围绕曹霸的生平与绘画展开,诗中"丹青不知老将至,富贵于我如浮云""诏谓将军拂绢素,意匠惨澹经营中""须臾九重真龙出,一洗万古凡马空"⑥ 等句,亦成后世反复歌咏的千古名句。杜甫以"丹青"为诗题,对曹霸的画艺进行赞颂,且以曹霸画绘之事,慨

① [唐]李白著,瞿蜕园、朱金城校注:《李白集校注》,上海:上海古籍出版社,1980年,第543页。
② [唐]李白著,瞿蜕园、朱金城校注:《李白集校注》,上海:上海古籍出版社,1980年,第1423页。
③ [唐]李白著,瞿蜕园、朱金城校注:《李白集校注》,上海:上海古籍出版社,1980年,第1618页。
④ [唐]李白著,瞿蜕园、朱金城校注:《李白集校注》,上海:上海古籍出版社,1980年,第1622页。
⑤ [唐]李白著,瞿蜕园、朱金城校注:《李白集校注》,上海:上海古籍出版社,1980年,第1631—1632页。
⑥ [唐]杜甫著,[清]仇兆鳌注:《杜诗详注》,北京:中华书局,2015年,第1388—1394页。按:蔡梦弼云:"霸学书于李夫人,字法不减羲之之妙。又善丹青,苦心好之,至老不衰也。《论语》:'不知老之将至。'"

叹"途穷返遭俗眼白,世上未有如公贫",并借此抒怀,"但看古来盛名下,终日坎壈缠其身",仇兆鳌谓"丹青二句,言其用力精而志不分"①。又,清杨伦注杜甫《过郭代公故宅》诗"迥出名臣上,丹青照台阁"句云:"丹青,谓画像也。"②杜甫《武侯庙》诗亦云:"遗庙丹青落,空山草木长。犹闻辞后主,不复卧南阳。"③诗人描写了被遗弃的武侯庙墙壁上绘画损毁,色彩剥落,并由此追忆历史而慨叹不已。白居易也有不少作品用"丹青"一词,如《青冢》诗:"何乃明妃命,独悬画工手。丹青一诖误,白黑相纷纠。"④《李夫人》:"君恩不尽念未已,甘泉殿里令写真。丹青画出竟何益,不言不笑愁杀人。"⑤《题旧写真图》:"我昔三十六,写貌在丹青。我今四十六,衰悴卧江城。岂比十年老,曾与众苦并。一照旧图画,无复昔仪形。"⑥《赠写真者》诗:"子骋丹青日,予当丑老时。无劳役神思,更画病容仪。迢递麒麟阁,图功未有期。区区尺素上,焉用写真为。"⑦又作《画竹歌》答谢萧悦赠画云:"植物之中竹难写,古今虽画无似者。萧郎下笔独逼真,丹青以来唯一人。"⑧以及"丹

①[唐]杜甫著,[清]仇兆鳌注:《杜诗详注》,北京:中华书局,2015年,第1388页。
②[清]杨伦笺注:《杜诗镜铨》卷九,清乾隆五十七年阳湖九柏山房刻本。
③[唐]杜甫著,[清]仇兆鳌注:《杜诗详注》,北京:中华书局,2015年,第1544页。
④[清]彭定求等编:《全唐诗》卷四二五,北京:中华书局,1960年,第4688页。
⑤[清]彭定求等编:《全唐诗》卷四二七,北京:中华书局,1960年,第4706页。
⑥[清]彭定求等编:《全唐诗》卷四三〇,北京:中华书局,1960年,第4751页。
⑦[清]彭定求等编:《全唐诗》卷四四〇,北京:中华书局,1960年,第4902页。
⑧[清]彭定求等编:《全唐诗》卷四三五,北京:中华书局,1960年,第4816页。

青写出与君看"①,诸如此类,皆以"丹青"代指绘画。

同时,"丹青"在唐代亦用来指代画家、画工。李白《于阗采花》诗有"丹青能令丑者妍,无盐翻在深宫里"句,明代朱谏注云:"丹青,画工也。"②柳宗元《龙城录》卷上《阎立本有丹青之誉》云:"阎立本画《宣王吉日图》,太宗文皇帝上为题字。时朝中诸公皆议论东都从幸,上出示图于诸臣,称为越绝前世,而上忽藏于衣袖,笑谢而退。自是立本有丹青之誉。"③秦汉时期已以"丹青"喻朝中贵臣,唐代以"丹青"代指画家、画手,但却是善画绘之贵臣。自此,"丹青"亦指代画家,并为后世所沿用。

张彦远谓绘画具有"成教化,助人伦"之功能,《叙画之源流》云:"记传所以叙其事,不能载其容;赞颂有以咏其美,不能备其象;图画之制,所以兼之也。故陆士衡云:'丹青之兴,比雅颂之述作,美大业之馨香。宣物莫大于言,存形莫善于画。'此之谓也,善哉。曹植有言曰:'观画者见三皇五帝,莫不仰戴;见三季异主,莫不悲惋;见篡臣贼嗣,莫不切齿;见高节妙士,莫不忘食;见忠臣死难,莫不抗节;见放臣逐子,莫不叹息;见淫夫妒妇,莫不侧目;见令妃顺后,莫不嘉贵。'是知存乎鉴戒者,图画也。"④张彦远认为,图画兼有记传与赞颂之功能,且随着世人对绘画认知观念的不断改变,"丹青之妙,有合造化之功",绘画的地位也得以提升。"丹青"已成为唐代文人诗文中广泛使用的高频词,李白、杜甫、白居

①[清]彭定求等编:《全唐诗》卷四四一,北京:中华书局,1960年,第4918页。
②[明]朱谏注:《李诗选注》卷二,明隆庆刻本。
③[唐]柳宗元:《龙城录》卷上,明稗海本。
④[唐]张彦远:《历代名画记》,北京:人民美术出版社,1963年,第3页。

易等诗文大家无一不用该词著文咏诗。张彦远《历代名画记》、朱景玄《唐朝名画录》等画史著述，也无不频频使用"丹青"一词。他们在沿用该词原有内涵的同时，也用来代指画家，但大多以其指代绘画作品及画绘之事。"丹青"在色彩的绘画为中国绘画主流形态的背景下，由代表丹之属和青之属的两大色彩体系逐渐演变成为中国画所有颜色的代称，亦成为图画、画绘之事的代名词，直到"安史之乱"前后的"水墨之变"①，"丹青"和"水墨"才开始共同成为中国绘画的风格样式体系中的基本术语。

三、"丹青"内涵的衍变

五代北宋时期文献中出现的"丹青"一词，多延续了其在唐代的内涵。唐代虽然已经出现了"水墨"一词，但"丹青"与"水墨"并行出现，并成为一组相对的概念，则始见于宋代。白玉蟾《画中众仙歌》诗云"见君丹青与水墨，笔下剜出心中画"②；又，湛道山诗"含雨数峰分水墨，著霜千树半丹青"③；张蕴《东庵与道者语有感》"丹青岭树明寒叶，水墨江天噪乱鸦"④，其中所言"丹青"，多指色彩或设色绘画，而"水墨"则倾向于墨色或趋于黑白的单一色调。与此同时，"水墨"与"丹青"并置，指代绘画创作或作品。如

①牛克诚：《色彩的中国绘画——中国绘画样式与风格历史的展开》，长沙：湖南美术出版社，2002年，第67—68页。
②[宋]白玉蟾：《武夷集》卷一，明正统道藏本。
③[宋]陈景沂编：《全芳备祖·后集》卷一八，明毛氏汲古阁钞本。
④[宋]陈起编：《江湖小集》卷八九，清文渊阁四库全书补配清文津阁四库全书本。

吴龙翰有题为《冯永之号冰壶工水墨丹青》①的诗作;李之仪《和州太守曾延之置酒鼓角楼》云"楼台烟树接平芜,水墨丹青十幅图"②;又,杨杰《题浮渡山峰岩图》云:"金陵僧慧渊,善于水墨丹青,非独能辨其形势,至于安怪幽险,悉精妙乎笔端,实与造物者争其先后也……"③

　　宋代陈造《题芜湖雄观亭》诗云"安得李成王宰不死俱在眼,水墨挥洒丹青摹"④,诗中已视"水墨"和"丹青"为相对应的两种绘画技法,同时代表着设色的和水墨的两种绘画风格样式。伴随着北宋水墨绘画的发展,诗中出现重"水墨"而轻"丹青"的情感因素,如释居简《卢玉堂枯木怪石》云:"礧砢不坡陁,非才谢伐珂。相看如我瘦,想见阅人多。誉笑丹青俗,工如水墨何? 经营盘链祭,天地困搜罗。"⑤又,汪藻《横山堂》诗"丹青霜叶秋明灭,水墨烟林暮有无"⑥,霜叶似丹青,而烟林如水墨,"丹青"与"水墨"代表了完全不同的两种意象。宋代重"水墨"而轻"丹青"的审美趣向,在杨万里诗《瓦店雨作》(四首其二)中亦能得见,其诗云:"天嫌平野树分明,便恐丹青画得成。收入晚风烟雨里,自将水墨替丹青。"⑦当然,这种色彩和水墨审美趣味的转变,是伴随着宋代整体绘画语境而生成的,且中国绘画也由色彩绘画为主流形态而

① [宋]吴龙翰:《古梅遗稿》卷一,清文渊阁四库全书本。
② [宋]李之仪:《姑溪居士集·前集》卷九,清文渊阁四库全书本。
③ [宋]杨杰:《无为集》卷九,南宋刻本。
④ [宋]陈造:《江湖长翁集》卷九,明万历刻本。
⑤ [宋]释居简:《北磵诗集》卷五,清钞本。
⑥ [宋]汪藻:《浮溪集》卷三一,清武英殿聚珍版丛书本。
⑦ [宋]杨万里:《诚斋集》卷二九,四部丛刊景宋写本。

逐渐演变为以水墨绘画为主流形态的格局。①

关于"水墨"与"丹青"在宋代地位的转变,从《宣和画谱》中便能得到较为客观的印证。②是书中"丹青"一词共出现了七十五次,如陆探微"丹青之妙,众所推称";张僧繇"丹青驰誉于时";又如"游戏丹青""好丹青""善丹青""丹青之技""寓意丹青""寓兴丹青"之类,皆指绘画。虽然"水墨"一词在《宣和画谱》中仅出现了四十次,没有以"水墨"论道释和人物题材的绘画作品,而大多与山水、花鸟及蔬果等题材有关,且多在画题中出现,如《水墨竹禽图》《水墨竹石栖禽图》《水墨花禽图》《水墨竹石鹤图》《水墨雪竹图》《写生水墨家蔬图》等,也可以看出,水墨画已经与设色绘画并行发展。同时,是书卷二〇专列"墨竹"与"蔬果",其中虽然也用"丹青",但却体现了"丹青"与"水墨"地位的转变。其文曰:"绘事之求形似,舍丹青朱黄铅粉则失之,是岂知画之贵乎,有笔不在夫丹青朱黄铅粉之工也。故有以淡墨挥扫,整整斜斜,不专于形似,而独得于象外者,往往不出于画史,而多出于词人墨卿之所作,盖胸中所得,固已吞云梦之八九,而文章翰墨,形容所不逮……"③将"丹青"与"形似"联系在一起,只用"淡墨"却能"独得于象外",作为"画史"贯用的设色绘画"丹青"与"词人墨卿"喜用的绘画样式"水墨"已被区别对待,"水墨"与"笔墨"结合,倾向

①牛克诚:《色彩的中国绘画——中国绘画样式与风格历史的展开》,长沙:湖南美术出版社,2002年,第72页。

②按:《宣和画谱》与《图画见闻志》《画继》相比,"丹青""水墨"出现的次数均最多,《图画见闻志》分别是八次和五次,《画继》分别是六次和八次。

③[宋]佚名:《宣和画谱》卷二〇,于安澜编:《画史丛书》二,上海:上海人民美术出版社,1963年,第247页。

于意趣、情趣的表达,也反映了当时的主流审美趣向。又,该书卷一四谓赵令松"与其兄令穰,俱以丹青之誉并驰。工画花竹,无俗韵,以水墨作花果为难工,而令松独于此不凡。"①"丹青"成为绘画之代称,而"水墨"作为一种新的绘画样式,被纳入"难工"之列。《宣和画谱》一书表现设色类的绘画亦有其他词汇,然"笔墨"在该书中出现了十余次,如"不蹈袭前人笔墨畦畛""稍稍放笔墨以出胸臆""戏弄笔墨""唯得于笔墨之外者知之"等。通过对比可以看出,色彩和水墨之地位在这一时期的转变。《宣和画谱》卷二〇又云:"驸马都尉李玮……士大夫亦不知玮之能也。平生喜吟诗,才思敏妙,又能章草飞白散隶,皆为仁祖所知。大抵作画生于飞白,故不事丹青,而率意于水墨耳。"②故可见,水墨与书法的相互通联,为水墨画的发展开拓了更广阔的空间和更加丰富的语言体系,水墨画也被注入了笔墨的情趣,成为抒写胸怀、表达意趣的新的绘画样式,为文人士大夫所好,与此同时,"丹青"的绘画样式则逐渐退出了主流地位。

刘克庄《后村集》跋《李伯时罗汉》云:"前世名画,如顾、陆、吴道子辈,皆不能不着色,故例以'丹青'二字目画家。至龙眠始扫去粉黛,淡毫轻墨,高雅超诣,譬如幽人胜士,褐衣草履,居然简远。"③他认为作为绘画样式的"丹青"概念,是以色彩的绘画为

① [宋]佚名:《宣和画谱》卷一四,于安澜编:《画史丛书》二,上海:上海人民美术出版社,1963年,第157页。
② [宋]佚名:《宣和画谱》卷二〇,于安澜编:《画史丛书》二,上海:上海人民美术出版社,1963年,第252页。
③ [宋]刘克庄:《后村集》卷九九,四部丛刊景旧钞本。

背景而生成的。郭若虚《图画见闻志》卷一《论吴生设色》亦云：
"吴道子画，今古一人而已。爱宾称前不见顾、陆，后无来者，不
其然哉！尝观所画墙壁、卷轴，落笔雄劲，而傅彩简淡，或有墙
壁间设色重处，多是后人装饰。至今画家有轻拂丹青者，谓之吴
装。"①"轻拂丹青"即指"傅彩简淡"，以此诠释"吴装"，是从色
彩的角度对丹青原义的应用。刘道醇《五代名画补遗》谓张图：
"少颖悟，而好丹青，及善泼墨山水，皆不由师授，自致神妙，亦
不法今古，自成一体，尤长大像。"②可见，刘道醇视"丹青"与"泼
墨山水"为截然不同的两类绘画样式，而以"丹青"指代工细设色
一类。

自此，"丹青"的词义逐渐衍变、扩大。在画学文献中，或指丹、
青之属的色彩，或指代所有颜色，或指代画家，或指代绘画，抑或指
代色彩的绘画，并为后世所沿用。"工丹青""善丹青""喜丹青""妙
丹青""寓意丹青"等则成为明清文献中对"丹青"最常见的用法。明
王穉登虽著有《吴郡丹青志》，但就其性质而言，实属地域性绘画史，
著录的吴中善画者，非仅仅指设色的善画者。朱谋垔《画史会要》
则云："沈遇，字公济，号臞樵，吴县人。善山水，浅绛、丹青种种能
之……"③由此可见，朱氏将"浅绛"与"丹青"视为两种山水画风格
样式。然，明代胡俨跋《黄鹤山樵铁网珊瑚图》诗云："王公独得天然

①〔宋〕郭若虚：《图画见闻志》卷一，北京：人民美术出版社，1963年，第18页。

②〔宋〕刘道醇：《五代名画补遗》，于安澜编：《画品丛书》，上海：上海人民美术
出版社，1982年，第97页。

③〔清〕王原祁等纂辑：《佩文斋书画谱》卷五五，北京：中国书店，1984年，第
1490页。

趣,挥毫不效丹青士。淡墨银笺扫画图,琅玕屈铁参差起。"①从诗意中可明显感受到,诗人已深陷于重水墨而轻丹青的文化环境之中,推崇王公贵胄的"淡墨"之趣,排斥画工的丹青之色。

　　"丹青"是在以色彩的绘画为主流形态的背景下生成的概念,后世却以"丹青"指代所有绘画,这与"丹青"的原义有别,故清人方薰指出:"前人谓画曰'丹青',义以丹青为画。后世无论水墨、浅色,皆名'丹青',已失其义。至于专事水墨,薄视金粉,谬矣。"②方氏或承袭宋代刘克庄之观点,或与刘氏暗合,重申作为绘画的"丹青"概念生成之原因,并对重水墨、轻色彩的现象提出批评。由此也可以看出,在清代,水墨画已经完全处于绘画的主流地位,而色彩的绘画逐渐被世人冷落,"丹青"在指代设色绘画的同时,也成为指称所有绘画的代名词。不过,《现代汉语词典》如是解释"丹青":"1.红色和青色颜料,借指绘画:丹青手(画师)、丹青妙笔、擅长丹青;2.指史册:史籍:功垂丹青。"这种解释,反映了现代人对"丹青"一词的理解和认识,缩小了"丹青"的内涵范围,却成为今人对"丹青"概念理解与运用的重要依据。事实上,除此之外,"丹青"在汉代已用于泛指绘画所用的颜色,抑或喻道德诚信,或言忠贞不渝,或指文章有文采等;最晚自唐代始,"丹青"亦指画像,并指代画工和画家等。五代北宋时期,"丹青"在沿用此前诸内涵的同时,往往与"水墨"成为一组相对应的概念,意指色彩或设色的绘画。

① [明]汪砢玉:《珊瑚网》卷三五,清文渊阁四库全书本。
② [清]方薰:《山静居画论》,杭州:浙江人民美术出版社,2017年,第21页。

第二节　"水墨"

　　以水调墨，自古有之，但相较于"丹青"而言，"水墨"却属于一个晚出的概念。水和墨作为绘画的媒介，在中国古代绘画中早已被运用，至少已有三千年的历史。然画家作画，墨虽有浓淡，但在"以五色挂物上"的色彩绘画样式独居绘画主流地位的语境下，"水墨"多以"墨线"的形式存在，没有形成独特的绘画样式，进入单独的审美空间。作为绘画样式的"水墨"，最晚在汉代便已生成，但并未形成如色彩绘画一样的气候，直到唐代，注入了水、墨意象的"水墨"概念方始生成，且伴随"水墨画"的样式形态而变化、发展。"水墨"一词，在早期并非指代绘画语言或绘画形式，而是以水和墨为绘画媒材的称谓。"水墨"概念的生成与绘画的用笔、淡雅的审美情趣、山水画的兴起及逸品的品评准则等密切相关，也与中国文化整体的审美气象和社会环境密不可分。"水墨"一词有多重含义，而在绘画领域，其内涵主要指作为绘画媒材的水和墨；或水墨画作品及其蕴涵的水墨意象。水和墨作为绘画材料具有其独立性，画家将二者结合，形成一定的绘画语言，并体现出了"水墨"的多变性，这种多变的水墨形态和丰富的语言体系，为新的绘画风格样式的生成提供了较大的可拓展空间。

一、"水墨"之本义

　　"水墨"一词具体出现的时间已难判断，但最迟不晚于初唐。李善注陆机《文赋》"始踯躅于燥吻，终流离于濡翰"引《汉书音义》

韦昭曰："翰,笔也。"李周翰曰："'终流离于濡翰',谓书于纸也。流离,水墨染于纸,貌濡染也。"①"水墨"染于纸上,"貌濡染",故用水墨染于纸上的"濡染"之貌来诠释"流离"。《说文》云："染,以缯染为色。""缯,帛也。"故水墨渍染于帛之貌,即为"濡染"。姚最《续画品》曰："夫调墨染翰,志存精谨,课兹有限,应彼无方。燧变墨回,治点不息,眼眩素缛,意犹未尽。"②由此推测,李周翰所言"水墨",是指以水调墨为媒介,以渍染为基本方法而获得的"水墨"效果,复结合《续画品》可知,以水调墨,类似于"濡染"的"水墨"效果被运用于绘画,作为绘画表现手法的"水墨"至迟在魏晋时期已进入绘画领域。

这种以"渍染"之法所创作的水墨画,早期的形貌虽已难觅其迹,但从唐人的诗文中,我们仍可管窥一二。中唐刘禹锡《谢柳子厚寄叠石砚》诗"烟岚余斐亹,水墨两氛氲"③,"水墨"虽然初指以砚研磨墨丸或墨锭而出现的水和墨融合的液态的墨水,但所呈现的貌似"濡染"的水墨效果,已进入文人士大夫的审美视野,足见"水墨"作为书画的媒材及以此而形成的水墨画语言,成为中国画独特的元素之一。唐大历年间进士刘商,善诗亦善画,其《与湛上人院画松》诗云："水墨乍成岩下树,摧残半隐洞中云。猷公曾住天台寺,阴雨猿声何处闻。"④从诗中,可想见刘商以"水墨"作画

①[南朝梁]萧统编,[唐]李善、刘良等注:《六臣注文选》卷一七,北京:中华书局,2012年,第311页。

②[南北朝]姚最:《续画品》,于安澜编:《画品丛书》,上海:上海人民美术出版社,1982年,第18页。

③[清]彭定求等编:《全唐诗》卷三五八,北京:中华书局,1960年,第4042页。

④[清]彭定求等编:《全唐诗》卷三〇四,北京:中华书局,1960年,第3462页。

的疾速状态和水墨氤氲的画面效果。而卢携《临池诀》中以"用水墨之法"与"用笔"相互对应,谓"用水墨之法,水散而墨在,迹浮而棱敛,有若自然"①,弱化墨迹的外形轮廓,继而追求水墨渗化的自然效果。无论作为书画媒材的水墨,还是书画家对水墨的运用,中唐至晚唐时期都已经非常丰富。

晚唐郑谷《所知从事近藩偶有怀寄》诗亦云:"官舍种莎僧对榻,生涯如在旧山贫。酒醒草檄闻残漏,花落移厨送晚春。水墨画松清睡眼,云霞仙驾挂吟身。霜台伏首思归切,莫把渔竿逐逸人。"②此处"水墨"指水和墨。"水墨画松"看似就绘画材料而言,但以水和墨图绘形象,脱离不了相对应的绘画技法,也势必生成相对应的水墨画的风格和样式。方干的诗题中也多次出现"水墨"一词,如《陈式水墨山水》云:"造化有功力,平分归笔端。溪如冰后听,山似烧来看。立意雪眉出,支颐烟汗干。世间从尔后,应觉致名难。"③《项洙处士画水墨钓台》云:"画石画松无两般,犹嫌瀑布画声难。虽云智惠生灵府,要且功夫在笔端。泼处便连阴洞黑,添来先向朽枝干。"④《水墨松石》:"三世精能举世无,笔端狼籍见功夫。添来势逸阴崖黑,泼处痕轻灌木枯。垂地寒云吞大漠,过江春雨入全吴。兰堂坐久心弥惑,不道山川是画图。"⑤"泼处便连阴洞黑,添来先向朽枝干""笔端狼籍""泼处痕轻灌木枯"

①[唐]卢携:《临池诀》,上海书画出版社、华东师范大学古籍整理研究室选编:《历代书法论文选》,上海:上海书画出版社,1979年,第295页。
②[清]彭定求等编:《全唐诗》卷六七六,北京:中华书局,1960年,第7745页。
③[清]彭定求等编:《全唐诗》卷六四九,北京:中华书局,1960年,第7452页。
④[清]彭定求等编:《全唐诗》卷六五一,北京:中华书局,1960年,第7482页。
⑤[清]彭定求等编:《全唐诗》卷六五二,北京:中华书局,1960年,第7488页。

透露了诗人所咏画面墨色的枯淡变化与水墨淋漓的视觉效果。又，窦巩《陕府宾堂览房杜二公仁寿年中题纪手迹》诗云"仁寿元和二百年，蒙笼水墨淡如烟"①等。上述诗文中，已经透露出水墨山水、水墨松石及水墨钓台已经是脱离了色彩的"水墨画"作品，同时，"功夫在笔端""笔端狼籍见功夫"反映了诗人对水墨画"用笔"的关注，"泼处痕轻"则可能是"泼墨"技法的运用。此时的水墨画家，不但注重水墨在绢帛或纸面上的视觉效果和笔痕墨迹，而且对水墨的运用也上升到追求"自然"之境的层面，意味着"水墨"概念及其绘画样式已经形成，表现技法已趋于成熟，且初步形成了与"水墨画"相关的审美观念、品评准则。

　　张彦远《历代名画记》卷二《论画体工用榻写》指出："夫阴阳陶蒸，万象错布，玄化亡言，神工独运。草木敷荣，不待丹碌之采；云雪飘扬，不待铅粉而白。山不待空青而翠，凤不待五色而绰。是故运墨而五色具，谓之得意。意在五色，则物象乖矣。"②足见时人对墨的运用已初具楷则，画家已可脱离色彩，而运用水墨干湿、浓淡、轻重、黑白等变化，独立完成画面形象的塑造与画意的表达。如果拘泥于对色彩的追求则会违背画家原有的理念和构想，继而丧失对物象的把握。张彦远之所以能有如此感悟，和当时画家对"水墨"的绘画实践是分不开的。画家运用水墨即可独立表达自己的理念，刻画物象，故对色彩的依赖和运用便会减少。墨线形态的多样化，王维破墨山水、王洽泼墨等均是水墨画早期

①［清］彭定求等编：《全唐诗》卷二七一，北京：中华书局，1960年，第3051页。
②［唐］张彦远：《历代名画记》，北京：人民美术出版社，1963年，第25—26页。

的主要样式和形态。张彦远的论述,已经暗示唐代中晚期绘画风格样式的重要转变,但并非唐人创造了"水墨"的样式,而是"水墨"及其绘画样式吻合了唐代中晚期的整体文化情境,与时人的审美与意趣产生了共鸣,并得以推广和拓展。

实际上,水墨画至迟在汉代以后就与色彩并行发展了,唐代文人画家只是继续开发"汉画"中的水墨资源而已。① 当然,水墨画的崛起也并非偶然,诚如牛克诚所言:"在以中唐为分界的中国文化前期与后期的精神气候中,分别生长着'色彩'与'水墨'这两种绘画语言形式。色彩的热烈、堂皇、富丽、高华等无疑是体现着中国文化前期的精神气候;而水墨的清幽、虚玄、简淡、素朴等则肯定与中国文化后期的精神气候最为契合。"② 唐代一批文人、仕宦因当时的政治生态、社会环境及在官场的失意等而改变了他们对人生的态度,由积极转变为消极,"以中唐为界,整个中国文化的'精神气候'已发生了变化:在其前,中国文化是一种昂扬、激越、外拓、健朗之气候;在其后,中国文化的精神气候则日益走向柔靡、低沉、内省、孱弱。那些文人、仕宦们的生活方式不过是在这种精神气候下的一种合适的生存"。③

同时,当我们品读唐代的"登高诗"时,这种文化精神的转变,或早已蕴含其中。如初唐陈子昂《登幽州台歌》"前不见古人,后

①牛克诚:《色彩的中国绘画——中国绘画样式与风格历史的展开》,长沙:湖南美术出版社,2002年,第68页。
②牛克诚:《色彩的中国绘画——中国绘画样式与风格历史的展开》,长沙:湖南美术出版社,2002年,第70页。
③牛克诚:《色彩的中国绘画——中国绘画样式与风格历史的展开》,长沙:湖南美术出版社,2002年,第70页。

不见来者。念天地之悠悠,独怆然而涕下"。①诗中有怀才不遇的伤感,但不乏入世进取之意。盛唐王之涣《登鹳雀楼》"白日依山尽,黄河入海流。欲穷千里目,更上一层楼"②,所传达的便是那种昂扬、激越、外拓、健朗的精神气象。而李商隐《登霍山驿楼》"庙列前峰迥,楼开四望穷。岭鼷岚色外,陂雁夕阳中。弱柳千条露,衰荷一向风。壶关有狂孽,速继老生功"③等诸多晚唐的诗词,已无盛唐气象,随之而来的却是一种相对自怜的心境与萧瑟低颓的景象。当然,水墨画的气象,也伴随着王朝的气象兴衰与画家心境而发生变化。吴道玄之画,"不以装背为妙,但施笔绝踪,皆磊落逸势;又数处图壁,只以墨踪为之,近代莫能加其彩绘。凡图圆光,皆不用尺度规画,一笔而成"④,体现的也是盛唐画家不拘泥于准绳又不失法度,"磊落逸势"之自信与洒脱。传王维的《画学秘诀》云:"夫画道之中,水墨最为上。肇自然之性,成造化之功。或咫尺之图,写千里之景。东西南北,宛尔目前;春夏秋冬,生于笔下。"⑤认为"水墨","肇自然之性,成造化之功",将其置于画道之最上。该文虽多存阙疑,但文中依然蕴含着盛唐气象之余晖,而前文所列方干、郑谷之咏画诗,便没有朱景玄笔下吴道

①[清]彭定求等编:《全唐诗》卷八三,北京:中华书局,1960年,第902页。
②[清]彭定求等编:《全唐诗》卷二五三,北京:中华书局,1960年,第2849页。
③[唐]李商隐著,[清]冯浩笺注:《玉溪生诗集笺注》,上海:上海古籍出版社,1998年,第214—215页。
④[唐]朱景玄:《唐朝名画录》,于安澜编:《画品丛书》,上海:上海人民美术出版社,1982年,第75页。
⑤[唐]王维撰,[清]赵殿成笺注:《王右丞集笺注》卷二八,上海:上海古籍出版社,1984年,第489页。

子绘画的样式与气象。毋庸置疑，早已生成而未得以发展的"水墨"，适应了唐代中晚期的社会文化环境，加之唐人对其扩充和改造，并以此与色彩的绘画拉开距离，融入自己的意趣。故可见，"水墨"概念生成的语境，便是唐代中晚期文人的审美情趣，也是他们在国力衰落、社会动荡与变迁时的心境。

二、"水墨"与"水墨画"

五代、两宋时期，"水墨"在绘画题材、技法、表现形式等方面都得到了较为全面的发展。随着文人心境的失落，很多人把"濡毫挥洒""戏弄翰墨"的"水墨游戏"作为寄托情思、抒发胸臆的方式和手段。伴随着更多文人的参与，这种追求平淡天真、疏远萧瑟、虚无缥缈的"水墨"式审美情趣及意象，也逐渐在士人心中生根，成为他们心中对"隐隐如春雷""蒙蒙水云里"一类意象的图像表征。"水墨"和"丹青"也开始分别成为指代"水墨"和"色彩"这两种绘画样式的代名词。

这一时期，就绘画材料而言的"水墨"内涵逐渐消弱，甚至退出了画学著述者的视野，但作为绘画样式的"水墨"及其"水墨意象"，在秉承唐代"水墨"内涵及特点的同时，随着绘画笔法的丰富，墨法也随之发生变化。当然，时人对水墨的认识与评判标准也随之转变。郭若虚谓董源（一作"元"）"善画山水，水墨类王维，着色如李思训"[1]，即是对董源水墨"文脉"传承之剖析；而荆浩谓

[1]［宋］郭若虚：《图画见闻志》卷三，北京：人民美术出版社，1963年，第65页。

项容"树石顽涩……用墨独得玄门,用笔全无其骨"①,则是后世在"墨法"视域下对前人绘画笔墨的重新诠释与评订。今稽考文献,对这一时期"水墨"及"水墨画"的特点作如下分析:

首先,五代、两宋时期的文人延续了唐人的"水墨"意象,并以此图写绘画,赋诗作词。宋代韩淲《题墨梅》"只在山林不见花,谁将水墨试横斜"②;蔡襄《观宋中道家藏书画》"水墨固昏淡,骨气犹深潜"③;刘叔赣《山水屏》"吾家古屏来江南,白画水墨渍烟岚"④;方岳《梅花十绝》"一梢横打竹边过,造化工成水墨图"⑤等诗文透露出的则是画家以水墨作画,自然形象蕴含的"水墨"意象被画家师法和描绘,继而诗人将自己的情感、意趣与绘画技法、意象结合,再造诗画空间。又,周弼《题僧子温画水墨葡萄》云:"裛裛多应半熟时,落斜高挂冷攒枝。分明记得山窗下,一架寒藤带雨垂。"⑥黄庶《求郭侍禁水墨树石》云:"尘埃典却林泉间,家梦夜夜归云端。知君弄笔欺造化,乞我几株松石看。"⑦释道璨《题水墨草虫》:"蜻蜓低傍豆花飞,络纬无声抱竹枝。忆得西湖烟雨里,

①［五代］荆浩:《笔法记》,沈子丞编:《历代论画名著汇编》,北京:文物出版社,1982年,第51页。
②［宋］韩淲:《涧泉集》卷一八,清文渊阁四库全书本。
③［宋］蔡襄:《端明集》卷二,宋刻本。
④［宋］陈思编,［元］陈世隆补:《两宋名贤小集》卷八四《题画》,清文渊阁四库全书本。
⑤［宋］方岳:《秋崖集》卷四,清文渊阁四库全书补配清文津阁四库全书本。
⑥［清］厉鹗辑撰:《宋诗纪事》卷六五,上海:上海古籍出版社,2013年,第1631页。
⑦［宋］黄庶:《伐檀集》卷上,明刻本。

小园清晓独行时。"①诗题中"水墨葡萄""水墨树石""水墨草虫"
等已经表明,诗人在突出与"设色"绘画相对应的"水墨"样式,同
时诗文也蕴含了诗画的"水墨"意趣,并对时人绘画中延续的唐代
水墨画那种朦胧缥缈美感及风格样式的适度诠释。

其次,这一时期水墨技法更加成熟,题材更加完备,内涵更加
丰富,且水墨画风格样式及其品评体系也在逐渐形成、发展和完
善。郭若虚《图画见闻志》云:"禅月大师贯休,婺州兰溪人,道行
文章外,尤工小笔。尝睹所画水墨罗汉,云是休公入定观罗汉真
容后写之,故悉是梵相,形骨古怪。其真本在豫章西山云堂院供
养,于今郡将迎请祈雨,无不应验。"②今结合(传)贯休《罗汉图》
(图1)或可略知其"水墨罗汉"的样式,此图乃是先用墨笔勾勒基
本形态,然后再用淡墨渲染而成,画面呈现出一种水墨氤氲的视
觉效果。又如《溪岸图》(图2)远山的画法,榆林窟003窟(图3)主
室西壁上的山水、树石的表现手法,均体现出了丰富的"水墨"技
法,从中亦可窥见五代、北宋时期山水画的笔墨形态和绘画样式。

北宋水墨画的表现能力则有了进一步提高,笔墨技法日趋丰
富,绘画样式亦趋于多样。郭熙《林泉高致·画诀》对墨法进行了
全面的阐释,是北宋论及"墨"的最具代表性的文献,但其所谓的
"墨"并不是针对材料而言的"水墨",亦非唐人的"水墨"意象。郭
熙指出:"运墨有时而用淡墨,有时而用浓墨,有时而用焦墨,有
时而用宿墨,有时而用退墨,有时而用厨中埃墨,有时而取青黛

①[清]厉鹗辑撰:《宋诗纪事》卷九三,上海:上海古籍出版社,2013年,
第2264页。
②[宋]郭若虚:《图画见闻志》卷二,北京:人民美术出版社,1963年,第55页。

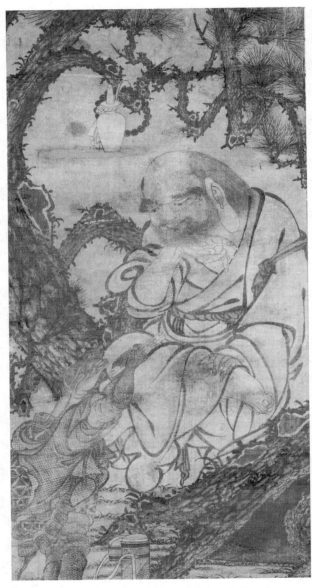

图1　（传）贯休《罗汉图》　绢本　藏地不详

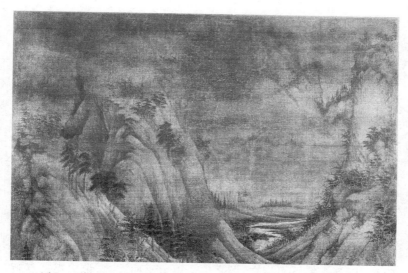

图2 （传）董源《溪岸图》（局部） 绢本 美国大都会博物馆藏

图3 榆林窟003窟 主室西壁

杂墨水而用之。"又:"用淡墨六七加而成深,即墨色滋润而不枯燥。用浓墨、焦墨,欲特然取其限界,非浓与焦,则松棱石角不了然。故尔了然,然后用青墨水重叠过之,即墨色分明,常如雾露中出也。"① 其将墨分为淡墨、浓墨、焦墨、宿墨、退墨、埃墨、青黛杂墨水诸类,而每一类都有与其相对应的用法,以墨塑造绘画形象,追求"墨色分明""如雾露中出"的画面效果。又通过不同的墨色与用笔相互结合,诠释山水画用笔的同时,生成了笔法系统和与之相关的术语。其文云:"淡墨重叠旋旋而取之,谓之干淡;以锐笔横卧,惹惹而取之,谓之皴擦。以水墨再三而淋之,谓之渲。以水墨滚同而泽之,谓之刷。以笔头直往而指之,谓之捽(抵触、碰撞)。以笔头特下而指之,谓之擢。以笔头而注之,谓之点。点施于人物,亦施于木叶。以笔引而去之,谓之画。画施于楼屋,亦施于松针。雪色用淡浓,墨作浓淡,但墨之色不一而染就。烟色就缣素本色,萦拂以淡水而痕之,不可见笔墨迹。风色用黄土,或埃墨而得之。土色用淡墨埃墨而得之。石色用青黛和墨而浅深取之。瀑布用缣素本色,但焦墨作其旁以得之。"②《广雅》云:"淋,渍也。"捽,抵触、碰撞。"淡墨"经画家用笔"重叠旋旋"和"锐笔横卧"的变化而生成"干淡"与"皴擦";"水墨"以"再三而淋""滚同而泽之"谓之"渲"和"刷"。郭氏又提出了捽、擢、点、画等笔法及其适宜描绘的对象,并对风、土、石、瀑布等物象色如何通过墨色表

①[宋]郭熙:《林泉高致》,沈子丞编:《历代论画名著汇编》,北京:文物出版社,1982年,第74—75页。
②[宋]郭熙:《林泉高致》,沈子丞编:《历代论画名著汇编》,北京:文物出版社,1982年,第74—75页。

第一章
"丹青"与"水墨":两个基本术语的生成

现进行论述。由上段描述可知,北宋水墨画更多的是或"用淡墨
六七加而成深"、或用"淡墨重叠旋旋而取之"、或"以水墨再三而
淋之"、或"以水墨滚同而泽之"等基本技法而创作,最终所营造的
是一种"常如雾露中出"的画面效果。同时,在郭熙的论述及传世
作品之中,很难看到用浓墨和焦墨来皴擦山石。

　　因此,在郭熙看来,"水墨"仅是墨笔绘画中的一种形态,作为
"渲"的媒介的"水墨",不同于"淡墨",其视水墨为介于水与淡墨
之间的含有少量墨的"水",缩小了"水墨"的内涵。故以郭熙为代
表的宋代画家的水墨画,仍然是建立在"貌濡染也"的基础之上,且
这种貌似"濡染"的水墨意境,又如晨烟暮雨一样,把观者笼罩进了
一片水雾迷离、缥缈幽寂的"水墨图像"之中。这种水墨意象的表
达,不仅出现在宋代的绘画图像之中,也进入时人的诗境之中。如
韩琦《拜西坟》云:"春山带雨和云重,麦陇如梳破雪青。乡树溟蒙
天水墨,村农淳野古畦丁。"[1]王铚《雪溪观雨》云:"晚雨廉纤正满
空,万峰都在暝云中。风云变态何深浅,坐看天施水墨工。"[2]董嗣
杲《舟出西门》曰:"扁舟冒冷雨,初出安定门。天开水墨图,浓淡
迷湖村。"[3]烟雨弥漫之景与水墨图画结缘,二者由形而生意,由
象而成图,涤荡色彩,成为时人诗意、画意表达的主要意境。又如
范成大《晚步东郊》云:"水墨依林寺,青黄负郭田。斜阳犹满地,
片月早中天。策策鸦飞急,冥冥树影圆。西山元自好,那更著云

①[宋]韩琦:《安阳集》卷八,明正德九年张士隆刻本。
②[宋]陈思编,[元]陈世隆补:《两宋名贤小集》卷一八六《雪溪诗集》,清文
　　渊阁四库全书本。
③[宋]董嗣杲:《庐山集》卷一,清文渊阁四库全书本。

烟。"① 洪咨夔《万景楼次韵》云:"秋入徐熙水墨山,荻花吹雪渺江干。"② 这类诗句表现的自然烟云、水墨图画,皆延续了宛如唐代的"水墨"意境。但此时的"水墨"意境,却少了唐代方干"垂地寒云吞大漠,过江春雨入全吴"的辽阔豪迈,随之而来的是类似于宋代王铚"凝严万物冻无姿,水墨陂塘菼苇折"③ 的萧瑟惨淡。

随着宋代整体政治、文化环境的变化,水墨画及其意象,也成为文人抒发情感与宣泄胸臆的对象。两宋此类咏画诗文,不胜枚举,今胪列数条,以概其余。胡铨《余戏作水墨四纸张庆符有诗因用其韵》云:"平生笑坡夸四板,只爱丹青非道眼。岂如淡墨出天然,雪欲来时水云晚。先生一见辄倾倒,回观浊世秋毫小。不须更羡钓鱼翁,已自超然游汉表。"④ 又,陈师道《沈道院有水墨壁画奇笔也惜其穷年无赏之者贾明叔请余同赋》云:"壁间水墨画,为尔拂尘埃。草树精神出,溪山气势回。路从沙嘴断,人自渡头来。莫怪知音少,牙弦匣不开。"⑤ 南宋范成大《虎牙滩(又名金门十二倍属夷陵)》云:"倾崖溜雨色,惨淡水墨画。辛夷碎花县,瘿木老藤挂。翠莽楚甸穷,黄流蜀江下。一滩今始尝,三峡此其亚。雨点鼓士掺,云腾挽夫跨。惊心度石林,破眼见村舍。牛眠草色里,犬吠竹林罅。步头可檥船,安稳睡残夜。"⑥ 从这些作品中便可感

① [宋]范成大:《石湖诗集》卷一,四部丛刊景清爱汝堂本。
② [宋]洪咨夔:《平斋文集》卷四,四部丛刊续编景宋钞本。
③ [宋]陈思编,[元]陈世隆补:《两宋名贤小集》卷一八七《雪溪诗集》,清文渊阁四库全书本。
④ [宋]胡铨:《澹庵文集》卷三,清文渊阁四库全书本。
⑤ [宋]陈师道:《后山集》卷六,宋刻本。
⑥ [宋]范成大:《石湖诗集》卷一五,四部丛刊景清爱汝堂本。

受到那种清幽寂寥、缥缈玄虚的"水墨"之境在诗画间徘徊，这也透露出了宋人对"水墨"及其意象的认知。

与此同时，"水墨"和"色彩"两种绘画样式，也开始用"水墨"与"丹青"指代，频频出现在宋代的文献之中。如董源"善画山水，水墨类王维，着色如李思训"；湛道山诗"含雨数峰分水墨，著霜千树半丹青"[1]；张蕴《东庵与道者语有感》"丹青岭树明寒叶，水墨江天噪乱鸦"[2]之类，皆是例证。

另外，画学文献中对水墨画家及其水墨画的记载，评判的文辞明显增加。"水墨"一词在《图画见闻志》中出现了五次，除记载董源和贯休外，又谓：刘梦松"善画水墨花鸟。随宜取象，如施众形"[3]。僧居宁"妙工草虫……尝见水墨草虫有长四五寸者，题云：'居宁醉笔。'虽伤大而失真，然则笔力劲俊，可谓稀奇。梅圣俞赠诗云：'草根有纤意，醉墨得已熟。'好事者每得一扇，自为珍物"[4]。郑赞"……赞不得决，时延寿里有水墨李处士，以精别画品游公卿门，召使辨之"[5]。尤其是，《宣和画谱》单列"墨竹"和"蔬果"一卷，并在《墨竹叙论》提出："绘事之求形似，舍丹青朱黄铅粉则失之，是岂知画之贵乎，有笔不在夫丹青朱黄铅粉之工也。故

① [宋]陈景沂编：《全芳备祖·后集》卷一七，明毛氏汲古阁钞本。
② [宋]陈起编：《江湖小集》卷八九，清文渊阁四库全书补配清文津阁四库全书本。
③ [宋]郭若虚：《图画见闻志》卷四，北京：人民美术出版社，1963年，第96页。
④ [宋]郭若虚：《图画见闻志》卷四，北京：人民美术出版社，1963年，第102页。
⑤ [宋]郭若虚：《图画见闻志》卷五，北京：人民美术出版社，1963年，第131页。

有以淡墨挥扫,整整斜斜,不专于形似,而独得于象外者,往往不出于画史,而多出于词人墨卿之所作,盖胸中所得,固已吞云梦之八九,而文章翰墨,形容所不逮,故一寄于毫楮,则拂云而高寒,傲雪而玉立,与夫招月吟风之状,虽执热使人亟挟纩也。"① 强调"有笔"之重要性。"淡墨挥扫"与画意表达之关系,已显现时人重"水墨"而轻色彩,重"笔墨"而轻形似的绘画审美趣向。并谓文同:"善画墨竹,知名于时,凡于翰墨之间,托物寓兴,则见于水墨之戏……或喜作古槎老柄,淡墨一扫,虽丹青家极毫楮之妙者,形容所不能及也。盖与可工于墨竹之画,非天资颖异,而胸中有渭川千亩,气压十万丈夫,何以至于此哉。"② 结合文同《墨竹图》(图4)及崔白③《双喜图》(图5)之右下角山坡画法及用笔用墨等来看,此时画家运用水墨,已非早期的"濡染貌"之内涵所能包括,而是在运用笔、墨、水三者自然特性的同时,注重用笔和墨色的变化,通过笔墨表达情感,营造画意。"水墨"已关乎语言、画意、情感和审美。

然而,值得注意的是,《宣和画谱》在运用"水墨"一词的同时,提出了"粉墨"或"翰墨"等概念。该书记载了善水墨的画家:赵令松"以水墨作花果为难工,而令松独于此不凡"④;(赵)孝颖

①[宋]佚名:《宣和画谱》卷二〇,于安澜编:《画史丛书》二,上海:上海人民美术出版社,1963年,第247页。

②[宋]佚名:《宣和画谱》卷二〇,于安澜编:《画史丛书》二,上海:上海人民美术出版社,1963年,第253页。

③按:按《宣和画谱》载崔白《墨竹猴石图》《墨竹野鹊图》《水墨雀竹图》《水墨野鹊图》等水墨画作品可知,其在当时虽非以水墨闻,但却从事水墨画创作。

④[宋]佚名:《宣和画谱》卷一四,于安澜编:《画史丛书》二,上海:上海人民美术出版社,1963年,第157页。

图4 文同《墨竹图》 绢本 台北故宫博物院藏

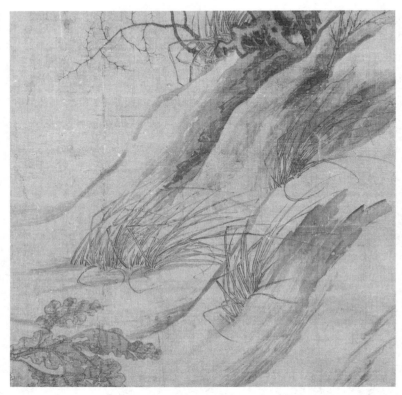

图5 崔白《双喜图》(局部) 绢本 台北故宫博物院藏

"翰墨之余，雅善花鸟，每优游藩邸，脱略纨绮，寄兴粉墨，颇有思致"①；刘永年"乃能从事翰墨丹青之学，濡毫挥洒，盖皆出于人意之表"②；乐士宣"丹青亦自造疏淡……晚年尤工水墨"③；赵頵"以墨写竹，其茂梢劲节，吟风泻露，拂云筛月之态，无不曲尽其妙"④；赵令穰"戏弄翰墨，尤得意于丹青之妙"⑤；李玮"善作水墨画，时时寓兴则写，兴阑辄弃去，不欲人闻知……大抵作画生于飞白，故不事丹青，而率意于水墨耳"⑥；刘梦松"善以水墨作花鸟，于浅深之间，分颜色轻重之态"⑦；文同"凡于翰墨之间，托物寓兴，则见于水墨之戏"⑧。且对御府收藏的这些画家的水墨画作品逐一辑录。另外，《宣和画谱》中"水墨"一词出现了约四十次，部分画家书中虽未论及其善水墨，但御府却藏有他们的水墨画作品，如董源《水墨竹禽图》《水墨竹石栖禽图》，黄筌《水墨湖滩风竹

①[宋]佚名：《宣和画谱》卷一六，于安澜编：《画史丛书》二，上海：上海人民美术出版社，1963年，第188页。
②[宋]佚名：《宣和画谱》卷一九，于安澜编：《画史丛书》二，上海：上海人民美术出版社，1963年，第236页。
③[宋]佚名：《宣和画谱》卷一九，于安澜编：《画史丛书》二，上海：上海人民美术出版社，1963年，第243页。
④[宋]佚名：《宣和画谱》卷二〇，于安澜编：《画史丛书》二，上海：上海人民美术出版社，1963年，第248页。
⑤[宋]佚名：《宣和画谱》卷二〇，于安澜编：《画史丛书》二，上海：上海人民美术出版社，1963年，第250页。
⑥[宋]佚名：《宣和画谱》卷二〇，于安澜编：《画史丛书》二，上海：上海人民美术出版社，1963年，第252页。
⑦[宋]佚名：《宣和画谱》卷二〇，于安澜编：《画史丛书》二，上海：上海人民美术出版社，1963年，第252页。
⑧[宋]佚名：《宣和画谱》卷二〇，于安澜编：《画史丛书》二，上海：上海人民美术出版社，1963年，第253页。

图》,宗汉《水墨荷莲图》《水墨蓼花图》,黄居寀《水墨竹石鹤图》,崔白《墨竹猴石图》《墨竹野鹊图》《水墨雀竹图》《水墨野鹊图》,贾祥《写生水墨家蔬图》等。通过上述记载我们不难发现,水墨画作品在当时已属于与"丹青"相对应的新的绘画样式,亦有部分作品当是画家"戏弄翰墨"时所作的一种"水墨游戏",然随着"水墨画"的发展并逐渐进入皇家的收藏之列,便预示着御府鉴赏和收藏角度已发生转变。

　　邓椿《画继》亦云:"郓王,徽宗皇帝第二子也……今《秘阁画目》,有《水墨笋竹》,及《墨竹》《蒲竹》等图"①;范正夫"长于水墨杂画,标格高秀"②;颜博文"长于水墨"③;魏燮"长于水墨杂画"④;杨补之"长于水墨人物"⑤;刘宗古"其画人物,长于成染,不背粉,水墨轻成,但笔墨纤弱耳"⑥;薛志"长于水墨杂画,然翎毛不逮花果……"⑦;等等。可见水墨画题材已涉及山水、人物、花竹、翎毛等科目,成为与设色绘画并行的一大种类。至此,"水墨"已完成了作为媒材的水、墨到指代水墨画的内涵的历史演变,它不仅涵括水墨画及其蕴含的技法和意趣,而且包含了与之对应的绘画风格样式和品评准则。

①[宋]邓椿:《画继》,北京:人民美术出版社,1963年,第7—8页。
②[宋]邓椿:《画继》,北京:人民美术出版社,1963年,第26—27页。
③[宋]邓椿:《画继》,北京:人民美术出版社,1963年,第27页。
④[宋]邓椿:《画继》,北京:人民美术出版社,1963年,第43页。
⑤[宋]邓椿:《画继》,北京:人民美术出版社,1963年,第52页。
⑥[宋]邓椿:《画继》,北京:人民美术出版社,1963年,第95页。
⑦[宋]邓椿:《画继》,北京:人民美术出版社,1963年,第95页。

（三）"水墨"内涵的沿用与拓展

从宋代画学文献对画家的论述及其画目的记载不难看出，"水墨"与逸趣、疏野、萧散等题材和画意相互结合，延续了唐代的"水墨"意象，逐渐成为当时"流行"的一种新的绘画样式。伴随着绘画品评理论和意趣的演变，逐渐取代了"丹青"，成为宋代绘画的主流形态。至元代，社会环境和政治生态的转变，使得文人失落的心情不但没得到缓解，反而产生一种更加消极避世的态度和"退隐"的心理，充斥了整个时代。而水墨独有的素雅清幽，无疑成为表达此种心情最好的媒介。耶律铸《题马元章水墨美人图》诗云："为嫌脂粉污颜色，故着寻常淡薄衣。"① 这种诗意或可视为元代多数文人心境的写照。

概而言之，自元代开始，"水墨"的内涵多沿用宋人的观点而稍作诠释和发挥，主要体现在以下几个方面：

一是以"水墨"作为"水墨画"的代称。元代方回《熟斋箴》序文谓："吴道子、曹霸、韩幹之丹青，董元、李成、范宽之水墨，诸葛鼠须之笔，李廷珪、潘谷松烟之墨，皆造玄极微以名于世。"② 方氏直接把吴道子、曹霸、韩幹的绘画归于丹青一类，而董源（元）、李成、范宽又被视为水墨画的代表。又如宋代饶自然《绘宗十二忌》第十一"濴淡失宜"曰："下墨不论水墨、设色、金碧，即以墨渲濴淡，须要浅深得宜。如晴景空明、雨夜昏蒙、雪景稍明，不可与

①［元］耶律铸：《双溪醉隐集》卷六，清文渊阁四库全书本。
②［元］方回：《桐江续集》卷二九，清文渊阁四库全书本。

雨雾烟岚相似,青山白云,止当夏秋之景为之。"① 其将"水墨""设色""金碧"分别用来指代墨笔系统、敷色系统和青绿金碧系统的绘画。

从元代画学文献的记载来看,这一时期的"水墨"虽然已经有了指代"墨笔"绘画的倾向,但此时的水墨画却并不完全等同于所有以水调墨而创作的绘画,即"水墨画"并不等同于"墨笔画"。如夏文彦《图绘宝鉴》谓南宋赵孟坚"善水墨白描水仙花梅兰山矾竹石,清而不凡,秀而雅淡"②;杨补之"水墨人物学李伯时,梅竹松石水仙,笔法清淡闲野,为世一绝"③。《书史会要·补遗》谓吴镇"草学巩光,亦善画水墨山水"④。又如现藏于上海博物馆的吴镇《松石图轴》(图6),先是用湿笔淡墨勾皴出结构,再用淡墨渲染出层次,仅树梢部分稍用重墨,画面整体呈现出一种墨色淋漓的视觉效果。现藏于美国弗利尔美术馆的赵孟坚《水仙图》(图7)与故宫博物院藏的杨无咎《雪梅图》(图8),则是用墨笔勾勒,淡墨渲染,均被元人视为"水墨画",且这些作品中并未运用浓墨和焦墨及干笔和枯笔的勾勒与皴擦。因此,元代诸文献里的"水墨"或直接称之为"水墨画"的作品,多指用水调墨所表现的"湿笔"系统的绘画作品,主要以淡墨勾勒、晕染为基本技法和特点。关于此

①[清]王原祁等纂辑:《佩文斋书画谱》卷一四,北京:中国书店,1984年,第352页。

②[元]夏文彦:《图绘宝鉴》卷四,于安澜编:《画史丛书》二,上海:上海人民美术出版社,1963年,第92页。

③[元]夏文彦:《图绘宝鉴》卷四,于安澜编:《画史丛书》二,上海:上海人民美术出版社,1963年,第94页。

④[元]陶宗仪、朱谋垔撰:《书史会要·补遗》,清文渊阁四库全书本。

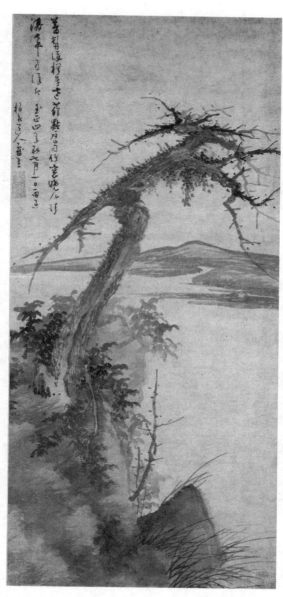

图6　吴镇《松石图轴》　纸本　上海博物馆藏

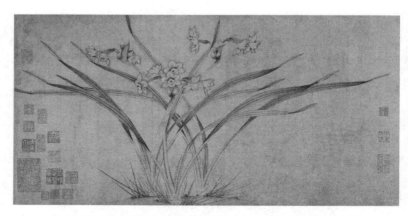

图7　赵孟坚《水仙图》(局部)　纸本　美国弗利尔美术馆藏

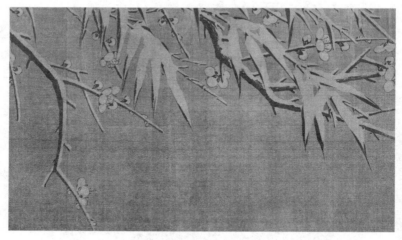

图8　杨无咎《雪梅图》(局部)　绢本　故宫博物院藏

种推论,元人的题画诗或可与之契合。黄玠《题章德懋兰》诗云:
"竹树何翳荟,蕙兰自奇芬。水墨写清影,犹疑见湘原。"① 又,陈
泰《为秋堂题钱舜举所画吴兴山水图》诗云:"画师小景如传神,自
昔水墨无丹青。老钱变法米家谱,妙在短幅开烟屏。"② 又,方回
《题王起宗小横披水墨作工密势》云:"秋光一片冷于冰,山寺云深
隐几僧。画出江村太平意,渔樵无事岁丰登。"③ 其《题王起宗大
横披水墨作远淡势》诗云:"卧龙峰下草庐幽,门外桥横水自流。
潇洒王郎只数笔,淡云疏树一天秋。"④ "水墨写清影""短幅开烟
屏""云深隐几僧""淡云疏树"及"水墨作远淡势"等诗句所呈现的
画意绝非浓墨大笔所能描绘,而是与淡墨轻岚的水墨画作品之意
境相合。同时,这种水墨意境在文人笔下也幻化成了如"回首林
虑真水墨,一窗其奈万山何"⑤ 的颇为荒寒孤寂的诗意。

　　元代汤垕《古今画鉴·杂论》云:"观画之法,先观气韵,次观
笔意、骨法、位置、傅染,然后形似,此六法也。若观山水、墨竹、梅
兰、枯木、奇石、墨花、墨禽等游戏翰墨,高人胜士寄兴写意者,慎
不可以形似求之,先观天真,次观意趣,相对忘笔墨之迹,方为得
之。"⑥ 从中可以看出,"游戏翰墨"与高人胜士的"寄兴写意"相联

①[元] 黄玠:《弁山小隐吟录》卷一,清文渊阁四库全书本。
②[元] 陈泰:《所安遗集》,涵芬楼秘籍景旧钞本。
③[元] 方回:《桐江续集》卷二四,清文渊阁四库全书本。
④[元] 方回:《桐江续集》卷二四,清文渊阁四库全书本。
⑤[元] 许有壬:《圭塘欸乃集》,清艺海珠尘本。按:《开窗看雨》诗云:"纷纷银
　箭射新荷,添得陂塘景物多。回首林虑真水墨,一窗其奈万山何。"
⑥[元] 汤垕:《古今画鉴》,卢辅圣主编:《中国书画全书》第二册,上海:上海书
　画出版社,1993年,第903页。

系,重"意趣",故不可以"形似"论。"用笔"的介入,使得墨竹、墨花、墨禽等"水墨画"与"笔意"相结合,墨被视为从属于笔的形迹。

　　二是"水墨"一词衍生为指不设色的墨笔绘画,包括淡墨、重墨、浓墨、焦墨等所有墨法。同时与"丹青"相结合,以"水墨丹青"代指所有绘画。这一内涵的衍变,在明代的文献中体现得尤为明显。《画史会要》谓孙克弘:"用枯老之笔行干作花,或着色或水墨,皆极古淡。"① 又,程敏政《题冀郎中墨牡丹》云"嫣然只是洛阳春,水墨丹青总幻身"②;邱濬《题林良画雁图》"丹青水墨各争能,谁似羊城林以善"③。可见,"水墨"的概念已从之前仅从属于墨笔画的地位衍变成了专门指代墨笔画的专用名词之一。

　　此时的"水墨"虽已成为"非着色"体绘画的代名词,但相较于前人的"水墨画"样式,这一时期的"水墨画"却多运用浓墨、焦墨和枯笔。如《画史会要》谓万国桢"善水墨花卉,淡枝浓叶,岭南之派类"④;胡俨"以水墨秃笔写羊鹿,甚有生动,亦能竹石兰蕙"⑤ 等。与此同时,从徐渭的《杂花图》⑥、《水墨葡萄图轴》⑦ 等作品也可以看出,用墨丰富多变,墨法已趋于完善,"水墨画"已打破了原有的"湿笔"体系的内涵,成为与"丹青"相对应的概念。如董其昌云:"老米画难于混厚,但用淡墨、浓墨、泼墨、破墨、积墨、焦墨,尽

① [明]朱谋垔:《画史会要》卷四,清文渊阁四库全书本。
② [明]程敏政:《篁墩集》卷七八,明正德二年刻本。
③ [明]邱濬:《琼台会稿》卷六,清文渊阁四库全书补配清文津阁四库全书本。
④ [明]朱谋垔:《画史会要》卷四,清文渊阁四库全书本。
⑤ [明]朱谋垔:《画史会要》卷四,清文渊阁四库全书本。
⑥ 按:徐渭《杂花图》,纸本,水墨,1266.8×37cm,现藏于南京博物院。
⑦ 按:徐渭《水墨葡萄图轴》,纸本,水墨,165×64cm,现藏于故宫博物院。

得之矣。"①董其昌已经从米芾绘画中提炼概括出了不同的用墨
方法,亦可看出,其认为宋代墨法体系已经形成。而且,明人在当
时的"水墨"语境下,对前人绘画作品进行重构,如胡应麟《跋陈道
复水墨牡丹真迹》云:"五代时写生徐熙独步,以其全用水墨,不假
丹青,骤阅间粗枝老柄,极似潦倒,熟玩之神韵飞动,天真烂然,犹
李成、关仝山水,迫视几不类,远观则云烟苍翠,恍坐千岩万壑中,
皆前古所未有也。"②恽格《瓯香馆画跋》卷五云:"水墨兴于唐人,
所以唐时最贵水墨。以墨有五彩,惟慧眼能辨之,视涂红抹绿,绚
烂为快者,不可同年语矣。"③亦是在追溯"水墨"历史的同时,有
重申"水墨"之高贵的意味。

三是视"水墨画"为白描。《图绘宝鉴》云:"孙觉,善水墨白描
毛女,笔力细巧。宝庆年画院待诏。"④又云:"赵孟坚,字子固……
善水墨白描水仙花梅兰山矾竹石,清而不凡,秀而雅淡。"⑤但童
翼驹辑录《图绘宝鉴》之内容,却谓赵孟坚"善水墨白描,尤工画
梅"。⑥夏文彦将"水墨"与"白描"并置,并未明确指出"水墨"即

①[明]董其昌著,邵海清点校:《容台集》,杭州:西泠印社出版社,2012年,第
712页。
②[明]胡应麟,《少室山房类稿》卷一〇九,清文渊阁四库全书补配清文津阁
四库全书本。
③[清]秦祖永辑:《画学心印》卷五,上海:商务印书馆,1937年,第131—132页。
④[元]夏文彦:《图绘宝鉴》卷四,于安澜编:《画史丛书》二,上海:上海人民美
术出版社,1963年,第107页。
⑤[元]夏文彦:《图绘宝鉴》卷四,于安澜编:《画史丛书》二,上海:上海人民美
术出版社,1963年,第92页。
⑥[清]童翼驹:《墨梅人名录》,于安澜编:《画史丛书》五,上海:上海人民美术
出版社,1963年,第6页。

"白描",但清人则将其进一步予以阐释。方薰《山静居画论》云:"世以水墨画为白描,古谓之白画……人物古多重设色,惟道子有浅绛标青一法,宋元及明人多宗之,其法让落墨处以色染之,觉风韵高妙。"①方薰的观点透露出时人对"水墨画"的认识,也是针对是否设色而言,但却将"水墨"与"白描"视为词义相近的名词和术语。又,郑绩《梦幻居画学简明》卷一云:"曹云西写牛毛皴,多用水墨白描,不加颜色。盖牛毛皴干尖细幼,笔笔松秀,若加重色渲染,则掩其笔意,不如不设色为高也。"②"水墨白描"又指纯用水墨表现而不添加颜色的表现技法,成为修饰"牛毛皴"的语词。

　　清人邹一桂《小山画谱》论"雅俗"云:"笔之雅俗,本于性生,亦由于学习。生而俗者不可医,习而俗者犹可救。俗眼不识,但以颜色鲜明、繁华富贵者为妙,而强为知识者,又以水墨为雅,以脂粉为俗。二者所见略同。不知画固有浓脂艳粉而不伤于雅,淡墨数笔而无解于俗者。此中得失,可为知者道耳。"③由此可见,时人将"水墨"与雅相互结合,而视"颜色鲜明,繁华富贵"为俗,邹氏驳斥这一观点,提出了"笔之雅俗,本于性生,亦由于学习"的观点。清人依据是否设色,视"水墨"为雅、"丹青"为俗的观念,虽嫌片面,但却成为时流,亦成为今人评判和推崇水墨画的根据,重塑

①[清]方薰:《山静居画论》卷上,杭州:浙江人民美术出版社,2017年,第17页。

②[清]郑绩著,叶子卿点校:《梦幻居画学简明》,杭州:浙江人民美术出版社,2017年,第34页。

③[清]邹一桂著,余平点校:《邹一桂集》卷一二,杭州:浙江人民美术出版社,2019年,第288页。

了中国绘画关于风格样式的品评法则。同时,"丹青"与"水墨"相
对,尚在明清使用,但针对山水画而言,"丹青"渐被"青绿"所取
代。如董其昌云:"画平远师赵大年……李成画法有小幅水墨及着
色青绿,俱宜宗之。集其大成,自出机轴,再四五年,文、沈二君,
不能独步吾吴矣。"① 又,《佩文斋书画谱》谓:"公望居富春,领略江
山钓滩之概……故所画千丘万壑,愈出愈奇,重峦叠嶂,越深越妙。
其设色,浅绛者为多,青绿、水墨者少。虽师董源,实出于蓝。"② 指
出黄公望山水画有浅绛、青绿、水墨三种风格样式。张庚《国朝画
徵录》论沈宗敬亦云:"山水师倪、黄,兼巨然法,笔力古健,名重士
林。水墨居多,青绿亦偶为之。"③ 可见,水墨在不同的绘画题材领
域又形成了不同的绘画形式,如水墨花鸟、水墨人物、水墨山水等。
就山水画而言,水墨又与青绿、浅绛并置,成为山水画的主要表现
样式之一。针对人物、花竹、翎毛、畜兽等而言,水墨则是与设色、
敷色或丹青等语词相对应的绘画样式,且设色的绘画又常常被冠
以重设色或浅设色,用来区分画面色彩的浓淡关系。

综上可见,唐代生成的"水墨"概念,初指作为绘画媒材的水
墨,即以水调和墨,并在唐代"水墨之变"以后,成为以水墨"濡染"
的水墨画及水墨意象的代名词。宋代郭熙等人仅视"水墨"为墨
笔系统中墨色比"淡墨"更淡的"墨水",此后,又逐渐成为不设色

① [明]董其昌著,邵海清点校:《容台集》,杭州:西泠印社出版社,2012年,第
674页。
② [清]王原祁等纂辑:《佩文斋书画谱》卷五四,北京:中国书店,1984年,第
1443页。
③ [清]张庚、刘瑗撰,祁晨越点校:《国朝画徵录·国朝画徵补录》,杭州:浙江
人民美术出版社,2011年,第86页。

的墨笔绘画的代名词,成为中国画的主流形态。清人亦将水墨等同于白描,并与"雅淡"的审美情趣相互结合。同时,水墨与青绿、浅绛也被用于区分山水画的风格样式,成为山水画的主要表现形式和样式。但自元代始,水墨几乎成为不设色的墨笔绘画的代名词,直至今日仍被沿用,且成为其主要的内涵。

第三节　"设色"类术语

　　古代文献中"设色""布色""赋彩""敷彩""傅色""敷色""积色"等词汇皆与绘画的色彩使用方式、方法及其样式有关,成为中国画学的重要术语。在这一语词系统之中,有些词义颇为相近,有些语词在文献中亦交替应用,其概念的生成与衍变,与中国古代绘画艺术的发展密不可分,尤其与色彩在绘制过程中的技法运用及依此形成的风格样式联系紧密。每一术语在不同时期、不同地域、不同历史文化环境的影响下,其词义也会不同程度地扩大、缩小或者转移。总而言之,对设色等相关术语内涵及衍变的考证与梳理,是理解中国色彩绘画,了解古代用色观念、技法与绘画风格样式的基础和前提。

一、"设色""布色"与"赋彩"之本义

　　现存文献中,"设色"之说最早见于《周礼·考工记》,其文曰:"设色之工,画缋钟筐帻。"唐代贾公彦疏云:"设色之工五,画、缋二者,别官同职,共其事者,画缋相须故也。钟氏染鸟羽,筐氏阙,

幑氏主沤丝。"①冬官中有攻木之工、攻金之工、攻皮之工、设色之工、刮摩之工、抟埴之工。《周礼·天官·染人》又云："染人掌染丝帛，凡染，春暴练，夏纁玄，秋染夏，冬献功。"郑玄注："暴练，练其素而暴之，故书。纁作纁，郑司农云：'纁，读当为纁。'纁，谓绛也。夏，大也，秋乃大染；玄，谓纁玄者，谓始可以染此色者。玄纁者，天地之色，以为祭服。石染当及盛暑热润始湛研之，三月而后可用。《考工记》钟氏则染纁术也……"② 从《周礼》中可见，天官中有染人"掌染丝帛"，而冬官设有"画、缋、钟、筐、幑"之设色五工。故可知，画、缋、钟、筐、幑为设色之"五工"，各司其职，而画与缋"别官同职"。并且，据贾公彦之疏可知，此时"设色"代表画、染、湅、沤丝等工艺，看似与绘画无直接联系，实际上，"设色之工"所管理和从事之活动，"缋"事涵括在其中。《考工记》又云："画缋之事杂五色。东方谓之青，南方谓之赤，西方谓之白，北方谓之黑，天谓之玄，地谓之黄。青与白相次也，赤与黑相次也，玄与黄相次也。"郑玄注云："此言画缋六色所象及布采之第次，缋以为衣。"③《考工记》之"设色之工"，指"画""缋""钟""筐""幑"此五种布采之工。五工中"画""缋""钟"皆与绘事相关，包含图画、渲染之工。"设色"不仅指染练、丝帛，也涉及在器物上作画渲染色彩等。朱谋垔《画史会要》卷一云："黄帝有熊氏。姓公孙，名轩辕，生于寿

① [汉] 郑玄注，[唐] 贾公彦疏：《周礼注疏》卷三九，[清] 阮元校刻：《十三经注疏》二，北京：中华书局，2009年，第1959页。
② [汉] 郑玄注，[唐] 贾公彦疏：《周礼注疏》卷八，[清] 阮元校刻：《十三经注疏》二，北京：中华书局，2009年，第1491页。
③ [汉] 郑玄注，[唐] 贾公彦疏：《周礼注疏》卷四〇，[清] 阮元校刻：《十三经注疏》二，北京：中华书局，2009年，第1985页。

丘,长于姬水。国于有熊,帝受河图、斗苞授规,始画日月星辰之象。又渍草木之英,变为五色,着于器服以成文章,此又后世设色之始。"①即用草色着器服,"设色"为渲染之义。"五色"着于"器服",以表德行事功、礼乐法度。郑午昌也因此将三代秦汉视为中国古代美术的"礼教时期",认为这一时期的美术具有"成教化,助人伦"之功用。当然,这一时期绘画无疑是以设色的样式为主流,而绘画色彩的运用亦与礼教的要求、规制等密切相关。

现存三国两晋南北朝时期的文献中,尚未见"设色"一语,然而,以"布色"与"赋彩"等语词修饰绘画之用色,却成为此时段常见的表述方式。"赋"古同"敷",指铺陈,分布。"布色"之"布",为安排之义。今考,在汉代已经出现关于"布色"的相关论述,司马迁《史记》引孔子"绘事后素"一语,裴骃集解引郑玄语曰:"绘,画文也。凡画绘先布众色,然后以素分布其间以成其文,喻美女虽有倩盼美质,亦须礼以成也。"②文中"布众色"表示布置色彩,即指"布色"。实际上,代表绘画用色的"布色"一词,自东晋葛洪辑《西京杂记》一书始见记载,其文曰:"元帝后宫既多,不得常见,乃使画工图形,案图召幸之。诸宫人皆赂画工,多者十万,少者亦不减五万,独王嫱不肯,遂不得见……画工有杜陵毛延寿,为人形,丑好老少必得其真。安陵陈敞、新丰刘白、龚宽并工为牛马飞鸟众势,人形好丑,不逮延寿。下杜阳望亦善画,尤善布色;樊育亦善布色……"③可见,"善画"重在强调以勾描为主的"图形"之功,

①[明]朱谋垔:《画史会要》卷一,清文渊阁四库全书本。
②[汉]司马迁:《史记》卷六七,北京:中华书局,1959年,第2202页。
③[汉]刘歆撰,[晋]葛洪:《西京杂记》卷一,四部丛刊景明嘉靖本。

而"布色"乃是布置、渲染颜色,且被视为与"图形"并行的绘画技能。南朝宗炳《画山水序》曰:"夫圣人以神法道,而贤者通;山水以形媚道,而仁者乐,不亦几乎? 余眷恋庐衡,契阔荆巫,不知老之将至。愧不能凝气怡身,伤跕石门之流,于是画象布色,构兹云岭。"① "山水以形媚道","画象"、图形而"布色",则是提炼自然的色彩而布置、渲染画面之颜色。

"赋彩"一词,亦始见于晋代。《九真中经》云:"……紫晖旋结,浮华九空。圆明赋彩,六气化通。五帝夫人,蹑云把风。"② 此处以"赋彩"对应于前句"旋结",广义言之,为天地自然,万象变换,意指展现万物之神采。无关绘事,故不赘述。南朝谢赫《古画品录》明确提出"随类赋彩",将其作为"六法"之一,成为中国画品评的主要准则之一。"随类赋彩"之"类"指事物的恒常属性,而"赋彩"则是通过色彩的渲染及其诸色之间的组合将此类物象之形神在画面中表现出来。是书又谓顾骏之"始变古则今,赋彩制形,皆创新意,若包犧始更卦体,史籀初改书法"③,故可见,"赋彩"与"布色"和"图形"或"制形"相互关联。然顾骏之"变古则今",赋彩与制形二者都有新意,形成了新的绘画风格样式。不过,"布色"倾向颜色的布置与搭配,而谢赫之语则说明"赋彩"虽包含渲染颜色之义,但侧重于由众色相互交织而呈现的画面效果,强调色彩

① [南朝宋]宗炳:《画山水序》,沈子丞编:《历代论画名著汇编》,北京:文物出版社,1982年,第14页。
② [晋]佚名:《九真中经》卷下,明正统道藏本。
③ [南齐]谢赫:《古画品录》,于安澜编:《画品丛书》,上海:上海人民美术出版社,1982年,第7页。

的鲜明亮丽,颜色运用相对自由和灵活,如姚最于《续画品》中谓嵇宝钧、聂松"赋彩鲜丽,观者悦情"①,从中也可看出"赋彩"这一特点。

汉代以来,文人士大夫逐渐参与绘事,随着写貌人物、山水、树石、花竹、翎毛等题材性绘画的生成与发展,不同身份和地位的画人对色彩的认识和要求也发生了相应的变化,内廷职业"设色之工"的色彩观、画工的色彩观及士大夫的色彩观由此分途。另外,宗教题材绘画在图绘的过程中,延续外来范式的同时,对色彩的布置与使用也有明确的要求和规范,尤其是道释绘画的衣着、器物和配饰等。因此,"设色之工"与画工对待色彩依旧秉承既定的范式,而士大夫画家面对新的绘画题材,却视色彩因素为表达自我情感与绘画样式的主要媒介和语言,他们对色彩的运用则打破了"设色"原有的范式。

二、唐代"设色""布色""赋彩"等词义的传承与流变

在唐代,相对于不同的画家群体而言,"设色""布色"指代的内涵也发生了变化,对内廷的"设色之工"和画工而言,色彩的运用和布置需要秉承既定的准则和要求,通过图像和色彩彰显礼教礼仪,但针对不同的绘画题材,又有不同的要求。郑午昌称唐代以降的绘画为"文学化时期"的产物,这一时期画家对于绘画色彩的运用也逐渐趋于主观化和"文学化",即在秉承原有"设色"或

① [南北朝]姚最:《续画品》,于安澜编:《画品丛书》,上海:上海人民美术出版社,1982年,第21页。

"布色"规范的同时,不同画家在运用色彩的过程中也建构了新的绘画样式,并不断传播和拓展。尤其是在山水、竹石、花卉、翎毛等题材的表现上,色彩的运用相对自由,设色、布色、赋彩等语词的内涵以及相对应的表现技法也随之发生变化。

(一)"设色"。唐人在沿用"设色"本义的同时,其词义范围也逐渐缩小,多指代绘画之用色。如白居易《白氏六帖事类集》卷九"图画第二十七"云:"画工缋事,彰施作绘。若五彩之相宜,受采遁形,手择心匠,指趣五色之章,仪形、比象、丹青,挫于笔端,目想设色。画绘之事,五色成文而不乱。"且其注"设色"云:"《周礼》'设色之工谓之画''凡画缋事杂五色'。"[1] 白氏《画大罗天尊赞并序》又云:"命设色之工,图其仪形。命掌文之臣,赞其功德。"[2] 从中可见,"受采遁形","目想"而"设色",蕴含对色彩的主观处理和布置。对绘事而言,在于彰施五彩,在绘画皆设色的语境中,"设色"之工"图其仪形",完成整个绘画作品的同时,需兼及"画""缋"二工之事。"设色之工"虽也从事绘画之事,但与职业"画工"又有所区别,其作图绘以及色彩运用,需按既定的颜色和规则去完成——颜色的布置与描绘对象之间有严格的要求和规定,如人物身份、地位与服饰、头冠等颜色的使用都需匹配既定的规范,这也是以色彩体现"仪形"之要求。又如白居易在《画元始天尊赞并序》云"故命设绘素,展仪刑,五彩彰施,七宝严饰",并赞云"命工

① [唐]白居易:《白氏六帖事类集》卷九,民国景宋本。
② [清]董诰等编:《全唐文》卷六七七,上海:上海古籍出版社,1990年,第3064页。

设色五彩宣,忽如真相见于前"。①"设色"包含"绘素"与"施彩",
但此时依然需要按照既定的要求完成绘画色彩的布置与渲染。
这些"设色"法则,有些是约定俗成的,有些则是按照"礼仪"之规
定,如官秩与朝服相对应之颜色在不同阶段的规制,道释题材绘
画肤色及衣饰色彩的规范等等。

与此同时,相较于"设色之工"及画家描绘有既定用色规则的
对象而言,画家在艺术创作过程中,运用色彩的方法和表现手法
则相对灵活、多样。唐代郑处诲《明皇杂录》曰:"绍正乃先于西壁
画素龙,奇状蜿蜒,如欲振跃……设色未终,有白气若帘庑间出,
入于池中,波涌涛汹,雷电随起,侍御数百人皆见。"②先画"素龙"
然后"设色",此处"设色"表示施彩、着色之义,未涉及具体的设
色方法。然在魏晋南北朝时期,壁画着色手法已发展为平涂与晕
染相互结合,有自然的色阶过渡③,故"设色"应指平涂和晕染的
方法。况且,由汉壁画、唐代墓室壁画及敦煌莫高窟的壁画中也
可以看出,画面因水、色含量不等而呈现为色彩的深浅变化,其着
色手法有平涂、晕染,亦有沿墨线而勾勒者。又,朱景玄《唐朝名
画录》谓吴道子:"开元中驾幸东洛,吴生与裴旻将军、张旭长史相
遇,各陈其能……旻因墨缞为道子舞剑。舞毕,奋笔俄顷而成,有

①[清]董诰等编:《全唐文》卷六七七,上海:上海古籍出版社,1990年,第
　3064页。
②[唐]郑处诲:《明皇杂录》卷下,上海古籍出版社编:《唐五代笔记小说大
　观》,上海:上海古籍出版社,2000年,第962—963页。
③牛克诚:《色彩的中国绘画——中国绘画样式与风格历史的展开》,长沙:湖
　南美术出版社,2002年,第3、6页。

若神助，尤为冠绝，道子亦亲为设色，其画在寺之西庑。"① 是书又记载阎立德"慈恩寺画功德亲手设色，不见其踪迹。凡画人物冠冕车服，皆神妙也"。② 朱景玄所言"设色"，指绘画之着色，而阎立德"设色""不见其踪迹"，则说明其设色的方法是通过渲染达到色彩的自然过渡与衔接，而不见笔痕。故唐代"设色"在保留原有用色"规定性"的同时，技法上侧重于"画"与"染"，其内涵衍变为布采、染色之意，"设色"的手法多为平涂与晕染，且所画内容不同，染色手法亦随之发生变化。

（二）"布色"。唐代释一行《入漫荼罗具缘品第二之余》对"阿阇梨所传漫荼罗"图位、神祇及器物的色彩都有明确的要求，其文曰："……问中云当以何色，今此答中具用青、黄、赤、白、黑五色也。偈云：先安布内色，非安布外色者。是答云何布色、何处先起、何处后起也。洁白以为初，赤色为第二，如是黄及青，渐次而彰著。一切内深玄，是谓色先后者，是答是色谁为最初也。洁白是毗卢遮那净法界色，则一切众生本源，故最为初。赤是宝幢如来色……"③ 此处应是佛教题材布色之论述，且需遵循先后顺序进行，亦可见"布色"之仪轨。

张彦远《历代名画记》卷三"菩提寺"条云："佛殿内东西壁，吴画神鬼，西壁工人布色，损。"④ 卷九云："翟琰者，吴生弟子也。吴

① ［唐］朱景玄：《唐朝名画录》，于安澜编：《画品丛书》，上海：上海人民美术出版社，1982年，第74—75页。
② ［唐］朱景玄：《唐朝名画录》，于安澜编：《画品丛书》，上海：上海人民美术出版社，1982年，第77页。
③ ［唐］释一行：《大毗卢遮那成佛经疏》卷六，日本庆安二年刻本。
④ ［唐］张彦远：《历代名画记》，北京：人民美术出版社，1963年，第54页。

生每画,落笔便去,多使琰与张藏布色,浓淡无不得其所。"① 卷一〇亦云:"人家所蓄,多是右丞指挥工人布色。"② 张彦远所言"布色",既渲染色彩,亦指"工人"染色,当是按照已有的规定和要求完成,具体的布色技法虽未明确说明,但从"浓淡无不得其所"一语可知,色彩是具有浓淡变化的。张彦远又谓韩嶷"工妇女杂画,善布色";梁广"工花鸟,善赋彩,笔迹不及边鸾";陈庶"师边鸾花鸟,尤善布色"③,这二处"布色"皆指布置色彩,并与"赋彩"同义。

张彦远辑录顾恺之"画人最难"数语,并谓:"若气韵不周,空陈形似,笔力未遒,空善赋彩,谓非妙也。"他又据韩非子"狗马难,鬼神易"之言而提出"经营位置,则画之总要"。又云:"自顾、陆以降,画迹鲜存,难悉详之。唯观吴道玄之迹,可谓六法俱全,万象必尽,神人假手,穷极造化也。"④ 在张彦远看来,吴道子之画已同时具备"气韵""形似""笔力""赋彩"及"位置",可谓"六法兼善"。而汤垕谓:"(顾恺之)傅染人物容貌,以浓色微加点缀,不求晕饰。唐吴道玄早年尝摹恺之画,位置、笔意大能仿佛,宣和、绍兴便题作真迹,览者不可不察也。"⑤ 从这段论述可知,汤氏认为顾恺之及吴道子"六法兼备",且顾恺之的"赋彩"之法被其诠释为"以浓

① [唐]张彦远:《历代名画记》,北京:人民美术出版社,1963年,第177页。
② [唐]张彦远:《历代名画记》,北京:人民美术出版社,1963年,第191页。
③ [唐]张彦远:《历代名画记》,北京:人民美术出版社,1963年,第194、200页。
④ [唐]张彦远:《历代名画记》,北京:人民美术出版社,1963年,第14页。
⑤ [清]王原祁等纂辑:《佩文斋书画谱》卷九〇,北京:中国书店,1984年,第2623页。

色微加点缀,不求晕饰"的"傅染"。故可推测,顾、吴的绘画着色之法,已打破了当时着色技法的藩篱,与内廷"设色之工"或画工渲染色彩的方法及其样式截然不同。

从(传)顾恺之《洛神赋图》(宋摹本)(图9)与《女史箴图》(唐摹本)(图10)中便可管窥其"赋彩"之法。如图9山石着色手法为先平染赭石,再罩染石绿,最后在山石阳面顶部渲染石青,以形成山石体块之间的色相对照;图10的着色浅淡轻简,以朱、赭等纯色淡染人物面部或服饰,着色手法多为平涂而较少晕染①。分析二例可知顾画"六法兼备"之"赋彩"已包含了平染、罩染、平涂、晕染等着色手法。"赋彩"与"布色"虽词义相近,皆为渲染色彩之义,具体的染色手法亦当类似,但其背后预示着画家对待色彩的态度和准则,且画面最终呈现的色彩亦有不同程度的差别。

同时,唐代也出现了"敷彩"一词。席夔《披沙拣金赋》曰:"徒观夫敷彩污涂,涅而不渝。外浊如泪,中明自殊。"②此处"赋彩"特指事物呈现的光彩,表示珍宝之类,其品质不会因其外表而掩盖。宋代史铸《百菊集谱》卷六《徘徊菊》诗亦用"敷彩"一词,诗云:"花神着意驻秋光,不许寒葩陡顿芳。敷彩盘桓如有待,幽人把玩不须忙。"③此处作者以比拟的手法,喻自然界"花神"对应于菊花"敷彩",故"敷彩"亦有渲染色彩之义。

另外,唐代也以"设色"代指作画。段成式《酉阳杂俎》前集

①牛克诚:《色彩的中国绘画——中国绘画样式与风格历史的展开》,长沙:湖南美术出版社,2002年,第23、25页。
②[清]陈元龙:《历代赋汇》卷九七,清文渊阁四库全书本。
③[宋]史铸:《百菊集谱》卷六,清文渊阁四库全书本。

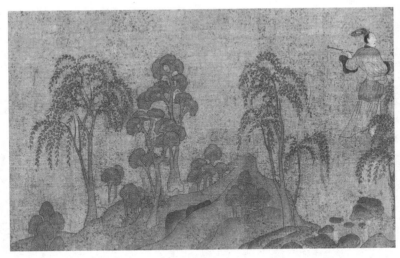

图9　（传）顾恺之《洛神赋图》(局部)　绢本　故宫博物院藏

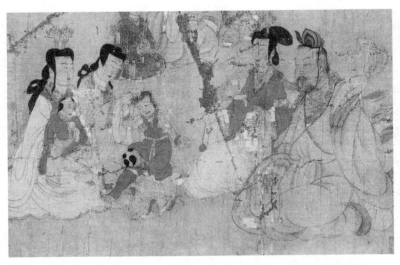

图10　（传）顾恺之《女史箴图》(局部)　绢本　大英博物馆藏

卷一一云："近佛画中有天藏菩萨、地藏菩萨，近明谛观之，规彩铄目，若放光也。或言以曾青和壁鱼设色，则近目有光。又往往壁画僧及神鬼，目随人转，点眸子极正则尔。"① 根据佛教美术传入的历史背景可知，西域画色彩浓重，并且擅长凹凸晕染，文中谓以"曾青""壁鱼"作为绘画染料，为突出"近目有光"。故可推测，"设色"暗含着画面色彩运用有既定范式或规定，而技法的运用，需配合色彩完成这一"设色"的目标。是书续集卷二又云："建中初，有人牵马访马医，称马患脚，以二十镮求治。其马毛色骨相，马医未尝见，笑曰：'君马大似韩幹所画者，真马中固无也。'因请马主绕市门一匝，马医随之。忽值韩幹，幹亦惊曰：'真是吾设色者。'乃知随意所匠，必冥会所肖也。遂摩挲，马若蹶，因损前足，幹心异之。至舍，视其所画马本，脚有一点黑缺，方知是画通灵矣。马医所获钱，用历数主，乃成泥钱。"② 文中"所画者"与"设色者"，变文而义同。段氏书中所载故事恐非真事，但所言"设色"指代作画无疑。续集卷六又云："寺有先天菩萨帧本，起成都妙积寺。开元初，有尼魏八师者，常念《大悲咒》……一夕，有巨迹数尺，轮理成就。因谒画工，随意设色，悉不如意。有僧杨法成，自言能画，意儿常合掌仰祝，然后指授之，以近十稔，工方毕。"③ "随意设色"，即随着自己的志趣作画。又，柳宗元《省试观庆云图诗》"设色初

① [唐] 段成式：《酉阳杂俎》，上海古籍出版社编：《唐五代笔记小说大观》，上海：上海古籍出版社，2000年，第639—640页。

② [唐] 段成式：《酉阳杂俎》，上海古籍出版社编：《唐五代笔记小说大观》，上海：上海古籍出版社，2000年，第725—726页。

③ [唐] 段成式：《酉阳杂俎》，上海古籍出版社编：《唐五代笔记小说大观》，上海：上海古籍出版社，2000年，第760—761页。

成象，卿（一作"庆"）云示国都"①等，均可以说明，在唐代"设色"一语也用以指代作画。

三、宋元时期"设色"类术语的传承与内涵衍变

（一）"设色"与"布色"

1."设色"

宋代画学著述中的"设色"一词意义再度发生转变，多指画家绘画用色。丁度《集韵》曰："觬，色怒也。《孟子》：'觬然不悦。'一曰画工设色。"②作为"觬"字释义之一，"设色"为笼统着色之义。陈师道《后山谈丛》卷一记载："蜀人勾龙爽作《名画记》，以范琼、赵承祐为神品，孙位为逸品，谓琼与承祐类吴生，而设色过之，位虽工，不中绳墨。"③"设色"作为绘画品评参照的对象之一，用色技法及画面的色彩效果也是绘画品评关注的主要内容。《答腊鼓下》附注："唐《乐图》所传龟兹、疏勒部用之，其制大抵与后世教坊者相类，特其设色异耳。"④"设色"指用色方法，也指画面色彩所呈现的风格样式，其相异之处，当指重涂色彩或晕染的手法。

"设色"一词在宋代画学文献的使用已较为频繁，其意义主要侧重于以下两个方面：

一是单指染色、着色。邓椿谓薛志："长于水墨杂画，然翎毛不逮花果，志不善设色，尝学于刘益，益不肯尽授，以非志所长

①［唐］柳宗元：《柳河东集》卷四三，上海：上海古籍出版社，2008年，第744页。
②［宋］丁度：《集韵》卷九，清文渊阁四库全书本。
③［宋］陈师道撰，李伟国点校：《后山谈丛》，北京：中华书局，2007年，第33页。
④［宋］马端临：《文献通考》，北京：中华书局，2011年，第4154页。

也。"① 董逌《书徐熙画牡丹图》谓："赵昌画花，妙于设色。比熙画更无生理，殆若女工绣屏障者。"② 结合（传）赵昌《岁朝图》（图11）可知，董逌所言赵昌"妙于设色"是指其勾勒后着重色，施彩浓艳，精工典丽，故董氏将其比作"女工绣屏幛"。董逌又在《书李元本花木图》中谓当时画师"卷墨设色，摹取形类"③，此处即指勾勒着色。然而，郭若虚《论吴生设色》谓："尝观所画墙壁、卷轴，落笔雄劲，而傅彩简淡，或有墙壁间设色重处，多是后人装饰，至今画家有轻拂丹青者，谓之'吴装'。"④ 文中已经指出了吴道子"设色"表现为"傅彩简淡"与"轻拂丹青"的绘画特点和风格样式。又谓孙知微"始画《寿宁九曜》也，令童仁益辈设色"⑤，故其所言"设色"为着色、染色之义。此时，"设色"这一内涵，在诸多文献中均有体现，如洪迈《惠宗师盘石》载"使绘工于像上设色"⑥；黄伯思《跋〈案乐图〉后》谓周昉"设色浓淡得顾、陆旧法"⑦：诸如此类，"设色"皆指渲染颜色、着色。又如苏辙《题王诜都尉设色山卷后》⑧、王明清转载《和文逸事》谓"李思训设色山水"⑨、《宣和画谱》亦

①［宋］邓椿：《画继》，北京：人民美术出版社，1963年，第95页。
②［宋］董逌：《广川画跋》，于安澜编：《画品丛书》，上海：上海人民美术出版社，1982年，第271页。
③［宋］董逌：《广川画跋》，于安澜编：《画品丛书》，上海：上海人民美术出版社，1982年，第288页。
④［宋］郭若虚：《图画见闻志》卷一，北京：人民美术出版社，1963年，第18页。
⑤［宋］郭若虚：《图画见闻志》卷三，北京：人民美术出版社，1963年，第71页。
⑥［宋］洪迈：《夷坚支志》壬卷七，清景宋钞本。
⑦［宋］黄伯思：《东观余论》，北京：人民美术出版社，2010年，第159页。
⑧［宋］苏辙：《栾城集》卷一六，上海：上海古籍出版社，2009年，第391页。
⑨［宋］王明清：《挥麈录·挥麈前录》卷一，上海古籍出版社编：《宋元笔记小说大观》四，上海：上海古籍出版社，2007年，第3576页。

图11　（传）赵昌《岁朝图》(局部)　绢本　台北故宫博物院藏

载有王齐翰《设色山水图》一[①]与董源《设色春山图》二[②]等，所言"设色"皆为着色之义，或用于形容绘画之样式，或用于画题，表示有颜色的画。此外，《宣和画谱》记载李德柔曰："写貌甚工，落笔有生意……设色非画工比。所施朱铅，多以土石为之，故世俗之所不能知也。"[③]或许是道士皆善炼丹之缘由，故李德柔更善用"土石"等炼制"朱铅"颜料，此处"设色"则为调配、布置色彩之义。

二是指画面用颜色或不用颜色，以区别于不"设色"的"稿本""白描"或"水墨"类绘画样式。如朱熹《跋吴道子画》谓"此卷用纸而不设色，又有补画头面手足处，应亦是草本也"[④]；赵希鹄《洞天清录·古画辨》中谓"伯时惟作水墨，不设色"[⑤]；张守《跋王摩诘画》谓"《疾风送雨图》精深秀润，未尝设色，非有胸中丘壑，不能办也"[⑥]；刘克庄跋《西园雅集图》中所言"画固不可以不设色哉"[⑦]。此类文论中"不设色""未尝设色"之类，皆强调画家作画不

①［宋］佚名：《宣和画谱》卷四，于安澜编：《画史丛书》二，上海：上海人民美术出版社，1963年，第42页。

②［宋］佚名：《宣和画谱》卷一一，于安澜编：《画史丛书》二，上海：上海人民美术出版社，1963年，第112页。

③［宋］佚名：《宣和画谱》卷四，于安澜编：《画史丛书》二，上海：上海人民美术出版社，1963年，第48页。按：夏文彦《图绘宝鉴》引为"设色所设朱铅，多以土石为之"（［元］夏文彦：《图绘宝鉴》，于安澜编：《画史丛书》二，上海：上海人民美术出版社，1963年，第45页）。清代彭蕴灿《历代画史汇传》、王原祁《佩文斋书画谱》、吴襄《子史精华》中亦有相似记载。

④［明］张丑撰，徐德明校点：《清河书画舫》，上海：上海古籍出版社，2011年，第152页。

⑤［宋］赵希鹄：《洞天清录》，杭州：浙江人民美术出版社，2016年，第55页。

⑥［宋］张守：《毗陵集》卷一〇，清文渊阁四库全书补配清文津阁四库全书本。

⑦［宋］刘克庄：《后村集》卷一〇四，四部丛刊景旧钞本。

施色彩，意在阐明绘画的样式。又如李廌谓《被发观音变相》"独设色太重"，又谓赵昌"设色明润"①；刘道醇谓王瓘"复能设色清润，古今无伦"②等，"设色"皆旨在强调绘画的样式是色彩的，而非水墨的，设色与水墨成为相互对应的绘画风格样式。

通过以上分析可知，"设色"也作为一项绘画的技术标准，用于画家的创作、品评、分类，但诸文献中均未阐明"设色"所指代的具体用色技法。此外，"设色"也由此衍生出调配颜料、布置色彩之义。

元代开始，出现了"设色之法"的论述。李衎《竹谱》谓画竹之法："一位置，二描墨，三承染，四设色，五笼套，五事殚备，而后成竹。"③其中，谓"设色"："设色须用上好石绿。如法入清胶水研淘，分作五等，除头绿粗恶不堪用外，平绿、三绿染叶面。色淡者名'枝条绿'，染叶背及枝干。更下一等极淡者名'绿花'，亦可用染叶背枝干，如初破箨新竹，须用三绿染，节下粉白用石青花染。老竹用藤黄染，枯竹枝干及叶梢笋箨，皆土黄染。笋箨上斑花及叶梢上水痕用檀色点染，此其大略也。若夫对合浅深，斟酌轻重，更在临时。"④该画谱详细阐述了此"五事"，继"经营位置"、描墨制形后，又分三事分类阐述着色，论说甚详。今以《竹谱》原文结

① [宋]李廌：《德隅斋画品》，于安澜编：《画品丛书》，上海：上海人民美术出版社，1982年，第164—165页。
② [宋]刘道醇：《圣朝名画评》，于安澜编：《画品丛书》，上海：上海人民美术出版社，1982年，第116页。
③ [元]李衎：《竹谱详录》卷一，杭州：浙江人民美术出版社，2013年，第44页。
④ [元]李衎：《竹谱详录》卷一，杭州：浙江人民美术出版社，2013年，第63—64页。

合（传）李衎的《竹雀图》（图12）分析可知，"承染"为"用水笔破开时忌见痕迹，要如一段生成，发挥画笔之功"，即先用蘸有颜色的笔进行涂染，再用另一支清水笔渲染破开，使颜色越来越淡，了无笔痕。而"设色"则根据研淘后颜色的浓淡命名，并分别根据竹的叶、枝、干、节等布置合适的颜色，又提及斑花与水痕要用点染法，而"调绿之法，先入稠胶研匀……依法濡笔，须轻薄涂抹，不要重厚及有痕迹，亦须嵌墨道遏截，勿使出入不齐，尤不可露白"①，即浅色平涂，层层积染。"笼套"指以草色笼罩套染，以补匀缺漏处，即罩染之法。李衎将"设色"方法进一步细化，他所谓的"设色"主要指安排布置色彩，需对色彩深浅进行区分，且"承染""设色""笼套"的方法中包含了渲染、点染、平涂和积染等用色技法。

元人对"设色"概念的建构，亦多凭借阐说历史文本而表述自己的观念。如张彦远《历代名画记》之《论画体工用榻写》云："夫阴阳陶蒸，万象错布，玄化亡言，神工独运。草木敷荣，不待丹碌之采；云雪飘扬，不待铅粉而白。山不待空青而翠，凤不待五色而绰，是故运墨而五色具，谓之得意。意在五色，则物象乖矣。"张氏旨在论述"运墨而五色具""画物特忌形貌采章，历历具足"，及将画分为自然、神、妙、精、谨细"五等"，以此涵括谢赫之"六法"，生成"贯众妙"的品评准则②，且论及染料的选取与加工，强调的是物象本质和自然意趣。然而，元代盛熙明转引张氏这段论述，却

① [元]李衎：《竹谱详录》卷一，杭州：浙江人民美术出版社，2013年，第64—65页。
② [唐]张彦远：《历代名画记》，北京：人民美术出版社，1963年，第26页。

图12 （传）李衎《竹雀图》（局部） 绢本 美国弗利尔美术馆藏

冠以"设色"之篇名①，并借此强调布置色彩的重要性。同时，饶
自然谓画有十二忌，其中第十二忌云："点染无法，谓设色、金碧各
有重轻，轻者山用螺青，树石用合绿，染为人物不用粉衬；重者山
用石青绿并缀树石，为人物用粉衬……"②旨在强调根据画面形
象布置色彩，但如何"设色"，其又根据绘画题材而展开具体的说
明，当然，这在不同的绘画作品中，也会因画家个人的喜好而出现
多种变化。

"布色"一词的内涵在这一时期也有所变化。郭若虚谓杨元
真"工画佛道，善为曹笔，尤精布色"③；董逌《书徐熙画牡丹图》
谓："今画者信妙矣，方且晕形布色，求物比之，似而效之。"④清代
秦祖永《画学心印》卷二《杂采诸家山水论》谓："学者方且晕形布
色，求物比似，岂能合于自然哉。"⑤据此，"布色"亦含有模仿对象
的色彩之义。又，邓椿《画继》谓李蕃："不善布色，以俗工代之，反
晦其所长耳。后十年，又用青城山长生观门龙虎君样，翻天王二

①［元］盛熙明：《图画考》卷二，卢辅圣主编：《中国书画全书》二，上海：上海书
画出版社，1993年，第832页。
②［清］王原祁等纂辑：《佩文斋书画谱》卷一四，北京：中国书店，1984年，第
352—353页。按：明代唐志契《绘事微言》、朱谋垔《画史会要》等书皆摘录
转引，均视"设色"为布置色彩。
③［宋］郭若虚：《图画见闻志》卷二，北京：人民美术出版社，1963年，第52页。
按：清代王原祁等《佩文斋书画谱》亦载之，彭蕴灿《历代画史汇传》则有相似
记载："工佛道，精布色，善为曹笔。"（［清］彭蕴灿《历代画史汇传》卷二三，
清道光刻本）
④［宋］董逌：《广川画跋》，于安澜编：《画品丛书》，上海：上海人民美术出版
社，1982年，第271页。
⑤［清］秦祖永辑：《画学心印》卷二，上海：商务印书馆，1937年，第28页。

壁于青莲院门,且自傅彩,遂胜于前也。"① 从中可见,布色依然具有一定的范式,而非李蕃所长,故"以俗工代之","且自傅彩"则旨在说明其未按既定的程式渲染色彩,体现了自己对色彩的理解和认识,"遂胜于前"。蕴含着主观处理和搭配色彩的"傅彩",随着画家着色技法和方式的转变而生成,且成为画学文献中用来描述绘画染色的主要语词。

（二）"赋彩"与"敷色"

五代荆浩《笔法记》云:"夫随类赋彩,自古有能;如水晕墨章,兴吾唐代。"② "赋彩"一句引自谢赫《古画品录》之"六法",而"六法"实际上主要以色彩的绘画为品评对象而生成,并非水墨画。此处"赋彩"与"水晕墨"或"水晕墨章"相对,因时代整体文化语境的转变,绘画着色手法自然存在着一定的差异。荆浩在文中又列举了张璪"不贵五彩"、王右丞"笔墨宛丽"、李将军"大亏墨彩"、项容山人"用墨得玄"、吴道子"亦恨无墨"等来强调,自唐代起画家逐渐对用墨开始重视,同时,将用墨与设色置于相对应的范畴并展开比较和论述。"水晕墨章"暗含墨溶于水,以纸、墨为绘画媒材,表现出不同层次,并由此形成墨色的浓淡变化。这一表现技法实则源于着色的渲染方法,前文"设色"概念提到汉代壁画着色,因所用之笔,水、色含量不等而呈现色彩的深浅变化,故"水晕

①［宋］邓椿:《画继》,北京:人民美术出版社,1963年,第67页。

②［五代］荆浩:《笔法记》,沈子丞编:《历代论画名著汇编》,北京:文物出版社,1982年,第51页。按:今传荆浩此语历代记载不同,明唐志契《绘事微言》卷上谓"如水晕墨,则我唐代"(清文渊阁四库全书本);清王原祁等《佩文斋书画谱》卷一三则谓"如水晕墨章,兴吾唐代"(［清］王原祁等纂辑:《佩文斋书画谱》,北京:中国书店,1984年,第325页)。

墨章"实质上是将"色"换成"墨",并将染色之法转移到渲染水墨,
继而衍生为两个相对应的概念。荆浩所言"赋彩"则是沿用早期
色彩绘画的渲染方法,有平涂、积染、晕染等。又如宋代苏颂《和
诸君观画鬼拔河》谓古寺壁画"东西挽引力若停,赋彩自分倾夺
势。画来已历数百年,墙壁岿然今不废"①。宋代"赋彩"一词虽然
多次出现,但仍沿用"随类赋彩"之原义,故不复讨论。

"敷色"一词虽见于宋代宋庠《瑞麦图赋》②,却与绘画无关。
最晚在明代,"敷色"一词已见用于绘画创作和品评之中,如刘嵩
《赠曾沂画山水诗》序中谓曾沂"落墨深稳,敷色明润,规临古作,
时出新意"③,"落墨"指落笔用墨,"敷色明润"应指浅敷薄染,明
亮润泽之意。

(三)"傅彩"与"傅色""赋色"

郭若虚谓吴道子"落笔雄劲,而傅彩简淡",已暗示了"傅彩"
即"轻拂丹青",具有简朴淡雅之特点,亦是"吴装"之特点。"傅",
指附着、涂染,傅色、傅粉皆为此义。"傅色"一词初见于五代至北
宋初期,徐熙自撰《翠微堂记》云:"落笔之际,未尝以傅色晕淡细
碎为功。"④而徐铉谓徐熙"落墨为格,杂彩副之,迹与色不相隐映
也"。⑤《宣和画谱》则云:"今之画花者,往往以色晕淡而成,独熙

①［宋］苏颂:《苏魏公集》卷三,清文渊阁四库全书补配清文津阁四库全书本。
②［宋］宋庠:《元宪集》卷一,清武英殿聚珍版丛书本。其文云:"……嘉种肇
　灵,秀稴敷色,浸润兮芳泽之和,鼓动兮薰风之力。"
③［明］刘嵩:《槎翁诗集》卷二,清文渊阁四库全书补配清文津阁四库全书本。
④［宋］郭若虚:《图画见闻志》卷四,北京:人民美术出版社,1963年,第95页。
⑤［宋］郭若虚:《图画见闻志》卷四,北京:人民美术出版社,1963年,第95页。

落墨以写其枝叶蕊萼,然后傅色,故骨气风神,为古今之绝笔。"①
由是可见,徐熙作画"落墨为格",而非"晕淡细碎"的渲染之法,
亦可知"傅色"是有别于"晕淡"的渲染方法,诚如牛克诚所言,是
以"浅施薄染"为特点。又,《圣朝名画评》谓徐熙"神妙俱完",并
指出:"夫精于画者,不过薄其彩绘,以取形似,于气骨能全之乎?
熙独不然,必先以其墨定其枝叶蕊萼等,而后傅之以色,故其气
格前就,态度弥茂,与造化之功不甚远,宜乎为天下冠也,故列神
品。"②徐熙"傅之以色"即徐铉所谓"杂彩副之"的"傅色"方法,与
"薄其彩绘"的方法并不相同。

　　沈括《梦溪笔谈》曰:"国初,江南布衣徐熙、伪蜀翰林待诏黄
筌皆以善画著名,尤长于画花竹。蜀平,黄筌并子居宝、居寀、居
实,弟惟亮,皆隶翰林图画院,擅名一时。其后江南平,徐熙至京
师,送图画院品其画格。诸黄画花妙在赋色,用笔极新细,殆不见
墨迹,但以轻色染成,谓之'写生'。徐熙以墨笔画之,殊草草,略
施丹粉而已,神气迥出,别有生动之意。"③文中"略施丹粉"回应
了前文徐熙"傅色"的具体手法,而表述诸黄"赋色",只是"以轻色
染成",即徐熙所言"以傅色晕淡细碎为功"的渲淡之法。故徐熙
"傅色""略施丹粉"且"迹与色不相隐映";黄氏"赋色""轻色染成"
却"不见墨迹",诸黄与徐熙的用色之法,虽不相同,但均未以"布

① [宋]佚名:《宣和画谱》卷一七,于安澜编:《画史丛书》二,上海:上海人民美
　　术出版社,1963年,第204页。
② [宋]刘道醇:《圣朝名画评》,于安澜编:《画品丛书》,上海:上海人民美术出
　　版社,1982年,第140页。
③ [宋]沈括撰,金良年点校:《梦溪笔谈》卷一七,北京:中华书局,2015年,第
　　164页。

色"论之。《宣和画谱》又谓滕昌祐："兼为夹贮果实，随类傅色，宛有生意也。"①"随类傅色"义与"随类赋彩"相近，亦在强调其绘画着色是依据物象的特点而提炼，非按既定的要求而完成。

元代夏文彦《图绘宝鉴》谓吴道子："笔法超妙，为百代画圣，早年行笔差细，中年行笔磊落，如莼菜条。人物有八面，生意活动。其傅采，于焦墨痕中略施微染，自然超出缣素，世谓之'吴装'，或谓张僧繇后身，信不诬也。"②吴道子早年行笔略细，而中年"行笔磊落，如莼菜条"，绘画"设色"也打破了当时的范式，复结合张彦远所说其"疏体"的绘画风格推测，吴道子"略施微染"的"傅采"之法，也是"浅施薄染"的着色方法。故夏文彦所谓杜敬安"妙于佛像，尤能傅彩"③；赵裔"学朱繇，用笔少亚，而傅彩为精"④；及庄肃《画继补遗》所谓李崇训"傅彩精妙，高出流辈"；刘思义"拙于布置，却善傅彩"⑤等关于"傅彩"的表述，均指"浅施薄染"的着色方法。

又《清河书画舫》辑录都元敬《谈纂》云："一日胥会，值大雪，山景愈妙，叔明谓惟允曰：'改此画为雪景可乎？'惟允曰：'如傅色何？'叔明曰：'我姑试之。'以笔涂粉色，殊不活。惟允沉思良久，

①[宋]佚名：《宣和画谱》卷一六，于安澜编：《画史丛书》二，上海：上海人民美术出版社，1963年，第186页。
②[元]夏文彦：《图绘宝鉴》卷二，于安澜编：《画史丛书》二，上海：上海人民美术出版社，1963年，第15页。
③[元]夏文彦：《图绘宝鉴》卷二，于安澜编：《画史丛书》二，上海：上海人民美术出版社，1963年，第39页。
④[元]夏文彦：《图绘宝鉴》卷三，于安澜编：《画史丛书》二，上海：上海人民美术出版社，1963年，第70页。
⑤[宋]邓椿：《画继》，北京：人民美术出版社，1963年，第9—10页。

曰：'我得之矣。'为小弓夹粉笔，张满弹之，粉落绢上，俨如飞舞之势，皆相顾以为神奇。叔明就题其上，曰：《岱宗密雪图》。"①"傅色"为着色之义，文中王蒙"傅色"手法为"以笔涂粉色"，惟允则"弹粉"，足见在元代，用色的技法已经趋于多样化，"傅色"内涵也不拘泥于"染"的范畴。

纵观宋元时期的相关论述，"傅彩"义同"赋彩"，"轻拂丹青"的"吴装"成为其指代的绘画样式，同时透露出"赋彩"具有简朴淡雅的特点。"傅色"则多指徐熙的着色方法，依据文献对徐熙及其绘画作品的记载可知，"傅色""傅彩"与延承"设色""布色"的"晕淡"的渲染方法有所不同，是以"轻拂丹青""略施丹粉"为主要特点的染色方法，色彩仅是对墨笔的辅助，也是在水墨画渐居中国画主流形态的背景下，色彩没落之表征。

四、明清时期"设色"类术语内涵的衍变与阐说

（一）"设色"与"布色"

明代之后，对于"设色"技法的论述较多，内涵亦有所拓展，今分类条陈如下。

一是指"渍染"的设色方法。董其昌云："点柳叶之妙，在树头圆铺处只以汁绿渍出，又要森萧，有迎风摇扬之意。其枝须半明半暗。又春二月柳未垂条，秋九月柳已衰飒，俱不可混，设色亦须

①［明］张丑撰，徐德明校点：《清河书画舫》，上海：上海古籍出版社，2011年，第553页。

体此意也。"① 董其昌指出画柳叶"设色"用"渍染"这一着色手法。

二是"烘染"。如清代汪镐京《红术轩紫泥法》论《染砂法》曰:"赤如丹砂,乌用染为? 其所以期于染者,有不易之理……惟画家用之,历岁虽久,颜色如新。岂物有偏胜于彼此耶,工夫不同耳! 画家设色,积以成之,所以有烘染一法,是知人力可以保其天真矣。"②"画家设色,积以成之"指烘托渲染,累积而成。又,戴熙曰:"大痴《秋林读书图》以烘染而成,盖设色中大有酝酿在。"③"设色"即"积以成之"的层层累积的渲染方法,谓之"烘染"④。

三是清人对色彩渲染的秩序、层次进行论述,蕴含有颜色的绘画或着色方法,并分析颜色的特性及其与墨韵、墨色的关系等。方薰对前人设色花卉的总结为:"设色花卉法,须于墨花之法参之,乃入妙。唐宋多院体,皆工细设色而少墨本。元明之间遂多用墨之法,风致绝俗。"⑤ 在水墨画发展的过程中,用墨之法亦被转移到设色的技法之中,"墨画之法"重在用笔和墨色的浓淡等变化,故可推测,方氏此说是针对用色的笔法和色彩的浓淡及渗化效果而言。蒋骥论《设色层次》云:"设色无一定层次,约略言

① [明] 董其昌著,叶子卿点校:《画禅室随笔》卷二,杭州:浙江人民美术出版社,2016年,第55页。按:董其昌之后,唐志契《绘事微言》、汪砢玉《珊瑚网》以及清代卞永誉《式古堂书画汇考》、王原祁《佩文斋书画谱》等皆辑此说。
② [清] 汪镐京:《红术轩紫泥法》,清借月山房汇钞本。
③ [清] 戴熙:《习苦斋画絮》卷三,卢辅圣主编:《中国书画全书》第十四册,上海:上海书画出版社,1999年,第178页。
④ 《汉语大词典》解释"烘染":"用水墨或色彩涂抹画面,使阴阳相衬,浓淡得宜。"
⑤ [清] 方薰:《山静居画论》卷下,杭州:浙江人民美术出版社,2017年,第26页。

之,脱稿后第一层用檀子醒深处,第二层檀子染,第三层三朱胭脂染……"①"设色"表着色,文中提及"醒"染,并指出所染颜色的前后顺序。笪重光《画筌》则论述了"设色之妙",谓:"丹青竞胜,反失山水之真容;笔墨贪奇,多造林丘之恶境。怪僻之形易作,作之一览无余;寻常之景难工,工者频观不厌。墨以破用而生韵,色以清用而无痕……盖青绿之色本厚,而过用则皴淡全无;赭黛之色本轻,而滥设则墨光尽掩。"②笪重光所言"设色"仍指布置色彩,但他以"破用""清用""过用""滥设"等使用方法结合不同颜色的特点进行论述。戴熙亦云:"朗亭沈三兄以旧楮嘱画戏作八叶,余画懒设色,此楮不适于墨,假色以助其韵,遂无不设色者,而画意即从色生。譬如鸿踏雪泥,虫蚀木叶,因雪而显,藉叶以成者也,未知朗翁以为何如?"③此言"设色"的重要性,指出以"色"助"墨韵"而生"画意"。

四是将绘画的题材及着色方法进行细化,探寻色彩与笔墨的搭配关系和规律,开始注重色彩的晕淡效果,并将色彩与绘画的意境和情趣相结合,使色彩进入人格化的审美范畴。恽寿平云:"设色花卉,世多以薄施粉泽为贵,此妄也。古画皆重设粉,粉笔从瓣尖染入,一次未尽腴泽匀和,再次补染足之,故花头圆绽不扁

① [清]蒋骥:《传神秘要》,于安澜编:《画论丛刊》下卷,香港:中华书局,1977年,第866页。

② [清]笪重光:《画筌》,于安澜编:《画论丛刊》上卷,香港:中华书局,1977年,第172页。按:秦祖永《画学心印》收录此论,汤贻汾《画筌析览》亦收录,并单独列为一篇,谓《论设色第八》。

③ [清]戴熙:《习苦斋画絮》卷二,卢辅圣主编:《中国书画全书》第十四册,上海:上海书画出版社,1999年,第168页。

薄，然后以脂自瓣根染出，即脂汁亦由粉厚增色。"① 由此可见，时人普遍推崇"薄施粉泽"的设色花卉样式，而恽寿平认为"古画皆重设粉"，其中"再次补染足之"等语表明了层层积染的设色方法，也包含了根据对象进行局部分染的技法。其又云："唐解元写生，有水墨一种，如虢国淡妆，洗尽脂粉，此可悟用墨如设色之法。"②他将水墨画的笔墨方法转移到设色画，同时以"设色"之法拓展用墨之法，探寻新的用墨法和设色法，用色如同用墨，用墨如同用色，二法相互参之。又，郑绩《梦幻居画学简明》卷一"论设色"云："山水用色，变法不一，要知山石阴阳、天时明晦，参观笔法、墨法如何，应赭应绿，应墨水，应白描，随时眼光灵变，乃为生色。执板不易，便是死色矣。如春景，则阳处淡赭，阴处草绿；夏景，则纯绿、纯墨皆宜，或绿中入墨，亦见翠润；秋景，赭中入墨设山面，绿中入赭设山背；冬景，则以赭墨托阴阳，留出白光，以胶墨逼白为雪，此四季寻常设色之法也。至随机应变，或因皴新别，或因景离奇，又不可以寻常之色设之。"③ 文中对山水画的设色分四时作了具体的诠释，并以王叔明、曹云西、文衡山为例，针对不同的皴法对山石的设色进行了详细说明。④

此外，"设色"除用于描述绘画用色外，亦拓展至文学领域。

① [清] 方薰：《山静居画论》卷下，杭州：浙江人民美术出版社，2017年，第27页。
② [清] 秦祖永辑：《画学心印》卷八，上海：商务印书馆，1937年，第220页。
③ [清] 郑绩著，叶子卿点校：《梦幻居画学简明》，杭州：浙江人民美术出版社，2017年，第32页。
④ [清] 郑绩著，叶子卿点校：《梦幻居画学简明》，杭州：浙江人民美术出版社，2017年，第33—34页。

明代祁彪佳《远山堂曲品》于"能品"中对《花园》评曰"其事大类《钗钏》《风筝》,词之撰造处,设色亦滟,但讹字几不可办,当取定本较正之";又谓《醉写赤壁赋》(北四折)"此剧设色于浓淡之间,遣调在深浅之际,固佳矣;惜赤壁之游,词中写景而不写情,遂觉神色少削"①。"设色"一词在文学作品中多用来修饰文章、曲剧之文词。李稻塍谓沈进:"蓝村先生诗尚名,隽淡而弥旨,不以设色为工,此画家所谓逸品也。"②"不以设色为工"的绘画样式,成为绘画的主流形态,被视为"逸品","设色"由以染料着色衍变为"华丽""浓艳"的画风和文风的标识。又,清人周中孚《郑堂札记》曰:"游山诗有时地之异,宜随时随地,设色布景,否者皆陈言也。"③文中列举了郭熙谈春夏秋冬山因时之异,及巩丰谈江海溪塞山因地之异,以此来渲染自己写"游山诗有时地之异","设色"则作为修辞手法表示以文采渲染。

综上所述,现存文献中的"设色",起源于汉代,主要围绕《考工记》"设色之工"进行笺注,由"设色"之"五工"逐渐转移为指代绘画、染涷等工艺之总称,且这一内涵及掌"设色"之工一直延续至清代。唐代"设色"之义在延续画染工艺之内涵的同时,也开始简略表示为绘画,包含"画"与"染",即勾描与着色,之后词义旋即缩小,多指渲染色彩。又因画家所用工具媒材、所画题材不同,衍生出了平涂、积染与晕染等着色方法。宋代"设色"在表示着色的

①[明]祁彪佳:《远山堂曲品》,明钞本。
②[清]李稻塍:《梅会诗选·二集》卷一一,清乾隆三十二年寸碧山堂刻本。
③[清]周中孚:《郑堂札记》卷一,清光绪年间刻《仰视千七百二十九鹤斋丛书》本。

基础上,亦用于画家调配颜料,布置色彩等,且渐成为画学文献中对作品进行比较、品评、分类的主要参照。元代李衎又将"设色"与"承染""笼套"并置,以其指代"点染"与"平涂"等用色手法,指代色彩的安排与布置。此外,明清在沿用"着色"之义的同时,将"设色"具体化,剥离出"渍染""烘染""接染""醒染"等设色方法。"设色"在不同时段衍生出不同的内涵,且其词义逐渐扩大,本义和衍生的内涵均被后世沿用,所指代的"设色之法"也越来越具体,然而自始至终,渲染色彩是其诸多内涵的核心。

与此同时,"布色"在文献中被辑录和摘引时,保留了其原有的内涵,不过在重笔墨的绘画语境中,明清人对待"布色",已逐渐失去严格的规定和要求,除内廷色工或画工遵从布色的既定规范外,文人士大夫的"布色"多成为笔墨之辅助。陈继儒《题董玄宰画》曰:"此画与余同游白石山卜素堂,振衣叫快,遂泼墨,归而布色,真大奇也。"[1]结合董其昌的绘画作品可知,"布色"词义已发生转变,陈继儒所说的"布色"即浅施薄染的傅色方法。明清画家绘画"布色",多已摒弃了"画工"填色式的规范,而是借色彩塑造形象、丰富画面及抒写情感等。又,清代姚际恒《好古堂家藏书画记》曰:"《唐绣大士像》,妙相天然,其布色、施采、用线凡三四层叠起,洵神针,签标曰'神针大士'。"[2]此处"布色"词义已发生颇为明显的变化,从原来布置色彩和着色的含义缩减为分布颜色,而"施采"则取代了"布色"渲染和着色的内涵。

①[明]陈继儒:《陈眉公集》卷一一,明万历四十三年刻本。
②朱启钤:《丝绣笔记》卷下,民国《美术丛书》本。

（二）"敷彩""敷色""赋彩"

1."敷彩"与"敷色"

清代陈浏《匋雅》曰："乾隆六字脂红大篆款之洋瓷巨盘……盖参用泰西界画法也。敷彩之精，用笔之奇，有匪夷所思者，吾恐孟頫、十洲，均当望风低首，惜当时不著作者姓名耳。"[①] 此处"敷彩"与"用笔"并置，意指用色、渲染精致等。文中论及"泰西界画法"，清雍正、乾隆年间，法国人郎世宁造像亦参用泰西界画法[②]，着色方法为层层累积，善于晕染，几乎不见笔痕，属古典油画的用色方法。唐岱《着色》篇曰："着色之法贵乎淡，非为敷彩暄目，亦取气也。青绿之色本厚，若过用之，则掩墨光以损笔致。以至赭石合绿，种种水色，亦不宜浓，浓则呆板，反损精神。"[③] 唐岱视"敷彩"为着色方法的一种，"敷彩暄目"与"淡"相对应，因此，相对于浅施薄染的"淡"着色之法而言，"敷彩"则指的是层层积染色彩的着色方法。唐氏认为（山水）画面着色宜雅，而不应铺涂色彩、"过用"色彩，否则有失气韵，观其《墨妙珠林（申）册》《仿范宽秋山瀑布轴》（图13）等山水画作品可知，其着色多为浅施薄染的渲染手法，画面轻淡，亦可印证其所言"敷彩"是指积染厚重的着色方法。

"敷彩"一词虽在唐代已经出现，但直至明清时期才被逐渐用于绘画领域，指绘画着色。然因著述者之间的差异，"敷彩"所代表的着色方法便有所不同。且至明代，"敷彩"已成为文学中的

①［清］陈浏：《匋雅》中卷，民国静园丛书本。
②［清］陈浏：《匋雅》上卷，民国静园丛书本。
③［清］唐岱：《绘事发微》，于安澜编：《画论丛刊》上卷，香港：中华书局，1977年，第245页。

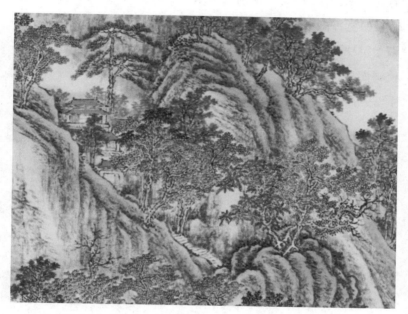

图13　唐岱《仿范宽秋山瀑布轴》(局部)　纸本　台北故宫博物院藏

修辞手法,用以修饰文辞。如陈继《送何给事中序》云:"敷彩于文辞,以饬朝廷礼乐文物之盛,辉耀百世者,又可谓不负其所学矣,因其归故序而送之。"①

　　明清多用"敷色"论画面色彩效果或着色手法。如葛嗣浵《爱日吟庐书画续录》卷一论杨昇山水画云:"山石房屋钩笔极粗,敷色后只觉浑融,不入呆板。白云以淡墨钩出,然后染而着粉,殆所谓僧繇法欤?"②此处"敷色"为一种着色手法,类似平涂或晕染,使画面显得"浑融";其后"淡墨钩出""染而着粉"又为另一种着色手法,亦谓晕染法,当类似画史所载张僧繇"凹凸花"。葛氏又谓《清倪耘玉兰芍药轴》"敷色大干,钩玉兰,点芍药,石用青绿,浓艳品也"③,点染芍药,却未言及枝干和石头的敷色方法。又,李佐贤《书画鉴影》中八次用"设色工笔"一语,其中谓《赵仲穆武皇天闲阅骏图轴》:"设色工笔,幅中树山水屏风,屏前一人……雕栏横界,奇石玲珑,衬以敷色牡丹及墨竹,有款。"④突出"敷色牡丹"与"墨竹"表现方式的不同。又,潘衍桐谓黄筌画翠竹"敷色鲜新"⑤;钱杜谓"停云诸弟子,陆叔平得其秀峭,钱叔宝得其苍润,居商谷得其简洁,然仅工敷色,若文氏水墨一种,似皆未能入室"⑥;舒位

①[明]程敏政辑:《明文衡》卷四三,四部丛刊景明本。

②[清]葛嗣浵:《爱日吟庐书画续录》卷一,杭州:浙江人民美术出版社,2012年,第342页。

③[清]葛嗣浵:《爱日吟庐书画续录》卷六,杭州:浙江人民美术出版社,2012年,第566页。

④[清]李佐贤编辑:《书画鉴影》卷二〇,清同治十年利津李氏刻本。

⑤[清]潘衍桐:《两浙輶轩续录》卷一九,清光绪刻本。

⑥[清]钱杜:《松壶画忆》,于安澜编:《画论丛刊》下卷,香港:中华书局,1977年,第479页。

《题钱舜举锦灰堆横卷》谓"用笔灵逸，敷色尤工"①；俞蛟《读画闲评》谓"兰陵女史"恽怀英"落笔雅秀，敷色明净"②；震钧《天咫偶闻》谓《陈老莲人物册》八幅，纸本，树石细钩，笔如屈铁，敷色浓艳，白描则大略钩勒，神气古厚"③；宣鼎《夜雨秋灯录》之《丹青奇术》云皖人画士鲍打滚写真亡者"把笔钩勒，敷色渲染"。④"敷色"之法，清代文献多有记载，虽未言及具体的渲染方式，但从对"敷色"画面效果的描述可以推测，应泛指渲染、晕染等着色手法，且包含以笔蘸色勾写、点染等意思。

2."赋彩"

明清对"赋彩"展开进一步的阐释，其词义渐趋于具体化。明代汪舜民《无声诗意记》云："随类赋彩，余于花卉之类取之，盖可赏可玩之色，非随类不佳也。"又以诗之六义分三经三纬，将"随类赋彩"归于"画之三经"之中。⑤朱谋垔《画史会要》一书将谢赫"六法"中的"赋彩"摘出，作为一个单独概念，并借张彦远《历代名画记》中的观点进行阐释："夫阴阳陶蒸，万象错布，玄化无言，神工独运。草木敷荣，不待丹碌之采；云雪飘扬，不待铅粉而白。山不待空青而翠，凤不待五色而彩（"綷"之讹）。是故运墨而五色具，谓之得意。意在五色，则物象乖矣。"⑥该段出自张彦远《论画体工用榻写》篇首，张氏原文在此段后又谓，"夫画物特忌形貌采章，

①［清］舒位:《瓶水斋诗集》卷一四,清光绪十二年边保枢刻十七年增修本。
②［清］俞蛟:《梦厂杂著》卷七,清刻深柳读书堂印本。
③［清］震钧:《天咫偶闻》卷六,清光绪甘棠精舍刻本。
④［清］宣鼎:《夜雨秋灯录》卷五,清光绪申报馆丛书本。
⑤［清］汪舜民:《静轩先生文集》卷九,明正德刻本。
⑥［明］朱谋垔:《画史会要》卷五,清文渊阁四库全书本。

历历具足,甚谨甚细而外露巧密",旨在突出"画物""运墨而五色具",强调"赋彩"自然,即以物象本身之形色而施以"彩",不可意在"五色"而乖于自然,将"墨色"以"赋彩"之法观之,同时又将"墨色"归于"赋彩"的着色范畴之内。然而,朱谋垔却借此阐释"赋彩",有乖张氏之本意。此外,也有将"赋彩"用于画题中,表示着色画,如《仇十洲丘壑赋彩图册》①。

至此,由晋代《九真中经》中意指展现万物之神采,却无关绘事的"赋彩",在谢赫《古画品录》中以"随类赋彩"之品评准则而进入画学范畴,亦成为绘画创作着色之准绳。后世在沿用此意的同时,又在具体"赋彩"的方法上不断补充,在理论上进行诠释,注入了新的内涵,继而衍生出平涂、罩染、晕染、点染等着色手法,也有文献将其与"敷彩""傅彩"等同视之。"赋彩"一词是根据色彩的中国绘画而生成,但在水墨画渐居绘画主流形态的背景下,其由重"设色"的绘画样式拓展至指称"有色"的绘画,乃至所有绘画样式,如朱谋垔将"墨色"也归于"赋彩"的着色范畴之中,便是例证。

(三)"傅色"与"傅彩"

如前文所论,傅色与傅彩蕴含着"浅施薄染"的渲染技法,渐成为明清时期诸多文献论述着色绘画的主要用语。与此同时,其内涵也逐渐扩大,几乎所有着色的绘画样式及各种渲染色彩的技法,均用此类词语来表述。明代曹昭论《古画用笔设色》曰:"古

① [清]卞永誉纂辑:《式古堂书画汇考》三,杭州:浙江人民美术出版社,2012年,第1439页。

人画,用笔圆熟,设色(一作"傅色")入绢素。思入神妙,愈玩愈妍,虽年远破旧,亦有精神。后人作色者,墨皆浮于缣素之上,全无精采,初观可取,久则意尽矣。"① 其视"设色""傅色"及"作色"词异而义同,皆表着色。又唐志契《绘事微言》将姚最《续画品》中的"赋彩鲜丽,观者悦情"易为"傅彩鲜丽,观者悦情"②,"傅彩"与"赋彩"二词被混同。

清代刘瑷《国朝画徵补录》卷下谓连际成云:"余尝见其一长卷,画各种折枝花卉,卷系生纸,双钩傅色,墨眶,行笔如游丝,细而有力,中层层渲染,生趣盎然,自首至尾,无毫发晕出眶外。"③由此可见,此时"傅色"已非仅仅指"浅施薄染"的染色方法,刘瑷将连际成"层层渲染"的着色技法也纳入了"傅色"的范畴。沈宗骞论《傅色》云:"作照而能有笔有墨,则其人之精神意气,已跃然于纸素之上,虽未设色,已自可观。但既有其色,亦不可尽废。故傅色之道,又当深究其理以备其法,特不宜全恃丹铅以眩俗观耳。"④此处"作照"指"写像",将"笔墨"与"设色"相对,是针对风格样式而言,而"傅色"则是暗含色彩的布置及其渲染的技法。并以"人之精神意气"论"傅色之道",认为自婴孩至年老,笔中色墨

① [明]王佐:《新增格古要论》卷五,杭州:浙江人民美术出版社,2011年,第177页。
② [明]唐志契:《绘事微言》卷上,清文渊阁四库全书本。按:本书所引内容,部分因人民美术出版社1984年版《绘事微言》没有收录,故用清文渊阁四库全书本。
③ [清]张庚、刘瑷撰,祁晨越点校:《国朝画徵录·国朝画徵补录》,杭州:浙江人民美术出版社,2011年,第208页。
④ [清]沈宗骞:《芥舟学画编》卷三,杭州:浙江人民美术出版社,2017年,第76页。

的关系与表现方法极为重要,或"少施墨晕",或"墨以植骨,色以融神",又或"屡用色渍,以呈其色"等,绘人要力求"活色","夫活色者,神之得也,神得而形又何虑乎",强调通过色彩分布与渲染描绘人物的精神面貌,达到传神之效果。

　　清代王原祁云:"画中设色之法,与用墨无异,全论火候,不在取色,而在取气。故墨中有色,色中有墨,古人眼光,直透纸背,大约在此。今人但取傅彩悦目,不问节腠,不入窍要,宜其浮而不实也。"① 又,徐沁《名画录·墨梅》叙曰:"古来画梅者,率皆傅彩写生,自北宋花光僧仲仁,始以墨晕创为别趣。"② 王原祁视"设色"为"傅彩",徐沁将"傅彩"与"墨晕"视为两种风格样式,由此可见,清代多将设色及傅彩、赋彩、傅色等术语混同。"傅色"在宋代多指浅施薄染、"略施丹粉"的着色手法。曹昭《古画用笔设色》则将"设色"与"傅色"通用,"傅色"内涵的转变,一如王翚《清晖画跋》所言:"渲染有阴阳之辨,傅色有今古之殊。"③

　　另外,清代包世臣《为朱震伯序月底修箫谱》曰:"扬州专力词学,自冬巢汪君。冬巢受法于吴祭酒,祭酒于词尚傅色,其气浊,其格靡,以腻浮为能事。"④ 此时"傅色"也已衍变为一种文学中的修辞手法。

　　"傅彩"一词在现存文献中,最早出自宋代邓椿的《画继》,文

①［清］王原祁:《麓台题画稿》,于安澜编:《画论丛刊》上卷,香港:中华书局,1977年,第215页。
②［清］徐沁:《明画录》卷七,于安澜编:《画史丛书》三,上海:上海人民美术出版社,1963年,第99页。
③［清］秦祖永辑:《画学心印》卷四,上海:商务印书馆,1937年,第99页。
④［清］包世臣:《艺舟双楫》,杭州:浙江人民美术出版社,2017年,第99页。

中谓李蕃"不善布色"，之后又谓其"且自傅彩，遂盛于前"，此处"傅彩"与"布色"二词内涵明显不同。而夏文彦谓吴道子"焦墨痕中，略施微染"的"傅彩"手法，则明显具有浅施薄染的特点。不过自宋代至清代，后人在摘录、引用及阐释前人理论的同时，出现了诸多舛误，如谢赫"随类赋彩"的语意在郭若虚、黄休复、夏文彦、陈耀文、唐志契、卞永誉等人著述中多为"随类傅彩"；又如唐志契将姚最《续画品》中的"赋彩鲜丽"转引为"傅彩鲜丽"，或因版本不同而出现错讹。不同版本上语词的变化，致使"设色"及其相关的术语出现混用或讹误的现象，故而使得诸多术语出现词义扩大、缩小或转移，其原有的内涵及其蕴含的不同的着色技法和对应的绘画样式被忽视，诸词语多成为指代色彩的绘画，或成为绘画"有色"的标识。在水墨画成为中国画主流形态的背景下，水墨画家亦借色彩的渲染方法而为染墨之法，染色技法也因水墨画笔法的影响而注重用笔的变化，尤其是在写意画的用色方法上，形成用色如用墨的着色技法。与此同时，赋彩、赋色、敷色、傅色、敷彩等语词，原指某一特定的用色方法，但在后世的运用过程中，却出现了词义混淆乃至混用的现象。

自新石器时代以平涂手法着色彩陶图式，到现在已发展为积染、分染、承染、罩染、统染、渍染、点染等多种着色手法。"设色""布色""赋彩""敷彩""傅色""敷色""积色"等语词均与绘画色彩的着色有关，故文中以"着色"这一词语进行诠释。"敷"亦可作"赋"，"《读书杂志·汉书第九·淮南衡山济北王传》'皋陶谟：敷

纳以言。僖二十七年左传作赋'"。①"傅、敷同声而通用。"② 傅，有涂附、附着之义，又犹布也。赋色、敷色、傅色出现时间虽不同，但均含有涂附、施染颜色之义，然后世因时间、地域及绘画风格样式的转变，画家在绘画设色的手法、薄厚、浓淡等方面出现差异，因此，以不同的设色语汇指代不同的着色手法或绘画样式。现存文献中最早记录画家着色的是传为东晋葛洪所辑的《西京杂记》，文中介绍了毛延寿、陈敞、刘白、龚宽、阳望、樊育等汉代画家，谓之"善画""善布色"，并未提及具体表现手法。但参考以汉代墓室壁画为代表的"汉画"图式可知，当时画面除平涂外已出现晕染痕迹。③ 魏晋南北朝时期文化背景比较复杂，绘画在"汉画"的基础上有所发展，着色技法上融入了域外绘画语汇，同时构建了最初的绘画理论体系。在绘画方面发展为刻画精细的"晋画"样式，而且在着色方面已普遍运用平涂和晕染的技法。牛克诚以"积色体"与"敷色体"合理区分了作品的风格样式，山水画在着色手法上表现为"层层积染"与"浅敷薄染"，花鸟画则为点写、点染、没骨等。④ 这种现象的出现受西域绘画染色方法的影响，亦与当时绘画工具材料的发展有关。

① 宗福邦、陈世铙、萧海波主编：《故训汇纂》，北京：商务印书馆，2007年，第1814页。
② 宗福邦、陈世铙、萧海波主编：《故训汇纂》，北京：商务印书馆，2007年，第279页。
③ 牛克诚提出："由于墨线已经充分表达了物体的形象特征，色彩就往往被快速地平涂上去，晕染是很不发达的。"（牛克诚：《色彩的中国绘画——中国绘画样式与风格历史的展开》，长沙：湖南美术出版社，2002年，第2页）
④ 牛克诚：《色彩的中国绘画——中国绘画样式与风格历史的展开》，长沙：湖南美术出版社，2002年，第22页。

设色、布色、傅色、傅彩及赋彩等画学术语的生成，均与绘画色彩有关。而"色"是原有的视觉目见色相，侧重于以材料论，"彩"则是众多颜色的交织，布众色而成采（彩）。中华五色，有具体所指，亦无具体所指。具体者是谓黑、白、玄、黄、青，或"青（蓝）、赤（大红）、白、黑、黄"，而去黑白，则为赤、黄、青，亦即红、黄、蓝是也，以此三色，而成众色，于万变之中见众彩。非具体所指者，以此五色，涵括众彩。然中国画的色彩运用由平涂演变到勾线渲染、晕染等技法，也生成了设色、布色、赋彩、敷色、傅色等术语，用色的方法则衍生出层层渲染的积染、浅施薄染、点染等。同时，用墨方法进入用色的范畴，又衍生出用色如用墨的着色方法，尤其是在"写意画"形成之后，用色亦追求笔法。另如泼彩、没骨等，而没骨既是绘画的一种风格样式，同时也是用色方法之术语。

理论方面，谢赫在色彩绘画为主流形态的背景下提出"六法"，其"随类赋彩"便是对中国古典绘画色彩观念的最早表述与概括，其所论的"赋彩"即着色。谢赫谓顾骏之"赋彩制形，皆创新意"，姚最谓嵇宝钧、聂松"赋彩鲜丽"，"赋彩"除表示着色之义外，画家"以色貌色"，侧重表述自然对象色彩的物理属性，同时画面着色也已成为画作品评的重要依据之一。《汉语大词典》以"随类傅彩"为例，释"傅彩"为"敷彩、着色"。而"傅"有"附着，使附着"之义，倾向于画家的绘画技法及其实践活动，逐渐指向绘画的风格样式，故郭若虚《图画见闻志》卷二有宋卓"志学吴笔，不事傅彩"一说①。"赋"古同"敷"，有铺陈，分布之义，"随类赋彩"之着

①［宋］郭若虚：《图画见闻志》卷二，北京：人民美术出版社，1963年，第43页。

色是"随类"而为,故其着重强调画家主观色彩的表达,是画家根据自然提炼而"类化"的色彩。① 而"敷彩"是相对于绘画的风格样式而言,和"积色""积彩"相对应。诸多"设色"类词语所指均不相同,而后世在运用过程中,多将其混同使用,实非其本义。如张彦远《历代名画记》有"工人布色,损"的文字描述,即暗指画工按图像或规定,较为机械地填充或渲染色彩,多不融入自己的主观思考。因此,设色、布色与赋彩、傅色不同,"赋""敷""傅"虽也含有布色、附着颜色之义,但具有画家自己主观处理、协调画面的因素,画家观照自然对象的同时,融入自己的感受与对画面色彩的整体把握。在绘画创作的过程中,画面色彩虽然具有自然对象的特点,但主观意味占据主要地位,属于画家提炼概括后的表现,其中已融入了画家的认知与情感,最终形成了以"略施丹粉""浅敷薄染"为特点的着色手法。而"工人布色"则无这一特点,他们按照已有的规定或范式而完成画面色彩的布置,多延续层层积染为特点的晕染方法。因此,随着整体文化及审美情趣的转变,"浅敷薄染"的"傅色体"被"文人化"了,而"层层积染"的"积色体"渐趋"工匠化"。与此同时,水墨画的逐渐兴起与发展及其作为中国画主流形态地位的确立,笔墨成为绘画的主体精神,而色彩的表现空间却愈来愈小。设色、布色暗含的布置、经营色彩的原有内涵也逐渐消隐,且与赋彩、傅色等语词的内涵趋于一致,几乎成为"有色绘画"的代名词。

① 牛克诚:《色彩的中国绘画——中国绘画样式与风格历史的展开》,长沙:湖南美术出版社,2002年,第17页。

第二章

「笔墨」系列：
一个体系性术语的流变

第一节　"笔墨"

班固《汉书·扬雄传》云:"雄从至射熊馆,还,上《长杨赋》,聊因笔墨之成文章,故藉翰林以为主人,子墨为客卿以风。"① 这是在现存文献中"笔墨"一语的最早记载,其中"笔墨"指笔和墨,泛指文具。《齐民要术》卷九《笔墨第九十一》出现"笔墨"一语,并单列"笔法",其中,"笔墨"乃指制笔和制墨之法②。与此同时,"笔墨"也被用来指代"文字"或文章,如"南朝词人谓文为笔""六朝人以有韵者为文,无韵者为笔"③ 等。就"笔墨"的物理属性而言,是指"笔"和"墨"两种书写和绘画材料,但就中国画的"笔墨"而言,多指以笔濡墨进行书写或图绘于墙壁、纸、绢等物上而产生的笔痕墨迹及其蕴含的技法、情感和审美等。

一、"笔墨"概念的生成

画学术语中的"笔墨"一词,早期亦主要指笔和墨。关于绘画"用笔"的"笔墨"概念虽然出现得相对较晚,但至迟在南北朝时期,谢赫在"六法"中已经明确提出"骨法用笔",并将其作为中国画的品评法则,亦成为绘画的创作法则。然谢赫以"骨法"限定"用笔",主要是指用墨笔勾勒的笔迹,侧重于线条的形态和品质,

① [汉]班固:《汉书》卷八七下,北京:中华书局,1962年,第3557页。
② [南北朝]贾思勰:《齐民要术》卷九,四部丛刊景明钞本。
③ 宗福邦、陈世铙、萧海波主编:《故训汇纂》,北京:商务印书馆,2007年,第3127页。

其重点在笔而不在墨；墨在很长一段时间内，只是作为承载用笔形迹的附庸而存在。宗炳《画山水序》云"竖划三寸，当千仞之高；横墨数尺，体百里之远"①，则是早期山水画家以笔墨表现山水画空间的感悟和笔墨运用的体现。至唐代，"笔墨"在指代书画工具材料的笔和墨的基础上，内涵逐渐发生变化，衍生出了针对书画"用笔"的"笔墨"，同时也指代用笔进行书、画所形成的笔痕墨迹。窦蒙《〈述书赋〉语例字格》谓"笔墨相副曰丰"②，虽是针对笔和墨的调和与运用而言，却已经蕴含了用笔用墨的审美趣味，且自此开始，"笔墨"的内涵又逐渐发生变化，在书论、画论中，已经用来指代书画的用笔及其墨色的丰富性。韦续《墨薮·视形章第三》云："视形象体，变貌犹同，逐势瞻颜，高低有趋。分均点画，远近相须，播布研精，调和笔墨，锋纤来往，疏密相当。铁点银钩，方圆周整，起笔下笔，忖度寻思，引说踪由，永传古今。"③"调和笔墨"与用笔的点画及线条之间的协调关系，已进入书法"视形象体"的审美范畴。又如张怀瓘《书断》云："嵇康字叔夜……善书，妙于草制。观其体势，得之自然，意不在乎笔墨。若高逸之士，虽在布衣，有傲然之色，故知临不测之水，使人神清；登万仞之岩，自然意远。"④

　　现存文献中，以"笔墨"一词论述绘画，始见于张彦远《历代名

①［南朝宋］宗炳：《画山水序》，沈子丞编：《历代论画名著汇编》，北京：文物出版社，1982年，第15页。

②［唐］窦蒙：《〈述书赋〉语例字格》，上海书画出版社、华东师范大学古籍整理研究室选编：《历代书法论文选》，上海：上海书画出版社，1979年，第267页。

③［唐］韦续：《墨薮》，卢辅圣主编：《中国书画全书》第一册，上海：上海书画出版社，1993年，第19页下。

④［唐］张彦远：《法书要录》，北京：人民美术出版社，1984年，第274页。

画记》。是书卷一《论画六法》云:"然今之画人,粗善写貌,得其形似,则无其气韵,具其彩色,则失其笔法,岂曰画也……今之画人,笔墨混于尘埃,丹青和其泥滓,徒污绢素,岂曰绘画。自古善画者,莫匪衣冠贵胄,逸士高人,振妙一时,传芳千祀,非闾阎鄙贱之所能为也。"①复结合张彦远论"六法""骨气形似皆本于立意,而归乎用笔""若气韵不周,空陈形似,笔力未遒,空善赋彩,谓非妙也"等语可知:一、"形似"与"骨气"也应归于"用笔";二、"用笔"还应成为"气韵"和"骨气"的重要载体;三、若绘画中无"笔墨",则不能将其称之为绘画。亦可知,其所言"笔法"即谢赫所言"骨法用笔",且此时"用笔"已成为绘画品评的主要依据和准则,无"用笔"则不能称之为绘画;而"笔墨"是指因用笔而生成的笔痕墨迹及意蕴,其关键仍在于用笔。

何谓"用笔"?张彦远在《论顾陆张吴用笔》中对此进行了详细的论述,今援引如下:

> 或问余以顾、陆、张、吴用笔如何?对曰:"顾恺之之迹,紧劲联绵,循环超忽,调格逸易,风趋电疾,意存笔先,画尽意在,所以全神气也。昔张芝学崔瑗、杜度草书之法,因而变之,以成今草,书之体势,一笔而成,气脉通连,隔行不断,唯王子敬明其深旨,故行首之字往往继其前行,世上谓之'一笔书'。其后陆探微亦作一笔画,连绵不断。故知书画用笔同法,陆探微精利润媚,新奇妙绝,名高宋代,时无等伦。张僧繇点曳斫拂,依卫夫人笔阵图,一点一画,别是一巧,钩戟利

① [唐] 张彦远:《历代名画记》,北京:人民美术出版社,1963年,第15页。

剑森森然,又知书画用笔同矣。国朝吴道玄,古今独步,前不见顾、陆,后无来者,授笔法于张旭,此又知书画用笔同矣。张既号'书颠',吴宜为'画圣',神假天造,英灵不穷。众皆密于盼际,我则离披其点画;众皆谨于象似,我则脱落其凡俗。弯弧挺刃,植柱构梁,不假界笔直尺,虬须云鬓,数尺飞动,毛根出肉,力健有余。当有口诀,人莫得知。数仞之画,或自臂起,或从足先,巨壮诡怪,肤脉连结,过于僧繇矣。"……又问余曰:"夫运思精深者,笔迹周密,其有笔不周者,谓之如何?"余对曰:"顾、陆之神,不可见其盼际,所谓笔迹周密也。张、吴之妙,笔才一二,像已应焉,离披点画,时见缺落,此虽笔不周而意周也。若知画有疏密二体,方可议乎画。"或者颔之而去。①

张彦远通过列举分析王献之"一笔书"、陆探微"一笔画"生成之源流,张僧繇"点曳斫拂,依卫夫人笔阵图",以及吴道子善画而授笔法于张旭,三论"书画用笔同矣",并提出"用笔"需"意存笔先,画尽意在"。张彦远反复强调用笔,"笔迹周密"与"笔不周而意周"的画有"疏密二体"之论述,透露出承载"笔迹"的"墨痕"与"用笔"同等重要。复结合《王右军题卫夫人笔阵图后》谓"夫纸者阵也,笔者刀矟也,墨者鍪甲也,水砚者城池也"②可知,这一时期善书画者已注意到纸、笔、墨、水、砚等书画媒材的重要性,喻笔和墨,犹刀枪和盔甲,一攻一守,各尽其能。当然,强调"用笔",用墨自

①[唐]张彦远:《历代名画记》,北京:人民美术出版社,1963年,第23—25页。
②[唐]张彦远:《法书要录》,北京:人民美术出版社,1984年,第7页。

然蕴含在其中。张彦远将此篇辑录于《法书要录》,故其必谙熟此理。

在唐代"安史之乱"前后"水墨之变"的绘画环境下①,"运墨而五色具"的绘画理念在当时已经生成,并进入绘画创作之中。"笔墨"早期的形态通过"用笔"来表达和陈述,"用笔"也已通过"墨迹"体现其轨迹和样式。然而,代表绘画用笔和用墨的"笔墨"这一语词,如前文所举,张彦远在《论画六法》中已经给予著录和诠释。《历代名画记》又谓殷仲容"或用墨色,如兼五采"②,王维"破墨山水,笔迹劲爽",复结合朱景玄记载王墨之泼墨,元代汤垕谓吴道子"焦墨痕中略施微染",以及历史文献对唐代绘画图像的记载可知,至迟在中唐时期,画家已关注"墨法",用墨"如兼五采"。同时,通过考证可知,唐代的"破墨"一词是指"渲淡",即以水墨表现山石的纹理结构、阴阳向背及凹凸等关系时保留了带有书写性的笔迹和墨痕,非不留笔痕墨迹式的渲染。勾斫、渲淡、积染、泼洒等技法已经生成,画家也已注重墨韵和墨色的浓淡变化。"笔迹"是用笔和用墨的综合体现,是通过诸多用笔和用墨的技法而留下的笔痕墨迹,也是一种既有笔痕墨迹又有纹理结构、阴阳向背的绘画样式,并使墨色在用笔的加持下幻化出了"如兼五采"的艺术效果,所谓"意在五色,则物象乖矣"。

实际上,在张彦远、朱景玄对"泼墨"山水记载之前,封演《封氏闻见记》已经记载了类似的作画方式及用墨方法,其文曰:

①牛克诚:《色彩的中国绘画——中国绘画样式与风格历史的展开》,长沙:湖南美术出版社,2002年,第67—72页。
②[唐]张彦远:《历代名画记》,北京:人民美术出版社,1963年,第185页。

大历中，吴士姓顾，以画山水历抵诸侯之门。每画，先帖绢数十幅于地，乃研墨汁及调诸采色各贮一器，使数十人吹角击鼓，百人齐声喊叫。顾子着锦袄锦缠头，饮酒半酣，绕绢帖走十余币，取墨汁摊写于绢上，次写诸色，乃以长巾一，一头覆于所写之处，使人坐压，己执巾角而曳之，回环既遍，然后以笔墨随势开决为峰峦岛屿之状。

夫画者澹雅之事，今顾子瞋目鼓噪，有战之象，其画之妙者乎！①

从封演所载顾氏作画"取墨汁摊写于绢上""次写诸色""头覆于所写之处"，表明其"用墨"时注重"写"。同时，"执巾角而曳之""以笔墨随势开决"等语则说明，其已打破了当时绘画用笔之成法，图绘工具似不局限于"笔"，亦可以"长巾"代笔，将凡可在绢帛及纸张上留下笔痕墨迹的工具均视作"笔"来使用。另外，从"瞋目鼓噪，有战之象"的评论中可推测，顾子用墨方法虽然多样，但脱离笔法的画作及其作画方式，亦被时人视为非"澹雅之事"。

随着绘画题材的不断丰富，从色彩的绘画中分离出来的以勾勒为主的墨线，显然已经无法完成画家们所追求的多变的绘画样式和画面视觉效果，因此，对于笔法和墨法的拓展与丰富，自然成为画家探索新的绘画风格样式的必然选择。至唐末五代时期，荆浩提出："吴道子画山水，有笔而无墨，项容有墨而无笔。吾当采二子之所长，成一家之体。"②张彦远所指"六法俱全"的吴道子，

①［唐］封演撰，赵贞信校注：《封氏闻见记校注》，北京：中华书局，2005年，第48页。
②［宋］郭若虚：《图画见闻志》卷二，北京：人民美术出版社，1963年，第34页。

却被荆浩视为"有笔而无墨"。"项容有墨而无笔"一语表明项容擅长用墨,亦说明墨法在当时已初具独立的表现形态,并形成了与之对应的品评标准。毋庸置疑,荆浩所说的"笔"和"墨"是就山水画而言,且荆浩是在水墨画渐居中国画主流形态,山水画逐渐成熟且技法日趋丰富的语境下,从品评角度对吴道子山水画的重塑。同时,荆浩承接唐代的山水画技法,在久居太行,"写株万本"的基础上,对于前人山水画用笔和用墨有了新的认识和品评。

荆浩在《笔法记》提出"画有六要",并逐一诠释:"气者,心随笔运,取象不惑;韵者,隐迹立形,备遗不俗;思者,删拨大要,凝想形物;景者,制度时因,搜妙创真;笔者,虽依法则,运转变通,不质不形,如飞如动;墨者,高低晕淡,品物浅深,文采自然,似非因笔。"① 其所谓的"笔",主要指用笔的"法则"和"运转变通"及由此生发的运动状态,与张彦远"书画用笔同矣"的观点一脉相承;而"墨"则体现在"高低晕淡,品物浅深"的形态之中,已经蕴含独立于笔的因素,即墨虽需通过笔来表达,但关乎描绘对象的物形关系,故谓"似非因笔"。其又云:"笔有四势,谓筋肉骨气。笔绝而断,谓之筋;起伏成实,谓之肉;生死刚正,谓之骨;迹画不败,谓之气。故知墨大质者,失其体;色微者,败正气;筋死者,无肉;迹断者,无筋;苟媚者,无骨。"② 结合"有笔而无墨"和"有墨而无笔"而窥测荆浩"笔""墨"之论述可知,他将绘画中的用笔和用墨提升到

① [五代]荆浩:《笔法记》,沈子丞编:《历代论画名著汇编》,北京:文物出版社,1982年,第50页。
② [五代]荆浩:《笔法记》,沈子丞编:《历代论画名著汇编》,北京:文物出版社,1982年,第50页。

同等重要的地位。且"笔墨"一语在《笔法记》中出现五次,分别是
"无形之病……笔墨虽行,类同死物"①;"张璪员外树石,气韵俱
盛,笔墨积微,真思卓然";"王右丞笔墨宛丽,气韵高清";"笔墨
之行,甚有行迹";"可忘笔墨而有真景"②。所指虽有所不同,但至
此,一种强调"笔墨"俱全的绘画品评标准却业已形成,并伴随荆
浩的"六要"理论,成为中国画品评的主要标准之一,也成为后世
画家的创作法则,而得以延续、拓展和改造。

二、"笔墨"词义的扩大

宋代,"笔墨"一词开始大量出现在画学著述之中,其内涵在
不同语境下逐渐发生变化,词义也趋于丰富,主要体现在以下几
个方面。

首先,在水墨画不断发展的绘画语境下,笔、墨渐成为诗文乃
至画学著述中用来表述画家绘画语言、风格样式及品鉴高下的主
要字词。郭若虚《图画见闻志》卷一《论三家山水》谓李成"毫锋颖
脱,墨法精微";关同(仝)画木叶"间用墨搨(这里的"搨"是"擦"的
意思),时出枯梢,笔踪劲利";范宽"画屋既质,以墨笼染,后辈目
为铁屋"③。"墨法""用墨""笔踪""以墨笼染"及"搨"等对笔、墨技
法的论述已显现出这一时期绘画理论著述者视角和关注点的转

①[五代]荆浩:《笔法记》,沈子丞编:《历代论画名著汇编》,北京:文物出版
　社,1982年,第50页。
②[五代]荆浩:《笔法记》,沈子丞编:《历代论画名著汇编》,北京:文物出版
　社,1982年,第51页。
③[宋]郭若虚:《图画见闻志》卷一,北京:人民美术出版社,1963年,第20—
　21页。

变。同书卷二著录五代画家九十一人,其中,谓东丹王突欲"笔乏
壮气";张图"锋铓豪纵,势类草书";房从真"兼善拨笔鬼神";高道
兴"用笔神速,触类皆精";蒲延昌"行笔劲利,用色不繁";杨元真
"善为曹笔,尤精布色";陆晃"意思疏野,落笔成像,不预构思"①;
等等。从中可发现,笔法是郭氏论画的主要参照和依据,也暗示
出这一时期画家在用笔上表现出了各自的特点。并由张图"善泼
墨山水";徐德昌"墨彩轻媚,为时所称";禅月大师贯休"画水墨罗
汉"等亦可发现,墨法、笔法、设色之法均被时人重视,且在不同画
家的笔下,呈现出诸多的表现式样。是书卷三《纪艺中》又谓嘉王
"笔意超绝,殆非学而知之者";武宗元"笔术精高,曹、吴具备";高
益"笔力绝人";赵光辅"笔锋劲利";李元济"工画佛道、人物,精于
吴笔";刘道士"工画佛道鬼神,落笔遒怪";卷四又谓阎士安"工画
墨竹,笔力老劲,名著当时";丘讷"笔气不逮,而用墨过之"等②。
书中此类论述,不胜枚举,郭氏通过"笔意""笔术""笔力""笔
锋""落笔"等语词对"用笔"进行多角度的诠释,亦映射出了郭若
虚及时人对"笔法"的认知和重视。

其次,拓宽了"笔墨"的内涵,"笔墨"成为绘画创作与理论著
述的主要语汇,其品格也得到更进一步的重构,但"用笔"依然是
"笔墨"的内核。郭若虚在《图画见闻志》中不但对"笔""墨"分别
进行论述,而且多次以"笔墨"一词来展开评述。如卷一《论画龙

① [宋]郭若虚:《图画见闻志》卷二,北京:人民美术出版社,1963年,第37、
 44、46、47、50、52、55页。
② [宋]郭若虚:《图画见闻志》卷三、卷四,北京:人民美术出版社,1963年,第
 60、61、69、70、80、81、102、88页。

体法》云:"画龙惟五代四明僧传古大师,其名最著。观其体则笔墨遒爽,善为蜿蜒之状。"① 卷四谓李隐"钩描笔困,枪淡墨焦,斯为未至尔";梁忠信"工画山水,体近高克明,而笔墨差嫩";李宗成"破墨润媚,取象幽奇";侯封"工画山水寒林,始学许道宁,不能践其老格,然而笔墨调润,自成一体,亦郭熙之亚";"钟陵僧巨然,工画山水,笔墨秀润,善为烟岚气象,山川高旷之景,但林木非其所长"②。"焦墨""破墨"等是郭氏对墨法更进一步的区分及其形态的描述,而"笔墨遒爽""笔墨差嫩""笔墨调润""笔墨秀润"等则是其对"笔墨"形态、特点和格调的深层剖析。又,卷六论《没骨图》:"其画皆无笔墨,惟用五彩布成……徐崇嗣画没骨图,以其无笔墨骨气而名之……蔡君谟乃命笔题云:'前世所画,皆以笔墨为上,至崇嗣始用布彩逼真,故赵昌辈效之也。'愚谓崇嗣遇兴偶有此作,后来所画,未必皆废笔墨,且考之六法,用笔为次。至如赵昌,亦非全无笔墨,但多用定本临模,笔气羸懦,惟尚傅彩之功也。"③此处"没骨图"之"无笔墨"是指没有勾勒的墨线,亦足以证明,其视"笔墨"为"六法"中的"用笔"无疑。也反映了郭若虚书中"笔墨"蕴含的四种内涵:一是指代绘画;二是指用笔用墨及其蕴含的笔法和墨法;三是指"用笔",表现形态则是"墨线";四是沿用"笔墨"作为绘画材料之本义,如该书卷二谓姜道隐"不事产业,惟画

① [宋]郭若虚:《图画见闻志》卷一,北京:人民美术出版社,1963年,第23页。
② [宋]郭若虚:《图画见闻志》卷四,北京:人民美术出版社,1963年,第89—91页。
③ [宋]郭若虚:《图画见闻志》卷六,北京:人民美术出版社,1963年,第147—148页。

是好，布衣芒屬，随身笔墨而已，尝于净众寺方丈画山水松石"①，此处"随身笔墨"，即指随身携带笔和墨耳。

继郭若虚《图画见闻志》之后，韩拙在《山水纯全集·论用笔墨格法气韵病》中又对山水画的"笔墨"问题作了较为系统的论述。韩拙也认为，绘画的关键在于用笔，如其云："握管而潜万象，挥毫而扫千里。故笔以立其形质，墨以分其阴阳。山水悉从笔墨而成。吴道子笔胜于质，为画之质胜也。"②笔不仅可以立形，而且还可表质，他将"笔""墨"与"形体""阴阳"分别论述，突出各自的功能，又突出"笔墨"是一个整体，蕴含的不是笔和墨的简单组合，而是形体与阴阳的互生关系。这里的"形体"，或可理解为山石固有之肌理与特征，即不同种类、不同结构、不同时节、不同地域、不同环境下山石所呈现出的不同形质特点。墨不但可兼五彩，而且还可以表现山石的阴阳向背和凹凸远近。但是，形体阴阳本乎造化，用笔用墨仍需相济，形无墨则不质，墨无笔则失神。韩拙又对荆浩"有笔无墨"与"有墨无笔"的观点进行诠释，他指出："盖墨用太多则失其真体，损其笔而且浊；用墨太微即气怯而弱也。过与不及，皆为病耳。切要循乎规矩格法，本乎自然气韵……凡未操笔，当凝神着思，豫在目前，所以意在笔先，然后以格法推之，可谓得之于心，应之于手也。"③又对用笔进行详细区

① [宋]郭若虚：《图画见闻志》卷二，北京：人民美术出版社，1963年，第52页。
② [宋]韩拙：《山水纯全集》，沈子丞编：《历代论画名著汇编》，北京：文物出版社，1982年，第142页。
③ [宋]韩拙：《山水纯全集》，沈子丞编：《历代论画名著汇编》，北京：文物出版社，1982年，第142页。

分："其用笔有简易而意全者,有巧密而精细者,或取气格而笔迹雄壮者,或取顺快而流畅者,纵横变用,皆在乎笔也。"① 对比郭若虚"凡画,气韵本乎游心,神彩生于用笔"与韩拙"夫画者笔也,斯乃心运也"的观点可见,韩拙更重视"用笔"的重要性,将"笔"提升到了画之主宰的地位,认为笔虽"应之于手",但"得之于心"。

另外,"笔墨"一词内涵的丰富与"笔""墨"各自涵括技法的具体化、多样化,使得"笔精墨妙"成为画家运用笔墨的诉求,且"笔墨"中被注入了更多的情感因素与审美内涵。郭熙《林泉高致》中提出:"一种使笔,不可反为笔使;一种用墨,不可反为墨用。笔与墨,人之浅近事,二物且不知所以操纵,又焉得成绝妙也哉!此亦非难,近取诸书法,正与此类也。故说者谓'王右军喜鹅,意在取其转项,如人之执笔转腕以结字',此正与论画用笔同。故世之人多谓'善书者,往往善画',盖由其转腕用笔之不滞也。或曰:'墨之用何如?'答曰:用焦墨、用宿墨、用退墨、用埃墨,不一而足,不一而得。"② 文中将笔与墨视为"人之浅近事",借王羲之喜鹅"意在取其转项"论述"执笔转腕",继而阐释书画用笔,并将墨区分为焦墨、宿墨、退墨、埃墨等。

郭熙从绘画实践的角度出发,对笔墨的论述更加具体和详细,并结合当时的"笔墨"观,对"砚""笔""墨"等从工具媒材到用笔、用墨,笔、墨之关系,乃至笔墨作为绘画语言符号蕴含的表现

① [宋]韩拙:《山水纯全集》,沈子丞编:《历代论画名著汇编》,北京:文物出版社,1982年,第142页。
② [宋]郭熙:《林泉高致》,沈子丞编:《历代论画名著汇编》,北京:文物出版社,1982年,第74页。

力、情感及审美等因素均作了阐释。其文云:

> 砚用石、用瓦、用盆、用瓷片。墨用精墨而已,不必用东
> 川与西山。笔用尖者、圆者、粗者、细者、如针者、如刷者。运
> 墨有时而用淡墨,有时而用浓墨,有时而用焦墨,有时而用宿
> 墨,有时而用退墨,有时而用厨中埃墨,有时而取青黛杂墨水
> 而用之。用淡墨六七加而成深,即墨色滋润而不枯燥。用浓
> 墨、焦墨欲特然取其限界,非浓与焦则松棱石角不了然,故
> 尔了然,然后用青墨水重叠过之,即墨色分明,常如雾露中出
> 也。淡墨重叠,旋旋而取之谓之干淡。以锐笔横卧,惹惹而
> 取之谓之皴擦,以水墨再三而淋之谓之渲,以水墨滚同而泽
> 之谓之刷,以笔头直往而指之谓之捽,以笔头特下而指之谓
> 之擢,以笔头而注之谓之点。点施于人物,亦施于木叶。以
> 笔引而去之谓之画,画施于楼屋,亦施于松针。雪色用淡浓
> 墨作浓淡,但墨之色不一而染就,烟色就缣素本色,紫拂以淡
> 水而痕之,不可见笔墨迹。风色用黄土,或埃墨而得之,土色
> 用淡墨、埃墨而得之。石色用青黛和墨而浅深取之,瀑布用
> 缣素本色,但焦墨作其旁以得之。①

郭熙将"运墨"进一步细化,分为淡墨、浓墨、焦墨、宿墨、退墨、厨
中埃墨及青黛杂墨水等,其中包含了墨色及其特征,"墨色滋润而
不枯燥""墨色分明"等是对自己运墨方法的总结,张彦远"运墨而
五色具"的理论在郭熙的绘画实践中得以践行。郭熙还将不同的

① [宋]郭熙:《林泉高致》,沈子丞编:《历代论画名著汇编》,北京:文物出版
　社,1982年,第74—75页。

墨与不同的用笔方法予以结合,提出了干淡、皴擦、渲、刷、捽、擢、点、画等用笔的方法、动作和状态,及用笔、用墨和设色的调和与搭配。"但墨之色不一而染就,烟色就缣素本色,萦拂以淡水而痕之,不可见笔墨迹",则是谓诸多笔墨方法需融会贯通,强调在作画过程中运用各种笔法,但画面呈现的却是诸法贯一而不见"笔墨迹"。笔墨是绘画技法语言,也是画家表达画意的语言,亦是画学文本语言。相较之下,郭熙更注重画家的涵养,如其云:"今执笔者,所养之不扩充,所览之不淳熟,所经之不众多,所取之不精粹,而得纸拂壁,水墨遽下,不知何以掇景于烟霞之表,发兴于溪山之颠哉!"①

此处需要强调的是,自郭熙将"皴擦"和"点"提出之后,皴、擦、点结合此前已有的勾勒和渲染,组建了山水画基本的笔法体系,并不断地发展和衍变,尤其是山水画"皴法"概念的生成,成为山水画的主要语汇,且逐渐成为山水画"笔墨"之表征。韩拙亦云:"若行笔,或粗或细,或挥或匀,或重或轻者,不可一一分明,以布远近,似气弱而无画也。其笔太粗,则寡其理趣;其笔太细,则绝乎气韵。一皴一点,一勾一斫,皆有意法存焉。若不从古画法,只写真山,不分远近浅深,乃图经也。焉得其格法气韵哉?"② 又:"凡画有八格:石老而润,水净而明,山要崔嵬,泉宜洒落,云烟出

① [宋]郭熙:《林泉高致》,沈子丞编:《历代论画名著汇编》,北京:文物出版社,1982年,第69页。
② [宋]韩拙:《山水纯全集》,沈子丞编:《历代论画名著汇编》,北京:文物出版社,1982年,第143页。

没,野径迂回,松偃龙蛇,竹藏风雨也。"①韩氏将山水画的技法提炼为皴、点、勾、斫,且"皆有意法";同时,提出"八格",对应自然对象之石、水、山、泉、云烟、野径、松、竹等,并要求将其自然特征转化在山水画之中。

又,《宣和画谱》中"笔墨"一词出现了十三次,如"范琼……故知笔端造化,至超绝处,则脱落笔墨畦径矣"②;"杜子瓌……故脱略笔墨,使妍淡无迹,宜他人所不能到也"③;"孙知微……用笔放逸,不蹈袭前人笔墨畦畛"④;"赵嵓……非胸次不凡,何能遂脱笔墨畛域耶"⑤;又有"游戏笔墨""戏弄笔墨""笔墨蹊径""稍稍放笔墨,以出胸臆"等,体现了"笔墨"的多重内涵。

"笔墨"虽然在表现形式上有了很大突破,但其本归于"用笔",而"用笔"又关乎"笔墨"之格。郭若虚《论用笔得失》云:"凡画,气韵本乎游心,神彩生于用笔,用笔之难,断可识矣……又画有三病,皆系用笔。所谓三者,一曰版、二曰刻、三曰结。版者,腕弱笔痴,全亏取与,物状平褊,不能圆混也。刻者,运笔中疑,心手相戾,勾画之际,妄生圭角也。结者,欲行不行,当散不散,似物凝

①［宋］韩拙:《山水纯全集》,沈子丞编:《历代论画名著汇编》,北京:文物出版社,1982年,第143页。

②［宋］佚名:《宣和画谱》卷二,于安澜编:《画史丛书》二,上海:上海人民美术出版社,1963年,第19页。

③［宋］佚名:《宣和画谱》卷三,于安澜编:《画史丛书》二,上海:上海人民美术出版社,1963年,第30页。

④［宋］佚名:《宣和画谱》卷三,于安澜编:《画史丛书》二,上海:上海人民美术出版社,1963年,第37—38页。

⑤［宋］佚名:《宣和画谱》卷六,于安澜编:《画史丛书》二,上海:上海人民美术出版社,1963年,第65页。

碍,不能流畅也。未穷三病,徒举一隅,画者鲜克留心,观者当烦拭眦。"①其将绘画的用笔提升到至关重要的地位,画之"神彩生于用笔",而欲使"用笔"传达"神彩",则需作者"神闲意定""意存笔先";用笔时"自始及终,笔有朝揖,连绵相属,气脉不断",唯此方能"笔周意内,画尽意在,像应神全"。并提出版、刻、结"三病",成为后世品评绘画用笔的依据和准则,于绘画用笔上也有了更高的要求。韩拙对"画之三病"又作了进一步的论述:"愚又论一病,谓之礭病。笔路谨细而痴拘,全无变通,笔墨虽行,类同死物,状如雕切之迹者也。"②然,医此"礭"病者,乃挥洒自如、灵活变通之"用笔"也。故其又云:"凡用笔,先求气韵,次采体要,然后精思。若形势未备,便用巧密精思,必失其气韵也。以气韵求其画,则形似自得于其间矣⋯⋯忘其体而执其用,是犹华画者惟务华媚而体法亏,惟务柔细而神气泯,真俗病耳!"③"笔墨"运用不当虽是病,但韩拙却认为祛除笔墨之病易,而除浅陋、无规、乱推、古淡、枯燥、巧密、缠缚等俗气之病难。

　　随着以"用笔"为核心,以"墨法"为介质的"笔墨"系统的发展与完善,"笔墨"也逐渐被纳入创作与评价体系之中。当然,这里所说的"笔墨"并非单纯意义上的"书法用笔"和"墨分五彩",而是指一种既有"笔法"又有"墨法"的"笔墨"语言体系及其指代的丰

①[宋]郭若虚:《图画见闻志》卷一,北京:人民美术出版社,1963年,第16—17页。
②[宋]韩拙:《山水纯全集》,沈子丞编:《历代论画名著汇编》,北京:文物出版社,1982年,第142页。
③[宋]韩拙:《山水纯全集》,沈子丞编:《历代论画名著汇编》,北京:文物出版社,1982年,第142—143页。

富的组合关系和以此生成的绘画样式。笔墨被注入了"品格"成分与审美因素,其含义发生了由材料到绘画技法、语言,再到与精神和文化内涵的交融,成为中国画,尤其是水墨画的内在核心。

至此,中国画"笔墨"的概念被世人所熟悉和接受,在诗词、文赋及书画题跋中得以广泛传播。如苏轼《地狱变相偈》云:"我闻吴道子,初作酆都变。都人惧罪业,两月罢屠宰。此画无实相,笔墨假合成。譬如说食饱,何从生怖汗。乃知法界性,一切惟心造。若人了此言,地狱自破碎。"①又,黄庭坚《题辋川图》云:"王摩诘自作《辋川图》,笔墨可谓造微入妙。"②《题李汉举墨竹》云:"近世崔白笔墨,几到古人不用心处,世人雷同赏之,但恐白未肯耳。"③《跋郭熙画山水》亦云:"郭熙元丰末为显圣寺悟道者作十二幅大屏,高二丈余。山重水复不以云物映带,笔意不乏。余尝招子瞻兄弟共观之,子由叹息终日,以为郭熙因为苏才翁家摹六幅李成骤雨,从此笔墨大进。观此图乃是老年所作,可贵也。"④又,李廌谓关同(仝)《仙游图》"笔墨略到,便能移人心目,使人必求其意趣"⑤;晁说之《赠陆远大夫》"顾陆笔墨森威仪,身后犹为道子师"⑥。"笔墨可谓造微入妙""崔白笔墨,几到古人不用心处""笔

①[宋]苏轼:《东坡集》卷四〇,明成化本。
②[清]王原祁等纂辑:《佩文斋书画谱》卷八一,北京:中国书店,1984年,第2329页。
③[宋]陈亮辑:《苏门六君子文粹》卷四〇,清文渊阁四库全书本。
④[宋]黄庭坚:《山谷别集》卷一一,清文渊阁四库全书本。
⑤[宋]李廌:《德隅斋画品》,于安澜编:《画品丛书》,上海:上海人民美术出版社,1982年,第159页。
⑥[宋]晁说之:《嵩山文集》卷五,四部丛刊续编景旧钞本。

墨大进""笔墨略到",诸如此类,以"笔墨"咏画、论画,或指用笔,或言用笔用墨,或指"墨线",或指代绘画,"笔墨"已带有多重内涵,进入了绘画品评观念和理论之中。

又,邓椿《画继》谓赵佶"笔墨天成,妙体众形,兼备六法"①;赵令松"笔墨俱得思训格也"②;刘泾"笔墨狂逸,体制拔俗"③;江参"笔墨学董源,而豪放过之"④;邵少微"笔墨草具,而有余意"⑤;吉祥"笔墨轻清"⑥;程怀立"萧然有意于笔墨之外者也"⑦;冯旷"笔墨苍老"⑧;田和"意韵深远,笔墨精简"⑨;和成忠"笔墨温润,病在烟云太多尔"⑩;刘宗古"其画人物,长于成染,不背粉,水墨轻成,但笔墨纤弱耳"⑪,亦可见在北宋之后,"笔墨"一词已经被广泛运用,而其内涵除指代文字、文章外,略可归为以下三类:一是指气韵、图式俱佳的绘画样式,如赵佶之"笔墨天成";二是指代绘画风格样式的用笔、用墨方式及其绘画语言体系,如"笔墨俱得思训格""笔墨学董源""有意于笔墨之外者也";三是以"笔墨"泛指绘画的风格特征和整体格调,如"笔墨狂逸""笔墨草

①[宋]邓椿:《画继》,北京:人民美术出版社,1963年,第1页。
②[宋]邓椿:《画继》,北京:人民美术出版社,1963年,第9页。
③[宋]邓椿:《画继》,北京:人民美术出版社,1963年,第24页。
④[宋]邓椿:《画继》,北京:人民美术出版社,1963年,第34页。
⑤[宋]邓椿:《画继》,北京:人民美术出版社,1963年,第65—66页。
⑥[宋]邓椿:《画继》,北京:人民美术出版社,1963年,第76页。
⑦[宋]邓椿:《画继》,北京:人民美术出版社,1963年,第78页。
⑧[宋]邓椿:《画继》,北京:人民美术出版社,1963年,第82页。
⑨[宋]邓椿:《画继》,北京:人民美术出版社,1963年,第84页。
⑩[宋]邓椿:《画继》,北京:人民美术出版社,1963年,第85页。
⑪[宋]邓椿:《画继》,北京:人民美术出版社,1963年,第95页。

具""笔墨轻清""笔墨苍老""笔墨精简""笔墨温润""笔墨纤弱"
等。总之,"笔墨"概念在五代北宋时期,内涵逐渐扩大,意蕴逐渐
丰富。一方面,它是"用笔"的产物;另一方面,又涉及绘画的品
评、鉴赏、风格、样式等诸多因素。绘画图像整体的气韵格调、图
式、风格及用笔用墨的优劣、高下等均通过"笔墨"来予以指代或
诠释。

三、"笔墨"内涵的拓展与衍变

　　一种观念的兴起或一个术语的生成与衍变,均伴随着相应的
社会现实需求和当时的文化气候而出现,"笔墨"这一术语生成、
传播及衍变也不例外。此正如牛克诚所言,中国早期绘画是以色
彩的绘画为主流形态,自"安史之乱"前后的"水墨之变",中国绘
画的整体格局发生变化。以勾线布色为基本造型手法的色彩的
绘画样式发生变化,水墨画逐渐成为绘画的主流形态。① 自五代
以来,绘画虽然延续了"勾染"的传统表现技法,但线条原有的表
现形式已不能满足新的绘画题材与样式的需求。尤其是在山水
画领域,随着皴法的成熟,"勾染"的语言体系逐渐退出主流语言
体系,继而是勾斫、点、染技法结合各种"皴法"的生成并逐渐完
善,起初指代以勾勒为主要用笔方式的"笔墨",也逐渐被"皴法"
所取代。人物、花竹、翎毛等题材的绘画,在沿用勾勒渲染样式的
同时,衍生出了点染、点写、没骨等用笔技法和笔形样式。"用笔"

① 牛克诚:《色彩的中国绘画——中国绘画样式与风格历史的展开》,长沙:湖
　南美术出版社,2002年,第68—69页。

的内涵由"勾勒"转向具有诸多形态的勾、皴、擦、点、染等用笔方法，"用墨"在技法上表现为破墨、泼墨、渍墨、积墨，墨色上出现淡墨、浓墨、焦墨、宿墨、埃墨等，且"笔墨"使用笔和用墨合一，不但承载了早期"用笔"的内涵，且包含了唐代以来诸多笔法、墨法及审美趣味等，成为中国画的核心和精神主旨。故而，绘画创作与品评也开始由"六法""六要"等逐渐转向以"笔墨"为中心。

随着靖康之变、南宋偏安到最终灭亡，文人士大夫和画家的心境也随之发生转变。北宋范仲淹代表的那种"先天下之忧而忧，后天下之乐而乐"的士大夫精神，到了元代则发生明显的变化。文人士大夫的心境或可从赵孟頫和钱选的诗文中隐隐感觉到，如赵孟頫《兵部听事前枯柏》诗云："庭前枯柏生意尽，枝叶干焦根本病……我生愧乏梁栋才，浪逐时贤缪从政。清晨骑马到官舍，长日苦饥食还并。簿书幸简不得休，坐对枯槎引孤兴。人生何为贵适意，树木托根防失性。几时归去卧云林，万壑松风韵笙磬。"[1] 钱选题《雪溪翁山居图卷》云："山居惟爱静，白日掩柴门。寡合人多忌，无求道自尊。鹍鹏俱有意，兰艾不同根。安得蒙庄叟，相逢与细论。（此余少年时诗，近留湖滨，写《山居图》，追忆旧吟，书于卷末。扬子云悔少作，隐居乃余素志，何悔之有？）"[2] 一种消极、失落的诗意诠说着元初士大夫的生活态度与归隐之心。在这种环境下，绘画的风格样式和语言无疑会发生转变，"逸笔草草，不求形似"的萧瑟疏淡、意韵简远的画风自然形成，而塑造这

① [元]赵孟頫著，黄天美校：《松雪斋集》卷三，杭州：西泠印社出版社，2010年，第57页。
② [明]郁逢庆：《书画题跋记》续卷一〇，清文渊阁四库全书本。

一画风的"笔墨"从表现形态到内涵也必然随之发生变化。

　　纵观之,元明清时期,"笔墨"内涵的转变主要体现在以下几个方面:

　　(一)对宋人"笔墨"内涵的继承与传播

　　元人"尚意",也注重"笔墨"。元代之后,"笔墨"仍是绘画创作的主要内核,画家倡导通过"笔墨"语言而"传神",表达画意,且"笔墨"依然在绘画品评中占据重要的地位,是这一时期绘画著述中出现频率最高的语词。汤垕《古今画鉴》有诸多关于"笔墨"的论述,如谓李昭道《海岸图》"观其笔墨之源,皆出展子虔辈也"①;"曹霸画人马,笔墨沉着,神采生动"②;裴宽"萧散闲适,笔墨甚雅,真奇作也"③。"笔墨"已经涵括了绘画的所有语言符号,无疑也包括了设色与用笔用墨,以及色与墨的组合运用和表现方法等。画家能借助笔墨形成独特的绘画风格样式,描绘对象之"神"的同时表达自己的思想精神。

　　夏文彦《图绘宝鉴》辑录前人观点较多,纵览是书对时人的品论,亦多用"笔墨"一词。该书卷三谓孙知微"用笔放逸,不蹈袭前人笔墨畦畛,时辈称服,描法甚老,黄筌不能过也";赵克夐"戏弄笔墨,游鱼尽浮沉之态";宋迪"运思高妙,笔墨清润";冯觐"慕王晋卿笔墨,临仿乱真";巨然"善画山水,笔墨秀润,善为烟岚气

①[元]汤垕:《古今画鉴》,卢辅圣主编:《中国书画全书》第二册,上海:上海书画出版社,1993年,第895页。
②[元]汤垕:《古今画鉴》,卢辅圣主编:《中国书画全书》第二册,上海:上海书画出版社,1993年,第895页。
③[元]汤垕:《古今画鉴》,卢辅圣主编:《中国书画全书》第二册,上海:上海书画出版社,1993年,第896页。

象";徐崇嗣"以其无笔墨骨气而名之";刘永"后睹关仝画,遂捐弃余学,专法关氏,意思笔墨,颇得其法";王友"画花果不由笔墨,专尚设色,得其芳艳之意";道士牛戬"笔墨粗豪纵放";梁忠信"笔墨差嫩";侯封"笔墨调润,自成一体";刘泾"笔墨狂逸,体制拔俗";邵少微"笔墨草具,而有余意";吉祥"笔墨轻清";冯旷"笔墨苍老,峰峦秀润";田和"意韵深远,笔墨精简";和成忠"笔墨温润,病在烟云太多尔"①;卷四谓王清叔"临仿逼真,但笔墨粗恶,少生意耳";刘宗古"水墨轻成,但笔墨纤弱耳";曹知白"笔墨差弱,而清气可爱"② 等。从夏文彦对"笔墨"一词的辑录与使用可见,其多秉承宋人的"笔墨"概念和内涵,也将其视为判断绘画作品优劣的标准。与此同时,贡奎《题陈氏所藏着色山水图》"美哉笔墨工,貌此意度闲"③;范梈《张吏部宅山水壁歌》"问谁妙手能至此?笔墨简古世所稀"④;吴师道《李龙眠莲社图》"龙眠弄笔墨,貌出晋宋前"⑤ 等,此类诗文中的"笔墨",内涵亦沿袭宋人传统,故不赘述。

明代董其昌云:"余在山中先后六年,虽自闲远,每苦笔墨征索者无宁日,不能作铁门限之也。"⑥ 此处"笔墨"意指书画作品。

① [元]夏文彦:《图绘宝鉴》卷三,于安澜编:《画史丛书》二,上海:上海人民美术出版社,1963年,第43—83页。

② [元]夏文彦:《图绘宝鉴》卷四,于安澜编:《画史丛书》二,上海:上海人民美术出版社,1963年,第93—132页。

③ [清]顾嗣立编:《元诗选·初集》,北京:中华书局,1987年,第725页。

④ [元]范梈:《范德机诗集》卷五,四部丛刊景元钞本。

⑤ [清]顾嗣立编:《元诗选·初集》,北京:中华书局,1987年,第1546页。

⑥ [明]董其昌著,邵海清点校:《容台集》,杭州:西泠印社出版社,2012年,第684页。

其又云:"赵文敏、黄鹤山樵皆有《青弁图》,余游弁山,维舟其下,知二公之画,各能为此山传写神照,然山川灵气无尽,余于二公笔墨蹊径外,别构一境,未为蛇足也。"① 又:"以径之奇怪论,则画不如山水;以笔墨之精妙论,则山水决不如画。"② 董氏所言"笔墨"除指代绘画、书法作品外,亦指用笔用墨及其所呈现的语言形态等,"笔墨"的这一内涵亦是沿用宋人之观点,且时至今日,依然沿用。

(二)对宋人"笔墨"概念的诠释与内涵的拓展

郭若虚《图画见闻志》云:"钟陵僧巨然,工画山水。笔墨秀润,善为烟岚气象、山川高旷之景。但林木非其所长,随李主至阙下,学士院有画壁,兼有图轴传于世。"③ 又,晁补之《鸡肋集·跋董元画》云:"翰林沈存中《笔谈》云:'僧巨然画,近视之几不成物象,远视之则晦明向背,意趣皆得。'"④ 然鲜于枢《题董北苑山水》诗云:"爱山不得山中住,长日空吟忆山句……后来仅见僧巨然,笔墨虽工气难似。想当解衣盘礴初,意匠妙与造化俱。官闲禄饱日无事,吮墨含毫时自娱。谁怜龌龊百僚底,双鬓尘埃对此图。"⑤ 鲜于枢根据董源的画意而赋诗,认为董源吮墨含毫的自娱

①[明]董其昌著,邵海清点校:《容台集》,杭州:西泠印社出版社,2012年,第689页。
②[明]董其昌著,邵海清点校:《容台集》,杭州:西泠印社出版社,2012年,第676页。
③[宋]郭若虚:《图画见闻志》卷四,北京:人民美术出版社,1963年,第91页。
④[宋]晁补之:《鸡肋集》卷三三,四部丛刊景明本。
⑤[明]张丑撰,徐德明校点:《清河书画舫》,上海:上海古籍出版社,2011年,第291页。

之作却是"妙与造化俱",而巨然所画"笔墨虽工气难似"。巨然绘画由宋人眼中的"笔墨秀润""意趣皆得",到鲜于枢则谓其较之董源"笔墨虽工意难似",从这一转变即可发现,元人关注的对象已不仅仅是"笔墨"本身,而是在运用"笔墨"原有内涵的同时,追求"笔墨之外"的画意及其传达的精神,并将其作为品评绘画的依据。柳贯《商学士画云壑招提歌》序云:"公此图意韵闲远,生能求之笔墨之外,将不由是而有发乎?"① 也注重"意韵闲远",视"能求之笔墨之外"比"笔墨"本身更为重要。

轻"笔墨"而重"意韵"的观念,使得"笔墨"成为传达画意的媒介,而其本身的语言特点及表现空间逐渐缩小。汤垕在《古今画鉴》的论述,反映了"笔墨"与"意韵"之地位在元人观念中的转变。他指出:"观画之法,先观气韵,次观笔意、骨法、位置、傅染,然后形似,此六法也。若观山水、墨竹、梅兰、枯木、奇石、墨花、墨禽等游戏翰墨,高人胜士寄兴写意者,慎不可以形似求之。先观天真,次观意趣,相对忘笔墨之迹,方为得之。""气韵""天真""笔意"等词的先后顺序,既说明了其对"气韵""天真"等画面之韵的重视,同时依次罗列"骨法、位置、傅染、形似"等,则是对形而下的"笔墨"的认识,继而以"相对忘笔墨之迹,方为得趣"一语进一步强调画面的意趣而弱化"笔墨"。在他看来,形式上的"笔墨"并不能凌驾"气韵"与"天真"之上,相反,如果画家们能得"意韵"之妙,那么"笔墨"之形迹自然暗含其中。是书又谓王洽"泼墨成山水,烟云惨淡,脱去笔墨畦町。余少时见一幅甚有意度,今日思之,

① [清] 顾嗣立编:《元诗选·初集》,北京:中华书局,1987年,第1144页。

始知为洽画,再不可见也"①。又谓李伯时"余尝见徐神翁像,笔墨草草,神气炯然"②;廉布"画枯木、丛竹、奇石,致清不俗……杭州龙井寺版壁画松石古木二幅,真得意笔。后有王清叔亦画枯木竹石,临仿逼真,但笔墨粗恶少生意耳"③。从以上引文可知,汤垕视王洽那种不受"笔墨"束缚的画法"甚有意度",李伯时虽笔墨草草但"神气炯然",廉布所画"致清不俗"等皆属尚意之作,而王清叔虽"临仿逼真",但"笔墨粗恶",而少生意。这种重气韵、尚画意而忘"笔墨"的观念,乃是元人整体品评观念的体现。在人人"欲山居",处处"求桃源"的时代,"逸笔草草,不求形似",萧散疏朗,荒寒寂寥的画意及绘画风格样式,显然更能传达他们对待现世的态度,更能传写他们的心境。而宋代绘画那种"笔墨"健硕雄强、气势恢宏的艺术样式与笔墨技法,明显已与元人的内心感受及其审美观念不相契合。

从上述材料来看,这里还有两点值得注意。一是元代的画家及品评家们,虽然鲜有用擅长"笔墨"来标榜自己的绘画技艺或评价当时的画作,但是墨笔画在元代无疑又至一巅峰时期。亦如以"元四家"为代表的一批画家,他们虽沉浸在以"墨笔"为媒介的绘画创作之中,并将"笔墨"之能发挥到"笔精墨妙"的程度,却不标榜自己之"笔墨"。另一方面作为画学术语的"笔墨",此时虽普遍

①[元]汤垕:《古今画鉴》,卢辅圣主编:《中国书画全书》第二册,上海:上海书画出版社,1993年,第896页。
②[元]汤垕:《古今画鉴》,卢辅圣主编:《中国书画全书》第二册,上海:上海书画出版社,1993年,第899页。
③[元]汤垕:《古今画鉴》,卢辅圣主编:《中国书画全书》第二册,上海:上海书画出版社,1993年,第901页。

被人们使用,在"笔墨"形态上进行了大胆的拓展,但"笔墨"之内涵,则仍然承袭宋人之观点。

(三)对"笔墨"概念的重新建构与阐释

明代董其昌对"笔墨"一词的阐说,是基于前人的相关理论,同时又有其在书画实践中对"笔墨"的体悟与认知。他指出:"古人云有笔有墨,笔墨二字人多不晓,画岂有无笔墨者。但有轮廓而无皴法,即谓之无笔,有皴法而不分轻重、向背、明晦,即谓之无墨。古人云石分三面,此语是笔亦是墨,可参之。"[①]董其昌对荆浩"吴道子有笔无墨,项容有墨无笔"之"有笔"一说从山水画"皴法"的角度进行阐释,而"无墨"则以"轻重、向背、明晦"进行解读,即以皴法表现出山石的轻重、向背、明晦则是"有笔有墨","笔墨"被其限定在山水画"皴法"及其表现的山石形态的范畴之内。今考,《宣和画谱》云:"盖有笔无墨者,见落笔蹊径,而少自然;有墨而无笔者,去斧凿痕,而多变态。故王洽之所画者,先泼墨于缣素之上,然后取其高低上下自然之势而为之,今浩介二者之间,则人以为天成,两得之矣,故所以可悦众目,使览者易见焉。"[②]由此可见,《宣和画谱》视用笔勾斫规范而少自然为"有笔无墨",无勾斫之用笔而用墨多变化为"有墨而无笔"。显然文中列举荆浩援王洽泼墨入画,并借泼墨之自然效果顺势而经营,故若"天成"。"笔

① [明]董其昌著,邵海清点校:《容台集》,杭州:西泠印社出版社,2012年,第680—681页。

② [宋]佚名:《宣和画谱》卷一〇,于安澜编:《画史丛书》二,上海:上海人民美术出版社,1963年,第106页。按:韩拙《山水纯全集》在《论观画别识》中的观点与《宣和画谱》之文辞完全相同(见清函海本)。

墨"一词的独立,虽与勾斫、皴法的形成密不可分,但董其昌将"笔墨"等同于皴法则颇嫌片面,也无疑是对"笔墨"概念的重新建构,使"笔墨"词义转移,脱离了原有的内涵。

明人在沿用宋人"笔墨"内涵的同时,又兼采元人之观点,因此,层累的"笔墨"概念在明清时期继续延展。如顾凝远谓"笔墨":"以枯涩为基而点染蒙昧,则无墨而无笔。以堆砌为基而洗发不出,则无墨而无笔。先理筋骨而积渐敷腴,运腕深厚而意在轻松,则有墨而有笔。此其大略也。若夫高明俊伟之士,笔墨淋漓,须眉毕烛,何用粘皮搭骨。"①唐志契《绘事微言》卷下《用墨》则云:"写山水绝要好墨,写扇面,写绢绫,尤要紧。既有佳墨矣,又要得用墨之法。古画谱云'用笔之法,未尝不详且尽,乃画家仅知皴、刷、点、拖四则而已'。此外如'干'之一字,'渲'之一字,'捽'之一字,'擢'之一字,其谁知之?宜其画之不精也。盖干者,以淡墨重叠六七次,加而成深厚也;渲者,有意无意,再三用细笔细擦而淋漓,使人不知数十次点染者也。捽与擢,虽与点相同,而实相异,捽用卧笔,仿佛乎皴而带水;擢用直指,仿佛乎点而用力,必八法皆通,乃谓之善用笔,乃谓之善用墨。"②唐氏将用笔之法概括为皴、刷、点、拖,论用墨之法则借用郭熙的观点并进一步予以诠释,谓之干、渲、捽、擢。又,李流芳《为孙山人题画》诗:"每爱疏林平远山,倪迂笔墨落人间。幽人近卜城南住,写出春风水一

① [清]王原祁等纂辑:《佩文斋书画谱》卷一六,北京:中国书店,1984年,第412页。
② [明]唐志契:《绘事微言》,北京:人民美术出版社,1984年,第13页。

湾。"① 黄克缵《跋李还素所藏黄孔昭颜范卿诗画卷》："观者得其意于笔墨之外,则一木一石玩之,有风雅韵。一字一句咏之,有丹青想。"② 胡应麟《跋阎次平江潮图》："《江潮图》一卷,宋蜀锦装首,写吾乡钱塘江潮,绢素笔墨,丝毫完善,独卷末无款识,其品格非前宋断不能也。"③ 诸如此类,沿用与建构并行,"笔墨"之词义逐渐扩大,内涵亦逐渐趋于丰富。

　　清人对"笔墨"一词的应用更加频繁,更为广泛,几乎到了凡论绘画,必言"笔墨"的程度。将清人画学著述中"笔墨"一词的使用略作统计,即可窥"笔墨"之盛。"笔墨"一词在戴熙《习苦斋画絮》中出现一百余次,端方《壬寅销夏录》七十余次,方濬颐《梦园书画录》五十余次,高士奇《江村销夏录》二十余次,孔广陶《岳雪楼书画录》十余次,李佐贤《书画鉴影》、陆心源《穰梨馆过眼录》中均出现六十余次。并且,阮元《石渠随笔》、沈宗骞《芥舟学画编》、石涛《画谱》、孙承泽《庚子销夏记》、王原祁等《佩文斋书画谱》、唐秉钧《文房肆考图说》、陶梁《红豆树馆书画记》、王时敏《王奉常书画题跋》、王毓贤《绘事备考》、王原祁《麓台题画稿》、王釴《扬州画苑录》、吴历《墨井画跋》、吴其贞《书画记》、吴荣光《辛丑销夏记》等书中也有广泛使用,"笔墨"已逐渐成为一个泛化的概念。具体言之,此时的"笔墨",在延续前代概念界定的同时,又被重新予以诠释和阐说。

①［明］李流芳:《檀园集》卷六,清文渊阁四库全书本。
②［明］黄克缵:《数马集》卷二七,清刻本。
③［明］胡应麟:《少室山房集》卷一〇九,清文渊阁四库全书补配清文津阁四库全书本。

　　一是将"人品"与"笔墨"联系，"笔墨"被注入品格因素。方薰《山静居画论》首次将"笔墨"与"人品"联系在一起，其文云："徐俟斋、黄端木之山水，金耿庵、杨补之之梅花，孤高绝俗，真士人画也。世皆以人重之，是不知画之妙。盖笔墨亦由人品为高下者。"①方氏在董其昌"南北宗论"的影响下，认为"笔墨"之高下当由人品决定，但此处之"笔墨"泛指绘画，即"人品"决定"画品"。

　　又，黄图珌《看山阁集·闲笔》论"有品"云："文章名世，重在人品，书画亦然。且形随心转，所以谓'心正则笔正'。其人品固高，而笔旨自静，墨光自清，求之于笔旨，墨光之畔，定见幽微；人品固陋而笔意自俗，墨气自浊。审之于笔意墨气之中，不无浮滞。其可名世而推重者，但观笔墨，则知其人品高与否也，可不慎之。"②指出人品高则"笔旨自静，墨光自清"，人品鄙陋、见识浅薄则"笔意自俗，墨气自浊"，并论述笔、墨与人品之关系，从笔意和墨气判断人品，进一步强调了"笔墨"与"人品"的关系。

　　他如，秦祖永《桐阴论画三编》下卷谓黎简："余初至粤，遍觅其手迹不可得；后于杨海琴年丈寓见一小帧，笔墨简淡，皴擦松秀，纯乎文人逸致。想由其人品高洁，故笔墨推崇如此也。"③吴升《大观录》卷一八跋《陆天游竹溪仙馆图》云"天游笔墨高旷，如

①［清］方薰：《山静居画论》卷下，杭州：浙江人民美术出版社，2017年，第36页。
②［清］黄图珌：《看山阁集·闲笔》卷四，清乾隆刻本。
③［清］秦祖永撰，黄亚卓校点：《桐阴论画》，上海：上海古籍出版社，2015年，第217页。

其人品，全以造化为师，不落作家习气"①；查慎行《敬业堂诗集》卷一六《吴门劳在兹为余作画册》诗"笔墨我缘人品重，声名天许布衣传"② 等，诸如此类，持此种观点者甚众。以人品论"笔墨"观念的盛行，意味着"笔精墨妙"，专以笔墨技法品定高下的品评理论，在南北宗的分野下，已经发生了转变。人品高则笔墨自高，"笔墨"已然脱离了"笔法"和"墨法"的禁锢，朝着人格化方向生长。也意味着那些仅以"笔墨"之能见长，但学养与品格"欠佳"的画家，便只能落入"笔墨"之下品。遗憾的是，这种"笔墨"品评准则，也造就了一大批以"人品"自居，懒于锤炼"笔墨"技能的画家，一味鼓吹"逸笔草草"，使得"笔墨"已有的规范与准则丧失，继而出现文人"笔墨"滥化之现象。

二是"笔墨"的雅、俗论。方薰在《山静居画论》中指出："气韵有笔墨间两种。墨中气韵人多会得，笔端气韵世每鲜知，所以六要中又有气韵兼力也。人见墨汁淹渍，辄呼气韵，何异刘实在石家如厕，便谓走入内室？"③并以杜甫"元气淋漓幛犹湿"诠释"气韵"。又云："荆浩曰：'吴生有笔无墨，项容有墨无笔。'或曰：'石分三面，即是笔，亦是墨。'仆谓匠心渲染，用墨太工，虽得三面之石，非雅人能事，子久所谓甜、邪、熟、赖是也。笔墨间尤须辨得雅

①［清］吴升：《大观录·元贤名画》卷一八，卢辅圣主编：《中国书画全书》第八册，上海：上海书画出版社，1994年，第529页。
②［清］查慎行：《敬业堂诗集》卷一六，四部丛刊景清康熙本。
③［清］方薰：《山静居画论》卷上，杭州：浙江人民美术出版社，2017年，第4页。

俗。"① 方薰的这一观点,依然带有董其昌"南北宗论"及"文人之画"思想的影子,但他对荆浩的"笔墨"论及"石分三面,即是笔,亦是墨"的观点又提出了新的见解,以"心"之不同而论笔墨,认为"匠心"所绘,纵使有笔墨,终非"雅人能事",并以黄公望论画"甜、邪、熟、赖"四病佐证,指出"笔墨"间有雅、俗之别。

王原祁题《仿梅道人笔》云:"世人论画以笔墨,而用笔用墨,必须辨其次第,审其纯驳。从气势而定位置,从位置而加皴染,略一任意,便疥癫满纸矣。每于梅道人有墨猪之诮,精深流逸之致,茫然不解,何以得古人用心处?余急于此指出,得其三昧,即得北宋之三昧也。"② 王原祁指出从气势到位置,再到皴染的次第,应有规矩,认为"笔墨"当从属于位置,而位置又当以气势而定,"笔墨"只是绘画的语言,气势才是绘画的灵魂。

三是"笔墨"的哲理化与人文精神的注入。唐岱《绘事发微》分别论述"笔法"与"墨法",其《笔法》云:"用笔之法,在乎心使腕运。要刚中带柔,能收能放,不为笔使。其笔须用中锋,中锋之说,非谓把笔端正也。锋者笔尖之锋芒。能用笔锋,则落笔圆浑不板;否则纯用笔根,或刻或偏,专以扁笔取力,便至妄生圭角。昔人云:'用笔三病:一曰板,二曰刻,三曰结。板者,腕弱笔痴,全亏取与,物状平褊,不能圆浑也;刻者,运笔中凝,心手相戾,勾画之际,妄生圭角也;结者,欲行不行,当散不散,与物凝碍,不得流

①[清]方薰:《山静居画论》卷上,杭州:浙江人民美术出版社,2017年,第4页。
②[清]王原祁:《麓台题画稿》,于安澜编:《画论丛刊》上卷,香港:中华书局,1977年,第211—212页。

畅也……'"《墨法》则云:"用墨之法,古人未尝不载,画家所谓点、染、皴、擦四则而已。此外又有渲淡、积墨之法。墨色之中,分为六彩,何为六彩? 黑、白、干、湿、浓、淡是也。六者缺一,山之气韵不全矣。"① 复对渲淡、积墨及"六彩"分别论述,并指出:"惟循乎规矩,本乎自然,养到功深,气韵淹雅,用墨一道,备于此矣。"② 唐岱视"用笔之法"为"笔法",谓郭若虚《论用笔得失》中"画有三病皆系用笔"为"用笔三病",并将笔法和墨法分开论述,使其进一步具体化和详细化。

石涛则进一步提出了著名的"笔墨当随时代"的观点:

古之人有有笔有墨者,亦有有笔无墨者,亦有有墨无笔者,非山川之限于一偏,而人之赋受不齐也。墨之溅笔也以灵,笔之运墨也以神。墨非蒙养不灵,笔非生活不神,能受蒙养之灵,而不解生活之神,是有墨无笔也。能受生活之神,而不变蒙养之灵,是有笔无墨也。山川万物之具体,有反有正,有偏有侧,有聚有散,有近有远,有内有外,有虚有实,有断有连,有层次,有剥落,有丰致,有飘缈,此生活之大端也。故山川万物之荐灵于人,因人操此蒙养生活之权。苟非其然,焉能使笔墨之下,有胎有骨,有开有合,有体有用,有形有势,有拱有立,有蹲跳,有潜伏,有冲霄,有崱屴,有磅礴,有嵯峨,有

①[清]唐岱:《绘事发微》,于安澜编:《画论丛刊》上卷,香港:中华书局,1977年,第242页。
②[清]唐岱:《绘事发微》,于安澜编:《画论丛刊》上卷,香港:中华书局,1977年,第243页。

　　嶙峋,有奇峭,有险峻,——尽其灵而足其神! ①

石涛认为,"墨非蒙养不灵,笔非生活不神",且"能受蒙养之灵,而不解生活之神,是有墨无笔也。能受生活之神,而不变蒙养之灵,是有笔无墨也"一语,是从"蒙养"与"生活"的角度对"有墨无笔"与"有笔无墨"进行全新的解读。认为欲使"笔墨"俱全,需人"蒙养生活之权",既而"山川万物之荐灵于人",人涵养于自然山川,在生活中体悟,方能知行合一,方可在绘画中"尽其灵而足其神"。

　　石涛《苦瓜和尚画语录》之《氤氲章第七》又云:

　　　　笔与墨会,是为氤氲;氤氲不分,是为混沌。辟混沌者,舍一画而谁耶? 画于山则灵之,画于水则动之,画于林则生之,画于人则逸之。得笔墨之会,解氤氲之分,作辟混沌手,传诸古今,自成一家,是皆智得之也。不可雕凿,不可板腐,不可沉泥,不可牵连,不可脱节,不可无理。在于墨海中立定精神,笔锋下决出生活,尺幅上换去毛骨,混沌里放出光明。纵使笔不笔,墨不墨,画不画,自有我在。盖以运夫墨,非墨运也。操夫笔,非笔操也。脱夫胎,非胎脱也。自一以分万,自万以治一,化一而成氤氲,天下之能事毕矣。②

石涛认为"笔墨"之会,亦如阴阳二气之会。故操笔运墨,山"灵之"、水"动之"、林"生之"、人"逸之",笔墨之特点由对象而生。可

①[清]石涛:《苦瓜和尚画语录》,俞剑华编著:《中国古代画论类编》,北京:人民美术出版社,2005年,第150页。
②[清]石涛:《苦瓜和尚画语录》,俞剑华编著:《中国古代画论类编》,北京:人民美术出版社,2005年,第151—152页。按:阴阳二气交会和合之状,即指氤氲。

见,石涛所言"笔墨"已经非单纯的指用笔用墨或"皴擦",笔墨与万物相联系,与人之涵养密不可分。笔墨脱胎于自然,又蕴含自然,操笔运墨,化万为一,以一喻万,在于无法而法,画家的思想精神与自然万物之灵皆可纳于"笔墨"。

"笔墨"意涵在清代逐渐丰富,原初指代勾斫的"笔法",及其为"气韵"服务的"笔墨",或指代"皴法"的笔墨,原本是以"用笔"为核心的。但随着用笔与用墨及笔法与墨法的分合衍变,暗含勾、皴、擦、点、染等用笔方法和破墨、泼墨、渍墨、积墨等墨法,以及焦、浓、重、淡、宿、清等墨色的"笔墨"仅成为一种基本的笔墨法则,人人心照而不宣,或渐被视为"藩篱",而"笔墨"的人格化和雅俗之分,却成为以"笔墨"为核心品评绘画所衍生出来的新的标准。"笔墨"也逐渐泛化,其内涵由清晰变得模糊,人人言笔墨,却不知其所以然。

综上所述,清代"笔墨"已蕴含五个层面的内涵:指文字、文章或绘画;指代以"墨线"为载体的绘画中勾勒的用笔;指用笔用墨,包括勾、皴、擦、点、染等用笔方法和破墨、泼墨、渍墨、积墨等墨法及焦、浓、重、淡、宿、清等墨色;透过用笔用墨之"笔墨"指代人品,评定雅俗;墨源于"蒙养",笔源于"生活",将"笔墨"与自然相联系,并注入人文精神。

20世纪以来,对"笔墨"一词的运用多延续清人的观点,但在西方绘画与理论的影响下,其内涵也发生了明显的变化。冯建吴《笔墨论》云:"随自然之妙化,表宇宙之精英,则绘画之用彰焉。夫绘画之事,迹象有乎笔墨,必先立法。运用在乎一心,务须明理。探天地万物之奥,陶冶于心胸,笔以写之,墨以傅之,必使

物受法，法受笔，笔受墨，墨受心，以理贯之，乃可尽其妙用。故绘
画全赖乎笔墨，形状次之，笔墨高则品高，神而明之，能超乎笔墨
之外。笔非笔，墨非墨，神与迹化，是为无上妙品。"①冯氏又胪列
古代董巨及元四家之绘画，强调学养对于画家的重要性，其论述
无疑是综合了清代石涛、唐岱等人的观点而复作阐发。又，徐晓
明著《论笔墨》一文，以荆浩"笔有四势，谓筋肉骨气"诠释"笔"；
以泼、破、积、焦论"墨"，且转引清人王学浩《山南论画》之语："用
墨之法，忽干忽湿，忽浓忽淡，有特然一下处，有渐渐积成处，有澹
荡虚无处，有沉浸浓郁处，兼此五者，自然能具五色矣。凡画初起
时须论笔，收拾时须论墨，古人所谓大胆落笔，细心收拾是也。"②
以此进一步诠释用墨的原理。傅思达的《论笔墨》一文则云："笔
从笔生，墨亦由之。然国画所谓笔墨，却不能无所分别。我谓笔
即线，墨乃黑白耳……集多点上为线，同理可说集多数线为面为
体。"③可见，傅思达以中西绘画的对比佐证自己的观点，并从西
画的视角对"笔墨"的内涵进行建构和阐释。冯建吴、徐晓明、傅
思达等关于笔墨的论述，代表了20世纪上半叶，关于"笔墨"诠释
的三个角度：摘录、诠释前人观点，侧重点稍有不同；融汇各家之
言，综合诠释；中西对比，结合西画理论进行解释。与此同时，黄
宾虹在总结前人理论的基础上，提出了"五笔七墨"的笔墨观，成
为20世纪以来中国画"笔墨"的核心观点。20世纪下半叶，笔墨
在更为丰富的多重诠释中，其侧重点虽有不同，但内涵并未脱离

①冯建吴：《笔墨论》，《太阳在东方》，1933年，第1卷第1期，第39页。
②徐晓明：《论笔墨》，《音乐与美术》，1940年，第7期，第7—8页。
③傅思达：《论笔墨》，《音乐与美术》，1942年，第3卷第4期，第2页。

前文所举之范畴。在新的语境下,关于笔墨价值的讨论则较为激烈,其中尤以吴冠中《"笔墨"等于零》一文为著,引起了国内书画界较大的争论,"笔墨"之论遂成显学。

第二节 "泼墨"

《汉语大词典》解释"泼墨":"中国画的一种画法,将墨挥洒在纸或绢上。墨如泼出,画面气势奔放。"《国语辞典》则谓:"用笔蘸水着墨在画纸上,大片洒泼,将所描绘的物体形象表现于画纸。"二辞书之解释基本相同。今考,《说文》未曾收录"泼"字,宋人《词林韵释》云:"泼,浇泼。注曰:'浇散曰泼。'"① 陈彭年《重修玉篇》则云:"泼,浦末切。水漏也。"② 清人朱骏声曰:"泼,《玉篇》:'泼,水漏也。一曰弃水也。'"③ 可见,泼有水漏、浇散之义。《故训汇纂》则将"泼"之义概括为"弃水曰泼""以水散地也"及"水漏也"④。《古代汉语词典》(商务印书馆2012年版)则将"泼"诠释为"用力倾洒或倾倒"。然,"泼墨"之"泼",其义已有引申,一是针对作画用墨的技法,另一则是针对水墨在画面中所呈现的视觉效果而言。

① [宋]佚名:《词林韵释》,清光绪刻宋荦斐轩本。
② [宋]陈彭年:《重修玉篇》卷一九,清文渊阁四库全书本。
③ [清]朱骏声:《说文通训定声》泰部第十三,清道光二十八年刻本。
④ 宗福邦、陈世铙、萧海波主编:《故训汇纂》,北京:商务印书馆,2007年,第2475页。

一、"泼墨"概念的生成

现存文献中,"泼墨"一词,最初出现于9世纪中期的《唐朝名画录》《历代名画记》等著述。朱景玄《唐朝名画录》云:"王墨者不知何许人,亦不知其名,善泼墨画山水,时人故谓之王墨。"[1] 朱景玄以"泼墨"来修饰王墨画山水的用墨技法。然,何为泼墨? 张彦远《历代名画记》卷二《论画体工用榻写》云:"有好手画人,自言能画云气。余谓曰:古人画云未为臻妙,若能沾湿绡素,点缀轻粉,纵口吹之,谓之吹云。此得天理,虽曰妙解,不见笔踪,故不谓之画。如山水家有泼墨,亦不谓之画,不堪仿效。"[2] 可见,张彦远将"笔踪"作为品评绘画的主要标准,而"泼墨"和"吹云"均无笔踪,也就是说"泼墨"没有绘画用笔的踪迹,故被划入"非画"一类。

张彦远站在"六法"及"书画同源"等传统的品评视角,秉持"骨法用笔",以有无"笔踪"作为评判绘画的标准,故认为"泼墨"不能称之为画。但是,因书画品评观念与绘画环境的改变,泼墨却渐成为画家的一种用墨技法,并与绘画题材结合而生成了新的绘画样式。然而,朱景玄虽与张彦远活动于同一时期,却在《唐朝名画录》中将汉王、江都王、嗣滕王三位亲王之外的画家分为神、妙、能三品,又认为王墨、李灵省、张志和三人的画"非画之本法",前古未有,故在三品之外,复增逸品,而善泼墨的王墨位列其中。张彦远和朱景玄均以"画之本法"为绘画品评标准,张氏以"无笔踪"为由,将泼墨视为"非画",而朱氏却因泼墨"非画之本法",将

[1] [唐]朱景玄:《唐朝名画录》,于安澜编:《画品丛书》,上海:上海人民美术出版社,1982年,第87页。

[2] [唐]张彦远:《历代名画记》,北京:人民美术出版社,1963年,第27页。

其置于逸品之列。并谓:"王墨……多游江湖间,常画山水、松石、杂树。性多疏野,好酒,凡欲画图幛,先饮。醺酣之后,即以墨泼。或笑或吟,脚蹙手抹。或挥或扫,或淡或浓,随其形状,为山为石,为云为水。应手随意,倏若造化。图出云霞,染成风雨,宛若神巧,俯观不见其墨污之迹,皆谓奇异也。"① 由此可知,泼墨作为一种技法被王墨运用于山水画创作之中。其醺酣之后,即兴泼墨,而脚蹙手抹或挥或扫的作画方式表明,泼墨的技法是以墨泼出,取其自然流动与渗化痕迹,"随其形状",因迹生形;"应手随意",遂成诸象。"或淡或浓"一语亦表明,其泼墨非以墨直接泼洒,而是兼有水的调和运用,故可知,"泼墨"亦有墨色的浓淡变化。

《历代名画记》卷一〇又云:"王默,师项容,风颠酒狂。画松石山水。虽乏高奇,流俗亦好。醉后,以头髻取墨,抵于绢画。王默早年授笔法于台州郑广文虔。贞元末,于润州殁,举柩若空,时人皆云化去。平生大有奇事,顾著作知新亭监时,默请为海中都巡,问其意,云:'要见海中山水耳。'为职半年,解去。尔后落笔有奇趣,顾生乃其弟子耳。彦远从兄监察御史厚,与余具道此事,然余不甚觉默画有奇。"② 张彦远在该书末尾记载了其从兄所讲的王默绘画的逸闻趣事。王默"风颠酒狂",属于张彦远在前文所批判的不见笔踪"不谓之画"的"泼墨"一类,但又称王默"虽乏高奇,流俗亦好"。据张氏的描述可知,王默和朱景玄所载王墨系同一

①[唐]朱景玄:《唐朝名画录》,于安澜编:《画品丛书》,上海:上海人民美术出版社,1982年,第87—88页。
②[唐]张彦远:《历代名画记》,北京:人民美术出版社,1963年,第204—205页。

人，不同的是，张氏认为其作品非画，属于"流俗亦好"一类，而朱氏却认为自古未有，故"格外设格"，视其为"逸品"。

陆龟蒙《华顶杖》诗云："万古阴崖雪，灵根不为枯。瘦于霜鹤胫，奇似黑龙须。拄访谭玄客，持看泼墨图。湖云如有路，兼可到仙都。"[1] 可见泼墨图进入诗人的观看空间或可说是此时已成为一种时人熟知的绘画样式，"泼墨"也逐渐成为一个绘画术语。释贯休《春游凉泉寺》诗亦云"几多僧只因泉在，无限松如泼墨为"[2]，诗人用"泼墨"一词修饰松树众多而浓郁之状，谓松树如"泼墨"一般，同时也透露出了泼墨如同以墨泼的画面效果，与浓郁的松林相类似。

二、"泼墨"样式的衍变与价值重构

"泼墨"这一用墨技法在宋代的传承过程中，其蕴含的表现技法已不仅仅是"王墨"式的泼墨。因时代的差异，宋代画家在绘画创作中沿用唐人泼墨手法的同时，对"泼墨"的表现方法进行改造和拓展，其对应的绘画风格样式亦发生改变，故其内涵自然随之发生变化。《宣和画谱》卷一〇云："王洽，不知何许人？善能泼墨成画，时人皆号为王泼墨。性嗜酒，疏逸多放傲于江湖间，每欲作图画之时，必待沉酣之后，解衣礴磅，吟啸鼓跃，先以墨泼图幛之上，乃因似其形像，或为山，或为石，或为林，或为泉者，自然天成，倏若造化；已而云霞卷舒，烟雨惨淡，不见其墨污之迹，非

①［清］彭定求等编：《全唐诗》卷六二二，北京：中华书局，1960年，第7159页。
②［清］彭定求等编：《全唐诗》卷六二二，北京：中华书局，1960年，第9433页。

画史之笔墨所能到也。宋白喜题品,尝题洽所画山水诗,其首章云:'叠巘层峦一泼开,细情高兴互相催。'此则知洽泼墨之画为臻妙也。"① 由此可见,张彦远所说的"王默"与朱景玄之"王墨"及《宣和画谱》之"王洽"均指同一人,只是描述小异。"以墨泼图幛之上",说明"泼"的主要材料为墨,并根据墨迹的自然形象转化为绘画具体的表现内容,且阐明了王洽"泼墨"具体技法及其作画过程。《宣和画谱》将《庄子》中塑造的"真画家"及"解衣礴"之评述挪用于王洽,将朱景玄所言的"非画之本法"调整为"非画史之笔墨所能到",还将张彦远所说的"笔踪"诠释为笔踪墨迹。同时,视"泼墨"为非"画史之笔墨",则表明当时已将"无笔踪"的"泼墨"纳入笔墨的范畴,"笔墨"的内涵得以扩充,而"泼墨"的品鉴指向也发生变化。《宣和画谱》卷一〇又辑录了荆浩"吴道子有笔而无墨,项容有墨而无笔"之观点,并指出:"浩兼二子所长而有之。盖有笔无墨者,见落笔蹊径而少自然;有墨而无笔者,去斧凿痕而多变态。故王洽之所画者,先泼墨于缣素之上,然后取其高低上下自然之势而为之,今浩介二者之间,则人以为天成两得之矣。故所以可悦众目,使览者易见焉。"② "斧凿痕",实际上是指由勾斫而演变的多变的用笔方法——皴法。据是书所载,可证荆浩作画亦用泼墨,只是将勾斫之用笔与"泼墨"自然渗化的效果相结合,取得了"天成两得"的效果。泼墨与笔法相结合,逐渐成为中国画

① [宋]佚名:《宣和画谱》卷一〇,于安澜编:《画史丛书》二,上海:上海人民美术出版社,1963年,第104页。
② [宋]佚名:《宣和画谱》卷一〇,于安澜编:《画史丛书》二,上海:上海人民美术出版社,1963年,第106页。

墨法体系中的重要组成部分。

元代诸文献对王墨的生平及其名号又有追溯,对其绘画,则多沿用唐代文献之著录。汤垕《古今画鉴》谓"王洽泼墨成山水,烟云惨淡,脱去笔墨畦町",可见,汤氏亦以传统笔墨的品评标准对照泼墨,认为王洽泼墨无传统笔墨的规矩和约束。也因对"逸品"的界定及品评标准的改变,王墨及其"泼墨"逐渐成为世人所能接受并广泛传播的绘画技法和样式。后世"泼墨"画家多沿用了王墨的作画方式,往往选择酒后作画,在似醒非醒的半酣状态下,将墨泼洒于绢、纸上,随即借助水墨的自然渗化痕迹而生发云水、树石等,摆脱了凭借主观意识而拘泥于物形的作画方式。《古今画鉴》又云:"近世陈容公储,本儒家者流,画龙深得变化之意,泼墨成云,噀水成雾。醉余大叫,脱巾濡墨,信手涂抹,然后以笔成之,升者、降者、俯而欲嘘者、怒而视者、踞而爪石者、相向者、相斗者、乘云跃雾战沙出水者、以珠为戏而争者、或全体发见、或一臂一首隐约而不可名状者,曾不经意而皆得神妙,岂胸中自有得于天者耶。"[1] 陈容也承袭王洽酒后泼墨的作画方式,"脱巾濡墨,信手涂抹",取墨自然渗化的偶然因素而参以己意,随形迹而为画,此亦为泼墨之所长也。

又,夏文彦《图绘宝鉴》指出,王墨和王洽当为同一人,且对王洽的论述多挤扼于《宣和画谱》。是书谓"王洽不知何许人,能泼墨成画……盖能脱去笔墨畦町,自成一种意度"。且注云:"张

[1][元]汤垕:《古今画鉴》,卢辅圣主编:《中国书画全书》第二册,上海:上海书画出版社,1993年,第898页。

彦远有'王墨师项容,又师郑虔,酒后用头髻取墨抵绢上作山水松石',《唐名画录》有'王墨善泼墨山水,故谓之王墨',恐即此王洽也。"① 程敏政《跋山水画》亦援引王墨之绘事,与夏文彦所说相似。其谓:"……至唐王泼墨辈出,扫去笔墨畦畛,乃发新意,随赋形迹,略加点染,不待经营,而神会天然,自成一家矣。"② 程氏变"畦町"为"畦畛",亦强调泼墨"随赋形迹""神会天然"。

　　明代董其昌等人则重构了"泼墨"之价值,对其内涵也进一步展开阐释。董其昌认为:"李成惜墨如金,王洽泼墨渖成画。夫学画者,每念'惜墨泼墨'四字,于六法三品思过半矣。"③ 墨渖,墨汁也。其题《烟江叠嶂图》又指出:"云山不始于米元章。盖自唐时,王洽泼墨便已有其意。董北苑好作烟景,烟云变没,即米画也。余于米芾《潇湘白云图》悟墨戏三昧,故以写楚山。"他将"云山"追溯至"王洽泼墨",并将董源烟景、米芾云山皆纳入"泼墨"语系,意在强调其价值。又,董其昌跋《米芾云山》:"此画法谓之'泼墨',王洽作祖。意老米时犹及见之,不则米老虽狂,无此大胆独创也。旁有'薛氏家藏'印,殆是米老为绍彭墨戏者耶。"④ 此观点犹如其"南北宗论"之划分,南宗祖述王维,北宗始于李思训,而泼墨源于王洽。其又云:"画家以神品为宗极,又有以逸品加于神品之上

①[元]夏文彦:《图绘宝鉴》卷二,于安澜编:《画史丛书》二,上海:上海人民美术出版社,1963年,第20页。
②[明]程敏政编:《唐氏三先生集·梧冈文稿》卷二七,明正德十三年张芹刻本。
③[明]董其昌著,叶子卿点校:《画禅室随笔》卷二,杭州:浙江人民美术出版社,2016年,第51页。
④[明]汪砢玉:《珊瑚网》卷四三,清文渊阁四库全书本。

者曰:'失于自然而后神也。'此诚笃论,恐护短者窜入其中,士大夫当穷工极研,师友造化,能为摩诘,而后为王洽之泼墨;能为营丘,而后为二米之云山,乃足关画师之口,而供赏音之耳目。"① 由此观之,其所谓的"泼墨",已非王墨的醺酣后'脚蹙手抹'式的即兴墨泼,而是将张彦远"不可谓之画"的"泼墨",归属于用笔,并将其完全纳入传统笔墨的体系之中。另外,董其昌还概括了用墨的方法,他指出,"老米画难于浑厚,但用淡墨、浓墨、泼墨、破墨、积墨、焦墨,尽得之矣"②,置"泼墨"于"用墨六法"之中。淡墨、浓墨与焦墨是侧重于墨的干湿程度与加水的多少而发生变化,主要体现在用笔中。泼墨、破墨与积墨虽也归乎用笔,但墨法的体现也在于此三者。尤其是泼墨,其内涵及表现技法经董其昌等人的阐释与演绎已完全发生变化,转向因笔墨变化而形成的画面笔墨形态。

李日华沿用董其昌等人的观点,也将米友仁视为泼墨画家的代表。其《六研斋二笔》卷二云:"米元晖泼墨,妙处在作树株向背,取态与山势相映,然后以浓淡积染,分出层数。其连云合雾,汹涌兴没,一任其自然而为之,所以有高山大川之象。若夫布置段落,视营丘、摩诘辈入细之作,更严也。譬之祝公妙八风舞,旋转如鬼物,而按其耳目鼻口,与人不差分毫也。今人效之,类推而纳

① [明]董其昌著,邵海清点校:《容台集》,杭州:西泠印社出版社,2012年,第708页。

② [明]董其昌著,邵海清点校:《容台集》,杭州:西泠印社出版社,2012年,第712页。

之荒烟勃烧中,岂复有米法哉!"① 可见泼墨已经由不见笔踪、以墨泼洒转易为毛笔蘸足水、墨,用笔酣畅淋漓,如同泼出的笔墨形态。又云:"米元章云山一。下层泼墨树三株,小桥沙渚,一径斜绕烟外,簑笠者榜舟波心。中层攒点,云树不分,露二屋角。上层二尖峰,一浓一淡,纯墨水渍出。"② 其所论米元章之画已不可考,但其论述,无疑是将米氏水墨淋漓的点写之笔墨视为泼墨,"纯墨水渍出"也再次证明,渍墨倾向于诸多笔墨的表现效果和画面的视觉感受。

汪砢玉注《元人题米家山》云:"元章用王洽之泼墨,参以破墨、积墨、焦墨,故融厚有味。"③ 亦将米芾用墨之法追溯至王洽,泼墨进入传统画家的用墨范畴和体系,同时,改造了王洽的泼墨技法,拓展了其内涵。在"逸品"的宣召下,此处泼墨已非张彦远所说的"流俗",而是打破俗工的陋习,成为画史上泼墨技法及其绘画样式的开山之举。如《清河书画舫》所云:"王洽泼墨成图,扫尽俗工刻画陋习,足称米高鼻祖,惜其画本罕存,几为乌有先生,良可太息。"④ 又《习苦斋画絮》卷一〇谓"米氏云山发源泼墨,乃宋画之逸品耳"⑤。后世逐渐将米芾云山作为"泼墨"的参照和范

①[明]李日华:《六研斋二笔》卷二,清文渊阁四库全书本。
②[明]李日华:《味水轩日记》卷四,杭州:浙江人民美术出版社,2018年,第252页。
③[明]汪砢玉:《珊瑚网》卷二八,清文渊阁四库全书本。《元人题米家山》诗云:"雨过石生五色,云过山余数层。时有炊烟出树,中多隐士高僧。"
④[明]张丑撰,徐德明校点:《清河书画舫》,上海:上海古籍出版社,2011年,第28页。
⑤[清]戴熙:《习苦斋画絮》卷一〇,卢辅圣主编:《中国书画全书》第十四册,上海:上海书画出版社,1999年,第239页。

式,而王洽的"泼墨"方式逐渐退出了文人士大夫的泼墨范畴,仅留其名号耳。亦如清人沈宗骞所云:"唐王洽始有泼墨法,其迹不可得见。米氏父子、高房山、方方壶、董思白,其所以得烟云变灭、岚光吞吐者,非皆其用墨之臻于微妙乎?"①

三、"泼墨"内涵的拓展

明代沈德符论《高丽贡纸》云:"今中外所用纸,推高丽贡笺第一……而董玄宰酷爱之,盖用黄子久泼墨居多,不甚渲染故也。"②其将黄公望墨笔勾皴一类亦纳入泼墨。《新增格古要论》卷五论《画山石皴散》谓"画山石有披麻皴、乱麻皴、乱云皴……有浓矾头",其在注文中谓"浓矾头""一作泼墨磨头"③。"浓矾头"为董、巨及黄公望等人画山峰常用的笔墨方法(如图14、15),可见,其将用墨笔勾勒皴染的用笔技法也视为"泼墨",则表明有笔踪的用笔用墨方法也被注入"泼墨"的内涵之中。

安岐对"泼墨"的理解和认知,与明代诸多著述又有所不同,这可通过他对前人绘画的评述得到印证。安氏谓《许道宁岚锁秋峰图》:"水墨。作奇峰峭壁,岚气如屏。树不为皴,枝似雀爪,加以泼墨大点为叶。山石轮廓,皴法俱用焦墨直下,山头树木,有用焦墨,不作枝干者,长短不一,直立如柱,甚为奇绝……"④又谓《郭

①[清]沈宗骞:《芥舟学画编》卷一,杭州:浙江人民美术出版社,2017年,第15—16页。
②[明]沈德符:《万历野获编》卷二六,北京:中华书局,1959年,第660页。
③[明]王佐:《新增格古要论》卷五,杭州:浙江人民美术出版社,2011年,第176页。
④[清]安岐:《墨缘汇观录》卷三,北京:中华书局,1985年,第131页。

图 14　巨然《层岩丛树图》(局部)　绢本　台北故宫博物院藏

图 15　黄公望《夏山图》(局部)　绢本　克利夫兰艺术博物馆藏

熙幽谷图》："绢本中挂幅。长四尺九寸余,阔一尺六寸。水墨山水。图中山岩险峻,谷中幽深,山头多作平顶,上皆密树层林,俱以泼墨大点为叶,二米多得其法。至于山之轮廓皴法,全用淡墨渲运,其虬屈老树,兼有重墨为之者。秀润天真,清气逼人,非盘车骡网之作可比。且绢素完美,此图必屏幛大幅,今存其一。上押一朱文大印,模糊莫辨。右上角有朱文一印,内剥落一字,惟存'永皇极'三字。下钤'稽察司印',又一腰圆旧印。左上角一朱文旧印模糊,文亦难辨。下角有张则之朱文印。"[1] 安岐著录二图,均谓树以"泼墨大点为叶",许道宁之画已不可复见,安氏所论郭熙《幽谷图》现藏于上海博物馆(图16),该画真伪暂不讨论,但从该画用墨技法及其呈现的样式(图17)可知,安岐对"泼墨"概念之界定,即水墨大笔点写,水墨淋漓,且有浓淡变化。

　　安氏《墨缘汇观录》中多有类似之论述,如谓《李衎竹梧兰石四清图卷》："水墨作画,开卷二石,气韵圆浑,得北苑遗脉,竹法清健,兰叶飘逸,竹间老梧二株,以泼墨为叶,笔墨淋漓之妙不蹊径,真士夫之作也。"[2] 谓《唐棣朔风飘雪图》："水墨雪景树石,法河阳皴,用卷云,枝似鸦爪,叶兼泼墨,上作大岭横出……"[3] 诸如此类,均可证其对"泼墨"的理解,显然已不是以墨泼洒、"脚蹙手抹"的无"笔踪"式的泼墨。同时,清人视王洽"吹云泼墨体"为"泼墨自有兴会,吹云未堪仿效",认为"风吹别调,体制虽存,慎勿效

① [清] 安岐:《墨缘汇观录》卷三,北京:中华书局,1985年,第132页。
② [清] 安岐:《墨缘汇观录》卷三,北京:中华书局,1985年,第147页。
③ [清] 安岐:《墨缘汇观录》卷三,北京:中华书局,1985年,第154页。

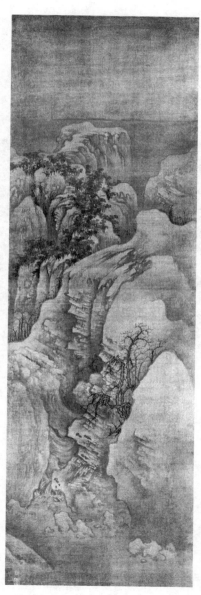

图16 （传）郭熙《幽谷图》 绢本 上海博物馆藏

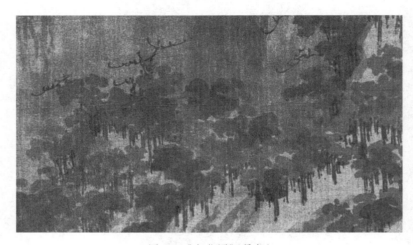

图 17 《*幽谷图*》(*局部*)

尤"①。吴历《墨井画跋》指出："泼墨惜墨，画手用墨之微妙。泼者气磅礴，惜者骨疏秀。"②泼墨、惜墨，自董其昌之后，用墨如泼，惜墨如金成为相对的概念，借以形容用墨的两个极致。

　　沈宗骞《芥舟学画编》卷一论"用墨"，认为用墨法有泼墨和破墨两种，并对二者的具体用墨方法进行了详细论说。其中，论"泼墨"云："泼墨者，先以土笔约定通幅之局，要使山石林木照映联络，有一气相通之势。于交接虚实处，再以淡墨落定，蘸湿墨一气写出。候干，用少淡湿墨笼其浓处，如主山之顶、峰石之头，及云气掩断之处皆是也。南宗多用破墨，北宗多用泼墨，其为光彩淹润则一也。"③沈氏对泼墨的阐释，显然与唐代张彦远、朱景玄之论述相差较大，也非董其昌等人追溯董源、二米的"泼墨大笔点叶"，而是重新梳理了泼墨的法则，将追求自然之神韵和天趣的泼墨，具体到"先以土笔约定通幅之局"，类于宋人"九朽一罢"的作画方式，建构了有规律、有秩序的"泼墨"范式。其又云："墨曰泼墨，山色曰泼翠，草色曰泼绿。泼之为用，最足发画中气韵。今以一树一石，作人物小景，甚觉平平，能以一二处泼色，酌而用之，便顿有气象。赵承旨《鹊华秋色》真迹，正泼色法也。"④沈宗骞由泼墨拓展至泼色，并将其追溯至赵孟頫，"泼彩"与"泼色"概念对应的绘画样式也因此而构建。

①［清］秦祖永辑：《画学心印》卷一，上海：商务印书馆，1937年，第11页。
②［清］秦祖永辑：《画学心印》卷四，上海：商务印书馆，1937年，第104页。
③［清］沈宗骞：《芥舟学画编》卷一，杭州：浙江人民美术出版社，2017年，第15页。按：土笔，古代绘画起稿所用的笔。因以淘澄的白色土裹作笔头，故称。
④［清］沈宗骞：《芥舟学画编》卷四，杭州：浙江人民美术出版社，2017年，第109页。

又，邹一桂论"泼墨"云："唐时王洽，性疏野，好酒，醺酣后，以墨泼纸素，或吟或啸，脚蹴手抹，随其形状，为山石云水，倏忽造化，不见墨污。后张僧繇亦工泼墨，尝醉后以发醮墨涂之。凡画不用笔者，吹云、泼墨、水画（以墨浮水用纸收贴）、火画（点香画纸如白描画）、漆画、绣画，皆非正派，故不足取。"① 其辑录唐人对王洽之论述的同时，颠倒画史人物次序，将张僧繇亦划入善泼墨者。邹一桂的论述，阐发了张彦远"无笔踪"故"不谓之画"的观点，且总结了"画不用笔"的"非正派"画法，"泼墨"名列其中。邹氏在重申张彦远观点的同时，无疑否定了元代以来对"泼墨"内涵的建构与拓展。

其次，"泼墨"亦成为作画之代名词。② 董其昌云："余以至后三日，与陈仲醇、唐元征、张兼之同处谷水，至娄江信宿，元征先别，余两三人稍逗帆观米元章《乐圃先生志》、王晋卿《烟江叠嶂图》，自后泊舟吴山，遍采诸胜，意兴所至，辄尔泼墨，凡为仲醇作画十余幅，归已经月矣，因识岁月。"③ 其又云："余常与眉公论画，画欲暗不欲明，明者如觚稜钩角是也，暗者如云横雾塞是也。眉公胸中数具一丘壑，虽草草泼墨，而一种苍老之气，岂落吴下之画师恬俗魔境耶。"④"意兴所至，辄尔泼墨""草草泼墨"皆属"泼墨"

①［清］邹一桂著，余平点校：《邹一桂集》卷一二，杭州：浙江人民美术出版社，2019年，第299—300页。
②按：《汉语大词典》对"泼墨"之诠释，无此内容，此项似可补其阙。
③［明］董其昌著，邵海清点校：《容台集》，杭州：西泠印社出版社，2012年，第691页。
④［明］董其昌著，邵海清点校：《容台集》，杭州：西泠印社出版社，2012年，第706页。

指代作画之例证。且"泼墨"与"泼墨淋漓""泼墨染翰"等语词成
为书画家逸笔草草,书写胸中逸气,展现才华,区别于画工与民间
画家的表征。明代蒋臣《题仿米颠笔》云:"米颠创以己意,泼墨作
烟云。后来能师其法者,惟高克恭。然而米颠胸中浩浩真有气蒸
云梦,波撼岳阳,一片空蒙历落,意之所至,振笔起而从之。高尚
书所为,殆余所谓尘风浊雾,不分天地惨凄晦昧,非不幽深,但恐
魑魅争出搏人,转思晴霞霁日,金碧辉煌,销此积黯耳。善观古人
作画,时命意者当以此得之。"①其将米芾作烟云之用墨方法也归
为泼墨。泼墨作烟云,成为画家抒发胸中浩然之气的方式,且唯
有胸中有气象,方能驾驭泼墨,二者互为表里。

　　另外,"泼墨"一词也被用来形容烟云、急雨、密林等朦胧、氤
氲的自然现象,大量出现在诗词之中。如宋代陈棣《次韵李元老
柬王令周主簿喜雨》诗其二云:"山色云容泼墨深,随车甘澍湿衣
襟。"②又,郭祥正《英州烟雨楼》诗云:"江路分韶广,城楼压郡东。
妓歌星汉上,客醉水云中。泼墨天涵暝,铺绡月映空。登临逢此
景,不复念途穷。"③又,欧阳澈《和子贤秋日晚望》诗云"溪山泼
墨水云秋,似绮余霞次第收"④;邓肃《大雨》诗云"夜夜阴雨如泼
墨,雨势欲挽银河竭"⑤;陆游《夜雨》诗云"浓云如泼墨,急雨如飞

①[明]蒋臣:《无他技堂遗稿》卷一五,清康熙四十九年刻本。
②[宋]陈棣:《蒙隐集》卷二,民国宋人集本。
③[宋]郭祥正:《青山集》卷二二,清文渊阁四库全书本。
④[宋]陈思编,[元]陈世隆补:《两宋名贤小集》卷一二九《飘然集》,清文渊
　阁四库全书本。
⑤[宋]陈思编,[元]陈世隆补:《两宋名贤小集》卷一五一《栟桐诗集》,清文
　渊阁四库全书本。

镞"① 等。

　　清人在对"泼墨"内涵进行拓展与建构的同时,"泼墨"一词也被嵌入对前人绘画作品命名的语词之中。如今人熟知的梁楷《泼墨仙人图》之画名,在清代以前的画学著述中未见记载。今考,释居简《赠御前梁宫干》云:"梁楷惜墨如惜金,醉来亦复成漓淋。天籁自响或自瘖,族史阁笔空沉吟。"② 宋人虽已对梁楷的作画方式及其风格有所论述,但尚未用"泼墨"称之。元代夏文彦《图绘宝鉴》云:"梁楷,东平相义之后。善画人物山水,道释鬼神,师贾师古,描写飘逸,青过于蓝。嘉泰年画院待诏,赐金带,楷不受,挂于院内,嗜酒自乐,号曰梁风子。院人见其精妙之笔,无不敬伏,但传于世者皆草草,谓之减笔。"③ 可见,夏文彦纂辑是书,以"减笔"指称梁楷绘画,并无"泼墨"之记载。

　　清人王杰、沈初都著有《应制题梁楷泼墨仙人》诗,且二人的诗题中始见《梁楷泼墨仙人》之画名。王诗云:"宣和传六法,人物工难致。嘉泰良画师,泼墨何纵恣。衣袂轻举意欲仙,须眉略具神益全。非关草草称减笔,恍惚落纸皆云烟……"④ 沈诗云:"落腕呼之出,毫端迥隔凡。阿谁真面目,聊复具衣衫。駃騠双肩竦,萧疏短发髿。胸应荡云海,骨未露寒巉。大类畸人散,非同古佛

―――――――――

① [宋] 陆游著,钱仲联校注:《剑南诗稿》卷四〇,上海:上海古籍出版社,1985年,第2526页。

② [宋] 释居简:《北磵诗集》卷四,清钞本。

③ [元] 夏文彦:《图绘宝鉴》卷四,于安澜编:《画史丛书》二,上海:上海人民美术出版社,1963年,第104页。

④ [清] 董诰辑:《皇清文颖续编》卷七四,清嘉庆武英殿刻本。

严。颓然成醉客,宛尔署仙衔。泼墨饶生趣,传神发秘缄。图宁
缘笔误,色欲混梅酸。米法奇偕创,吴装习尽鑯。漫教评草草,异
彩焕琅函。"① 从诗文内容可知,二人所咏之画,为今藏于台北故宫
博物院的作品无疑(如图18)。画中泼墨人物,并非了无笔踪的泼
洒,而是带有笔法和墨色变化的勾写和挥扫,此诚如阮元《石渠随
笔》卷一对该画的描述:"梁楷《泼墨仙人》一幅。一仙披衣坦腹,全
用水墨数笔扫成,眉目用墨数点而已,所谓减笔者也。款'梁楷'二
字,涂抹与画称,颇有奇气。"② 故可见清人对前人绘画作品风格和
墨法的界定,是以当时绘画语境而为之。郭若虚云古之秘画珍图
"名随意立",今据清人对前人绘画作品的命名亦可看出,他们对诸
多绘画术语的理解与释读,多是基于当时的绘画语境而为之。当
然,泼墨亦是在这种建构的谱系中被注入时代内涵的术语之一。

　　20世纪,黄宾虹在董其昌"六墨"的基础上,提出了"平、留、
圆、重、变"之五笔,又增加宿墨,遂成"五笔七墨",进一步建构并
完善了中国画的墨法体系。唐代王洽醺酣之后,"脚蹙手抹"式的
泼墨,在后世的不断建构中,注入了新的内涵。后世对其概念的
诠释,在沿用其本义的同时,却并未局限于酒后的以墨泼洒,而是
将酣畅淋漓、大笔点写的笔墨技法及样式纳入其中,与笔法相互
结合,注重画家的主观意识与笔墨趣味。"泼墨"作为中国画学的
一个重要的术语,由"无笔踪"到有笔法,由"不谓之画"到成为中
国画的一种风格样式,亦成为中国画的主要笔墨语言之一,展现

① [清]董诰辑:《皇清文颖续编》卷九六,清嘉庆武英殿刻本。
② [清]阮元撰,钱伟彊、顾大朋点校:《石渠随笔》卷一,杭州:浙江人民美术出
　　版社,2011年,第1页。

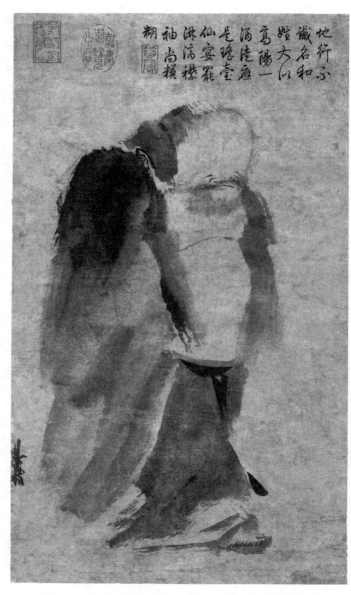

图 18　梁楷《泼墨仙人图》　纸本　台北故宫博物院藏

了中国画笔墨的自然神韵与天趣。

第三节　"破墨"①

　　"破墨"一词的出现，和当时绘画的风格样式、环境、审美情趣等密不可分，它是针对绘画中墨线而出现的语汇。唐代的"破墨"主要指渲染。五代以后，水墨画逐渐成为绘画的主流形态，绘画品评标准和审美趣向等均发生转变，墨法的发展推动了"破墨"词义的转移；在后世的建构中其词义逐渐扩大，继而滋生了浓破淡、淡破浓、水破墨、干破湿、湿破干等用墨技法。今通过对史料的爬梳，考释"破墨"一词的内涵，并借此厘清"破墨"概念的演变过程。

　　对"破墨"一词的解读与诠释，必须置于其生成演进的具体时代和文化语境中。《说文》曰："破，石碎也。从石，皮声。普过切。"②北魏郦道元《水经注》曰："昔禹治洪水，山陵当水者，凿之，故破山以通河，河水分流包山而过。"③"破"者，开凿也；"破山"，即开凿山石，令水通过。同时，"破"又有剖开、冲开或分开之义。如北宋王安石《河势》诗："河势浩难测，禹功传所闻。今观一川破，复以二渠分。"④"破墨"在《汉语大词典》中被解释为："中国

①按：本文原刊载于《文艺研究》，2013年，第8期。
②［汉］许慎：《说文解字》，北京：中华书局，1963年，第195页。
③［北魏］郦道元著，［清］王先谦校：《合校水经注》卷四，北京：中华书局，2009年，第67页。
④［宋］王安石：《临川先生文集》卷一六，北京：中华书局，1959年，第218页。

山水画中一种渲染水墨的技法。即以水破浓墨而成淡墨,浓淡相间,以显示物象的界限轮廓,以求墨采的生动。"这里仅以近现代的语境来诠释"破墨",而忽视了"破墨"概念之本义和演变历程,缩小了其内涵。

一、"破墨"之本义

"破墨"一词,是在勾线傅色的绘画样式和语汇背景下诞生的。最早出现在(传)南朝梁萧绎《山水松石格》一文中。其文曰:"或难合于破墨,体向异于丹青。隐隐半壁,高潜入冥。插空类剑,陷地如坑。"[①]此时,对墨的应用是否达到"墨分五色",尚未发现文献记载。但在丹青绘画的体制中,画家以勾线傅色的方式完

① 梁元帝:《山水松石格》,俞剑华编著:《中国古代画论类编》,北京:人民美术出版社,2005年,第587页。俞剑华认为《山水松石格》的伪托者"至迟亦为北宋人,犹是古书矣"(《中国古代画论类编》第589页)。谢巍提出:"综析是篇文辞,十之六七确不类六朝人语,然间亦有骈词,如'木有四时,春英夏荫,秋毛冬骨。炎绯寒碧,暖日凉星''高墨犹绿,下墨犹赪'等等,却似六朝人语。"又曰:"此篇原为萧绎所撰,传至后代仅残存若干,有人辑集成篇,流传于画工,辗转传抄⋯⋯总之,此篇在北宋前已有流传,说明画法要言不烦,亦有精义之处。"(谢巍:《中国画学著作考录》,上海:上海书画出版社1998年,第36—39页)"破墨"一词虽最早见载于《山水松石格》,但直到近三百年之后,张彦远《历代名画记》中才再次出现,其他文献中均未记载。然唐欧阳询《艺文类聚》卷七四记载:"梁元帝《谢上画蒙敕褒赏启》曰:'臣簿领余暇,窃爱丹青。云台之像,终微仿佛;宣室之图,更难议拟⋯⋯迹愧景山(大山,高山),宠逾魏皇之诏。'"又,宋赵彦卫《云麓漫钞》卷六转载了萧翼携梁元帝《山水图》及大令《般若心经》为饵,赚取《兰亭》之事。由此可推断,萧绎有过相关画山水的实践与论述,也有写《山水松石格》之文的可能。况且,东晋葛洪《抱朴子内篇·金丹》有"作此太清丹,小为难合于九鼎。然是白日升天之上法也"之语,"难合于⋯⋯"之语句在魏晋时期已出现,此时,又有"高墨""下墨""调墨"等词的运用。可见,"难合于破墨"也类六朝人语。

成画面的塑造和情感的表达,用墨的方法则是隐藏在对线或者笔的审美之中。因此,欲了解"破墨"一词的本义,不得不追溯其产生的渊源和当时的绘画背景。

破墨出现以前,绘画的用墨主要蕴含于墨线之上,而线的优劣关乎用笔。南齐谢赫《古画品录》全文虽未提及"墨"字,但几乎对每位画家的用笔都作了评价。如陆绥"一点一拂,动笔皆奇";顾恺之"格体精微,笔无妄下";毛惠远"出入穷奇,纵横逸笔,力遒韵雅,超迈绝伦";刘瑱"笔迹困弱,形制单省";晋明帝"笔迹超越,亦有奇观"及丁光"虽擅名蝉雀,而笔迹轻羸"等①。这一时期,画面的线条是笔痕墨迹的主要形迹之一,线形也是品评画面用笔优劣的重要依据。魏晋时期,勾线傅色是绘画的主要技法和风格样式,用墨主要蕴含于用线上。因此,对墨线的突破要求对线条原有的笔法和用墨方法进行改变。张僧繇吸收印度艺术"凹凸花"的技法,打破了当时的绘画样式。他的"凹凸花"具有"远望眼晕如凹凸,就视即平"②的特点,主要技法则是以"朱及青绿"予以渲染,这较之此前绘画类于平涂式的赋彩方法,更注重对墨和色彩浓淡干湿的调和。通过晕染表现物象的深浅凹凸,是其对绘画原有样式的突破之处,也成为其主要的样式风格。"凹凸花"不仅指以色彩晕染,同时也包含用淡墨的勾勒和晕染,这种技法的运用标志着画家对绘画中墨线的突破,墨除了勾线之外,还用以辅助色彩完成画面深浅凹凸的塑造。

①[南齐]谢赫:《古画品录》,于安澜编:《画品丛书》,上海:上海人民美术出版社,1982年,第7—10页。
②[唐]许嵩:《建康实录》卷一七,北京:中华书局,1986年,第686页。

　　"或难合于破墨,体向异于丹青"中"破墨"是作为一个和"丹青"相对的概念而出现的,暗含在背后的是样式风格上的差异和对立。此处"合",意为适合。"破",指打碎、突破。"破墨"之"墨"则指墨线之外的墨,在绘画技法中表现为渲染。因此,"破墨"是指通过渲染打破勾勒的墨线,通过浓淡不同的墨色的变化,用墨色的晕染来丰富墨线描绘之外的形体塑造,或对墨线未能完全表述的思想进行补充和完善。"难合于破墨",意味着把对墨的运用和品评从用笔中独立出来,画家通过渲染不同层次的墨色变化,打碎(破)原有线形关系。这样才能在样式风格和表现方法上区别于色彩的绘画,即"体向异于丹青"。对线形关系的突破,画家采取的方法是对墨和色浓淡对比的调整,或是对用笔方法的调整。由此看来,《山水松石格》中"破墨"一词,意指用笔勾线之外的用墨,这主要体现在晕染、渲淡等技法上。

　　张彦远《历代名画记》对"破墨"一词的运用,进一步证明其本义。其文曰:"王维破墨山水,笔迹劲爽。"童书业在《王维画法的特点》一文中指出:"'破墨'似即水墨之意,则'破墨'山水应有渲染。此即所谓'始用渲淡'("渲淡"即渲染)。"[1]"破墨山水,笔迹劲爽",是说其山水画在勾斫基础上通过使用渲染法,破其用线和"墨界"形成的画面关系。又:"曾令(张璪)画八幅山水障,在长安平原里,破墨未了,值朱泚乱,京城骚扰,璪亦登时逃去。家人见画在帧,苍忙掣落。"[2]"破墨未了",指绘画勾斫山石结构纹理,而

①童书业著,童教英整理:《童书业绘画史论集》下,北京:中华书局,2008年,第651页。
②[唐]张彦远:《历代名画记》,北京:人民美术出版社,1963年,第198页。

未渲染其深浅凹凸和阴阳向背。牛克诚在《色彩的中国绘画》一书中指出:"在唐代所出现的'破墨'之法,并不是以浓破淡,以淡破浓或以水破墨之意,而是指在勾廓的基础上用具有浓淡的墨色进行渲淡。"①他对"破墨"的解释直指本义,颇为合理。

唐代绘画依然以勾线傅色为主要表现技法,因此,破的对象乃是墨线,破墨则是通过渲染对墨线原有特征、样式及关系的调整。陈传席认为:"王维之前,皆以一种墨色(浓墨)勾线,不知以水分破为'五彩'而渲染也。"②此说有待商榷。同时,他将"破墨"理解为:"唐及唐前所谓破墨和今日所谓以浓破淡,以淡破浓等破墨不同。乃是以水析释(稀释)墨,因加水分的多少,将本来的浓墨分破成浓淡不同的层次。"③

南北朝时期,姚最《续画品》中出现"调墨"一词,其文曰:"夫调墨染翰,志存精谨,课兹有限,应彼无方,燧变墨回,治点不息,眼眩素缛,意犹未尽。"④陈传席对"破墨"的理解如果用来解释"调墨"则较为合理,但他认为"调墨"是指"调制墨块或墨丸"。⑤若"调墨"单独出现,理解为"调制墨块和墨丸"尚且可通,然"染翰"指用毛笔蘸墨,作者将其置于"调墨"之后,应指对墨浓度的调和,使其出现浓淡变化。"调墨染翰",指把研好的墨调和到适合毛

①牛克诚:《色彩的中国绘画——中国绘画样式与风格历史的展开》,长沙:湖南美术出版社,2002年,第74页。
②陈传席:《破碎相》,《中国书画》,2009年,第3期,第72页。
③陈传席:《六朝画论研究》,天津:天津人民美术出版社,2006年,第264页。
④[南北朝]姚最:《续画品》,于安澜编:《画品丛书》,上海:上海人民美术出版社,1982年,第18页。
⑤陈传席:《六朝画论研究》,天津:天津人民美术出版社,2006年,第230页。

笔书写或勾勒的浓度,然后作画。姚最这句话述写了画家含毫命素、反复经营画面的过程。画家通过用秃笔、手抹等方式,尝试改变承载墨的材料,进而探索用墨,丰富墨线和墨色;以渲淡打破墨线构建的空间关系和物象,并借此形成新的绘画样式,使画面的整体精神趋于自我内心追求的审美范畴。另外,我们从魏晋时期的画像砖、墓室壁画及洞窟壁画等作品中,已能明显看到画面中不同的墨色层次。如甘肃嘉峪关新城五号墓前室东壁壁画《犁地》,描绘了一男子驾驭双牛犁地的场景,用线条勾勒,填涂红、黑等色,人物上身勾勒的线条墨色和裤子、鞋的墨色有明显的浓淡差异,且后面的牛用浓重的墨色涂染,特别是牛的尾巴,用浓墨一笔写就,与前面用淡墨勾勒的牛形成明显的对比。可见,魏晋时期画家已经在有意或无意中用水调墨,墨色已有一定程度的浓淡变化。

　　破墨是在勾线傅色为绘画的主要风格样式和表现方法的语境下生产的,破是打破勾线或墨界,蕴含着绘画中用墨方法的突破和转变。它是唐及唐以前画家对用墨方法的一种尝试,蕴藏着画家关注墨色变化对画面的影响和作用,它表达的是针对用线而形成的关于用墨的绘画语汇,即渲淡。如上所述,“调墨”是指把研好的墨调成浓淡不同的层次,而“破墨”是指以带有笔踪的水墨渲染山石的纹理结构、阴阳向背及凹凸等。

二、“破墨”与“勾斫”

　　“破墨”与“勾斫”,均由早期绘画中的“墨线”分离出来,前者重用墨,后者重用笔。勾斫在于表现山石的结构和纹理,破墨则

是在勾斫的基础上对山石整体阴阳向背和凹凸关系的塑造,二者具有不可分割的关系。勾乃是描绘、勾勒,系绘画的原有技法之一,而勾斫强调用笔,是书法用笔介入绘画的表现,它对"破墨"内涵的丰富和发展起到了一定的促进作用。从展子虔、李思训的作品中,我们看不到任何关于浓破淡或淡破浓的用墨痕迹,只有勾斫和用墨及色彩依附线条的晕染。

勾斫之用笔进入绘画体系,意味着对勾线傅色的绘画表现手法的突破和拓展。《说文》曰:"斫,击也。从斤石声。之若切。"①宋代陈思《书苑菁华》卷二记载了《永字八法详说》,其中,在对"策势"的论述中谈到"斫"笔,其文曰:"策须斫笔,背发而仰收,则背斫仰策也,两头高,中以笔心举之。"② 这是对用笔的形态和笔势所作的具体阐释。"斫"意指用斧、刀等砍或击。书法用笔中的提、按、顿、挫、起笔、运笔、收笔、点、使转等可概括为八法,即"点为侧,横为勒,竖为弩,挑为趯,左上为策,左下为掠,右上为啄,右下为磔"③。在绘画中,"斫"乃指短促、方拙等具有速度和力量感的用笔方法,并以此表现物象的形体关系。因此,"斫"是指击、砍的状态转借在书画用笔之中,或指在该用笔的状态下所产生的笔痕。"斫"笔入画,首先是对绘画中墨线的改变,同时,为绘画的用笔方法提供了广阔的空间,也带动了绘画用墨方法的发展。

① [汉]许慎:《说文解字》,北京:中华书局,1963年,第299页。
② [宋]陈思:《书苑菁华》卷二,卢辅圣主编:《中国书画全书》第二册,上海:上海书画出版社,1993年,第440页。
③ [宋]陈思:《书苑菁华》卷二,卢辅圣主编:《中国书画全书》第二册,上海:上海书画出版社,1993年,第439页。

　　《历代名画记》卷二以张僧繇为例，论述了相关的书画用笔方法，其文曰："张僧繇点曳斫拂，依卫夫人笔阵图，一点一画，别是一巧，钩戟利剑森森然，又知书画用笔同矣。"①宋代葛立方《韵语阳秋》亦有相似记载："陆探微作一笔画，实得张伯英草书诀；张僧繇点曳斫拂，实得卫夫人笔阵图诀；吴道子又授笔法于张长史，信书画用笔，同一三昧。"②陆探微撷张伯英草书诀入画，张僧繇以卫夫人笔阵图诀入画，都是指把书法用笔融入绘画用笔之中，而"斫"笔是主要的用笔方法之一。吴道子于嘉陵江"写貌山水"，始用"勾斫"，把张僧繇人物画中源于书法的勾斫运用于山水画之中，即在墨线勾勒山石轮廓和结构的基础上，勾斫山石的纹理结构和体面关系，打破了山水画的稚拙形态。陈继儒说："又见徽宗画六石，玲珑古雅，不用皴法，以水墨生晕，学吴道子。"③陈继儒虽言宋徽宗之画，但由这句话可以看出，他认为吴道子的绘画具有"不用皴法，以水墨生晕"的特点，即在吴道子的山水画中已经出现了勾斫和水墨晕染的绘画技法。董其昌则说："又应冯公之教，作题辞数百言，大都谓右丞以前作者，无所不工，独山水人情，传写犹隔一尘，自右丞始用皴法，用渲运法，若王右军一变钟体，凤翥鸾翔，似奇反正，右丞以后作者，各出意造，如王洽、李思训辈，或泼墨澜翻，或设色娟丽，顾蹊径已具，模

①［唐］张彦远：《历代名画记》，北京：人民美术出版社，1963年，第23页。
②［宋］葛立方：《韵语阳秋》卷一四，［清］何文焕辑：《历代诗话》，北京：中华书局，2004年，第596页。
③［明］陈继儒：《妮古录》卷二，卢辅圣主编：《中国书画全书》第三册，上海：上海书画出版社，1992年，第1046页。

拟不难……"① 又说,王维"始用渲淡,一变勾斫之法"。② 今虽然
无法以陈继儒和董其昌所说的作品进行对证,但从唐代的墓室壁
画中,我们可以看到,他们的观点当有依据。

在陕西乾县章怀太子墓墓道西壁壁画中,可明显看到当时山
水树石的表现技法——遒劲有力的勾斫之笔,沿山石结构留有笔
触的淡墨渲染,表现了山石的凹凸和体面关系。该壁画绘制时间
约在唐中宗神龙二年(706),彼时吴道子和王维均在世。壁画中
的墨迹与陈继儒和董其昌二人对唐代山水画的论述相吻合。吴
道子"不用皴法,以水墨生晕"的绘画风格样式,王维"始用渲淡,
一变勾斫之法"的绘画成就,对于水墨山水具有开拓性作用,综合
体现在勾斫向皴法的演变和水墨的晕染和渲淡中。渲淡是蕴含
在"破墨"概念下的一种绘画技法,是对勾斫的变革和拓展,使墨
的运用由墨线向墨迹的块面方向发展。因此,我们可以推断,王
维山水画的样式风格,是在勾斫的基础上,以类似于张僧繇"凹凸
花"的技法,以墨代色,用水墨渲染的表现形式突出山石的深浅凹

① [明]董其昌著,邵海清点校:《容台集》,杭州:西泠印社出版社,2012年,第
694页。董其昌此处对王维和李思训的论述有所失误,王维约生于701年,
卒于761年,李思训生于653年,卒于718年,李思训逝世时王维未满二十
岁,何来"右丞以后作者,各出意造,如王洽、李思训辈"之说?另外,他所
说"王维始用皴法",实是自我构建的理论,和他的多处观点相左。如《画禅
室随笔》卷二曰:"王右丞画,余从槜李项氏见《钓雪图》,盈尺而已,绝无皴
法……"《容台别集》卷四又说:"画家右丞,如书家右军,世不多见。余昔年
于嘉兴项太学元汴所见《雪江图》,都不皴擦,但有轮廓耳。"因此,董其昌所
谓"皴法",指渲淡的笔踪,这是他在皴法成熟的时代,对前人画迹的重新审
视和定义。
② [明]董其昌著,邵海清点校:《容台集》,杭州:西泠印社出版社,2012年,第
677页。

凸和阴阳向背等特征,即张彦远所指的"破墨山水"。勾斫在绘画中的出现,体现了墨法的进一步发展。

　　破墨的运用和用笔方法密不可分,与没有笔踪的泼墨完全不同。《旧唐书·文苑传》谓王维:"书画特臻其妙,笔踪措思,参于造化,而创意经图,即有所缺,如山水平远,云峰石色,绝迹天机,非绘者之所及也。"[1]"山水平远,云峰石色",指其山水画的表现题材和内容;"绝迹天机",意指其表现高耸入云的山峰和山石傅色时没有用笔痕迹,宛若天然。薛永年曾说:"张彦远记载,王维的'破墨山水,笔迹劲爽',可见它一开始就与不见笔痕的泼墨不同。"[2]又,《历代名画记》卷二曰:"有好手画人,自言能画云气……点缀轻粉,纵口吹之,谓之吹云,此得天理,虽曰妙解,不见笔踪,故不谓之画。如山水家有泼墨,亦不谓之画,不堪仿效。"[3]张彦远认为,吹云和泼墨虽能得天理,因不见笔踪,故不能视其为画。有无"笔踪",是张氏品评是否属于"画"之重要标准。同时,《历代名画记》描绘了王默(墨)作画的状态:"王默,师项容,风颠酒狂……醉后,以头髻取墨,抵于绢画。"[4]"头髻取墨,抵于绢画"的作品应是乏其骨法,运笔少遒劲,暗合"有墨无笔"之说。破墨是在墨法体系之内的变革,和笔法密不可分。泼墨则是追求墨在绢、纸等材质上的自然状态,对笔法没有要求。薛永年指出:"一

①[后晋]刘昫等:《旧唐书》卷一〇九,北京:中华书局,1975年,第5052页。
②薛永年:《运墨而五色具——中国画用墨发展及墨法理论概述》,《吉林艺术学院学报》,1983年,第1期,第33页。
③[唐]张彦远:《历代名画记》,北京:人民美术出版社,1963年,第27页。
④[唐]张彦远:《历代名画记》,北京:人民美术出版社,1963年,第204页。

般地说渲染烘托少见笔迹，可视为墨法，勾斫皴擦笔迹明显，可视为笔迹，然而二者又是相互渗透以至于转化的。"①

斫笔在画面中的出现，对此前绘画中遒劲有力的细线产生了冲击，是对绘画用笔方法的拓展，其所形成的墨迹，亦是对用墨方法的一种突破。诚如牛克诚所说："勾斫是山水画中两种笔法的并称，其'勾'是指勾出山石的外部轮廓和内部纹理，'斫'是在山石内部纹理处用如斧飞劈的笔形表现其体面关系。在五代以后，勾斫之法发展为系统的'皴法'。"②而皴法的形成与演变带动了墨法的发展。绘画创作和品评中对用墨的重视，表现在用笔上注重线条的变化、用墨方法的丰富及画家逐渐脱离色彩而以水墨独立完成画面。勾斫对山石结构和纹理的塑造，打破了勾线傅色的绘画样式，丰富了山水画的表现方法。勾斫和破墨技法的形成，预示着笔、墨在绘画中的相互制约、相互生发，并拓展了各自的表现体系和发展空间。

三、"破墨"内涵的历史建构

历代对用笔的品评，是依据作品中展现的笔迹和形象，而形象又通过笔痕墨迹和色彩表现出来，线的优劣关乎用笔，但墨却始终隐含于其中。唐末五代荆浩《笔法记》曰："笔者，虽依法则，运转变通，不质不形，如飞如动。墨者，高低晕淡，品物浅深，文采

① 薛永年：《运墨而五色具——中国画用墨发展及墨法理论概述》，《吉林艺术学院学报》，1983年，第1期，第34页。
② 牛克诚：《色彩的中国绘画——中国绘画样式与风格历史的展开》，长沙：湖南美术出版社，2002年，第79页。

自然,似非因笔。"① 这里把笔和墨归纳于绘画"六要"之中,并对其分别论述。墨具有独到的表现力,描绘物象,不完全因为用笔而能使其自然生动。

《宣和画谱》卷一〇记载:"(荆浩)尝谓:'吴道玄有笔而无墨,项容有墨而无笔,浩兼二子所长而有之。'盖有笔无墨者,见落笔蹊径而少自然;有墨而无笔者,去斧凿痕而多变态……今浩介二者之间,则人以为天成,两得之矣。"② 荆浩"有笔无墨"和"有墨无笔"观点的出现,预示着笔和墨在绘画表现中审美的分离,也促成了"破墨"词义的转变。吴道子"有笔无墨",是针对其绘画勾斫傅色的风格样式而言的。荆浩又提出"李将军理深思远,笔迹甚精,虽巧而华,大亏墨彩","吴道子笔胜于象,骨气自高,树不言图,亦恨无墨",项容"用墨独得玄门,用笔全无其骨"③ 等观点,指出前人绘画重笔法而亏于墨彩。"墨彩",犹今之笔墨,此处指缺乏墨色的变化。荆浩认为项容在用墨上具有独到的体会与方法,但在用笔上却丧失骨力,这是针对"书法用笔"的绘画品评准则而提出的观点。

① [五代]荆浩:《笔法记》,沈子丞编:《历代论画名著汇编》,北京:文物出版社,1982年,第50页。
② [宋]佚名:《宣和画谱》卷一〇,于安澜编:《画史丛书》二,上海:上海人民美术出版社,1963年,第106页。《画禅室随笔》卷二曰:"世论荆浩山水为唐末之冠。盖有笔无墨者,见落笔蹊径而少自然,有墨无笔者,去斧痕而多变态。"语皆出于《宣和画谱》。周积寅将该段误引为韩拙《山水纯全集》,且文字多有遗漏(见《中国画论辑要》第464页)。而《佩文斋书画谱》《式古堂书画汇考》《天中记》等和《宣和画谱》所记载内容相同。
③ [五代]荆浩:《笔法记》,沈子丞编:《历代论画名著汇编》,北京:文物出版社,1982年,第51页。

荆浩的观点是在当时山水画技法趋于成熟的语境中对前人绘画的重新审视,是在泼墨、破墨、积墨等墨法完备的时代背景下对前人笔墨的重新认识和评价。他的"当采二子之所长,成一家之体"的观点,在作品中,体现为画面中丰富的墨色和顿挫、起卧、交织重叠之用笔,其中富于变化的笔法和墨色,塑造了画面的阴阳向背和深浅凹凸形态,进而构筑了画面的整体气象。

董其昌对"有笔无墨"的内涵提出了自己的见解,认为有无笔墨的关键在于塑造画面的皴法和轻重、阴阳、向背等。其文曰:"古人云有笔有墨,笔墨二字人多不晓,画岂有无笔墨者。但有轮廓而无皴法,即谓之无笔;有皴法而不分轻重、向背、明晦,即谓之无墨。古人云石分三面,此语是笔亦是墨,可参之。"① 不过,黄宾虹对此作了别样的诠释:"以钩勒属笔,皴法属墨,故又曰有笔有墨之分。"② 他把钩勒归于用笔,而把"皴法"归于用墨。

墨法的发展促进了"破墨"词义的转变,且在后世的不断建构中,其词义逐渐扩大,内涵逐渐丰富。五代以后,后世在沿续"破墨"之本义的同时,对其注入新的内涵,亦可概括为以下几点。

(一)渲淡和皴淡,即通过水墨渲染打破原有的线型关系。宋代韩拙《论石》谓:"夫画石者,贵要磊落雄壮,苍硬顽涩,矾头菱面,层叠厚薄,覆压重深。落墨坚实,凹深凸浅。皴拂阴阳,点匀

① [明]董其昌著,邵海清点校:《容台集》,杭州:西泠印社出版社,2012年,第680—681页。
② 黄宾虹著,上海书画出版社、浙江省博物馆编:《黄宾虹文集·书画篇》,上海:上海书画出版社,1999年,第64页。

高下,乃为破墨之功也。"①此处所谓"破墨",是对其本义的延续,指通过用墨渲染,体现石头的凹凸和深浅之形等,而非浓破淡或淡破浓等用墨方法,这和荆浩"高低晕淡,品物浅深"的"墨"的概念相近。

宋郭若虚《图画见闻志·叙制作楷模》曰:"画山石者多作矾头,亦为凌面,落笔便见坚重之性,皴淡即生凹凸之形,每留素以成云,或借地而为雪,其破墨之功,尤为难也。"②"皴淡"即勾皴和渲淡。郭若虚指的是在表现云和雪时因其周边物象的变化而定。山腰林杪之间,留空而为云;树木和土石相交之处,留白而成雪。他认为破墨不仅指渲染,而且把勾皴和渲染均归于破墨之功。"破墨之功"即"落笔便见坚重之性,皴淡即生凹凸之形",前者言用笔,后者指用墨。明唐志契谓:"渲者,有意无意,再三用细笔细擦而淋漓,使人不知数十次点染者也。"③清唐岱《绘事发微·墨法》对前人用墨作了较为详尽的总结,并对荆浩的观点展开详细的诠释:"用墨之法,古人未尝不载,画家所谓点、染、皴、擦四则而已。此外又有渲淡、积墨之法……渲淡者,山之大势,皴完而墨彩不显,气韵未足,则用淡墨轻笔,重叠搜之,使笔干墨枯,仍以轻笔擦之,所谓无墨求染……"④唐岱把点、染、皴、擦等也归纳到用墨的

①[宋]韩拙:《山水纯全集》,沈子丞编:《历代论画名著汇编》,北京:文物出版社,1982年,第139页。
②[宋]郭若虚:《图画见闻志》卷二,北京:人民美术出版社,1963年,第9—10页。
③[明]唐志契:《绘事微言》,北京:人民美术出版社,1984年,第13页。
④[清]唐岱:《绘事发微》,于安澜编:《画论丛刊》上卷,香港:中华书局,1977年,第242页。

范围之内,实际上是把用笔和用墨视为不可分割的整体。他又提出:"墨有六彩,而使黑白不分,是无阴阳明暗。干湿不备,是无苍翠秀润。浓淡不辨,是无凹凸、远近也。"①墨分六彩,各有功能,画面形象的阴阳向背、凹凸远近等都与其密切相关。唐岱融合元明清画家对用笔用墨的体悟和经验,以"骨胜肉"和"肉胜骨"的观点解读"有笔无墨"和"有墨无笔",是对前人理论的重塑。

(二)浓破淡、淡破浓或水破墨等用墨技法。此时,"破"为剖开、冲开、分开之义。如董其昌云:"老米画难于混厚,但用淡墨、浓墨、泼墨、破墨、积墨、焦墨,尽得之矣。"②"伯玉此册,行笔破墨,种种自超,可谓划俗入雅,故当名家。"③

明代唐寅对"破墨"又提出新的见解:"作画破墨,不宜用井水,性冷凝故也。温汤或河水皆可。洗砚磨墨,以笔压开,饱浸水讫,然后蘸墨,则吸上匀畅,若先蘸墨而后蘸水,被水冲散不能运动也。"④唐寅在绘画实践中,认识到墨会因水的不同而发生变化,且毛笔蘸墨和蘸水的先后不同,也会改变墨的特性和表现力。他作画破墨时,对于水的选择有自己独到的见解,并对"破墨"作了进一步的阐释,至此,"破墨"增加了以水破墨的内涵。

①[清]唐岱:《绘事发微》,于安澜编:《画论丛刊》上卷,香港:中华书局,1977年,第243页。
②[明]董其昌著,邵海清点校:《容台集》,杭州:西泠印社出版社,2012年,第712页。
③[明]董其昌著,邵海清点校:《容台集》,杭州:西泠印社出版社,2012年,第708页。
④[清]卞永誉纂辑:《式古堂书画汇考》三,杭州:浙江人民美术出版社,2012年,第1280页。

　　清沈宗骞《芥舟学画编》强调用活墨,所谓"浓淡分明,便是活墨",将破墨和泼墨作为用墨的两种方法,并提出:"破墨者,先以淡墨勾定匡廓。匡廓既定,乃分凹凸。形体已成,渐次加浓,令墨气淹润,常若湿者。复以焦墨破其界限轮廓,或作疏苔于界处。"[①] 他所指的"破墨"是以浓破淡和以焦破浓。从淡墨到浓墨,再从浓墨到焦墨,而"焦墨破其界限轮廓",指通过画疏苔等打破原有的线型关系,至此,"破墨"也扩充了"焦墨破浓墨"的内涵。可以认为,画家在绘画实践中不断丰富"破墨"的内涵和表现力,使其向浓破淡、淡破浓、水破墨及焦破浓等方向发生转变。

　　(三)宋代以后,有些诗词和画论中的"破墨"亦指水墨。如陆游《日暮南窗纳凉》诗云:"团扇正闲看破墨,矮床欹卧怯文藤。扁舟归去应尤乐,莫羡金盘赐苑冰。"[②] 元代张仲深《赠朱敬之》诗:"丹青杂揉绚天葩,破墨淋漓夺华藻。"[③] 此处"破墨"和"丹青"相对应,而类似于水墨。明代李流芳《题林峦积雪图》云:"癸亥逼除,连日大雪,闭门独饮,小酣辄弄笔墨。偶得旧楚纸,喜其涩滑得中,为破墨作《林峦积雪图》。古人画雪,以淡墨作树石,凡水天空处,则用粉填之,以此为奇。"[④] "破墨作《林峦积雪图》",结合前

① [清]沈宗骞:《芥舟学画编》卷一,杭州:浙江人民美术出版社,2017年,第15页。

② [宋]陆游著,钱仲联校注:《剑南诗稿》卷一二,上海:上海古籍出版社,1985年,第983页。

③ [元]张仲深:《子渊诗集》卷二,清文渊阁四库全书本。宋代华镇《书李西台诗帖》诗"水墨淋漓无顾藉,锋毫来往轻陵捽",意亦为此。

④ [明]李流芳撰,李柯纂集点校:《李流芳集》,杭州:浙江人民美术出版社,2012年,第254页。

文"弄笔墨"及"古人画雪,以淡墨作树石"等语,可见此处"破墨"
也是水墨之意。水墨以墨代色,勾勒树石,略事渲染,较之傅色绘
画,更能得冬日荒寒之境。黄宾虹曾说:"宋人破墨,元代以后不
传,惟诗人题画之作,偶用其语。"① 黄宾虹所说的"宋人破墨",实
际上是唐人"破墨"之法,自宋代以后,诗人题画之"破墨"亦多指
水墨。

　　"破墨"在近现代绘画的语境中,词义又发生转变。黄宾虹
在秉承前人对"破墨"理解的基础上,结合自己在绘画实践中的体
悟,提出:"破墨法,即以浓墨渗破淡墨,或以淡墨渗破浓墨。又直
笔以横笔渗破之,横笔以直笔渗破之,均宜将干未干时行之。"②
直笔破横笔,横笔破直笔,是继承了"破墨"的本义,意指打破原有
的笔形关系,通过用笔达到"破墨"的效果。黄氏进一步提出"淡
以浓破,湿以干破"的"干破湿"和"湿破干"的破墨理论,促成"破
墨"内涵的拓展。至此,从技法上讲,工笔画中的"晕染""渲染"等
代替了"破墨"概念下原有的用墨技法;而在写意画中,"破墨"法
包含浓破淡、淡破浓、水破墨、焦破浓、干破湿、湿破干、色破墨、直
笔破横笔、横笔破直笔等用墨方法。"破墨"概念的衍变,受到不同
时代文化环境及绘画思想等的影响,不同个体对"破墨"的理解和
阐释又带有一定程度的主观因素。因此,后世在不同绘画语境中
对"破墨"概念的建构,亦是对前人品评准则或笔墨技法的意造和

①王伯敏编:《黄宾虹画语录》,上海:上海人民美术出版社,1961年,第20页。
②王伯敏编:《黄宾虹画语录》,上海:上海人民美术出版社,1961年,第46页。

["

　　清代宋翔凤《小尔雅训纂》卷一注"缟皓素白也"云："……《考工记》'凡画缋之事，后素功'，郑注：'素，白采也。后布之，为其易渍污也。'《论语》'绘事后素'，郑注：'绘，画文也。凡绘画先布众采，然后以素分布其间以成其文。喻美女虽有倩盼美质，亦须礼以成之。'是素为五采之一。《仪礼·乡射记》曰：'凡画者，丹质则丹地加采，非以素为质矣。'《周礼》：'司常九旗，画日月龙蛇之象，亦以绛帛为质也。'"①郑玄认为绘画"先布众采"，众采布于绢素，色渍留于其上，然后以未着色的空白绢素分布其间而成。

　　董逌《广川画跋》卷三《书没骨花图》云："沈存中言：'徐熙之子崇嗣，创造新意，画花不墨卷，直叠色渍染，当时号没骨花。以倾黄居寀父子。'"②"叠色渍染"，叠色，指重复、累积之色。宋朱辅《溪蛮丛笑》"点蜡慢"云："溪洞爱铜鼓，甚于金玉。模取鼓文，以蜡刻板印布，入靛缸渍染，名点蜡慢。"③其言渍染，指浸染，亦可见，董逌所言"渍染"，是指以湿笔染之。

　　渍染之法，为画家染色技法之一，徐崇嗣等人延续唐代"凹凸花"的用色方法，后世画家多所沿用。"渍染"一语自沈括在论没骨花时提出，明清时期画学著述中对其内涵亦多有诠释。如安岐谓《关全寒山行旅图》："绢素厚硬，神气焕然。中一大山，高耸，四面浑圆，其雄伟之势，令人骇目。山石轮廓，落笔有粗细断续之分，

① ［清］宋翔凤：《小尔雅训纂》卷一，清浮溪精舍丛书本。
② ［宋］董逌：《广川画跋》，于安澜编：《画品丛书》，上海：上海人民美术出版社，1982年，第269页。按："熙之子"，《宣和画谱》《图画见闻志》《图绘宝鉴》等又作"熙之孙"。
③ ［宋］朱辅：《溪蛮丛笑》，明夷门广牍本。

皴法加以水墨渍染其间,山腰楼观、溪面桥梁、茅屋野店,杂以鸡犬驴豕之属,客旅往来,宛然真境。"①沈括将徐崇嗣画花技法谓之"叠色渍染",而安岐谓关仝画山石轮廓"皴法加以水墨渍染",可见,"渍染"这一设色技法已进入水墨表现技法的体系,同时,由花卉题材拓展至山水画领域。如图19,现藏于台北故宫博物院的关仝《关山行旅图》,据《墨缘汇观录》著录的画幅大小及对画面的描述,即安岐所论《关仝寒山行旅图》无疑,画面上山石皴法及其染法清晰可辨。从图20中亦可看出,皴法加以水墨渍染,即用墨笔含水多遍次累积点染,且笔痕清晰可见。故安岐所说关仝之"渍染",应该是指用墨笔含水点染。

汤贻汾《画筌析览》云:"设色多法,各视其宜。有设色于阴,而虚其阳者。有阳设色,而阴止用墨者。有阴阳纯用赭,而青绿点苔者。有阴阳纯用青绿,而以墨渍染者。有阳用赭而阴用墨青,有阳用青而阴用赭墨者,有仅用赭于小石及坡侧者,有仅用赭为钩皴者,有仅用赭于人面树身者,有仅用青或仅用绿于苔点树叶者,有仅用青绿为渍染者。盖即三色,亦有时而偏遗,但取其厚,不在其备也。"②"以墨渍染"或"仅用青绿为渍染"皆为了"取其厚",因此,渍染暗含用墨或色以湿笔累积染着,具有浸染之意。亦如王夫之《诗经稗疏》所云:"蓝之为草,古今品类不一。但叶可渍染青碧者,皆蒙此名……"③此处"渍染",亦指浸染。

① [清]安岐:《墨缘汇观录》卷三,北京:中华书局,1985年,第126—127页。
② [清]汤贻汾:《画筌析览》,于安澜编:《画论丛刊》下卷,香港:中华书局,1977年,第522页。
③ [清]王夫之:《诗经稗疏》卷二,清文渊阁四库全书本。

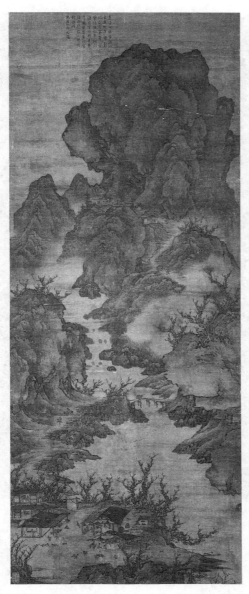

图19　关仝《关山行旅图》　绢本　台北故宫博物院藏

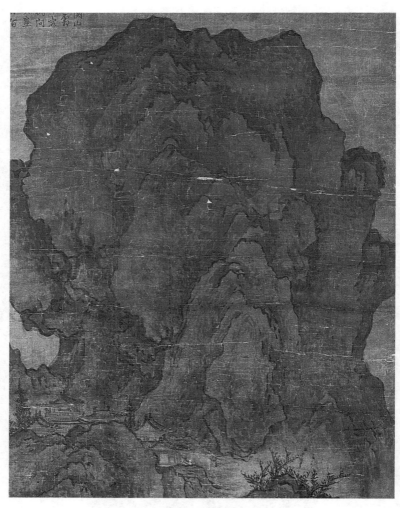

图20 关仝《关山行旅图》(局部)

《梦幻居画学简明》卷一《论墨》云:"作山石如法皴完,再加焦墨醒笔,复用水墨渍染,向山石阴处落笔,逼凸托阳,或半边染黑,或顶黑脚白,或上下俱黑,而托中间,随眼活取之,不拘琐碎,皴纹俱从轮廓大意染出,待干则宜赭宜绿,逐一设起。趁色尚湿时,又向阴处再渗水墨,层层接贴,此法极润泽明朗,又不失笔意也。此予闲墨试法,悟而得之,因并记之。"① 由"焦墨醒笔"对比"水墨渍染"可知,郑绩的观点是在清代墨法较为完善的背景下,对渍染方法的进一步阐释,即墨笔含水而浸染山石阴处,且"趁色尚湿时,又向阴处再渗水墨,层层接贴,此法极润泽明朗,又不失笔意也"。"层层接贴"是笔触的衔接方法,"润泽明朗"言渍染的画面效果,"不失笔意"则属这一方法的可贵之处,故有笔意、保留用笔痕迹是渍染与晕染及其他染法之间的主要区别。

二、"渍墨"及其内涵

唐代韩愈《答张彻》诗云"渍墨窜旧史,磨丹注前经"②,此为现存文献对"渍墨"一词的最早记载。"渍"者,染也。"渍墨"与"磨丹"相对,故根据诗意,此处"渍墨"为研墨,调墨之意。《汉语大词典》谓"渍墨"有二义:一为名词,指墨迹,字迹;一为动词,指积聚墨汁。今复查阅文献,特对"渍墨"之内涵及其演变进行梳理。

"渍墨"意为积聚墨汁者,古代文献中运用较广。宋代陈师道《后山谈丛》卷四云:"仁宗时,契丹献八尺字图,而侍书待诏皆未

① [清]郑绩著,叶子卿点校:《梦幻居画学简明》,杭州:浙江人民美术出版社,2017年,第15页。
② [清]彭定求等编:《全唐诗》卷三三七,北京:中华书局,1960年,第3779页。

能也,诏求善大书者。有僧请为方丈字,以沙布地为国字,张图于上,束毡为笔,渍墨倚肩,循沙而行,成脱袈裟,投墨瓮中,掷以为点。遂赐紫衣。"①此处渍墨为染墨、浸墨之义。"以盆渍墨,濡巨笔以题云……"②所言"渍墨"为盛墨、浸墨之义。又如张少博《石砚赋》云"既垂文以呈象,亦澄澜而渍墨,砚之用也"③,则含有研墨、聚墨之义。

徐平甫谓:"《乐毅论》石刻有二本……熙宁中,吴大饥疫,吾姻家赵子立以黄金贸得之。子立每欲摹本,必躬濡纸傅石,以绵帛渍墨拓之。自此虽权势,皆不可得。向之传于人者,益宝之矣。"王厚之续徐平甫之语,谓赵子立得《乐毅论》石刻后,"铁掬匣藏,躬自濡纸,以绵帛渍墨挹取,所传于人盖寡。子立死,以授徐平甫,徐氏二世秘藏不以语人"④。徐、王二人所论"以绵帛渍墨拓之"或"以绵帛渍墨挹取",均指赵子立收藏《乐毅论》石刻并获取拓本之事。"渍墨"则是浸墨、蘸墨之意。

其次,"渍墨"有墨痕、墨迹之义。李远《题桥赋》云:"危梁藓剥,渍墨虫穿。"⑤谓像苔藓一样剥落,墨迹被虫蛀穿。高似孙《砚笺》摘录何薳《春渚纪闻》之文,谓:"涵星龙尾石风砚二足,琢甚薄。得之黄成伯。成伯嗜砚,官婺源,顾视一老工,工熙砚云:此

①［宋］陈师道撰,李伟国点校:《后山谈丛》,北京:中华书局,2007年,第80页。
②［宋］文莹:《湘山野录》卷下,上海古籍出版社编:《宋元笔记小说大观》二,上海:上海古籍出版社,2007年,第1414页。
③［宋］李昉等编:《文苑英华》卷一〇六,北京:中华书局,1966年,第485页。
④［宋］陈思:《宝刻丛编》卷一四,清文渊阁四库全书本。
⑤［宋］李昉等编:《文苑英华》卷四六,北京:中华书局,1966年,第209页。

石岁不十数，用之久不渍墨，如新。"① 然何薳原文曰："……但用
之至灰埃垢积，经月不涤，而磨墨如新，此为绝胜耳。先子性率，
不耐勤涤，得此用之终身云。"② 高氏将何薳的"但用之至灰埃垢
积，经月不涤，而磨墨如新"改为"用之久不渍墨，如新"，对比二文
可见，此处"渍墨"，是指此砚用久而不沾染污垢、墨渍，故如同新
砚。《砚笺》卷二载《歙砚谱》论"制法"云："砚成，涂蜡与石相益，
便于洗濯，不惹墨渍。初使涂以姜汁，研即着墨，今人多云以蜡灭
璺，非也。"③ "渍墨"与"墨渍"二者不同，墨渍与污渍相类似，但墨
渍附着于物体之上所形成的痕迹，也被称之为渍墨。《唐录》亦云：
"石之材，尺者殊少，独歙石有一二尺材。最可爱者，每用墨涤之，
泮然不复留渍，是过端石。"④ 又，陆游《幽居述事》诗云："曾会兰
亭醉堕簪，后身依旧住山阴。琴传数世漆丈断，鹤养多年丹顶深。
涤砚滩头无渍墨，吹箫月下有遗音。小诗戏述幽居事，后有高人
识此心。"⑤ 诗中"渍墨"则指墨汁所留下的墨渍和痕迹。

　　米芾《砚史》谓"青州蕴玉石红丝石青石"："理密声坚清……
红丝石作器甚佳，大抵色白而纹红者，慢发墨，亦渍墨，不可洗，必
磨治之。纹理斑石赤者不渍墨，发墨有光，而纹大不入看慢者，经
暍则色损，冻则裂，干则不可磨墨，浸经日方可用。一用又可涤，非

①［宋］高似孙：《砚笺》卷二，清楝亭藏书十二种本。
②［宋］何薳：《春渚纪闻》卷九，上海古籍出版社编：《宋元笔记小说大观》三，
　上海：上海古籍出版社，2007年，第2454页。
③［宋］高似孙：《砚笺》卷二，清楝亭藏书十二种本。
④［宋］高似孙：《砚笺》卷二，清楝亭藏书十二种本。
⑤［宋］陆游著，钱仲联校注：《剑南诗稿》卷五五，上海：上海古籍出版社，1985
　年，第3245页。

品之善。青石有粗文如罗,近歙,亦着墨,不发。"① 米芾所言"亦渍墨"与"不渍墨",虽然是论砚而间及"渍墨"一语,但亦是针对墨在砚上是否会留下墨渍痕迹而言,因此,渍墨亦有墨渍、墨痕之义。

至明代,"渍墨"一词开始进入绘画用墨的领域。明清人论渍墨,多以米芾为宗,结合米芾《砚史》关于渍墨之描述推测,或米芾由墨渍附于砚而悟得此法,或是后人因米芾《砚史》之"渍墨"一词而将其用墨之法归于"渍墨"之范畴。如《味水轩日记》卷二谓黄公望《缥缈仙居图》:"山头岚气如蒸,树皆渍墨,间有个字者,大都杂用米法。"② "杂用米法"而"树皆渍墨",是指绘画的用墨形态和渊源,"渍墨"则谓以墨渍染、积点。又,论《蔡天启仿米元章山水》轴云:"天启此作,大得米法。峰失云气,虚白飞动。树叶渍墨朵朵,重复可辨。枯梢蟹爪鹰喙如篆籀。天启当日亲见米老,故雄逸乃尔。襄阳渊源,从此可证入矣。"③ 据李日华所说,蔡天启所仿作品"树叶渍墨朵朵,重复可辨",《蔡天启仿米元章山水》已不可得见,然,米友仁秉承其父绘画风格,据其《潇湘奇观图》(图21)可知,李日华所说的"渍墨"是米氏山水用墨笔积染,水墨淋漓,水渍墨迹溢于画面的效果。董其昌《画禅室随笔》卷二有相似的论述,其文云:"画家之妙,全在烟云变灭中。米虎儿谓王维画见之最多,皆如刻画,不足学也。惟以云山为墨戏。此语虽似过正,然

①[宋]米芾:《砚史》,宋百川学海本。
②[明]李日华:《味水轩日记》卷二,杭州:浙江人民美术出版社,2018年,第130页。
③[明]李日华:《味水轩日记》卷三,杭州:浙江人民美术出版社,2018年,第192页。

图 21　米友仁《潇湘奇观图》(局部)　纸本　故宫博物院藏

山水中当着意烟云，不可用钩染，当以墨渍出，令如气蒸，冉冉欲堕，乃可称生动之韵。"①"以墨渍出"指不钩染，以墨浸润而出，正是渍墨之意，但该画之渍墨，实含点写之笔法，用笔亦是关要。

《绘事微言》论"雪景"有云："画雪最要得髯发栗烈意象。此时虽有行旅探梅之客，未有不畏寒者，只以寂寞为主，一有喧嚣之态，便失之矣。其画山石，当在凹处与下半段皴之，凡高平处，即便留白为妙。其画寒林，当用枯木，冬天亦有绿叶者，多是松竹，要亦不可全画，其枝上一面，须到处留白地。古人有画雪只用淡墨作影，不用先勾，后随以淡墨渍出者，更觉韵而逸，何尝不文。近日董太史只要取之，不写雪景，尝题一枯木单条云：'吾素不写雪，只以冬景代之。'若然吾不识与秋景异否？此吴下作家，有干冬景之诮。"②"以淡墨渍出"为明人所言"渍墨"之要旨，需湿笔叠加，层层渍染而不勾染，即用笔落墨要有层次，不拘泥于山形。

清人对"渍墨"的理解和运用，多延续明代董其昌、唐志契等人的理念和规范，然其所指，则较多地融入了时人用墨的具体表现技法。"渍墨"亦有用墨渍染、积染和点写之意。方薰《山静居画论》卷上云："画家以用笔为难，不知用墨尤不易。营丘画树法多渍墨浓厚，状如削铁，画松欲凄然生阴。倪迂无惜墨称，画皆墨华淡沱，气韵自足。"③其所见李成作品如何，已不可考，论渍墨

①［明］董其昌著，叶子卿点校：《画禅室随笔》卷二，杭州：浙江人民美术出版社，2016年，第56页。
②［明］唐志契：《绘事微言》卷下，清文渊阁四库全书本。
③［清］方薰：《山静居画论》卷上，杭州：浙江人民美术出版社，2017年，第12页。

"状如削铁",故此处"渍墨"有以墨笔勾勒,积染之意。然其《山静居画论》卷下论米芾《云起楼图》又云:"米老设色绢幅,起手作树一丛,墨气浓淡爽朗。隔沙作淡墨远林,山腰映带云气蒸上,云罅浓墨渍之。林杪露高屋,余屋皆依山附水,隐见为之。近山墨尤浓,浑沦壮伟。远山几叠,参差起伏,赭抹山骨,合绿衬树及皴点处。"① "云罅",谓云之缝隙。图22即方薰所记传为米芾的作品,该画真伪如何,暂不讨论。不过,由该画的局部(图23)可看出,"浓墨渍之"即以浓墨多次点写,笔痕墨渍累积而成云气,因此,方薰所言"渍墨"是指毛笔浸墨,点写积染而成的用墨技法无疑。

　　清人言"渍墨",指点写、渍染的同时,亦有墨渣、墨渍之意。《洗砚图记》:"余夙有砚癖,且癖于洗砚。每晨起盥面讫,辄以蕉荸沐诸石,日为常,或他事及宾客间之,辄耿耿。盖龙尾纵不渍墨,亦不废洗。端则胶腻,非频洗则宿痕不去,着纸无光,而石亦枯而不泽,其需洗也……"② 龙尾歙砚不渍墨,即不留墨渍痕迹于砚上,而端砚则相反,亦留宿墨渍痕。又,《山静居画论》云:"画备于六法,六法固未尽其妙也。宋迪作画,先以绢素张败壁,取其隐现凹凸之势。郭恕先作画,常以墨渍缣绡,徐就水涤去,想其余迹。朱象先于落墨后,复拭去绢素,再次就其痕迹图之。皆欲浑然高古,莫测端倪,所谓从无法处说法者也。如杨惠、郭熙之塑

————————

① [清]方薰:《山静居画论》卷下,杭州:浙江人民美术出版社,2017年,第42—43页。
② [清]陈梓:《删后文集》卷三,清嘉庆二十年胡氏敬义堂刻本。

图22　（传）米芾《云起楼图》　绢本　美国弗利尔美术馆藏

图23　（传）米芾《云起楼图》（局部—云罅）

画,又在笔墨外求之。"①《山志》卷三亦云:"姜楚峒,名贞,字固仲,别号羊石道人,兰溪高士也。为山水小画,类以墨渍成,而无笔法,虽不入格,自有殊致。"② 可见,"以墨渍缣绡"即以墨渍染、浸泡画绢之意。"以墨渍成"则指以墨渍染而成。"墨渍"和"渍墨"二者之区别是前者无笔法,后者有笔法;前者多属墨自然固化所呈现的痕迹,而后者多是书画家注入自我意志的表现。

"渍墨"有水墨渲淡、积染之意,却又保留了笔法。安岐《墨缘汇观录》卷四谓《唐王维雪溪图》:"以焦墨作画,傅粉为雪,渍墨成阴。笔法高古,树石奇异。其溪桥篱舍、野店村居、坡陀远岸,皆具天真……"③ "渍墨成阴"即用水墨表现画面的阴阳向背。安氏又谓该画"笔法高古",以王维"破墨山水,笔迹劲爽"参之,其所说"渍墨"实则与王维"破墨"的表现形态相类。然而,《式古堂书画汇考》辑录刁光胤画册,谓其《雪松图》:"幽泉怪石布置左右,中间一松槎枒盘郁,松旁苍色一兔偃然跧伏,皆用粉笔衬托,间以渍墨染成,望之知为深山雪境。"④ "以渍墨染成"而非水墨染成,其画面当有墨痕,故亦含有唐代"破墨"渲淡之意。又谓《徐熙梅花图卷》"渍墨梅花一枝,古致绝俗"⑤。卞永誉书中谓徐熙之"渍墨",

①［清］方薰:《山静居画论》卷上,杭州:浙江人民美术出版,2017年,第5—6页。

②［清］王弘:《山志》卷三,清初刻本。

③［清］安岐:《墨缘汇观录》卷四,北京:中华书局,1985年,第187—188页。

④［清］卞永誉纂辑:《式古堂书画汇考》三,杭州:浙江人民美术出版社,2012年,第1427页。

⑤［清］卞永誉纂辑:《式古堂书画汇考》三,杭州:浙江人民美术出版社,2012年,第1611页。

当指其"落墨体"的绘画样式,即以墨笔勾写而成。清人以画面上具有水渍墨迹,有别于层层渲染,不见笔痕的"工笔"画样式,故谓之"渍墨"。《王孤云渍墨角抵图》又云:"水墨鬼怪百戏曲尽其幻,树石简雅,有北宋人意。"①画题称"渍墨",而注文以"水墨"论述,可见渍墨和水墨有共通之处,作者此处所言,前者当是注重水墨在画面的痕迹形态,亦是一种与用墨方法相对应的绘画样式,而后者却指材料和绘画类别——水墨而非设色。

陶梁《红豆树馆书画记》也多次言及"渍墨",其所论,多侧重于用笔用墨的方法及其生成的形态。陶梁是书卷七载《国朝虞山名家合作画册》第十一幅:"菊一枝,中分两歧,黄瓣赪心,其叶以破笔渍墨写之。"②《罗两峰兰竹》:"渍墨石仿赵荣禄,双钩兰仿子固,墨竹仿管仲姬,疏密浓淡斟酌尽善,仍是一家眷属,不得谓游戏之作也。"③又卷八载《明陆包山双钩水仙》:"用赵彝斋(赵孟坚)法作双钩水仙一丛,衬以渍墨灵璧石……"④《国朝华秋岳着色牡丹》:"用徐崇嗣没骨法作牡丹一丛,旁衬渍墨巨石,点染生动妙处不减周少谷。"⑤"叶以破笔渍墨写之"谓用笔和用墨方法,又以"渍

①[清]卞永誉纂辑:《式古堂书画汇考》四,杭州:浙江人民美术出版社,2012年,第1859页。
②[清]陶梁:《红豆树馆书画记》卷七,卢辅圣主编:《中国书画全书》第十二册,上海:上海书画出版社,1998年,第812页。
③[清]陶梁:《红豆树馆书画记》卷七,卢辅圣主编:《中国书画全书》第十二册,上海:上海书画出版社,1998年,第819页。按:罗两峰,即罗聘。
④[清]陶梁:《红豆树馆书画记》卷八,卢辅圣主编:《中国书画全书》第十二册,上海:上海书画出版社,1998年,第834页。按:陆包山,即陆治。
⑤[清]陶梁:《红豆树馆书画记》卷八,卢辅圣主编:《中国书画全书》第十二册,上海:上海书画出版社,1998年,第851页。

墨石""渍墨灵壁石"及"衬渍墨巨石"等方式,结合罗聘、陆治及华喦的绘画作品可知,陶梁所言渍墨是指用笔勾写、点染的笔痕所生成的水渍墨迹渗发之形态。如图24,虽非陶梁所见华喦的作品,但"衬渍墨巨石"的表现手法在该画中却能得到十足的体现。

郑绩《梦幻居画学简明》卷一《论景》云:"雪景山石,皴法宜简不宜繁。然有大雪、微雪、欲雪、晴雪之分:大雪则山石上俱作雪堆,一片空白,应无纹理可见,但于山石之外以水墨入胶,随山形石势渍染成雪,而山脚石底雪不到处,不妨见些皴纹,树身上边留白,下边少皴,枯枝上亦渍白挂雪,凡亭屋瓦面、桥梁舟篷,皆有雪意,关津道路,当无行人矣。若写微雪,则山石中疏皴淡描,于轮廓外渍墨逼白而已。欲雪则天云惨淡,晴雪则白气仍存。至用粉为雪,加粉点苔,是亦一法,止宜用于绢绫、金笺之中,于生纸不甚相宜也。"[1]郑绩详细论述画雪景用笔、用墨、用粉的具体表现技法,此处之渍墨是指用水墨渲染,含有以墨渍染之意。郑绩传世作品虽然较少,但清人传世雪景画作较多,尤其是晚清画家的雪景作品中多用"于轮廓外渍墨逼白"之法,此可证郑氏所言"渍墨"之所指。亦可见其所言渍墨指水墨点染、渲染和积染,已侧重于用墨方法。

同时,清人依然沿用"渍墨"的浸墨之意,如《(乾隆)皇舆西域图志·服物二》谓都干特"以铜为盏,用绵渍墨置于其中,供蘸笔

[1] [清]郑绩著,叶子卿点校:《梦幻居画学简明》,杭州:浙江人民美术出版社,2017年,第17页。按:"渍墨逼白",该书作"渍黑逼白",今据清同治三年刻本校改。

图24　华嵒《牡丹竹石图》　纸本　天津博物馆藏

之用"。① 又如《画史会要》所云:"王养,蒙斯人。画葡萄障,乘醉着新草履,渍墨乱步绢上,就以为叶,布藤缀实,天趣自然。"② 又罗源汉《竹笔》注云:"削竹尖渍墨,以书粉板。"③ 皆是例证也。

到了20世纪,黄宾虹从古代画学文献中将"渍墨法"单独提出,运用于自己的绘画创作之中并进行再度阐释,构筑了其"湿笔体系"的主要内容。黄氏"破墨"多用水,成渍墨痕,且其用墨法,重在"破墨"与"渍墨"。其论"渍墨"云:"山水树石有大浑点、圆笔点、侧笔点、胡椒点,古人多用渍墨。精笔法者苍润可喜;否则侏儒臃肿,成为墨猪,恶俗可憎,识者不取。元四家中,惟梅道人得渍墨法,力追巨然。明文徵明、查士标晚年多师其意,余颇寥寥。"④ 黄宾虹概括古人渍墨之法的同时,对其注入了新的内涵。然李达援引黄宾虹论渍墨之语,并指出:"一、渍墨法为淋漓的湿笔法,于山水画上主要作用于'点'为主。二、必须精笔法者使用之,此法始可成立。三、梅道人力追巨然遗矩,得渍墨法;元人后,此法日渐衰微。三点归一,主体仍在'精笔法'!"李达进一步强调:"所谓渍墨,就是指墨笔蘸水所形成的一种水墨,这是最合乎'古人墨法,妙于用水'的'用墨之要'!"⑤ 而黄宾虹认为渍墨法在山水画中主要体现在"点"法的运用上。随着"米氏"大浑点画树的笔墨技法被纳入渍墨法的范畴,且在后世的建构中,增加

①[清]褚廷璋:《(乾隆)皇舆西域图志》卷四二,清文渊阁四库全书本。
②[明]朱谋垔:《画史会要》卷四,清文渊阁四库全书本。
③[清]邓显鹤辑:《沅湘耆旧集》卷七九,清道光二十三年邓氏南村草堂刻本。
④李达:《论黄宾虹的渍墨法》,《美术》,1994年,第9期,第40页。
⑤李达:《论黄宾虹的渍墨法》,《美术》,1994年,第9期,第40页。

了诸多的内涵，最终依然归于用笔，成为笔墨体系中的主要术语之一。

因墨在纸上渗化而形成水渍墨迹，渍墨也渐成为中国画用墨的一种表现技法。墨中含有的水分，带着墨渍，因材料的渗化而形成墨迹。这些墨迹往往因毛笔的运动轨迹而打破了笔痕的范围，且具有相应的层次和变化，此亦不完全等同于勾染。毛笔蘸墨和水而书写于画面，水含墨渍而浸漫于笔迹的墨痕之外，形成水墨淋漓的绘画效果。实际上，绘画中的渍墨之法又融汇于黄宾虹所说的"浓墨法、破墨法、积墨法、淡墨法、泼墨法、焦墨法、宿墨法"之中，非局限于用点，且在勾、皴、染之中均有体现。故可见，绘画中的渍墨虽指"墨迹，字迹"，但"精笔法"却成为其关键所在。其中，又蕴含了中国画的诸多用墨形态及与之对应的笔法，墨渍、渍染与积染、点写、勾皴等相互交融、相互作用。与此同时，伴随着这些语词内涵的相互关联与演变，又不断丰富着"渍墨"的所指。

第五节 "积墨"

一、"积墨"的初始形态

墨作为中国古代绘画的主要媒材，研磨后以水调和而区分干、湿、浓、淡等，且在画面上因用笔的交叉、重合及叠加而使得墨色出现不同层次的深浅变化。从现存的图像可知，先秦时期已有以墨多次叠加、涂染形象的表现手法。如《人物龙凤帛画》（图

25）、《人物御龙帛画》（图 26）虽"以线造型"为主，但画中人物及凤鸟身上已经出现用墨涂染的迹象，且存有墨痕叠加的图绘方法。这种以墨勾描、涂染而出现的笔痕墨迹的局部重合，当非绘画者有意而为之。然而汉代墓室壁画中人物头发、衣服等用墨多层次的渲染，已属于用墨层层积染的方法无疑。随着山水画的兴起，画家表现山石结构和纹理的勾、斫、点染等技法渐趋丰富，出现了笔触交叉，墨痕叠加及层层积染的表现技法，"积墨"技法由此而形成。《说文》云："积，聚也。从禾责声。则历切。""积"，有积聚、储藏；累积、堆叠；蕴积、蕴蓄等义。"积墨"之"积"取其"聚集、累积、渐积而成"之义。因此，古代绘画作品中墨迹的叠加、累积等均属于积墨的范畴，但单独作为绘画术语的"积墨"，则是一个相对晚出的概念。

二、"积墨"概念的生成与建构

现存文献中，"积墨"一词在宋代高似孙《砚笺》中已有明确记载。是书辑录了《歙砚说》之内容："砚须日洗，去其积墨败水，则墨光莹泽。"① 此处"积墨"是"使墨累积"之意，指墨渍积聚于砚的表面，并非指代绘画中具体的用墨方法。高似孙《砚笺》亦云："砚有积墨乃见古旧……又曰'变此黛色，涵乎碧虚'，形容积墨妙矣。"且注云："王嵩峁《夫子砚赋》'旁积垂露'，亦有积墨意。"② 积墨的自然形态，已进入文人审美的范畴。然而，"积墨"作为中国

① [宋] 高似孙：《砚笺》卷一，清棟亭藏书十二种本。
② [宋] 高似孙：《砚笺》卷一，清棟亭藏书十二种本。

图 25 《人物龙凤帛画》 锦帛 湖南省博物馆藏

图26 《人物御龙帛画》 锦帛 湖南省博物馆藏

画传统笔墨语言和表现技法之一,后世对这个概念的生成、内涵及其源流的认识各不相同。"积墨"一词作为中国画学术语,在不同语境中有着不同的内涵,后世在使用过程中,不同时期又注入了不同的意蕴,使其词义不断地发生变化,其所指代的表现技法也不尽相同。

宋代郭熙对用墨的论述虽未言及"积墨"一词,但积墨的方法在其著述中已有相似的描述,且在其绘画作品中亦有所体现。《林泉高致》云:"用淡墨六七加而成深,即墨色滋润而不枯燥……淡墨重叠旋旋而取之,谓之干淡……"①"用淡墨六七加而成深"和"淡墨重叠"的用墨技法,即是"积墨"方法的体现。同时,北宋时期山水画的风格样式已然趋于多变,技法也已趋于成熟。从现存的宋代山水画作品中可明显看到,画家已经普遍运用淡墨反复叠加、积染的方法来表现山石的形体结构和丰富的笔墨关系。元代黄公望《写山水诀》亦云:"作画用墨最难,但先用淡墨,积至可观处,然后用焦墨浓墨,分出畦径远近,故在生纸上有许多滋润处,李成惜墨如金是也。"②文中虽未明确提及"积墨"一词,但"用淡墨,积至可观处"一语表明,黄公望在具体的作画过程中,已熟练运用以淡墨多遍次皴擦和积染的"积墨"之法。

当然,以毛笔蘸墨,借助勾写、点、染、皴、擦等笔法的累积与叠加,均可纳入积墨的范畴。明代,"积墨"一语才作为画学术语,代表一种用墨技法进入画学著述之中。不过明清人在追溯积墨源

①[宋]郭熙:《林泉高致》,沈子丞编:《历代论画名著汇编》,北京:文物出版社,1982年,第74—75页。
②[元]陶宗仪:《南村辍耕录》,北京:中华书局,1959年,第97页。

流的同时,结合当时的笔墨技法及其理论,展开了对前人墨法的分析与论述。其中,有关积墨的观点,可概括为三个主要方面。

一是祖述王洽,将"积墨"与王洽"泼墨"联系起来,进行分析和论述。宋懋晋指出:"泼墨、积墨,始自王洽,而米氏父子实其慈孙,千百世之下,忘其祖而祖其孙。"[①]其将泼墨、积墨的方法追溯到王洽,对"积墨"的概念和具体表现技法却未作诠释说明。画史中对王洽(亦作王墨、王默)绘画的记载,多谓其开创"泼墨"画法,亦可想见,其作画也用积墨法。但若以用墨的叠加和累积而谓其开创"积墨"法,似乎与画史不符。今传唐摹顾恺之《女史箴图》(图27)中,人物的头发、帷帐及器物上已经有用墨多遍的晕染,当属积墨的范畴,且从近年出土的唐代墓室壁画看,在王洽之前,绘画中已普遍存在以淡墨叠加或积染的用墨技法,故宋氏言积墨始自王洽,则嫌牵强。

二是将"积墨"追溯至董源、巨然,对其笔墨进行分析的同时,展开对米芾、黄公望及明清当世水墨画家的论述,从中辨析"积墨"概念及与之对应的技法和内涵。元汤垕《古今画鉴》云:"米芾元章,天资高迈,书法入神。宣和立书画学,擢为博士……山水其源出董元,天真发露,怪怪奇奇,枯木松石,时出新意,然传世不多耳。其子友仁,字元晖,能传家学,作山水清致可掬,亦略变其尊人所为,成一家法。烟云变灭,林泉点缀,生意无穷,平生亦珍重不易予人……予平生凡收数卷,散失不存,今但有一横披纸画,上

①[清]陆心源编:《穰梨馆过眼录》卷二七,卢辅圣主编:《中国书画全书》第十三册,上海:上海书画出版社,1998年,第164页。

图27　（传）顾恺之《女史箴图》(局部)　绢本　大英博物馆藏

题数百字,全师董元(源)。"①汤氏明确将二米的山水画师承渊
源上溯至董源,故此形成了以董源、二米为中心的江南绘画的谱
系,董源的用笔用墨、画格意趣等亦成为后世推崇和师法的主要
对象。明代唐志契《绘事微言》论"烟云染法"云:"凡画烟雾,有内
染外染之分。盖一幅烟雾中,非有四五层屯锁,定有三层断灭,此
而内外不分,必有谬理之病。纵使出没变幻,墨色丰润,皆无足观
也。又画云亦须层层要染,不然,纵如盖如芝如带,终是板刻。古
人惟其有此画法,学之者容易涉于俗,惟董北苑不用染,而用淡墨
积出,在树石之间,此生纸所以更佳也。松江画派多用此。"②可
见,唐志契认为层层晕染的用墨方法不属于积墨的范畴,"淡墨积
出"而不用染,方是积墨。

　　明代易恒志题《僧巨然画》亦云:"董北苑多画江南山水,得其
要领者,唯巨然一人耳。故其笔意清远,积墨深润,点染之间,咫
尺千里,正如幽人逸士登高览远,境接心会,与之俱化者,岂泥于
丹青之流所可同日语哉!"③此谓董源的绘画以积墨法表现出"深
润"的效果,非"泥于丹青之流"可比拟,推崇董源的墨法,而贬抑
拘泥于"丹青"的画家及其绘画样式。清代高士奇跋董其昌山水
画则云:"世称董北苑画有天趣,南宗中以北苑为超凡入圣。其
法用淡墨、浓墨、积墨、破墨,以穷山水云物风雨晦明之变态。宋
李成、范宽徒得山水之形,北苑独得山水之神者,而形似自在其

①[元]汤垕:《古今画鉴》,卢辅圣主编:《中国书画全书》第二册,上海:上海书
　画出版社,1993年,第900页。
②[明]唐志契:《绘事微言》,北京:人民美术出版社,1984年,第21—22页。
③[明]赵琦美编:《赵氏铁网珊瑚》卷一一,清文渊阁四库全书本。

中。思翁是作全出北苑家法,笔墨秀润,疏密相兼,无半点俗气,真逸品也。宜珍袭之。"① 对比易恒志与高士奇的观点可知,易氏用"积墨深润"概括了董源绘画用墨的特点,而高氏则将董源的用墨概括为淡墨、浓墨、积墨、破墨,并谓董其昌所作师法董源而笔墨秀润,视其为"逸品"。五代两宋时期,中国山水画逐步走向成熟,以董源、巨然为代表的山水画家用积墨法来表现山水树石,但他们山水画中的积墨并非渲染的表现手法,而是层层勾皴、点染。董源作画,尤善用积墨,从今传《潇湘图》中山体和树叶的用笔用墨技法来看(如图28),其已运用浓淡变化的墨笔,多层次的勾写、皴、点,以表现山石的"深润"之感,此即文献中所言"积墨"的图像表征。

巨然师法董源,山水画雄厚苍润,亦善用积墨法,在点染之间将山峦的厚重与浑朴表现得淋漓尽致。如李日华云:"巨然《春山晓岚》,纯用水墨积染,而气韵生动。余验系宋僧花光、惠崇辈,或江贯道笔,非巨公也。"② 李日华用"以墨积染"来描述传为巨然的《春山晓岚》,并以此判断该画当属江贯道所作,而非巨然真迹。又,戴熙《习苦斋画絮》对巨然"积墨"作进一步的描述与诠释,谓:"巨师积墨至数千层,空淡若无墨者,盖所谓浑化矣。"③

同时,米氏积墨技法主要体现在"米点"上,"米氏云山"也被

① [清]陶梁:《红豆树馆书画记》卷八,卢辅圣主编:《中国书画全书》第十二册,上海:上海书画出版社,1998年,第837页。

② [明]李日华:《味水轩日记》卷七,杭州:浙江人民美术出版社,2018年,第581页。

③ [清]戴熙:《习苦斋画絮》卷一〇,卢辅圣主编:《中国书画全书》第十四册,上海:上海书画出版社,1999年,第219页。

图28　（传）董源《潇湘图》(局部——远山)　绢本　故宫博物院藏

视为山水画革新的代表性样式。顾起元《懒真草堂集》云:"昔人谓山水之变,始于吴,成于二李……自米氏父子出,山水之格又一变矣。"[1]论及米芾以积墨法作画的文献较多,今胪举而征之。董其昌云:"北苑画杂树,但只露根,而以点叶高下肥瘦取其成形。此即米画之祖……又有作小树,但只远望之似树,其实凭点缀以成形者,余谓此即米氏落茄之源委。"[2]将米氏的"落茄点"的技法上溯至董源画树的"点缀"之法。亦如前文所举,董其昌谓"老米"画"但用淡墨、浓墨、泼墨、破墨、积墨、焦墨,尽得之矣",可见,董氏已经使用"积墨"一词,并将其置于"六墨"之中,且以此诠释米芾绘画的用墨之法。沈颢在《画麈》中,对米芾的用墨之法亦有分析和论述,其论"笔墨"云:"米襄阳用王洽之泼墨,参以破墨、积墨、焦墨,故融厚有味。予读《天随子传》悟飞墨法,轮廓布皴之后,绢背烘熳,以显气韵沉郁,令不易测。"[3]这里的"积墨"一词亦被列入形容墨法的行列之中,且泼墨、破墨、积墨、焦墨等用墨法之间不可强行分解,而是相互融合运用。又,王学浩《山南论画》:"唐子畏云:'米家法,要知积墨破墨,方得真境,盖积墨使之厚,破墨使之清耳,米颠山水何曾一片模糊哉。'"[4]认为"米家法"主要体现在积墨和破墨的运用方面。

[1] [清] 王原祁等纂辑:《佩文斋书画谱》卷八三,北京:中国书店,1984年,第2397—2398页。

[2] [明] 董其昌著,叶子卿点校:《画禅室随笔》卷二,杭州:浙江人民美术出版社,2016年,第54页。

[3] [清] 王原祁等纂辑:《佩文斋书画谱》卷一四,北京:中国书店,1984年,第371页。

[4] [清] 秦祖永辑:《画学心印》卷八,上海:商务印书馆,1937年,第218页。

此外，张丑《清河书画舫》亦云："古今画流不相及处，其布景用笔不必言，即如傅色积墨之法，后人亦不能到。细检唐宋大着色画，高、米水墨《云山》，皆是数十百次积累而成，故能丹碧绯映，墨彩晶莹。鉴家自当穷究底里，方见良工苦心，慎毋与率易点染、淡妆浓抹者同类而视之也。"①张丑肯定了积色、积墨技法及其绘画样式，批判"率易点染，淡妆浓抹者"，指出了高、米水墨云山积墨的特点——"数十百次积累而成"。这些记载都表明米芾作画善于将诸多墨法融合在一起，尤善用积墨法和泼墨法，趁湿点染，以浓墨点醒而少皴擦，形成一种滋润浑厚的山水画风格。说明积墨法具有一定的包容性，可与其他墨法共同使用、相互融汇。因目前米芾山水作品真迹不存，故研究"米氏山水"多以米友仁传世作品为依据。米友仁用墨之妙，得于家传，其作画讲求墨韵，以破墨、积墨、泼墨等墨法相参而为之。张丑又云："王叔明小画一帧……笔法秀雅，积墨清润，点染之间，咫尺千里。自非胸襟洒落，心手和调，断断不能以成斯图。"②"笔法秀雅，积墨清润"，因笔法而生墨法，将王蒙绘画的笔墨进行分析的同时，指出了其"点染"的积墨特点。

清人则完全将积墨纳入用墨技法的体系之中，并将其作为绘画创作和品评的术语。戴熙《习苦斋画絮》卷三云："云林积墨至数十百层而淡不可收，含蓄之味使人心醉，闲则功力厚，静则智慧

①［明］张丑撰，徐德明校点：《清河书画舫》，上海：上海古籍出版社，2011年，第491页。
②［明］张丑撰，徐德明校点：《清河书画舫》，上海：上海古籍出版社，2011年，第552页。

足,淡则旨趣别,远则气味长,四美具谓之画。"① 对倪瓒绘画的用
墨技法进行分析,并将"四美"归于积墨之功。又,恽寿平《瓯香馆
画跋》云:"今人画雪,必以墨积其外,粉刷其内,惟见缣素闲着粉
墨耳,岂复有雪哉。"② 可见,积墨技法在清代已被画家广泛运用。

三是对"积墨"技法及概念的诠释与建构,拓展了积墨的表现
方式,赋予"积墨"更丰富的内涵。明代顾凝远《论气韵》指出:"六
法中第一气韵生动,有气韵则有生动矣,气韵或在境中,亦或在境
外,取之于四时寒暑,晴雨晦明,非徒积墨也。"③ 此处"积墨"则是
指一种动态的用墨方法。唐志契所撰《绘事微言》中专设"积墨"
一节,并展开详细的论述,其文云:

> 画最要积墨水,墨水或浓或淡,或先淡后浓,或先浓后
> 淡。但有能积于绢素之上,盎然溢然,冉冉欲堕,方烟润不
> 涩,方深厚不薄,此在熟后自得之。

> 凡画或绢或纸或扇,必须墨色由浅入浓,两次三番,用笔
> 意积成树石乃佳。若以一次而完者,便枯涩浅薄。如宋元人
> 画法,皆积水为之,迄今看宋元画着色,尚且有七八次深浅在
> 上,何况落墨乎? 今人落笔,即欲成树石,或焦墨后只用一次
> 淡墨染之,甚有水积还用干笔拭之,殊可笑也。此皆不曾见
> 真宋元笔意故耳。④

①[清]戴熙:《习苦斋画絮》卷三,卢辅圣主编:《中国书画全书》第十四册,上海:上海书画出版社,1999年,第172页。
②[清]秦祖永辑:《画学心印》卷五,上海:商务印书馆,1937年,第116页。
③[清]秦祖永辑:《画学心印》卷二,上海:商务印书馆,1937年,第49页。
④[明]唐志契:《绘事微言》,北京:人民美术出版社,1984年,第13—14页。

唐志契提出,使用积墨作画时,可先淡后浓亦可先浓后淡,两次三番积墨的同时,强调"笔意"的重要性,这种处理手法可以呈现出浓重浑厚的画面效果,反之,"便枯涩浅薄"。唐氏推崇宋元人用淡墨多次点染的积墨法,而批判时人对待笔墨的态度及其表现技法。

清人唐岱《绘事发微》对"墨法"进行了更为系统的论述,其文云:

> 用墨之法,古人未尝不载,画家所谓点、染、皴、擦,四则而已。此外,又有渲淡、积墨之法。墨色之中,分为六彩。何为六彩,黑、白、干、湿、浓、淡是也。六者缺一,山之气韵不全矣。渲淡者,山之大势,皴完而墨彩不显,气韵未足,则用淡墨轻笔,重叠搜之,使笔干墨枯,仍以轻笔擦之,所谓无墨求染。积墨者,以墨水或浓或淡,层层染之,要知染中带擦。若用两枝笔,如染天色云烟者,则错矣。使淡处为阳,染之更淡则明亮;浓处为阴,染之更浓则晦暗。染之墨色带黄,方得用墨之铿锵也。画树石一次就完,树无蓊蔚葱茂之姿,石无坚硬苍润之态,徒成枯树呆石矣。①

唐岱将"墨法"概括为点、染、皴、擦及渲淡和积墨,同时,将墨色概括为"六彩"。点、染、皴、擦是墨法,实则归于笔法,唐岱所言"渲淡"即指墨笔勾皴的表现技法。其关于"积墨之法"的论述,表明积墨法发展至清代,已成为画家普遍认同和广泛使用的用墨方法

① [清]唐岱:《绘事发微》,于安澜编:《画论丛刊》上卷,香港:中华书局,1977年,第242—243页。

之一。然而,积墨并非以墨水简单地多层叠加、层层浸染。唐岱
所讲积墨之法的特点是"层层染之""染中带擦",将积墨笔法局限
于"染"和"擦",这与唐志契谓董源以淡墨积出而不用染的积墨不
同,少了前人"积墨"用笔的多样性,也缩小了"积墨"的内涵。

　　龚贤也善用积墨,作画时先浓后淡,先干后湿,积墨至深润,
其画风厚润华滋,气象高古,他对积墨的运用与认知与唐岱又不
同。他指出:"无叶谓之寒林,数点谓之初冬,叶稀谓之深秋,一遍
点谓之秋林,积墨谓之茂林,小点着于树杪谓之春林。"① 龚贤将
墨法的运用与物象的塑造结合起来。他的积墨法是在继承传统
绘画的基础之上进行改造创新而来的。《柴丈画说·笔法》详细
记载了他如何用积墨作画:"浓树有加七遍墨者,若七遍皆浓墨则
不成树矣。可见浓树积枯成润不诬也。"又:"加七遍墨,非七遍皆
正点也。一遍点,二遍加,三遍皴,便歇了,待干又加浓点,又加淡
点一道,连总染是为七遍。"② 从中我们可知龚贤积墨,需等上一
遍墨干后再进行下一遍积加,不同笔法、不同墨色多次叠加,讲究
"积枯成润"。他进一步强调,作画时每一遍的积染在用笔上都
要有细微的变化:"浓为点,淡为加,干为皴,湿为染。"③ 其又云:
"点浓树最难,近视之却一点是一点,远望之却亦混沦,必干笔浓

① [清] 龚贤:《龚安节先生画诀》,俞剑华编著:《中国古代画论类编》,人民美
　术出版社,2005年,第785页。
② [清] 龚贤:《柴丈画说》,俞剑华编著:《中国古代画论类编》,人民美术出版
　社,2005年,第791页。
③ [清] 龚贤:《柴丈画说》,俞剑华编著:《中国古代画论类编》,人民美术出版
　社,2005年,第791页。

淡加点,而浑沦处皴染之力。"①"一遍二遍三遍一歇,俟干再点四遍,五遍又一歇,俟干再点六遍七遍,不干而点则纸通矣。"②如此反复,层层叠加才可使画面得到干、湿、浓、淡的效果。关于墨法中的"浑",龚贤提出:"然画家亦有以模糊而谓浑沦者——非浑沦也。惟笔墨俱妙,而无笔法墨气之分,此真浑沦也。"③由此可见,龚贤认为只有笔墨俱妙才可使画面浑沦,其对于积墨法的最高要求也是浑沦。而浑沦的画面效果,需要以笔墨层层叠加、积染,经过淡墨的多次累积、渲染,从而丰富墨色的层次,使得画面由干入润,在墨色强烈的对比中又保留微妙的变化,使画面统一而整体。龚贤将"积墨"法分为"点""加""皴""染""浑"等具体的"积"法。从其《千岩万壑图》(图29)中可以看出,其画面的积墨方法如其在文论中所说,有浓墨、重墨、淡墨、焦墨,且用破墨法和积墨法,结合长短变化的线条和点、加、皴、染、浑等方法和步骤完成画面的"积墨",使得画面浑厚而不失灵动。

清人邹一桂论画花卉八法中论"墨法"云:"用顶烟新墨,研至八分,浓淡枯湿随意运之。杜陵云'白摧朽骨龙虎死,黑入太阴雷雨垂',尽之矣。忌陈墨、积墨、剩墨、生纸、急起、急落。花朵略入清胶,点苔、踢刺不妨带湿。浓心淡瓣,深蒂浅苞,一定之法

①[清]龚贤:《柴丈画说》,俞剑华编著:《中国古代画论类编》,人民美术出版社,2005年,第792页。

②[清]龚贤:《半千课徒画说》,俞剑华编著:《中国古代画论类编》,人民美术出版社,2005年,第797页。

③刘海粟主编,王道云编:《龚贤研究集》,南京:江苏美术出版社,1988年,第274页。

图29 龚贤《千岩万壑图》(局部) 纸本 南京博物院藏

也。"① 邹一桂对画花卉的"墨"及其使用方法作了说明,认为画花卉忌"陈墨、积墨、剩墨、生纸、急起急落"。又,郑绩《梦幻居画学简明》卷一云:"凡加墨最忌板,不加墨最忌薄,二者能去其病,则进乎道矣。"又云:"山水墨法,淡则浓托,浓则淡消,乃得生气。不然,竟作死灰,无可救药。"②"凡加墨最忌板"实际上是指积墨之法,也说明,作者认为积墨是祛除山水画"薄"病之良方。积墨法遂成为中国画的主要用墨方法之一,在后人的诠释与运用过程中,其内涵逐渐趋于丰富多样。

20世纪以来,黄宾虹、李可染、陆俨少等对积墨均有新的理解与诠释。黄宾虹对"积墨法"进行了总结概括。他提出:"积墨法以米元章为最备,浑点丛树,自淡增浓,墨气爽朗,此天所不能胜人者。思陵尝题其画端云:'天降时雨,山川出云也。'董思翁书《云起楼图》谓:'元章多钩云,以积墨辅其云气;至虎儿(米元晖)全用积墨法画云。'王东庄谓:'作水墨画,墨不碍墨;作没骨法,色不碍色,自然色中有色、墨中有墨。'此善言积墨法者也。"③ 并指出:"作画不怕积墨千层,怕的是积墨不佳有黑气。只要得法,即使积染千百层,仍然墨气淋漓。"④ 黄宾虹作画先以湿墨入手,

① [清]邹一桂著,余平点校:《邹一桂集》卷一二,杭州:浙江人民美术出版社,2019年,第254—255页。
② [清]郑绩著,叶子卿点校:《梦幻居画学简明》,杭州:浙江人民美术出版社,2017年,第14—15页。
③ 王伯敏编:《黄宾虹画语录》,上海:上海人民美术出版社,1961年,第33页。
④ 王一飞、臧志成编:《黄宾虹谈艺录》,上海:上海书画出版社,2016年,第96页。

慢慢变成干笔，此与龚贤不同，这就要求作画时要随机应变，而墨色也更加灵活多变。作画时不仅仅局限于某一种墨法，而是将浓墨法、破墨法、积墨法、淡墨法、泼墨法、焦墨法、宿墨法在一幅画中共同使用，故其画面墨色丰富生动，取得了"浑厚华滋"的艺术效果。李可染继承黄宾虹的积墨法，且将积墨与西方绘画中对光影的表现相融汇，以此来塑造山体关系，表现水、云等形象，使得墨色厚重而不失层次，画面更具空间明暗感，由此开拓了积墨法运用的新空间。陆俨少论"画绢"时指出："绢不吸水，可用积墨法，其法笔头蘸上饱和的水墨，点在绢上，让水墨堆聚在绢面，渐渐干掉，四周隐隐有墨痕，墨痕之内，也因水墨渐干之故，有厚的感觉。"[1] 由此可见，陆氏注重积墨法的运用和不同材料之间的关系，并通过积墨使得画面具有厚重感。20世纪诸多画家在对绘画风格样式的探索中，从未停止对墨法的尝试与变革。积墨法是中国画的笔墨语言之一，这一传统水墨技法在不同时代被赋予了不同内涵，且具有很强的包容性。当然，积墨法并非简单地以墨层层叠加，而需在作画时遵循一定章法与笔法，并与其他表现技法融合运用。

综上可见，积墨由笔痕墨迹的重叠而出现，到画家以其表现画面丰富的笔墨关系和厚重感，其概念生成后内涵便不断拓展。积墨虽是墨法，但也关乎用笔，笔法依然是其内核。然而今人在编写辞书时多侧重于积墨内涵的一个方面，并未辨析其生成源流

[1] 陆俨少著，陆亨编：《陆俨少山水画刍议》，上海：上海人民美术出版社，2020年，第113页。

及其内涵的演变历程。如《汉语大词典》解释"积墨"谓"中国画用墨由淡而深、逐渐渍染的一种技法",《辞海》(上海辞书出版社2009年版)则谓"中国山水画用墨由淡而深、逐渐渍染的一种技法",将积墨技法仅局限于山水画,对其概念的诠释也不够全面。

第三章

技艺与风格：
一组技法样式术语的展开

画家创作不同样式的绘画作品,离不开工具媒材及与之对应的绘画技法,画学术语则是画学文献准确表述这些技法与风格样式的必要条件。画学术语的生成,预示着其已被画家与著述者普遍认同并赋予了特定的内涵,成为一个约定俗成的概念。当然,画学术语也会因文本与图像的转译而发生变化,尤其是术语与生成的语境或描述的对象分离,其所指代的内容和内涵均会随之发生转变。如白描、没骨、界画、写意等画学术语,在画学历史中,由初指某一绘画技法的语词,逐渐演变成既指具体的绘画技法,又指代某种绘画风格的术语,或成为某种绘画样式的代名词。与此同时,这些术语成为画学文本中明确著录图像或描述绘画技法的重要语汇,也是绘画理论形成的基础,承载着绘画观念演变的历史。

第一节 "白描"与"没骨"

一、"白画"与"粉本"

(一)"白画"

《汉语大词典》云:"白画,即白描。"今人多据此而诠释白画,将"白画"与"白描"等同视之。《说文》云:"业,大版也。所以饰县钟鼓。捷业如锯齿,以白画之。象其鉏铻相承也。从丵,从巾。巾象版。《诗》曰:'巨业维枞。'"段玉裁云:"《周颂》传曰:'业,大版也。所以设枸为县也。捷业如锯齿,或曰画之。植者为虡,横者为枸。'《大雅》笺云:虡也,枸也。所以县钟鼓也。设大版于上,

刻画以为饰。按：枸以县钟鼓，业以覆枸为饰，其形刻之捷业然如锯齿。又以白画之，分明可观，故此大版名曰业。业之为言齾也，许说本毛。《毛传》或曰画之，'或曰'二字乃'以白'二字之讹，未有正其误者。凡程功积事言业者如版上之刻，往往可计数也。"①此处"白画"一语并非专指绘画，而是指以白色颜料画之。

　　《子华子》云："……忽有钟其变者，色泽状貌非耳目之所属也。于是奉以为祥，君臣动色，士庶革听，以至作为声歌而荐之于郊庙，错采缋画而以夸诸其臣民……"②其文虽非论画，然"错采缋画"，错采，即错彩，色彩错杂之意，亦暗示着绘画杂五色也。《尸子》卷下云："见骥一毛，不知其状；见画一色，不知其美。"③足见古代绘画多是设色的，以色彩的绘画为主流形态。《说文》云："画，界也。象田四界。聿，所以画之。凡画之属皆从画。胡麦切。""黐，画粉也。从粉，粉省声。卫宏说。臣锴曰：'画，聚粉也。'卫宏尝传古文《尚书》于杜林也。"徐锴云："……故古者以鸟迹为始，即古文也。书有工拙，或引笔为画，头重而尾纤，取类赋名，谓之科斗。孔子壁书、滕公墓铭是也。"④实为"书画同源"之谓，而画则是以画粉汇合而成。《十诵律》卷一一有云："……泥地、粗泥、糠泥，用赤白黑垩洒，涂治彩画、黑画、青画、白画、赤画，再三覆者。应若二若三覆……"⑤此处虽有白画一词，但指用

①[清]段玉裁注：《说文解字注》，上海：上海古籍出版社，1981年，第103页。
②[周]程本：《子华子》卷下，明刻本。
③[周]尸佼撰，[清]汪继培辑：《尸子》卷下，上海古籍出版社编：《二十二子》，上海：上海古籍出版社，1986年，第380页。
④[五代]徐锴：《说文解字系传》卷三九，四部丛刊景述古堂景宋钞本。
⑤[南北朝]弗若多罗共罗什译：《十诵律》卷一一，大正新修大藏经本。

白垩或白色材料涂画。然《释名》云:"画,挂也。以五色挂物上
也。"① 因此,相对色彩的绘画而言,白画当是指未挂色彩之画。
以白为画,乃《说文》之本义,画乃五彩彰施,而白画未施色彩。

　　唐代画学著述中已经广泛运用"白画"一词,且指绘画的技法
或样式。《酉阳杂俎续集》卷五所记常乐坊赵景公寺:"隋开皇三
年置,本曰弘善寺,十八年改焉。南中三门里东壁上,吴道玄白画
地狱变,笔力劲怒,变状阴怪,睹之不觉毛戴,吴画中得意处。"②
又:"三阶院西廊下,范长寿画西方变及十六对事,宝池尤妙绝,谛
视之,觉水入深壁。院门上白画树石,颇似阎立德。予携立德行
天祠粉本验之,无异。"③ 由此观之,吴道子所画地狱变题材的白
画作品,达到了使人观后寒毛直竖的效果。与此同时,白画已成
为一种绘画技法且映带成一种绘画样式,而"白画地狱变"与"白
画树石"主要是针对画面样式而言。复由"携粉本验之"一语可
知,"白画"与"粉本"属内涵完全不同的两个词语。石守谦指出:
"'描'与'成'分属壁画制作的两个阶段,'描'的部分为主要,系由
声望较高的画家担任,而第二阶段的'成'为次要、收尾的工作,由
低一级的画家担任。"④

　　裴孝源《贞观公私画史》记载,顾恺之传世作品中,《司马宣

① [汉] 刘熙:《释名》卷六,北京:中华书局,2016年,第89页。
② [唐] 段成式:《酉阳杂俎》,上海古籍出版社编:《唐五代笔记小说大观》,上
　海:上海古籍出版社,2000年,第754页。
③ [唐] 段成式:《酉阳杂俎》,上海古籍出版社编:《唐五代笔记小说大观》,上
　海:上海古籍出版社,2000年,第754页。
④ 石守谦:《风格与世变——中国绘画十论》,北京:北京大学出版社,2008年,
　第22页。

王像》《谢安像》为"麻纸白画"①。《历代名画记》也记载了诸多画家的白画作品,如慈恩寺"大殿东廊,从北第一院,郑虔、毕宏、王维等白画"②;龙兴观"北面从西第二门,董谔白画"③;菩提寺"佛殿内东西壁,吴画神鬼……佛殿壁带间亦有杨廷光白画"④;宝应寺"多韩干白画,亦有轻成色者"⑤;千福寺东塔院"杨廷光白画鬼神"⑥。又,是书在张墨条后注云:"屏风一,《维摩诘像》,杂白画一,《捣练图》,传于代。"⑦故可见"白画""轻成色"及"杂白画"当属新的绘画风格样式,均与以往勾线染色的绘画样式不同。牛克诚指出,"轻成色"即是绘画有别于"积色体"的"敷色体"。但"杂白画"是指线条的多变,还是兼有少许傅色,类似于后世所说的吴装样式,又或是类似于现藏陕西历史博物馆的唐代永泰公主墓墓室壁画中的仕女图像,属于局部白画、局部傅色的混杂样式(图30、31)。《历代名画记》又记载了卫协《白画上林苑图》⑧、戴逵《尚子平白画》⑨、宗炳《嵇中散白画》⑩、袁倩《天女白画》《东晋

①[唐]裴孝源:《贞观公私画史》,于安澜编:《画品丛书》,上海:上海人民美术出版社,1982年,第33页。
②[唐]张彦远:《历代名画记》,北京:人民美术出版社,1963年,第50页。
③[唐]张彦远:《历代名画记》,北京:人民美术出版社,1963年,第51页。
④[唐]张彦远:《历代名画记》,北京:人民美术出版社,1963年,第54页。
⑤[唐]张彦远:《历代名画记》,北京:人民美术出版社,1963年,第57页。
⑥[唐]张彦远:《历代名画记》,北京:人民美术出版社,1963年,第58页。
⑦[唐]张彦远:《历代名画记》,北京:人民美术出版社,1963年,第108页。
⑧[唐]张彦远:《历代名画记》,北京:人民美术出版社,1963年,第109页。
⑨[唐]张彦远:《历代名画记》,北京:人民美术出版社,1963年,第125页。
⑩[唐]张彦远:《历代名画记》,北京:人民美术出版社,1963年,第132页。

图 30 唐永泰公主墓墓室壁画(局部 1)

图31　唐永泰公主墓墓室壁画（局部2）

高僧白画》①、史粲《马势白画》②、展子虔《南郊白画》③ 等白画作品。由卫协《白画上林苑图》和展子虔《南郊白画》可推断，卫协之画，当以树石、人物为主，而展子虔之画当以山水为主要题材。由此可推断，白画已经涵括当时绘画的多种题材，包含人物、道释、鬼神、树木、山石等内容。故在唐代，"白画"不仅在具体表现技法上与勾线布彩的色彩绘画不同，且已成为一种较为成熟的绘画风格样式。

其次，从宋代的诸多史料中可推测，白画概念的生成与"画"的内涵的界定密切相关，而未"挂五彩"是白画的主要特点。郭若虚《图画见闻志》卷二云："宋卓，工画佛道，志学吴笔，不事傅彩。有白画菩萨，粉本坐神等像传于世。"④ 由此可知，白画乃是未傅彩之画，且有别于粉本。又《营造法式》卷一四云："凡华文施之于梁额柱者，或间以行龙、飞禽、走兽之类。于华内其飞走之物用赭笔描之于白粉地上，或更以浅色拂淡。"注云："若五彩及碾玉装华内，宜用白画。其碾玉华内者，亦宜用浅色拂淡，或以五彩装饰。"⑤ 此处白画，则指用笔勾描，与"用赭笔描之于白粉地上"同理。

宋代以后，画学著述很少用"白画"一词。现存文献中，自白描一词出现于周密《云烟过眼录》之后，"白画"一词渐被"白描"

①[唐]张彦远：《历代名画记》，北京：人民美术出版社，1963年，第135页。
②[唐]张彦远：《历代名画记》，北京：人民美术出版社，1963年，第138页。
③[唐]张彦远：《历代名画记》，北京：人民美术出版社，1963年，第159页。
④[宋]郭若虚：《图画见闻志》卷二，北京：人民美术出版社，1963年，第43页。
⑤[宋]李诚：《营造法式》，杭州：浙江人民美术出版社，2013年，第362—363页。

替代。方薰《山静居画论》云："世以水墨画为白描，古谓之白画。袁蒨有白画《天女》《东晋高僧像》，展子虔有白画《王世充像》，宗少文有白画《孔门弟子像》。人物古多重设色，惟道子有浅绛、标青一法，宋元及明人多宗之，其法让落墨处以色染之，觉风韵高妙。"① 据此，时人视水墨为"白画"，将白描与白画等同，并谓吴道子"浅绛、标青一法"，即李公麟人物面部微染，所谓"异制"之样式，亦可能是指张彦远所谓的"杂白画"。那么，若将白画等同于白描，后世何来"李公麟体"及李公麟创白描一说？通过分析文献可知，白画与白描的内涵起初并不相同，宋代以前，白画是以墨笔勾勒为主要语汇的作品，与水墨概念相类似。但宋以后所谓的"水墨画"并非白画。"白"意味着不杂彩色，故白画是借助线条的长短、粗细、方圆及用笔的提按、顿挫等变化为语言的绘画技法，也是不施彩色的一种绘画样式。因此，白画的特点可概括为三点：一、以线作为绘画造型的主要语言形式；二、不施彩色；三、无水墨之渲淡。

（二）"粉本"

据文献记载，"粉本"一词也是在唐代才出现。段成式《酉阳杂俎续集·寺塔记上》有"予携立德行天词（一作"伺"）粉本验之无异"一语。又，韩偓《商山道中》诗云："云横峭壁水平铺，渡口人家日欲晡。却忆往年看粉本，始知名画有工夫。"② 王建《朝天词十首寄上魏博田侍中》第九首云："威容难画改频频，眉目分毫恐

①［清］方薰：《山静居画论》卷上，杭州：浙江人民美术出版社，2017年，第17页。
②［唐］韩偓：《翰林集》卷四，清嘉庆十五年王遐春麟后山房刻本。

不真。有诏别图书阁上，先教粉本定风神。"① 可见，"粉本"一词初指画稿无疑，然不知唐人为何以"粉本"喻画稿。

《论语》云："子夏问曰：巧笑倩兮，美目盼兮，素以为绚兮，何谓也？子曰：绘事后素。曰：礼后乎？子曰：起予者，商也，始可与言诗已矣。"② 朱熹注云："上三句逸诗也。倩，好口辅也。盼，目黑白分也。素，粉地，画之质也。绚，采色，画之饰也。绘事，绘画之事也。后素，后于素也。起，犹发也，起予，言能起发我之志意也。倩盼，盖妇人之有美质者，言有此美质，又加以文饰，亦犹绘画者因素地而施以采色也。子夏疑其以素为饰，故问之绘事后素，言绘画之事，后素功也。"③ 宋代林希逸谓"凡画缋之事后素功"云："素者，画时先为粉地也。功与工字同，先施素地之功而后可画绘也。夫子曰'绘事后素'，即此意。"④ 粉地乃画之质，先作粉底，然后在上面作画。古人作粉底，尤以白垩为主。

又，朱熹云："问：'近看胡氏《春秋》，初无定例，止说归忠孝处，便为经义，不知果得孔子意否？'曰：'某尝说……某二十年前得《上蔡语录》观之，初用银朱画出合处；及再观，则不同矣，乃用粉笔；三观，则又用墨笔。数过之后，则全与元看时不同矣……'"⑤ 粉笔，初指用白垩所作之笔，后成白色笔，乃至画笔之代名词。故

① [清] 彭定求等编：《全唐诗》卷三〇一，北京：中华书局，1960年，第3425页。
② [清] 刘宝楠：《论语正义》卷二，国学整理社编：《诸子集成》一，北京：中华书局，1954年，第48—49页。
③ [宋] 蔡节：《论语集说》卷二，清文渊阁四库全书本。
④ [宋] 林希逸：《考工记解》卷上，清文渊阁四库全书本。
⑤ [宋] 黎靖德辑，王星贤点校：《朱子语类》卷一百四，北京：中华书局，1986年，第2614页。

"粉本"一词,与粉底、粉笔密切相关,着粉之稿本,故谓之粉本。然后世对其概念的界定及其内涵的理解却存在差异,可以说,"粉本"一词的内涵也在不断地演绎和拓展。

《历代名画记》卷九云:"……开元十一年敕令写貌丽正殿诸学士,欲画像书赞于含象亭,以车驾东幸,遂停。初,诏殷聿、季友、无忝等分貌之。粉本既成,迟回未上绢。张燕公以画人手杂,图不甚精,乃奏追法明令独貌诸学士。法明尤工写貌,图成进之,上称善。"①"粉本既成,迟回未上绢"可复征"粉本"之意,乃正式用绢画之前的稿本。《唐朝名画录》论吴道子云:"又明皇天宝中忽思蜀道嘉陵江水,遂假吴生驿驷,令往写貌。及回日,帝问其状,奏曰:'臣无粉本,并记在心。'后宣令于大同殿图之,嘉陵江三百余里山水,一日而毕。"②以及周昉《独孤妃按曲图粉本》③等所言"粉本"一词,均指绘画稿本。

古代画学文献中,以"粉本"指画稿者较多。如《韵语阳秋》云:"世传《职贡图》,乃阎立本所画,东坡作诗,亦云立本笔。所谓'音容猎狞服奇庞,横绝岭海逾涛泷。珍禽瑰产争牵杠,名主解辫却盖幢'者也。按朱景玄《画录》,谓《职贡图》乃其弟立德所作,立本所画诸国王粉本尔。"④又,《图画见闻志》卷二云:"王殷,

①[唐]张彦远:《历代名画记》,北京:人民美术出版社,1963年,第175页。
②[唐]朱景玄:《唐朝名画录》,于安澜编:《画品丛书》,上海:上海人民美术出版社,1982年,第75页。
③[唐]朱景玄:《唐朝名画录》,于安澜编:《画品丛书》,上海:上海人民美术出版社,1982年,第77页。
④[宋]葛立方:《韵语阳秋》卷一四,何文焕辑:《历代诗话》,北京:中华书局,2004年,第596页。

工画佛道士女，尤精外国人物，与胡翼并为赵嵒都尉所礼，他人无及也。有《职贡》《游春士女》等图，并《粉本佛像》传于世。"① 上述"粉本"，皆指画稿。

《岁时广记》卷二六《乞巧图》则云："《画断》：'唐张萱……又粉本画《贵公子夜游图》《七夕乞巧图》《望月图》，皆以生绡，幽闲多思，意逾于象，皆妙上品。'"② 由此观之，并非所有粉本皆属画稿，其也作为一种绘画样式而被画家创作，但与当时普遍盛行的绘画形式有一定的差异，故被时人冠以"粉本"而著录。宋代晁补之《白莲社图记》云："……余自以意，先为山石位置向背，物皆作粉本，以授画史孟仲宁，使模写润色之。"③ 晁氏所言"粉本"则指供他人模写的绘画样本。

当然，"白画"和"粉本"有别。郭若虚《图画见闻志》谓宋卓"工画佛道，志学吴笔，不事傅彩。有白画菩萨、粉本坐神等像传于世"。此即一例证。粉本也非画家草草为之，其同样能反映画家的艺术风格样式，具有较高的艺术水准。黄庭坚题《唐阎立本校书图》云："唐右相阎君粉本《北齐校书图》。士大夫十二员，执事者十三人，坐榻胡床四、书卷笔研二十二、投壶一、琴二、懒几三、搘颐一、酒榼果榼十五。一人坐胡床脱帽，方落笔，左右侍者六人，似书省中官长。四人共一榻，陈饮具：其一下笔疾书，其一把笔若有所营构，其一欲逃酒，为一同舍挽留之，且使侍者着靴，

① [宋]郭若虚：《图画见闻志》卷二，北京：人民美术出版社，1963年，第38页。
② [宋]陈元靓撰，许逸民点校：《岁时广记》卷二六，北京：中华书局，2020年，第526页。
③ [宋]晁补之：《鸡肋集》卷三〇，四部丛刊景明本。

两榻对设,坐者七人:其一开卷,其一捉笔顾视,若有所访问,其一以手拄颊,顾侍者行酒,其一抱膝坐酒旁,其一右手执卷、左手据搭颐,其一右手捉笔拄颊、左手开半卷,其一仰负懒几,左右手开书。笔法简者不缺,烦者不乱,天下奇笔也。"①由黄庭坚对画面内容的描述及"笔法简者不缺,烦者不乱"等语可知,粉本《北齐校书图》具有较高的艺术水准和收藏价值,绝非一般的画稿,故为后世所重。又,周密《云烟过眼录》记载,郭天锡收藏的作品中有"纸上粉本天王,高仅盈尺,而位置廿八人,笔繁不乱,有刘大年、曹仲玄收附"。②又,《益州名画录》云:"……蜀因二帝驻跸,昭宗迁幸,自京入蜀者将到图书名画,散落人间,固亦多矣。杜天师在蜀集道经三千卷,儒书八千卷,(赵)德玄将到梁隋及唐百本画,或自模揭,或是粉本,或是墨迹,无非秘府散逸者,本相传在蜀,信后学之幸也。"③从中可见,粉本系画家作为画稿而创作,与最终完成的画作均被保留,被后世视为一种绘画样式而收藏、著录和师法。

元汤垕在《古今画鉴》将"粉本"与"画稿"等同视之,其观点多被后世承袭。其文云:"古人画稿,谓之粉本,前辈多宝蓄之。盖其草草不经意处,有自然之妙。宣和、绍兴所藏之粉本,多有神妙者。"④

①[清]王原祁等纂辑:《佩文斋书画谱》卷八一,北京:中国书店,1984年,第2319页。

②[宋]周密:《云烟过眼录》,于安澜编:《画品丛书》,上海:上海人民美术出版社,1982年,第344页。

③[宋]黄休复:《益州名画录》卷上,于安澜编:《画史丛书》四,上海:上海人民美术出版社,1963年,第11页。

④[元]汤垕:《古今画鉴》,卢辅圣主编:《中国书画全书》第二册,上海:上海书画出版社,1993年,第902页。按:《佩文斋书画谱》谓"元王绎论粉本画"。

又云："韩幹初师陈闳，后师曹霸。画马得骨肉停匀法，遂与曹韦
并驰争先，及画贵游人物，各臻其妙。至于傅染，色入缣素。余尝
见其《人马图》，在钱塘王氏，二奚官引连钱骢、燕支骄。又见一
卷，朱衣白帽人骑五明马，四蹄破碎，如行水中，乃李伯时旧藏。
在京师见《明皇试马图》《三马图》《调马图》《五陵游侠图》《照夜
白》粉本，上韩幹自书'内供奉韩幹照夜白粉本'十字。要知唐人
画马虽多，如曹、韦、韩特其最著者，后世李公麟伯时画马专师之，
亦可谓优入圣域者也。"① 可见，"粉本"虽为古人画稿，但因"其草
草不经意处，有自然之妙"，故被世人所重。陈继儒的观点与汤垕
相类，其云："元美公属陆叔平临王安道华山图四十幅，后有于鳞
诗及记，皆俞仲蔚书。而叔平画皴法不尽到，如立粉本者，余借
至，玄宰见之，又转借至京邸中。"② 陈继儒将画面"皴法不尽到"，
类比为"如立粉本者"，在其看来，粉本与完成的作品相比，有不到
之处，也即汤垕所言的"草草不经意处"。明代高濂在汤垕的基础
上又对粉本进一步诠释，认为粉本即旧人画稿。并认为粉本"草
草不经意处，乃其天机偶发，生意勃然，落笔趣成，多有神妙，当宝
藏之"③。汤垕、高濂对粉本概念的界定，成为后世画学著述反复
摘录和诠释的主要文献和理论来源。

董其昌则云："余在长安苑西草堂所临，郭恕先画粉本也，恨

① [元]汤垕：《古今画鉴》，卢辅圣主编：《中国书画全书》第二册，上海：上海书
画出版社，1993年，第895页。
② [明]陈继儒：《妮古录》卷四，卢辅圣主编：《中国书画全书》第三册，上海：上
海书画出版社，1992年，第1057页。
③ [明]高濂：《遵生八笺》卷一五《燕闲清赏笺》中卷，明万历刻本。

未设色与点缀小树,然布置与真本相似。"①董其昌又云:"画家右丞,如书家右军,世不多见,余昔年于嘉兴项太学元汴所见《雪江图》,都不皴擦,但有轮廓耳……最后复得郭忠恕辋川粉本,乃极细皴,相传真本在武林,既称摹写,当不甚远,然余所见者庸史本,故不足以定其尽法矣。"②董氏将"粉本"与"真本"视为一组相对的概念,粉本乃稿本,而文中"真本"则指已经完成的绘画作品。又,董其昌曰:"画家以古人为师,已自上乘,进此当以天地为师。米元晖自题画卷云:'墨戏得之潇湘奇趣。'及居京口时,以秋早过北固,观烟云变态,是处江海空阔,群峰与涛头相吐吞,致足取为画境。又曰:宿雨初霁,晓烟未泮,正是吾家粉本也。"③董其昌谓"宿雨初霁,晓烟未泮"为其粉本,意思是以自然奇趣为画稿,以自然为师。李日华《六砚斋三笔》卷四云:"李伯时《山庄图》,余已有其粉本。今又见设色一本,绢素沉厚,布置井井,较粉本又别作调度,古色照人,不易得之物也。"④李氏将真本与粉本进行对照,认为"别作调度,古色照人",是《山庄图》真本与粉本之差异。可见,粉本乃是真本的母本,但真本却非粉本的设色本,而多是在粉本的基础上进行修改、调整而完成的作品。

"粉本"一词又有临习范本之义。明唐志契《绘事微言》卷一《画要看真山水》云:"凡学画山水者,看真山真水,极长学问,便

①[明]董其昌著,邵海清点校:《容台集》,杭州:西泠印社出版社,2012年,第682页。

②[明]董其昌著,邵海清点校:《容台集》,杭州:西泠印社出版社,2012年,第692—693页。

③[明]张丑:《真迹日录》卷一,清文渊阁四库全书本。

④[明]李日华:《六研斋三笔》卷四,清文渊阁四库全书本。

脱时人笔下套子，便无作家俗气。古人云'墨渖留川影，笔花传石神'，此之谓也。盖山水所难，在咫尺之间，有千里万里之势。不善者，纵横画旧人粉本，其意原自远，到手落笔，反近矣。故画山水而又亲临极高极深，徒模仿旧人栈道、瀑布，终是模糊丘壑，未可便得佳境。"① 又，论《画有自然》云："画不但法古，当法自然。凡遇高山流水、茂林修竹，无非图画。又山行时见奇树，须四面取之，树有左看不入画，而右看入画者，前后亦尔。看得多，自然笔下有神，传神者必以形，形与心手相凑而相忘，未有不妙者也。夫天生山川，亘古垂象，古莫古于此，自然莫自然于此，孰是不入画者，宁非粉本乎？特画史收之绢素中，弃其丑而取其芳，即是绝笔。"② 又："凡画楼阁，一图幛须得八九人……盖世上未有古寺而无古松古柏乔枝封干者，是在画家下笔安放妥帖，其一种天然点染之趣，岂必在粉本中一一模画。"③ 可见，唐志契所言"粉本"，实际上是指前人遗留的绘画作品，并非专指画稿。

清方薰《山静居画论》对古人画稿为何称之为"粉本"作了较为详细的诠释，其文云："画稿谓粉本者，古人于墨稿上加描粉笔，用时扑入缣素，依粉痕落墨，故名之也。今画手多不知此义，惟女红刺绣上样尚用此法，不知是古画法也。"④ 从其所论可知，在清代，借助粉本"依粉痕落墨"的作画技法在画家群体中已渐被遗

① ［明］唐志契：《绘事微言》，北京：人民美术出版社，1984年，第5页。
② ［明］唐志契：《绘事微言》，北京：人民美术出版社，1984年，第7页。
③ ［明］唐志契：《绘事微言》，北京：人民美术出版社，1984年，第24页。
④ ［清］方薰：《山静居画论》卷上，杭州：浙江人民美术出版社，2017年，第9页。

弃,而粉本之古法被"女红刺绣上样"所沿用。当然,方薰仅诠释了粉本早期的功能与使用方法,而未言及其如"响拓"的画稿功能,以及画家创作大幅作品的小样亦是粉本,粉本并非仅仅指在"墨稿上加描粉笔,用时扑入缣素,依粉痕落墨"的单一状态。如《绘事琐言》卷五论"用粉法"云:"用粉胶轻则脱,胶重则薄,胶太重则色黄,胶适中则色白。绢上胶宜轻些,纸上胶宜稠些。积粉之法如画牡丹、芙蓉花之类,素绢纸蒙于粉本之上,以粉逐瓣染成,每瓣边上浓粉,另笔蘸水染至根头是曰积粉……"①此处"粉本",虽然也指画稿,但却非方薰所言"依粉痕落墨"之粉本。方氏又云:"今人每尚画稿,俗手临摹,率无笔意。往在徐丈蛰夫家,见旧人粉本一束,笔法顿挫如未了画,却奕奕有神气。昔王绎购宣、绍间粉本,多草草不经意,别有自然之妙。便见古人存稿,未尝不存其法,非似近日只描其腔子耳。"②其认为古人画稿"别有自然之妙",而对时人画稿"率无笔意""只描其腔子"的现象提出批评。同时,方薰在论古人"九朽一罢"的作画方式时指出:"今人作画,用柳木炭起稿,谓之朽笔。古有'九朽一罢'之法,盖用土笔为之,以白色土淘澄之,裹作笔头,用时可逐次改易,数至九而朽定,乃以淡墨就痕描出,拂去土迹,故曰一罢。"③用白色土作为起稿的材料,淡墨就痕描出后,拂去白土的痕迹,实际上是"粉本"概念之

①［清］连朗:《绘事琐言》卷五,清嘉庆刻本。
②［清］方薰:《山静居画论》卷上,杭州:浙江人民美术出版社,2017年,第9页。
③［清］方薰:《山静居画论》卷上,杭州:浙江人民美术出版社,2017年,第9页。

由来。

秦祖永《画学心印》卷一对"粉本"的诠释与方薰等人的观点虽有相同的部分，但又有所区别，其摘录韩愈《画说》，并云："有此笔墨，须得如此叙次，不知画以叙传，抑叙以画传也。东坡得其意，作韩幹画马十五匹诗，已自信作诗能见画，此真善临摹粉本者也。古人画稿，谓之粉本，谓以粉作地，布置妥帖，而后挥洒出之，使物无遁形，笔无误落，前辈多宝蓄之。后即宗此法，摹揭前人笔迹，以成粉本。宣和、绍兴间，所藏粉本，多有神妙者，为临摹数十过，往往克传古人遗意。今学者不求工于运思构局绘水绘声之妙，往往自谓能作画，而粉本之临摹者绝鲜，是所谓畏难而苟安者也。以是求名，乌乎可哉？"①秦祖永对粉本的诠释可概括为三个方面：一是以粉作地，布置妥帖，而后挥洒出之；二是摹拓前人笔迹而作为粉本，成为自己绘画创作的范本或参照的式样；三是指前人的画稿、绘画的小样，可能作为"依粉痕落墨"的"粉本"，也可能成为独立的绘画样式。

又，恽寿平《瓯香馆画跋》云："石谷子凡三临《富春图》矣，前十余年，曾为半园唐氏摹长卷，时犹为古人法度所束，未得游行自在。最后为笪江上借唐氏本再摹，遂有弹丸脱手之势，娄东王奉常闻而叹之，属石谷再摹，余皆得见之，盖其运笔时，精神与古人相恰，略借粉本而洗发自己胸中灵气，故信笔取之，不滞于思，不失于法，适合自然，直可与之并传。"②此处"粉本"，不但指《富春

①［清］秦祖永辑：《画学心印》卷一，上海：商务印书馆，1937年，第13页。
②［清］秦祖永辑：《画学心印》卷五，上海：商务印书馆，1937年，第130页。

图》祖本，也指王石谷自己所临的《富春图》。陈廷敬《午亭文编》卷四八《跋项孔彰画》云："唐人画粉本，正用墨笔。宋元以来，有水墨画，实唐画粉本耳。顾遂谓为正面，讵非难工者与？近代能为此者益多。"① 据此可见，唐人虽画粉本，但其形式已非"粉本"原有之所指，而是以墨笔完成，用以"依粉痕落墨"，"响拓"则还是作为真本的小样，不能一概而论。亦可由此推测，粉本表现技法与白描相似，也是以墨笔勾勒而不傅色，后被视为宋元水墨画之源头。

任彦昇《为范始兴作求立太宰碑表》有"人蓄油素，家怀铅笔"句，李善注："扬雄书曰：赍细素四尺。葛龚与梁相笺曰：曹褒寝怀铅笔行诵文书。"李周翰注："蓄，积也；油素，绢也；铅，粉笔也。所以理书也。"② 由"寝怀铅笔"可推测，铅笔乃是便于携带的"粉笔"，那么，粉本是否是由"粉笔"所作画稿？唐代姚合《和李补阙曲江看莲花》诗云："露荷迎曙发，灼灼复田田……秾彩烧晴雾，殷姿缬碧泉。画工投粉笔，宫女弃花钿。鸟恋惊难起，蜂偷困不前。"③ 由此可知，画工所投粉笔，当非染色之笔，而是作粉本之笔。因此，粉笔，起初当指便于携带的、可直接勾描或书写的、使用时呈现出粉状的笔，其材料或白垩，或木炭，抑或其他有色的土和松软的矿物质。后亦称调色染粉之笔。窦臮《述书赋》卷下云："张长史则酒酣不羁，逸轨神澄。回眸而壁无全粉，挥笔而气有余

————————
① [清]陈廷敬：《午亭文编》卷四八，清文渊阁四库全书本。
② [南朝梁]萧统编，[唐]李善等注：《六臣注文选》卷三八，北京：中华书局，2012年，第721页。
③ [清]彭定求等编：《全唐诗》卷五〇二，北京：中华书局，1960年，第5705页。

兴。若遗能于学知,遂独荷其颠称。"① 可见,寺观及其墓室墙壁书写和作画前,均在上面平涂白垩,以其打底,便于书画。而《玄真子》云:"吴生者,善图鬼之术。粉壁墨笔,风驰电走,或先其足,或见其手,既会其身,果应其口,若合自然,似见造化。负以国名,行年六十,天下之图工,迹其妙而不能尽……"②"粉壁墨笔"是对当时壁画绘制颇为具体的说明。

"粉本"亦有临摹范本之义。恽寿平《瓯香馆画跋》云:"娄东王奉常烟客,自髫时便游娱绘事,乃祖文肃公,属董文敏随意作树石,以为临摹粉本。凡辋川、洪谷、北苑、南宫、华原、营邱,树法石骨,皴擦勾染,皆有一二语拈提,根极理要,观其随笔率略处,别有一种贵秀逸宕之韵不可掩者,且体备众家,服习所珍,昔人最重粉本,有以也夫。"③"临摹粉本"意指临摹的参照式样,即今人所谓临摹或学习的范本,或是对他人绘画作品的统称。如《明画录》论魏之璜时所谓的"粉本"即是此意,其文云:"写山水不袭粉本,出以己意,岩壑林木,变化不穷。生平作画,绝无雷同,晚用浓墨秃颖,稍乏风韵。"④

另外,"粉本"亦指文学著述的稿本。明陈际泰《吴骏公独畅篇序》云:"……古有年少而才如贾太傅,顾策治安悉出平居所练治新书,固粉本也。余子碌碌弥为,不逆特欲见其巧于世,因而张

① [唐] 窦臮:《述书赋》卷下,上海书画出版社、华东师范大学古籍整理研究室选编:《历代书法论文选》,上海:上海书画出版社,1979年,第256页。
② [唐] 张志和:《玄真子外篇》卷下,明正统道藏本。
③ [清] 秦祖永辑:《画学心印》卷六,上海:商务印书馆,1937年,第146页。
④ [清] 徐沁:《明画录》卷五,于安澜编:《画史丛书》三,上海:上海人民美术出版社,1963年,第61页。

之非必尽中,事实饰成之耳。"① 又《金诚斋七十寿诗》序云:"今者余父七十,江都欧阳明府既为寿,章先生幸为作传,以侑一觞,何如以其粉本见遗事核文,古欲变本而厉之……"陈氏文中所言"粉本",皆文稿之意。

　　然在诗文评中,粉本还有范本之意。姚旅《露书》卷四云:"七言律二、四、六、八句,三、四平声,准五言之平起,如第三字借仄,第五字亦宜用平,刘沧'半夜月明潮自来''却忆旧居明月溪''萧寺竹声来晚风''黄菊满篱应未凋''隔水数声何处钟',皆足为诗家粉本。"②

　　综上所考,可以认为,"粉本"虽为画稿,但二者亦有区别:一、就寺观壁画粉本言,既是画家的画稿,又是寺观壁画的母本,亦是留存于寺观,供后世修复的样本或范本;二、"粉本"与"白画"的表现形式较为相似,以墨笔勾写为主,但贵在"草草不经意处,有自然之妙";三、还有一类依据刺孔而落粉的"粉本",是在墨笔粉本的基础上用针沿着墨线刺孔,在粉本上刷粉,从而将画稿的式样"传模"到正式的画幅之上,这类粉本主要用于无法透光的绘画材料之上,如墙壁、木板、较厚的纸张等,这种前提下,粉本的作用与临摹、响拓、硬黄等相似。今见敦煌莫高窟《说法图粉本刺孔》即属此类。

　　"白画"与"轻成色"的结合,面部都不勾勒,而直接在炭粉、土粉等稿本上敷色,永泰公主墓墓室壁画中的仕女头部画法即是这

① [明]陈际泰:《己吾集》卷三,清顺治李来泰刻本。
② [明]姚旅:《露书》卷四,明天启刻本。

一样式，这是将粉本转换为绘画的另一种表现技法，画家在绘制过程中将非笔墨的因素纳入人物画的表现技法之内。对于真本而言，粉本虽多作为稿本而存在，但其表现技法与样式和白画相似，只是其生成及存在的形式有别，其内涵也因时空、因人不同而发生变化。白画、白描就是针对画面的色彩而言，色彩和笔线的分离，类于"道子描，弟子张藏等人布色"的绘画创作方式，促使绘画设色技法和绘画样式的转变，从而出现了类似永泰公主墓墓室壁画中以木炭条勾勒，直接设色的绘画样式，而白画实际上属于白描的早期形态。

二、"白描"

《汉语大词典》对"白描"一词从两个角度进行诠释："国画技法的一种。用墨勾勒轮廓，用水墨渲染，不设色。多用于人物、花卉。""文字平白如话、不施渲染烘托的写作风格。"一谓国画术语，另一谓写作风格。但画学术语中的"白描"，不仅谓绘画技法，也指绘画的风格样式。

1."白描"概念的生成

"白描"一语的出现也相对较晚，北宋《图画见闻志》和《宣和画谱》等画学文献中均未见使用，直到南宋周密的《云烟过眼录》和《志雅堂杂钞》中才出现"白描"一词，如周密谓张受益所藏《邓隐白描十二国图》①、王子庆所藏《（李）伯时白描于阗国贡狮子

———————

① [宋]周密：《云烟过眼录》，于安澜编：《画品丛书》，上海：上海人民美术出版社，1982年，第335页。

图》①、司德用所藏《李伯时白描维摩经相》②、霍(一作"郝")清夫所藏《李伯时白描阳关图》③ 等。"白描"一词在周密的这两本著述中共出现了四次,其中三次是用来描述李公麟的绘画作品,书中用"白描"一词来限定邓隐、李公麟绘画的风格样式,表明该样式已承载了一套独特的绘画技法体系和语言规范。

　　与此前相比,"白描"一词在元代的运用次数明显增加,且内涵也有所转变。仇远《鲁庵尊师以彝斋白描四芴命作韵语云》诗谓"淡墨英英妙写真,一花一叶一精神"④,诗题显示绘画的类别乃"白描",同时,诗中透露出了画面的表现技法及其特点,即淡墨写真。张渥《玉山雅集图》今已不传,但其《九歌图》的绘画样式,以墨笔勾勒,局部用水墨渲染,与李公麟传世绘画作品的风格样式较为接近,故可推断,顾瑛所言的"李龙眠白描体"即是这种样式。亦可由此推测,"白描"由表现技法而逐渐成为一种绘画语言体系和样式,与李公麟有着密切的关系。

　　杨维桢《玉山雅集图序》亦云:"右《玉山雅集图》一卷,淮海张渥用李龙眠白描体之所作也。"⑤顾瑛《草堂雅集》辑录的诗中,亦多见元人以"白描"入诗题,如卷一有《题白描湘灵鼓瑟图》《题

①[宋]周密:《云烟过眼录》,于安澜编:《画品丛书》,上海:上海人民美术出版社,1982年,第339页。

②[宋]周密:《云烟过眼录》,于安澜编:《画品丛书》,上海:上海人民美术出版社,1982年,第345页。

③[宋]周密:《云烟过眼录》,于安澜编:《画品丛书》,上海:上海人民美术出版社,1982年,第357页。

④[清]顾嗣立编:《元诗选·二集》,北京:中华书局,1987年,第46页。

⑤[元]顾瑛编:《玉山名胜集》卷二,清文渊阁四库全书本。

白描水仙》①，卷三《题卢益修白描水仙花》《题张叔厚白描麻姑像》②，卷一一《题虞瑞岩白描水仙》③等。另外，是书卷七谓张渥："博学明经，累举不得志于有司，放意为诗章。时用李龙眠法作白描，前无古人，虽达显人不能以力致之。"④由此可知，李公麟的白描已成为一种典型的绘画样式，亦成为后世师法的范式。元人诗题中多言及"白描"作品，如柯九思《张叔厚白描乘鸾仙》、钱惟善《芙蓉白描手卷》、丁复《题王弘正白描唐十八学士登瀛洲图》、贡性之《白描海棠花》等。

朱谋垔《续书史会要》谓朱芾"才思飘逸，工词赋。真草篆隶，清润遒劲，俱有古则。亦能山水白描人物"⑤。夏文彦《图绘宝鉴》卷四亦载："赵孟坚……善水墨白描水仙花梅兰山矾竹石，清而不凡，秀而雅淡，有梅谱传世。"⑥"水墨白描"是赵孟坚所长，从美国大都会博物馆藏其《水仙图卷》（图32）可知其水墨白描的风格样式。夏文彦还记载了元代诸多善白描的画家，如"僧梵隆……善白描，人物、山水，师李伯时"；"贾师古，汴人，善画道释人物，师李

①［元］顾瑛编：《草堂雅集》卷一，清文渊阁四库全书补配清文津阁四库全书本。
②［元］顾瑛编：《草堂雅集》卷三，清文渊阁四库全书补配清文津阁四库全书本。
③［元］顾瑛编：《草堂雅集》卷一一，清文渊阁四库全书补配清文津阁四库全书本。
④［元］顾瑛编：《草堂雅集》卷七，清文渊阁四库全书补配清文津阁四库全书本。
⑤［明］朱谋垔：《续书史会要》，清文渊阁四库全书本。
⑥［元］夏文彦：《图绘宝鉴》卷四，于安澜编：《画史丛书》二，上海：上海人民美术出版社，1963年，第92页。

图32　赵孟坚《水仙图卷》(局部)纸本　美国大都会博物馆藏

伯时白描"；"孙觉，善水墨，白描毛女，笔力细巧"；"僧智叶，白描佛像人物"；"僧希白，白描荷花"；"李确，白描学梁楷"（卷四）；"张渥……善白描人物，笔法不老，无古意"；道士萧月"善白描道释人物"（卷五）等，且元代文人诗词中多咏及白描。元代诸多文献表明，白描已成为被时人广泛接受和传承的一种绘画样式。

至元代，"白描"已成为一个固定的名词和术语，亦成为一种世人熟知的重要的绘画样式，在具体的表现技法上，又衍生出诸多的用笔方法和线型特点。袁桷《题李龙眠十六罗汉象》云："龙眠白描，多用吴道子卧蚕笔。若一用界画法，则非真矣。此卷山林嵌嵁，骨相巉崿，犹有离王舍城真态，非复有江右卑弱仪度。神闲意定，视天台、灵鹫直瞬息事。龙眠神气洞马腹，晚修莲社，得无冥会耶！"① 这是现存文献对李公麟白描用笔的最早记载，其所谓吴道子"卧蚕笔"，即笔迹如同卧蚕。袁桷是否见到吴道子的绘画真迹已不得而知，然其通过与李公麟的绘画作品对比的方式，建构了吴道子和李公麟白描样式及其"卧蚕笔"的用笔特点。

2.明人对"白描"概念的建构

明代开始从题材、样式、用笔、用墨及其线型特点等角度对"白描"进行新的阐释和建构。画家对白描的理解及各自的表现技法不同，也因此生成了诸多的用笔用线特点和"白描"样式，打破了"白描"已有的所指，进一步向多样化发展。继而著述者借助文本对其展开进一步的论述和阐释，使得"白描"体系渐趋庞杂，内涵也逐渐趋于丰富。与此同时，明代白描的题材更加多样，涵

①［元］袁桷：《清容居士集》卷四七，四部丛刊景元本。

括了山水、树石、道释、人物、花竹、翎毛等内容,并呈现出了不同的用线特点。结合图像与文献综合分析,可以将明人对白描概念的论述与阐释,概括为以下几个方面。

一是结合绘画作品对"白描"题材、风格样式的著录、论述与评品,并对其概念进行诠释。戴君恩《剩言》卷六云:"观于画,见白描淡抹,似有似无,则赏之。见施朱抹绿,若绮若绣,则厌之。见草村茅庐,疲驴瘦鹤,则赏之。见楼台金碧,车马文禽,则厌之。见孤松片石,樵子渔人,则赏之。见名花奇草,贵介王孙,则厌之。嗟乎!岂独绘事然哉?人惟淡则挹之意销,文惟淡则读之神远,甚矣,有味于淡也。"①戴氏将"白描淡抹,似有似无""草村茅庐,疲驴瘦鹤""孤松片石,樵子渔人"归为"赏"的范围,而将"施朱抹绿,若绮若绣""楼台金碧,车马文禽""名花奇草,贵介王孙"视为"厌"的一类。喜好白描水墨,厌青绿重彩;崇尚无色,贬低有色,由绘画而及人,提倡"有味于淡"。李培论《人物》亦云:"人物写形易,写情难,而白描犹难。鹅湖方伯张春宇,出视松雪《白描》十六幅,形体高古,笔法婉媚。喜而临之,持阅孙汉阳赏识。亦出《白描》《狮蛮》二图,出《猎骑》四图。后见罗阳出示衡山《四马图》,今并为传神。"②白描脱离色彩的渲染,以线条独立完成画面,李氏视白描比写形和写神更难,审美趣向的转变,致使白描的地位逐渐受到鉴赏家的重视。

又,宋诩《宋氏家规部》卷四对"画"的记载,分类条目,分为册

① [明]戴君恩:《剩言》卷六,明刻本。
② [明]李培:《水西全集》卷九,明天启元年刻本。

叶、手卷、轴，士夫画、工人画，绣、漆，着色、浅绛、水墨、白描、昼夜画等①，"册叶、手卷、轴"无疑是从画幅形式区分，而"士夫画、工人画"是从派别划分，"着色、浅绛、水墨、白描、昼夜画"则倾向于绘画风格样式的区分。从中亦可见，宋氏认为白描并非简单的绘画技法，而是一种独立的绘画风格样式，故将白描和着色、浅绛、水墨并列为一类。且文徵明跋李公麟白描《湘君湘夫人》也与这一观点暗合，其跋云："伯时作画多不设色，此白描《湘君湘夫人》，绾髻作雪松云绕，更细如针芒，佩带飘飘凌云，云气载之而行，真足照映千古……"②这表明，李公麟绘画的主流形态为白描，且传承了吴道子"吴带当风"的绘画样式。

张丑《清河书画舫》卷五云："……次出李公麟《华严变相》长卷，用麻笺铁线白描，仅人物面部以浅色染成，亦异制也，后有宋庠、虞集题跋。"③"铁线白描"系李公麟《华严变相》线描的特点，用色上，"仅人物面部以浅色染成"。是书卷八进一步指出："此卷用铁线白描，而人物面部用赤朱细染，气韵生动，逸趣翩翩，亦异制也。"④卷五谓"仅人物面部以浅色染成"，卷八则谓"而人物面部用赤朱细染，气韵生动，逸趣翩翩"，两卷论同一作品，观点相类，用词小异，"浅色染成"即"用赤朱细染"，李公麟的这种绘画样式，打破了白描原有的范式，虽属白描人物，但又在面部渲染

① [明]宋诩：《宋氏家规部》卷四，明刻本。
② [明]汪砢玉：《珊瑚网》卷四三，清文渊阁四库全书本。
③ [明]张丑撰，徐德明校点：《清河书画舫》，上海：上海古籍出版社，2011年，第244页。
④ [明]张丑撰，徐德明校点：《清河书画舫》，上海：上海古籍出版社，2011年，第393页。

浅色，遂被视为"异制"①。《李公麟醉僧图卷》的表现技法与此亦较为相似，"人物稍加赭色渲晕，余用白描法"②。又，张丑《真迹日录》卷一云："李伯时《石勒问道图》，绢本。计四人，墨地白描，又一格也。"③张丑所说"墨地白描"是指墨拓本白描。

　　二是明人对"白描"的诠释，偏向于用笔用线的论述，并对线条的特点进行阐释和分类概括。陈继儒《题自画季仲举新柳扇》云："宋待诏苏显祖，以颜真卿铁画书法作柳干，以游丝白描作柳枝。余亦仿此。仲举具三昧眼，定能赏之。"④陈继儒论苏显祖的画作，以颜真卿"铁画书法"论其用笔，以"游丝"形容其白描线条的特点。可见，白描不是一个固定的风格样式，而是在后人的拓展中不断丰富变化的描法体系，并演变为具有不同线型特点的绘画类型。

　　高濂《遵生八笺》卷一四云："……又一弥勒，以红黄缠丝取为袈裟，以黑处为袋，面肚手足纯白。种种巧用，余见大小数百件皆然，近世工匠，何能比方？然汉人琢玉妙在双钩碾法，宛转流动，细入秋毫，更无疏密不匀，交接断续，俨若游丝白描，曾无殢迹。""然雕刻之神……又如蝴壳镌刻观音普陀坐像、山水树石，视若游丝白描，目不能以逐发数识。即观音身披法服，有六种锦片，无论螺壳深漥，即平地物件，亦难措手……"⑤视"汉人琢玉妙在

────────

①按：按其描述，李公麟当是秉承吴道子"焦墨痕中略施微染"的"吴装"绘画样式。
②［清］安岐：《墨缘汇观录》卷三，北京：中华书局，1985年，第134页。
③［明］张丑：《真迹日录》卷一，清文渊阁四库全书本。
④［明］陈继儒：《陈眉公集》卷一一，明万历四十三年刻本。
⑤［明］高濂：《遵生八笺》卷一四《燕闲清赏笺》上卷，明万历刻本。

双钩碾法"类于"游丝白描""蜆壳镌刻观音普陀坐像、山水树石,
视若游丝白描",足见"游丝白描"已经成为时人熟知的样式。高
濂是书《论画》云:"周之白描《过海罗汉》《龙王请斋》卷子,细若游
丝,回还无迹。其像之睛若点漆,作状疑生,老俨龙钟,少似飞动。
海涛汹涌,展卷神惊;水族骑擎,过目心骇。岂直徒具形骸,点染
纸墨云哉!"①"游丝白描""细若游丝"均是以"游丝"比拟白描的
形态。高濂是书《论笔》又云:"扬州之中管鼠心画笔,用以落墨白
描,佳绝。水笔亦妙。古之王者以金管、银管、斑管为笔纪功,其
重笔如此。"②虽是论画笔,但足见时人已从工具媒材角度,考虑
到不同的绘画样式及表现技法,而"白描"所用之笔,当和其他绘
画用笔有所区别。

何良俊在《四友斋丛说》中提出了"铁线描"和"兰叶描"的概
念,其文云:"画家各有传派,不相混淆。如人物其白描有二种,赵
松雪出于李龙眠,李龙眠出于顾恺之,此所谓铁线描;马和之、马
远则出于吴道子,此所谓兰叶描也。"③此说与李公麟画借用吴道
子"卧蚕描"范式有所不同,亦不同于"游丝白描"之说。何氏根据
线型特点将白描分为铁线描和兰叶描两派,而李日华则将自己所
见唐寅白描作品的用线归为铁线一派④。

① [明]高濂:《遵生八笺》卷一五《燕闲清赏笺》中卷,明万历刻本。
② [明]高濂:《遵生八笺》卷一五《燕闲清赏笺》中卷,明万历刻本。
③ [清]王原祁等纂辑:《佩文斋书画谱》卷一二,北京:中国书店,1984年,第
 310页。
④ [明]李日华:《六研斋二笔》卷四,清文渊阁四库全书本。按:其文云:"徽客
 徐弱水,持看唐子畏白描铁线勾:一人持杯对月坐,脱巾露顶,气骨孤劲,神
 采奕奕。"

　　汪砢玉《珊瑚网》卷四八《绘事名目》中对绘事中的部分语
词进行诠释,其谓"染",不描彩色涂染出;"渲",翎毛谓之染渲;
"界",界画屋宇;"描",白描人物;"临",看真本对临;"摸",用纸拓
影。① 在其看来,所谓"描",专指"白描人物"。同时,汪氏又总结
了《古今描法》一十八等,今胪列于下:

　　　　高古游丝描,十分尖笔,如曹衣纹;琴弦描,如周举类;铁
　　线描,如张叔厚;行云流水描;马蝗描,马和之、顾兴裔类,一
　　名兰叶描;钉头鼠尾,武洞清;混描,人多描;撅头描,秃笔也,
　　马远、夏圭;曹衣描,魏曹不兴;折芦描,如梁尖头细,长撇纳
　　也;橄榄描,江西颜辉也;枣核描,尖大笔也;柳叶描,似吴道
　　子观音笔;竹叶描,笔肥,短撇纳;战笔,水纹描;减笔,马远、
　　梁楷之类;柴笔描,粗大减笔也;蚯蚓描。②

　　汪砢玉概括了古人描法的特点,并进行了分类,后世亦称之
为"白描十八法"。至此,白描概念的所指,由"卧蚕描""游丝白
描""兰叶描""铁线描"而扩大到十八描,成为后世参照的范式。
同时,是书"画则"又提出了"白描、水墨、浅绛色、轻笼薄罩、五色
轻淡、吴装、大着色"等术语③。但是,汪砢玉"写石二十六种"中对
"勾勒"的概念又以"白描"作诠释。在他看来,画山石纯用墨笔勾
勒而不染色也应归纳为白描的范畴,那么,白描亦属绘画的一种
表现手法。故前文"李伯时白描人物、山水"之语即意在说明李公
麟用墨笔勾勒的人物和山水,被后世视为白描。《佩文斋书画谱》

①[明]汪砢玉:《珊瑚网》卷四八,清文渊阁四库全书本。
②[明]汪砢玉:《珊瑚网》卷四八,清文渊阁四库全书本。
③[明]汪砢玉:《珊瑚网》卷四八,清文渊阁四库全书本。

卷一四《画则》摘录汪砢玉《珊瑚网》之论画的内容,将"描"诠释为
"白描人物"①,故可知这一时期"描"主要限定于人物画题材。

　　明人在关注描法的同时,将用笔作为品评白描的主要参照。
祝允明跋《唐寅临李公麟饮仙图》云:"初阅此卷,以为宋人笔无
疑,谛观之,则唐居士临笔也。宋人李龙眠白描人物丰隆,取其意
思,周昉、松年诸大家直写故态,工致纤妍之妙。今唐居士能画其
神情意态毕具,其用笔如晋人草书之法,无一点尘俗气。白描更
难于设色,彼用心于古拙,此长卷亦非人之所及也。"②

　　又,袁中道谓"丁南羽,名云鹏,白描《文会图》,极其工致"③。
而丁云鹏向以白描闻名,故我们从今传其作品《白描应真》《十八
罗汉图》等(图33),可知明人所谓"白描"的具体绘画样式。而清
人顾文彬对丁云鹏白描的特点有明确说明,其谓南羽(丁云鹏)
《十六阿罗汉海会妙相卷》:"墨细于丝,笔劲如铁。"④"墨细于丝"
是指用线,"笔劲如铁"指用笔,亦指白描线条的特点。

　　三是明代文献并非单一延续宋代周密等人关于"白描"起始
的论述,他们已从不同角度对白描源流进行追溯,"白描"的内涵
也随之发生变化。汪道昆《尤子求画跋》云:"白描自张、吴、顾、陆
而下,若周昉、李伯时、苏汉臣、钱选并为国工,近世若杜堇、仇英
庶几。往昔尤子求工不如仇,笔不如杜,而小撮二家之胜,此十帧

① [清]王原祁等纂辑:《佩文斋书画谱》卷一四,北京:中国书店,1984年,第
　369页。
② [清]张照等:《石渠宝笈》卷一六,清文渊阁四库全书本。
③ [明]袁中道:《珂雪斋集·外集》卷三,明万历四十六年刻本。
④ [清]顾文彬撰,柳向春校点:《过云楼书画记》,上海:上海古籍出版社,2011
　年,第171页。

图33 （传）丁云鹏《十八罗汉图》（局部） 纸本 美国大都会博物馆藏

是其得意笔，可以传矣。"① 至此，已将"白描"祖述到张僧繇、吴道子、顾恺之、陆探微及周昉。吴道子的白描前人已有阐述，然其所列张、吴、顾、陆无疑是受张彦远《历代名画记》中论"顾陆张吴用笔"之影响。同时，其论尤子求画，祖述前贤并从"工"和"笔"两个角度与杜堇、仇英等人对比，暗含了其对白描的两种品评角度，即"工"和"笔"。张丑则援引《画评》之内容，谓"卫协白描，细如蛛网而有笔力，其画人物，尤工点睛。顾恺之自以所画为不及也。吴道子画，早年全师法之"②。将白描追溯到卫协，从其评价亦可知，"笔力"也是评判"白描"的主要参照。同时，张丑谓马和之《风雅八图》："八图者，四风四雅，乃《关雎》《考槃》《葛屦》《绸缪》《鹿鸣》《伐木》《鸿雁》《羔羊》也。和之本工设色，八图独以白描见长，不知者谓为粉本，臆度之论也。"③ 故可知，张丑也认为白描和粉本二者概念不可等同。

　　杨慎《射虎图为筶溪都宪题》有"钱选好手工白描，粉墨丹青色沮丧"一语④，其将"白描"与"粉墨丹青"相对举，复描绘了白描的样式特点。王世贞谓："南渡以前，独重李公麟伯时，伯时白描人物远师顾、吴，牛马斟酌韩、戴，山水出入王、李，似于董、李所未

① [明]汪道昆：《太函集》卷八六，明万历刻本。
② [明]张丑撰，徐德明校点：《清河书画舫》，上海：上海古籍出版社，2011年，第156页。
③ [明]张丑撰，徐德明校点：《清河书画舫》，上海：上海古籍出版社，2011年，第374页。
④ [明]杨慎：《升庵集》卷二三，清文渊阁四库全书本补配清文津阁四库全书本。

及也。"①"白描人物,远师顾、吴"亦是追溯李公麟白描人物的取法与师承。然周复元《赠黄画士画马图》一诗却谓"白描传自李龙眠,画马画神先画骨"②,直接提出白描传自李公麟一说。王世贞又云:"吴中……周官山水于白描尤精绝。"据汪砢玉所言,周官所画山水勾勒而成,尤为精绝。因此,白描山水,即指以墨笔勾勒而成,未施色彩渲染。

然徐渭《白描观音大士赞》云:"大士观音,道以耳入。卅二其相,化门非一。而此貌师,绘不着色。似吴道子,取石以勒。"③"绘不着色"即《白描观音大士》一画的特点,故水墨渲染亦被视为白描的语汇之一。如此一来,白描山水则成为水墨山水的代称,包含了水墨山水的勾勒、皴、擦、点、染等用笔,白描山水和青绿山水成为相对应的风格样式。这一观点在张丑《清河书画舫》中也可得到印证,其谓:"相传张择端《清明上河图》卷,原系白描之笔,至世宗时命画院能手始设色焉。恐好奇之谈,非确语也。"④现藏于故宫博物院的张择端《清明上河图》,除了对人物的勾写外,亦包含树石、建筑、舟车等内容,以及皴、擦、点等用墨技法,故其与"设色"相对应,"白描之笔"亦暗合墨笔或水墨之意。

通过上文分析可知,明人对白描源流的论述可分为两大类,一是祖述到顾恺之、卫协等人,一是认为传自李公麟。与此同时,

①[清]王原祁等纂辑:《佩文斋书画谱》卷一八,北京:中国书店,1984年,第459页。
②[明]周复元:《栾城稿》卷二,明万历刻本。
③[明]徐渭:《徐文长全集》下册,上海:中央书店,1935年,第73页。
④[明]张丑撰,徐德明校点:《清河书画舫》,上海:上海古籍出版社,2011年,第31页。

依据线描的特点，概括出了"十八描"，又从样式上将仅以墨笔勾勒，或墨笔勾勒、水墨渲染而不着色的绘画样式均视为白描，且明代白描涉及山水、树石、人物、花竹等题材。

3.清人对"白描"的阐释与重构

清人对白描概念的诠释及对其源流的追溯，多在继承明人观点的基础上展开。同时，在对作品的鉴藏中，又融入了时人对绘画的理解和品评视角，重建了白描的评价体系。在绘画作品中，又因时代审美、笔墨趣味以及技法的变化而生成新的样式，但在笔线的特点方面，依旧秉承前人风貌，依然在汪砢玉"十八描"的范畴之内。

首先，"墨笔勾勒，不着颜色"，依然是清人论述白描的主要观点和评判依据，诸多画学著述对前人作品的论述或对时人作品的评析，均以此为内核。清代安岐《墨缘汇观录》卷三《唐摹六朝人观鹅图》云："此图重着色，屋宇界画用白描法，山石地坡皆焦墨，空勾以大绿填染……后作湖面，波纹若鳞，对岸层山复岭，平籠云林，朱桥梵宇，耀人心目。虽设色艳丽，布景有平淡简远之妙。"①安岐在沿用前人观点的基础上，进行了较为详细的论述。画虽为"重着色"，但"屋宇界画用白描法"，"朱桥梵宇，耀人心目"，故此处"白描法"当指用线勾勒之意。清人对"白描"样式的判定，多以画面的主要用笔特点及其语言为依据，认为以线勾写，不着色彩的绘画作品，均可划入白描一类。

王稺登跋李公麟《维摩演教图》云："《维摩演教图》乃真迹……

①［清］安岐：《墨缘汇观录》卷三，北京：中华书局，1985年，第125页。

观其所作摩诘、文殊二像,飘飘有天人相,细入微茫而高古超越,非尘凡面目。听经法侣皆皈心合掌,若群石点头,真神采之笔。视后世丹青手,直土苴耳。白描画易纤弱柔媚,最难遒劲高逸。今观此图,如屈铁丝。唐有阎令,宋有伯时,元有赵文敏,可称鼎足矣。"①王氏谓白描"最难遒劲高逸",认为《维摩演教图》用线"如屈铁丝"。其所跋《维摩演教图》是否为李公麟真迹,暂且不作考究。该画现藏故宫博物院(图34),纸本,墨笔。然以图对照,我们可看到王穉登所言"屈铁丝"的具体形态及其遒劲高逸之画风。该《维摩演教图》是白描道释题材,以墨线勾勒,头发、服饰飘带等用墨渲染,体现了白描以线勾勒,不着色彩的特点。又,《童肃园诗稿序》曰:"当今画家,白描写生,莫若毗陵恽正叔。"②"白描写生",在此特指以墨笔勾写,不着颜色的作画方法及与之对应的绘画样式。

其次,清人结合水墨、白描、白画之间的关系及其样式对白描的概念展开进一步的阐释,并提出了与前人不同的观点:一是认为粉本、白描乃是水墨画的源头;二是认为水墨、白描、白画各不相同,并分别进行辨析和论述;三是拓宽了白描的内涵及其样式,打破了其"墨笔勾勒,不着色彩"之所指。

端方在《壬寅销夏录》中用"高丽笺纸本,水墨兼白描"来表述《丁观鹏画杜甫诗意图》③,可见,端方所言"水墨"和"白描"非指

①[清]卞永誉纂辑:《式古堂书画汇考》三,杭州:浙江人民美术出版社,2012年,第1662页。
②[清]顾汧:《凤池园诗文集》文集卷四,清康熙刻本。
③[清]端方:《壬寅销夏录》,稿本。

图34 (传)李公麟《维摩演教图》(局部) 纸本 故宫博物院藏

绘画样式，而是侧重于绘画技法角度的解析，认为二者内涵不同。又谓《赵仲穆单于出猎图卷》："纸本……墨笔白描，工笔画羽葆、幢盖、车马、旌旗、士卒出猎之状。"① 由此可见，"墨笔白描"侧重于绘画的风格样式，而"工笔"倾向于画面的表现技法，其与白描亦属于两种不同的绘画样式。

顾复、安岐等人对"白描"的界定则与端方不同。顾复《平生壮观》卷六论卢鸿（字浩然）《草堂十图》云："纸本白描，每图后则题一歌，十歌用各体书，甚精。杨凝式、周必大题跋。山川、草木、人物、宇舍，极其沉着痛快，笔有入木三分意，此龙眠之师表也。故季弟曾以龙眠疑之。"② 卢鸿《草堂十图》是否为其真迹，尚存疑窦。安岐《墨缘汇观录》卷四名画下指出，卢鸿《草堂十志图卷》"白纸本，莹洁如新，水墨白描，后有杨凝式、周必大等题，虽其笔墨高妙，当有疑议"③。顾复、安岐二人所载画名虽有小异，但从辑录的题跋判断，二人所载属同一作品无疑。然顾复将其视为"白描"，由画中山川、草木、人物、宇舍等题材可知，该画是以墨笔勾勒为主的绘画作品，而安岐又将其划入"水墨白描"。顾复又谓《风雅八图》为"纸上白描，大约粉本无疑"，陈正瑮《莲印图诗并序》有"白描粉本成遗照，留与儿孙子细临"④。表明粉本的样式和白描较为相似，只是前者为样稿，而后者多被视为一种绘画的风

① [清] 端方：《壬寅销夏录》，稿本。
② [清] 顾复撰，林虞生校点：《平生壮观》，上海：上海古籍出版社，2011年，第223页。
③ [清] 安岐：《墨缘汇观录》卷四，北京：中华书局，1985年，第241页。
④ [清] 陈正瑮：《五峰集·七言律诗》卷三，清乾隆九年刻本。

格样式，可见，白描、粉本内涵的确不同。

又，顾文彬《陈老莲钟馗象轴》云：

> 又集有《书陈章侯白描罗汉后》称其徒陆山子薪云，师作人物设色缀染，薪具能从事，惟振笔白描无粉本，自顶至踵衣折盘旋，常数丈一数钩成，不稍停属，有游鹍独运、乘风万里之势，它人莫措手。方之顾虎头、李龙眠又一变者，尝服其活画老莲手段。此幅钩勒圆转，不让白描。且仙袂飘飘，具有"吴带当风"之致。①

由"振笔白描无粉本"一语可知，粉本乃稿本也，而白描亦具有直接用墨笔勾写的特点。蒋骥论《白描》云："白描打眶格尤宜淡。东坡云：'吾尝于灯下顾见颊影，使人就壁画之，不作眉目，见者皆知其为我。夫须眉不作，岂复设色乎？'设色尚有部位见长，白描则专在两目得神。其烘染用淡墨，或少以赭石和墨亦可。笔法须洁净轻细，得其轻重为要。面上惟鼻及眼皮眉目口唇有笔墨痕迹，若鼻准眉骨两颧两颐山根一笔，中侧边一笔，眼眶上下两笔，发际打圈，须用淡墨烘出，故打眶格尤宜淡。"②蒋氏对白描人物的具体绘画技法有详细阐述，"设色尚有部位见长，白描则专在两目得神"是"传神"之关键。可见蒋骥对"白描"的界定，不局限于单纯的以墨笔勾勒，故将淡墨或以赭石烘染的方法也纳入白描的绘画术语系统。

① [清]顾文彬：《过云楼书画记》，上海：上海古籍出版社，2011年，第164—165页。
② [清]蒋骥：《传神秘要》，于安澜编：《画论丛刊》下卷，香港：中华书局，1977年，第868—869页。

刘瑗则将绘画题材分为山水、花鸟、人物,而样式分为墨染、白描和设色三类。《国朝画徵补录》卷下云:"张敬……山水花鸟人物,墨染第一,白描次之,设色者又其次也。"①其所谓"墨染",当指水墨,故他将白描从原有的墨笔体系中分离出来,视为与水墨和设色并列的一类。这一分类方法,还体现在他对王兰新作品的论述,其文云:"王兰新……初画白描人物,中年改画山水,晚年再改写水墨梅兰竹菊,行笔犀利简劲,得陈白阳法。"②所论不但细化了王兰新不同时段的绘画题材,而且从表现手法和绘画样式上进行了区分。但是,陆时化辑录《仇实父捣衣图立轴》时,则用"纸本,水墨白描"③一语,内容虽简单,却不仅指出了绘画的材料,又说明了绘画样式。此处水墨描述绘画的样式,而白描则成了表现技法。该书又谓《文待诏白描山水立轴》"细夹叶树一株,一人倚树而立,仿龙眠画法"④。画题谓"白描山水"而不言"水墨山水",可推测画面以墨线勾勒为主。其论《明钱叔宝水墨双清图立轴》又云:"白描梅花水仙,积墨石,逸韵似赵子固……"⑤白描、积墨均言绘画的表现技法。

①［清］张庚、刘瑗撰,祁晨越点校:《国朝画徵录·国朝画徵补录》,杭州:浙江人民美术出版社,2011年,第209页。
②［清］张庚、刘瑗撰,祁晨越点校:《国朝画徵录·国朝画徵补录》,杭州:浙江人民美术出版社,2011年,第231页。
③［清］陆时化撰,徐德明校点:《吴越所见书画录》卷三,上海:上海古籍出版社,2015年,第317页。
④［清］陆时化撰,徐德明校点:《吴越所见书画录》卷四,上海:上海古籍出版社,2015年,第347页。
⑤［清］陆时化撰,徐德明校点:《吴越所见书画录》卷四,上海:上海古籍出版社,2015年,第402页。

　　另外，在论述白描表现技法的同时，从风格样式上将白描视为独立的一科，或是受董其昌"南北宗论"的影响，对白描展开宗派上的划分；或是在品评上建构了新的准则。王澍云："康熙甲寅夏五月，获见吴道子《天龙八部图》真迹于京师。水墨白描，不失豪发，而一种潇洒生动之趣出自天然。少陵所谓'冕旒俱秀发，旌旃尽飞扬'，信不诬也。"①《天龙八部图》是否为吴道子真迹，已难断定，但"水墨白描"之样式已被追溯到吴道子，或以"水墨白描"取代了唐人"白画"之术语。然而，白描被视为绘画技法，多言始于李公麟，如姚鼐谓"画家白描之法，世谓始于李伯时"②。实际上，从现存图像可知，以线勾描的技法，战国时期已经出现。白描作为绘画技法，早在晋唐时期也已成熟，故何良俊《四友斋丛说》将铁线描追溯至顾恺之。而将白描技法独立出来，以勾描为主要语汇而完成画面的塑造，并使其逐渐成为一种绘画样式和类别，则肇始于李公麟。

　　陆时化论《明陈老莲张仙像立轴》云："老莲画法特创，此本张仙衣带俱着色，面独用墨白描，无粉。"③亦可证"白描"演变为墨笔勾勒。"无粉"，是指舍去了用淡色渲染。吴道子、李公麟白描衣纹等用墨笔勾勒，唯独面部渲染淡彩或赭石的类"杂白画"的"异体"样式，经陈洪绶反其道而为之，遂生成另一风格。又，蒋宝龄《墨林今话》云："周瓒，吴县横塘人。长身修髯，目光炯炯，以绘事

①［清］王杰：《秘殿珠林续编》卷二，清内府钞本。
②［清］姚鼐：《惜抱轩诗文集》卷一四，清嘉庆十二年刻本。
③［清］陆时化撰，徐德明校点：《吴越所见书画录》卷二，上海：上海古籍出版社，2015年，第177页。

游四方,寓邗上最久。山水、界画、花卉、人物、白描靡不工。平生所作有《离骚图》,考核详细,识者尤赏之。"① 蒋宝龄对周瓒的记载,反映了其绘画分科之观念,白描也被视为与山水、界画、花卉、人物并列的一科。

与此同时,白描淡着色或渲染水墨的样式也被纳入白描的范畴。《石渠宝笈》卷一二云:"素笺本,凡十六幅。白描淡着色画。第一幅《访庄》,款署'老莲洪绶',下有'章侯氏'一印。"② 安岐《墨缘汇观录》卷四谓《韩幹照夜白图卷》:"白纸本,短卷。白描一马,系柱上,神骏异常。卷有'彦远'二字及南唐标题,押字。后角一'芾'字,及'贾秋壑'二印。前纸有向子諲、吴说二题,后多元人题识。"③ 韩幹《照夜白图》现藏于美国大都会博物馆(图35),按款识及其画面描述,是安岐所书作品无疑。全画虽然以墨笔勾勒为主,但又在马的头部、腿部、胸前及背部用淡墨渲染,突出马的结构和神态,系马之柱亦用墨积染。因此,清人将其划入白描作品,即谓白描不仅仅是以墨线勾勒,亦有渲染也。又,吴升《大观录》论《唐六如寿星图》云:"白纸本。高四尺,阔一尺五寸。寿星长尺余,用枯墨作白描法,微作浅赪色。"④ 亦是一例。

葛嗣浵谓《明文伯仁秋山鼓琴图轴》:"宋李伯时有一种山水,以挺劲之笔细钩丘壑,无多皴擦,择极阴数处,用淡墨染之,以托

①[清]冯桂芬:《(同治)苏州府志》卷一一〇,清光绪九年刊本。
②[清]张照等:《石渠宝笈》卷一二,清文渊阁四库全书本。
③[清]安岐:《墨缘汇观录》卷四,北京:中华书局,1985年,第241页。
④[清]吴升:《大观录·沈唐文仇四家名画》卷二〇,卢辅圣主编:《中国书画全书》第八册,上海:上海书画出版社,1994年,第570页。

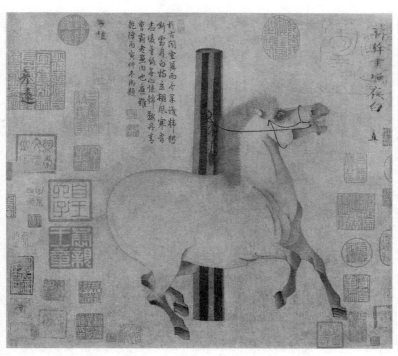

图35　韩幹《照夜白图》　纸本　美国大都会博物馆藏

出前面极阳坡石。树木或点叶，或钩叶，皆极细而干，根干分枝，条理明晰。人物屋宇，不加渲染。大致是画中飞白也。此法元人不为，清人不为，明人于文氏亦不多见。即有之，亦文门下人。故追踪北宗白描山水，独推停云一人。五峰本守家学，高简冷隽，传人世不传之秘，夐乎尚矣！"① 葛氏所论承袭"南北宗论"，提出北宗"白描山水"，即指水墨一类，非着色山水也。

　　李佐贤《书画鉴影》则将品评白描的角度转向了笔墨和用线，其评《李龙眠靖节高风残册》云："墨笔白描，细于毫发，而笔力清劲拔俗。"② 又，谓《文五峰观瀑图轴》："细笔白描。云峰突兀，中悬瀑布，乔松一株，撑拄满幅，杂树间之。一人坐平坡观瀑，一童侍侧坡下，流水环绕，如闻潺湲之声。题在左下。"③ 从对画面内容的描述文字可知，画面非纯粹的人物画作品，而是以观瀑人之活动为主题的以墨笔勾勒为主的山水画作品，但亦被归为"细笔白描"一类。郑绩《梦幻居画学简明·论设色》则云："曹云西写牛毛皴，多用水墨白描，不加颜色。"④ 由此可见，"水墨白描"则是水墨勾写，故白描山水当是以水墨勾写的山水画无疑，也被划入白描之列。

　　白描的概念及其内涵同样有一个逐渐被建构的过程，清人论述"白描"，亦将"笔法""纸墨"纳入鉴赏的范畴。李清钥跋《南宋

①［清］葛嗣浵：《爱日吟庐书画补录》卷二，杭州：浙江人民美术出版社，2012年，第250页。

②［清］李佐贤编辑：《书画鉴影》卷一一，清同治十年利津李氏刻本。

③［清］李佐贤编辑：《书画鉴影》卷二一，清同治十年利津李氏刻本。

④［清］郑绩著，叶子卿点校：《梦幻居画学简明》，杭州：浙江人民美术出版社，2017年，第34页。

贾师古白描十八尊者册》云："宋画人物自南渡后所称白描者,惟师古一人而已,其余松年、李嵩等,不足数也。伯时苍劲胜,师古安闲神足胜,此前人公论。以定近代,文徵仲以秀逸之笔,颇得其闲散自然之致。"① 孔广陶则谓："贾师古此册十二页,计写尊者十有八,后世因之。其白描笔法瘦硬通神,须眉活动,纸墨鲜洁,尤可宝重。所谓一尘不染、万法皆空,真宜供诸维摩丈室,与弥勒同龛也。"② "笔法瘦硬通神""纸墨鲜洁"是贾师古白描的特点,也是孔广陶对其"白描"的认识和品评视角的体现。

4. "白描"的写作手法

直以墨笔钩勒,不以色彩渲染的绘画技法和样式的"白描",也转译为文学的一种写作手法,有句句相生,不作渲染之意。明代蔡献臣《池致夫迈征堂诗义》云："曩余馆于妇翁池奉常所,则辱与内弟致夫游。致夫龆年白皙,怀负奇气,自谓一日千里也……余谈诗欲如画家白描山水,不着一色相,而致夫以浓艳胜,中无遗思,外无遗境。"③ 虽论诗,但却指出了白描山水的特点,即不执着于色彩相貌,而其所言"白描"指不作渲染。

又,蔡献臣《读李杜诗放歌》云："天仙吐出自超超,呼吸沆瀣凌紫霄。眼前光景口头话,尽是诗家白描画。"④ 又,陈函辉诗云："老树凝霜叶叶娇,浅黄深绿望中遥。忽惊一点朱唇艳,付与寒雅

① [清]孔广陶:《岳雪楼书画录》卷二,上海:上海古籍出版社,2011年,第353页。
② [清]孔广陶:《岳雪楼书画录》卷二,上海:上海古籍出版社,2011年,第353页。
③ [明]蔡献臣:《清白堂稿》卷五,明崇祯刻本。
④ [明]蔡献臣:《清白堂稿》卷一二上,明崇祯刻本。

自白描。"① 作者意指白描蕴含简洁、孤寂之特点。清人陈祚明注沈约《梦见美人》诗云:"纯用白描,真态悱恻。"② 其注何逊《入东经诸暨县下浙江作》云:"齐梁乃有此白描之诗,一气清泚,都无俗染。"③ 另如,金武祥《粟香随笔》卷八谓"诗道性情,以白描为尤妙"④。

纵观之,白描道释题材,观音、罗汉等,本有清净、淡雅之蕴意,伴随审美与认知观念而生成。"李伯时沐手敬制"等款识则蕴含了画家之诚心与敬意,而白描亦和文人雅士的审美意趣相通,故备受推崇。清人弘晓《冰玉山庄记》中的文字恰可印证文人的这一情怀,其文云:"天下至冷者莫如冰,至贵者莫如玉,故廉吏顾名曰饮冰修士……其(亭)下结屋数椽,环植玉兰十余本,而凡桃杏之属不与焉。每春暮,花开皎如冰雪,而清芬袭人,故名曰玉兰室。室之中绝去藻彩,素壁纸窗中悬白描小幅,退食之余,焚香晏坐。每至夜分,而月上东山,景色莹然,谢诗所谓'清如玉壶冰,照我襟怀澈',表里洞达,此真虚室生白矣!"⑤ 白描小幅恰好吻合山庄主人的雅好,与山庄及室内的环境匹配。又清代孔传铎《红萼词》卷上《梅影》云:"月里疏枝堪讶,挂起白描图画。珊珊瘦骨不禁寒,斜倚窗儿下。"⑥ 文意即画意,画意又如白描图画,恰能表达文人情怀与意境。

①[明]陈函辉:《小寒山子集》,明崇祯刻本。
②[清]陈祚明:《采菽堂古诗选》卷二三,清刻本。
③[清]陈祚明:《采菽堂古诗选》卷二六,清刻本。
④[清]金武祥:《粟香随笔》卷八,清光绪刻本。
⑤[清]弘晓:《明善堂诗文集》文集卷二,清乾隆四十二年刻本。
⑥[清]孔传铎:《红萼词》卷上,清康熙刻本。

"白描"一词，自周密的著述中出现后，后世多将其视为白画之延续，但二者亦有不同，白画以墨笔钩勒，不着色为其特点，而白描并非皆为水墨，亦有施淡彩而谓之白描者。白描经后世不断建构，将其与白画、粉本、水墨等进行联系和阐发，祖述"顾陆张吴"，多认为李公麟首创白描一体，也将"以墨笔勾勒，不着色彩"作为其主要特征。白描与白画虽以傅彩绘画为参照，但也不能以"墨笔"画为评判白描的唯一标准。白描不仅是绘画的一种表现技法或形式，也是一种绘画样式，同时亦被视为一个独立的画科。明清时期，依据笔线的特点，将白描概括为游丝描、铁线描等十八描，并对其样式和笔法进行了拓展和改造，谱写了白描样式的演变及其内涵持续建构的历史。

三、"凹凸花"与"没骨花"

（一）"凹凸花"

"凹凸花"一语首见载于唐代许嵩《建康实录》，其文云："……寺门遍画凹凸花，代称张僧繇手迹。其花乃天竺遗法，朱及青绿所成。远望眼晕如凹凸，就视即平，世咸异之，乃名'凹凸寺'。"① 又，朱景玄《唐朝名画录》云："尉迟乙僧者，吐火罗国人。贞观初其国王以丹青奇妙，荐之阙下；又云其国尚有兄甲僧，未见其画踪也。乙僧今慈恩寺塔前功德，又凹凸花面中间千手眼大悲精妙之状，不可名焉。"② 故可知，"凹凸花"乃天竺遗法，其特点是"远望

① ［唐］许嵩：《建康实录》卷一七，北京：中华书局，1986年，第685—686页。
② ［唐］朱景玄：《唐朝名画录》，于安澜编：《画品丛书》，上海：上海人民美术出版社，1982年，第78页。

眼晕如凹凸,就视即平",即所画花远望具有凹凸的立体感,且从"世咸异之"与"精妙之状"等语足见这是一种不同于时人熟知的绘画样式。这种具有凹凸和体积感的绘画样式,以晕染为主的技法,与吴道子通过线条表现出的"天衣飞扬,满壁风动"的技法明显不同。前者以晕染凸显色彩的体积感而弱化了笔线的表现力,后者以笔线勾勒为主,"使弟子布色"或"焦墨痕中略施微染"的表现技法弱化了色彩的渲淡晕染之功,而"凹凸花"样式的传播影响了当时绘画的晕染技法。童书业以《建康实录》所载一乘寺张僧繇"凹凸花"为依据,指出"'凹凸花'实为没骨花卉之始","继僧繇之后大昌'凹凸花'之宗风而予后世'没骨花'画法以大影响者,为唐之西域画家尉迟乙僧"。[①] 其认为"'凹凸花'盖纯以色彩渲染而成"[②],则稍嫌偏颇,"凹凸花"非无墨线勾勒,而是因色彩的渲染而隐没了画面中的墨线。

　　明代顾起元在《客座赘语》卷五却如是诠释"凹凸画":"欧逻巴国人利玛窦者,言画有凹凸之法。今世无解此者。《建康实录》言:'一乘寺寺门遍画凹凸花……名凹凸寺。'乃知古来西域自有此画法,而僧繇已先得之。故知读书不可不博也。"[③] 可见,顾氏将利玛窦所言"凹凸之法"与"凹凸花"等同视之,即将西方油画体块及空间塑造的方法与"凹凸花"视为相类的表现技法。

① 童书业:《没骨花图考》,《齐鲁学报》,1941年,第1期,第191页。
② 童书业:《没骨花图考》,《齐鲁学报》,1941年,第1期,第191页。
③ [明] 顾起元:《客座赘语》卷五,上海古籍出版社编:《明代笔记小说大观》,上海:上海古籍出版社,2005年,第1313页。按:《佩文斋书画》卷一二谓"明杨慎记凹凸画"。

唐代整体绘画格局在"水墨之变"的基础上，水墨渐成绘画的主流形态，色彩则流落民间①。色彩在沿着已有表现方式的基础上，生成"没骨花"，脱离了墨线的勾勒，直接以色彩完成画面。白描却承载了白画原有的审美趣味与表现特点，在李公麟等人的助推之下，形成了一套完整的语言体系，也成为一种绘画样式。

"白描"由"白画"演变而来，但同时又脱胎于"凹凸花"，渲染色彩而弱化墨线，故画家以墨线单独完成画面而舍弃色彩，使其脱离勾线敷色而成为独立的样式。同时，色彩也脱离墨线而演变成"不以墨笔勾勒，直以色彩渍染而成"的"没骨画"。在绘画这一演变过程中，走向了"画"之原初概念的两个方向：由"界"走向以线为主的"描"，由"挂"五色而趋于"没骨"，但勾线染色的样式依然与此二者共同存在。并且，各自的内涵在不同地域、不同时代因个体理解的不同而发生变化。

（二）"没骨花"与"没骨"

宋人陈克《观钱德尝书画》诗云："临池竞赏无心笔，破产新酬没骨花。老子眼寒俱不识，劳君煎点入香茶。"②又，吴龙翰《冯永之号冰壶工水墨丹青》诗中有"宁肯没骨媚时好，逸气往往追徐熙"③一语，可证"没骨"之概念在宋代已经生成，徐熙亦成为这一绘画样式的代表性画家。

① 牛克诚：《色彩的中国绘画——中国绘画样式与风格历史的展开》，长沙：湖南美术出版社，2002年，第78—82页。

② ［宋］陈思编，［元］陈世隆补：《两宋名贤小集》卷一三六《陈子高遗稿》，清文渊阁四库全书本。

③ ［宋］陈思编，［元］陈世隆补：《两宋名贤小集》卷三三七《古梅吟稿》，清文渊阁四库全书本。

《梦溪笔谈·书画》云："徐熙至京师,送图画院品其画格。诸黄画花妙在赋色,用笔极新细,殆不见墨迹,但以轻色染成,谓之'写生'。徐熙以墨笔画之,殊草草,略施丹粉而已,神气迥出,别有生动之意。筌恶其轧己,言其画粗恶不入格,罢之。熙之子乃效诸黄之格,更不用墨笔,直以彩色图之,谓之'没骨图',工与诸黄不相下,筌等不复能瑕疵。"① 是书言及"写生"和"没骨图"两个术语,且对其概念进行界定,即"不见墨迹,但以轻色染成,谓之写生""不用墨笔,直以彩色图之,谓之没骨图"。沈括还指出,没骨图乃是脱胎于"诸黄之格",源于诸黄之写生。

郭若虚《图画见闻志》论"没骨图"则云:

李少保(端愿)有图一面,画芍药五本,云是圣善齐国献穆大长公主房卧中物,或云太宗赐文和。其画皆无笔墨,惟用五彩布成。旁题云:"翰林待诏臣黄居寀等定到上品。"徐崇嗣画没骨图,以其无笔墨骨气而名之,但取其浓丽生态以定品。后因出示两禁宾客,蔡君谟乃命笔题云:"前世所画,皆以笔墨为上,至崇嗣始用布彩逼真,故赵昌辈效之也。"愚谓崇嗣遇兴偶有此作,后来所画,未必皆废笔墨,且考之六法,用笔为次。至如赵昌,亦非全无笔墨。但多用定本临模,笔气羸懦,惟尚傅彩之功也。②

参照"其画皆无笔墨,惟用五彩布成""前世所画,皆以笔墨为上,

①[宋]沈括撰,金良年点校:《梦溪笔谈》卷一七,北京:中华书局,2015年,第164页。
②[宋]郭若虚:《图画见闻志》卷六,北京:人民美术出版社,1963年,第147—148页。

至崇嗣始用布彩逼真"诸语可以看出：一、郭若虚所谓笔墨仅指用
笔勾勒，无勾勒则谓之无笔墨；二、郭若虚谓徐崇嗣没骨图"皆无
笔墨，惟用五彩布成"，与沈括"不用墨笔，直以彩色图之"的描述
相似；三、郭若虚将"六法"中的"骨法用笔"等同于用笔，视傅彩为
"布彩"，且没骨图是"惟尚傅彩之功"。郭氏既然视"骨法用笔"为
"笔墨"，无勾勒即无笔墨，也就是没有笔墨骨气，故其所言"没骨"
是针对无"骨法用笔"而言。如现藏于故宫博物院的《写生蛱蝶
图》（图36），董其昌将其鉴定为赵昌的作品，该画如郭若虚所言，
虽有勾勒，但线条多隐没于色彩之中，不过用色艳丽，布彩逼真
而已。

董逌承袭沈括之观点，对"没骨花"展开进一步的阐释。其
《广川画跋》卷三《书没骨花图》云："沈存中言：'徐熙之子崇嗣，
创造新意，画花不墨卷，直叠色渍染，当时号没骨花。以倾黄居寀
父子。'余尝见驸马都尉王诜所收徐崇嗣没骨花图，其花则草芍药
也。自其破萼散叶，蓓蕾露蕊，以至离披格侧，皆写其花始终盛衰
如此。其他见崇嗣画花不一，皆不名没骨花也。唐郑虔著《胡本
草》记芍药一名没骨花。今王晋卿所收，独名没骨花。然则存中
所论，岂因此图而得之邪？"① "画花不墨卷"是指不以墨笔勾勒。
故董逌之记载，阐明了徐崇嗣"没骨花"略去墨笔勾勒，"直叠色渍
染"的特点。同时，以唐代郑虔《胡本草》谓"芍药一名没骨花"为
据，推断沈括论述"没骨花"之依据。

① ［宋］董逌：《广川画跋》，于安澜编：《画品丛书》，上海：上海人民美术出版
　社，1982年，第269页。

图 36　赵昌《写生蛱蝶图》(局部)　纸本　故宫博物院藏

　　"没骨图"的内涵在不同文献的记载中也稍有变化，由沈括
《梦溪笔谈》的"更不用墨笔，直以彩色图之"，郭若虚《图画见闻
志》的"画皆无笔墨，惟用五彩布成"，到董逌《广川画跋》的"画花
不墨卷，直叠色渍染"，三人的表述表面虽相似，但实际所指则又
有所不同。沈括谓"不用墨笔"，郭若虚谓"无笔墨"，董逌则易为
"不墨卷"，沈、董二人谓"墨笔"和"墨卷"均指墨笔勾勒、书写，而
郭氏则视墨笔勾勒为"笔墨"。在色彩关系方面，郭若虚谓"五彩
布成"，而董逌则将沈括的"彩色图之"易为"叠色渍染"，沈、郭仅
言设色，而董则将此阐释为具体的用色方法。

　　《春渚纪闻》卷八论"紫霄峰墨"云："大室常和，其墨精致，与
其人已见东坡先生所书。极善用胶。余尝就和得数饼，铭曰'紫
霄峰造'者，岁久，磨处真可截纸。子遇不为五百年后名，而减胶
售俗，如江南徐熙作落墨花，而子崇嗣取悦俗眼，而作没骨花，败
其家法也。"① 是篇虽论墨，然却以徐熙、徐崇嗣父子绘画类比，亦
可知徐崇嗣移易其父"落墨花"而为"没骨花"，以色易墨，不过技
法却相类似，皆是省去墨笔勾勒。元代袁桷《次韵夏明道红梅》诗
云："江南徐生图没骨，笔底妖妍等尘物。"② 这无疑是对没骨图的
绘画样式提出了颇为明显的批评。

　　今考，《宣和画谱》记载黄筌三百四十余幅作品之中，有一幅

① [宋]何薳：《春渚纪闻》卷八，上海古籍出版社编：《宋元笔记小说大观》三，
　上海：上海古籍出版社，2007年，第2442页。
② [元]袁桷：《清容居士集》卷六，四部丛刊景元本。

名为《没骨花枝图》①的作品,是书卷一七记载徐崇嗣一百四十二幅作品中,画题中出现"没骨"二字的,也仅有一幅《没骨海棠图》②。那么,是黄筌已有"没骨图"的绘画样式,徐崇嗣予以承袭,还是黄筌"笔极新细,殆不见墨迹"的作品被著述者纳入了没骨图体系?复征文献,《宣和画谱》谓"筌画兼有众体之妙,故前无古人后无来者"。又,现藏于故宫博物院的黄筌《写生珍禽图》(图37),如《梦溪笔谈》所说"笔极新细,殆不见墨迹,但以轻色染成"。可见"骨法"从黄筌为代表的诸黄的"写生"中隐没,弱化了笔线的功用和表现力,至徐崇嗣则略去墨笔,即不存骨法。因此,"没骨"发生了从弱化、隐没墨笔勾勒到不以墨笔勾勒的蜕变。诸黄之写生暗合了"凹凸花"的绘画样式,也可能是受其影响,遂衍生出了"没骨图"的风格样式。《韵府群玉》卷三云:"徐熙之子效黄筌画谓之""没骨图"。③《新增格古要论》卷五论"没骨画"亦云:"尝有一图,独梭熟绢。蜀黄筌画榴花、百合,皆无笔墨,惟用五彩布成,其榴花一树百余花,百合一本四花,花色如初开,极有生意,信乎其神品也("品"一作"妙")。"④可见,黄筌的绘画作品已经具备"皆无笔墨,惟用五彩布成"的没骨样式。因此,"没骨图"当源出于黄筌,而徐崇嗣承其一体,并进行了相应的拓展与改造。

①[宋]佚名:《宣和画谱》卷一六,于安澜编:《画史丛书》二,上海:上海人民美术出版社,1963年,第176—179页。

②[宋]佚名:《宣和画谱》卷一七,于安澜编:《画史丛书》二,上海:上海人民美术出版社,1963年,第210页。

③[元]阴时夫辑,[元]阴中夫注:《韵府群玉》卷三上,清文渊阁四库全书本。

④[明]王佐:《新增格古要论》卷五,杭州:浙江人民美术出版社,2011年,第178页。

图37　黄筌《写生珍禽图》　绢本　故宫博物院藏

自此,"没骨图"成为一个固定的名词和画学术语,也成为一套具有传承性的技法和共识性的绘画样式被后世所继承与建构。元代夏文彦《图绘宝鉴》卷三云:"徐崇嗣,熙之孙,画花鸟,绰有祖风。又出新意,不用描写,止以丹粉点染而成,号'没骨图',以其无笔墨骨气而名之,始于崇嗣也。"①沈括"更不用墨笔,直以彩色图之"的诠释至元代已演变为"不用描写,止以丹粉点染而成",且将"无笔墨骨气而名之"的"没骨图"祖述到徐崇嗣,使其成为"没骨图"之鼻祖。亦如王冕"尤工于画梅,以胭脂作没骨体"②。

"没骨花""没骨图"以无笔墨勾勒,"惟用五彩布成"为特点,渐成"没骨体"的风格样式,并拓展至山水画领域。如《妮古录》云:"郭忠恕《越王宫殿》向为严分宜物,后籍没。朱节庵国公以折俸得之,流传至玄宰处。其长有三丈余,皆没骨山也。余细检,乃画钱镠越王宫,非勾越也。"③陈继儒视郭氏之画为"没骨山",据此,可推测郭忠恕所画《越王宫殿图》上的山石无笔墨勾勒,而以五彩布成。然而,郭忠恕与黄筌生活于同一时代,是其将黄筌的没骨样式运用于山水画,还是二人同时秉承了前人的技法而表现在不同的绘画题材,因文献无征,故不多赘。

明人对"没骨"概念展开进一步的建构与阐释,"没骨花"的用色特点也随之被不断演绎。彭大翼《山堂肆考》论"神气迥出"

①[元]夏文彦:《图绘宝鉴》卷三,于安澜编:《画史丛书》二,上海:上海人民美术出版社,1963年,第55页。
②[元]顾瑛编:《草堂雅集》卷一三,清文渊阁四库全书补配清文津阁四库全书本。
③[明]陈继儒:《妮古录》卷四,卢辅圣主编:《中国书画全书》第三册,上海:上海书画出版社,1992年,第1054—1055页。

时,从《湘山野录》转引《梦溪笔谈》之内容,谓:"宋初江南布衣徐熙……熙之子乃效诸黄格,更不用墨,直以彩色图之,谓之没骨图。"[1] 沈括谓"更不用墨笔",经反复传抄,彭氏却谓之"更不用墨",前者谓无墨笔勾勒,无骨法;后者则指省去用墨,虽一字之差,但意思迥异。又,唐志契《绘事微言》载戴冠卿语:"没骨画创自徐熙之子崇嗣,擅名花卉,不墨勾,径叠色渍染而成。予谓只可施之花卉耳。不谓宋人有用大青、大绿、大丹、大粉,遂成山水,命为没骨山水。皆高克明、董奴子辈手出,见有真迹,亦自可人。但后人学为之,若无四五层工夫,自然不及,幸勿以未见而反嗤没骨为失体也。"[2] 显然,唐氏将无墨笔诠释为"不墨勾",融合前人的论述,又将"直以彩色图之"和"惟用五彩布成"演绎为"径叠色渍染而成",其借沈括"叠色渍染"一语明确了没骨画具体的用色方法。明人孙隆则将没骨图的题材拓展至"禽、鱼、草、虫"等,自成一家。[3]

　　张丑《清河书画舫》卷五则直接谓"没骨画"始于黄筌,其文云:"黄筌善为没骨画,凡花果多不落墨,惟用五彩布成,其花色如初开,极有生意,信妙绝也。噫!亦奇甚矣。"[4] 张丑之语显系借郭若虚《图画见闻志》之文辞,重塑黄筌的绘画样式,且是书卷五又记载了《杨昇没骨山水》之画名。

　　"没骨",从以黄筌为首的诸黄以轻色染成,到徐崇嗣惟用五

①[明]彭大翼:《山堂肆考》卷一六六《技艺》,清文渊阁四库全书本。
②[明]唐志契:《绘事微言》卷下,清文渊阁四库全书本。
③[明]汪砢玉:《珊瑚网》卷四五,清文渊阁四库全书本。
④[明]张丑撰,徐德明校点:《清河书画舫》,上海:上海古籍出版社,2011年,第234页。

彩布成、叠色渍染，复到元明清的点染、渍染而成，层层积染等表现手法，相同之处在于不用墨笔勾勒，而同时又在题材上不断予以丰富，在用色技法上也不断地移易和改造。

高濂《遵生八笺》云："古有善画花草者，多不落墨，以色点染，自有一种精神生意。"① 其谓"多不落墨，以色点染"当指"没骨花"无疑。然而，没骨山水虽被董其昌追溯至张僧繇，但张僧繇山水画在明代文献中尚未见记载。由此可推测，董其昌是因家藏郭忠恕画中的没骨山，又因张僧繇"凹凸花"的样式与没骨法相类似，也可以说没骨是由凹凸花演变而来。因此，其以祖述张僧繇的方式，创构没骨山水的绘画样式，并完成了"南北宗论"画学体系的建构。同时，他巧妙地将北宗"设色画"的色彩进行了改造，并运用于山水画之中，延续没骨体无笔墨，唯用五彩布成的技法特点，构建了不以墨笔勾勒，直以色彩渍染而成的绘画语系，实现了色彩的文人化转型。没骨体在清代得到了诸多画家的青睐，其技法也被广泛运用。其中，尤以恽寿平为代表，创作了大量的没骨花鸟，时人谓其"工没骨写生，不用笔墨钩勒，而渲染生动，浓淡浅深间妙极自然"②。

安岐《墨缘汇观录》卷三名画上谓《赵伯骕万松金阙图卷》："其法大似北苑、元晖一派，山坳曲径，以泥金渲晕，更为新奇。金阙用没骨法，勾金傅色而成，显于万松之表，松间加以红桃相映，其碧桥朱栏，亦不落墨，惟山脚沙滩，皆设重色，以泥金稍加皴

①［明］高濂：《遵生八笺》卷一五《燕闲清赏笺》中卷，明万历刻本。
②［清］邵长蘅：《青门簏稿》，［清］冯金伯辑：《国朝画识》卷四，清道光刻本。

染。"① 如图38，安岐将无墨笔勾勒，而用色勾染的样式亦划入"没
骨"的范畴。又，《钱选秋江待渡图卷》："其山石树木，有不落墨
处，兼以没骨法为之。"② 然而，安岐论董其昌《仿杨昇没骨山水
图》，对"没骨山水"的源流进行了梳理和论证。其文云："绢本，小
条幅，长二尺七寸余，阔尺许。重设色没骨山水，中作高山平麓，
丛树幽亭，红绿万状，宛得夕照之妙。上行草书题'唐子云红树秋
山飞乱云'。又小行书款'仿杨昇没骨图，董元宰'。下押'太史
氏'白文印、'董其昌'朱文印，首押'画禅'二字朱文印。相传设
色没骨山水，昔始于梁张僧繇。然考历朝鉴藏及《图绘宝鉴》，未
尝有僧繇山水之语，即杨昇之作，亦未见闻。自唐宋元以来，虽有
此法，偶遇一图，其中不过稍用其意，必多间工笔，未见全以重色
皴染渲晕者。此法诚谓妙绝千古，若非文敏拈出，必至淹灭无传。
今得以古反新，思翁之力也。斯法之作，余凡见五本皆佳，当以此
幅更为甲观。"③ 安岐论董其昌没骨山水，并对没骨之源流进行分
析，认为唐宋以来山水画中稍用没骨之法，董其昌却将其提炼出
来，建构没骨山水的样式和语系。唐岱与安岐的观点颇为相似，
他指出："夫皴法须知本源来派，先要习成一家，然后皴山皴石，方
能入妙。昔张僧繇作没骨图，是有染而无皴也……"④ 将张僧繇
"没骨图"诠释为"有染而无皴"，用"皴"替换了"无笔墨"，依据清

① ［清］安岐：《墨缘汇观录》卷三，北京：中华书局，1985年，第141页。
② ［清］安岐：《墨缘汇观录》卷三，北京：中华书局，1985年，第143页。
③ ［清］安岐：《墨缘汇观录》卷三，北京：中华书局，1985年，第184页。
④ ［清］唐岱：《绘事发微》，于安澜编：《画论丛刊》上卷，香港：中华书局，1977
 年，第243页。

图38　赵伯骕《万松金阙图卷》(局部)　绢本　故宫博物院藏

代山水画的品评准则,意造没骨山水画的特点,凭借想象建构张僧繇的没骨山水画样式。

　　方薰《山静居画论》则云:"画不用墨笔,惟以彩色图者,谓之没骨法。山水起于王晋卿、赵昇,近代董思白多画之。花卉始于徐熙,然《宣和谱》云'画花者往往以色晕淡而成,独熙落墨以写其枝叶蕊萼,然后傅色,故骨气风神,为古今之绝笔'云云。由此观之,'没'恐'墨'之讹也。或以谓熙孙崇嗣尝画芍药,芍药又名没骨花,究不知何义。"①其对没骨的理解与此前的论述差异较大,将没骨山水的起源追溯到王晋卿与赵昇,且引《宣和画谱》的论述,认为"'没'恐'墨'之讹"。董逌《广川画跋》虽有"唐郑虔著《胡本草》记芍药一名没骨花"之说,但方氏以此解题,稍嫌牵强,抑或因芍药之特点与徐熙绘画相似,或其从芍药中悟得没骨之法?

　　高秉《指头画说》论"没骨图":"指头蘸色晕墨作没骨花鸟,幽艳古雅,已称独绝。复写人物,用赭石涂面,不事钩勒,而生气逼人,尤夺造化。"②将没骨衍化至指画范畴,"指头蘸色晕墨",复成没骨新体。《订讹类编》卷四亦指出,"没骨图是徐熙之子非徐熙",且沿用"诸黄写生"与徐崇嗣没骨图之说,并云:"画花鸟者今有此两种。如近日姑苏王武,熙派也;毗陵恽寿平、金陵王概,筌派也。二派并行,不可相非,惟观其神气何如耳。"③

①[清]方薰:《山静居画论》卷下,杭州:浙江人民美术出版社,2017年,第26—27页。
②[清]高秉:《指头画说》,沈子丞编:《历代论画名著汇编》,北京:文物出版社,1982年,第558页。
③[清]杭世骏:《订讹类编》卷四《句讹》,民国嘉业堂丛书本。

　　王翚跋《恽南田设色牡丹立轴》云："北宋徐崇嗣创制没骨花，远宗僧繇，傅染之妙一变黄荃（筌）勾勒之工。盖不用墨笔，全以彩色染成。阴阳向背，曲尽其态。超于法外，合于自然写生之极致也。南田子拟议神明，真能得造化之意，近世无与敌者。"① 张僧繇傅色之妙，当指其"凹凸花"无疑，王翚将"没骨花"追溯到"凹凸花"，真正指明了其源头。"没骨花"无疑是因"凹凸花"的傅色之法，弱化了墨线的功用，使其逐渐脱离墨笔勾勒，而全以五彩布成。同时，墨笔勾勒也因脱离色彩而逐渐独立出来，最终在"白画"的范式上完成了"白描"体系的建构，成为一套以墨笔勾勒为主要语汇的绘画样式，并在后世的传承过程中不断地完善和丰富。因此，可以说，没骨是"天竺遗法"与色彩的中国绘画结合并演变而成的样式，没骨技法也由傅染发展到渲染、积染、点染，从凹凸花到没骨花，再到没骨山水乃至"指画没骨"；而白描则是在"天竺遗法"影响下，"骨法用笔"自我体系的蜕变并逐渐完善而成的绘画风格样式，由游丝描、铁线描、兰叶描等发展到十八描。

　　不过，后世亦将唐宋画幅中直接以大笔勾写的表现方式纳入"没骨"之中。如清人罗汝怀《跋米襄阳画册》云："米海岳作书，纵横挥霍，一变古法，天马行空，不可羁勒，其豪迈实为古今之冠……其作树不甚用钩勒，辄如唐人没骨法，一笔直上而仍劲健如骨，风光细腻，绝无一处粗疏，可谓工致绝伦，固不意其出研山大手也。"② 由"作树不甚用钩勒，辄如唐人没骨法"一语可知，没

①［清］陆时化撰，徐德明校点：《吴越所见书画录》卷六，上海：上海古籍出版社，2015年，第570页。
②［清］罗汝怀：《绿漪草堂集・文集》卷一九《题跋》，清光绪九年罗式常刻本。

骨画的语言体系及其对应的形态，也是因时代、因人的理解不同而不断地发生变化。且在董其昌"仿张僧繇没骨山水"风气的影响下，清人也不断地步入这一审美重塑性行列之中，如秦祖永建构了"没骨一法，亦以神彩生动为上"①的品评标准。吴历《墨井画跋》云："徐崇嗣画花葶，不作墨圈，用彩色渍染，谓之没骨花。张僧繇亦渍彩色而成，谓之没骨山水，而远近之势，意到便能移人心目，超然妙意。"②吴氏所见是否为张僧繇真迹暂不作考究，然其对没骨花及没骨山水特点的描述，沿用董迪的观点并展开进一步的阐释，则是没有疑问的。王学浩却谓："没骨法，始于唐杨昇。董文敏常效其《峒关蒲雪图卷》，余病其少古意，后于毗陵华氏，见其《雪中待渡图》，真是匪夷所思。文敏所仿，特用其画法耳，仍是文敏本色，非杨昇后尘也。"③他将没骨法祖述于唐代杨昇，虽然与前人论述相悖，但指出了董其昌以自己的绘画技法建构没骨山水样式的画史问题。

吴其贞《书画记》卷一题《宋徽宗〈六石图〉纸画一卷》云："气色颇佳。所画水墨之石，皆玲珑峭厉之甚。笔法文媚，盖作没骨皴，惜前后残破，只三石得全。"④其将"没骨法"纳入皴法之中，提出了"没骨皴"之概念。又，《王叔明〈松陇读书图〉大绢画一幅》："画重峦叠嶂，高松耸翠。水口上有奇石，为没骨皴，其余皆解索

①［清］秦祖永辑：《画学心印》卷二，上海：商务印书馆，1937年，第28页。
②［清］秦祖永辑：《画学心印》卷四，上海：商务印书馆，1937年，第103—104页。
③［清］秦祖永辑：《画学心印》卷八，上海：商务印书馆，1937年，第213页。
④［清］吴其贞：《书画记》卷一，北京：人民美术出版社，2006年，第35页。

皱。"① 吴氏又云："赵松雪《风马图》，纸画一页。纸张稍疲。画一士人洗马遇风，盖用水墨作没骨法。秀韵精俊，神情如生，为超妙入神之画。"② 吴其贞谓赵孟頫以"水墨作没骨法"，这与宋人以"惟用五彩布成"界定的"没骨"概念显然不同，其将不以墨笔勾勒，直接以水墨渍染的作画方式也视为"没骨法"。

《御定佩文韵府》卷二一谓"没骨花"："苏辙《王诜都尉宝绘堂诗》：'清江白浪吹粉墙，异花没骨朝露香。'自注：徐熙画花落笔纵横，其子崇嗣变格，以五色染就，不见笔迹，谓之'没骨花'。蜀赵昌盖用此法耳。"③ 对没骨概念的界定，又累加以"不见笔迹"的特点。而《小山画谱》摘录郭若虚《图画见闻志》的内容，并提出了"多用定本临摹，不落笔墨，谓之没骨派"④ 的概念。至此，没骨从技法的多重诠释，内涵的不断丰富，完成了到绘画样式的扩充，再到绘画风格派别的划分。没骨既是一种画法，也是一种绘画风格样式。纵观历代诠释"没骨"的文献，实际上是由"没骨花"衍生出了"没骨图""没骨体""没骨皱"及"没骨派"。

"白描"与"没骨"应为一组相对的概念和绘画样式，前者是以墨线勾勒，不着色彩，从绘画技法拓展到风格样式；后者是不以墨线勾勒，直以色彩渍染而成。勾线敷色的绘画样式在晕染、傅染

①［清］吴其贞：《书画记》卷二，北京：人民美术出版社，2006年，第107页。
②［清］吴其贞：《书画记》卷五，北京：人民美术出版社，2006年，第429页。
③［清］张玉书、陈廷敬辑：《御定佩文韵府》卷二一，清文渊阁四库全书本。
④［清］邹一桂著，余平点校：《邹一桂集》卷一二，杭州：浙江人民美术出版社，2019年，第294页。

等敷色方法及犍陀罗艺术的影响下出现的"凹凸花"，具有如许嵩《建康实录》所说"远望眼晕如凹凸，就视即平"的风格特点。然这一特点，弱化了线的表现力和功能，画家逐渐脱离线条而直接以色彩完成画面形象的塑造，而"没骨"之技法逐渐生成。同时，也出现了类似张彦远所述"工人成色，损"的色、线不能完全吻合的创作现象。在"凹凸花"样式及其整体文化环境中诸多因素的影响下，色彩范式逐渐流传民间，致使部分画家如吴道子等"焦墨痕中略施微染"的"吴装"成为另一种形态。伴随此种现象的是"勾线傅色"的传统绘画表现模式，在传承其固有表现技法的同时，发展出了色、线分离之形态，丰富完善色彩范式而生成了不以墨笔勾勒，直以色彩渍染而成的"没骨"。线条也逐渐脱离色彩的积染敷色，独立完成画面塑造，且不同于"白画""粉本"的"画稿"状态，成为直以墨笔勾勒，不以色彩渲染的"白描"。

当然，在这一演进过程中，由以顾恺之为代表的晋画"紧劲连绵，循环超乎""笔彩生动"，到吴道玄"莼菜条""天衣飞扬，满壁风动"的线条的独特表现效果，再到李公麟白描画成为独立的绘画样式，逐渐构筑了线条脱离色彩而单独完成画面形象塑造的绘画样式或表现形态。遂使得"勾线傅色"的表现形式逐渐拓进为三种共存的绘画样式，即勾线傅色的"工笔设色（重彩、淡彩）"、白描和没骨。其中，白描和没骨均脱胎于"凹凸花"，而最后却演变成一组相对的画学术语。实际上，商周时期青铜器上的线刻、战国时期的帛画、秦汉的石刻线描等，已经大量出现以墨线、色线、刻线勾描形象的表现技法。尤其是汉代画像石上的石刻线描，已具有与白描相类的表现技法。

第二节 "界画"

　　《汉语大词典》谓"界画","指以界划法画的画"。又谓"界划","亦作'界画'","中国画中以界笔、直尺画线的技法,用以表现宫室、楼台、屋宇等题材"。《国语辞典》云:"中国绘画画法之一。用界尺画线,绘成宫室、楼台屋宇。"二辞书皆未言及界画之源流及其特点。《说文》云:"画,界也,象田四界。聿,所以画之。"此处"界"指地界,"聿"则指用来画地界的工具,秦以后指笔。《说文》又云:"介,画也。从八从人。人各有介。"画,界也;介,画也,此二者互训。又《说文解字注》云:"界,竟也,'竟'俗本作'境'。"[1]"度土而积之,谓之封界;画以守之,谓之疆,封疆古所有也。"[2] 此语以别"疆""界"之异。界画者,守规矩准绳,如封疆、守疆域。唐代文献中,虽已出现"界画"一词,但多为疆界之意。这一内涵至宋代依然在沿用,如李诫《营造法式》卷一四云:"绿道叠晕并深色在外,粉线在内……若画松文,即身内通用土黄,先以墨笔界画,次以紫檀间刷(其紫檀用深墨合土朱,令紫色),心内用墨点节(栱梁等下面,用合朱通刷。又有于丹地内用墨或紫檀点簇六球文,与松文名件相杂者,谓之卓柏装)。"[3] "墨笔界画"是指以

①[清]段玉裁注:《说文解字注》,上海:上海古籍出版社,1981年,第696页。
②[宋]卫湜:《礼记集说》卷三九,清通志堂经解本。
③[宋]李诫:《营造法式》卷一四,杭州:浙江人民美术出版社,2013年,第370—371页。

墨笔画出区域或界域。

一、"界画"概念的确立

"界画"成为绘画科目中的一类，且发展成为指代绘画风格及其样式的专有名词，最早出现在郭若虚《图画见闻志》一书。该书《叙制作楷模》云："画屋木者，折算无亏，笔画匀壮，深远透空，一去百斜。如隋唐五代已前，及国初郭忠恕、王士元之流，画楼阁多见四角，其斗栱逐铺作为之，向背分明，不失绳墨。今之画者，多用直尺，一就界画，分成斗栱，笔迹繁杂，无壮丽闲雅之意。"[1]郭若虚按绘画题材，论述"画屋木者"的绘画样式，"折算无亏，笔画匀壮"一语指出了所画符合屋木的造型和结构，而笔画匀壮的特点，强调了屋木画线条的独特性，即均匀而壮丽。又以郭忠恕、王士元所画楼阁为例，强调屋木画"向背分明，不失绳墨"的评判准则。时人多用直尺作画，"界画"概念遂生成，然"笔迹繁杂，无壮丽闲雅之意"。《荀子·王霸》曰："国无礼则不正，礼之所以正国也，譬之犹衡之于轻重也，犹绳墨之于曲直也，犹规矩之于方圆也。"[2]古人以绳墨而定曲直，界画则借助直尺引笔。由此可推测，郭忠恕、王士元摒弃直尺而画屋木，故成"楷模"，所作屋木"笔画匀壮"，有别于当时用直尺所作"笔迹繁杂"的界画。

在"界画"概念出现之前，其所指代以界尺引笔画线的作画

[1]［宋］郭若虚：《图画见闻志》卷一，北京：人民美术出版社，1963年，第10—11页。

[2]［清］王先谦：《荀子集解》卷七，国学整理社编：《诸子集成》二，北京：中华书局，1954年，第136页。

方式早已形成。从诸多出土的墓室壁画中可以发现,此种作画方式,最迟在东汉时期已经出现。例如,1971年发现于河北安平汉墓中右侧室北壁西侧的壁画,绘制于东汉熹平灵帝五年(176)。该壁画主要以建筑为表现对象,画中绘有一座坞壁建筑,塔楼高耸,笔画匀壮,用线笔直,房屋之间具有较强的纵深感。张彦远《论画山水树石》亦云:"国初二阎,擅美匠学,杨、展精意宫观,渐变所附。"① 杨契丹、展子虔善台阁、宫阙,改变了宫观图样的原有形态和样式。从今传展子虔《游春图》中的楼阁可看出(图39),其结构严密,用笔停匀,画面上小桥的结构谨严,两边的扶手及其横木的结构关系皆合法度,与溪边的岩石衔接亦合常理。张彦远《论顾陆张吴用笔》又谓吴道子:"众皆密于盼际,我则离披其点画;众皆谨于象似,我则脱落其凡俗。弯弧挺刃,植柱构梁,不假界笔直尺,虬须云鬓,数尺飞动,毛根出肉,力健有余……或问余曰:'吴生何以不用界笔直尺,而能弯弧挺刃,植柱构梁?'对曰:'守其神,专其一,合造化之功,假吴生之笔。向所谓意存笔先,画尽意在也。'"② 从对吴道子不借助界笔和直尺而"植柱构梁"描述可推测,时人画屋木多用界笔和直尺,故用界笔和直尺画台阁、宫观等屋木的作画方式在唐代已经存在。而杨契丹、展子虔等人将工匠绘制的宫观"图样"带入绘画创作之中,对"界画"样式的形成起到了开拓性的作用。

《图画见闻志》卷四又云:"支选,不知何许人。仁宗朝为图画

① [唐] 张彦远:《历代名画记》,北京:人民美术出版社,1963年,第16页。
② [唐] 张彦远:《历代名画记》,北京:人民美术出版社,1963年,第24页。

图39　展子虔《游春图》(局部——楼阁、桥)　绢本　故宫博物院藏

院祗候，工画太平车及江州车，又画酒肆边绞缚楼子，有分疏界画之功，兼工杂画。"① 由此可知，支选为画院祗候，所画题材以车和屋木为主，其绘画样式亦类似于界画。邓椿《画继》卷七将"屋木舟车"单列一科，记载了赵楼台、郭待诏、任安及刘宗古四人，前三人皆与界画有关。文中虽未明确说赵楼台作界画，但由其名号及"屋宇深邃，背阴向阳，不失规矩绳墨"等语可知，赵楼台所作为界画无疑；郭待诏为"良工"，以界画自矜；任安亦工界画，楼阁、亭榭为其所长。② 可见，北宋末"界画"已属众人熟悉的技法和样式，且郭若虚所载支选及邓氏所载善界画者，皆为画院待诏或祗候，所画题材均以楼阁、亭榭等为主。又，郭熙为画院艺学，所画楼阁亦具界作之工，故在后世的建构中，其所画楼阁台榭也被视为界画。如胡应麟论"涩浪"云："蔡衡仲举温庭筠诗'涩浪'二字问予，予曰：'宫墙基叠石凹入，多作水文，谓之涩浪。'衡仲叹曰：'不通《水经》，知涩浪何等语耶？'因曰：'古人赋《景福》《灵光》《含元》者，——皆通《水经》，以郭熙界画楼阁知之。'"③ 由此可知，郭熙所画楼阁，皆具规矩准绳，与界画的特点吻合。

邓椿《画继》卷一〇又云："画院界作最工，专以新意相尚。尝见一轴，甚可爱玩，画一殿廊，金碧熀耀，朱门半开，一宫女露半身于户外，以箕贮果皮作弃掷状。如鸭脚、荔枝、胡桃、榧、栗、榛、

①［宋］郭若虚：《图画见闻志》卷四，北京：人民美术出版社，1963年，第110页。

②［宋］邓椿：《画继》，北京：人民美术出版社，1963年，第94—95页。

③［明］胡应麟：《少室山房笔丛·续笔丛乙部》卷九《艺林学山一》，明万历刻本。

苃之属，一一可辨，各不相因。笔墨精微有如此者。"① 又："祖宗旧制，凡待诏出身者，止有六种，如模勒、书丹、装背、界作、种飞白笔、描画栏界是也。徽宗虽好画如此，然不欲以好玩辄假名器，故画院得官者，止依仿旧制，以六种之名而命之。足以见圣意之所在也。"② 可见，宋代画院待诏中专设"界作"，所画最工，笔墨精微。故邓椿所记"屋木舟车"画家，皆善界画。又，饶自然《绘宗十二忌》第十曰："楼阁错杂。界画虽末科，然重楼叠阁方寸之间，而向背分明，栭橑拱接而不离乎绳墨，此为最难。或论江村山坞间作屋宇者，可随处立向，虽不用尺，其制一以界画之法。"③ "重楼叠阁"之描绘是画院界作所专攻，须向背分明而不离绳墨，故饶自然视其为最难。同时，虽不用尺而所画符合界画体制，后世亦将此类纳入界画之范畴。

邵博《邵氏闻见后录》卷二七则云："郭恕先画重楼复阁，间见叠出，善木工料之，无一不合规矩。其人世外仙者，尚于小艺委曲精致如此，何邪？"④ 可见郭忠恕所画楼阁，完全符合建筑的比例和规则。李廌在《德隅斋画品》对郭忠恕《楼居仙图》有更为详细的记述："至于屋木楼阁，恕先自为一家，最为独妙。栋梁楹桷，望之中虚，若可提足；阑楯牖户，则若可以扪历而开阖之也。以毫计寸，以分计尺，以尺计丈，增而倍之，以作大字，皆中规度，曾无小

① [宋]邓椿：《画继》，北京：人民美术出版社，1963年，第124页。
② [宋]邓椿：《画继》，北京：人民美术出版社，1963年，第124页。
③ [清]王原祁等纂辑：《佩文斋书画谱》卷一四，北京：中国书店，1984年，第352页。
④ [宋]邵博撰，刘德全、李剑雄点校：《邵氏闻见后录》，北京：中华书局，1983年，第215页。

差,非至详至悉,委曲于法度之内者,不能也。"①李氏明确指出了郭忠恕绘制此类作品的规则与规范,亦是对界画的绘制法度和精确比例的重视。"界画"这个动词逐渐因为技术面的强调,而演化成为代表绘画风格样式的"专有名词"。

二、"界画"内涵的拓展

唐宋画家所作界画台阁宫殿,脱胎于工匠图样,"折算无亏",尺寸层叠,皆合准绳,法度严密。后世在沿用界画图式法则的同时,对其表现技法和样式又进行了改造。诸多士大夫画家对宫殿台阁的表现,虽保留了界画的样式,但摒弃了界笔直尺,未严格按照屋木的结构和比例图绘,沿用了南宋马、夏的屋木画法,将其作为画面的一个素材或点景。随着山水画的发展,亭台楼阁多成为其点景,屋内的建筑结构及其床榻等人造物亦成道释、人物画之背景和环境塑造的媒介。界画渐与文人士大夫的审美情趣及其"逸笔草草,不求形似"的绘画态度不合,随着整个社会文化环境的转变,工匠所画界画在保留其原有特点的同时,也渐受文人审美情趣的影响;而文人士大夫绘画中"界画"原有的特点与规范却荡然无存,逐渐演变成画面的点景、图式或符号,"界画"旋即回归于工匠或院画画家之专长。

元代对界画的记载与评述,多沿用宋人的观点,但对界画风格样式的界定,又有新的角度。胡祗遹《跋贺真画》云:"士大夫

①[宋]李廌:《德隅斋画品》,于安澜编:《画品丛书》,上海:上海人民美术出版社,1982年,第158页。

之画如写草字，元气淋漓，求浑全而遗细密。画工则不然，守规导矩，拳拳然如三日新妇，专事细密而无浑全之气。贺真画岩树苍老，固阴沍寒，与夫野桥，平远塞门，隐见胸次，自得之浑全。殿阁界画，近林梢际尽细密，功夫之巧，置之能品可也。"①胡氏将士大夫画与画工画进行对比，认为士大夫之画"求浑全而遗细密"，画工"守规导矩"。贺真画虽得浑全，但"殿阁界画，近林梢际尽细密"，属"功夫之巧"，故置其于能品。其《跋界画画语》又云："界画在画学自为一科，然不多见，无乃非画史之高致而不屑为也，抑亦难工而学者寡也。绘事写真须当对照，范宽住终南山十有九年，盖他人之笔不足凭也。乃知雄楼杰阁、层台危榭，一木一甍，自有驯度，惟帝王家所有，非白屋寒士可得而窥，虽老于圬墁，工于梓匠，亦不能尽其巧，况画史哉？向于长春道宫见玉帝观鱼横披，今观此图，致密大同而华丽过之。"②界画作为画学中的一科，工于梓匠，借用界尺引笔，细致而巧密，"雄楼杰阁、层台危榭，一木一甍，自有驯度"，故"界画"要求熟知楼阁台榭等之法度，"写真"为之，方能不失准绳。

　　又，汤垕《古今画鉴》云："卫贤，五代人。作界画可观，余尝收其《盘车水磨图》，佳甚。"③基于时人对界画的界定，汤氏将卫贤《盘车水磨图》列为舟车类题材，至于该画的具体表现技法，虽未

① [元]胡祗遹：《紫山大全集》卷一四，清文渊阁四库全书补配清文津阁四库
　全书本。
② [元]胡祗遹：《紫山大全集》卷一四，清文渊阁四库全书补配清文津阁四库
　全书本。
③ [元]汤垕：《古今画鉴》，卢辅圣主编：《中国书画全书》第二册，上海：上海书
　画出版社，1993年，第897页。

作说明,但其对"界画"却作了详细的论述,援引全文于下:

> 世俗论画必曰:画有十三科,山水打头,界画打底。故人以界画为易事,不知方圆曲直、高下低昂、远近凹凸、工拙纤粗。梓人匠氏,有不能尽其妙者,况笔墨规尺,运思于缣楮之上,求(合)其法度准绳,此为至难。古人画诸科,各有其人。界画则唐绝无作者,历五代始得郭忠恕一人。其他如王士元、赵忠义辈,三数人而已。如卫贤、高克明,抑又次焉。近见赵集贤子昂教其子雍作界画,云诸画或可杜撰瞒人,至界画未有不用工合法度者。此为知言也。①

汤垕反思世俗论画十三科,以界画打底的评判标准,指出了作界画需"笔墨规尺,运思于缣楮之上,求其法度准绳",可见界画亦有完整的评价体系。同时指出,界画"未有不用工合法度者",屋木舟车等或以直尺引笔,或以墨笔钩线而笔画匀壮。但是,至宋代界画方被视为一科,指以直尺引笔作画,描绘对象题材侧重于屋木舟车等人造器物的一类绘画。故汤垕称"界画则唐绝无作者",若以题材对象及其技法而言,唐代善画宫观及屋木者,皆善界画。然王恽《秋涧集》记载了张萱《界画宫阁侍女图》,郭忠恕《避暑宫作界画》和《界画着色宫阁图》②等画作,这与汤垕"界画则唐绝无作者"之观点似乎矛盾。实际上,仅仅是二人的评判标准有所不同。汤氏以"合法度者"检验唐代画作,而王恽却将符合界画绘制方式的作品均纳入"界画"的范畴。郭忠恕的界画遂成为后世评

① [元]汤垕:《古今画鉴》,卢辅圣主编:《中国书画全书》第二册,上海:上海书画出版社,1993年,第903页。
② [元]王恽:《秋涧集》卷九五,四部丛刊景明弘治本。

判界画的范式和参照。

　　陶宗仪对画家的分科，与汤垕所说"十三科"又有所不同，其《南村辍耕录》卷二八谓"画家十三科"："佛菩萨相、玉帝君王道相、金刚神鬼罗汉圣僧、风云龙虎、宿世人物、全境山水、花竹翎毛、野骡走兽、人间动用、界画楼台、一切傍生、耕种机织、雕青嵌绿。"① 是书以"佛菩萨相"打头，"界画楼台"位列第十，由此可知，界画表现的主要题材为"楼台"一类。

　　夏文彦《图绘宝鉴》辑录了郭待诏、任安、支选等善界画者，与郭若虚之记载基本相同。又记载了李嵩、丰兴祖、周询、王振鹏及其弟子李容瑾和卫九鼎等善界画者。李嵩"少为木工，颇远绳墨，后为李从训养子。工画人物道释，得从训遗意，尤长于界画。光、宁、理三朝画院待诏"②。丰兴祖"工画人物山水，界画花禽，师李嵩"③。周询"工画界画楼台。占籍后邸，少与人画，故所传不多"④。王振鹏"界画极工致，仁宗眷爱之，赐号'孤云处士'"⑤。李容瑾和卫九鼎亦善界画，师王振鹏⑥。据夏文彦的记载，结合郭待

————————

①［元］陶宗仪：《南村辍耕录》，北京：中华书局，1959年，第355页。
②［元］夏文彦：《图绘宝鉴》卷四，于安澜编：《画史丛书》二，上海：上海人民美术出版社，1963年，第103页。
③［元］夏文彦：《图绘宝鉴》卷四，于安澜编：《画史丛书》二，上海：上海人民美术出版社，1963年，第107页。
④［元］夏文彦：《图绘宝鉴》卷四，于安澜编：《画史丛书》二，上海：上海人民美术出版社，1963年，第110页。
⑤［元］夏文彦：《图绘宝鉴》卷五，于安澜编：《画史丛书》二，上海：上海人民美术出版社，1963年，第126页。
⑥［元］夏文彦：《图绘宝鉴》卷五，于安澜编：《画史丛书》二，上海：上海人民美术出版社，1963年，第134、138页。

诏、任安、郭忠恕、支选、李嵩、丰兴祖等人身份推测，工界画者，以待诏及祗候等画院画家为主，而界画成为院画的主要样式之一，也被非院画画家所接受和承袭，如周询、王振鹏及其弟子李容瑾、卫九鼎。且若以此评判，汤垕"界画则唐绝无作者"，应是从画家身份角度和技法角度所进行的双重诠释。

同时，许有壬《至正集》卷八《送界画林一清赴台州并序》对界画有较全面的论述，可称之为元人评判界画的代表。全文如下：

予幼读书江南，舍书无所嗜，买书苦无赀，故于画不能有，况能别乎？入京游道广，时时有见鉴论品第，咮之积久，因知古人以是名家，亦岂易哉。我朝杰出者，盖可历数十门，诸品各见于世，独宫室台阁名者罕闻焉。宣和秘藏，所见不过唐尹继昭，五代胡翼、卫贤，宋郭忠恕而已，则知此艺世殆未易精也。皇庆间，王震朋者名一时，今得永嘉林一清，予所知二人尔。天地间事，未有无法者，画虽一艺，囿于绳矩而不为窘束，乃可语其至。奋笔作气，挥霍涂抹，有足以耸动人者，语其豪宕则可，而未足语乎法也。若夫千门万户，正斜曲折，广狭高下，毫厘之间，不悖绳矩，寓算家乘除之法，此画之有合于学而有用于世者也。故界画有可据以缔构者，有但观美而施用缪悠者，识者谓之可以拆架，乃为得法，此真知画者哉。一清多艺而攻于此，所谓囿于绳矩而不为窘束，可以拆架者也。昔以岐黄术业供侍文宗青官，出官监沧州税，改台州监仓副使。其行，士大夫饯之诗，余序其首，且为之诗曰：

天地万物有规矩，大匠胸中具楼阁。有人悟此谢斧斤，笔锋乃有公输学。千门密可数根闑，万间细不遗榱桷。钩心

斗角矗蜂房,各抱地势分垠堮。横斜平直自乘除,高下蔽亏
相脉络。按图考制如指掌,拆架不许差毫末。林君又得高古
趣,守法不受绳墨缚。乃知作事贵有益,舍是但可资谈谑。
有言赠子试静听,阿房迷楼勿轻作。后来贤者识寓戒,淫昏
适足媒其恶。子归好究土阶图,圣治方将复淳朴。①

许有壬追溯界画源流,阐释界画之准绳,谓唐尹继昭,五代胡翼、
卫贤,宋郭忠恕精于此。林一清所绘界画如何,已不可窥见,然许
有壬之论述,指出了界画"千门万户,正斜曲折,广狭高下,毫厘之
间,不悖绳矩,寓算家乘除之法""按图考制如指掌,拆架不许差毫
末"的特点。且界画非虚妄不实,而是可成为构筑屋木的参照。

另外,元代王振鹏善界画,张丑《清河书画舫》云:"永嘉王振
鹏,妙在界画,运笔和墨,毫分缕析,左右高下,俯仰曲折,方圆平
直,曲尽其体。而神气飞动,不为法拘。尝为《大明宫图》以献,世
称妙绝。"②现藏于美国大都会博物馆的王振鹏《大明宫图卷》(图
40),是否为陆友仁所见作品,已不可考。然是图虽为界画,但如
陆氏所说"方圆平直,曲尽其体,而神气飞动",非局限于界笔直
尺而无变化,亦非画工的守规蹈矩。袁桷论《王振鹏锦标图》云:
"界画家,以王士元、郭忠恕为第一。余尝闻画史言,尺寸层叠,皆
以准绳为则,殆犹修内司法式,分秒不得逾越。今闻王君以墨为
浓淡高下,是殆以笔为尺也。僚丸秋奕,未尝以绳墨论,孙吴之论
兵,亦犹是也。然尝闻鉴古之道,必籀其侈靡者言之。余于画断

①[元]许有壬:《至正集》卷八,清宣统三年石印本。
②[明]张丑撰,徐德明校点:《清河书画舫》,上海:上海古籍出版社,2011年,
　第276页。

图40　王振鹏《大明宫图卷》(局部)　纸本　美国大都会博物馆藏

有取焉。龙舟之图，得无近似？不然，昔之所传者，安得久远至是耶！"① 如其所言，界画"尺寸层叠，皆以准绳为则"，作者喻其如同"犹修内司法式，分秒不得逾越"，亦重在强调其严谨性。亦如柯九思《题王孤云界画山水图》所云："满地山河如绣，回岩楼阁凌风。几度春花秋雨，不知秦苑吴宫。"② 又，《题李龙眠十六罗汉象》云："龙眠白描，多用吴道子卧蚕笔。若一用界画法，则非真矣。"③ "卧蚕笔"乃指线条如同卧蚕，反衬出界画法"笔画匀壮"，线条几乎无粗细变化的特点。

三、"界画"词义的衍变

明代画家对界画的认识和态度又有进一步的变化，他们在收藏前人界画作品的同时，在创作中却大多排斥界画以准绳为则的创作方法。对界画的界定也已摒弃了"界笔直尺"作画的准则，而融入了以风格样式评断的标准。亦如董其昌对界画的评价，依然建立在"南北宗论"的基础之上。其云："宋人有温公《独乐园图》，仇实甫有摹本，盖宋画院界画楼台，少有郭恕先、赵伯驹之韵，非余所习。"④ 宋画院界画楼台工致而少韵，董氏概而论之，将其排除在自己绘画创作的样式之外。《新增格古要论》卷五则云："宋夏圭，字禹玉，钱塘人，宁宗待诏，赐金带。山水布置、皴法，与马远

① [元] 袁桷：《清容居士集》卷四五，四部丛刊景元本。
② [清] 顾嗣立编：《元诗选·三集》，北京：中华书局，1987年，第191页。
③ [元] 袁桷：《清容居士集》卷四七，四部丛刊景元本。
④ [明] 董其昌著，邵海清点校：《容台集》，杭州：西泠印社出版社，2012年，第688页。

同，但其意尚苍古而简淡，喜用秃笔，树叶间夹笔，楼阁不用尺界画，信手画成，突兀奇怪，气韵尤高。"[1] 可见用尺界画，乃是其判断传统界画的依据；从中也反映出夏圭虽不用界尺画楼阁，但其作品依然具有符合尺度准绳的界画之特点。又，《郁冈斋笔麈》卷三《界画画》沿用宋代邵博的观点，并进一步地阐释，其文云："郭恕先画重楼复阁，层见叠出，良木工料之，无一不合规矩。其人世以为狂士，而实世外人也，尚于小艺委曲精微如此。今之作画者，握笔不知轻重，而辄蔑弃绳墨，信手涂抹，何哉？"[2] 郭忠恕界画尺度准绳严密，"良木工料之，无一不合规矩"，而时人所画已不具备这一特点。

朱元璋《题李嵩西湖图》云："朕闻杭城之西湖，今古以为美赏，人皆称之，我亦听闻未见。一日阅李嵩之画，见《西湖图》一幅，其上皴山染水，界画楼台，写人形而驾舟舫，举棹擎桡，飞帆布网，抛纶掷钓，歌者音，舞者旋，管弦者……"[3] 朱元璋所题作品，今人一般视其为元人所仿，是否为李嵩真迹，尚待进一步讨论。但如图41所见，现藏于美国弗利尔美术馆的仿李嵩《西湖清趣图》中，楼阁、水树皆严格按照尺度准绳而作，人物、树石与屋宇均符合大小、高低的比例，符合界画"折算无亏"之特点。

宋代画院多工界画者，界画也多为画院待诏所作，而明代内府

① [明] 王佐：《新增格古要论》卷五，杭州：浙江人民美术出版社，2011年，第190页。
② [明] 王肯堂：《郁冈斋笔麈》卷三，明万历三十年刻本。
③ [清] 厉鹗辑，胡易知点校：《南宋院画录》，杭州：浙江人民美术出版社，2016年，第127页。

图41　元代佚名《仿李嵩西湖清趣图》(局部)　纸本　美国弗利尔美术馆藏

专设界画匠。《大明会典》记载:"(永乐)二十五年题准、每年……
内府、通行各该与宴衙门文移、刊给与宴官员名宴图。合用黄、红
绫及各项纸张、笔墨、刊刻、板木、烟煤、木炭等件物料,刊字、裱
褙、刷印、界画等匠工食。于刑部湖广司支赃罚纸价银二十二两应
用。"① 明代宫廷设专门的界画匠,这在徐阶《世经堂集·处理重录
大典奏二》亦有记载,其文云:"内府司礼监奏请,将《大典》每一千
本作一次发出,交付收掌官,并查照书数。按月支给官生纸札、朱
墨及添拨界画匠、研光匠,同见在阁纸匠,张仲安等二十六名供
役。"② 明代徐光启《测恒星之资第七》则指出:"今所用测星者,则
纪限、浑天二仪,而非大不得准,非坚固不得准,非界画均平安置、
停稳垂线与窥筒景尺,一一如法,亦不得准也。"③ 徐光启所论虽然
不是针对界画,但阐明了界画的创作法则和时人对界画的认识,
即"均平安置,停稳垂线与窥筒景尺,一一如法"。

　　清人对"界画"的界定,在沿用明人观点的基础上,又注入新
的内涵。沈宗骞《芥舟学画编》卷四对界画展开详细论述,从中可
见清人对界画的基本品评角度和观点。其文云:

　　　　今之论界画者,但用尺引笔,而于折算斜整会意处,能
　　一一无差,便称能手。不知此特匠心所运,施之极工细者乃
　　称。若大幅人物,不得用尺,用尺即是死笔也。凡作屋宇器
　　具,笔须平直,当先以朽笔用尺约定,以豪笔饱墨,运肘而画

①［明］申时行修,赵用贤纂:《大明会典》卷一七九《刑部》二十一,明万历内府
　　刻本。
②［明］徐阶:《世经堂集》卷六,明万历间徐氏刻本。
③［明］徐光启、李天经辑:《西洋新法历书·恒星历指》卷一,明崇祯刻本。

之。如今之书铁线篆者,便合古人作法,则虽是极板之物,仍
不失用笔之道,是以可贵。若以尺引笔,岂复是画哉？郭恕
先《仙山楼阁图》,称古今界画之极,若是用尺则与印本中所
作台榭何异哉？又凡应用界画之物,必须款式古雅,断不可
照今时所尚,刻意求精巧。且林木纵横,山石磊落之间,忽作
一段整齐之笔,亦是散整相间之道也。要知处处从笔端写出
者,即处处从心坎流出。①

可见,沈宗骞以笔墨为中心,批判界画"以尺引笔"的作画方法。
并主张以朽笔,直尺定稿,然后作画,用笔要如铁线篆,笔画停匀。
认为以尺引笔,则失用笔之道,且失画意,故不能称之为画。

《绘事琐言》卷六云:"……然古尺已莫可考,今人所用多以
衣工之尺为断。画家亦不必用古尺也,用今尺而已。亦不必用红
牙、金粟之美也,用红木紫檀、铜星而已。不过约计纸绢之短长,
非此造礼乐之器也。既有木尺,又当裁纸若尺,以墨点分寸,便于
铺平作界画也。引界笔之尺若何？画有界画一科,由准氏欧阳通
所必备也。"②作界画可用直尺,以墨点分寸,平铺而作界画,也有
专门引界笔的尺子。可见,"界画"需用尺标算,用笔引尺,折算无
亏,与现实中屋木的比例相符,结构相同,同时,具有用笔描勒为
主,用笔匀停,规矩准绳,法度严密,工致、细整的风格特点。

"界画"一词,因绘画而生成,后又转易为文学作品的一种写
作方法。元代方回注僧如璧《韵答吕居仁》诗云:"抚州士人饶德

①[清]沈宗骞:《芥舟学画编》卷四,杭州:浙江人民美术出版社,2017年,第
99页。
②[清]连朗:《绘事琐言》卷六,清嘉庆刻本。

操客从曾布,议不合,去而落发,法名如璧,道号倚松老人。江西派中,比瘦权癫可,此三、四老杜句法,晚唐人不肯下。五、六亦出于老杜,决不肯拈花贴叶,如界画画,如甓砌墙也。惟韩子苍不喜用此格。故心不甘于入派,而其诗或谓之太官样,要之天下有公论,予亦无庸赘也。"①方回所言"决不肯拈花贴叶,如界画画",虽指僧如璧之诗风,然借界画的作画手法阐释,从侧面亦反映出界画具有决不肯拈花贴叶的特点。

文学创作中使用"界画"一词,同时亦有遵从法度之意。元代王恽《熙春阁遗制记》云:"梓人钮氏者,向余谈熙春故阁形胜,殊有次第。既而又以界画之法为言曰:此阁之大概也。构高二百二十有二尺,广四十六步有奇……余于中下断鳌为柱者,五十有二,居中阁位与东西耳。构九楹,中为楹者五,每楹尺二十有四,其耳为楹者各二,共长七丈有二尺。上下作五檐覆压,其檐长二丈五尺,所以蔽亏日月而却风雨也。"②王恽所言"界画之法",是指文辞描述有严格的规矩准绳,有明确的尺寸和要求,力求精准而不含糊,如同作界画。又,归有光《与沈敬甫》云:"《史记》烦界画付来。褚先生文体殊不类,今别作附书。景、武《纪》诸篇仍存在内者,更有说也。"③

"界画",又有界格之意,多出现在中国古代书法文献之中。

①[元]方回:《瀛奎律髓》卷四七,清康熙五十一年刻本。按:原诗云:"向来相许济时功,大似频伽饷远空。我已定交木上座,君犹求旧管城公。文章不疗百年老,世事能排双颊红。好贷夜窗三十刻,胡床趺坐究幡风。"
②[元]王恽:《秋涧集》卷三八,四部丛刊景明弘治本。
③[明]归有光:《震川集》别集卷七,四部丛刊景清康熙本。

元虞集《写韵轩记》云："予昔在图书之府及好事之家，往往有其所写唐韵。凡见三四本，皆硬黄书之，纸素芳洁，界画精整，结字遒丽，神气清明，岂凡俗之所可能者哉！"① 又，《跋柳诚悬墨迹》云："余幼年来崇仁，得柳诚悬所书《嵇叔夜绝交书》石本，云是中书梅亭李公携归蜀物。是时，余未识柳公笔法，亦不知此石镌勒之精否，摹榻之工拙也。后官成均，与郓人曹彦礼先生同馆，见其所藏柳公《易赋》《灵宝经》真迹，非唯笔精墨妙，严劲缜密，神采飞动。至于界画粘缀，硬黄捣练，各极其工之精者矣。留几格临玩仅半岁，博古好雅者以重金购诸曹氏，后虽数见不能久矣。"② "界画精整""界画粘缀"，均指以直尺所画字格。

《松雪遗事》亦云："钱唐老儒叶森景修，尝登赵松雪之门，松雪深爱之……松雪一日以幅纸界画十三行，行数十字，字各不等。问景修曰：'尔谓何物？'景修曰：'非律度式乎？'松雪曰：'也亏你寻思，惜太过耳，乃临《洛神赋》界式也。'"③ "以幅纸界画十三行"是指以直尺画线，犹如绳墨，将纸均分为十三行。故界画亦有以界笔直尺画线之意。元代盛熙明《法书考》论《布置》云："▦八面俱满者方，偏而偶者方，奇飞。▦八面点画俱拱中心。▦随字点画多少疏密各有停分，作九九八十一分界画均平之。"④ "界画均平之"亦是此意。明李日华《论书》则云："学书不可漫为散笔，

①〔元〕虞集：《道园学古录》卷三八，四部丛刊景明景泰翻元小字本。
②〔元〕虞集：《道园学古录》卷四〇，四部丛刊景明景泰翻元小字本。
③〔元〕孔齐：《静斋至正直记》卷一，粤雅堂丛书本。
④〔元〕盛熙明：《法书考》卷五，卢辅圣主编：《中国书画全书》第二册，上海：上海书画出版社，1993年，第818页。

必于古人书中择百余字成片段者,并其行间布置而学之,庶血脉起伏,有一种天行之趣。久之,自书卷轴文字,不必界画算量,信手挥之,亦成准度,所谓目机铢两者也。"①"算量"尺寸,乃是书法和绘画中界画的准绳。

与此同时,亦有将"界画"与"界划"等同视之者,如《图绘宝鉴续纂》谓:"吴宾……其极细者,界划楼阁,内具寸人,须发毕具。"②秦祖永《桐阴论画》上卷谓:"严秋水……山水、人物、鸟兽、楼台、界划,罔不精妙……界划画直可近跨十洲,远追千里,真出群手笔。"③

中国绘画早期的品评理论及其术语,多从文学和书学中转借而来,随着绘画的发展演变,画学术语亦进入文学和书法的领域。白描是一例,界画又是一例。因此,"界画"的内涵涉及三个层面:一、"界画"既是一种绘画的表现手法,也是一种绘画的样式,同时又成为专指宫殿台阁题材绘画的代名词。其以宫殿、台阁、水榭、庭院及床榻、桌几等人造器物为主要描绘内容,所画对象用尺标算,符合规矩准绳,以界笔直尺引线,用笔以描勒为主,线条匀停,法度严密,画面工致而细整。同时,画家虽不用界笔直尺,但线条匀壮,严格按对象的比例尺寸描绘的作品,亦被纳入"界画"的范畴。二、文学中亦用"界画"一词,是指如同界画的作画方式,严

①[清]倪涛:《六艺之一录》卷二八〇,清文渊阁四库全书本。
②[清]蓝瑛、谢彬等纂辑:《图绘宝鉴续纂》卷二,于安澜编:《画史丛书》二,上海:上海人民美术出版社,1963年,第27页。
③[清]秦祖永撰,黄亚卓校点:《桐阴论画》,上海:上海古籍出版社,2015年,第36页。

格按照具体数值和参数描述的写作手法。三、书学中所谓的"界画"，是指用直尺所画的替代"绳墨"的界格之线。

第三节 "写意"

　　《汉语大词典》谓"写意"："披露心意，抒写心意。""中国画的一种画法。不求工细形似，只求以精炼之笔勾勒景物的神态，抒发作者情趣。"现存文献中，"写意"一语最早见于《战国策》，其文曰："王立周绍为傅……故寡人以子之知虑，为辨足以道人，危足以持难，忠可以写意，信可以远期。"①《说文》云："写，置物也。从宀舄声。"段玉裁注云："写，置物也。谓去此注彼也。《曲礼》曰：'器之溉者不写，其余皆写。'注云：'写者，传己器中乃食之也。'《小雅》曰：'我心写兮。'《传》云：'输写其心也。'按：'凡倾吐曰写，故作字作画皆曰写。'"②"我心写兮"之"写"指舒畅、喜悦。据段玉裁按语"凡倾吐曰写"可知，《战国策》中"写意"之"写"，犹"宣"，"倾吐"之义。"意"，《说文》云："志也。从心察言而知意也。"段玉裁注云："志，即识，心所识也。意之训为测度、为记。训测者，如《论语》毋意毋必、不逆诈、不亿不信、亿则屡中。其字俗作亿。训记者，如今人云记忆是也。其字俗作忆。《大学》曰：'欲正其心者，先诚其意。'诚谓实其心之所识也。如恶恶臭，如好好色，此之

①［汉］刘向集录：《战国策》卷一九，上海：上海古籍出版社，1998年，第667页。
②［清］段玉裁注：《说文解字注》，上海：上海古籍出版社，1981年，第340页。

谓自谦。郑云：谦读为慊。慊之言厌也。按厌当为猒。猒者，足也。"① 段玉裁又云："意者，志也。志者，心所之也。意与志，志与识，古皆通用。心之所存谓之意，所谓知识者此也。《大学》'诚其意'，即实其识也。"② 故《战国策》中"忠可以写意"一语可理解为坦诚地表达心意是忠诚之体现，"写意"则为表达、倾吐心意之意。

"写意"一词在后世的传播与接受过程中，内涵也发生了诸多变化。今人编写的辞书，对其概念诠释虽纷繁不一，但多是基于当下的语境，将其定义为中国画的一种画法，而忽略了其在具体传承过程中所处时代和文化语境的差异，往往脱离了其内涵发展演变的过程。故欲探究"写意"之源流，不得不将其置于生成与衍变的具体语境中，对其生成之源流进行考证和辨析，继而梳理其内涵的演变历程。

一、"写意"之本义

现存文献中，"写意"一语自《战国策》中出现之后，数百年鲜有运用者，直到南北朝时期才再次出现。江淹《丹沙可学赋并序》云："山舍玉以永岁，水藏珪以穷年。拟若木以写意，拾瑶草而悠然。"③ 又，释僧祐《梵汉译经音义同异记》云："夫神理无声，因言辞以写意；言辞无迹，缘文字以图音。故字为言蹄，言为理筌，音

① [清]段玉裁注：《说文解字注》，上海：上海古籍出版社，1981年，第502页。
② [清]段玉裁注：《说文解字注》，上海：上海古籍出版社，1981年，第92页。
③ [清]严可均辑：《全上古三代秦汉三国六朝文·全梁文》卷三四，北京：中华书局，1958年，第3147页下。

义合符，不可偏失。"① 魏收《魏书·高闾传》亦有"文以写意，功由颂宣"②一语。但此时"写意"一词，为抒发情感、倾吐心意、表达志趣之意。

相较于南北朝，唐代文献中对"写意"一词的使用更为频繁，如高仲武谓朱湾"诗体幽远，兴用洪深，因词写意，穷理尽性"③；李白诗《扶风豪士歌》"原尝春陵六国时，开心写意君所知"④。又，李商隐《写意》诗曰："燕雁迢迢隔上林，高秋望断正长吟。人间路有潼江险，天外山惟玉垒深。日向花间留返照，云从城上结层阴。三年已制思乡泪，更入新年恐不禁。"⑤ 其《为绛郡公祭宣武王尚书文》亦云"寄奠申诀，缄词写意"⑥。唐代诗文中之"写意"，仍沿用其本义，均作表露心意，抒发、倾吐内心情感之意解，也指借助某种媒介来表达倾吐创作者内心情感、意志的一种方式。

二、"写意"在画学中的运用与诠释

至迟在北宋，"写意"一词在当时整体的文化语境下，内涵发

① ［清］严可均辑：《全上古三代秦汉三国六朝文·全梁文》卷七一，北京：中华书局，1958年，第3373页下。
② ［北齐］魏收：《魏书》卷五四，北京：中华书局，1974年，第1198页。
③ ［宋］计有功辑撰：《唐诗纪事》卷四五，上海：上海古籍出版社，2008年，第681页。
④ ［唐］李白著，瞿蜕园、朱金城校注：《李白集校注》，上海：上海古籍出版社，1980年，第494页。
⑤ ［唐］李商隐著，［清］冯浩笺注，蒋凡标点：《玉溪生诗集笺注》，上海：上海古籍出版社，1998年，第505—506页。
⑥ ［清］董诰等编：《全唐文》卷七八一，上海：上海古籍出版社，1990年，第3619页。

生了变化,当然,其本义仍有沿用。程俱《题蒋永仲蜀道图》诗云:
"梓州别驾真雏凤,赏古探奇坐饥冻……作诗写意如捕景,况有
三绝穷天机。清晨对此恍自失,眼中太白横峨嵋。请君什袭秘缇
革,恐复仙去归无期。"① 诗中虽然用"作诗写意"意指抒发心意,
然"写意"一词进入题画诗之中尚属首例。陈造《自适三首》其二
云:"渺渺湖天入短篷,心期只许白鸥同。人言火食阆蓬客,自命
官身田舍翁。酒可销闲时得醉,诗凭写意不求工。更那长日温书
眼,一送飞鸿下远空。"②"诗凭写意不求工"一语,言写诗以抒发
胸臆为长,也反映了诗人将"写意"与"工"二者视为一组相对的概
念。又,洪迈《刘改之教授》谓"其词鄙浅不工,姑以写意而已"③,
也是将"写意"和"求工"二者相对应。

刘道醇《圣朝名画评》谓徐熙,"善花竹林木、蝉蝶草虫之类,
多游园圃,以求情状,虽蔬菜茎苗,亦入图写。意出古人之外,自
造于妙。尤能设色,绝有生意"。并评曰:"筌神而不妙,昌妙而
不神,神妙俱完,舍熙无矣。夫精于画者,不过薄其彩绘,以取形
似,于气骨能全之乎? 熙独不然,必先以其墨定其枝叶蕊萼等,而
后傅之以色,故其气格前就,态度弥茂,与造化之功不甚远,宜乎
为天下冠也,故列神品。"④ 由此可知,徐熙图写"花竹林木、蝉蝶
草虫"及"蔬菜茎苗",画意与古人有别,其作画"必先以墨定其枝

①[宋]陈思编,[元]陈世隆补:《两宋名贤小集》卷二〇二《北山集》,清文渊
阁四库全书本。
②[宋]陈造:《江湖长翁集》卷一四,明万历刻本。
③[宋]洪迈:《夷坚支志》丁卷六,清景宋钞本。
④[宋]刘道醇:《圣朝名画评》,于安澜编:《画品丛书》,上海:上海人民美术出
版社,1982年,第140页。

叶蕊萼等,而后傅之以色",非"薄其彩绘,以取形似"者。徐熙绘画不但在题材的选取方面异于宫廷画家,而且在绘画表现形式上也与之有别,不拘泥于物象之形貌,以潇洒脱俗之笔墨表现物象之神韵。苏轼谓"观士人画如阅天下马,取其意气所到",意指"士人画"不拘泥于形似,重在抒发"意气"。郭若虚又谓"古之秘画珍图,名随意立",以画表意及注重"画意",成为宋人绘画创作及品评的依据和准则。刘道醇将徐熙绘画列为神品,亦是将其与诸多画家对比而言。由此来看,相较于当时盛行的以黄筌为首的诸黄画风,徐熙不仅在题材的选取方面较为新颖,别具意味,而且在表现手法上以"落墨为格",而非以"求工"见长。

元代杨士弘曰:"律诗破题,或对景兴起,或比物起……颔联,或写意,或写景,或叙事,或引证,此联要接破题,如骊龙之珠,抱而不脱。颈联,或写意,或写景,或叙事,或引证,与前联之意,相应相避,此联要有变化,如疾雷破山,观者惊愕。"[1]"写景",指描写景物,而"写意",当为抒写心意或情趣。又,杨载《诗法家数》谓"写景":"景中含意,事中瞰景,要细密清淡,忌庸腐雕巧。"又谓"写意":"要意中带景,议论发明。"[2]可见,写景、写意、叙事、引证等被视为律诗中常用的写作手法,写意与叙事、写景、咏物等成为相对的概念,重在借物抒怀,以叙表意。

同时,元代"写意"已从文学领域进入画学范畴,且与当时的绘画风格样式及语汇密切结合,生成了与"工细"相对的"写意"绘

①[唐]杜甫著,[清]仇兆鳌注:《杜诗详注》,北京:中华书局,2015年,第9页。
②[元]杨载:《诗法家数》,明格致丛书本。

画风格样式。陈宜甫《道友黄石崖寄惠李伯时所画石鼎联句图诗题其后》有"龙眠画入神，写意兼形骸"①一语，"写意兼形骸"便是他对李公麟《石鼎联句图》的评价。这里将"写意"与"形骸"并置，说明二者指代两个不同的方面，即李公麟《石鼎联句图》"写意"的同时兼具物象的形貌特征。另据胡敬《胡氏书画考三种》载："李公麟《石鼎联句图》卷，绢本，白描。卷首隶书'石鼎联句'四字，楷书《石鼎联句诗》全文，款：'韩文公序，李龙眠画以为图……'后画弥明、刘师服、侯喜共案坐，案上设石鼎，旁列毫素及蜡炬，一童子侍侧。次录序文'刘往见衡湘人'至'诗旨有似讥喜'止，后画二子，一执卷一拈须，弥明作袖手旁睨状。次录序文'二子相顾'至'吾诗云'止，后画二子捉笔，弥明据案朗吟，童子在侧欠伸状。次录序文'其不用意'至'不敢更论诗'止，后画二子起立抗手，弥明昂首不顾状，旁无童子。次录序文'道士奋然起'至'吾闭口矣'止，后画二子，一伏书一高拱，弥明抵掌轩渠状。次录序文'二子大惧'至'鼻息如雷鸣'止……画凡八段，自首段至七段，案设如一，惟蜡炬逐段渐短。前三段及第八段有童子，余无。第八段无几案等物。"②由此可见，《石鼎联句图》为李公麟白描作品，采取图文并茂的方式绘制，长卷共分八段，每段间以序文连接，人物造型细致工整，神态各异。通过"蜡炬逐段渐短"以示时间之流逝，构思精巧。故《石鼎联句图》"写意兼形骸"中的"写意"是指表达意趣，属一种精神层面的指向，即所绘物象之神韵意味，以

①［元］陈宜甫：《秋岩诗集》卷上，清文渊阁四库全书本。
②［清］胡敬：《胡氏书画考三种·西清札记》卷四，杭州：浙江人民美术出版社，2015年，第434—435页。

精炼之笔勾勒图绘对象神态的一种绘画方法，并非不求工整与
细致。

汤垕《古今画鉴》云："东坡先生文章翰墨照耀千古，复能留心
墨戏。作墨竹师与可，枯木奇石时出新意……墨花凡见十四卷，
大抵写意不求形似，仆曾收《枯木竹石图》，上有元章一诗，今为道
士黄可玉所有矣。亦奇品也。"① 汤垕论苏轼十四卷墨竹"大抵写
意不求形似"，"写意"与"形似"对应，指抒发胸臆，虽非专门强调
绘画的"风格样式"，但也指出了苏轼画墨竹重在抒写意趣而不重
在形似的特点。汤垕又云："花光长老以墨晕作梅如花影，然别成
一家，政所谓'写意'者也。传世不多，仆平生止见四五本。子昂
学其枝条，花用别法。"② 此处以"写意"指代"墨晕作梅如花影"，
汤垕用"影"来形容花光长老所作之墨梅，意指花光长老之墨梅，
以墨笔晕染，所绘物象如花影一般，没有细致精巧的刻画，取其大
概气韵而已，亦暗示了其作画不求形似的"写意"性。很明显，汤
垕在这里将"写意"视为一种画法，并对"写意"一词作了初步的界
定，即以墨晕来描绘对象，不求其具体形貌特征的绘画样式。对
此，汤垕认为，观画当以"气韵"为首，"形似"居末，对待不同种类
的作品，须以不同的标准去品评。同时，指出"写意"属于高人胜
士寄兴的"游戏翰墨"，不能以"形似"与否而论，而应先感受其作
品性情，再体其中之笔墨，忘笔墨之迹，方能体会到画之意趣。

① [元]汤垕：《古今画鉴》，卢辅圣主编：《中国书画全书》第二册，上海：上海书
画出版社，1993年，第900页。
② [元]汤垕：《古今画鉴》，卢辅圣主编：《中国书画全书》第二册，上海：上海书
画出版社，1993年，第900页。

意在暗示"写意"画"不求形似"的特点,并以此指称这一类绘画的风格样式,其题材包括"山水、墨竹、梅兰、枯木、奇石、墨花、墨禽等"①。显然,"写意"在这里是指寄寓情趣、表露性情,倾吐心志为主而"不求形似"的绘画作品。"写意"保留本义的同时,用来指代蕴涵其本义的绘画作品。

　　成书于元末的夏文彦《图绘宝鉴》,书中多次使用"写意"一词,反映出"写意"一词在元代已拓展至画学文献之中,且其概念已基本形成,并被时人接受。尽管如此,"写意"一词在中国画学领域仍没有形成一个相对固定的含义,诸多文献在使用该词时均将其与相应的修饰词连用,以辅助说明其内涵。

三、"写意画"

　　明代范景文《和北吴歌》诗云:"野旷烟平写意图,垂杨深处隐城隅。"②作者以"野旷烟平"修饰"写意图",也反衬出"写意图"如"野旷烟平"的自然之境。贡修龄《题扇头写意》诗云:"寒山落木影萧萧,独向空林渡野桥。远水一溪迷石径,茅庵深处有人招。"③诗题便用"写意"一词,读此诗亦令人如在画中,透露出萧瑟、疏淡之画意。黄毓祺《娄江道中》诗云:"箬笠兼蓑衣,孤舟半明灭。恰如写意家,略施三两笔。"④诗中"略施三两笔"指出了

① [元]汤垕:《古今画鉴》,卢辅圣主编:《中国书画全书》第二册,上海:上海书画出版社,1993年,第903页。
② [明]范景文:《范文忠集》卷一〇,清文渊阁四库全书补配清文津阁四库全书本。
③ [明]贡修龄:《斗酒堂集》卷一〇《诗》,明末刻本。
④ [明]黄毓祺:《大愚老人遗集》卷二《近体诗》,清钞本。

"写意家""逸笔草草，不求形似"的特点。诸如此类，明人诗文中所言的"写意"，已渐呈简约、萧瑟与疏淡之画境，与工致、细密、谨严的风格相对，而非前代诗文中借咏物或叙事而倾吐内心情感的"写意"。故"写意图""写意画"初指倾吐、表达或抒发了画家的心意和志趣的绘画作品。

明代唐寅《画谱》云："山水虽浅近事，二者不知所以操纵焉，得臻于绝妙，近取诸书法正类此。盖工画如楷书，写意如草圣，不过执笔转腕灵妙耳。"① 这里与"工画"相对的是"写意画"，"工画"即工致一类的绘画，其具有书法中楷书工整的性质，"写意"则如草圣。通过楷书与草书两种书体的对照来比拟两种风格的绘画，且通过"写意"与"工画"的对比来诠释"写意"的概念和特征。王世贞《艺苑卮言》云："赵松雪孟頫、梅道人吴镇仲圭、大痴老人黄公望子久、黄鹤山樵王蒙叔明，元四大家也。高彦敬、倪元镇、方方壶，品之逸者也。盛懋、钱选其次也。松雪尚工人物、楼台、花树，描写精绝，至彦敬等直写意取气韵而已。今时人极重之，宋体为之一变。彦敬似米老父子而别有韵。子久师董源，晚稍变之，最为清远。叔明师王维，秾郁深至。元镇极简雅，似嫩而苍，或谓宋人易摹，元人难摹，元人犹可学，独元镇不可学也。予心颇不以为然，而未有以夺之。"② 王氏所论指出了"写意"画"取气韵而已"的特点，与赵孟頫"描写精绝"的画风不同，也与"宋体"的绘画风格样式不同。文中所论高彦敬之画作已不可考，但由"似米老

①［明］唐志契：《绘事微言》卷上，清文渊阁四库全书本。
②［明］张丑撰，徐德明校点：《清河书画舫》，上海：上海古籍出版社，2011年，
　第492页。

父子而别有韵"一语可知,其"写意"画类"米氏云山"而稍异。王世贞又谓"高彦敬以简略取韵"①,故"写意取气韵而已"即以简率精炼之笔墨造型,取其气韵而已,言外之意即不刻意追求物象之形貌特征。"写意"与"描写精绝"之画风相对,强调简率的笔墨风格。

王世贞跋《吴中诸名士画》云:"右周东村杂山水八幅,妙有郭、马笔意。唐六如一帧,亦精绝。陈白阳二帧,其一少年笔,最工,不减六如;一写意,亦自清远,似马文璧,不若晚岁之草草也。"②王世贞将陈淳两帧作品分为两类,一为"最工",一为"写意"。这里,"写意"是相对于"最工"而言。唐寅之作品,描写精绝,而陈淳"最工,不减六如"。通过对比可知,此处"精绝"与"最工"两词均为以工整、细致、精巧为特征的绘画作品,"写意"则以简率、精炼为特征。是书又评陈淳:"道复善词翰,少年作画亦学元人为精工,中岁忽斟酌二米、高尚书,间写意而已。"③同样用对比的方式来揭示"写意"绘画之风格特征,而与"写意"相对的是"精工"。由此可见,"写意"是指与工细的画风相对,以豪放、潇洒、简率之笔墨为主要特征的绘画风格样式,亦蕴含着"写意"的绘画表现手法。《徐文长文集》卷二一《书八渊明卷后》云:"览渊明貌,不能灼知其为谁,然灼知其为妙品也。往在京邸,见顾恺之粉本曰斫琴者,殆类是。盖晋时顾、陆辈笔精,匀圆劲净,本古篆书家象形意。其后为张僧繇、阎立本,最后乃有吴道子、李伯时,

①[明]王世贞:《弇州四部稿》卷一五五,明万历刻本。
②[明]王世贞:《弇州四部稿》卷一三八,明万历刻本。
③[明]王世贞:《弇州四部稿》卷一五五,明万历刻本。

即稍变，犹知宗之。迨草书盛行，乃始有写意画，又一变也。"① 徐
渭说"写意画"形成于草书盛行之后，言下之意，草书的盛行促使
了写意画的生成与发展。

　　李日华《味水轩日记》卷一有"文徵仲为复生杨君写意，仿
大痴笔"②之语，可见，李日华已用"写意"指代文徵明的绘画作
品。是书卷三云："陈沱江梅竹双钩，写意，极潇洒。款云：'嘉靖
丁巳，沱江子陈栝写。'"③李氏不仅以"写意"阐明绘画的风格，
且陈沱江款题中突出"写"字，表明作画是图写心志，有别于"画"
"制""作"的作画态度和方式。李日华《六研斋笔记》又云："若世
人所指称米画，特其泼墨一种耳。然其用意，亦自有别，苍辣者
以峭蒨取奇，绵联者以起伏尽态，大都写意中出没，或然或不然
之趣耳。"④这里"写意"，是对米画"用意"的诠释，即"苍辣者以
峭蒨取奇，绵联者以起伏尽态"，系以简率之笔墨写物象之气韵
的绘画方法。又，秦夔《题过听秋先生写松卷》云："古来作书画，
妙处在写意。区区布置间，此法古所忌。得心应手随笔成，雪中
芭蕉殊更清。过君写松亦如此，冥造独数天机精。徂来山高几
千尺，上有髯龙人不识。先生信手写作图，尽工如山皆辟易。碧
窗含雾秋蒙蒙，绝笔惨淡生长风。蛟龙蟠挐爪甲具，一洗万古凡

①［明］徐渭：《徐文长全集》下册，上海：中央书店，1935年，第68—69页。
②［明］李日华：《味水轩日记》卷一，杭州：浙江人民美术出版社，2018年，第
　56页。
③［明］李日华：《味水轩日记》卷三，杭州：浙江人民美术出版社，2018年，第
　211页。
④［明］李日华：《六研斋笔记》卷三，明刻清乾隆修补本。

画空。"①"写",有抒写胸臆之义,而"写意画"有"得心应手随笔成""信手写作图"之义。可见,"写意画"通过绘画表达情感和意趣,不以"工致细密"见长,具有"逸笔草草,不求形似"之特点。

相较王世贞的诠释,唐志契在《绘事微言》卷下对"写意"的论述更为具体,其文云:"写画亦不必写到,笔笔若写到便俗。落笔之间,若欲到不敢到便稚,唯习学纯熟,游戏三昧,一浓一淡,自有神行,神到写不到乃佳。至于染又要染到,古人云:'宁可画不到,不可染不到。'"②其对"写意画"的创作方法进行了说明,强调用笔的同时还要兼顾所绘物象的神韵。唐志契论"山水写趣"云:"山水原是风流潇洒之事,与写草书行书相同。不是拘挛用工之物,如画山水者,与画工人物,工花鸟一样,描勒界画粉色,那得有一毫趣否……昔人谓画人物是传神,画花鸟是写生,画山水是留影,然则影可工致描画乎?夫工山水,始于画院俗子,故作细画,思以悦人之目而为之,及一幅工画虽成,而自己之兴已索然,是以有山林逸趣者,多取写意山水,不取工致山水也。"③这里将"写意山水"与"工致山水"相对,认为山水画本应为潇洒、放达之艺术,然若为悦人眼目,而以工整之笔为之,耗时费力,完成之时趣味早已荡然无存,故多数野逸之士追求山林逸趣,多取写意山水而为之。唐志契认为,草书行书并非"拘挛用工之物",乃是"风流潇洒之事",而山水画与草书行书相同,用笔以潇洒率性为主。写意画的产生则很可能受草书与行书潇洒率性之笔墨影响,因此亦具有

①[明]秦夔:《五峰遗稿》卷四,明嘉靖元年刻本。
②[明]唐志契:《绘事微言》,北京:人民美术出版社,1984年,第14页。
③[明]唐志契:《绘事微言》,北京:人民美术出版社,1984年,第3—4页。

同样的笔墨特征。此处虽主要阐述山林逸趣者在工致山水与写意山水间的选择问题，但从侧面亦反映了"写意山水"与"工致山水"的风格差异。前者"与写草书行书相同，不是拘挛用工之物"，后者与"画工人物、花鸟一样，描勒、界画、粉色"。其又在"山水性情"中言："凡画山水……岂独山水，虽一草一木，亦莫不有性情。若含蕊舒叶、若披枝行干，虽一花而或含笑、或大放、或背面、或将谢未谢，俱有生化之意。画写意者，正在此处着精神，亦在未举笔之先，预有天巧耳。不然，则画家六则首云气韵生动，何所得气韵耶？"① 所论强调了写物象气韵的重要性，认为这是"写意"关键之所在。

唐志契通过"写意"与"工致"的对比，使"写意"概念渐趋明晰，内涵也基本指向造型上不求形似，用简率、精炼之笔墨写物象之气韵，抒发创作者胸中逸气的绘画作品。至此，诸多画学著述便直接以"写意"指代绘画的样式，如成书于崇祯四年（1631）的《画史会要》，卷四谓"李彬，字文中，四明人，工写意人物"②；"周之冕，字服卿，号少谷，万历时长洲人，写意花鸟最有神韵，设色亦鲜雅……"③。是书卷五中亦载："董思白曰：'画山水惟写意水墨最妙，何也？形质毕肖则无气韵，彩气毕具则无笔法。'"④ 明汪砢玉《珊瑚网》卷四五云："沈石田写鸡冠花，水墨写意……文休承写

①［明］唐志契：《绘事微言》，北京：人民美术出版社，1984年，第11—12页。
　按："画写意者"一语据清文渊阁四库全书本校改。
②［明］朱谋垔：《画史会要》卷四，清文渊阁四库全书本。
③［明］朱谋垔：《画史会要》卷四，清文渊阁四库全书本。
④［明］朱谋垔：《画史会要》卷五，清文渊阁四库全书本。

意横幅。"① 清代保培基《西垣集》中记有《捣练子·题水仙春兰画灯》，其后注："黄云渡曰：写意摹神似。深有感。"② 又《谢李草亭研丈赠徐文长画启》后注："黄云渡曰：'天池寥寥数笔，井谷寥寥数语，皆写意不尽。'"③ 特别是成书于光绪元年（1875）的方濬颐《梦园书画录》，对"写意"一词的使用尤为频繁，如该书卷八介绍明戴文进人物册云："第一页，一翁携杖以手覆额，两孩相从……第八页，两叟俱作醉态，一叟肘童而行。通册写意神妙，均有戴进连章。"④ 卷一二谓："《明徐文长墨笔富贵神仙图立幅》……左幅倒垂牡丹一枝，梅兰二种，水仙淡竹均以双钩写意。"⑤ "《明钱叔宝钟馗折梅图立幅》……以工笔作花卉，以写意状人物，无不各极其妙。"⑥ 卷一八记："《王石谷蔬果卷》，绢本……工笔设色，微兼写意。"⑦ 将"工笔"与"写意"视为相互对应的绘画风格。且清代的画学著述中广泛运用"写意"一词，内涵则多与唐志契之诠释无异，如方薰《山静居画论》，冯金伯《国朝画识》，葛金烺、葛嗣浵《爱日吟庐书画丛录》，李佐贤《书画鉴影》等，兹不赘述。

同时，方薰在《山静居画论》中指出："世以画蔬果花草，随手点簇者谓之写意，细笔钩染者谓之写生，以为意乃随意为之，生乃像生肖物。不知古人写生，即写物之生意，初非两称之也。工细

①［明］汪砢玉：《珊瑚网》卷四五，清文渊阁四库全书本。
②［清］保培基：《西垣集》卷八《诗八》，清乾隆井谷园刻本。
③［清］保培基：《西垣集》卷一六《文四》，清乾隆井谷园刻本。
④［清］方濬颐：《梦园书画录》卷八，清光绪三年刻本。
⑤［清］方濬颐：《梦园书画录》卷一二，清光绪三年刻本。
⑥［清］方濬颐：《梦园书画录》卷一二，清光绪三年刻本。
⑦［清］方濬颐：《梦园书画录》卷一八，清光绪三年刻本。

点簇,画法虽殊,物理一也。曹不兴点墨类蝇,孙仲谋以为真蝇,
岂翅足不爽者乎?亦意而已矣。"①将"写意"诠释为"随手点簇",
随己意而为之,并将"写意"与"写生"相对应。其论述绘画亦持类
似的观点,如:"宋石恪写意人物,头面、手足、衣纹,捉笔随手成
之。"②"捉笔随手成之"便是方氏对石恪写意人物主要特点及表
现手法的品定。方氏还认为:"写意画最易入作家气。凡纷披大
笔,先须格于雅正,静气运神,毋使力出锋锷,有霸悍之气。若即
若离,毋拘绳墨,有俗恶之目。"③

　　明末清初"写意"一词的内涵被不断拓展,涉及绘画的方方面
面,并逐渐发展成为一个具有较强兼容性的画学术语。这主要体
现在以下两个方面。

　　一方面,"写意"与题材的结合,以"写意与题材"或"题材与
写意"组合的表述方式,描述绘画的题材和风格特点。如朱谋垔
《画史会要》卷四谓李彬"工写意人物";周之冕"写意花鸟最有神
韵,设色亦鲜雅";方濬颐《梦园书画录》卷二二谓"黄瘿瓢写意人
物卷"④;方薰《山静居画论》云"宋石恪写意人物,头面、手足、衣
纹,捉笔随手成之";冯桂芬《(同治)苏州府志》卷一一二谓翟大坤

① [清]方薰:《山静居画论》卷下,杭州:浙江人民美术出版社,2017年,第
24页。
② [清]方薰:《山静居画论》卷上,杭州:浙江人民美术出版社,2017年,第
17页。
③ [清]方薰:《山静居画论》卷上,杭州:浙江人民美术出版社,2017年,第
18页。
④ [清]方濬颐:《梦园书画录》卷二二,清光绪三年刻本。

"工山水,间作写意花卉,亦佳。"① 冯金伯《国朝画识》托名《图绘宝鉴》谓刘源"善人物、山水、写意花鸟,尤精龙水"②,今考,《图绘宝鉴》并无此内容。又如张一鹄"善写意山水"③,诸如此类,皆以"写意"与绘画题材结合,用"写意"强调绘画的风格特点。

另一方面,则是"写意"与技法及图绘内容的结合,形成"技法加写意"或"写意加技法"的表述方式,与"工笔"相对,描述绘画作品的类别和样式。如"水墨写意""双钩写意""青绿写意""粗笔写意",或称"墨笔写意""着色写意""淡着色写意""设色细笔写意"等。其中,"墨笔写意"与"水墨写意"在李佐贤的著述中运用最多,其《石泉书屋类稿》卷六《题文待诏墨笔山水卷》谓"待诏画多以工细见长,此卷粗笔写意,颇似石田"④;《书画鉴影》卷三谓《夏禹玉晴江归棹图卷》与《宋人江山静钓图卷》为"墨笔写意"⑤。"水墨写意"一语在卞永誉《式古堂书画汇考》亦多有记载,如《赵荣禄水村图并题卷》后注"纸本,水墨写意"⑥,《姚公绶秋风晚笛图并题》后接注云"纸本,小挂幅,水墨写意"⑦ 等。方濬颐评价徐渭《富贵神仙图》"水仙淡竹均以双钩写意"⑧ 一语,不但涉及题材,

①［清］冯桂芬:《(同治)苏州府志》卷一一二,清光绪九年刊本。
②［清］冯金伯辑:《国朝画识》卷二,清道光刻本。
③［清］冯金伯辑:《国朝画识》卷二,清道光刻本。
④［清］李佐贤:《石泉书屋类稿》卷六,清同治十年刻本。
⑤［清］李佐贤编辑:《书画鉴影》卷三,清同治十年利津李氏刻本。
⑥［清］卞永誉纂辑:《式古堂书画汇考》四,杭州:浙江人民美术出版社,2012年,第1786页。
⑦［清］卞永誉纂辑:《式古堂书画汇考》四,杭州:浙江人民美术出版社,2012年,第2108页。
⑧［清］方濬颐:《梦园书画录》卷一二,清光绪三年刻本。

且包含技法，与李佐贤所论基本一致。

当然，"写意"在清代画学文献中还扮演了一个特别的角色，即以"图注"的形式进入古代书画的著录之中。如："《文待诏泼墨山水卷》，纸本，高一尺三寸五分，长一丈五尺三寸八分。大泼墨粗笔写意。"① "《黄尊古仿古山水册》，纸本，十二幅，每幅高一尺二寸，宽一尺六寸。俱写意。"② "《米襄阳云起楼图轴》，绢本，长六尺五寸，宽三尺四寸。墨笔写意。"③ "《王石谷桃源春涨图轴》，绢本，高五尺，宽二尺二寸。设色写意。"④ 以上所举"粗笔写意""设色写意""墨笔写意"等，均是对绘画作品题材、风格、样式等的描述和介绍，类于今日之"图注"。

"写意"一词在诸多画学文献中被广泛使用的同时，至迟在明代，已被世人普遍接受。当然此时文学作品中的"写意"，已不仅仅是前代诗文中的倾吐情感、抒发情趣之意，而是侧重于修饰绘画技法及风格样式的"写意"。如曹雪芹《红楼梦》第四十二回宝钗的一段话："我有一句公道话，你们听听。藕丫头虽会画，不过是几笔写意；如今画这园子，非离了肚子里头有些邱壑的，如何成画？这园子却是像画儿一般，山石树木，楼阁房屋，远近疏密，也不多，也不少，恰恰的是这样。你若照样儿往纸上一画，是必不能讨好的。这要看纸的地步远近，该多该少，分主分宾，该添的要添，该藏该减的要藏要减，该露的要露，这一起了稿子，再端详斟

①［清］李佐贤编辑：《书画鉴影》卷六，清同治十年利津李氏刻本。
②［清］李佐贤编辑：《书画鉴影》卷一八，清同治十年利津李氏刻本。
③［清］李佐贤编辑：《书画鉴影》卷一九，清同治十年利津李氏刻本。
④［清］李佐贤编辑：《书画鉴影》卷二三，清同治十年利津李氏刻本。

酌，方成一幅图样。"①作者借宝钗之口论绘画而及"写意"，说"丫头虽会画，不过是几笔写意"，从言语中透露了对"几笔写意"有些许不满或不屑，复展开"如何成画"的论述。故"写意"的背后，似乎蕴含着"寥寥几笔"的业余意味，其所承载的画意、志趣及精神并未完全被时人所理解。当然，藕丫头的"几笔写意"，也暗示了其绘画的非专业性，未必具有文人叙写意趣的写意精神。但这一例证却反映出"写意"一词被后世运用与传播的同时，其生成的历史及内涵却并非人人熟知，"写意画"所蕴含的画家的情趣与人文精神并未得到人们的普遍认同。

通过以上论证可知，"写意"起初并非用于修饰绘画，而是多指抒发情感、倾吐心意。画学著述首见使用"写意"一词，系北宋刘道醇的《圣朝名画评》，且意指"写物象之意趣"。元代，"写意"主要指豪放不羁、不求形似的绘画风格。明代，"写意"多与"工致""工细"相对而出现，指向不求形似，简率、精炼的绘画风格，继而被广泛应用于诸多的画学著述之中。清代人所言的"写意"或"写意画"，多已成为界定绘画作品风格、样式的术语，与"工笔"相对。当代学者认为："可以把写意画的传统用几句话来表述，这就是'传神写意''笔精墨妙''不似之似''超以象外''迁想妙得'，还有'笔墨为主''发挥水墨'。"②从"写意"内涵演变的历程来看，其与中国文人画的发展密切相关，二者具有一定的共通性，且生成的时间段较为接近。更为重要的是，二者均注重个性的发挥，

① ［清］曹雪芹、高鹗著，启功等整理：《红楼梦》第四十二回，北京：中华书局，2005年，第313页。
② 薛永年：《谈写意》，《国画家》，2006年，第2期，第12页。

强调主观情感的抒发，标举"逸气"和"士气"，追求潇洒脱俗的笔墨情趣，强调写意之神韵。由此可以认为，"写意画"概念的生成与其内涵的演变，伴随着"文人画"的发展而发展。说明中国画在以水墨画为主流形态的语境下，绘画已不再局限于"成教化，助人伦"的教化功能，而更倾向于画家借此表达自我情感与精神。"写意"，绝非简单的指中国画的一种画法，也指代中国画的一种风格样式，更是蕴含了中国士人的文化精神与审美情怀。因此，"写意体现了中国艺术精神的一个重要方面，还涉及中国画的思维方式与表现方式。从一定意义上说，讲求写意也就是讲求中国艺术的民族特色"。①

第四节　"写生"

《汉语大词典》解释"写生"有四个意思：一是"直接以实物或风景为对象进行描绘的作画方式"；二是"以写生手法所作的画"；三是"犹写照"；四是"写出生意。指把对象写活"。解释"写生画"："直接以实物或风景为对象所作的画。"《现代汉语大词典》对"写生"的解释则是："对着实物或风景绘画，如静物写生，室外写生等。"《国语辞典》解释"写生"有两层含义："一、直接以实物为对象进行描绘的作画方式；二、中国画中对花果、草木、禽兽、山水等的绘画，称为'写生'。"当然，该辞书以现代汉语为语境，故未言及

①薛永年：《谈写意》，《国画家》，2006年，第2期，第10页。

"写生"的源流。

　　"写"有"倾诉、抒发"之义，如晋陆云诗云："美哉良友，禀德坤灵……何以合志，寄之此诗。何以写思，记之斯辞。"①亦有"仿效、描绘"等义，如东汉张衡《周天大象赋》谓"坟墓写状以孤出，哭泣含声而相召"②。阮璞《作画称"写"是否高于称'画'》一文中指出："写"字为多义字，其中一义为"传模客观物象"，"即《史记》所谓'写仿'之'写'，吾国画论中凡言'传写''写真''写照''写生''写意'等皆属此种。"③

　　古人根据自然物象进行描绘的作画方式，便蕴含着"写生"这一概念的早期形态，由"象形文字"我们便可证明。同时，早期岩画上的人物、动物等形象，亦是对现实中的人物、动物及其生活场景的生动描绘。陈师曾将中国画写生追溯至春秋战国时期，其云："《韩非子》'客有为齐王画者，王问：画孰最难？孰最易？客对曰：犬马难，鬼魅易'。韩非子可为知写生画之困难者矣。"④又，南朝谢赫"传模移写"（一作"传移模写"）则被后世普遍视为写生与临摹的早期称谓。宗炳《画山水序》："于是画象布色，构兹云岭，夫理绝于中古之上者，可意求于千载之下；旨微于言象之外者，可心取于书策之内。况乎身所盘桓，目所绸缪，以形写形，以

①逯钦立辑校：《先秦汉魏晋南北朝诗·晋诗》卷六，北京：中华书局，1983年，第716页。

②［明］张溥编：《汉魏六朝一百三家集》卷一四《张衡集》，清文渊阁四库全书本。

③阮璞：《画学丛证》，上海：上海书画出版社，1998年，第220页。

④陈师曾：《中国绘画史》，陈辅国主编：《诸家中国美术史著选汇》，长春：吉林美术出版社，1992年，第10页。

色貌色也。"① 也是画家根据自然对象提炼艺术形象的例证，暗含
"写生"之内涵。但是在"写生"概念生成之前，"写貌""写真"在古
代文献中早已被使用。

一、"写真"与"写貌"

《汉语大词典》诠释"写真"曰："一、画人的真容；二、肖像画。"
又谓"写貌"："描绘形象，写生。"现存文献中，"写真"一词最早见
于南朝刘勰的《文心雕龙》。是书《情采篇》云："昔诗人什篇，为
情而造文；辞人赋颂，为文而造情。何以明其然？盖风雅之兴，志
思蓄愤，而吟咏情性，以讽其上，此为情而造文也；诸子之徒，心
非郁陶，苟驰夸饰，鬻声钓世，此为文而造情也。故为情者要约
而写真，为文者淫丽而烦滥。"② 但此处"写真"，为写"情"之真，
写出真感情，非谓绘画也。释慧皎《高僧传》卷一三："论曰：昔忧
填初刻栴檀，波斯始铸金质，皆现写真容，工图妙相，故能流光动
瑞。"③ "现写真容"，虽不是指绘画之"写真"，但却诠释了"写真"
之本义。颜之推《颜氏家训·杂艺篇》云："武烈太子偏能写真，坐
上宾客，随宜点染，即成数人。以问童孺，皆知姓名矣。"④ 这是现

①［南朝宋］宗炳：《画山水序》，沈子丞编：《历代论画名著汇编》，北京：文物出
　　版社，1982年，第14页。
②［南朝梁］刘勰著，周振甫注：《文心雕龙注释》，北京：人民文学出版社，1981
　　年，第347页。
③［南朝梁］释慧皎：《高僧传》卷一三，《高僧传合集》，上海：上海古籍出版社，
　　2011年，第91页（中）。
④［北齐］颜之推：《颜氏家训》，国学整理社编：《诸子集成》八，北京：中华书
　　局，1954年，第42页。

存指代绘画之"写真"最早的文献记载,从"坐上宾客,随宜点染"等描述可知,"写真"是指现场描绘人物的形象,即"现写真容"之所指。又,杨衒之《洛阳伽蓝记》载:"法云寺,西域乌场国胡沙门昙摩罗所立也……摩罗聪慧利根,学穷释氏。至中国,即晓魏言及隶书,凡所闻见,无不通解,是以道俗贵贱,同归仰之。作祇洹寺一所,工制甚精。佛殿僧房,皆为胡饰,丹素炫彩,金玉垂辉,摹写真容,似丈六之见鹿苑;神光壮丽,若金刚之在双林。伽蓝之内,花果蔚茂,芳草蔓合,嘉木被庭。京师沙门好胡法者,皆就摩罗受持之。"① 据此推测,"写真"概念的生成,与西域"现写真容"或"摹写真容"的塑像或绘画方式密切相关,这种造型方式和手法,能逼真地刻画所绘对象的形貌特点,如同真出,故谓"写真"。

"写貌"一语,最早也见于《文心雕龙》。是书《才略篇》云:"王逸博识有功,而绚采无力;延寿继志,瑰颖独标,其善图物写貌,岂枚乘之遗术欤?"② 王延寿以辞赋著称,刘勰所言"写貌",是说通过文辞描述对象之形貌,非指绘画。姚最《续画品》谓谢赫:"写貌人物,不俟对看,所须一览,便工操笔。点刷研精,意在切似;目想毫发,皆无遗失。丽服靓妆,随时变改;直眉曲鬓,与世事新。别体细微,多自赫始。"③ 由"不俟对看,所须一览""意在切似"等语可知,谢赫图写人物之貌,并非"对看"式的作画方式,而是以近乎

① [魏]杨衒之撰,周祖谟校释:《洛阳伽蓝记校释》,北京:中华书局,2010年,第138—139页。

② [南朝梁]刘勰著,周振甫注:《文心雕龙注释》,北京:人民文学出版社,1981年,第503页。

③ [南北朝]姚最:《续画品》,于安澜编:《画品丛书》,上海:上海人民美术出版社,1982年,第20页。

默写的方式达到了"切似"的效果。

对比文献中"写真"和"写貌"的记载与描述可知，二者均有现场描绘人物之意，但"写真"，侧重于"现写真容"，而谢赫之"写貌"，则偏向于通过"目识心记"，而后作画，并能达到与所绘对象非常相似的艺术效果。

唐代文献中，"写真"与"写貌"，已普遍蕴含着画家面对描绘对象进行作画的意思。"写真"在唐代文献中出现的频率远高于"写貌"，且多与绘画相关。如李白《求崔山人百丈崖瀑布图》"闻君写真图，岛屿备萦回"①；杜甫《姜楚公画角鹰歌》"此鹰写真在左绵，却嗟真骨遂虚传"②。二诗中，"写真"均指描写真容、真貌，达到逼真之效果，前者"写真"的题材为瀑布，后者则为鹰，说明此时"写真"描绘的内容已经由人物拓展至自然山水与动物等题材。

白居易《与杨虞卿书》云："又常照镜，或观写真，自相形骨，非贵富者必矣。"③《感旧写真》云："李放写我真，写来二十载。莫问真何如，画亦销光彩。"④ 白氏诗文中所言"写真"，并非上述"写真"所指的作画方式或行为，而是指以"写真"方式完成的肖像画。"写真"由此亦成为"写真作品"或"写真画"的简称和代名词。这一时期，"写真"也多出现在画赞的篇名之中，今胪列一二。诸葛黄《田

①［唐］李白著，瞿蜕园、朱金城校注：《李白集校注》，上海：上海古籍出版社，1980年，第1427页。

②［唐］杜甫著，［清］仇兆鳌注：《杜诗详注》，北京：中华书局，2015年，第1118页。

③［清］董诰等编：《全唐文》卷六七四，上海：上海古籍出版社，1990年，第3049页。

④［清］彭定求等编：《全唐诗》卷四四五，北京：中华书局，1960年，第4990页。

先生写真赞》云："田先生，实衡之攸民，间世所出，天然真气……仪形可质，图写存焉。"① 从赞中可知，此处"赞"的对象乃是"写真"作品，故"写真"指肖像画。又释皎然《洞庭山福愿寺神皓和尚写真赞》云："虎头将军艺何极？但是风神非画色。方颡明眸亦全得，我岂无言道贵默。双飞曙起趺坐时，百千门人自疑惑。"② 显然，此处"写真赞"，非赞颂画中之人，而意在称赞画家顾恺之画艺高超，其题目中之"写真"，指神皓和尚的肖像画无疑。诸如此类的"写真赞"均表明，在唐代，"写真"已指称"现写真容"的人物肖像画。

　　"写真"一词在唐代画学文献中已被广泛使用。朱景玄《唐朝名画录》载："又郭令公婿赵纵侍郎尝令韩幹写真，众称其善；后又请周昉长史写之。二人皆有能名，令公尝列二真置于坐侧，未能定其优劣。因赵夫人归省，令公问云：'此画何人？'对曰：'赵郎也。'又云：'何者最似？'对曰：'两画皆似，后画尤佳。'又云：'何以言之？'云：'前画者空得赵郎状貌；后画者兼移其神气，得赵郎情性笑言之姿。'令公问曰：'后画者何人？'乃云：'长史周昉。'是日遂定二画之优劣，令送锦彩数百段与之。"③ 文中"写真"便指韩幹所作的赵纵画像，而"令公尝列二真置于坐侧"中"二真"更是直指韩幹与周昉二人所绘赵纵画像。朱景玄通过赵纵与夫人的对话，指出了"写真"不仅要写形，亦重在写神，"形神论"成为评判"写

① [唐] 李冲昭：《南岳小录》，明正统道藏本。
② [清] 董诰等编：《全唐文》卷九一七，上海：上海古籍出版社，1990年，第4237页。
③ [唐] 朱景玄：《唐朝名画录》，于安澜编：《画品丛书》，上海：上海人民美术出版社，1982年，第76页。

真"的准绳。《唐朝名画录》又载："陈闳，会稽人也，善写真及画人物士女，本道荐之于上国……又有士女，亦能机织成功德佛像，皆妙绝无比。惟写真有人神，人物士女，可居妙品。"①朱景玄两次将"写真"与"人物士女"并举，毋庸置疑，其所谓"写真"是指以现实中的真人为描绘对象，"现写真容"及以此方式所作"画像"，不但要描其形，而且需传其神；"人物"与"士女"画中的人物，则或为历史人物，或源于想象，多不是对"真容"的描绘。复结合张彦远《历代名画记》记载咸宜观陈闳画"窗间写真及明皇帝、上佛、公主等图"②可知，在唐代，"写真"被视为异于人物画和道释画的一科。

"写貌"在唐代画学文献中的运用同样不少，如《唐朝名画录》云："贞元中新罗国献孔雀解舞者，德宗诏（边鸾）于玄武殿写其貌。一正一背，翠彩生动，金羽辉灼，若连清声，宛应繁节。"③文中所言边鸾"写其貌"的对象则为孔雀。是书论吴道子又云："又明皇天宝中忽思蜀道嘉陵江水，遂假吴生驿骊，令往写貌。及回日，帝问其状，奏曰：'臣无粉本，并记在心。'后宣令于大同殿图之，嘉陵江三百余里山水，一日而毕。"④此处"令往写貌"，指唐明皇令吴道子亲自到嘉陵江作画，绘制粉本。张彦远《历代名画记》亦云："吴道玄者，天付劲毫，幼抱神奥，往往于佛寺画壁，纵以怪

①［唐］朱景玄：《唐朝名画录》，于安澜编：《画品丛书》，上海：上海人民美术出版社，1982年，第82页。
②［唐］张彦远：《历代名画记》，北京：人民美术出版社，1963年，第58页。
③［唐］朱景玄：《唐朝名画录》，于安澜编：《画品丛书》，上海：上海人民美术出版社，1982年，第84页。
④［唐］朱景玄：《唐朝名画录》，于安澜编：《画品丛书》，上海：上海人民美术出版社，1982年，第75页。

石崩滩,若可扪酌。又于蜀道写貌山水,由是山水之变,始于吴,成于二李。"① 朱景玄谓吴道子"写貌"嘉陵江山水与张彦远所论"又于蜀道写貌山水",均指吴道子亲至嘉陵江或蜀道写自然山水之貌。张彦远又云:"时诸王在外,武帝思之,遣僧繇乘传写貌,对之如面也。"② 张僧繇奉命出使,专为"诸王"写貌,因此,此处"写貌"指写其形貌,犹如画像;而"对之如面",旨在强调其画艺之"神妙"。张彦远对"写貌人物"有进一步的界定,《历代名画记》谓田琦"善写貌人物";周古言"中宗时善写貌及妇女"③,由此可知,张彦远所言"妇女"应指士女一类的人物画题材,其将"写貌"与"妇女"并列,似乎有意将二者进行区分,旨在说明"写貌"与"人物画"有所不同。人物画泛指所有以人物形象为画面主体的绘画作品,故此处"写貌"类"写真",有现场作画之意,须以现实中生活的人物为对象进行描绘。

通过对上述文献分析可知,在唐代,"写貌"一词词义扩大,其描绘题材不仅指现实生活中的人物,而且包含山水、翎毛、花竹等题材,初步形成了以"写貌加题材"的语词描述绘画形式,体现了当时"写貌"之内涵。同时,"写真"与"写貌人物"均指以真实人物为对象的作画方式及以此方式而绘制的作品,二者已脱离了以历代帝王将相、列女、妇女、高士等为描绘对象的"人物画"范畴,成为绘画中一个相对独立的门类。另外,此时"写真"与"写貌"二

①[唐]张彦远:《历代名画记》,北京:人民美术出版社,1963年,第16页。
②[唐]张彦远:《历代名画记》,北京:人民美术出版社,1963年,第148页。
③[唐]张彦远:《历代名画记》,北京:人民美术出版社,1963年,第192—194页。

词之间虽没有明确区分，但从唐人的措辞来看，二词的区分已初见端倪。如前文所引白居易《题旧写真图》"我昔三十六，写貌在丹青"诗题所言"写真图"即指其十年前画像，而"写貌在丹青"意在强调画家现场描绘形貌的行为。复结合前文所引《感旧写真》可判断，唐代的"写貌"与"写真"均指现场描绘对象，但词义所蕴含的描绘范围不同，"写貌"不仅仅局限于现实生活中的真人，亦包含山水、翎毛、花竹、畜兽等。"写真"多指描绘现实中的人物形象，类"画像"，偶尔也用于山水或翎毛等。

概言之，无论是"写貌"还是"写真"，文献多将二者与"人物画"并列而举，通过与"人物画"对比，限定了"写貌"与"写真"的表现对象，从而界定了各自的内涵。"写真"指称"现写真容""图形写像"，内涵相对固定；"写貌"则涵括人、自然山水、树石、花竹、翎毛等题材，直面对象，现场描绘，皆可以"写貌"言之。

二、"写生"概念的生成

现存文献中，"写生"一词，首次出现于初唐释彦悰的《后画录》，其谓王知慎"受业阎家，写生殆庶。用笔爽利，风彩不凡"①。"殆庶"，犹近似。然，张彦远《历代名画记》卷九置王知慎于中品下，并云："工书画，与兄知敬齐名。僧悰云：'师于阎，写貌及之，笔力爽利，风采不凡。'"②对比二人之用语，可作以下分析：一是

① ［唐］释彦悰：《后画录》，于安澜编：《画品丛书》，上海：上海人民美术出版社，1982年，第52页。
② ［唐］张彦远：《历代名画记》，北京：人民美术出版社，1963年，第173—174页。

张彦远摘录释彦悰之文,将"写生"易为"写貌",彦悰谓王知慎写生与"阎家"近似,而张彦远谓"写貌及之"。张氏以时人熟悉的"写貌"诠释"写生",在其看来,写貌与写生词义相近,几无差别。一是张彦远所引内容即彦悰原文,而今传本《后画录》被后人篡改,将彦悰"写貌"一词易为"写生",如清《佩文斋书画谱》转录全书,今传《后画录》与其所载无异,而《四库全书总目》云"张彦远《历代名画记》曰:'僧悰之评,最为谬误,传写又复脱错,殊不足看也。'是真本尚不足重,无论伪本矣。"①并将其视为后世伪托之作。今有学者认为:"如果从彦文'写生'一词运用之娴熟得体的程度上看,这不太可能是最初的出现,一定在此之前已被使用,或是彦悰本人在其他文章中,或是其他人,只不过有待发现而已。"②如其所述,其虽无意断言"写生"一词出现于此时,但认为"写生"一词"一定在此之前已被使用",文献佐证则稍嫌不足。

"写生"一词是否创制于唐代,因今传《后画录》之版本字词错讹较多,故无法断定。但《图画见闻志》《宣和画谱》等文献表明,五代至北宋时期,"写生"一词已经被广泛使用。

五代时期文献中,虽未见"写貌"一词,但已有"写真待诏"之官秩。《旧唐书·李德裕传》云:"息元至京,帝馆之于山亭,问以道术。自言识张果、叶静能,诏写真待诏李士昉问其形状,图之以进。"③从中可知,唐时已有"写真待诏",且指专门从事描绘人物

①[清]永瑢等:《四库全书总目》卷一一四,北京:中华书局,1965年,第972页。
②臧新明:《中国古典画论之"写生"考》,《济南大学学报》(社会科学版),2007年第1期,第38页。
③[后晋]刘昫等:《旧唐书》卷一七四,北京:中华书局1975年,第4518页。

真容的画家而供奉内廷。今传北宋黄休复《益州名画录》则有"翰林写貌待诏"之记载："张玫，成都人也。父授蜀翰林写貌待诏，赐绯。玫有超父之艺，尤精写貌及画妇人……"① 是书卷下又云："宋艺，蜀人也。攻写真。王蜀时充翰林写貌待诏……"② 上举两条"写貌待诏"，意思与"写真待诏"无差，亦指专门为内廷现场绘制人物真容的画家。文中张玫"尤精写貌"，宋艺"攻写真""充翰林写貌待诏"等表明，"写貌"与"写真"词义与唐时无异。

北宋郭若虚在《图画见闻志》中沿用张彦远对"写貌"之表述，亦将"写貌"与"人物画"题材并列而论，如其记载郑唐卿"工画人物，兼长写貌。有《梁祖名臣像》，并故事人物传于世"③。又谓阮知晦"蜀郡人，工画贵戚子女，兼长写貌。事王蜀为翰林待诏，写王先主真为首出"④。郭若虚通过"人物""贵戚子女"对应"写貌"，将"写貌"与"人物"画进行区分，可见仍沿用了唐代"写貌"的内涵。是书又谓杜觐龟"工画罗汉，兼长于写貌"⑤；王霭"工画佛道人物，长于写貌，五代间以画闻"⑥；郝处"工画佛道鬼神，兼长写貌"⑦；将"罗汉""佛道人物""佛道鬼神"与"写貌"区别对待，通过对比，可复征"写貌"为现场描绘对象，它与佛像、鬼神等不以真实

① [宋]黄休复：《益州名画录》卷中，于安澜编《画史丛书》四，上海：上海人民美术出版社，1963年，第24页。
② [宋]黄休复：《益州名画录》卷下，于安澜编《画史丛书》四，上海：上海人民美术出版社，1963年，第37页。
③ [宋]郭若虚：《图画见闻志》卷二，北京：人民美术出版社，1963年，第40页。
④ [宋]郭若虚：《图画见闻志》卷二，北京：人民美术出版社，1963年，第47页。
⑤ [宋]郭若虚：《图画见闻志》卷二，北京：人民美术出版社，1963年，第47页。
⑥ [宋]郭若虚：《图画见闻志》卷三，北京：人民美术出版社，1963年，第68页。
⑦ [宋]郭若虚：《图画见闻志》卷三，北京：人民美术出版社，1963年，第74页。

人物形象为创作对象的绘画并非同一类型。

　　与此同时,宋代"写真"一词仍大量出现于"写真赞"及诗文中。如晁补之《松斋主人写真自赞》①、苏辙《自写真赞》②等,不胜枚举。诗文中亦常见"写真"一词,如蔡戡《端约遗墨梅以诗谢之》:"清香素质恼诗情,更倩挥毫为写真。共挽东风拚一醉,不须摹仿费精神。"③陈耆卿《题汤正仲墨梅》:"闲庵笔底回三春,平生爱为梅写真。"④刘克庄《信庵墨梅》云:"京洛贵人所爱,金盆盛牡丹尔。信庵乃以几务余闲,为梅写真。其苍枝老干,槎牙突兀者,元晖、宣仲不及也。"⑤以上所举"写真"所描绘之题材,均为梅花,故可知,"写真"一词在宋代也运用于梅花等图绘对象,且承续了唐代"写真"之内涵。

　　"写生"一词在宋代被广泛运用,时人对该词的诠释,侧重以下三个方面。

　　一是指代"诸黄"绘画样式的"写生"。沈括《梦溪笔谈》对"写生"进行了诠释:"诸黄画花妙在赋色,用笔极新细,殆不见墨迹,但以轻色染成,谓之'写生'。"⑥沈括对"写生"的赋色、用笔进行了说明,所论"写生"指"诸黄"画花的一种绘画技法,亦代表着"殆

①[宋]晁补之:《鸡肋集》卷三二,四部丛刊景明本。
②[宋]苏辙:《栾城集·后集》卷五,上海:上海古籍出版社,2009年,第1196页。
③[宋]蔡戡:《定斋集》卷二〇,清光绪常州先哲遗书本。
④[宋]陈耆卿:《筼窗集》卷一〇,清文渊阁四库全书本。
⑤[宋]刘克庄:《后村集》卷一〇二,四部丛刊景旧钞本。
⑥[宋]沈括撰,金良年点校:《梦溪笔谈》卷一七,北京:中华书局,2015年,第164页。

不见墨迹，但以轻色染成"的绘画样式。

二是暗含画家作画方式和方法，同时包含具体描绘对象的"写生"。《五代名画补遗》论丁谦："始师萧说杂画，后专写生竹，时号第一。"①此处"写生"作者文中有暗示，乃指其所画"根瘦枝缩"的"病竹"。范镇《东斋记事》谓："又有赵昌者，汉州人，善画花。每晨朝露下时，绕栏槛谛玩，手中调采色写之。自号写生赵昌。"②范氏记载赵昌"绕栏槛谛玩，手中调采色写之"的作画方式和描绘对象，也暗含"写生"的内涵和图绘对象。《宣和画谱》则谓赵昌"善画花果，名重一时，作折枝极有生意，傅色尤造其妙"；御府所藏其作品中，画名带"写生"一词的有《写生牡丹图》《写生梨实图》《写生芙蓉图》《写生花兔图》《写生红薇图》《写生六花图》《写生果实图》各一幅，《写生花图》三幅，《写生折枝花图》六幅③。结合二书之观点，赵昌写生"傅色"的方法是"手中调采色写之"，故写生之"生"当指"生意"或生趣。是书又谓崔白："善画花竹、羽毛、芰荷、凫雁、道释鬼神、山林飞走之类，尤长于写生，极工于鹅。"④然御府所藏其二百四十一幅作品中，却无画题含"写生"一词者。又，陆游《题施武子所藏杨补之梅》诗云："补之写生梅，至

①［宋］刘道醇：《五代名画补遗》，于安澜编：《画品丛书》，上海：上海人民美术出版社，1982年，第103页。

②［宋］范镇：《东斋记事》卷四，清守山阁丛书本。

③［宋］佚名：《宣和画谱》卷一八，于安澜编：《画史丛书》二，上海：上海人民美术出版社，1963年，第218—220页。

④［宋］佚名：《宣和画谱》卷一八，于安澜编：《画史丛书》二，上海：上海人民美术出版社，1963年，第226页。

简亦半树。此幅独不然,岂画横斜句?"①《宣和画谱》对易元吉的描述,虽未用"写生"一词,但谓其"又尝于长沙所居之舍后开圃凿池,间以乱石丛篁,梅菊葭苇。多驯养水禽山兽,以伺其动静游息之态,以资于画笔之思致,故写动植之状,无出其右者"。②并辑录御府收藏易元吉诸多画名带"写生"的作品,题材有月季、牡丹、芍药等花和各类蔬菜、果实及鹤、鹌鹑、獐等飞禽走兽之类,乃至御府藏有《写生玻璃盘时果图》一幅。同时,《宣和画谱》中所载御府收藏的作品中,有一百余幅画名中带有"写生"一词,说明是书著录了很多的写生作品,如袁嶬《写生鲈鱼图》,宋永锡《写生荷花图》,黄筌《写生锦鸡图》《写生杂禽图》《写生山鹧图》等。然书中所载大量的写生作品中,写生对象无一涉及人物与山水。

　　《宣和画谱》在用"写生"一词的同时,亦用"写真"。如该书载周文矩《谢女写真图》二,《写真士女图》一;黄居寀《写真士女图》一,作品名称中"写真"特指以人为对象的写生作品。故可见,"写生"及"写真"内涵在当时存在差异,写生指代的对象包括花、鸟、鱼、虫、飞禽、走兽等,均可归于动植物一类,宋代文献中虽广泛使用"写生"一词,但并未包含人物和山水题材。写生成了描绘花鸟、虫鱼、飞禽、走兽等之专用术语,而人物多用写真或写貌,山水则沿用唐代的表述方式,依然用"写貌"一词。《说文》曰:"生,进也。象草木生出土上。""生"初指"具有生命力的,活的"生物,"写

①[宋]陆游著,钱仲联校注:《剑南诗稿》卷四五,上海:上海古籍出版社,1985年,第2789页。
②[宋]佚名:《宣和画谱》卷一八,于安澜编:《画史丛书》二,上海:上海人民美术出版社,1963年,第221页。

生"概念的生成，与"以形写神"的绘画观念相互关联，也与描述
或图绘对象的生命情趣密切相关，亦包含了庄子的"生物"哲学思
想，故画家"写生"，是写对象的形象及生趣和生意等。

　　三是针对山水画而言，宋代依然沿用"写貌"一词。文献虽
未明确用"写生"进行表述，但却透露出山水画家已践行对景作画
或目识心记的写生方式，且已经用"写生手"描述山水画家，与"写
生"之内涵所指无异。如董逌《广川画跋》卷六《书范宽山水图》
云："观中立画，如齐王嗜及鸡跖，必千百而后足，虽不足者，犹若
有跖。其嗜者专也，故物无得移之。当中立有山水之嗜者，神凝
智解，得于心者，必发于外。则解衣磅礴，正与山林泉石相遇。虽
贲育逢之，亦失其勇矣。故能揽须弥尽于一芥，气振而有余，无复
山之相矣。彼含墨咀毫，受揖入趋者，可执工而随其后耶？世人
不识真山而求画者，叠石累土，以自诧也。岂知心放于造化炉锤
者，遇物得之，此其为真画者也。潞国文公尝谓宽于山水为'写生
手'，余以是取之。"① 范宽以山水而知名，"心放于造化炉锤者，遇
物得之"，故潞国文公以"写生手"来拟喻范宽之于山水。同时，范
宽谓"前人之法，未尝不近取诸物，吾与其师于人者，未若师诸物
也；吾与其师于物者，未若师诸心""天下皆称宽善与山传神"②。
元代胡祗遹《跋界画画语》亦谓："范宽住终南山十有九年，盖他

①［宋］董逌：《广川画跋》，于安澜编：《画品丛书》，上海：上海人民美术出版
　社，1982年，第307页。
②［宋］佚名：《宣和画谱》卷一一，于安澜编：《画史丛书》二，上海：上海人民美
　术出版社，1963年，第117页。

人之笔不足凭也。"① 从中可见,范宽于山水,近乎张璪所言"外师造化,中得心源",已按"写生"之方法画山水,故有"写生手"之称。当然,郭熙的论述更能说明宋人山水与"写生"之关联。郭熙云:"学画花者,以一株花置深坑中,临其上而瞰之,则花之四面得矣。学画竹者,取一株竹,因月夜照其影于素壁之上,则竹之真形出矣。学画山水者,何以异此? 盖身即山川而取之,则山水之意度见矣。真山水之川谷,远望之以取其势,近看之以取其质;真山水之云气,四时不同……"② 其以学画花者、画竹者之观察方法衬托学画山水者,提出"身即山川而取之"的观点,反复强调"真山水"。无论以何语词表述,宋人画山水的取景或观照方式及其内涵均指向对象的形、貌、意、趣等,将绘画作品与描述对象的客观性和真实性相联系。无论描绘对象为何,"传模客观物象"乃是关键所在。

　　由上文对相关文献的分析可知,五代两宋时期,"写貌"与"写真"的内涵与唐代相差无几,"写貌"运用于各类绘画题材,而"写真"多指描绘现实人物的"真容"。沈括提出,诸黄"写生"指代其绘画风格样式,但同时与"写真""写貌"词义相类似的"写生"一词,在宋代得到广泛应用,除人物画外,还涉及花鸟、虫鱼、畜兽、蔬果等内容,且蕴含了山水题材。

① [元]胡祗遹:《紫山大全集》卷一四,清文渊阁四库全书补配清文津阁四库全书本。
② [宋]郭熙:《林泉高致》,沈子丞编:《历代论画名著汇编》,北京:文物出版社,1982年,第67页。

三、"写貌""写真"及"写生"内涵的衍变

元代夏文彦《图绘宝鉴》记载涉及"写貌"一词者，多达二十余条。如该书卷四云"水丘览云……效米元晖作山水逼真，又善写貌"[1]；卷五谓顾逵（一作"达"）"画山水人物，并能写貌"[2]；沈麟"画山水学郭熙，兼能写貌"[3]。从这些记载可见，夏文彦除一如前代将"写貌"与人物并举外，又将"写貌"与山水并置，这在此前文献中是没有出现的。故夏氏所说的"写貌"，词义发生转变，已不再用来指称山水，仅被用来指写貌人物。此外，是书中"写真"一词出现了八次，多为辑录前人观点，如周昉"善画贵游人物，作士女多为秾丽丰肥之态，盖其所见然也。又善写真，兼移其神气，故无不叹其精妙"[4]；亦不乏有作写生意者，如李文才"工画人物屋木山水，善写真，时辈罕及，周昉之亚也"[5]。从夏文彦使用语词及其描述对象可知，"写貌"一词此时已很少用于山水题材，而"写真"一词仍多指为真人画像。"写生"一词经宋人在著述中的应用与传播，在元代被广泛接受和沿用，如《画继补遗》云赵孟坚"好古

①［元］夏文彦：《图绘宝鉴》卷四，于安澜编：《画史丛书》二，上海：上海人民美术出版社，1963年，第98页。

②［元］夏文彦：《图绘宝鉴》卷五，于安澜编：《画史丛书》二，上海：上海人民美术出版社，1963年，第134页。

③［元］夏文彦：《图绘宝鉴》卷五，于安澜编：《画史丛书》二，上海：上海人民美术出版社，1963年，第134页。

④［元］夏文彦：《图绘宝鉴》卷二，于安澜编：《画史丛书》二，上海：上海人民美术出版社，1963年，第18页。

⑤［元］夏文彦：《图绘宝鉴》卷二，于安澜编：《画史丛书》二，上海：上海人民美术出版社，1963年，第41页。

博雅,工画水墨兰、蕙、梅、竹、水仙,远胜着色,可谓善于写生"①;吴炳"工画花果禽鸟,真能写生,可夺造化"②。亦多用于花卉、禽鸟、蔬果之类,并未旁及人物与山水。

　　明清时期,"写貌""写真"虽仍大量出现在画学文献中,然这一时期的画学著述,多为抄录、集录前人之内容而成,故词义多与前代无异。当然,"写生"一词除用于花鸟画题材外,亦有文献将其扩及山水。董其昌《容台集》云:"写生与山水不能兼长,惟黄安叔能之,余所藏《勘书图》学李昇,《金盘鹁鸽》学周昉,皆有夺蓝之手,我朝则沈启南一人而已。此册写生更胜山水,间有本色,然皆真虎也。"③其《容台集》又云:"长蘅以山水擅长,余所服膺,乃其写生,又有别趣,如此册者,竹石花卉之类,无所不备,出入宋元,逸气飞动。"④董其昌将"写生"与"山水"并列,即说明此时"写生"题材仍沿袭前朝,专指花鸟、蔬果等内容,而不包含山水。《珊瑚网》载李因"山水、写生俱擅长"⑤,皆与之同理。且汪砢玉以"花果、草木、禽兽写生"来诠释"写"字⑥。又《(同治)苏州府志》载管韶成:"字云轩,廪贡生,少从邵渊耀游,诗古文有法度。兼擅山

①[元]庄肃:《画继补遗》,北京:人民美术出版社,1963年,第7页。
②[元]庄肃:《画继补遗》,北京:人民美术出版社,1963年,第9页。
③[明]董其昌著,邵海清点校:《容台集》,杭州:西泠印社出版社,2012年,第702页。
④[明]董其昌著,邵海清点校:《容台集》,杭州:西泠印社出版社,2012年,第707—708页。
⑤[明]汪砢玉:《珊瑚网》卷四二,清文渊阁四库全书本。
⑥[清]王原祁等纂辑:《佩文斋书画谱》卷一四,北京:中国书店,1984年,第369页。

水、写生。"① 又张庚《国朝画徵录》卷中云："王翚，字石谷，号耕烟外史，常熟人。幼嗜画，运笔构思，天机迸露，迥出时流……时武进恽寿平亦以山水自负，及见石谷，度不能及，则改写生以避之。"② 此则谓恽寿平见到王翚的山水画后，决定改画"写生"而放弃山水，文中"写生"则指花鸟、蔬果一类。诸类记载皆可证明，明清文献中凡以"兼""俱""皆""及""又""并"等字将"山水"与"写生"并举，则"写生"即指称花鸟、鱼虫、畜兽等。兹不赘述。

明代张宁《画牛记》载："……其间岸柳汀芜、水陆平远，殊有芳春意象，不特画牛而已。大抵写生状物与山水画不同，山水物理幽微，非精深未易识，至如花木禽兽妍嫒立见……"③ 又唐志契论《山水写趣》云："昔人谓画人物是传神，画花鸟是写生，画山水是留影，然则影可工致描画乎？"④ 皆指出了花鸟"写生"与山水画的区别，且"山水物理幽微，非精深未易识""然则影可工致描画乎？"当是古人多不将山水题材归于"写生"之原因。

这一时期，"写生"虽多用于花鸟、蔬果等题材，但也出现用"山水写生"者。明邓原岳《王叔鲁传》云："王叔鲁者……其从父昆仲善绘事，则叔鲁亦自以其意作山水写生，出其表也。"⑤ 又清代吴瞵《西斋集》云："吾友溪南朱易……予与实君招之，偕游东

① ［清］冯桂芬：《（同治）苏州府志》卷一〇二，清光绪九年刊本。
② ［清］张庚、刘瑗撰，祁晨越点校：《国朝画徵录·国朝画徵补录》，杭州：浙江人民美术出版社，2011年，第50—51页。
③ ［明］张宁：《方洲集》卷一八，清文渊阁四库全书本。
④ ［明］唐志契：《绘事微言》，北京：人民美术出版社，1984年，第4页。
⑤ ［明］邓原岳：《西楼全集》卷一四，明崇祯元年邓庆寀刻本。

山,尝据案作山水写生,数纸立就,间赋小诗,亦饶理致。"① 游东山而作"山水写生"。又《江震续志稿》云:"吴山秀,字晚青,岁贡生。诗宗三唐,不染纤靡矜躁之习,又工山水写生,沈德潜甚重之。"② 可证"写生"一词已拓展至山水领域无疑。

另外,需补充说明的是,"写生"一词在唐代张读《宣室志》中谓"一一如笔写生"即为用笔记录、描绘。宋代许顗《彦周诗话》云:"写生之句,取其形似,故词多迂弱。赵昌画黄蜀葵,东坡作诗云:'檀心紫成晕,翠叶森有芒。'揣摸刻骨,造语壮丽,后世莫及。"③ 可见"写生"亦衍生为文学的一种写作手法,以"取其形似"为主要特点。如清代浦起龙《读杜心解》卷一谓杜甫《义鹘行》"阴崖有苍鹰,养子黑柏巅"诗云:"中一段,先八句写生,笔笔叫绝。其来有声势,其击有精神,其负痛伏辜有波折。"④ 又,解读杜甫《天育骠图歌》"吾闻天子之马走千里"云:"起二句一提,下六句,都将真马出色写生,却用'是何'两字领起,则句句说真马,即句句是画马也。"⑤ 清仇兆鳌注杜甫《少年行》"马上谁家白面郎"句亦云:"此摹少年意气,色色逼真。下马坐床,指瓶索酒,有旁若无人之状,其写生之妙,尤在'不通姓氏'一句。"⑥ 诸如此类,皆可见

①[清]吴暻:《西斋集》,[清]冯金伯辑:《国朝画识》卷七,清道光刻本。
②[清]冯桂芬:《(同治)苏州府志》卷一〇六,清光绪九年刊本。
③[宋]许顗:《彦周诗话》,[清]何文焕辑:《历代诗话》,北京:中华书局,1981年,第385页。
④[清]浦起龙解:《读杜心解》卷一,清雍正二年至三年浦氏宁我斋刻本。
⑤[清]浦起龙解:《读杜心解》卷二,清雍正二年至三年浦氏宁我斋刻本。
⑥[唐]杜甫著,[清]仇兆鳌注:《杜诗详注》,北京:中华书局,2015年,第1070页。

"写生"一词被运用于文学领域，用来指通过文辞描述，客观再现对象形貌神态的写作手法。

　　整体上看，传统中国画的"写生"逐渐取代"写真"与"写貌"，"写生"的对象已涵括了中国画的各类题材。但就山水画而言，谢赫的"移写"，张璪的"外师造化，中得心源"，郭熙的"身即山川而取之"，黄公望的"皮袋中置描笔在内，或于好景处，见树有怪异，便当模写记之"，王履"吾师心，心师目，目师华山"，石涛"搜尽奇峰打草稿"等，既包括现场"传模客观物象"的作画方式，也包括目识心记，归而默写，还包括提炼概括而写山水之"影"。俞剑华论中国画写生："并无一定之停点，亦无一定之视点，更无一定之地平线，画者如坐飞机，左右回翔，如乘电梯，上下任意。故能近睹村树，远瞻遥山，上观峰顶，下瞰幽谷。左右逢源，取舍随心……撷其精华，去其糟粕，重行淘汰，重行组织……此种遗貌取神，不即不离之写生方法，乃国画之特长，为西洋固定方法所不及。"①准确地概括了山水画写生的方法和特点。随着西方绘画及其理论的介入，至20世纪，"写貌"与"写真"逐渐退出了画学术语范畴，很少被用及，而"写真"则多被用于新兴的摄影领域，一般指艺术照、写真集，广义上又泛指照片，甚而亦能包含所有的摄影题材。同时，"写生"一词在中西绘画中均被使用，其内涵发生衍变。今人却多将其理解为"现场写生"或"对景写生"。故就题材言，写生的内涵扩大；就作画、取材的方式言，写生的内涵缩小。目前，

①俞剑华：《国画研究》，桂林：广西师范大学出版社，2005年，第99—100页。

"写生"一词之所指,扩及所有绘画题材,凡以一切真实物象为创作对象的绘画行为皆包含在内。诚如阮璞所言:"释彦悰《后画录》始用'写生'一辞,后来则以之专指写貌活禽生卉,为花鸟画科之别称,近代更以之扩及于写貌一切有生、无生之物,凡属对看而写之者,俱得谓之'写生'。"①

──────────

①阮璞:《画学丛证》,上海:上海书画出版社,1998年,第220页。

第四章

「院画」与「文人画」：
两种绘画类型术语的构建

唐代张彦远以"密体""疏体"区分顾恺之、陆探微与张僧繇、吴道子绘画的风格，同时，唐代出现了脱胎于"汉画"的水墨画，与此前的设色绘画形成相互对应的风格样式，预示着中国画已不再是色彩绘画独占主流式的传承与发展。至明代，董其昌以"南宗""北宗"梳理唐代以来的绘画类型，提出了以李思训为首的北宗和以王维为鼻祖的南宗。这影响了美术史原有的著述结构和品评体系。尤其是"文人之画自王右丞始"一语更是成为后世构建"文人画"的主要理论依据，而"工匠画"或"院画"逐渐被视为"北宗"的主流。"院画"与"文人画"也演变成相互对应的画学术语和绘画流派，代表了中国画的两种主要的类型，承载着不同的审美观念。

第一节 "院画"与"院体"

一、"画院"与"院画"

（一）"画院"

中国古代画院具体的产生时间已不可考，然周代图画已设官分掌，且"在春秋、战国时期，也有许多养于诸侯国并服务于诸侯国的画工，如庄子《外篇》中所说的'宋元君将画图，众史皆至'，这些画史就是宋国的宫廷画家。汉代的'应诏画士''尚方画工'等也是直接服务于宫廷的画家"。① 东汉光和元年（178）春二月己

① 牛克诚：《色彩的中国绘画——中国绘画样式与风格历史的展开》，长沙：湖南美术出版社，2002年，第176页。

未，"始置鸿都门学生"。唐代李贤等注云："鸿都，门名也，于内置学。时其中诸生，皆敕州、郡、三公举召能为尺牍辞赋及工书鸟篆者相课试，至千人焉。"①鸿都门工书者甚众，如《书断》云："师宜官，南阳人。灵帝好书，征天下工书于鸿都门，至数百人，八分称宜官为最，大则一字径丈，小乃方寸千言……梁鹄字孟皇，安定乌氏人。少好书，受法于师宜官，以善八分知名，举孝廉为郎，灵帝重之，亦在鸿都门下。"②《魏书·术艺传》云："左中郎将陈留蔡邕采李斯、曹喜之法为古今杂形，诏于太学立石碑，刊载'五经'，题书楷法，多是邕书也。后开鸿都，书画奇能莫不云集，于时诸方献篆无出邕者。"③蔡邕即是鸿都门生。东汉置鸿都门学，门生善辞赋、工书，亦有善画者，后渐成"鸿都赋""鸿都书"及"鸿都画"之楷则，至此，预示着中国古代绘画机构的设立。

内廷开始设有专门的书画机构可追溯至东汉，后经历代沿革，在宋代达到鼎盛。此后各代，或专设画院，或设图画类官秩。画院成立，必有体制，遂成规矩准绳，故易生成范式，久之，则成典范。

唐代张彦远《历代名画记》卷三《叙自古跋尾押署》云："开元中，玄宗购求天下图书，亦命当时鉴识人押署跋尾。""十五年月日"后注云："王府大农李仙舟装背，内使尹奉祥监。是集贤画院

①［南朝宋］范晔：《后汉书》卷八，北京：中华书局，1965年，第341页。
②［唐］张怀瓘：《书断》，上海书画出版社、华东师范大学古籍整理研究室选编：《历代书法论文选》，上海：上海书画出版社，1979年，第182页。
③［北齐］魏收：《魏书》卷九一，北京：中华书局，1974年，第1962—1963页。

书画。"①是书卷九又云："法明尤工写貌，图成进之，上称善，藏其
本于画院。后数年，上更索此图，所由惶惧，赖康子元先写得一本
以进，上令却送画院，子元复自收之。子元卒，其子货之，莫知所
在，今传摹本。"②由此可知，唐玄宗时设有"集贤画院"，但非专门
从事绘画创作的画院，而是兼收藏历代名画的"藏画院"。

五代、北宋初便已设图画院，招收学生。北宋郭若虚《图画见
闻志》卷三云："赵光辅，华原人，工画佛道，兼精蕃马。笔锋劲利，
名刀头燕尾。太祖朝为图画院学生，故乡里呼为赵评事，许昌开
元、龙兴两寺，皆有画壁。浴室院地狱变尤佳。有《功德》《蕃马》
等传于世。"③北宋画院招收学生，有生徒，亦设有艺学、祇候、待
诏（翰林待诏）等职。其中，有被罢免者，如陈用志（《图画见闻志》
卷三），亦有后为官者，如能仁甫④，还有授待诏而不就者，如石
恪、庞崇穆等。据《宣和画谱》卷一一记载，郭熙为"御画院艺学"，
而陈用志为图画院祇候、高克明为图画院待诏，赵幹"事伪主李
煜，为画院学生"。宋代画院多以帝王年号设置，如熙宁画院、宣
和画院，南渡后又有南宋画院（绍兴画院）。

清代厉鹗《南宋院画录》，记载了南宋画院"自李唐以下凡
九十六人"及其事履。胡敬谓"昔钱塘厉鹗著《南宋院画录》八卷，
采摭该博，已邀四库馆收入。惜其书沿《武林旧事》之误，兼收马

①［唐］张彦远：《历代名画记》，北京：人民美术出版社，1963年，第41页。
②［唐］张彦远：《历代名画记》，北京：人民美术出版社，1963年，第175页。
③［宋］郭若虚：《图画见闻志》卷三，北京：人民美术出版社，1963年，第70页。
④《画继》云："能仁甫，以字行。本画院出身，官至县令。长于佛像、山水，世多
　观音。"（［宋］邓椿：《画继》，北京：人民美术出版社，1963年，第76页）

和之画帧,和之绍兴间登第,官至侍郎,非画院流。其失与《画徵录》之称王时敏为画院领袖等。盖画院名手,不离工匠,词臣供奉,皆科第之选,流派迥别。"①胡敬所作《国朝院画录序》对东汉至明代供职于内廷的画家及官秩进行列举,今汇总为下表②。

后汉至明代供职内廷画家及其官秩		
朝代	**官秩**	**画家姓名**
后汉	待诏尚方	刘且、杨鲁
南齐	待诏秘阁	毛惠秀
梁	直秘阁知画事	张僧繇
北齐	待诏文林馆	萧放
唐	开元馆画直	杨算、张赞、邵钦齐
	史馆画直	杨宁
	供奉内教博士	吴道元
	武德南薰中尚等使	陈义
	直集贤	朱抱一、任直亮、倪麟
	召入供奉	韩幹、陈闳、卢珍
	翰林供奉	常重允
	翰林待诏	李士昉、吕峣、高道兴、赵德齐、竹虔
石晋	待诏	王仁寿
前蜀	翰林待诏	房从真、杜子环、宋艺、杜觐龟
后蜀	翰林待诏	赵忠义、蒲师训、蒲延昌、张政、阮知海、阮惟德、杜敬安、高从遇、黄筌、黄居宝、李文才
	翰林祗候	徐德昌

① [清]胡敬:《崇雅堂文钞》卷一,清道光二十六年刻本。
② [清]胡敬:《崇雅堂文钞》卷一,清道光二十六年刻本。

续表

后汉至明代供职内廷画家及其官秩		
朝代	官秩	画家姓名
南唐	翰林待诏	顾闳中、周文矩、高太冲、朱澄、曹仲元、王齐翰、梅行思
	翰林供奉	常粲
	翰林司艺	解处中
	内供奉	卫贤
	画院学士	赵幹
	后苑副使	董源
北宋	翰林待诏	黄居寀、黄惟亮、王瓘、王霭、高文进、高怀节、牟谷、荀信、卑显、任从一、裴文睍、侯文庆、董祥、钟文秀、台亨、王可训
	翰林应奉	张戬
	翰林画史	张择端
	翰林入阁供奉	戴琬
	图画院待诏	高益、董羽、王凝、燕文贵、王道真、蔡润、黄宗道、朱渐、高克明、和成忠、马贲
	图画院祗候	厉昭庆、吕拙、勾龙爽、李雄、陶裔、屈鼎、高元亨、陈用志、支选、梁忠信、葛守昌、高怀宝
	图画院艺学	赵元长、夏侯延祐、刘文通、崔白、李吉
	御画院艺学	郭熙、徐易、徐白
	图画院学生	赵光辅、侯封、石珏、刘坚
	画学谕	张希颜
	画学正	陈尧臣
	试宗室艺业赐进士出身	赵士晛

续表

后汉至明代供职内廷画家及其官秩		
朝代	官秩	画家姓名
辽	翰林待诏①	陈升
	同知南院宣徽事	耶律庆履
金②	御前应奉	黄谒
元	诸色人匠提举	杨叔谦
	艺文监照磨	宋敏
	金门待诏	周朗
	秘书监丞	何思敬
	提举梵像监	莱可观
明	文渊阁待诏	陈远
	武英殿待诏	边文进
	华盖殿供御	马时旸
	直仁智殿	上官伯达、戴文进、谢廷循、石说、李在、周文靖、沈政、张乾、林时、詹钟礼、詹林宁、朱端、曾和
	供奉翰林文字	唐肃
	供事内殿	顾炳
	供事内府	盛著、郭纯、张广
	内供奉	郭文通
	直秘殿	吕文英

① 按:《辽史》卷四七谓"翰林画待诏陈升"（[元]脱脱等撰:《辽史》卷四七,清乾隆武英殿刻本）。
② 按:金亦设有画院,武宗元事金昌宗而居画院,此胡敬未载（[明]李日华:《六研斋笔记》卷二,明刻清乾隆修补本）。

续表

后汉至明代供职内廷画家及其官秩		
朝代	官秩	画家姓名
	直内殿为序班	杨节
	文思苑副使	许伯明
	试画品中书	钟士昌
	锦衣指挥	商喜、吕纪
	锦衣镇抚	周鼎新、郑时敏、郑文英、林郊
	锦衣千户	谢环、王谔、张一奇
	锦衣百户赐画状元	吴伟
注：被征召承恩宠，登画学隶画院，而官秩无考，及官他秩者未备载。		

表中胡敬所列亦有阙漏，如周密《武林旧事》卷六《诸色伎艺人》载有"御前画院"，其画家有"马和之、苏汉臣、李安中、陈善、林春、吴炳、夏圭、李迪、马远、马璘"①，胡氏之书未作辑录。胡敬所载，虽非历代内廷的所有画家，但从中可大体见出历代图画官秩之设置。胡敬还强调："敬忝预编纂之末，得周览群工墨妙，并追纪初续编所录，排比成卷，亦思综辑前代院画，以补厉鹗之阙，有志未逮，且快睹群工之秉制敕摹景庆，卷轴浩衍，望洋而惊，持较汉代以至明季所流传，畦径隘而真伪杂糅，悉等诸自桧以下可矣。"②胡氏将历代供职内廷画家所作皆视为"院画"，故谓补厉鹗《南宋院画录》之阙，但是，在内廷的画家，也并非全部隶属画院。若依其观点，内廷画家所作，皆可谓院画。

① [宋]周密：《武林旧事》卷六，民国景明宝颜堂秘籍本。
② [清]胡敬：《崇雅堂文钞》卷一，清道光二十六年刻本。

（二）"院画"

"院画"一词,在宋代周密《志雅堂杂钞》卷下已明确提出。其文云:"十二月初三日,又出周昉画,徽宗御题,向藏张受益处。有张南本《勘书图》,高宗题。有顾闳中画《明皇学梧桐图》,类院画,却自佳,甚长,本乔氏物。"① "宣和末,画人赵林所作《豫章逢故人》双幅,凡四大船一小船,远见豫章城郭,虽甚精,然不过院画耳。"② 周密记载顾闳中画《明皇学梧桐图》和赵林《豫章逢故人》,以"类院画""然不过院画耳"诸语以示对顾画和赵画的鉴赏,并未说明"院画"的具体所指。牛克诚指出:"就'院画'这个概念而言,它的第二和第三种时间分别是南宋和元末,但这并不意味着院画这个事物本身就产生在南宋。事实上它要早于南宋,只是到了南宋才有'院画'这一概念而已。"③ 同时,他将"翰林图画院"视为中国古代画院的第一个时期,从风格样式的视角,将翰林图画院的风格面貌分为五代时期、北宋前期、北宋中期、北宋后期和南宋时期,并分别论述了各个时期院画的特点。④ "院画"这一语词的内涵在古代画学文献中的记载与诠释并不统一,概括而论,主要侧重于两个方面。

①［宋］周密:《志雅堂杂钞》卷上,清粤雅堂丛书本。
②［宋］周密:《志雅堂杂钞》卷下,清粤雅堂丛书本。
③牛克诚:《色彩的中国绘画——中国绘画样式与风格历史的展开》,长沙:湖南美术出版社,2002年,第189页。按:该书提出,研究古籍时,一个概念的"名"与"实"的关系具有三种"历史"相位:一是这个概念所指代的事物在历史上实际出现的时间,二是指代这个事物的那个概念产生的时间,三是那个概念在文献中最早出现的时间。
④牛克诚:《色彩的中国绘画——中国绘画样式与风格历史的展开》,长沙:湖南美术出版社,2002年,第179页。

　　（一）如前文胡敬所言，内廷画家或画院画工所绘，皆可谓"院画"。后世文献对院画的记载，却多是针对北宋画院画家的作品而言，且可概括为以下几个特点。

　　首先，"院画"多围绕一定的主题或"圣意"进行创作。如《重装黄筌雀哺雏卷题梁先生序赞后（序赞附）》云："江阴王库使家藏黄筌《雀哺雏》，后有后村诗跋。尝闻古院画，率皆有名义，是三雀者，殆取《诗》《礼》《春秋传》三爵之义欤？筌，蜀人，故云浣花溪耳。"①"院画"一词被运用，且因黄筌之画而谈及"古院画"。黄筌的绘画风格样式，是北宋初期院画的范式，代表了当时画院的画风及其审美趣向。《梦溪笔谈》云："国初，江南布衣徐熙、伪蜀翰林待诏黄筌皆以善画著名，尤长于画花竹。蜀平，黄筌并子居宝、居寀、居实、弟惟亮，皆隶翰林图画院，擅名一时。其后江南平，徐熙至京师，送图画院品其画格。诸黄画花妙在赋色，用笔极新细，殆不见墨迹，但以轻色染成，谓之'写生'……熙之子乃效诸黄之格，更不用墨笔，直以彩色图之，谓之没骨图。工与诸黄不相下，筌等不复能瑕疵，遂得齿院品。然其气韵皆不及熙远甚。"②黄筌与子居宝、居寀、居实及其弟惟亮，均在翰林图画院，诸黄的"写生"成为当时院画的主要样式，作者认为徐崇嗣"没骨图"气韵远不及徐熙，却"得齿院品"，由此可见，不同时段的院画具有一定的审美趣向及与之对应的绘画范式。

────────────

① ［元］王逢：《梧溪集》卷一，清知不足斋丛书本。按：诗云："黄筌三雀寓官规，刘笔梁文重秉彝。野净草熏风日美，冥鸿亭上看多时。"
② ［宋］沈括撰，金良年点校：《梦溪笔谈》卷一七，北京：中华书局，2015年，第164页。

　　邓椿《画继》卷一《圣意》也有记载："乱离后有画院旧史,流落于蜀者二三人。尝谓臣言,某在院时,每旬日,蒙恩出御府图轴两匣,命中贵押送院,以示学人。仍责军令状,以防遗坠渍污。故一时作者,咸竭尽精力,以副上意。其后宝箓宫成,绘事皆出画院。上时时临幸,少不如意,即加漫垩,别令命思。虽训督如此,而众史以人品之限,所作多泥绳墨,未脱卑凡。殊乖圣王教育之意也。"① 邓椿所言,暗示当时画院画家的绘画创作,"咸竭尽精力,以副上意",完全是为了迎合圣意而作画。"绘事皆出画院",且画院众史"所作多泥绳墨,未脱卑凡"。该书卷一〇对宋代画院的建制及其职责也作了较为详细的说明,其文云:"祖宗旧制,凡待诏出身者,止有六种,如模勒、书丹、装背、界作、种飞白笔、描画栏界是也。徽宗虽好画如此,然不欲以好玩辄假名器,故画院得官者,止依仿旧制,以六种之名而命之,足以见圣意之所在也。本朝旧制,凡以艺进者,虽服绯紫,不得佩鱼。政、宣间独许书画院出职人佩鱼,此异数也。又诸待诏每立班,则画院为首,书院次之。如琴院、棋、玉、百工,皆在下。又画院听诸生习学,凡系籍者,每有过犯,止许罚直,其罪重者,亦听奏裁。又他局工匠,日支钱谓之食钱,惟两局则谓之俸直,勘旁支给,不以众工待也。睿思殿日命待诏一人能杂画者宿直,以备不测宣唤,他局皆无之也。"② 从中可知,宋徽宗时,设有模勒、书丹、装背、界作、种飞白笔、描画栏界等待诏,其中,模勒、界作及描画待诏等均与图画有关,且"诸待诏每

①［宋］邓椿:《画继》,北京:人民美术出版社,1963年,第5—6页。
②［宋］邓椿:《画继》,北京:人民美术出版社,1963年,第124—125页。

立班，则画院为首"。

其次，北宋画院召试画工及品评作品，对"形似"的要求胜于笔法，亦有命题创作，考察画家的画艺。《画继》又云："图画院，四方召试者源源而来，多有不合而去者。盖一时所尚，专以形似，苟有自得，不免放逸。则谓不合法度，或无师承，故所作止众工之事，不能高也。"①"专以形似"是图画院召试的主要标准和法度，师承渊源则是主要依据。又："凡取画院人，不专以笔法，往往以人物为先。盖召对不时，恐被顾问，故刘益以病贽异常，虽供御画，而未尝得见，终身为恨也。"②从邓椿的记载可略窥宋代画院的建制、风格样式及画家风尚。时人亦有认为画院画人所画作品，与古画相比，多倾向于低俗。如《鹍雀赋辨》云："顷传长安人有得思王真迹《鹍雀赋》者……其末又有子建画像，神气甚俗，衣冠笔势亦若今画院画史所为，前人画不如此也。"③"神气甚俗"是黄伯思对子建画像的评价，将其归为画院画史所画，亦从侧面反映出，画院画史的作品，在整体绘画风格样式及用笔上已形成了一定的模式或范式。

北宋徽宗朝画院画工的录用，已经昭示了画院的审美趣向，以及绘画主题与画意的倾向，"院画"也终会成为"圣意"的附庸。汤垕《古今画鉴》云："徽宗性嗜画，作花鸟、山石、人物，入妙品；作墨花、墨石，间有入神品者。历代帝王能画者，至徽宗可谓尽意。当时设建画学诸生试艺，如取程文等高下为进身之阶，故一时技

① [宋] 邓椿：《画继》，北京：人民美术出版社，1963年，第125页。
② [宋] 邓椿：《画继》，北京：人民美术出版社，1963年，第125—126页。
③ [宋] 黄伯思：《东观余论》，北京：人民美术出版社，2010年，第51—52页。

艺,皆臻其妙。尝命学人画孔雀升墩障屏,大不称旨,复命余子次第呈进,有极尽工力亦不得用者,乃相与诣阙,陈请所谓。旨曰:凡孔雀升墩,必先左脚,卿等所图俱先右脚。验之,信然,群工遂服。其格物之精类此。当承平盛时,四方贡献珍禽异石,奇花佳果无虚日。徽宗乃作册图写,每一枝二叶,十五板作一册,名曰宣和睿览集,累至数百及千余册。余度其万几之余,安得闲暇至于此,要是当时画院诸人仿效其作,特题印之耳。然徽宗亲作者,余自可望而识之。"①徽宗善画,宣和画院诸人仿效,故徽宗时期的院画是以宋徽宗的审美及其绘画样式为蓝本而建立范式的。又,《绘事微言》载:"政和中,徽宗立画博士院,每召名工,必摘唐人诗句试之。尝以'竹锁桥边卖酒家'为题,众皆向'酒家'上着工夫,惟李唐但于桥头竹外挂一酒帘,上喜其得'锁'字意。又试'踏花归去马蹄香',众皆画马画花,有一人但画数蝴蝶飞逐马后,上亦喜之。又一日,试'万绿丛中红一点',众有画杨柳楼台一美人者,有画桑园一女者,有画万松一鹤者,独刘松年画万派海水,而海中一轮红日,上见之大喜,喜其规模阔大立意超绝也。凡喜者皆中魁选。"②

另外,画院画家除绘画创作外,还承担地图绘制,古画临摹、仿制等职责,这便要求其必须以"似""真""像"的标准对待图像,从而影响了个人性情和笔墨意趣的发挥。如宣和画院周怡,"宣

①[元]汤垕:《古今画鉴》,卢辅圣主编:《中国书画全书》第二册,上海:上海书画出版社,1993年,第899页。

②[明]唐志契:《绘事微言》,北京:人民美术出版社,1984年,第106—107页。

和末承应，摹仿唐画有可观"①。又："（神宗熙宁四年二月）甲戌，召监单州酒税、太常丞、集贤校理赵彦若归馆，管勾画天下州、府、军、监、县、镇地图。先是，中书差图画院待诏绘画，上批：恐须差有记问朝臣一人稽考图籍，庶不失真。故命彦若领之。"②此例便可证画院待诏绘制地图之事。元代王绎论"院画"云："宋画院众工，凡作一画，必先呈稿，然后上真。所画山水、人物、花木、鸟兽种种臻妙。"③"凡作一画，必先呈稿"，足见画院画工的创作虽带有自己的创作思维与意识，但大多受内廷及其相关品评者思维的影响，其思想与精神的表达亦受别的因素的束缚。因此，宋代画院画工所作，渐成范式，陈陈相因，缺乏新意，后世多持贬斥态度。如明代陈继儒《题李茂承诗草》云："昔人论画，一要人品高，二要师法古。宋画院待诏诸君以粉墨贾宠，虽间有名家，然于米颠、倪迂颉颃而称伯仲，则难雁行。盖两公以清虚寥廓之意，不能有所寄而稍稍露于笔楮之间，非俗子所得而望其藩篱者也。"④又，张羽《米南宫云山歌》云："古之画法不复见，六朝人物留遗谱。后来山水出新意，二李三王差可睹。洪谷之后有荆、关，营丘浑雄独造古。华原处士志奇崛，余子纷纷何足数。郭熙平远疑有神，北苑烂漫皆天真。画院宣和众史集，俗笔姿媚非吾伦。岂知南宫迥不

①［元］汤垕：《古今画鉴》，卢辅圣主编：《中国书画全书》第二册，上海：上海书画出版社，1993年，第900页。
②［宋］李焘：《续资治通鉴长编》卷二二〇，北京：中华书局，1995年，第5354—5355页。
③［清］王原祁等纂辑：《佩文斋书画谱》卷一二，北京：中国书店，1984年，第308页。
④［明］陈继儒：《陈眉公集》卷六，明万历四十三年刻本。

群,一扫千古丹青尘。"①谓宣和画史之画,"俗笔姿媚"。在这样的社会文化环境中,人们多将院画视为缺乏画家主体精神与笔墨情趣的庸工之作,然如贾师古、梁楷、石恪等画院待诏,虽赐金带而不受是否真有其事已不得而知,但却成为追慕高古之风,进而推崇他们绘画的凭借。如夏文彦《图绘宝鉴》云:"梁楷……嘉泰年画院待诏,赐金带,楷不受,挂于院内,嗜酒自乐,号曰梁风子。院人见其精妙之笔,无不敬伏,但传于世者皆草草,谓之减笔。"②

宋代画院的建立,集中了大批画家和画工,并分学生、祗候、待诏等层次,待诏复分御前待诏、赐绯鱼袋、赐金带等。因宋画多为画院画家所作,故后世多以院画代指宋画。明代高濂《论画》云:"余自唐人画中,赏其神具画前,故画成神足。而宋则工于求似,故画足神微。宋人物趣迥迈于唐,而唐之天趣则远过于宋也。今之评画者以宋人为院画,不以为重,独尚元画,以宋巧太过而神不足也。然而,宋人之画亦非后人可造堂室,而元人之画敢为并驾驰驱,且元之黄大痴,岂非夏、李源流?而王叔明亦用董、范家法,钱舜举、黄筌之变色,盛子昭乃刘松年之遗派。赵松雪则天分高朗,心胸不凡,摘取马和之、李公麟之描法,而得刘松年、李营丘之结构,其设色则祖赵伯驹、李嵩之浓淡得宜,而生意则法夏圭、马远之高旷宏远。及其成功,而全不类此数辈,自出一种温润清雅之态,见之如见美人,无不动色。此故迥绝一代,为士林名画,

① [明]钱谷:《吴都文粹续集》卷二五,清文津阁四库全书本。
② [元]夏文彦:《图绘宝鉴》卷四,于安澜编:《画史丛书》二,上海:上海人民美术出版社,1963年,第104页。

然皆法古,绝无邪笔。"① 以唐、宋画进行对比,认为唐画尚"神",
重天趣,"画成神足";宋画"工于求似",重物趣,"画足神微",时人
遂视"宋画"为院画。

唐志契《绘事微言》论"山水写趣"云:"山水原是风流潇洒之
事,与写草书行书相同,不是拘挛用工之物。如画山水者,与画工
人物、工花鸟一样,描勒界画妆色,那得有一毫趣否。是以虎头之
满壁沧洲,北苑之若有若无,河阳之山蔚云起,南宫之点墨成烟
云,子久、元镇之树枯山瘦,迥出人表,皆毫不着象,真足千古。若
使写画尽如郭忠恕、赵松雪、赵千里,亦何乐而为之? 昔人谓画人
物是传神,画花鸟是写生,画山水是留影,然则影可工致描画乎?
夫工山水,始于画院俗子,故作细画,思以悦人之目而为之,及一
幅工画虽成,而自己之兴已索然,是以有山林逸趣者,多取写意山
水,不取工致山水也。"② 提倡"毫不着象"的写意山水,而贬低"拘
挛用工之物"的"工画"山水。唐志契又云:"画有价,时画之或工
或写,时名之或大或小分焉,此相去不远者也。亦在人重与不重
耳,至或名人古画,那有定价……伯鸾曾为翰林待诏,诠定院画优
劣,故一时画家都以黄氏爱憎为宗,以其能赏识也。"③ 其又论"院
画无款"曰:"宋院画众工,凡作一画,必先呈稿本,然后上其所画
山水人物花木鸟兽,多无名者。今国朝内画水陆及佛像亦然,金
碧辉灿,亦奇物也。唐伯虎常笑人以无名人画辄填写假款,如见

① [明]高濂:《遵生八笺》卷一五《燕闲清赏笺》中卷,明万历刻本。
② [明]唐志契:《绘事微言》,北京:人民美术出版社,1984年,第3—4页。
③ [明]唐志契:《绘事微言》,北京:人民美术出版社,1984年,第32页。

牛必戴嵩,见马必韩幹之类,岂非削圆方竹,重漆古琴乎?"① 朱谋
垔论"无名画"亦云:"古画无名款者多画院,进呈卷轴,皆有名大
家,乃御府画也。世以无名人画即填某人款字,深为可笑。"② 认
为古画"无名款者多画院",亦可见,宋代院画多无名款。

　　(二)"院画"专指南宋画院画工所作的"南宋院画"。董其昌
跋《叔明仿巨然山水》云:"画家以皴法为第一义,皴法中以破网、
解索为难,惟赵吴兴得董、巨正传,要用此皴法,脱尽画院庸史习
气。叔明是承旨甥,故犹似舅。此幅置吴兴画中,不复可辨也。"③
由"画院庸史习气"一语可知,董其昌没有将身为南唐"后苑副使"
董源的作品视为"院画",而是以"皴法"作为判断的依据,并从中
区分南宗与北宗用笔的异同,且其"南北宗论"中,仅谓"马、夏及
李唐、刘松年,又是李大将军之派,非吾曹当学也"。因此,董其昌
所言"院画",仅指"南宋院画"耳。又,《画史会要》卷五论"宋画"
曰:"评者谓之院画,不以为高,谓巧太过而神不足也。不知宋人
之画,亦非后人可造堂室,如李唐、刘松年、马远、夏圭,此南渡以
后四大家也。画家虽以残山剩水目之,然可谓精工之极。"④ 其虽
论"宋画",但所列画家均为南渡后四大家。

　　宋杞《李晞古伯夷叔齐采薇图卷》云:"宋高宗南渡,创御前
甲院,萃天下精艺良工,画师者亦与焉。院画之名,盖始诸此。自

①[明]唐志契:《绘事微言》,北京:人民美术出版社,1984年,第33页。

②[明]朱谋垔:《画史会要》卷五,清文渊阁四库全书本。

③[清]卞永誉纂辑:《式古堂书画汇考》四,杭州:浙江人民美术出版社,2012
　年,第1937页。

④[明]朱谋垔:《画史会要》卷五,清文渊阁四库全书本。

时厥后，凡应奉待诏所作，总目为院画，而李唐其首选也。"① 其明确指出，宋高宗南渡之后，创立画院，招集天下画师，"凡应奉待诏所作"，皆为院画。《四库全书总目》于厉鹗《南宋院画录》提要云："自和议既成以后，湖山歌舞，务在粉饰太平。于是仍仿宣和故事，置御前画院，有待诏、祗候诸官品，其所作即名为院画。当时如李唐、刘松年、马远、夏珪等，有四大家之称。说者或谓其工巧太过，视北宋门径有殊。然其初尚多宣和旧人，流派相传，各臻工妙。专门之艺，实非后人所及，故虽断素残缣，收藏者尚以为宝。"② 指出了宋高宗置御前画院，粉饰太平的目的，谓"待诏、祗候诸官品，其所作名为院画"。并录"自李唐以下，凡九十六人，每人详其事迹，而以诸书所藏真迹题咏之类附于其下"③。然，厉鹗在《南宋院画录》自序中谓："宋中兴时，思陵几务之闲，癖耽艺学，命毕长史开榷场，收北来散佚书画，而院人粉缋，往往亲洒宸翰，以宠异之。故百余年间，待诏、祗候，能手辈出，亦宣、政遗风也。顾李唐以下，如《晋文公复国图》《观潮图》之类，托意规讽，不一而足。"④ 实际上，宋杞、厉鹗的论述均明确指出，"院画"即南宋画院画工所作，也暗含了评判"院画"的标准及其特点，一是作画者为画院画工，二是画家依"圣意"作画。另外，"院画"亦有"托意规讽"之特点。

① [明]汪砢玉：《珊瑚网》卷二九，清文渊阁四库全书本。
② [清]永瑢等：《四库全书总目》卷一一三，北京：中华书局，1965年，第969页。
③ [清]永瑢等：《四库全书总目》卷一一三，北京：中华书局，1965年，第969页。
④ [清]厉鹗辑，胡易知点校：《南宋院画录》，杭州：浙江人民美术出版社，2016年，序言第1页。

因此，古代文献中对"院画"的理解与诠释，出现了两个主要倾向：一是画院画史所画的作品皆可谓"院画"，这是一个生成于五代北宋，并不断延续直至清代的"院画"的范畴。如清代胡敬视明代郭文通、戴进等"游艺于画院"的画家作品及后世画院名手和工匠所作皆为"院画"，且著录于《国朝院画录》。"敬忝预编纂之末，得周览群工墨妙，并追纪初续编所录，排比成卷。亦思综辑前代院画，以补厉鹗之阙。"并辑录清代院画家及其绘事。二是将南宋画院画家的作品视为"院画"，乃是对"南宋院画"整体风貌的评判与概括，且融入了品评者对前人绘画样式的鉴别准则。

二、"院体"

"院体"，初指书法风格，后在此基础上，生成了作为画学术语的"院体"，代表一种绘画风格样式。

（一）书法之"院体"。宋陈思《书小史》云："吴通玄，海州人。与弟通微皆博学，善文章，并侍太子游。德宗立弟兄踵为翰林学士并知制诰，通微工行草书，翰林习之，号院体。"[①] 这里的"院体"，乃指晚唐形成的一种书风。然，陈槱《负暄野录》卷上谓"小王书"："世称'小王书'，盖称太宗皇帝时王著也。本学虞永兴书，其波磔加长，体尚妩媚，然全无骨力。方上集刊法帖时，著预校定，识鉴凡浅，不无谬误。如列王坦之于逸少诸子间，意谓名皆从'之'。殊不知坦之乃王述之子，自太原王耳，非琅邪族也。黄长

①［宋］陈思：《书小史》卷一〇，卢辅圣主编：《中国书画全书》第二册，上海：上海书画出版社，1993年，第573页。

睿《志》及《书苑》云：'僧怀仁集右军书唐文皇制《圣教序》,近世翰
林侍书辈学此,目曰院体,自唐世吴通微兄弟已有斯目。'今中都
习书诰敕者,悉规仿著字,谓之'小王书',亦曰'院体',言翰林院
所尚也。"① 据此可见,书法中的"院体",一是指北宋早期翰林侍
书辈学《圣教序》,而形成的书法风格；二是指唐末吴通微兄弟学
《圣教序》,后被北宋翰林院习书者所尚,故被称之为"小王书"或
"院体",因此,二者均属承继僧怀仁集《圣教序》演变而形成的书
法风格。他如《庚子销夏记》卷六所云："怀仁《圣教序》乃集右军
书,宋人极薄之,呼为院体,院中人习以书诰敕,士大夫不学之也。
赵子固云：'其中逸笔,不知怀仁从何处取入,使人未学他书先学
此,殊为可恶。'子固深于书学者,故其言如此。"② 指出"院体"的
概念由此而生。

政和四年(1114)四月二十四日黄伯思《跋集逸少书〈圣教序〉
后》云："《书苑》云：唐文皇制《圣教序》,时都城诸释逶弘福寺怀仁
集右军行书勒石,累年方就。逸少剧迹咸萃其中。今观碑中字与
右军遗帖所有者纤微克肖,《书苑》之说信然。然近世翰林侍书辈
多学此碑,学弗能至,了无高韵,因自目其书为院体。由唐吴通微
昆弟已有斯目,故今士大夫玩此者少。然学弗至者自俗耳,碑中
字未尝俗也,非深于书者不足以语此。"③ 黄氏认为,《圣教序》"纤
微克肖",翰林侍书辈学之,"学弗能至,了无高韵",偏于低俗。

①[宋]陈槱：《负暄野录》,上海书画出版社编、华东师范大学古籍整理研究室
　选编：《历代书法论文选》,上海：上海书画出版社,1979年,第378页。
②[清]孙承泽：《庚子销夏记》卷六,上海：上海古籍出版社,2011年,第110页。
③[宋]黄伯思：《东观余论》,北京：人民美术出版社,2010年,第133页。

《杨亿谈苑》云："翰林学士院自五代已来，兵难相继，待诏罕习正书，以院体相传，字势轻弱，笔体无法。凡诏令刻碑，皆不足观。太宗留心笔札，即位之后，募求善书，许自言于公车置御书院，首得蜀人王著，以士人任簿尉，即召为御书院祗候，迁翰林侍书。著善草隶，独步一时。时智永禅师《真草千字文》缺数百字，著补之刻石，但见形范而无神妙，世亦宝重之。"此段文字被《佩文斋书画谱》单独摘出，并以"宋院体书"①标目，而"字势轻弱，笔体无法"则被认为是"院体书"的主要特点。钱易《南部新书》卷六云："中土人尚札翰，多为院体者。贞元年中，翰林学士吴通微，尝攻行草，然体近吏。故院中胥吏多所仿效，其书大行于世，故遗法迄今不泯，其鄙拙则又甚矣。"②据其所言，尚札翰者多为院体，将院体与"札翰"联系，非谓吴通微"体近吏"之书风。且曾慥编《类说》，摘录钱易此段文字，并冠以"院体"之名，以此诠释院体，但文字稍有差异，将"然体近吏"易为"院体近吏"。③《贾氏谭录》也辑录了《南部新书》之内容，文辞完全相同。④

明清对"院体"书风多有记载，且褒贬不一。王世贞《嵩岳庙碑铭》云："《嵩岳中天王庙碑》，卢崖州撰，有唐季衰薾之风，孙崇望盖以书待诏者，运笔固圆熟，毋乃通微院体之遗耶。"⑤王世贞认为，院体有"唐季衰薾之风"，而"运笔固圆熟"当属吴通微院体

①［清］王原祁等纂辑：《佩文斋书画谱》卷二，北京：中国书店，1984年，第25页。
②［宋］钱易：《南部新书》卷六，清文渊阁四库全书本。
③［宋］曾慥编：《类说》卷一五，清文渊阁四库全书本。
④［宋］张洎：《贾氏谭录》，清守山阁丛书本。
⑤［明］王世贞：《弇州四部稿》卷一三六，明万历刻本。

之遗风。《剡溪漫笔》卷五《院体中书体》云："唐时士人札翰,多为院体。贞元年中,翰林学士吴通微攻行草,然体近吏,院中吏胥多所仿效,其书大行于世,遗法至宋初犹存,其鄙拙则又甚焉。国朝正德中,姜太仆立纲以楷书供奉西省,字体端重,但近于俗,一时殿阁诸君及诸司吏胥皆翕然宗之,迄今无改,谓之中书体。乃其鄙拙,亦日以盛矣。"①视吴通微之后的"院体"书法更多地承袭其鄙拙。

然《石墨镌华》卷五《宋修唐太宗庙碑》云："宋承五季,文靡极矣,此李莹奉敕为之者,猥冗不称。孙崇望书全出吴通微,昔人谓之院体。院体即如今所谓中书体,盖诮之也。余谓通微书清逸有法,得《圣教》少许结构,便足名家。崇望犹是通微之亚,然在宋初可谓步趋唐法者矣。"②将"院体"与"中书体"书风视为一类,认为吴通微书"清逸有法",而孙崇望书则是宋初"步趋唐法者"。

清刘熙载对书学"院体"之源流进行追溯,指出："学《圣教》者致成为院体,起自唐吴通微,至宋高崇望、白崇矩益贻口实。故苏、黄论书,但盛称颜尚书、杨少师,以见与《圣教》别异也。其实颜、杨于《圣教》,如禅之翻案,于佛之心印,取其明离暗合。院体乃由死于句下,不能下转语耳。小禅自缚,岂佛之过哉!"③《怀仁圣教序》为"小王书",亦被称为"院体",之后书学中"院体",多指"通微院体",即晚唐吴通微的书法风格及其流派。清人毕沅将其

①［明］孙能传:《剡溪漫笔》卷五,明万历四十一年孙能正刻本。
②［明］赵崡:《石墨镌华》卷五,清知不足斋丛书本。
③［清］刘熙载:《艺概》卷五,杭州:浙江人民美术出版社,2017年,第159页。

特点概括为"用《集圣教序》笔意,而加丰润者"①。似可互相发明。

（二）绘画的风格样式,亦有"院体"一说。郭若虚《图画见闻志》卷四始将"院体"用于画学。其文云:"李吉,京师人。尝为图画院艺学,工画花竹、翎毛,学黄氏为有功,后来院体,未有继者。"②黄筌的画风虽被视为当时花鸟画的范式,但后来院体未能承袭其风格样式。牛克诚指出:"中国绘画史上'院体'的第一时期应该是北宋前期,这时期的黄氏绘画的语言样式,即'黄体'院画也就是'院体'。"③《朝野类要》卷二单列"院体",并谓:"唐以来,翰林院诸色皆有,后遂效之,即学官样之谓也。如京师有书艺局、医官局、天文局、御书院之类是也。即今画家称十三科,亦是京师翰林子局,如德寿宫置省智堂,故有李从训之徒。"④如其所说,院体逐渐成为"官样"的代名词。

邓椿《画继》卷五则云:"王会,字元叟,端明公之长子,今为朝请大夫。工花竹翎毛,颇拘院体,蕊叶枝茎,嘴爪毛羽,穷极精细,不遗毫发也。"⑤这也暗含了"院体""穷极精细,不遗毫发"的特点。该书卷六又云:"张希颜,汉州人,初名适。大观初,累进所画花,得旨粗似可采,特补将仕郎,画学谕。希颜始师昌,后到京师,稍变,从院体。得蜀州推官以归,不胜士大夫之求,多令任源代

①［清］毕沅:《关中金石记》卷五,清乾隆经训堂刻本。
②［宋］郭若虚:《图画见闻志》卷四,北京:人民美术出版社,1963年,第101页。
③牛克诚:《色彩的中国绘画——中国绘画样式与风格历史的展开》,长沙:湖南美术出版社,2002年,第190页。
④［宋］赵昇:《朝野类要》卷二,清武英殿聚珍版丛书本。
⑤［宋］邓椿:《画继》,北京:人民美术出版社,1963年,第66页。

作,故复似昌。"① 张希颜到京师后稍变赵昌之画风而从"院体",故邓椿所言"院体",乃指北宋徽宗时期院画的风格样式。从邓椿的记载亦可见,绘制工致细密的"院体"所需时间较长,士大夫求画者较多,故张希颜令任源代作,复似赵昌之画风;同时表明,赵昌作画的速度相对较快,其绘画风格样式当不属"院体"范畴。

《宣和画谱》卷一九云:"武臣吴元瑜,字公器,京师人。初为吴王府直省官,换右班殿直。善画,师崔白,能变世俗之气,所谓院体者,而素为院体之人,亦因元瑜革去故态,稍稍放笔墨以出胸臆,画手之盛,追踪前辈,盖元瑜之力也。故其画特出众工之上,自成一家,以此专门。"② 将院体画与院体之人联系在一起,院体之人所作,成为评判院体画的一个标准。元代汤允谟《云烟过眼续录》亦云:"《吴元瑜瑶池图》二卷,一作王母冠玉冠,乘金车驾六龙……右坐者上元夫人也。画极精致,而有院体。"结合邓椿所述可知,"院体"画在宋代指画院画家所画,具有"穷极精细,不遗毫发"的特点,而"放笔墨以出胸臆"的表现手法,则不合"院体"的审美标准。

然而,自元代始,"院体"渐成为"南宋画院"画家风格样式的代名词。夏文彦《图绘宝鉴》卷四云:"赵芾,镇江人。作人物山水窠石,江势波浪,金、焦二山,有气韵,有笔力,师古人,无院体,惜

① [宋]邓椿:《画继》,北京:人民美术出版社,1963年,第87页。
② [宋]佚名:《宣和画谱》卷一九,于安澜编:《画史丛书》二,上海:上海人民美术出版社,1963年,第237页。

乎仅作一郡之景,画意不远耳。"①又云:"罗仲通,汴人。好画墨竹,颇自珍惜,故传世绝少。所作殊精致,但类院体,行笔巧妙,乏萧散气象。"②由此推测,院体画精致,同时具有少气韵和笔力,"行笔巧妙,乏萧散气象"之特点。卷五又云:"王渊,字若水,号澹轩,杭人。幼习丹青,赵文敏多指教之,故所画皆师古人,无一笔院体。山水师郭熙,花鸟师黄筌,人物师唐人,一一精妙。尤精水墨花鸟竹石,当代绝艺也。"③夏文彦将郭熙、黄筌等视为王渊所师之"古人",因此,其所说的"无一笔院体"中的"院体",是指南宋院画无疑。

董其昌又从笔法体系对"院体"进行区分,其云:"作云林画须用侧笔,有轻有重,不得用圆笔。其佳处在笔法秀峭耳。宋人院体皆用圆皴,北苑独稍纵,故为一小变。倪云林、黄子久、王叔明皆从北苑起祖,故皆有侧笔,云林其尤著者也。"④其又云:"赵令穰《江乡清夏卷》笔意全仿右丞,余从京邸得之,日阅数过,觉有所会,赵与王晋卿皆脱去院体,以李咸熙、王摩诘为主,然晋卿尚有畦径,不若大年之超轶绝尘也。"⑤结合其前文所述院画的意思可

①[元]夏文彦:《图绘宝鉴》卷四,于安澜编:《画史丛书》二,上海:上海人民美术出版社,1963年,第108页。
②[元]夏文彦:《图绘宝鉴》卷四,于安澜编:《画史丛书》二,上海:上海人民美术出版社,1963年,第115页。
③[元]夏文彦:《图绘宝鉴》卷五,于安澜编:《画史丛书》二,上海:上海人民美术出版社,1963年,第132页。
④[明]董其昌著,叶子卿点校:《画禅室随笔》卷二,杭州:浙江人民美术出版社,2016年,第53页。
⑤[明]董其昌著,邵海清点校:《容台集》,杭州:西泠印社出版社,2012年,第697页。

知，董其昌认为，倪云林、王叔明从董源"起祖"，皆有侧笔，脱去宋人院体皆用圆皴的用笔特点。

 何良俊《四友斋丛说》卷二八"院体"条云："画之品格亦只是以时而降，其所谓少韵者，盖指南宋院体诸人而言耳。若李、范、董、巨，安得以此少之哉？"①可见，何良俊将"院体"视为"南宋院体"的简称，并认为其特点是"少韵"。是书卷二九又云："山水亦有数家。关仝、荆浩其一家也，董源、僧巨然其一家也，李成、范宽其一家也，至李唐又一家也，此数家笔力神韵兼备，后之作画者能宗此数家便是正脉。若南宋马远、夏圭亦是高手，马人物最胜，其树石行笔甚遒劲，夏圭善用焦墨，是画家特出者，然只是院体。"②何氏以"笔力神韵"论之，视荆关董巨及李成、范宽、李唐为"正脉"，而南宋马远、夏圭虽是高手，但亦是"院体"。吴宽跋《高克明雪意卷》诗有"郭熙成名乃新进，范宽得意才并驰。丹青竞巧称院体，后来不比宣和时"③等句，从其诗意可知，吴宽将"丹青竞巧"的绘画作品，视为院体。李日华更进一步总结并诠释了南宋院体的特点，认为："自南宋院体，布置结构，绝去天巧，与民间士俗好尚，率以层峦叠嶂为工，而此法不传如发矣。"④

 清人邵长蘅《解仲长画十八学士图歌》诗有"我家此障解翁笔，宣和院体工设色。台榭渲染辉丹青，宫殿玲珑丽金碧。颇工

①［明］何良俊：《四友斋丛说》卷二八，明万历七年张仲颐刻本。
②［明］何良俊：《四友斋丛说》卷二九，明万历七年张仲颐刻本。
③［明］汪砢玉：《珊瑚网》卷二六，清文渊阁四库全书本。
④［明］李日华：《味水轩日记》卷三，杭州：浙江人民美术出版社，2018年，第198页。

人物良苦思,旧本摹拓开鬓眉"①数语,概括了"院体"工设色、渲染艳丽的特征,对"院体"的诠释,无疑与吴宽诗意所表达的观点一致。方薰对"院体"的界定,同样与吴宽"丹青竞巧"之论相类,他将设色视为"院体"的一大特征。其《山静居画论》云:"设色花卉法,须于墨花之法参之,乃入妙。唐宋多院体,皆工细设色而少墨本。元明之间遂多用墨之法,风致绝俗。然写意而设色者,尤难能。"②方氏所论是在笔墨成为中国画品评及创作内核的背景下,对院体的再次建构,其所界定的"院体",已非"南宋院画",而是将唐宋"工细设色"类的绘画皆归入"院体",进一步拓宽了"院体"的内涵。又,"黄荃(筌)画多院体,所作类皆章法庄重,金粉陆离"③;"易元吉《猴猫图》……笔力细致,设色妍丽,院体也"④。可见,"章法庄重,金粉陆离"与"笔力细致,设色妍丽"亦被其视为院体画的特征。

朱昆田《题四时写生折枝图四首》其三曰:"折枝丛艳写新图,试看南唐有此无。勾染尽教夸院体,懒匀朱粉再三涂。"自注云:"南唐画院有《折枝丛艳图》,但工勾染而少气韵,谓之院体。"⑤可见,"工勾染而少气韵"乃是其评判院体的主要标准。黄宾虹论

①[清]邵长蘅:《邵子湘全集·青门簏稿》卷三,清康熙刻本。
②[清]方薰:《山静居画论》卷下,杭州:浙江人民美术出版社,2017年,第26页。
③[清]方薰:《山静居画论》卷下,杭州:浙江人民美术出版社,2017年,第27页。
④[清]方薰:《山静居画论》卷下,杭州:浙江人民美术出版社,2017年,第47页。
⑤[清]朱昆田:《笛渔小稿》卷七,清康熙刊本。

"院体"继承了清人郑绩的观点，并进一步指出："南齐谢赫，写貌人物，一览便可操笔，点刷精研，意求形似，目想豪发，皆无遗失，后来院画，殆其滥觞。晋唐以来，未尝专设画院，高人逸士，大都随意挥洒，以故天机生动，洞鬐幽深，直是化工在其掌握。五代北宋，始设画院，于是性情之道微，而精能之习胜矣。"①在黄宾虹看来，画院为精能之习，而高人逸士尚性情之道，虽论"院体"，但并未对其概念作出诠释。

综上可见，"院画"的内涵，由内廷官秩所作的绘画作品到北宋画院画家所作，再到专指南宋画院画工所作的"南宋院画"，而院画与院体并非同一概念。"所谓的'院体'也就是指代着院画的语言形式、样式风格。"②指代绘画的"院体"概念的生成，起初用于描述某一时期院画的风格样式，后来逐渐演变为指代南宋画院画工所绘制作品的专有名词，因此，"院体"便与用笔细致，工细秀丽，不遗毫发，且工勾染，设色妍丽，重摹形而少气韵的绘画风格样式紧密结合。此诚如牛克诚所言："'院画'是一个中性词汇，它仅是对出自画院画家之手的作品的一种客观称谓，并不含什么褒贬之义在内；而'院体'则带有明显的价值观念色彩，它夹杂着文人集团对于这类绘画的审美判断和诸多轻蔑、诋毁的意识和情感，它是一个有'意义'的词汇。"③

① 黄宾虹著，上海书画出版社、浙江省博物馆编：《黄宾虹文集·书画篇》，上海：上海书画出版社，1999年，第12页。
② 牛克诚：《色彩的中国绘画——中国绘画样式与风格历史的展开》，长沙：湖南美术出版社，2002年，第190页。
③ 牛克诚：《色彩的中国绘画——中国绘画样式与风格历史的展开》，长沙：湖南美术出版社，2002年，第190页。

第二节　"文人画"

　　清代《佩文斋书画谱》摘录董其昌"文人之画自王右丞始"诸语,并以"文人画"一语标目,使其成为一个固定的名词和画学术语,然"文人画"概念的生成有着漫长的历史,与中国不同时期特有的文化环境有着深刻的关联。因此,对这一术语的诠释、考证和论述,首先需要对相关的概念和不同时期绘画风格样式及其品评理论进行梳理辨析。

一、"文人""士人"与"士大夫"

　　《尚书·文侯之命》云:"汝肇刑文武,用会绍乃辟,追孝于前文人。"孔颖达疏:"言汝今始法文武之道矣。当用是道合会继汝君以善,使追孝于前文德之人。汝君,平王自谓也。继先祖之志为孝。"① 显然,此处文人乃指"文德之人"。亦如《毛传》所云:"文人,文德之人也。"②

　　王充《论衡·超奇篇》云:"通书千篇以上,万卷以下,弘畅雅言,审定文读,而以教授为人师者,通人也。杼其义旨,损益其文句,而以上书奏记,或兴论立说,结连篇章者,文人鸿儒也。好学勤力,博闻强识,世间多有;著书表文,论说古今,万不耐一。然则

①[汉]孔安国传,[唐]孔颖达疏:《尚书正义》卷二〇,[清]阮元校刻:《十三经注疏》一,北京:中华书局,2009年,第540页。
②[汉]孔安国传,[唐]孔颖达疏:《尚书正义》卷二〇,[清]阮元校刻:《十三经注疏》一,北京:中华书局,2009年,第541页。

著书表文,博通所能用之者也。入山见木,长短无所不知;入野见草,大小无所不识。然而不能伐木以作室屋,采草以和方药,此知草木所不能用也……故能说一经者为儒生,博览古今者为通人,采掇传书以上书奏记者为文人,能精思著文连结篇章者为鸿儒。故儒生过俗人,通人胜儒生,文人逾通人,鸿儒超文人。故夫鸿儒,所谓超而又超者也。"①王充将读书人分为儒生、通人、文人和鸿儒等。以学识之范围而论,喻鸿儒为世之金玉,而"采掇传书以上书奏记者为文人"。王充又云:"孔子称周曰:'唐虞之际,于斯为盛,周之德,其可谓至德已矣!'孔子,周之文人也,设生汉世,亦称汉之至德矣。"②显然,王充所言"采掇传书以上书奏记"之"文人",位于俗人、儒生、通人之前,"鸿儒"之后,其概念已突破了"文德之人"的范畴。

陈寿《三国志》引曹丕致吴质书谓:"观古今文人,类不护细行,鲜能以名节自立。"宋裴松之注云:"《典论》曰:'今之文人,鲁国孔融、广陵陈琳、山阳王粲、北海徐幹、陈留阮瑀、汝南应瑒、东平刘桢,斯七子者,于学无所遗,于辞无所假,咸自以骋骐骥于千里,仰齐足而并驰。'"③由是观之,非一般读书之人可称之为"文人"。《抱朴子外篇·行品》按人的品行和才能,将"善人之行"分为圣人、贤人、道人、孝人、仁人、忠人、明人、智人、达人、雅人等,

① [汉]王充:《论衡·超奇篇》,国学整理社编:《诸子集成》七,北京:中华书局,1954年,第135页。
② [汉]王充:《论衡·佚文篇》,国学整理社编:《诸子集成》七,北京:中华书局,1954年,第201页。
③ [晋]陈寿撰,[宋]裴松之注:《三国志》卷二一,北京:中华书局,1959年,第602页。

谓"摛锐藻以立言,辞炳蔚而清允者,文人也"①,摛,铺述也;锐藻,丰茂的辞藻。王充认为,"文人"需铺述辞藻,文采鲜明显耀,清正而处事恰当,并以此建立了评判文人的标准。然魏晋之后,"文人"渐成读书之人的代名词。唐代许敬宗编《文馆词林》,其中,《文人传》一百卷②,已经打破了原有"文人"的所指,但"文德"始终是作为评判文人的主要标准。

作为与"文人"这一概念关系极为密切的另一语词,有关"士人"的论述,同样出现得较早。"孔子曰:所谓士人者,心有所定,计有所守,虽不能尽道术之本,必有率也;虽不能备百善之美,必有处也。是故知不务多,必审其所知;言不务多,必审其所谓;行不务多,必审其所由。智既知之,言既道之;行既由之,则若性命之形骸之不可易也。富贵不足以益,贫贱不足以损,此则士人也。"③"率",犹行。孔子以此构建了"士人"在知、言、行方面的行为准则,以及"富贵不足以益,贫贱不足以损"的人格标准。当然,不同时期,对士人的定位和评价标准又有差别,《文子》下《微明》中载:"昔者中黄子曰:天有五方,地有五行,声有五音,物有五味,色有五章,人有五位。故天地之间有二十五人也。上五有神人、真人、道人、至人、圣人,次五有德人、贤人、智人、善人、辩人,中五有公人、忠人、信人、义人、礼人,次五有士人、工人、虞人、农人、商

①[晋]葛洪:《抱朴子外篇》卷二二,国学整理社编:《诸子集成》八,北京:中华书局,1954年,第140页。

②[后晋]刘昫等:《旧唐书》卷四六,北京:中华书局1975年,第2004页。

③高尚举、张滨郑、张燕校注:《孔子家语校注》,北京:中华书局,2021年,第73页。

人，下五有众人、奴人、愚人、肉人、小人，上五之与下五，犹人之与牛马也。"①士人仅位于中等次五之首。又，《汉书·扬雄传》云："客嘲扬子曰：'吾闻上世之士，人纲人纪，不生则已，生则上尊人君，下荣父母，析人之圭，儋人之爵，怀人之符，分人之禄，纡青拖紫，朱丹其毂。'"②可见，上古士人为众人之纲纪，然古代读书之人，通常被称为士人，也渐成读书人之代名词，同时，有学问之人，亦称之为"士人"。

　　与"文人""士人"意思非常接近的，还有"士大夫"一词。《汉语大词典》解释"士大夫"曰："旧时指官吏或较有声望、地位的知识分子"；"将佐、将士"；"士族、士族中的人"。今考，《周礼·考工记》："坐而论道，谓之王公；作而行之，谓之士大夫；审曲面执，以饬五材，以辨民器，谓之百工；通四方之珍异以资之，谓之商旅；饬力以长地财谓之农夫。"士大夫"作而行之"，郑玄注曰："亲受其职，居其官也。"又："巧者述之、守之，世谓之工，百工之事皆圣人之作也。烁金以为刃，凝土以为器，作车以行陆，作舟以行水，此皆圣人之所作也。天有时，地有气，材有美，工有巧，合此四者，然后可以为良。"③"百工之事皆圣人之作"，圣人乃发明创造者、引领者，而百工为承袭者，故曰"巧者述之、守之，世谓之工"。"士大夫学问，稽博古今而罢"④，受君之禄，主教化。"士大夫分职而

①［宋］杜道坚撰：《文子缵义》卷八，《二十二子》，上海：上海古籍出版社，1986年，第854页（中）。
②［汉］班固：《汉书》卷八七下，北京：中华书局，1962年，第3566页。
③［汉］郑玄注，［唐］贾公彦疏：《周礼注疏》卷三九，［清］阮元校刻：《十三经注疏》二，北京：中华书局，2009年，第1957—1958页。
④［唐］李延寿：《北史》卷三三，北京：中华书局，1974年，第1225页。

听,建国诸侯之君分土而守,三公总方而议,则天子共己而已。"①
士大夫"进不失义,退不失命,以老其身者"②。士大夫之学,以孔
孟为师,知德而有德,宗经义、贵仁孝,以"礼文为己任",是古代诸
多著述,从不同角度对士大夫品格的诠释。苏轼谓:"士大夫砥
砺名节,正色立朝,不务雷同,以固禄位,非独人臣之私义,乃天
下国家所恃以安者也。若名节一衰,忠言不闻,乱亡随之,捷如
影响。"③ 而其《石钟山记》更有"士大夫终不肯以小舟夜泊绝壁之
下"一语,实际上暗示着"士大夫"的一种处世态度与普遍心理。

陈寅恪指出:"东汉中晚之世,其统治阶级可分为两类人群。
一为内廷之阉宦,一为外廷之士大夫……然则当东汉之季,其士
大夫宗经义,而阉宦则尚文辞。士大夫贵仁孝,而阉宦则重智术。
盖渊源已异,其衍变所致自大不相同也。"④ 自"罢黜百家,独尊孔
氏之旨"始,士大夫宗经义、贵仁孝,秉承儒家思想而渐成传统。

"士大夫"通常指有官职之人。这是针对其仕途和社会地位
而言,此标准渐成传统观念中评判的范式。具有文德的读书之
人,称之为"文人",而德行与学问成为其准则和特征。清代颜习
斋写给李恕谷的书信中,力言书生文人之非儒。其文曰:"离此经
济一路,幼儿读书,长而解书,老而著书,莫道讹伪,即另著一种四

①[清]王先谦:《荀子集解》卷七,国学整理社编:《诸子集成》二,北京:中华书
　　局,1954年,第139页。
②[宋]韩维:《南阳集》卷二九《碑志》,清文渊阁四库全书补配清文津阁四库
　　全书本。
③[宋]郎晔:《经进东坡文集事略》卷五七,四部丛刊景宋本。
④陈寅恪:《金明馆丛稿初编》,北京:生活·读书·新知三联书店,2001年,第
　　48页。

书、五经,一字不差,终书生也,非儒也;幼而读文,长而学文,老而刻文,莫道帖括词技,虽左、屈、班、马,唐、宋百家,终文人也,非儒也……但得此义一明,则三事、三物之学可复,而诸为儒祸者自熄,故仆谓古来诗书,不过习行经济之谱,但得其路径,真伪可无问也,即伪亦无妨也。今与之辨书册之真伪,著述之当否,即使皆真而当,是彼为有弊之程朱,而我为无弊之程朱耳,不几揭衣而笑裸,抱薪而救火乎!"① 颜习斋此段言论,重在言"书生""文人"与"儒"之别,书生"莫道讹伪",文人"莫道帖括词技",研习经学而脱离经世济民者,则为伪儒。可见,"士人""文人""士大夫"的内涵大同而小异,且存在一些历史性的差异。

当然,"仁者乐山,智者乐水"之仁智之士进入统治阶级,亦有涉猎绘事者。在仁孝观念作用之下,他们对待绘画的态度自然有别于专业的工匠,故士大夫之画,以"仁孝"为其思想内核。换言之,"仁孝"观念成为其精神思想转译为图像的另一重要表征。

二、"士人画""士夫画"

《汉语大词典》释"士夫画":"画家的画,文人的画。别于画院待诏、祗候等所作的院体画。"又谓"文人画":"也称士夫画。指中国封建社会中文人、士大夫的绘画,区别于民间和宫廷画院的绘画。"然而,"士人画""士夫画"概念出现之前,士人、士大夫以画行者,便已经有意或无意地透露出自己从事绘事与画工或职业

①转引自钱穆:《中国近三百年学术史》,北京:商务印书馆,1997年,第230—231页。

画家之间的不同。无论是士大夫自身对待绘画的态度,抑或是绘画的风格样式,均有差异,其绘画观念与作品同样影响了绘画品评的角度及相关理论。儒家思想中,将人按身份和地位分级分类的观念深入人心,王公贵胄、王侯将相、三公六卿、仕宦官僚,人分三六九等,各自在世人心目中的地位迥异。同时,画家往往被列入工匠的行列,而士大夫参与绘事,也常被持儒家正统思想者所诟病。为此,南北朝时期的王微《叙画》一文,便已阐发绘画之功能,凸显绘画之价值。张彦远《历代名画记》中所论述的"成教化、助人伦""书画同源"亦在阐明绘画之价值。此后,"士夫"或"士人"画家逐渐摆脱窘境。《宣和画谱》卷一〇论王维云:"且往时之士人,或有占其一艺者,无不以艺掩其德,若阎立本是也。至人以画师名之,立本深以为耻,若维则不然矣,乃自为诗云:'夙世谬词客,前身应画师。'人卒不以画师归之也。如杜子美作诗,品量人物,必有攸当,时犹称维为'高人王右丞'也,则其他可知。何则?诸人之以画名于世者,止长于画也;若维者……乃以科名文学冠当代,故时称'朝廷左相笔,天下右丞诗'之句,皆以官称而不名也。至其卜筑辋川,亦在图画中,是其胸次所存,无适而不潇洒,移志之于画,过人宜矣。"①可见,《宣和画谱》将阎立本、王维均列入"士人"从事画绘者,而阎立本深以"画师"为耻,并阐明王维不止长于画,且"以科名文学冠当代",后移志于画。

"士人"从事绘事,文献多有记载,"士人画"这一术语,在宋

① [宋]佚名:《宣和画谱》卷一〇,于安澜编:《画史丛书》二,上海:上海人民美术出版社,1963年,第102页。

代业已有之。邓椿《画继》卷三谓:"苏东坡评宋子房画:'观士人画,如阅天下马,取其意气所到,乃若画工,往往只取鞭策、皮毛、槽枥、刍秣,无一点俊发,看数尺许便倦。汉杰真士人画也。又云:假之数年,当不减复古也。'初,崇、观盛时,大兴画学,予大父中书公,见其《江皋秋色图》,甚珍爱之,首荐为博士。然其人乃贤胄子,不独以画取也,所著《画法六论》,极其精到。"① 苏轼将宋迪之子宋子房的画视为"士人画",认为"观士人画,如阅天下马"。为何如是说? 其原因乃在于"取其意气所到",凸显出士人画和"往往只取鞭策、皮毛、槽枥、刍秣,无一点俊发"的画工画之间的不同,并将"士人画"与"画工画"视为两种互异的绘画风格样式。何谓"意气"? 苏轼诗文中多次用"意气"一词,且各有不同的含义,如《用前韵答西掖诸公见和》诗有"羡君意气风生座,落笔纵横盘走汞"②;《浰阳早发》"人生重意气,出处夫岂徒"③;《附子由次韵》"意气感周郎,振策起江村"④;《附张芸叟阳关图歌》"酒阑童仆各辞亲,结束韬滕意气振"⑤;《附黄鲁直原作二首》其二云"翁伯入关倾意气,林宗异世想风流"⑥。综析之,苏轼论士人画所谓的"意气",当是指精神,或意趣、志趣。意气亦有志向与气概之

①[宋]邓椿:《画继》,北京:人民美术出版社,1963年,第25—26页。
②[宋]苏轼著,[清]冯应榴辑注:《苏轼诗集合注》卷二七,上海:上海古籍出版社,2001年,第1349页。
③[宋]苏轼著,[清]冯应榴辑注:《苏轼诗集合注》卷二,上海:上海古籍出版社,2001年,第66页。
④[清]查慎行补注:《补注东坡编年诗》卷二七,清文渊阁四库全书本。
⑤[清]查慎行补注:《补注东坡编年诗》卷三〇,清文渊阁四库全书本。
⑥[清]查慎行补注:《补注东坡编年诗》卷三一,清文渊阁四库全书本。

义。《史记·管晏列传》云:"意气扬扬甚自得。"当然,苏轼所说的
"意气",才是士人画的重要特点和内涵所在。而"取鞭策、皮毛、
槽枥、刍秣"之画作,暗含着画工画对画面整体的架构有所欠缺,注
重细节和形体的刻画却失神而无意趣,故"无一点俊发,看数尺许
便倦"。

明清时期,对"士人画"有了进一步的阐释。董其昌提出:"士
人作画,当以草隶奇字之法为之,树如屈铁,山似画沙,绝去甜俗
蹊径,乃为士气。不尔,纵俨然及格,已落画师魔界,不复可救药
矣。若能解脱绳束中,便是透网鳞也。"①董氏对士人作画技法与
品格提出了自己的见解,主张以"草隶奇字之法"入画。方薰《山
静居画论》卷上云:"士人画多卷轴气,人皆指笔墨生率者言之,不
禁哑然。盖古人所谓卷轴气,不以写意、工致论,在乎雅俗,不然
摩诘、龙眠辈皆无卷轴矣。"②据此可知,"卷轴气"被视为评判"士
人画"的又一标准。同时方氏认为,卷轴气在乎"雅",将其又提升
为一个没有固定标准的准则,雅与俗乃相对的概念,因时代、地域
以及人的涵养而变化。李唐诗句"早知不入时人眼,多买胭脂画
牡丹",便是例证。方薰又谓:"徐俟斋、黄端木之山水,金耿庵、杨
补之之梅花,孤高绝俗,真士人画也。世皆以人重之,是不知画之
妙。盖笔墨亦由人品为高下者。"③"孤高绝俗"成为方薰评判士

①[明]董其昌著,叶子卿点校:《画禅室随笔》卷二,杭州:浙江人民美术出版
　社,2016年,第51页。
②[清]方薰:《山静居画论》卷上,杭州:浙江人民美术出版社,2017年,第
　21页。
③[清]方薰:《山静居画论》卷下,杭州:浙江人民美术出版社,2017年,第36
　页。按:徐枋(1622—1694)明末清初画家。

人画的又一条标准，其不仅参照"人"，而且将"人品"之高下视为决定笔墨优劣的依据。故综观之，方氏所谓"士人画"的特点：一是雅，二是孤高绝俗，三是画家的人品高尚。

明代之前，虽然未见文献记载"士夫画"这一名词，但士大夫从事绘事，《古画品录》《唐朝名画录》等画学著述已多有记载，且《历代名画记》记载的上古至唐会昌元年的画家中，既有皇家贵胄，也有缙绅士大夫。五代北宋时期已有贬低"画家"画，而褒扬"缙绅士大夫"画的审美倾向。《宣和画谱》卷一〇《山水叙论》云：

> 岳镇川灵，海涵地负，至于造化之神秀，阴阳之明晦，万里之远，可得之于咫尺间，其非胸中自有丘壑，发而见诸形容，未必知此。且自唐至本朝，以画山水得名者，类非画家者流，而多出于缙绅士大夫。然得其气韵者，或乏笔法；或得笔法者，多失位置。兼众妙而有之者，亦世难其人。盖昔人以泉石膏肓，烟霞痼疾，为幽人隐士之诮，是则山水之于画，市之于康衢，世目未必售也。至唐有李思训、卢鸿、王维、张璪辈，五代有荆浩、关仝，是皆不独画造其妙，而人品甚高，若不可及者。至本朝李成一出，虽师法荆浩，而擅出蓝之誉，数子之法，遂亦扫地无余。如范宽、郭熙、王诜之流，固已各自名家，而皆得其一体，不足以窥其奥也。①

可见，《宣和画谱》中论"画山水得名者，类非画家者流，而多出于缙绅士大夫"，并谓李思训、卢鸿、王维等"皆不独画造其妙，而人品

① [宋]佚名：《宣和画谱》卷一〇，于安澜编：《画史丛书》二，上海：上海人民美术出版社，1963年，第99页。

甚高",已经以身份地位和人品论绘画。进一步看,此处虽论山水,
但其已将画家的身份和人品作为"以画山水而得名者"的主要原因
和评判标准。

　　李公麟是后世公认的"士夫画"或"文人画"的代表人物,北宋
熙宁(1068—1077)中登进士第,《宣和画谱》对其记载较详,且成
为后世了解李公麟的主要文献。李公麟年少时即阅视其父所藏
法书名画,"作真行书,有晋宋楷法风格"。《宣和画谱》将其绘画
与俗工所画进行对比论述,塑造了李公麟的绘事形象。并云:"绘
事尤绝,为世所宝,博学精识,用意至到,凡目所睹,即领其要。始
画学顾陆与僧繇、道玄,及前世名手佳本,至盘礴胸臆者甚富,乃
集众所善,以为己有,更自立意,专为一家,若不蹈袭前人,而实阴
法其要。"①"博学精识,用意至到,凡目所睹,即领其要",这是李
公麟绘画作品被视为士夫画的主要因素之一。又云:"凡古今名
画,得之则必摹临,蓄其副本,故其家多得名画,无所不有。尤工
人物,能分别状貌,使人望而知其廊庙馆阁、山林草野、闾阎臧获、
台舆皂隶,至于动作态度、颦伸俯仰、小大美恶,与夫东西南北之
人才,分点画尊卑贵贱,咸有区别,非若世俗画工,混为一律,贵贱
妍丑,止以肥红瘦黑分之。大抵公麟以立意为先,布置缘饰为次,
其成染精致,俗工或可学焉;至率略简易处,则终不近也。"② 画人
物能分别状貌、立意为先、率略简易,并能传达对象的身份及善、

①［宋］佚名:《宣和画谱》卷七,于安澜编:《画史丛书》二,上海:上海人民美术
　　出版社,1963年,第74页。
②［宋］佚名:《宣和画谱》卷七,于安澜编:《画史丛书》二,上海:上海人民美术
　　出版社,1963年,第74页。

恶、尊、卑、贵、贱等特点与神韵，非世俗画工所能为，这是李公麟
绘画的风格特点，亦是其绘画被后世文人推崇的原因。且其作画
援用作诗之体制，不在对象本身，亦是一贯。李公麟之画犹如杜
甫之诗，悲欣之余，方见其意趣、情致。"盖深得杜甫作诗体制，而
移于画如甫作《缚鸡行》，不在鸡虫之得失，乃在于'注目寒江倚山
阁'之时；公麟画《陶潜归去来兮图》，不在于田园松菊，乃在于临
清流处。甫作《茅屋为秋风所拔叹》，虽衾破屋漏非所恤，而欲'大
庇天下寒士俱欢颜'。公麟作《阳关图》，以离别惨恨为人之常情，
而设钓者于水滨，忘形块坐，哀乐不关其意。其他种种类此，唯览
者得之。故创意处如吴生，潇洒处如王维。"①"得杜甫作诗体制"
是对李公麟绘画立意的高度评价，"创意处如吴生，潇洒处如王
维"，可谓兼众长于一身。

　　《宣和画谱》又云李公麟："仕宦居京师，十年不游权贵门；得
休沐，遇佳时，则载酒出城，拉同志二三人，访名园荫林，坐石临
水，翛然终日。当时富贵人欲得其笔迹者，往往执礼愿交，而公麟
靳固不答；至名人胜士，则虽昧平生，相与追逐不厌，乘兴落笔，了
无难色。又画古器如圭璧之类，循名考实，无有差谬。从仕三十
年，未尝一日忘山林，故所画皆其胸中所蕴。晚得痹疾，呻吟之
余，犹仰手画被作落笔形势，家人戒之，笑曰：'余习未除，不觉至
此。'其笃好如此。病少间，求画者尚不已，公麟叹曰：'吾为画，如
骚人赋诗，吟咏情性而已，奈何世人不察，徒欲供玩好耶。'……考

————————
① [宋]佚名：《宣和画谱》卷七，于安澜编：《画史丛书》二，上海：上海人民美术
　　出版社，1963年，第74—75页。

公麟平生所长，其文章则有建安风格，书体则如晋宋间人，画则追顾陆，至于辨钟鼎古器，博闻强识，当世无与伦比。顷时段义得玉玺来上，众未能辨，公麟先识之，士论莫不叹服。以沉于下僚，不能闻达，故止以画称，今故详载以明其出处云。"①《宣和画谱》记载了李公麟学识渊博，有特立不拔之节操，画艺超绝而不以画为业，以立意为先而画胸中所蕴，画面率略简易，吟咏情性，即如杜甫所言"出其余技，以供挥洒"。从另一角度看，《宣和画谱》借李公麟诠释了缙绅士大夫的人品、人格、情趣和画格、画品及画意。

　　《佛祖统纪》云："李伯时善画马，师戒之曰：'为士夫以画行已可耻，况又作马。'伯时曰：'无乃堕恶道乎？'师曰：'君思其神骏，念之不忘，异日必入马腹。'伯时愕然，乃多画观音，以洗其过。"②这个故事是否具有真实性，已无需考究，但以李公麟为例而论述，显系其绘画乃当时之楷模，且为"士夫以画行"之代表，亦可透露出在世人传统的观念中，"画工"与"士夫"二者的身份地位存在很大的差距。又，《洞天清录》云："近世画手绝无。南渡尚有赵千里、萧照、李唐、李迪、李安忠、栗起、吴泽数手。今名画工绝无，写形状略无精神。士夫以此为贱者之事，皆不屑为。殊不知胸中有万卷书，目饱前代奇迹，又车辙马迹半天下，方可下笔。此岂贱者之事哉？"③可见，士夫从事绘画，在宋代依然偶被视为"可耻"，在此种文化观念的束缚与影响之下，"士夫"以画行者如何立身？然

① [宋]佚名：《宣和画谱》卷七，于安澜编：《画史丛书》二，上海：上海人民美术出版社，1963年，第75—76页。
② [宋]释志磐：《佛祖统纪》卷四六，大正新修大藏经本。
③ [宋]赵希鹄：《洞天清录》，杭州：浙江人民美术出版社，2016年，第61页。

以《宣和画谱》为代表的宋代画学著述，在论述李公麟、王诜等"士夫"身份因画而名于世时，始终强调他们作为士大夫的诗文修养。毋庸置疑，士夫从事绘画者，也要体现出与画工之不同，这是他们自身社会地位和传统观念的影响，也是在特定的文化背景下，"士夫"守护自身社会地位，又以画行世的合理诠释。以其身份与绘画结合，凸显士夫绘画与画工画的不同，打破了"画工"这个职业名称的藩篱，而这个"士夫"画家群体绘画的代名词——"士夫画"也因此而生。类似之论述如《宣和画谱》谓李成"父祖以儒学吏事闻于时，家世中衰，至成犹能以儒道自业。善属文，气调不凡，而磊落有大志，因才命不偶，遂放意于诗酒之间。又寓兴于画，精妙初非求售，唯以自娱于其间耳。"[1] "文臣李公麟……熙宁中登进士第" "驸马都尉王诜……幼喜读书，长能属文，诸子百家，无不贯穿"[2]。此类历史文本中，无不强调"士大夫画"与"画工画"或"工匠画"的区别，并彰显出了士大夫画外的几个特点：一是其身份和地位；二是其学问和意趣；三是其品格。当然，士大夫从事绘画可追溯到两汉甚至更早，王微《叙画》篇首已在强调绘画的价值与意义，张彦远"书画同源"一说亦是例证。

士大夫从事绘画，向画工或众工"技艺"的靠拢，与士大夫对钟鼎古器及名匠绘画的收藏和学习，乃至与当时工匠的合作也有着十分密切的关联。后世多以赵孟𫖯与钱选的对话为例，阐释

①［宋］佚名：《宣和画谱》卷一一，于安澜编：《画史丛书》二，上海：上海人民美术出版社，1963年，第113—114页。
②［宋］佚名：《宣和画谱》卷一二，于安澜编：《画史丛书》二，上海：上海人民美术出版社，1963年，第74、133页。

"士夫画":"赵子昂问钱舜举曰:'如何是士大夫画?'舜举答曰:'隶家画也。'子昂曰:'然。余观唐之王维,宋之李成、徐熙、李伯时,皆高尚士夫,所画盖与物传神,尽其妙也。近世作士夫画者,其谬甚矣。'"①然赵孟頫的复古思想,仅是在形式上的追摹,未能真正重振晋唐书画的高古之风,因为能使其高古的文化环境早已不存。赵孟頫之"高古",非艺术之高古,而是借艺术缅怀前朝,以"二王"为正统而假想文艺和政权回归正统,这实际上亦是钱选、龚开等遗民画家共同的夙愿。他如,黄公望"皮袋中置描笔在内,或于好景处,见树有怪异,便当模写记之";倪云林"性好洁,盥颒易水数十次,冠服着时数十次拂振。斋阁前后树石,常洗拭。见俗士避去如恐浼"②。龚开之"瘦马"、钱选之"山居"、吴镇之"渔父"及王蒙之"隐居"等主题的绘画,均体现出了其各自的遁隐思想或独特的精神品格。他们或步道家无为之后尘(以黄公望为典型),或入禅宗遁世修身之状态,"独善其身",而失却了儒家为生民立命的性命观照。因战乱的频仍、经济萧条及政治与政权的异化等,致使元代画家步入刻意修身养性,以技艺为重的阶段③。

　　董其昌《贺侍御达泉张公八十序》云:"江右士大夫皆斤斤墨

①[明]王佐:《新增格古要论》卷五,杭州:浙江人民美术出版社,2011年,第176页。

②[元]王宾:《元处士云林倪先生旅葬志铭》,倪瓒著,江兴祐点校:《清閟阁集·附录一》,杭州:西泠印社出版社,2010年,第375页。

③按:汤因比谓:"技艺者,它的意思是指这些人的活动过于专业化,把精力完全集中在一个特殊的技能上,而忽视了作为一个社会动物的全面发展。"([英]阿诺德·汤因比著,[英]D. C. 萨默维尔编,郭小凌、王皖强等译:《历史研究》,上海:上海人民出版社,2010年,第304页。)

守程朱氏学,于达生之旨,大有径廷焉。"①《贺楚方伯霖宇梁公晋中丞序》云:"遭时泰宁,兵革不试,士大夫优游文墨,拱手而取大官。"②《兔柴记》云:"宋人有云,士大夫必有退步,然后出处之际绰如,此涉世语,亦渊识语也。读白香山《池上篇》,其所谓十亩之宅,五亩之园,有水一池,有竹千竿,有书有酒,有歌有弦者,实为衣冠巢、许之助,温公之独乐,卒成谢傅之同忧有以哉!"③其论"士大夫画"又云:"赵大年令穰平远,绝似右丞秀润天成,真宋之士大夫画,此一派又传为倪云林,虽工致不敌,而荒率苍古胜矣。今作平远及扇头小景一,以此两家为宗,使人玩之不穷,味外有味可也。"④又:"赵大年平远写湖天渺茫之景,极不俗,然不耐多皴,虽云学维,而维画正有细皴者,乃于重山叠嶂有之,赵未能尽其法也。"⑤董氏关于"士大夫"及"士大夫画"的诸多论述,暗含了自己的文化观念与审美趣向。同时,董其昌的这种思想在其《题画赠朱敬韬》中亦有体现:"宋迪侍郎,燕肃尚书、马和之、米元晖皆礼部侍郎,此宋时士大夫之能画者。元时惟赵文敏、高彦敬,余皆隐于山林,称逸士。今世所传戴、沈、文、仇颇近胜国,穷而后工,

① [明]董其昌著,邵海清点校:《容台集》,杭州:西泠印社出版社,2012年,第203页。

② [明]董其昌著,邵海清点校:《容台集》,杭州:西泠印社出版社,2012年,第235页。

③ [明]董其昌著,邵海清点校:《容台集》,杭州:西泠印社出版社,2012年,第278页。

④ [明]董其昌著,邵海清点校:《容台集》,杭州:西泠印社出版社,2012年,第678页。

⑤ [明]董其昌著,邵海清点校:《容台集》,杭州:西泠印社出版社,2012年,第678页。

不独诗道矣。予有意为簪裾树帜，然还山以来，稍有烂漫天真，似得丘壑之助者。因知时代使然，不似宋世士大夫之昌其画也。因作《秋山图》识之。"① 又如："东坡在海外，至不容。僦僧寮以居，而与子过自缚屋三间，仅庇眠食。尝行吟草田间，有老妪向之曰：'内翰一场富贵，却都消也。'东坡然其言。海外归，至阳羡买宅，又以还券不果。盖终其世无一椽。视今之士大夫，何如邪？《乐志论》固隐沦语，然开口便云'良田广宅'，去东坡远矣。"② 董氏褒扬宋代士大夫而反思当下文人之处世态度，亦透射出其以"士大夫"自居，且有自己的愿望和政治抱负。当然，不能过于机械简单地用一个称谓语词来替代"士大夫"与"士人"。那么，董其昌如何认识"士大夫画"，其所谓"士人画"与"士夫画""士大夫画"是否相同？

实际上，董其昌对"士夫画"的概念有进一步的阐释，其云："子昂尝询钱舜举曰：'如何为士夫画？'舜举曰：'隶法耳！'隶者，以异于描，所谓写画，须令八法通也。元人以米元章父子与高房山侍郎为士夫画，然倪元镇又当为米颠配享，虽功力不同，远韵则一，大都元季皆以董巨为师，如姚彦卿、唐子华学郭河阳者，不复能与逸品争长矣！"③ "士夫画""写画""须令八法通"，董其昌在阐释赵孟頫和钱选论士夫画的基础上，又将赵孟頫《秀石疏林图》

① [明] 董其昌著，叶子卿点校：《画禅室随笔》卷二，杭州：浙江人民美术出版社，2016年，第77页。
② [明] 董其昌著，叶子卿点校：《画禅室随笔》卷四，杭州：浙江人民美术出版社，2016年，第107页。
③ [明] 张丑：《真迹日录》卷一，清文渊阁四库全书本。

题画诗中的观点引入其中，这亦是对"隶法"的最佳诠释。赵孟頫《秀石疏林图》跋云："石如飞白木如籀，写竹还于八法通。若也有人能会此，须知书画本来同。"董氏以此诠释"隶法"，并将其指向书法的笔法。"八法"，即永字八法。"《禁经》云：'八法起于隶字之始，自崔、张、钟、王传授，所用该于万字，墨道之最不可不明也。隋僧智永发其指趣，授于虞秘监世南，自兹传授，遂广彰焉。'李阳冰云：'昔逸少工书多载，十五年中偏攻永字，以其备八法之势，能通一切字也。'八法者，永字八画是矣。"① 具体言之，即点为侧、横为勒、竖为弩、挑为趯、左上为策、左下为掠、右上为啄、右下为磔之八法。董其昌之所谓"写"而异于描之所指，就是要强调绘画的用笔，以书法入画法。董其昌又云："米家山，谓之士夫画。元人有《画论》一卷，专辨米海岳、高房山异同，余颇有慨其语。"② 董氏远师王维，推崇赵大年和倪瓒，因赵大年的画"秀润天成"，故将其视为宋之士夫画，而倪瓒画则"工致不敌，而荒率苍古胜矣"，此足见董其昌评判士夫画之依据和准则。

《画史会要》论《元画》云："评者谓：士夫画世独尚之，盖士气画者，乃士林中能作隶家，画品全乏（法）气韵生动，不求物趣，以得天趣为高。观其曰写而不曰画者，盖欲脱尽画工院气故耳，此等谓之寄兴，但可取玩一世，若云善画，何以上拟古人而为后世宝藏。如赵松雪、黄子久、王叔明、吴仲圭之四大家及钱舜举、倪云

① [宋] 陈思：《书苑菁华》卷二，卢辅圣主编：《中国书画全书》第二册，上海：上海书画出版社，1993年，第439页。
② [明] 董其昌著，叶子卿点校：《画禅室随笔》卷二，杭州：浙江人民美术出版社，2016年，第63页。

林、赵仲穆辈,形神俱妙,绝无邪学,可垂久不磨,此真士气画也。虽宋人复起,亦甘心服其天趣,然亦得宋人之家法而一变者。"①由此可见,所谓"士夫画"的评判标准,主要在于,作画者必须是"士林中"人,而能作"隶家","画品全乏(法)气韵生动,不求物趣,以得天趣为高",曰"写"而不曰"画"的原因乃在于"欲脱尽画工院气",这样一来,即初步建立起了一套所谓的"士夫画"准则。朱谋垔将"士林中能作隶家"的士夫画"曰写而不曰画"一语阐释为"欲脱尽画工院气"的表征,不仅将"士夫画"与"画工画"相对立,而且以"士气""院气"区分二者,认为士夫画乃"不求物趣,以得天趣为高"的寄兴。其推崇赵松雪、黄子久、王叔明诸人,认为他们的绘画是"真士气画",依据是"形神俱妙,绝无邪学",具有"天趣",这和苏轼"取其意气"一说的品评角度又有所不同。

明代沈颢对时人将"简洁高逸"视为评判"士夫画"的标准提出质疑,其《画麈》云:"今人见画之简洁高逸,曰士夫画也,以为无实诣也,实诣指行家法耳。不知王维、李成、范宽、米氏父子、苏子瞻、晁无咎、李伯时辈士夫也。无实诣乎? 行家乎?"②而邓球《闲适剧谈》卷二诠释"士夫画"则云:"陆简题沈石田画云:古书多以工巧为能,自元末入国初,画手如吴仲圭、倪云林、王子端辈,始以气韵相胜,清绝清洒,谓之士夫画,如唐之韩文、杜诗一出,而六朝之排体顿废。故本朝以工致得名者,辄鄙之,而以士夫名家者甚多。近时若吴下沈石田,则其优者欤。石田画能兼诸体,

①[明]朱谋垔:《画史会要》卷五,清文渊阁四库全书本。
②[清]王原祁等纂辑:《佩文斋书画谱》卷一六,北京:中国书店,1984年,第414页。

而自谓以吴仲圭为师,观其精致者有生意,而疏放者有家法,此岂易及哉!"① 视"以气韵相胜,清绝清洒"为士夫画的品评标准。当然,据何界定"气韵",又衍生了一个因时、因地、因人而异的品评准则。沈周之画"精致者有生意,而疏放者有家法",是其跻身"士夫画"的原因。"气韵相胜,清绝清洒"成为邓氏将吴镇、倪瓒等人绘画视为士夫画的依据,也可以说是对他们绘画特点的概括。可见,邓氏将南北朝时期以人物画为主要题材,色彩绘画为主要样式而生成的"六法"中之"气韵",作为评判"士夫画"的主要准则,这既是对"气韵"内涵的扩充和演绎,也是"士夫画"的品评标准再度转变的体现。

三、"文人之画"与"南北宗论"

明代张萱提出了"唐以后文人未有不能画者"②的观点,而清人注杜甫《送郑十八虔贬台州司户伤其临老陷贼之故阙为面别情见于诗》谓:"郑虔为人疏慢简略,虽无苟贱不廉之行,亦无特立不拔之操,不过藉一日之才名,沾恋微禄,以沉湎于酒……酒后常称老画师。夫绘画之事,亦文人之所不废,然必大节无亏,出其余技,以供挥洒。若徒以此小技沾沾自喜,且更因之以酒自豪,饮绘之外,一皆委之于樗散,无怪乎随波逐流,至于陷贼而罹刑辟也。"③ 文中指出,"文人"从事绘事需有"大节无亏"之德,然后"出其余技,以供挥洒",而不能"以此小技沾沾自喜",这才是文人画

①[明]邓球:《闲适剧谈》卷二,明万历邓云台刻本。
②[明]张萱:《疑耀》卷三,明万历三十六年刻本。
③[清]佚名注:《杜诗言志》卷四,扬州广陵古籍刻印社校刻本。

家应持有的绘画态度。

（一）董其昌与"南北宗论"

董其昌《画禅室随笔》卷二载："文人之画自王右丞始，其后董源、僧巨然、李成、范宽为嫡子。李龙眠、王晋卿、米南宫及虎儿，皆从董、巨得来。直至元四大家黄子久、王叔明、倪元镇、吴仲圭，皆其正传。吾朝文、沈，则又遥接衣钵。若马、夏及李唐、刘松年，又是李大将军之派，非吾曹当学也。"①董其昌如何界定"文人"？却据此抛开王维之前画史上的诸多绘画名家，独推王维，认为文人所作之画，从王维开始，并将李思训一派划入"吾曹当学"的范围之内。其又云："禅家有南北二宗，唐时始分。画之南北二宗，亦唐时分也。但其人非南北耳。北宗则李思训父子，着色山，流传而为宋之赵幹、赵伯驹、伯骕，以至马、夏辈。南宗则王摩诘，始用渲淡，一变钩斫之法，其传为张璪、荆、关、郭忠恕、董、巨、米家父子，以至元之四大家，亦如六祖之后有马驹、云门、临济儿孙之盛，而北宗微矣。要之，摩诘所谓'云峰石迹，迥出天机；笔意纵横，参乎造化'者。东坡赞吴道子、王维画壁，亦云'吾于维也无间然'，知言哉。"②又云："元季诸君子画惟两派，一为董源，一为李成。成画有郭河阳为之佐，亦犹源画有僧巨然副之也。然黄、倪、吴、王四大家皆以董、巨起家成名，至今只行海内。至如

① ［明］董其昌著，叶子卿点校：《画禅室随笔》卷二，杭州：浙江人民美术出版社，2016年，第61页。按：是书作"非吾曹易学"，今据《容台集》《佩文斋书画谱》校改。

② ［明］董其昌著，叶子卿点校：《画禅室随笔》卷二，杭州：浙江人民美术出版社，2016年，第62页。

学李、郭者，朱泽民、唐子华、姚彦卿辈，俱为前人蹊径所压，不能自立堂户。此如南宗子孙，临济独盛，当亦绍隆祖法者，有精灵男子耶？"① 对比董其昌"文人之画"与"南北宗论"之论述，可以发现，他实际上将"南宗"绘画视为"文人之画"，并以"着色山"与"始用渲淡，一变钩斫之法"区分李思训与王维绘画风格样式之间的差异。

对此，陈继儒在论《王右丞雪图》时有类似的观点："山水画自唐始变古法，盖有两宗，李思训、王维是也。李之传为宋赵伯驹、伯骕，以及于李唐、郭熙、马远、夏圭皆李派。王之传为荆浩、关全、董源、李成、范宽，以及于大小米、元四大家皆王派。李派粗硬无士人之气，王派虚和萧散，此又慧能之禅，非神秀所及也。至郭忠恕、马和之，又如方外不食烟火人，另具一骨相者。"② 显然，陈氏和董其昌的观点大体一致，而又有独特之处：首先，对画家的划分上，董视为两派，而陈氏的划分除两派外，复增加了不分南北的"方外不食烟火人，另具一骨相者"。与此同时，对画家的具体划分也不同，陈氏的论述中增加了"李派粗硬无士人之气，王派虚和萧散"的划分依据。其次，郭熙为李成传派，董其昌对其宗派并未予以划分，而陈继儒却将其归于北宗。《清河书画舫》对陈继儒论点之著录，与《珊瑚网》又有所不同，是书载："山水画自唐始变……李派板细乏士气，王派虚和萧散，此又惠能之禅，非神秀所及也。至郑虔、卢鸿一、张志和、郭忠恕、大小米、马和之、高克恭、

① [明] 董其昌著，叶子卿点校：《画禅室随笔》卷二，杭州：浙江人民美术出版社，2016年，第62页。
② [明] 汪砢玉：《珊瑚网》卷四三，清文渊阁四库全书本。

倪瓒辈,又如方外不食烟火人,另具一骨相者。"① 但是,无论是"粗硬无士人之气",或是"板细乏士气",均指向了"李派",从中亦可见陈继儒划分"南北宗"的主要依据。

莫是龙则云:"禅家有南北二宗,唐时始分。画之南北二宗,亦唐时分也。但其人非南北耳,北宗则李思训父子着色山,流传而为宋之赵幹、赵伯驹、伯骕,以至马、夏辈。南宗则王摩诘始用渲淡,一变钩斫之法,其传为张璪、荆、关、郭忠恕、董、巨、米家父子,以至元之四大家,亦如六祖之后,马驹、云门、临济,儿孙之盛,而北宗微矣。要之摩诘所谓'云峰石迹,迥出天机,笔意纵横,参乎造化者'。东坡赞吴道子王维画壁亦云:'吾于维也无间然,知言哉。'"② 莫氏借《唐书》评王维绘画"始用渲淡,一变钩斫之法",作为界定南宗的标准,而"着色山"成为评判北宗的依据。故此,董、陈、莫三人观点虽相似,但品评角度却又明显不同。

沈颢《画麈》云:"禅与画俱有南北宗,南则王摩诘,裁构淳秀,出韵幽淡,为文人开山,若荆、关、张璪、董、巨、二米、子久、叔明、松雪、梅叟、迂图,以至明兴,沈、文慧灯无尽;北则李思训,风骨奇峭,挥扫躁硬,为行家建幢,若赵幹、伯驹、伯骕、马远、夏珪,以至戴文进、吴小仙、张平山(路),日就狐禅,衣钵尘土。"③ 显然,沈氏

① [明]张丑撰,徐德明校点:《清河书画舫》,上海:上海古籍出版社,2011年,第272—273页。
② [明]莫是龙:《画说》,于安澜编:《画论丛刊》上卷,香港:中华书局,1977年,第66—67页。按:董其昌《画禅室随笔》《容台集》中所说与此相同。出自莫还是董,目前学界说法不一。
③ [明]徐应秋:《玉芝堂谈荟》卷三〇,上海:上海古籍出版社,1993年,第725页。

将南北宗进行对比,指出南宗王维"裁构淳秀,出韵幽淡,为文人开山",而北宗李思训"风骨奇峭,挥扫躁硬,为行家建幢",且将南、北宗画家的划分拓展至整个明代画坛。

对比莫是龙、董其昌、陈继儒及沈颢的观点,概括为下表。

作者	莫是龙	董其昌	陈继儒	沈颢
南宗	王摩诘——张璪、荆、关、郭忠恕、董、巨、米家父子,以至元之四大家	王右丞——张璪、荆浩、关仝、郭忠恕、董源、巨然、李成、范宽、李龙眠、王晋卿、米南宫及虎儿、元四大家黄子久、王叔明、倪元镇、吴仲圭、文徵明、沈周	王摩诘——荆浩、关仝、董源、李成、范宽、大小米、元四大家	王摩诘——荆、关、张璪、董、巨、二米、子久、叔明、松雪、梅叟(冕)、迂图、沈、文
北宗	李思训——赵幹、赵伯驹、伯骕,马、夏辈	大小李将军、马、夏及李唐、刘松年、赵幹、赵伯驹、赵伯骕	李思训——赵伯驹、伯骕、李唐、郭熙、马远、夏圭	李思训——赵幹、伯驹、伯骕、马远、夏圭,以至戴文进、吴小仙、张平山
其他			方外不食烟火人,另具一骨相者:郑虔、卢鸿一、张志和、郭忠恕、大小米、马和之、高克恭、倪瓒辈	

从上表我们会发现,董其昌谓南宗"始用渲淡,一变勾斫之法",儿孙盛;北宗"着色山","非吾曹当学",北宗微。陈继儒视南宗为慧能之禅,"虚和萧散",而北宗如神秀之禅,"板细无士气",并增加了不分南北的"另具一骨相者",将"南北宗"上升到了依据画家的判断及其作品的分析两条道路上,为文人画的构建提供了

更多的理论支撑。莫是龙的言论与董其昌的观点基本相同。而沈颢则认为，王维"裁构淳秀，出韵幽淡"，视其为文人开山，南宗慧灯无尽，李思训"风骨奇峭，挥扫躁硬，为行家建幢"，北宗如衣钵尘土①。"南北宗论"，董、陈、莫三人均有论说，沈颢亦有拓展，然各有评骘，对于绘画风格样式的认识与划分，他们的观点不尽相同。后人却多认为陈、莫之观点转手于董，实则交相师益，诚难锁其源头。但扬南抑北则是四人的共同倾向，可见董、陈、莫三人思想上交互受益，相互递转，愈入愈深之大概。钱穆曾言："我们却不该在此等处来争其立说之先后，判其成学之高下。人物代表着思想，我们却不必放轻了思想演进来争人物间之门户与是非。这是研讨宋明理学一最该先具的心地。"②研究"南北宗论"，亦当如此，方能不落入门户是非之中。

董其昌等人为何将王维推为文人画之鼻祖？朱景玄《唐朝名画录》云："（王维）画山水松石，踪似吴生，而风致标格特出……复画《辋川图》，山谷郁郁盘盘；云水飞动，意出尘外，怪生笔端。"③张彦远《历代名画记》卷一《论画山水树石》云王维树石重深，卷一〇又谓："王维……官至尚书右丞。有高致，信佛理，蓝田南置别业，以水木琴书自娱。工画山水，体涉今古，人家所蓄，多是右丞指挥工人布色。原野簇成，远树过于朴拙，复务细巧，翻更失

①周积寅、耿剑主编：《俞剑华美术史论集·再谈文人画》，南京：东南大学出版社，2009年，第309页。
②钱穆：《宋明理学概述》，北京：九州出版社，2010年，第109页。
③［唐］朱景玄：《唐朝名画录》，于安澜编：《画品丛书》，上海：上海人民美术出版社，1982年，第80页。

真。清源寺壁上画辋川，笔力雄壮。常自制诗曰：'当世谬词客，前身应画师。不能舍余习，偶被时人知。'诚哉是言也。余曾见破墨山水，笔迹劲爽。"① 又，封演《封氏闻见记》卷五："玄宗时，王维特妙山水，幽深之致，近古未有。"② 李肇《唐国史补》亦云："王维画品妙绝，于山水平远尤工。"③ 荆浩《笔法记》则谓："王右丞笔墨宛丽，气韵高清，巧写象成，亦动真思。"④ 并谓张僧繇"甚亏其理"，吴道子"有笔无墨"，项容则是"有墨无笔"，李思训亦有"大亏墨彩"之不足，独王维"六要"兼备。唐至五代诸多史料，记载了王维的生平事迹及其绘事，而对其艺术评价，由朱景玄的"妙品上"转变为荆浩所谓的"六要兼备"，王维画史地位被不断地重塑。

　　宋代的画学著述，对王维的画史地位有了更进一步的构建。《宣和画谱》云："（王）维善画，尤精山水，当时之画家者流，以谓天机所到，而所学者皆不及。后世称重，亦云维所画，不下吴道玄也。观其思致高远，初未见于丹青，时时诗篇中已自有画意，由是知维之画，出于天性，不必以画拘，盖生而知之者，故'落花寂寂啼山鸟，杨柳青青渡水人'，又与'行到水穷处，坐看云起时'，及'白云回望合，青霭入看无'之类，以其句法，皆所画也。"⑤ 是书之表

① [唐]张彦远：《历代名画记》，北京：人民美术出版社，1963年，第16、191页。
② [唐]封演撰，赵贞信校注：《封氏闻见记校注》，北京：中华书局，2005年，第47页。
③ [唐]李肇：《唐国史补》卷上，上海古籍出版社编：《唐五代笔记小说大观》，上海：上海古籍出版社，2000年，第164页。
④ [五代]荆浩：《笔法记》，沈子丞编：《历代论画名著汇编》，北京：文物出版社，1982年，第51页。
⑤ [宋]佚名：《宣和画谱》卷一〇，于安澜编：《画史丛书》二，上海：上海人民美术出版社，1963年，第102页。

述,显然与《唐朝名画录》之著录有别,朱景玄"神品上"仅列吴道玄一人,而《宣和画谱》则谓"维所画,不下吴道玄也"。又,苏轼《题王维画》云:"摩诘本词客,亦自名画师。平生出入辋川上,鸟飞鱼泳嫌人知。山光盎盎着眉睫,水声活活流肝脾。行吟坐咏皆自见,飘然不作世俗辞。高情不尽落缣素,连山绝涧开重帷。百年流落存一二,锦囊玉轴酬不赀。"① 可见,王维大部分绘画作品至北宋时期已经散佚,存留者则弥足珍贵。东坡题《书摩诘〈蓝田烟雨图〉》对王维绘画的评介,将王维的绘画品评推向了另一个维度,其断语曰:"味摩诘之诗,诗中有画;观摩诘之画,画中有诗。"② 这一观点的传播对王维画史地位的重塑,无疑起到了重要的作用。"诗中有画""画中有诗"共同构筑了王维绘画的诗画空间,且成为后人不断传播和推崇王维的主要依据,进而成为评判中国绘画的重要标准。

　　元明时期对王维的著录,在借鉴前人观点的基础上,展开了进一步的阐释和发挥。汤垕《古今画鉴》云:"王右丞维工人物山水,笔意清润,画罗汉佛像至佳。平生喜作雪景、剑阁、栈道、骡冈、晓行、捕鱼、雪渡、村墟等图。其画《辋川图》世之最著者也,盖胸次潇洒,意之所至,落笔便与庸史不同。"③ 夏文彦根据画史的记载,进一步推崇王维的绘画作品,《图绘宝鉴》卷二云:"观其思

①[清]查慎行补注:《补注东坡编年诗》卷四七,清文渊阁四库全书本。
②[唐]王维撰,[清]赵殿成笺注:《王右丞集笺注》,上海:上海古籍出版社,1984年,第272页。
③[元]汤垕:《古今画鉴》,卢辅圣主编:《中国书画全书》第二册,上海:上海书画出版社,1993年,第895页。

致高远,出于天性,初未见于丹青,时时诗篇中已有画意,盖其胸次潇洒,落笔便与庸史不同。"①《新增格古要论》卷五则谓王维:"尝作《辋川图》,山峰盘回,竹树潇洒,石小劈皴,树梢雀爪,叶多夹笔,描画人物,眉目分明,笔力清劲。盖其思致高远,出于天性,故诗中有画,画中有诗。"②其借苏轼评王维的观点再度拓展了王维的诗画空间。董其昌则更进一步,直接提出了"文人之画自王右丞始"的观点,并将其推为"南宗"绘画之鼻祖,使王维的画史地位得到了空前的提升。

然而,明代的诸多文献均反映出一个问题,即时人对王维的认识,不是借助流传有序的绘画作品建立的评价体系,而是根据前人诗文和画学著述的记载而假想了王维绘画的风格样式。如董其昌跋《江山雪霁图》云:"惟京师杨高邮州将处,有赵吴兴《雪图》小幅,颇用金粉,闲远清润,迥异常作,余一见定为学王维。或曰:'何以知是学维?'余应之曰:'凡诸家皴法,自唐及宋,皆有门庭,如禅灯五家宗派,使人闻片语单词,可定其为何派儿孙。今文敏此图,行笔非僧繇、非思训、非洪谷、非关仝,乃知董巨、李范皆所不摄,非学维而何?'今年秋,闻金陵有王维《江山霁雪》一卷,为冯宫庶所收。亟令友人走武林索观,宫庶珍之,自谓如头目脑髓,以余有右丞画癖,勉应余请,清斋三日,始展阅一过,宛然吴兴小幅笔意也。余用是自喜,且右丞自云:'宿世谬词客,前身应画

① [元] 夏文彦:《图绘宝鉴》卷二,于安澜编:《画史丛书》二,上海:上海人民美术出版社,1963年,第20页。
② [明] 王佐:《新增格古要论》卷五,杭州:浙江人民美术出版社,2011年,第181页。

师.'余未尝得睹其迹,但以想心取之,果得与真肖合,岂前身曾入右丞之室,而亲览其磅礴之致,故结习不昧乃尔耶……老子云:'同于道者,道亦乐得之.'余且珍之以俟."①《画禅室随笔》卷二又云:"昔人评王右丞画,以为'云峰石色,迥出天机;笔思纵横,参乎造化.'余未之见也。往在京华,闻冯开之得一图于金陵,走使缄书借观。既至,凡三薰三沐乃长跽开卷,经岁开之复索还,一似渔郎出桃花源,再往迷误,怅惘久之,不知何时重得路也。因想象为《寒林远岫图》,世有见右丞画者,或不至河汉."②从董其昌的描述可知,他并未见到流传有序的王维的山水画作品。他对王维的认识,亦是通过历史文本的著录而建构起来的,即借助前人的记载而想象王维绘画的风格样式与语言特征。至于王维的绘画作品,董其昌则是依据自己的鉴藏经验,将几幅无名款的作品归到了王维名下。

董其昌将王维推为文人画鼻祖,有一定的历史原因和时代因素,也与中国画风格样式的演变密切相关。唐代"安史之乱"前后,不仅仅出现了"水墨之变"③,水墨也与色彩分离,且勾线与染色技法分离,线条和色彩便逐渐形成并完善了各自的语言表达体系。勾线或"描"在无色彩的情况下亦能独立完成对物象的塑造和画家情感的表达;而色彩在"工人"继承层层渲染的图绘技法之

① [明]董其昌著,邵海清点校:《容台集》,杭州:西泠印社出版社,2012年,第693页。
② [明]董其昌著,叶子卿点校:《画禅室随笔》卷二,杭州:浙江人民美术出版社,2016年,第76页。
③ 牛克诚:《色彩的中国绘画——中国绘画样式与风格历史的展开》,长沙:湖南美术出版社,2002年,第67—69页。

时,逐渐被文人"文人化"了,即演变为不以墨笔勾勒,直以色彩渍染而成的"没骨"。因此,白描和没骨从勾线染色的母体中脱离出来,也因"凹凸花"的新样式摆脱了对线条原有功能的依赖,使得色彩逐渐"流落民间",且在文人的绘画世界里被异化为"没骨",这也成为后来董其昌建构没骨山水的主要依据。而王维的"破墨"山水,将勾与描"写意化",不但拓宽了笔墨的表现力,而且使得线条的表现形态逐渐丰富,并与画家的情感表达密切结合。与此同时,山水画也因王维等人新的绘画样式和语言,从"勾斫"的范式中走了出来。当然,在这一转变过程中,王维最具代表性。或是王维的诗画在郭若虚、苏轼等人的推崇下,已成为举世关注的对象,或是王维政治生涯与董其昌提出"文人之画"与"南北宗论"时的处境有一定的相似性,即王维生平"好道",逃离闹市,富有禅趣的心态与董其昌政治失意之时的状态暗合,故董其昌借此表达自己的意趣与政治隐情。

自董其昌之后,后世多扛着"南宗"的大旗,推崇王维为首的"文人"的绘画风格样式,并不断地建构。诸多文论画论也从意趣、笔墨、题材等方面对"文人"绘画与画工画进行区分,反复强调二者之间的差异,褒扬"南宗",并将"士夫画""士人画"与"文人之画"的概念融合,进一步拓宽文人画的内涵及风格样式。

王世贞《艺苑卮言》云:"大抵五代以前,画山水者少,二李辈虽极精工,微伤板细;右丞始能发景外之趣,而犹未尽;至关全、董源、巨然辈方以真趣出之,气概雄远,墨晕神奇;至李营丘成而绝矣。"可见,在绘画风格样式发展演变的过程中,后世的品评准则多因所处时代的文化语境而改变。王世贞认为,王维能发景外之

趣，关、董、巨三家山水画能出"真趣"。而"气概"一语则是对苏轼"取其意气所到"的诠释，并将"墨晕"纳入山水画的品评范畴之内。朱景玄《唐朝名画录》将王墨、李灵省、张志和列为"逸品"，谓"此三人非画之本法，故目之为逸品，盖前古未之有也"。① 然而，"逸品"的概念亦是经历了一个不断建构的过程。明末宋懋晋云："自唐至元无虑数百人，而成家为人师法者，不过二三十家而已。余摹得二十家，如毕宏、张璪及元人之写意者，或可仿佛其一二，若伯时与二李、二赵辈，不能得其万一。盖院体俱入细，落墨数次烘染设色，一树便可竟日，岂草草之笔所可临摹？若能以死功临之，则反易于毕宏、张璪之写意者，以故文人学画，须以逸品为宗。"② 宋懋晋认为，"文人学画，须以逸品为宗"，将朱景玄"非画之本法"的"逸品"视为文人学画的宗旨。文德翼《茗柯堂初集序》又云："物不可以两大，名不可以兼成……今摩诘之画已不传，而诗盛传。画寿仅五百岁，诗寿盖无量也。子欲为其无量寿者乎？谅不以初集自限也。夫文人之书，异于画工者，盖其落笔必有万卷之气，贮于其中，非丹青之谓也。"③ 其观点透露出了王维诗画在明代的流传情况，也反映出了明代文人对"文人画"与"画工画"的认识——文人"落笔必有万卷之气"贮于画中，故非"丹青之谓"。清人黄图珌《友人以古画夕阳渔曲之景示观因作》诗云："渔

① [唐] 朱景玄：《唐朝名画录》，于安澜编：《画品丛书》，上海：上海人民美术出版社，1982年，第88页。
② [清] 张照等：《石渠宝笈》卷三四，清文渊阁四库全书本。
③ [明] 文德翼：《求是堂文集》卷六，明末刻本。

父江头曲,文人画里诗。风流真可爱,何幸得观之。"①"文人画里诗",意指文人绘画所蕴含的诗意,此句虽非言"文人画",却暗含文人绘画之特点——"风流真可爱"。

　　清人对南宗绘画类似的品评文字较多,角度虽有不同,但多是对前人观点的进一步阐释与扩充,并借此不断地重塑南宗和文人画。吴其贞《书画记》辑录《苏东坡竹石图绢画一小幅》,并云:"气色尚新。画一拳石,有数竿修竹。用笔秀嫩,风韵高标,绝无画家气味,显然为文人之笔,诚旷代逸格上画也。无题识,有'东坡居士'一图书。上有薛道祖题曰:'玉局翁所作岩桧竹石,皆极天巧,出乎规矩之外,胸中邱壑随寓造微,真一代名笔也。'"②显然,是将"画家画"与"文人画"相对立,而苏轼之笔墨"无画家气味",被视为"旷代逸格"。又,戴熙《习苦斋画絮》卷一〇云:"董、巨所以为南宗者,以其雄压千古耳,空灵简澹求之,卜其高矣,未卜其厚。"③又,方薰《山静居画论》云:"书画贵有奇气,不在形迹间尚奇,此南宗义也。故前人论书曰:'既追险绝,复归平正。'论画曰:'山有可望者、可游者、可居者。'反是则非画。"④方薰论南宗,谓"书画贵有奇气,不在形迹间尚奇,此南宗义也",但却以北宋画院画家郭熙之观点为理论依据,并将"可望、可游、可居"视为

①[清]黄图珌:《看山阁集·今体诗》卷六,清乾隆刻本。
②[清]吴其贞:《书画记》卷五,北京:人民美术出版社,2006年,第378—
　379页。
③[清]戴熙:《习苦斋画絮》卷一〇,卢辅圣主编:《中国书画全书》第十四册,
　上海:上海书画出版社,1999年,第237页。
④[清]方薰:《山静居画论》卷上,杭州:浙江人民美术出版社,2017年,第
　21页。

判断"画"的标准,实际上,这依然是对"南宗"绘画特点从另一角度的丰富与重构。

　　查礼《铜鼓书堂遗稿》卷三〇重申"敦忠孝"的儒家观念,提出"先端品,而后可以言艺"的观点,将"人品"视为评判书画的依据,若人品不高,其艺则被世人所恶。其文云:"绘画之事,文人笔墨中一节耳。能与不能,精与不精,固无足重轻。然古人敦忠孝者,或能书能画,或书画虽不甚精,而世多珍惜之,何也? 重其人遂重其翰墨耳! 然古人翰墨,实堪传世者,其人行止亦未有不高,间有书画佳而人品不正者,必为人所弃。若宋之苏、黄、米、蔡,'蔡'谓'京'也,后世恶其为人,乃斥去之而进君谟焉。是知士必先端品,而后可以言艺也。"①

　　然而,董其昌一方面独推"南宗",另一方面在具体绘画实践中却秉承"转益多师"。他在绘画创作中也会临习"北宗"画家的作品,并有与此相关的绘画作品传世。其追随者崇尚南宗而排斥北宗,少有以"南宗"为衣钵而兼及"北宗"者。董其昌及其追随者对"文人之画"的界定与倡导,与其绘画创作及其部分观点亦有相悖之处。董其昌云:"李昭道一派,为赵伯驹、伯骕,精工之极,又有士气。后人仿之者,得其工不得其雅。若元之丁野夫、钱舜举是已。盖五百年而有仇实父,在昔文太史亟相推服,太史于此一家画不能不逊,仇氏故非以赏誉增价也。实父作画时,耳不闻鼓吹骈阗之声,如隔壁钗钏戒顾,其术亦近苦矣。行年五十,方知此一派画,殊不可习,譬之禅定,积劫方成菩萨,非如董、巨、米三

① [清] 查礼:《铜鼓书堂遗稿》卷三〇,清乾隆查淳刻本。

家，可一超直入如来地也。"①又，题《云海三神山图》云："李思训
写海外山，董源写江南山，米元晖写南徐山，李唐写中州山，马远、
夏圭写钱塘山，赵吴兴写雪苕山，黄子久写海虞山。若夫方壶、蓬
阆，必有羽人传照。余以意为之，未知似否。"②又，《题自画小景》
云："赵令穰、伯驹、承旨三家合并，虽妍而不甜。董源、巨然、米
芾、高克恭四家合并，虽纵而有法。两家法门，如鸟双翼。吾将老
焉。"③"两家法门，如鸟双翼"是其在绘画实践中的具体体验。且
其在《画旨》中明确叙写了自己在绘画创作中对"北宗"画家技法
的借鉴与运用，其文云："画平远师赵大年，重山叠嶂师江贯道，皴
法用董源麻皮皴及《潇湘图》点子皴，树用北苑、子昂二家法，石用
大李将军《秋江待渡图》及郭忠恕雪景，李成画法有小幅水墨及着
色青绿，俱宜宗之，集其大成，自出机轴，再四五年，文、沈二君，不
能独步吾吴矣。"④这也是董其昌在绘画创作中观点转变的体现，
与其"南北宗论"中贬斥北宗"非吾曹当学"的观点相抵牾。

　　自故宫博物院藏董其昌《集古树石画稿》中，可以看到董其
昌对前人作品中树的临习，他在绘画创作中不拘泥于一家一派，
而是转益多师。陈继儒跋该图稿云："此玄宰集古树石，每作大

①［明］董其昌著，叶子卿点校：《画禅室随笔》卷二，杭州：浙江人民美术出版
　社，2016年，第65—66页。
②［明］董其昌著，叶子卿点校：《画禅室随笔》卷二，杭州：浙江人民美术出版
　社，2016年，第73页。
③［明］董其昌著，叶子卿点校：《画禅室随笔》卷二，杭州：浙江人民美术出版
　社，2016年，第70页。
④［明］董其昌著，邵海清点校：《容台集》，杭州：西泠印社出版社，2012年，第
　674页。

幅出摹之，焚劫之后，偶得于装潢家，勿复示之，恐动其胸中火宅也。"这一点，董其昌《画禅室随笔》卷二亦有记载，可以佐证其绘画的取法及其观点，其文云："画中山水，位置、皴法皆各有门庭，不可相通。惟树木则不然。虽李成、董源、范宽、郭熙、赵大年、赵千里、马、夏、李唐，上自荆、关，下逮黄子久、吴仲圭辈，皆可通用也。或曰须自成一家，此殊不然。如柳则赵千里，松则马和之，枯树则李成，此千古不易，虽复变之，不离本源，岂有舍古法而独创者乎？倪云林亦出自郭熙、李成，稍加柔隽耳。如赵文敏，则极得此意。盖萃古人之美于树木，不在石上着力，而石自秀润矣。今欲重临古人树木一册，以为奚囊。"① 可见，董其昌推崇"南宗"，虽视"北宗"非"吾曹当学"，但又肯定了其在画史中的地位，这种矛盾的思想及其转变的过程，与其自身经历密不可分，也与其仕途的起伏变化密切相关。② 又，董其昌《画旨》云："宋画至董源、巨然，脱尽廉纤刻画之习，然惟写江南山则相似，若海岸图，必用大李将军。北方盘车骡网，必用李晞古、郭河阳、朱锐。黄子久专画海虞山，王叔明专画苕雪景，宋时宋迪专画潇湘，各随所见，不得相混也。赵大年令穰平远，绝似右丞秀润天成，真宋之士大夫画，此一派又传为倪云林，虽工致不敌，而荒率苍古胜矣。今作平远及扇头小景一，以此两家为宗，使人玩之不穷，味外有味可也。"③ 同

① [明]董其昌著，叶子卿点校：《画禅室随笔》卷二，杭州：浙江人民美术出版社，2016年，第52页。

② 孙明道：《〈烟江叠嶂〉与董其昌的政治隐情》，《故宫学术季刊》，2019年第2期，第9—14页。

③ [明]董其昌著，邵海清点校：《容台集》，杭州：西泠印社出版社，2012年，第678页。

时，他将青绿一派的色彩转化为"没骨山水"，在排斥"北宗"青绿山水画样式的同时，对色彩运用方式又有所调整与转易。董氏摒弃了三矾九染的复杂的敷色方式，倡导"不以墨笔勾勒，直以色彩渍染而成"的没骨技法，这亦如水墨由勾勒向便于书写性情的皴、擦、点、染发展，更注重画家画意与笔墨情趣的表达。当然，《历代名画记》著录的吴道子"三日之迹"与李思训"数月之功"相对比的文本生成，就已经预示着二者绘画风格样式的差异。而没骨山水则是将文人舍弃的浓艳的色彩以另一种样式表达出来，使其从工匠走向了文人的审美范畴。故明代谢肇淛《五杂俎》谓："唐初虽有山水，然尚精工，如李思训、王摩诘之笔，皆细入毫芒……宋画如董源、巨然，全宗唐人法度。李伯时学摩诘，以工巧胜，自是唐宋本色，而旁及人物、鞍马、佛像、翎毛，故名震一时。"①

另外，文徵明亦云："《晴江归棹图》为夏圭所作……善画人物山水，酝酿墨色，丽如傅染，笔法苍古，气韵淋漓，足称奇作……此卷或为王洽，或为董、巨、米癫而杂体兼备，变幻间出，吾恐秾状丽手，视此何以措置于间哉！"②唐寅则云："徵明先生《关山积雪图》全法二李，兼效王维、赵千里蹊径。观其殿宇树石，村落旅况，无不曲尽精妙。"③可见，所谓的"南宗"嫡派在绘画创作中并未完全舍弃"北宗"，而往往自觉或不自觉地克服门户之见，转益多师，汲取众家之长而融入个人的创作之中。

①［明］谢肇淛：《五杂俎》卷七，明万历四十四年潘膺祉如韦馆刻本。
②［清］方濬颐：《梦园书画录》卷四，清光绪三年刻本。
③［清］卞永誉纂辑：《式古堂书画汇考》四，杭州：浙江人民美术出版社，2012年，第2157页。

董其昌、陈继儒、莫是龙等人在数年的交往中,思想议论互为助益、互相发明,故"南北宗论"提出,恐非具体某一人之独创。三人思想观点之所以相似,盖当时他们交游圈某一段时间的集体论断,若单一考其出处,以时间论之,以某家先著为判断,定为某家之言,实嫌牵强,恐为文献所害耳,亦有以文害义之嫌。

(二)"文人画"概念的生成

清代王原祁等纂辑的《佩文斋书画谱》(成书于1708年),提出了"文人画"之概念,对其内涵的诠释却借用了董其昌"文人之画自王右丞始"一说①。而稍后约成书于1756年的邹一桂《小山画谱》也提出"文人画"一语,但其诠释却直接摘录了邓椿《画继》中的内容:"画者,文之极也,故古今文人颇多著意。张彦远所次历代画人,冠裳大半,必其人胸中有书,故画来有书卷气。无论写意、工致,总不落俗。是以少陵题咏,曲尽形容;昌黎作记,不遗毫发。欧文忠、三苏父子、两晁兄弟、山谷、后山等,评品精高,挥翰超拔。然则画者岂独艺之云乎。"②可见,身居冠裳之列,"胸中有书",画有书卷气,是邓椿认为真正的"画者"所具备的素养,却被邹一桂援引为"文人画"的必备要素,并指出这是文人之画不落俗的关键所在。自此,"文人画"成为固定的画学术语,被后世不断阐释和建构。但是,邹一桂又摘录明王绎《论画》中的内容诠释"士大夫画":"赵文敏问画道于钱舜举:'何以称士大夫画?'曰:

① [清]王原祁等纂辑:《佩文斋书画谱》卷一二,北京:中国书店,1984年,第311页。
② [清]邹一桂著,余平点校:《邹一桂集》卷一二,杭州:浙江人民美术出版社,2019年,第287页。

'隶体耳。'画史能辨之，则无翼而飞，不尔便落邪道。王维、李成、徐熙、李伯时，皆士大夫之高尚者，所画能与物传神，尽其妙也。然又有关棙，要无求于世，不以赞毁挠怀。常举以似，画家无不攒眉，谓此关难度。"①邹氏一书之中，同时罗列"士大夫画"与"文人画"，且分别以王绎和邓椿的理论进行诠释，认为王维、李公麟等士大夫"所画能与物传神，尽其妙也"；而视"文人画"以有书卷气，"无论写意、工致，总不落俗"为其特点。可见，在邹氏看来，二者的内涵有本质的不同。此诚如万青力所言："'士夫'阶层成员自身的职业化以及向各种职业阶层的转化，标志着士夫阶层自身的解体蜕变，并逐渐被一个包容远为广泛、复杂的'文人'阶层开始取而代之。因此，元代以前的'士夫画'及元代开始的'文人画'可以说是两个相关连而又有区别的历史概念。"②

值得注意的是，张彦远《历代名画记》已提出："夫阴阳陶蒸，万象错布，玄化亡言，神工独运。草木敷荣，不待丹碌之采；云雪飘扬，不待铅粉而白。山不待空青而翠，凤不待五色而綷。是故运墨而五色具，谓之得意。意在五色，则物象乖矣。"又："今之画人，笔墨混于尘埃，丹青和其泥滓，徒污绢素，岂曰绘画。自古善画者，莫非衣冠贵胄，逸士高人，振妙一时，传芳千祀，非闾阎鄙贱之所能为也。""闾阎"，指乡里，亦泛指民间；"鄙贱"，谓品格卑贱、低贱。可见，张彦远已经从画家的身份和品格角度品评绘画，使

① [清]邹一桂著，余平点校：《邹一桂集》卷一二，杭州：浙江人民美术出版社，2019年，第286页。
② 万青力：《由"士夫画"到"文人画"——钱选"戾家画"说简论》，《美术研究》，2003年第3期，第46页。

得"衣冠贵胄，逸士高人"与"闾阎鄙贱"之间形成明显的对比。邓椿则延续了张彦远的观点，后世则以张彦远对"善画者"的评价为依据，阐说"文人画"。张彦远所认为的"善画者"，并没有宗派之分，明代董其昌、陈继儒等人却将张氏所言"闾阎鄙贱"易为"北宗"。从"善画者"到士夫画、士人画，再到文人之画，最后完成"文人画"的构建。如何界定"善画者"？《庄子·田子方》云："宋元君将画图，众史皆至受，揖而立，舐笔和墨在外者半。有一史后至者，儃儃然不趋，受，揖不立，因之舍。公使人视之，则解衣般礴，臝。君曰：'可矣，是真画者也！'"①然张彦远在书中倡导"成教化，助人伦"的绘画功能，所称赞的画家如"顾、陆、张、吴"，且其认为的"善画者"并非《庄子》所谓的"真画者"。"解衣般礴"虽被视为"真画者"的评判准则，并成为画史建构历程中最早记载画家状态的文献资料，但其中并没有涉及作品本身，而是依据人物对待绘画的态度来界定。如此，则似卢辅圣所言："文人画的萌芽首先是从对待绘画的态度上崭露头角的。"②可见，绘画品评准则因时代，因人而不同，亦有地域差异，故不断演绎和变化的品评标准促进了"文人画"概念的生成。在这个过程中，构建者却以祖述的方式，承袭并移易前人的准则，完成自我观念和绘画品评准则的建构。

　　董其昌等人对绘画所作的"南北宗"之划分，使得"转益多师"的传承观念亦发生了转变，南、北宗的对立，"非吾曹当学"之倡导，使得中国画的发展进入到以"文人画"为主流地位的格局。当

① ［清］王先谦：《庄子集解》卷五，国学整理社编：《诸子集成》三，北京：中华书局，1954年，第133页。
② 卢辅圣：《中国文人画史》，上海：上海书画出版社，2012年，第12页。

然,因他们的主张正好顺应了绘画自身发展的趋势,文人对待绘画的态度及文人评判绘画的角度亦由此发生了变化。如尤侗评吴伟时曰:"画虽一艺,多自文人游戏为之,故画品之高下,视乎人品而已。不然,取青妃白一染匠事耳。吴中画家如沈周、文徵明者,岂可以艺术名之哉!清狂小仙,虽曳裾王门,皆有夷然不屑之致,固足多焉,彼赵甲去而学塑,亦犹杨惠之于吴道子乎!"①

　　董其昌等人之后,南宗成为中国绘画之正统,笔墨成为重心,随之也使得"色彩"向"文人化"转型,三矾九染的绘制技法和模式被划入"工匠"之范畴,而"敷彩""没骨"等带有书写性的设色方法,被文人接受、运用和改造,并与情趣结合,渐成为"文人"画家的特长。"用色如用墨"、色彩的"文人化"及设色的"墨趣"化,与潇和疏散、闲淡静雅之品评观念有机地结合,"随类赋彩"向"随心敷彩"转变,色彩真正实现了人格的"内化"。然"界画""重彩"等风格样式渐行渐远,清代宫廷的贵胄典范也因董其昌等人掀起的文人画之风而改变,就连清初"四王"之中的王原祁等宫廷画家的作品中,也少见浓艳的设色,而是在追求笔精墨妙的基础上,多以填染"淡彩"或"浅设色"而迎合"典范"。笔墨、色彩的地位也几乎转变为笔墨为君,色彩为臣的格局。

　　画分"南北宗"之论,在清代已经普遍成为品评绘画的理论依据。安岐《墨缘汇观录》卷三论《关仝寒山行旅图》:"此幅用笔淳古,气韵深厚,的属南宗正派,画法不落北宋诸家蹊径,五代人作

① [清]尤侗纂:《明史拟稿》卷六,清康熙刻本。

无疑。"① 石韫玉《吴中画派册题词》云："余维世间一切事,皆有渊源,画之有派,亦犹禅之有宗也。昔达摩祖师始入中国,卓锡嵩山,无所为宗也。其后南能、北秀,顿、渐分宗,而曹溪传佛衣钵,故南宗独盛。画家自六朝以至唐、宋,大率北人居多,至元时四大家开山水一派,其人皆生于吴会,振起南宗,沿及有明以至于今,而吴中画派之盛遂甲于天下,此湘洲表章吴中画派之所由来也。古人用团扇间亦以书画渲染之,有明永乐中高丽聚头扇始入中国,今湘洲所集皆聚头扇之面,故断自明人,而元以前无闻焉,非阙也,前此所未有也。呜呼! 绘事一小道耳,而其渊源必有所从来,况读书谈道之士,而自我作古,可乎哉?"② 对南北宗及吴中画派生成与流变虽未展开详细论述,但已阐明其源流。

孙承泽《恽氏说画小记》记载了恽寿平对"南北宗论"及其画家画风传承流变的论述和阐释,可从中管窥"文人画"观念影响下书画品评观念的转变。今赘引全文如下:

> 南宗以唐王摩诘维、荆洪谷浩为祖,开文人笔墨游戏法。后至董源,号北苑,南唐人,高逸沉古,元四大家皆宗之。黄公望,字子久,号大痴,又号一峰,最近巨然。巨然北宋僧,亦师北苑者也,故今称董巨。但一峰用正峰长皴数笔,则得自北苑也。倪瓒元镇号云林,又号迂翁,学北苑兼洪谷意,所以独逸在三家上。吴镇仲圭,号梅花道人,独得北苑,墨叶兼巨公之长,最为沉郁。黄鹤山樵王蒙叔明,初师北苑,后兼摩诘,

①[清]安岐:《墨缘汇观录》卷三,北京:中华书局,1985年,第127页。
②[清]石韫玉:《独学庐稿·余稿》,清写刻独学庐全稿本。

细麻皮皴,极郁密浑厚,其用墨意,不离北苑。要之,黄、倪、吴、王四家总出北苑,而各不相似,所以能高自立家。若如出北苑一手,纵极肖,已落第二乘矣,岂能与北苑并传不朽者乎?如近世王绂、杨基、张羽、徐贲皆以笔墨游戏,得元人意致,亦各成家。文徵明、沈周、仇英、唐寅未尝相袭,而董宗伯其昌复宗北苑,绘苑风流,赖以复振云。北宗以南宋刘、李、马、夏、为标表。刘松年、李唐、马远、夏圭四家,各有奇妙。李晞古境界极险,然命笔太刻画,至于开辟奥僻一路,使人不可到;刘极精工,然不及李;马远画人间传者绝少,澹荡萧旷之趣,间于残轴断幅中得之;夏禹玉笔墨最为深沉,又极灵秀,创境亦高奇,但所画皆浙中山水耳。世传北宗以唐李思训、昭道父子为祖,即世号"大小李将军"者,俱极工整丽密之致。由刘、李、马、夏辈观之,岂复有二李遗意耶?故北宗以李将军论,则可谓衣钵失传者矣,余因断自刘、李、马、夏始。近人言北宗者,惟仇、唐,仇不及唐之高秀,而精工之极又得士气,此最不易得。在浙则戴静庵文进,远宗马、夏,然视仇又千里矣,因叹息久之。暇日偶与正叔论画,遂记其语。①

清代文人在继承"南北宗论"的基础上,予以延伸和拓展,并融入自己的理解,不断地建构相关概念和理论。如王原祁云:"画中山水六法,以气韵生动为主,晋唐以来惟王右丞独阐其秘,而备于董、巨,故宋元诸大家中推为画圣,而四家继之,渊源的派为南

①[清]孙承泽:《砚山斋杂记》卷二,清文渊阁四库全书本。

宗正传，李、范、荆、关、高、米、三赵，皆一家眷属也。"① 王翚云：
"顾画自汉魏以来，李顾曹韩之属，皆细匀粉饰，如画三都两京必
极其形似，纤毫与文义不爽，迄于唐王右丞始任其性情，一以萧疏
淡远为高，不用粉本，但蘸墨水写远意趣极矣。后来荆关董巨各
写好尚，以逮元有子久，明有石田遂不朽千古。求其独得摩诘之神
者，今代惟有王元照（鉴）、王烟客（时敏）两公而已。君效两公笔
法，更能远接右丞，近承一峰……"又，王原祁《雨窗漫笔》云："画
家自晋唐以来，代有名家，若其理趣兼到，右丞始发其蕴。至宋有
董、巨，规矩准绳大备矣。沿习既久，传其遗法，而各见其能，发其
新思，而各创其格，如南宋之刘、李、马、夏，非不惊心炫目，有刻画
精巧处，与董、巨、老米之元气磅礴，则大小不觉径庭矣。元季赵吴
兴发藻丽于浑厚之中，高房山示变化于笔墨之表，与董、巨、米家精
神为一家眷属。以后黄、王、倪、吴，阐发其旨，各有言外意。吴兴
房山之学，方见祖述不虚；董、巨、二米之传，益信渊源有自矣。"②
其谓王维"理趣兼到"，董、巨规矩准绳大备，并视赵孟頫及元四家
为"南宗"正派，然南宋刘、李、马、夏绘画虽"传其遗法，而各见其
能，发其新思，而各创其格"。此种论述，则是从绘画风格样式上
进行区分，使得南宋四家的刻画精巧与理趣兼到、元气磅礴的南宗
正派形成明显的对比。又云："画自家右丞，以气韵生动为主，遂开
南宗法派。北宋董、巨集其大成，元高、赵、四家俱宗之，用意则浑
朴中有超脱，用笔则刚健中含婀娜。不事粉饰，而神彩出焉，不务

①［民国］庞元济撰，李保民校点：《虚斋名画录》卷一四，上海：上海古籍出版
　　社，2016年，第866页。
②［清］秦祖永辑：《画学心印》卷七，上海：商务印书馆，1937年，第177页。

矜奇，而精神注焉，此为得本之论也。"① 由此可见，王原祁从用意、用笔、样式及作画态度等角度对南宗展开进一步的建构与传布。

清人相似的论述较多，而角度略有小异。如张际亮《爱庐考功临张伯美山水画册属题》诗云："南宗既盛北宗微，禅画皆从唐代歧。每观士人贵写意，颇似老衲持锋机。岂知初祖溯张顾，但仰摩诘如曹溪。往者石田实耆旧，妙合能秀俱传衣。"② 文人题咏，虽不尽是深谙画理者，但从诗中已然透露出"南北宗论"之影响，且"士人贵写意""摩诘如曹溪"诸语无疑是对董其昌"文人之画自王右丞始"等观点的继承与再度诠释。又，徐枋《题画册·五》云："画推南宗，以其丰致韶令，无伧楚面目也。赵大年宗王右丞，名贵之气溢出缣素，命意用笔不落凡径，真神仙中人也。"③ 认为南宗绘画"无伧楚面目"，故世推之，且赵大年之画"名贵之气溢出缣素，命意用笔不落凡径"，诸多论述，从不同角度诠释"南北宗论"，完善了"南宗"的品评体系，并加固了其绘画的主流地位。

沈宗骞则从"宗派"角度进行深入论述。其文云：

天地之气，各以方殊，而人亦因之。南方山水蕴藉而紫纤，人生其间，得气之正者为温润和雅，其偏者则轻佻浮薄。北方山水奇杰而雄厚，人生其间，得气之正者为刚健爽直，其偏者则粗厉强横。此自然之理也。于是率其性而发为笔墨，遂亦有南北之殊焉。惟能学则咸归于正，不学则日流于偏。视学之纯杂为优劣，不以宗之南北分低昂也。其不可拘于南

①［清］秦祖永辑：《画学心印》卷七，上海：商务印书馆，1937年，第179页。
②［清］张际亮：《思伯子堂诗集》卷二〇，清刻本。
③［清］徐枋：《居易堂集》卷一一，清康熙刻本。

　　北者复有二：或气禀之偶异，南人北禀，北人南禀是也；或渊
源之所得，子得之父，弟得之师是也。第气象之闲雅流润，合
中正和平之道者，南宗尚矣。故稽之前代，可入神品者，大率
产之大江以南。若河朔雄杰气概，非不足怵人心目，若登诸
幽人逸士，卷轴琴剑之旁，则微嫌粗暴。故佳者但可入能品
耳。苟质虽禀此，而能浸润乎诗书，陶淑乎风雅，泽古而有得
焉，则嵚崎磊落之中，饶有冲和纯粹之致。又安得以其北宗
也而少之哉！盖学画之道，始于法度，使动合规矩，以就模
范。中则补救，使不流偏僻，以几大雅。终于温养，使神恬气
静，以几入古。至于局量气象，关乎天质。天质少亏，须凭识
学以挽之。若听之而近于罢软沉晦，虽属南宗，曷足观赏哉。
至徇俗好，以倾侧为跌宕，以狂怪为奇崛，此直沿门擂黑者之
所为矣，何可以北宗概之乎！①

　　沈氏的论述有公允之处，以地理地域之角度阐释南北自然山水差
异及对人性格的影响，复从绘画技法角度诠释画家画风形成与学
识、涵养之关系，并以人品、学识辩证在"南北宗"概念影响下的绘
画品评理论。认为"以倾侧为跌宕，以狂怪为奇崛"而徇俗好，是
绘画作品被士人排斥的原因，且不可以"北宗"一概论之。

　　沈宗骞又云："前古之画，多作古贤故实及图像而已，故论画
者未尝及山水。自王右丞、李将军父子，各擅宗派，乃始有南北之
分。王之后则董、巨、二米、倪、黄、山樵，明季董思翁，是南宗的

①［清］沈宗骞：《芥舟学画编》卷一，杭州：浙江人民美术出版社，2017年，第
　3—4页。

派。李之后，则郭熙、马远、刘松年、赵伯驹、李唐，有明戴文进、周东村，是北宗的派。其不必以南北拘者，则荆、关、李成、范宽，元季吴仲圭，有明沈、文诸公，皆为后世模楷。吾朝初年，巨手累累，其尤者为烟客、廉州，接其武者石谷、麓台、黄尊古、张墨岑诸人，盖皆绍思翁而各开门径，恪守南宗衣钵者也。北宗一派，在明代东村、实父以后，已罕有绍其传者。吴伟、张路，且居狐禅，况其下乎？百年以来，渐渐不可究诘矣。"①沈氏持此说的理由是："正道沦亡，邪派日起，一人倡之，靡然从风。如陆㬇倡为云间派，蓝瑛倡为武林派，上官周、金古良、刘伴阮之徒，又谓之金陵派。诸派之流极，更不可问矣。赵文敏谓甜、邪、俗、癫四者，最是恶病。今也或是之亡矣，可胜言哉？"②又："凡派之不正者，创始之人必是绝顶天资学力，未始不可以信今而传后。其如学者，偏不能得其好处，反执其坏处以为是派应尔。于是一倡百和，遂至滥不可挽。若夫正派，非人品、襟期、学问三者皆备，不能传世。"襟期，指志趣。其从人品、襟期、学问等三个角度进行论述，旨在强调此三者对于"正派"绘画的重要性。

唐岱《绘事发微》云："唐李思训、王维始分宗派，摩诘用渲淡，开后世法门。至董北苑则墨法全备。荆浩、关全、李成、范宽、巨然、郭熙辈皆称画中圣贤。至南宋院画，刻画工巧，金碧辉煌，始失画家天趣。"其以"墨法全备"来解读董源的绘画，且将郭熙列为

①［清］沈宗骞：《芥舟学画编》卷一，杭州：浙江人民美术出版社，2017年，第4—5页。
②［清］沈宗骞：《芥舟学画编》卷一，杭州：浙江人民美术出版社，2017年，第5页。

"画中圣贤",这与董其昌等人的观点又有所不同。唐岱还从"皴法"角度诠释"南北宗"之差异,认为这是区分"南北"两派的依据。其论《皴法》云:

> 夫皴法须知本源来派,先要习成一家,然后皴山皴石,方能入妙。昔张僧繇作没骨图,是有染而无皴也。李思训用点攒簇而成皴,下笔首重尾轻,形似丁头,为小斧劈皴也;王维亦用点攒簇而成皴,下笔均直,形似稻谷,为雨雪皴也,又谓之雨点皴。二人始创其法,厥派遂分。李将军为北宗,王右丞为南宗。荆、关、李、范,宋诸名家皴染,多在二子之间。惟董北苑用王右丞渲淡法,下笔均直,以点纵长,变为披麻皴,巨然继之,开元诸子法门。至南宋刘松年画石,少得李将军之糟粕,李唐近之。夏圭、马远,一变其法,用侧笔皴,以至用卧笔带水搜,谓之带水斧劈,讹为北宗,实非李将军之肖子也。①

"二人始创其法,厥派遂分",而"在二子之间"指宋诸名家皴染不唯一家宗之,唐岱以皴法区分南北二宗,遂成另一评判标准。然"皴法",乃是后人对前人用笔的分类与命名,唐岱却据此建构了"皴法"的南北之别,也将董其昌等以"人"而分宗派,推演到依据"皴法"区分的层面。

亦有人提出,用水多少是影响绘画"淡雅"与"浓重"的主要因素,并将其视为是评判南北宗的主要依据。《明画录》卷二《山水》云:"叙曰:能以笔墨之灵,开拓胸次,而与造物争奇者,莫如山水。

① [清]唐岱:《绘事发微》,于安澜编:《画论丛刊》上卷,香港:中华书局,1977年,第243—244页。

当烟云灭没,泉石幽深,随所寓而发之,悠然会心,俱成天趣。非若体貌他物者,殚心毕智,以求形似,规规乎游方之内也。自唐以来,画学与禅宗并盛,山水一派,亦分为南北两宗。"① 从题材角度,将山水画分为"南北"两宗,认为"举凡以士气入雅者"皆归南宗。迮朗《绘事琐言》卷五记载与恽寿平之孙恽南林论《用水法》曰:"凡用五色必善于用水,乃更鲜明……盖画从淡处见精神,而淡必以水为血脉。凡干皴者,往往枯憔,乏生动之味,职是故耳。南宗多风神,多用水,故雅淡也。北宗少姿韵,少用水,故浓重也。学画而不知用水之法,乌可与言画哉。"②

郑绩将"前、后、远、近大小之法度"视为文人作画之界尺,对"文人之画"又作了进一步的诠释与构建,其《梦幻居画学简明》卷一《论界尺》云:"文人之画,笔墨形景之外,须明界尺者,乃画法界限尺度,非匠习所用间格方直之木间尺也。夫山石有山石之界尺,树木有树木之界尺,人物有人物之界尺。如山石在前,其山脚石脚应到某处,而在后之山石,其脚应在某处;如树在石之前……故读古人书,要揣情度理,勿以词害意,方善取法。此文人作画界尺,即前后远近大小之法度也。"③ 郑绩实际上谈论的是画面形象的大小安排和比例。

但是,在"文人画"的大潮之下,亦有画学著述及画家在绘画

① [清]徐沁:《明画录》卷二,于安澜编:《画史丛书》三,上海:上海人民美术出版社,1963年,第17页。
② [清]迮朗:《绘事琐言》卷五,清嘉庆刻本。
③ [清]郑绩著,叶子卿点校:《梦幻居画学简明》,杭州:浙江人民美术出版社,2017年,第31—32页。

创作中以个人的喜好而择取师法对象，打破了"南北宗论"的束缚，对受"文人画"概念影响下的绘画创作提出质疑乃至批评。唐志契论《山水要明理》云："凡读书朋友学画山水，容易入松江一路派头，到底不能入画家三昧。盖画非易事，非童而习之，其转折处，必不能周匝。大抵只要明理为至，若理不明，纵使墨色烟润，笔法遒劲，终不能令后世可法可传。郭河阳云'有人悟得丹青理，专向茅茨画山水'，正谓此。"① 指出了当时文人学山水的风气及在这种潮流影响下存在的问题。清盛大士《溪山卧游录》卷三云："征君云：'古人胸列五岳，故灵气奔赴于腕下；今人墨守成规，所画山水树石，皆如木刻泥塑，愈细密，愈室滞矣。'又云：'近日江左画家多崇尚南宗，若能于北宗中寻讨源流，亦足以别开生面。'余曰：'南宗固吾人之衣钵，然须用过北宗之功，乃能成南北之大家。'征君笑而语余曰：'知言哉！'"② 卓发之《题愚公徙山册》序云："昔人画评驾逸格于神品，正置文人于画家之外，然多似旭书用帚而不用笔，用头而不用腕，以较画家形似之笔，大类竹篦子话一触一背，虽自诩笔笔古人，或自诩不为古人，又是触背二义所摄耳。"③ 其《题杨龙友画》又云："画家尽态极妍，只如义学沙门，文人之画则西来直指也。龙友于笔墨畦径，脱落都尽，故千山秀色，现清净身明明祖师意，只在里许。然亦有自诩别传，不谙教相者，欲离画家死法，又堕文人活计。如龙友深探南北二宗，方能脱离

① [明]唐志契：《绘事微言》，北京：人民美术出版社，1984年，第9—10页。
② [清]盛大士：《溪山卧游录》卷三，于安澜编：《画史丛书》五，上海：上海人民美术出版社，1963年，第44页。
③ [明]卓发之：《漉篱集》卷五《五言绝句》，明崇祯传经堂刻本。

一切，未许通宗不通教者，横拳竖指。"①唐志契、盛大士、卓发之等人的论述，虽仍推崇南宗，但也透露出对北宗的接受，实际上是主张摒弃宗派之见，转益多师。

　　当然，也有对"文人画"及其"南宗"在传承过程中流变为一种笔墨形式或是"名号"，又以"士夫气"自居而"强作解事"者提出批评者。顾复《平生壮观》卷一○载《秋山积翠》款题谓杜琼："葵丘长逝，友石云亡，戴文进、钟钦礼、张平山辈吠声若豹，南宗画脉，垂垂欲绝。公与完庵砥峙中流，延一线而授之石田；石田摧既倒之狂澜，俾后学复见清明广大气象者，两公力也。"②恽向题画亦指出："南北派虽不同而致可取而化，故予于马、夏辈，亦偶变而为之，譬如南北道路，俱可入长安，只是不走错路可耳。"又张庚《浦山论画》云："古人有云，画要士夫气，此言品格也。第今以论士夫气者，惟此干笔俭墨当之，一见设重色者，即目之为画匠，此皆强作解事者。古人如王右丞、大小李将军、王都尉、文湖州、赵令穰、赵承旨俱以青绿见长，亦可谓之画匠耶？盖品格之高下，不在乎迹，在乎意。知其意者，虽青绿泥金，亦未可侪之于院体，况可目之为匠耶；不知其意，则虽出倪入黄，犹然俗品。所谓意者若何，犹作文者，当求古人立言之旨。"③其将品格视为品评绘画的参照和主要依据，而"六法"中之品格何为？

　　南宋陈亮云："为士以文章行义自名，居官以政事书判自显，

①［明］卓发之：《漉篱集》卷一五《题跋》，明崇祯传经堂刻本。
②［清］顾复撰，林虞生校点：《平生壮观》，上海：上海古籍出版社，2011年，第365页。
③［清］秦祖永辑：《画学心印》卷七，上海：商务印书馆，1937年，第187页。

各务其实,而极其所至,各有能有不能,卒亦不敢强也。道德性命之说一兴,而寻常烂熟无所能解之人,自托于其间,以端懿静深为体,以徐行缓语为用,务为不可穷测,以盖其所无。一艺一能,皆以为不足自通圣人之道。于是,天下之士始丧其所有而不知适从。为士者耻言文章行义,而曰尽心知性。"①陈氏之言,实有涵括"士人画"兴起及其弊病之意。而"文人画"或"士人画"之名亦脱胎于此种环境,苏轼初言"士人画"或始于此,或可谓见其立心于此,而后世则借此阐释层累,趋于一虚幻口号而远离绘画之本心。正统画学颓废之势已显,而"文人画"独具主流。宋代黄震云:"理固无所不在,而人之未能以贯通者,己私间之也。尽己之谓忠,推己及人之谓恕,忠恕既尽,己私乃克,此理所在,斯能贯通,故忠恕者,所能一以贯之者也……奈何异端之学既兴,荡空之说肆行,尽《论语》二十篇,无一可借为荡空之证者,始节略忠恕之说,单摘一贯之语,矫诬圣言,自证己说……然得志于当世者,其祸虽烈,而祸犹止于一时;不得志于当世者,其说虽高,而祸乃极于万世。凡今削发缁衣喝佛为祖者,自以为深于禅学,而不知皆战国之士不得志于当世者戏剧之余谈也;凡今之流于高虚求异一世者,自以为善谈圣经,而不知此即禅学,亦战国之士不得志于当世者展转之流毒也。"②元明绘画思想的生成与演变,无疑是在这种语境下发生的,当然,社会的动荡与不安,也是文人士大夫退隐山林,表达林泉之志的主要因素之一。而山水画之意趣与图像

①转钱穆:《宋明理学概述》,北京:九州出版社,2010年,第158页。
②[清]黄宗羲原著,全祖望补修,陈金生、梁运华点校:《宋元学案》卷八十六《东发学案》,北京:中华书局,1986年,第2889—2890页。

在自身的发展中，也为画家提供了广阔的拓展空间，更因没有如顾恺之、吴道子等不可逾越的道释人物画高峰的束缚，为其积蓄了更为广阔的图像空间。自元代之后，山水画的技法与样式渐趋丰富和完善，这一领域的发展空间也在"四僧"之后衰败。如朱子所说，"譬如灯火要明，只管挑，不添油"而油尽灯枯。又如钱穆所言："佛教发展到慧能，人人都可以成佛。儒学发展到王守仁，便人人都可以作圣。"① 由于禅宗的介入，绘画发展至明末，逐渐打破了画学已有的程式和准绳，人人均可作画，所谓"逸笔草草，不求形似"，成为后世文人鼓吹"文人画"的基本意见。正如阮璞在《文人不满文人画》一文总结的古代文人对待文人画的态度：病其"空疏苟简，取巧鸣高""无补世道，游戏笔墨""偏于秀弱，乏于雄奇"，并指出"文人画不见赏于文人，深受文人诟病，转更有过于不见赏于流俗者"。②

四、20世纪以来"文人画"内涵的拓展与反思

　　20世纪初，日本大村西崖、泷精一等学者对文人画的论述直接影响了中国学者的研究，他们相继撰写论文，对文人画的源流及其概念进行多角度的论证与辨析。大村西崖撰写《文人画之复兴》一文，并提出："文人之画，原为文人之余事。其心想中之文成一幅画之时，所可为诗，则发之而为诗，以题赞于画，画与赞聊之而成文。"③ 1921年泷精一在巴黎出席世界美术史会议，作"文人

① 钱穆：《宋明理学概述》，北京：九州出版社，2010年，第218页。
② 阮璞：《画学丛证》，上海：上海书画出版社，1998年，第12—21页。
③ 李濂：《论文人画》，《行健月刊》，1934年第5卷第1期，第133页。

画"之演讲,于1922年撰写成《中国文人画概论》一文,1937年经傅抱石翻译,刊登于《文化建设》杂志。该文从文人画之起源、文人画之流派化、文人画之原理、文人画与南画、文人画之精华、将来之文人画等方面展开论述。①认为文人画与其谓为人而作,不若谓为自己之快乐生涯而画,毫无外来之拘束,为乐境之尽情吐露。并总结了四条文人画之特殊条件或可谓之准则,即文人画须非"职业的",而为得自己之乐境;文人画须为"诗的";文人画之笔法必有书法之倾向;文人画重用墨。②其论述与大村西崖稍有差别,但对"文人画"的传播与构建起到了积极的推广作用。

陈师曾《文人画的价值》(白话文)一文原刊《绘画杂学》1921年第2期。同年夏,他又对该文的内容进行补充、深化,变换了个别提法,以文言文撰成《文人画之价值》③。陈师曾指出:

> 何谓文人画? 即画中带有文人之性质,含有文人之趣味,不在画中考究艺术上之工夫,必须于画外看出许多文人之感想,此之所谓文人画。或谓以文人作画,必于艺术上功力欠缺,节外生枝,而以画外之物为弥补掩饰之计。殊不知画之为物,是性灵者也、思想者也、活动者也,非器械者也,非单纯者也。否则直如照相器,千篇一律,人云亦云,何贵乎人邪? 何重乎艺术邪! 所贵乎艺术者,即在陶写性灵,发表个

①[日]泷精一著,傅抱石译:《中国文人画概论》,《文化建设》,1937年第3卷第9期,第71—84页。

②[日]泷精一著,傅抱石译:《中国文人画概论》,《文化建设》,1937年第3卷第9期,第75—77页。

③郎绍君、水天中编:《二十世纪中国美术文选》,上海:上海书画出版社,1999年,第67—73页。

性与其感想。而文人又其个性优美,感想高尚者也。其平日之所修养品格,迥出于庸众之上。故其于艺术也,所发表抒写者,自能引人入胜,悠然起澹远幽微之思,而脱离一切尘垢之念。然则观文人之画,识文人之趣味,感文人之感者,虽关于艺术之观念浅深不同,而多少必含有文人之思想。否则如走马看花,浑沦吐枣,盖此谓此心同,此理同之故耳。

世俗之所谓文人画,以为艺术不甚考究,形体不正确,失画家之规矩,任意涂抹,以丑怪为能,以荒率为美,专家视为野狐禅,流俗从而非笑,文人画遂不能见赏于人。而进退趋跄,动中绳墨,彩色鲜丽,搔首弄姿者,目为上乘。虽然阳春白雪,曲高寡和,文人画之不见赏流俗,正可见其格调之高耳。

陈师曾的文章又进一步强调:

夫文人画又岂仅以丑怪荒率为事邪!旷观古今文人之画,其格局何等谨严,意匠何等精密,下笔何等矜慎,立论何等幽微,学养何等深醇,岂粗心浮气轻妄之辈所能望其肩背哉!但文人画首重精神,不贵形式。故形式有所欠缺,而精神优美者,仍不失为文人画。文人画中固亦有丑怪荒率者,所谓宁朴毋华,宁拙毋巧,宁丑怪毋妖好,宁荒率毋工整,纯任天真,不假修饰,正足以发挥个性,振起独立之精神,力矫软美取姿,涂脂抹粉之态,以保其可远观不可近玩之品格。故谢赫"六法",首重气韵,次言骨法用笔,即其开宗明义,立定基础,为当门之棒喝。至于因物赋形,随类傅彩,传摹移写等,不过入学之法门,艺术造形之方便,入圣超凡之借径,未可拘泥于此者也。

文章还提出文人画的四个要素：

> 第一人品，第二学问，第三才情，第四思想。具此四者，乃能完善。盖艺术之为物，以人感人，以精神相应者也。有此感想，有此精神，然后能感人而能自感也。所谓感情移入，近世美学家所推论视为重要者，盖此之谓也欤。

陈师曾论"文人画"之"人品"一说，是把《宣和画谱》中论山水画之观点转借为"文人画"之衡量标准，但"文人"画的"文德"依旧被守护，即陈师曾所言的"人品"与"学问"这两个要素。陈师曾对文人画内涵的诠释与外延的界定，是基于对中国传统经典绘画的深刻解读与分析，是中国传统经典绘画的品格，而非后世标榜的"文人画"的品格。可以说，陈师曾在中国传统绘画受到西方绘画的冲击之下，对中国绘画精神进行了较为深入的总结。

"文人画"由宋元时期的非主流形态，至明清时期，经董其昌等人的建构而逐渐成为主流，此一形态的诗词翰墨之余事，替代了专业性的画工绘事。陈师曾《文人画之价值》对"文人画"概念的界定与价值重估，看似是对文人画的提倡与推崇，实际上是在西画进入中国后，以"文人画"诠释"中国画"，是在西学思潮中对中国传统绘画的守护，并借"文人画"重申中国绘画之价值。故这篇文章提出批评工匠画的实际原因并非批评其本身，而在于借"文人画"彰显中国传统优秀文化之价值，实则是民族文化自信的一种体现。此"保守"之举的意义在于，回应了完全西化中国画及改良运动之口号，凸显了文化自信。这种自信，势必要认清自身绘画的优势，以人品、学问、才情、思想之四要素与工匠画（非中国传统绘画精神之代表）拉开距离。同时，与西画中写实或科学的

造型手法及其对应的风格样式拉开距离。此外,文章亦可以说是对一味鼓吹西方新兴绘画流派者的回应。该文的撰写,亦是想澄清科技及相关理论的进步与文化及人文素养之间的关系。然而,此后一段时期内,诸多人却仅以"文人画"为口号,不探究传统绘画之精华,将"文人画"与"工匠画"或"院体画"对立,而未能将其与西画对立,舍本逐末,竟成时流,可谓南辕北辙。

此后,黄宾虹《鉴古名画论略》一文反映了西学东渐对中国画的影响及其对时人标榜"士夫气"之批判。其文云:

　　欧化东渐,莘莘学子,习西画者,初犹不免诋诽国画。近数年来,东西学术沟通,远识之士,稍知国画之神味,而苦无鉴别之明识。盖中国作家之画,本与西法画为近,然甚不易学。以作家兼士习者,东瀛间有之,时谓之折中画,留学东瀛者尝工此,而多不合于古法……士人作画,其初非专习于工整,必不能传远而成大名。肤见俗学之子,以画之不入格者,谓有士夫气,于是庸工贱役,不读论画之书,不审名家之迹,竞言士习,捧心龋齿,嫫母效颦,徒形其丑而已。①

黄宾虹认为,"其初非专习于工整,必不能传远而成大名"乃士人作画之态度。然"庸工贱役,不读论画之书,不审名家之迹,竞言士习,捧心龋齿,嫫母效颦,徒形其丑"之"俗学之子"却以"士夫气"为名而不入画格。

20世纪上半叶,关于文人画的研究著述角度虽然稍有不同,

———————
①黄宾虹:《鉴古名画论略》,《东方杂志》,1925年第22卷第3期,第102—103页。

方法有别,但基本上可归于三个方面。

　　一是对文人画概念的再度考察与诠释。滕固1931年发表了《关于院体画和文人画之史的考察》一文,开篇指出:"院体画与文人画,往往被人混称为北宗与南宗,从明末莫是龙、董其昌辈,特别提出了这二者的对立关系后,迄于今日,凡秉笔述画史之士,犹依从其说,不敢稍加修正。"① 对画史著述者将王维和李思训视为南北宗祖师的观点提出质疑。继而胪列文献,对盛唐画家的身份及绘画风格进行分析,并结合宋代画院的设置,院体画家的来源,郭忠恕、李公麟等人的绘画风格与师承等展开分析论述,剖析画分"南北宗"这一宗派划分存在的诸多问题,将文人画喻为"高蹈派"。最后指出,文人画把"沿元季四家所成立的高蹈派之路线发展开来,而把元季四家的风格定型化了。董其昌以及四王吴恽,没一个不是热烈地追踪元季四家的人,但是没一个是纯粹的高蹈风格。因为达到这个程度,不是将元季四家的作品作单纯的复现,而集合宋元以来的所长而达到定型化的"。②

　　李濂《论文人画》一文胪列了古代画学文献中有关"文人画"与"士人画"的诸多论述,认为:"文人与画,关系密切,概可知矣。然文人画之一词,乃苏氏东坡倡之于前,明季诸子和之于后。中国画坛,遂而形成两大分野。"③ 并指出:"绘画要在模状自然,

　　①滕固:《关于院体画和文人画之史的考察》,《辅仁学志》,1931年第2卷第2期,第65页。
　　②滕固:《关于院体画和文人画之史的考察》,《辅仁学志》,1931年第2卷第2期,第85页。
　　③李濂:《论文人画》,《行健月刊》,1934年第5卷第1期,第127页。

但自然事物终有缺陷。自然事物虽有缺陷,但一物却有一物特点。南宗文人画,欲将自然特点放大,换言之,即在追求物之常理;北宗行家画,欲将自然缺陷弥补,换言之,即在追求物之常形。"①"文人之思想,多系外儒而内道,故其所画以水墨为上,要不外乎道家之影响。"②其论述较为严密,然将文人画与士夫画等同,对文人画的诠释,亦是重在阐发其特点的重要性。

田骢《画家与名士:论中国文人画的本质及其创作方法》一文,将名士与文人画家联系起来,认为:"就历代的文人画家看来,也大半都是名士,如六朝的宗炳、王微;五代的荆浩、关仝……"并以"从内向外与不求形似""迁想妙得""度物象而取其真"来概括文人画的特色。③

李树滋《中国文人画》一文总结了"文人画"的六个特征:一、"书卷气,画意之韵妙,佐以书卷,益觉幽深而有逸韵,夫自古重士夫作者,以其能陶淑于书册卷轴之中,故自得超元,不肯稍落凡境";二、"人品高,笔格之高下,亦如人品";三、"写而不描";四、"求不似之似";五、"却早誉";六、"亲风雅以正体裁"。并进一步阐发:"文系画之精神,画系文之表演,画必有文人之性质,含文人之趣味……旷观古今文人之画,其格局何等谨严,意匠何等精密,下笔何等矜慎,立论何等幽微,学养何等精妙……"且提出学习中国画,要"以写生窥准确,进而写影取野逸,再进写神会其韵趣,多

①李濂:《论文人画》,《行健月刊》,1934年第5卷第1期,第128页。
②李濂:《论文人画(续)》,《行健月刊》,1935年第6卷第1期,第192页。
③田骢:《画家与名士:论中国文人画的本质及其创作方法》,《艺文杂志》,1943年第1卷第6期,第23—27页。

读、多看、多师友"。①

　　二是延续大村西崖、泷精一及陈师曾对文人画的界定与诠释，追溯源流，突出文人画之价值，或对其观念进行再度的阐释与拓展。1926年，井陶《论文人画》一文指出，"必其画有思想有情感能借笔墨以充分表现者"为文人画。"即艺术工夫不纯熟不高超，要亦未可以此而忽视之也。天才独富之文人，不画则已，如画未有不落笔便成上品。其高尚之性情流露于笔墨之外，令人感受无穷之兴趣者。"②这是继陈师曾之后，对文人画的又一新的诠释。1935年陆丹林《文人画与画家画》一文在沿用陈师曾关于文人画的定义的同时，指出："梁卓如对于陈师曾文人画定义中所说的'不在画中考究艺术上之功夫'的一句话，要改修为'不在画中考究绝对的艺术上之功夫'，就是防止一般不学无术冒牌文人，红红绿绿，乱涂一阵，自称文人画的胡闹，不是绝无理由的。"③并对画家画进行阐释："画家画是讲究法度和功夫，渲染钩勒，都有一定法则，他的画法，可以按部就班的教授，如果学者的天才，虽不是上等，而是中材，也可按着一定的规矩准绳去用功，自然有所成就。因此，画家画流行在世上，非常普遍了。"与此同时，安敦礼却在《文人画谈概》一文中提出："文人画就是画中有书卷气，有文人的性质，有深邃的意境，有浓厚的趣味；不特重视绘画本身的技巧，且重画外的境界，表达出文人的个性与情感。"④表述虽和陈师曾稍

①李树滋：《中国文人画》，《电信界》，1948年第6卷第11期，第19—20页。
②井陶：《论文人画》，《鼎脔》，1926年第29期，第3页。
③陆丹林：《文人画与画家画》，《艺风》，1935年第3卷第2期，第85页。
④安敦礼：《文人画谈概》，《艺风》，1935年第3卷第7期，第29页。

有不同，但理趣无异。

1943年杨剑花《谈"文人画"》一文以董其昌"南北宗论"为基础，直接援引了陈师曾的观点，进行阐释和拓展，认为文人画与庄老思想的盛行有关，起源于六朝时期，文章将陈师曾提出的文人画"四要素"移易为三点："第一要人品，第二要学问，第三要胸中蓄有相当的抱负与浩然之气，不然那就谈不上艺术上的功夫。"①以"要胸中蓄有相当的抱负与浩然之气"，替代了陈师曾的"才情"与"思想"，对"文人画"进行了再度建构。此外，董寿平《文人画》一文指出："文人画这个名词，在最近数十年中，才广被应用，经过我国与日本许多艺术家鉴赏家的考虑，然后才共同确定。"②将文人画追溯到王褒、张平子、蔡中郎、卫协、顾恺之等人，认为文人画在古代多称为士夫画。对文人画性质的界定，受到陈师曾的影响，但又有所发挥。其文云："画中有文人的性质，含文人的趣味，具文人的感想，发挥个人的性灵。重气象，讲风度，轻形式与题材，昂然独立，不受一点外物的支配，不为一切事物的工具，纯粹的陶写性灵，发表个性及其感想，这才是至高无上的艺术境界，也就是文人画的真谛。"③同时，还提出分辨文人画的标准："就是文人画，要比工匠画的内容特别充实，气象特别的伟大，气韵生动活泼，在画面上粗看起来，并无多大差别，惟有觉得特别的生动……是画史工匠，多注重形式技巧题材，忽略创造与个性，工整形容甚

①杨剑花：《谈"文人画"》，《上海特别市中央市场月报》，1943年第4卷第42期，第46页。
②董寿平：《文人画》，《玉屏学报》，1948年第5期，第5页。
③董寿平：《文人画》，《玉屏学报》，1948年第5期，第6页。

至毫发悉妙,而气韵生动则远逊文人。"①同时认为,文人画首先注重"气韵生动"和"骨法用笔",处处要发挥灵性。

三是和黄宾虹论述的角度基本相似,对以"士夫气"和"文人画"为名,而画不入格的现象进行批评;或借文人画突出西洋画之价值,延续中国画进步或落后的争论。1933年,庞薰琹《谈文人画》一文对陈师曾的观点提出质疑,文章指出:"文人画确有文人画的价值,但是,文人画既然把学问思想作要素,而同时永久又蒙着同样的面具,似乎是费人解索。"②"所谓学问当然包括一切常识,所谓思想总不能与现实社会个人环境无关系,那末,这个时代的文人,决不同于前一时代的文人,也决不同于后一时代的文人。""各个时代的文人不相同,那末各个时代的文人的思想,当然也不一致的了。为什末到现在画文人画的文人,还在做着南北两宋时代的梦呢?""文人画既以思想作要素,就应该凭作家自由地发展各自的思想。把文人画看做超世界思想的禁脔,那末画文人画的作家不必有什末思想,只须跟着古人的影子走就是了。"③并通过古代绘画中笔墨、色彩的运用进行辨析,佐证自己的观点。其论述"文人画"的目的似是突出西洋画存在的合理性与必要性。

1936年银戈《文人画之穷途与中国绘画之前路》一文提出:"文人画之名唱于明代,董其昌创说画有南北二宗,以南宗为文人

士夫之画,以北宗为院体专家之画。"① 同时,将陈师曾《文人画之价值》一文对文人画的定义与董其昌的观点进行对比,并指出:"由前之说,似乎以文人画为画派之一;由后之说,似以文人画为文人之一种副产品,范围性质虽不相同,其以文人画为非专家之作的意义则由此我们可以知道他有一共通之点,即鄙弃专业,蔑视技巧,对于绘画抱着一种Amateur的态度无疑。"② 作者对文人画进行分析论述,指出:"'自写胸中逸气',原意故佳,至少总胸有成竹,不拾人牙慧;然而学之者往往无法无度,画虎类犬,以'不求人知'自解嘲,最高亦不过聊以自娱而止。"③ 其以文人画攻击"西洋画模仿自然"为起因,对文人画予以批评,这也是在中西艺术交流与碰撞过程中而生成的另一观念。

此外,也有文章对提倡"文人画"而贬低"画家画"带来的弊端进行反思和批评,并推崇"画家画"。署名"进"的《文人画与画家画》一文指出:"我国一向崇尚文人画,就是说绘画是附属文人的一种消遣,一种应酬的工具,所以无论哪一位名士,只要在社会上有点地位,有点名声,随便涂几笔,都是价值连城;而一个无名小卒,尽管苦心孤诣的创造,也是庸工末技,这是一个极错误的观念,这种心理使中国的绘画日渐没落,使它走进玩弄小聪敏,小技巧的牛角尖。"文章进一步指出,要使中国画复兴,"就要提倡画家

① 银戈:《文人画之穷途与中国绘画之前路》,《亚波罗》,1936年第16期,第71页。
② 银戈:《文人画之穷途与中国绘画之前路》,《亚波罗》,1936年第16期,第71页。按:Amateur,业余爱好者,外行。
③ 银戈:《文人画之穷途与中国绘画之前路》,《亚波罗》,1936年第16期,第73页。

画，要加强锻炼技巧，要以绘画为终身事业，绘画的表现自有其更重要的目的，不仅是为了消遣，文人画应当是落伍的东西了！"①郑逸梅《近代之文人画》一文将中国画分为画师画、画匠画和文人画，文人画"偶然点染，不必合法度，无须有规矩，却雅韵欲流，意境高妙，如古代摩诘的画蕉，东坡的绘竹，都是属于文人画"。②郑氏是否见过王维和苏轼的绘画作品，值得怀疑，但他却以此阐释了文人画的特点，并将李瑞清、李慈铭等人划入"文人画"。历史地看，"文人画"自唐宋以后渐成为高雅的符号，"工匠画"渐为流俗的表征，因此明清以后，诸多画家多以文人画自居。另外，朱维之《文人画之父王维》一文，在对王维及其艺术进行介绍的同时，认为王维的画虽被称为南宗之祖，但"其实和北宗代表李思训底画并没有判然的区别"，且"王维底画在当时并不被人看重"。③

　　20世纪下半叶，与文人画相关研究成果较多，但多在陈师曾论述"文人画"的基础上，展开进一步的论述与阐释，研究角度更加多样，牵涉的问题更加具体，更具有时代性。俞剑华将"文人画家"分为"文人业余画家（文多画少，如宗炳、王微、苏轼等）；文人专业画家（文画并茂，如顾恺之、王维、荆浩、元四家、文、沈等）；文人职业画家（文少画多，如李唐、刘松年、马远、夏圭等）；文人末流画家（无文无画，临摹、抄袭、剽窃、作伪）"④。按其划分，中国画家

①进：《文人画与画家画》，《音乐与美术》，1940年，第7—8期，第2页。
②郑逸梅：《近代之文人画》，《雄风》，1947年第2卷第2期，第45页。
③朱维之：《文人画之父王维》，《春秋（上海1943）》，1948年第5卷第4期，第106—110页。
④周积寅、耿剑主编：《俞剑华美术史论集·谈文人画》，南京：东南大学出版社，2009年，第287页。

皆为文人画家,但又有业余、专业、职业和末流之分。同时,他又将画家地位分为贵族(贵胄、轩冕)、官僚(衣冠、才贤、冠裳、士大夫、缙绅、学士)、文士(逸士、高人、岩穴上士、硕士、旷士、名流、韵士、雅人、胜士、画士、文人、南宗、利家)[1]。自朱景玄《唐朝名画录》将唐代画家分神、妙、能三品之外,复增逸品,然亲王却不在诸品之中。然俞氏对古代绘画的划分,乃典型的阶级划分法,沿袭中国古代画家品第的划分方式的同时将其进一步细化,未免牵强。俞氏为了凸出"文人画"与"作家画"的差异,又从多个角度对文人画与作家画进行对比,今将其观点胪列于下表[2]:

文人画	作家画	文人画	作家画
业余性质——利家	专业性质——行家	主观的抒写	客观的刻划
含有浪漫主义色彩	趋于自然主义倾向	改造自然	追随自然
自然的老子	自然的儿子	理想重于现实	现实重于理想
力求艺术的真实	力求生活的真实	强调精神生动	强调形体完整
精气内含	神气外露	大巧若拙	缺乏含蓄
敢于创造	恪守规矩	富于文艺修美	富于专业训练
挥洒流利	描写谨严	熟而后生	熟极而流
出乎法外	入乎法中	清新活泼	陈腐呆板

① 周积寅、耿剑主编:《俞剑华美术史论集·再谈文人画》,南京:东南大学出版社,2009年,第292页。
② 周积寅、耿剑主编:《俞剑华美术史论集·再谈文人画》,南京:东南大学出版社,2009年,第314页。

续表

文人画	作家画	文人画	作家画
气韵生动,骨法用笔	应物象形,随类赋彩	经营位置	传移模写
水墨单纯	色彩富丽	重视笔墨	重视格局
神品逸品	妙品能品	脱离政治	服从政治
近于唯心主义	近于唯物主义	为艺术而艺术	为生活而艺术

俞氏对比的角度和观点,具有一定的局限性,或可说是为了找出二者的差异而难免过度阐释。其他观点或可视为评判标准的个人之见,但将"六法"强行拆解,作为"文人画"与"作家画"的特点而附会,又给"文人画"扣上了"近于唯心主义"的帽子,认为"作家画"近于"唯物主义",则稍嫌牵强。

现代诸多工具书对"文人画"的阐释,亦多不全面。《国语词典》释"文人画":"泛指中国古代文人、士大夫的绘画。多取材于花鸟、山水,强调神韵,讲求笔墨,且重视文学修养。唐代诗人王维为创始人。"《辞海》曰:"文人画亦称'士夫画'。中国绘画史名词。泛指中国封建社会中文人、士大夫的绘画,以别于民间和宫廷画院的绘画。宋代苏轼提出'士人画',明代董其昌称道'文人之画',以唐代王维为其创始者,并目为南宗之祖。文人画的作者,一般回避社会现实,多取材于山水、花鸟、竹木,以发抒'性灵'或个人牢骚,间亦寓有对民族压迫或腐朽政治的愤懑之情。他们标举'士气''逸品',讲求笔墨情趣,脱略形似,强调神韵,并重视文学修养,对画中意境的表达以及水墨、写意等技法的发展,有很大影响,但其末流,玩弄笔墨形式,作品意境空虚贫乏。"

　　然而，冯骥才《文人画辨》一书则认为："文人画不等同于文人的画。文人画又是另一个特定的历史概念，也是一个特定的艺术概念，甚至还是一种特定的审美形态。我提文人画是因为当初文人登上画坛时给绘画带来的那些至关重要的东西在近代绘画中已渐渐消退。"①其在重申"文人画"概念之时，却将因董其昌"文人之画自王右丞始"的观点而生成的"文人画"进行了否定，认为"文人画不等同于文人的画"，"在文人登上画坛之前，文学已经进入绘画了"，这是以近代中国画为参照，从绘画意趣本身而言，将其与传统概念中的"文人画"拉开了距离。认为"文学性是文人画的重要特征"，可以说是继陈师曾之后的又一种新的诠释。

　　此后，相关论文还有王伯敏《谈"文人画"的特点》②，王逊《苏轼和宋代文人画》③，娄宇《文人画的审美价值取向：论文人画对"逸格"境层的审美追求》④，万青力《由"士夫画"到"文人画"——钱选"戾家画"说简论》⑤，郑奇、王宗英《传统文人画的终结与中国画的现代转型》⑥，邓乔彬《论文人画从北宋到南宋之变》⑦，孙

①冯骥才：《文人画辨》，郑州：中州古籍出版社，2007年，第6—9页。
②王伯敏：《谈"文人画"的特点》，《美术》，1959年第6期，第39—40+37页。
③王逊：《苏轼和宋代文人画》，《美术研究》，1979年第1期，第60—63页。
④娄宇：《文人画的审美价值取向：论文人画对"逸格"境层的审美追求》，《民族艺术研究》，1999年第5期，第56—61页。
⑤万青力：《由"士夫画"到"文人画"——钱选"戾家画"说简论》，《美术研究》，2003年第3期，第44—47页。
⑥郑奇、王宗英：《传统文人画的终结与中国画的现代转型》，《南京艺术学院学报》（美术与设计版），2008年第5期，第10—13、161页。
⑦邓乔彬：《论文人画从北宋到南宋之变》，《浙江大学学报》（人文社会科学版），2005年第5期，第112—118页。

明道《从文人之文到文人之画：董其昌的八股文与绘画》①等，此处不再详加评述。作为一种颇具代表性的意见，卢辅圣《中国文人画史》序指出："文人画是中华文明所孕育的奇特文化现象，是中国民族文化特性的鲜明体现，也是世界艺术史上的孤例。它以历代文人士夫为主体，凭借绘画艺术的平台，发乎创作，潜乎思辨，营造出具有独特价值原则与独立图式系统，并且在本体论和方法论诸方面无不自成格局的人文气象。它经略虽小，却经历千余年的发生发展，由此汇成的历史长河，迢递逶迤，磅礴澎湃，为构建中华民族艺术精神发挥了不容忽视的作用。更为奇特的是，这种营造与发挥，往往又被置于道与艺相矛盾或者说不以绘画为目的的文化情境之中，从而平添了许多似是而非、不期而然和无为自化的因素。一部中国文人画史，充盈着其他艺术史少有的阐释魅力。"②他对中国绘画从创作主体、创作动因、艺术特点等角度进行了进一步拓展与阐释。可以说，现当代对"文人画"的解读与诠释，使文人画的内涵和外延均发生了重大的调整与转变，诸多研究成果也不断构筑了文人画概念演变与阐释的历史，同时又不断创造构建了文人画概念流变以及文人画史著述的历史。

　　以明代董其昌、陈继儒、莫是龙等为代表的文人圈，通过祖述王维的形式对"南宗"大加推崇，形成了美术史上"南北宗论"的分宗之说，自此，经由历代品评观念之嬗变，终将由"笔彩生动"的

①孙明道：《从文人之文到文人之画：董其昌的八股文与绘画》，《文艺研究》，2012年第2期，第112—121页。

②卢辅圣：《中国文人画史·序》，上海：上海书画出版社，2012年，第1页。

晋唐色彩绘画样式进行了品评视角的彻底转变。董其昌关于"文人之画"的论述被辑入《佩文斋书画谱》，并以此提出了"文人画"的概念。之后，邹一桂《小山画谱》中也出现"文人画"一语，但系借助邓椿《画继》卷九《论远》篇首的内容进行诠释，与《佩文斋书画谱》的角度截然不同。《佩文斋书画谱》一书将董氏"文人之画"的"南宗"等同于文人画，这种诠释，随着该书的刊刻和传播促进了"文人画"概念的生成和衍化。邹一桂以邓椿"画者，文之极也"诸语对"文人画"界定和阐释的影响，则远不如《佩文斋书画谱》借董其昌的观点以祖述王维的方式所建构的画学体系。然而，南北宗、文人画与工匠画，皆可以溯源到它们共同的"蛹体"——晋画，随着晋画的发展演变，出现了诸多的绘画形态和样式，而最终被后人归纳为南宗和北宗，或称之为文人画和工匠画。进而言之，这也可以说是中古以来极为丰厚的绘画艺术实践在近古绘画理论中的一种深刻的回响。

文人画以儒家思想为内核，于追求意境和表现形式的同时，逐渐与禅宗思想相契合，亦可以说是儒家与禅宗思想融合和转译的产物，其本质已经脱离了儒家思想对社会群体的观照及其艺术的教化功能，而转向画家以自我为中心的表现。中国画向"文人画"的转型，经历了两个主要的时期：其一是元代，其二是清代。元代统治阶级淡化儒家思想，曾废除科举，"学而优则仕"的文人担当之堤已然垮塌，艺术也失去了其"成教化，助人伦"的社会功能。同时，唐宋时期在国家层面所重视的艺术创作及其风格样式受到冲击和消解，致使绘画向"独善其身"发展，成为画家自身消遣和自我情趣表达的方式和媒介，这种隐退思想亦成为元代画家群体

的主流意识。明代的统治阶级依然未重视绘画的功能,其相对平庸的审美趣味,反使南宋院体画风逐渐成为宫廷绘画的主流。而沈周、唐寅等为首的文人转向小群体的审美趣向,形成诸多的地方性绘画流派,如吴门画派、松江派等,这一风气延续至清代而不衰。这些地方性画派的艺术主张和审美情趣等也仅仅是个体艺术家情感与思想的短暂聚会,并未能成为大的社会主流意识形态。因此,社会整体的审美水准和艺术功能并未得到改善,其功能也自然无法充分发挥和体现。在清代,传统文化受到一定程度的重视,但唐宋时期的文化气象并未于根本上得到延续,经典绘画样式并未得到充分传承,又因与此相关的文化根基受损而渐趋没落。与此同时,明清"鉴藏"风气虽然盛行,但其本身也仅成为拥有者财富的象征(包括明清的皇家收藏)和鉴赏的凭借,对文化艺术自身的发展和传承而言,益处不多。因此,优秀的绘画作品及风格样式并未成为世人学习的模范和传承的范式。与之相反,传统的经典作品多被囿于皇家贵族阶层,多数画家可参照的经典作品异常匮乏,艺术创作的高度也自然受限,诸如沈周、董其昌等明代的"近世之画"反成典则,成为引领绘画风尚的主流。画家眼界与思维的群体性衰落,使得艺术家"个体性"的表现形式进一步强化,如"四僧"之艺术,尤以石涛"我之为我,自有我在"的艺术观念最为突出。而"四王"为首的画家群体,借临、摹、仿、拟笔等方式托古自高,并未实现对社会的观照和对儒家思想核心精神的表达。另外,明清诸多画家的创作,受到了赞助人和经济等因素的影响,一些鉴藏者较低的审美趣味和欣赏能力加速了品评水准和艺术水平的下滑速度,消解了唐宋贵胄最终的遗风,使得清初"四

僧"和"四王"之后,艺术创作进一步趋于世俗化。这也是20世纪
早期徐悲鸿等人认为中国画落后的主要原因之一。

　　19世纪末20世纪初,西方文化逐渐进入中国,对中国传统文
化带来冲击的同时,促使国人反思传统文化。陈师曾《文人画之
价值》一文的发表,标志着"文人画"概念的重新诠释与内涵重构。
然而,陈氏是以西画进入中国后的现状为背景,参照西方绘画的
理论而展开论述,为了突出"文人画"的价值,他将中国传统绘画
的精神全部比附于文人画。换句话说,陈氏将中国经典绘画"文
人化"了。陈师曾之文,与其说是谈论文人画之价值,毋宁说是以
文人画整合、重申中国画之精神,是在全面学习西方,"言必称希
腊"的社会文化背景下,对国人文化自信的激活与召唤。与陈氏
文章相结合并体现这一思想的,便是陈氏也参与其中的"中国画
学研究会"的成立,其倡导借用西学的研究方法,挖掘中国画的内
涵,且为了对应西画,而研究中国画。陈氏之文,虽旨在重振中
国画的精神,但因其按照西学的思想重新解构中国画,从而自画
法到画面,均趋于具体化和科学化,使中国画面临科学分解的窘
境,丧失了原有的精神内核、创作准则及品评标准。当然,也为中
国画走出近代以来陈陈相因的衰败现象,并向前发展带来了新的
契机。

　　"文人画"的内涵,借邓椿"画者,文之极也"和董其昌"文人之
画自王右丞始"的两种诠释得以充实,且后者逐渐成为主流,这自
然反映了当时艺术创作观照角度的转变。文人画回归儒家哲学
的教化功能,在关注社会,反映人文思想和道德情怀的同时,去职
业化、工艺性和工匠气,但因缺乏"九朽一罢"的"工匠精神"而流

于简单的笔墨情趣和自我陶养。近世主题艺术创作的民族化和本土化，本质上亦是"画者，文之极也"的另外一种诠释。20世纪50年代以来，国人对照西学，反观传统，盲目崇拜西学的现象有所改变。西方绘画思潮虽在不断冲击着中国传统绘画，但也因此迫使其寻求新的发展道路，中国画并不会因为西方绘画观念的介入而完全舍弃传统或者说走向消亡，而发掘传统，借西兴中，开拓创新逐渐成为当代中国画的发展方向。在这一过程中，绘画的风格样式、笔墨语言逐渐丰富和充实，给中国绘画带来了新的气象。因此，反观陈师曾《文人画之价值》一文，可以认为，他实际上是将中国文人精神与哲学思想转移到中国绘画这一艺术形态之上，是对认为中国画落后了而盲目崇拜西画者的积极回应，体现了当时以陈氏为代表的一代中国人文知识分子的文化担当与自信。

结　语

　　中国画学术语的概念生成与内涵衍变，与当时画家的创作方式、绘画的样式风格及用笔、用墨、设色等技法紧密相关，绘画技法和风格样式是画学术语生成的源泉。更确切地说，画学术语是依照当时绘画艺术的诸方面而展开，其本身涵括了当时画学的主要思想，通过对这些术语的考证与辨析，既能对其概念的内涵和外延进行较全面、准确的理解，又能客观、全面理解古人的绘画思想和作品。与此同时，通过对画学术语的研究，梳理这些术语内涵演变的历程，结合绘画作品探析"丹青"与"水墨"、笔墨体系、绘画技法和风格样式等相关的诸多语词词义的变化，透析中国古代绘画观念和风格样式发展演变的历程，以及后世在不同时期、不同地域和不同文化语境下对这些术语阐释、建构的角度和理论依据。

　　通过研究可发现，画学术语概念的生成与内涵的演变，在很大程度上体现或反映了绘画技法和样式风格，尤其是绘画观念的代嬗。当然，画学术语的研究不仅仅是对某一语词概念本身的诠释，更多的是对与这些术语相关的文化语境和绘画观念的分析与探讨。因此，本书将中国画学术语从绘画语言、风格样式、绘画图

式等多方面进行了探讨和辨析。

　　首先,通过对"丹青""设色"及"傅色""赋彩"等相关术语进行考证和辨析,梳理了"丹青"内涵衍变的历程及其指代的绘画样式及源流。在传统画学文献中,"丹青"初指"丹"和"青"两种颜色,后演变为指丹、青之属的色彩,或指代所有颜色,或指代画家,或指代绘画,或指代色彩的绘画。设色及相关术语的研究则侧重于对概念指代的具体的用色技法和绘画样式进行分析讨论,并辨析其异同。整体上看,中国画的色彩由平涂到勾线渲染、晕染等技法,也生成了设色、布色、赋彩、敷色、傅色等术语,用色的方法则衍生出层层渲染的积染、浅施薄染、点染等多种类型。且用墨方法与用色方法的交融,又衍生出用色如用墨的着色方法,尤其是在"写意画"形成之后,用色时亦讲究笔法的变化。

　　其次,以"水墨""笔墨"及"泼墨""破墨""积墨""渍墨"等画学术语为中心,对其概念和内涵演变历程予以梳理与分析。"水墨"一语在唐代始生成,初指作为绘画媒材的水墨,即以水调和墨,并在唐代"水墨之变"后,成为以水墨"濡染"的水墨画及水墨意象的代名词,演变为代表与"丹青"相对应的绘画类别。宋代郭熙等人仅视"水墨"为墨笔系统中墨色比"淡墨"的墨色更浅的"墨水",但在后世的运用过程中,不断地演变,渐成为不设色之墨笔绘画的代名词,成为中国画的主流形态。清人亦将水墨等同于白描,并将其与"雅淡"的审美情趣结合。同时,水墨与青绿、浅绛被视作区分山水画风格样式的参照,亦成为山水画的主要表现形式。自元代始,水墨几乎成为不设色的墨笔绘画的代名词,直至今日仍被沿用,成为其另一主要内涵。而"笔墨"由指文字或文章衍变到

以"墨线"为载体的绘画中勾勒之用笔,再到用笔用墨,包括勾、皴、擦、点、染等用笔方法和破墨、泼墨、渍墨、积墨等墨法,以及焦、浓、重、淡、宿、清等墨色的变化。"泼墨""破墨""积墨""渍墨"等术语既包含用笔,又蕴含墨法,它们在不同时期、不同地域、不同工具材料和不同画家的笔下呈现不同的形态,被赋予不同的内涵,并由此生成了不同的绘画样式和观念。

　　再次,通过对"白描""没骨""写意""写生"等画学术语的辨析,梳理其内涵及其指代的绘画样式的演变历程。这些语词,多由初指具体的绘画技法演变为既指代技法又指代绘画风格样式的画学术语。其中,通过对"白描"和"没骨"源流的考证发现,二者均自"笔彩生动"的设色绘画中脱离出来,又与"凹凸花"的绘画样式密不可分。画家对待线条及其表现效果在这一转变中至关重要,顾恺之"春云浮空、流水行地",吴道玄"莼菜条""天衣飞扬,满壁风动"等线条的独特表现效果,备受后世推崇,以线造型及其诸多的线型特征也成为各个时期画家生成独特绘画风格的主要因素。尤其是李公麟将白描目为独立的绘画样式,构筑了线条脱离色彩而直接完成画面塑造的空间,这种类于汉唐石刻线描的表现手法亦成为一种新的绘画风格样式。因此,也使得"勾线傅色"的绘画技法逐渐演变为三个共存的绘画样式:勾线傅色的工笔设色(重彩、淡彩)、白描及没骨。白描和没骨虽皆脱胎于"凹凸花",但最后却演变成一组相对的概念,形成了两种完全不同的绘画样式,前者的主要特点是直以墨笔勾勒,不以色彩渲染,而后者却是不以墨笔勾勒,直以色彩渍染而成。"写意"一词起初并不属画学术语,而是出现在诗文之中,之后进入画学领域,内涵也随之

发生衍变。"写意"一词,在北宋刘道醇的《圣朝名画评》中作"写物象之意趣",是最早见于画学文献之中的说法。进入元代,"写意"主要指粗放不求形似的绘画风格。明代之后,"写意"多与"工致""工细"相对而出现,指向不求形似,简率、精炼的绘画风格,继而被广泛应用于诸多的画学著述之中。清代的"写意"或"写意画"已成为界定绘画作品风格、样式的术语,多与"工笔"相对。

复次,是有关绘画风格流派类的画学术语,主要以"院体"与"院画""界画"及"文人画"等概念展开分析和研究。当然,"白描""界画""写意"等亦属指代绘画风格类型的术语。"文人画"作为一个名词,最早见于《佩文斋书画谱》。邹一桂《小山画谱》也用"文人画"一语,但其相对稍晚,且在概念界定上与《佩文斋书画谱》不同。《佩文斋书画谱》将董其昌所论"文人之画"的"南宗"目为文人画,这种概念的界定,随着是书的刊刻和传播而进一步加强。邹一桂对"画者,文之极也"的摘录和阐释,则远不如艺坛领袖董其昌祖述王维式的建构影响深远。南北宗、文人画与工匠画可以追溯到它们共同的"蛹体"——晋画的分裂,蜕变而成南宗和北宗,或称之为文人画和工匠画。当然,"界画""院画""院体"等术语也是在一定的历史背景下生成的。其中,"界画"最终衍生出三个层面的内涵:其一,界画既是一种绘画的表现手法,也是一种绘画的样式,同时又成为专指宫殿台阁题材绘画的代名词。其以宫殿、台阁、水榭、庭院及床榻、桌几等人造物为主要描绘内容,所画对象用尺标算,符合规矩准绳,以界笔直尺勾线,用笔以描勒为主,线条匀停,法度严密,画面工致而细整。同时,画家虽不用界笔直尺,但线条匀壮,严格按对象的比例尺寸描绘的作品,亦被

纳入"界画"的范畴。其二，文学中用"界画"一词，是指如同界画的作画方式，严格按照具体数值和参数描述的写作手法。其三，书法及相关文献中所谓的界画，是指用直尺所画的替代"绳墨"的界格之线。"院体"概念的生成，起初用于描述某一时期院画的风格样式，后逐渐演变为指代南宋画院画工所作绘画样式的专有名词。如此一来，"院体"便与用笔严谨，工细秀丽，不遗毫发，工勾染，设色妍丽，重摹形而少气韵的绘画风格样式紧密结合。

概言之，本书虽未能研究所有的画学术语，但对遴选的近三十个主要的画学术语进行了较为全面的考证和辨析，在诠释画学术语概念的同时，对其生成的源流、历史背景、文化语境及相关的绘画作品进行分析，对这些术语的内涵与外延进行梳理和考辨，继而以此探讨不同画学术语的生成与内涵的衍变，梳理中国绘画笔墨语言、风格样式及其观念演变的历史。

中国传统画学术语极为丰富，具有很强的自我延展能力，在千百年的艺术创作实践和理论创构过程中展现出异常强大的生机和活力，内蕴深邃丰厚，意义活跃灵动。画学术语，不仅关联着艺术审美，而且关联着历史文化。中国传统画学术语，就是中国画实践和理论在时间、空间两个向度构成的系统坐标上的原点，是画学理论整体系统中的重要节点。围绕这些原点、节点，本书力图还原古代绘画艺术创造、理论建构及审美把握的历史。但目前所探讨的，仅冰山一角，愿我进行的这一尝试，能引起更多同道的注意，并希望有更多人参与到这一宏大工程之中。

参考文献

一、传统文献

1.［汉］司马迁:《史记》,北京:中华书局,1959年。

2.［汉］班固:《汉书》,北京:中华书局,1962年。

3.［晋］陈寿撰,［宋］裴松之注:《三国志》,北京:中华书局,1959年。

4.［南朝梁］萧绎撰,许逸民校笺:《金楼子校笺》,北京:中华书局,2011年。

5.［南朝梁］萧统编,［唐］李善、刘良等注:《六臣注文选》,北京:中华书局,2012年。

6.［南朝宋］范晔:《后汉书》,北京:中华书局,1965年。

7.［北齐］魏收:《魏书》,北京:中华书局,1974年。

8.［南朝宋］刘义庆著,［南朝梁］刘孝标注,余嘉锡笺疏:《世说新语笺疏》,北京:中华书局,2007年。

9.［魏］杨衒之撰,周祖谟校释:《洛阳伽蓝记校释》,北京:中华书局,2010年。

10.［唐］张彦远:《法书要录》,北京:人民美术出版社,1984年。

11.［唐］张彦远:《历代名画记》,北京:人民美术出版社,1963年。

12.［唐］封演撰,赵贞信校注:《封氏闻见记校注》,北京:中华书

局,2005年。

13.[唐]许嵩:《建康实录》,北京:中华书局,1986年。

14.[唐]李林甫:《唐六典》,北京:中华书局,1992年。

15.[唐]徐坚等:《初学记》,北京:中华书局,2004年。

16.[唐]杜佑:《通典》,北京:中华书局,1988年。

17.[唐]李延寿:《北史》,北京:中华书局,1974年。

18.[唐]李延寿:《南史》,北京:中华书局,1975年。

19.[唐]房玄龄等:《晋书》,北京:中华书局,1974年。

20.[后晋]刘昫等:《旧唐书》,北京:中华书局,1975年。

21.[南朝梁]僧祐:《弘明集》,北京:中华书局,2011年。

22.[宋]黄伯思:《东观余论》,北京:人民美术出版社,2010年。

23.[宋]李诫:《营造法式》,杭州:浙江人民美术出版社,2013年。

24.[宋]李昉等编:《文苑英华》,北京:中华书局,1966年。

25.[宋]李昉等:《太平御览》,北京:中华书局,1960年。

26.[宋]陆游:《剑南诗稿》,上海:上海古籍出版社,1985年。

27.[宋]王安石:《临川先生文集》,北京:中华书局,1959年。

28.[宋]朱长文纂辑,何立民点校:《墨池编》,杭州:浙江人民美术出版社,2012年。

29.[宋]邓椿:《画继》,北京:人民美术出版社,1963年。

30.[宋]郭若虚:《图画见闻志》,北京:人民美术出版社,1963年。

31.[宋]欧阳修、宋祁等:《新唐书》,北京:中华书局,1975年。

32.[宋]王溥:《唐会要》,上海:上海古籍出版社,2006年。

33.[宋]庄绰:《鸡肋编》,北京:中华书局,1983年。

34.[宋]计有功辑撰:《唐诗纪事》,上海:上海古籍出版社,2008年。

35.[宋]赵希鹄:《洞天清录》,杭州:浙江人民美术出版社,2016年。

36.[元]陶宗仪:《南村辍耕录》,北京:中华书局,1959年。

37.[元]赵孟頫著,黄天美校:《松雪斋集》,杭州:西泠印社出版社,2010年。

38.[元]夏文彦:《图绘宝鉴》,长沙:商务印书馆,1936年。

39.[明]王佐:《新增格古要论》,杭州:浙江人民美术出版社,2011年。

40.[明]李日华:《味水轩日记》,杭州:浙江人民美术出版社,2018年。

41.[明]王世贞:《弇州山人题跋》,杭州:浙江人民美术出版社,2012年。

42.[明]陈继儒:《妮古录》,上海:华东师范大学出版社,2011年。

43.[明]张丑撰,徐德明校点:《清河书画舫》,上海:上海古籍出版社,2011年。

44.[明]张丑:《真迹日录》,清文渊阁四库全书本。

45.[明]董其昌著,叶子卿点校:《画禅室随笔》,杭州:浙江人民美术出版社,2016年。

46.[明]董其昌著,邵海清点校:《容台集》,杭州:西泠印社出版社,2012年。

47.[明]唐志契:《绘事微言》,北京:人民美术出版社,1984年。

48.[明]文震亨:《长物志》,杭州:浙江人民美术出版社,2016年。

49.[明]屠隆:《考槃余事》,杭州:浙江人民美术出版社,2011年。

50.[清]永瑢等:《四库全书总目》,北京:中华书局,1965年。

51.[清]阮元校刻:《十三经注疏》,北京:中华书局,2009年。

52.[唐]杜甫著,[清]仇兆鳌注:《杜诗详注》,北京:中华书局,2015年。

53.[清]秦祖永撰,黄亚卓校点:《桐阴论画》,上海:上海古籍出版社,2015年。

54.[清]胡敬:《胡氏书画考三种》,杭州:浙江人民美术出版社,2015年。

55.[清]顾文彬、孔广陶撰,柳向春校点:《过云楼书画记·岳雪楼书画录》,上海:上海古籍出版社,2011年。

56.[清]张照等:《石渠宝笈》,清文渊阁四库全书本。

57.[清]安岐:《墨缘汇观录》,北京:中华书局,1985年。

58.[清]张庚、刘瑗撰,祁晨越点校:《国朝画徵录·国朝画徵补录》,杭州:浙江人民美术出版社,2011年。

59.[清]段玉裁注:《说文解字注》,上海:上海古籍出版社,1981年。

60.[清]包世臣:《艺舟双楫》,杭州:浙江人民美术出版社,2017年。

61.[清]方薰:《山静居画论》,杭州:浙江人民美术出版社,2017年。

62.[清]沈宗骞:《芥舟学画编》,杭州:浙江人民美术出版社,2017年。

63.[清]郑绩著,叶子卿点校:《梦幻居画学简明》,杭州:浙江人民美术出版社,2017年。

64.[清]卞永誉纂辑:《式古堂书画汇考》,杭州:浙江人民美术出版社,2012年。

65.[清]邹一桂:《邹一桂集》,杭州:浙江人民美术出版社,

2019年。

66.〔清〕高士奇:《江村消夏录》,上海:上海古籍出版社,2011年。

67.〔清〕王原祁等纂辑:《佩文斋书画谱》,北京:中国书店,1984年。

68.〔清〕阮元撰,钱伟疆、顾大朋点校:《石渠随笔》,杭州:浙江人民美术出版社,2011年。

69.〔清〕严可均辑:《全上古三代秦汉三国六朝文》,北京:中华书局,1958年。

70.〔清〕彭定求等编:《全唐诗》,北京:中华书局,1960年。

71.〔清〕董诰等编:《全唐文》,上海:上海古籍出版社,1990年。

72.国学整理社编:《诸子集成》,北京:中华书局,1954年。

73.上海古籍出版社编:《二十二子》,上海:上海古籍出版社,1986年。

74.于安澜编:《画品丛书》,上海:上海人民美术出版社,1982年。

75.于安澜编:《画史丛书》,上海:上海人民美术出版社,1963年。

76.于安澜编:《画论丛刊》,香港:中华书局,1977年。

77.沈子丞编:《历代论画名著汇编》,北京:文物出版社,1982年。

78.俞剑华编著:《中国古代画论类编》,北京:人民美术出版社,2005年。

79.上海书画出版社、华东师范大学古籍整理研究室选编:《历代书法论文选》,上海:上海书画出版社,1979年。

80.卢辅圣主编:《中国书画全书》,上海:上海书画出版社,1992—1999年。

81.裴景福编撰:《壮陶阁书画录》,北京:学苑出版社,2006年。

82.朱季海辑:《南田画学》,苏州:古吴轩出版社,1992年。

二、近人论著

（一）专著

1. 陈寅恪：《金明馆丛稿初编》，北京：生活·读书·新知三联书店，2001年。

2. 陈寅恪：《唐代政治史略稿》，上海：上海古籍出版社，1988年。

3. 钱穆：《宋明理学概述》，北京：九州出版社，2010年。

4. 钱穆：《中国近三百年学术史》，北京：商务印书馆，1997年。

5. 顾颉刚：《古史论文集》，北京：中华书局，2011年。

6. 梁启超：《中国历史研究法》，北京：中华书局，2009年。

7. 梁启超：《中国历史研究法补编》，北京：中华书局，2010年。

8. 余绍宋：《书画书录解题》，杭州：浙江人民出版社，1982年。

9. 谢巍：《中国画学著作考录》，上海：上海书画出版社，1998年。

10. 薛永年：《晋唐宋元卷轴画史》，北京：新华出版社，1993年。

11. [美]福开森编：《历代著录画目》，北京：人民美术出版社，1993年。

12. 俞剑华：《国画研究》，桂林：广西师范大学出版社，2005年。

13. 上海书画出版社、浙江省博物馆编：《黄宾虹文集》，上海：上海书画出版社，1999年。

14. 陈辅国主编：《诸家中国美术史著选汇》，长春：吉林美术出版社，1992年。

15. 郎绍君、水天中编：《二十世纪中国美术文选》，上海：上海书画出版社，1999年。

16. 郎绍君：《守护与拓进——二十世纪中国画谈丛》，杭州：中国美术学院出版社，2001年。

17. 牛克诚:《色彩的中国绘画——中国绘画样式与风格历史的展开》,长沙:湖南美术出版社,2002年。

18. 阮璞:《画学丛证》,上海:上海书画出版社,1998年。

19. 冯骥才:《文人画辨》,郑州:中州古籍出版社,2007年。

20. 童书业著,童教英整理:《童书业绘画史论集》,北京:中华书局,2008年。

21. 卢辅圣:《中国文人画史》,上海:上海书画出版社,2012年。

22. 郑午昌:《中国画学全史》,上海:上海书画出版社,1985年。

23. 温肇桐:《中国绘画艺术》,上海:上海出版公司,1955年。

24. 温肇桐:《中国绘画批评史略》,天津:天津人民美术出版社,1982年。

25. 徐复观:《中国艺术精神》,桂林:广西师范大学出版社,2007年。

26. 石守谦:《风格与世变——中国绘画十论》,北京:北京大学出版社,2008年。

27. 石守谦:《山鸣谷应——中国山水画和观众的历史》,台北:石头出版股份有限公司,2017年。

28. 王伯敏主编:《中国美术通史》,济南:山东教育出版社,1996年。

29. 王伯敏:《中国绘画通史》,北京:生活·读书·新知三联书店,2008年。

30. 王镛:《印度美术》,北京:中国人民大学出版社,2010年。

31. 陈传席:《六朝画论研究》,天津:天津人民美术出版社,2006年。

32.陈传席:《中国山水画史》,天津:天津人民美术出版社,2001年。

33.王文娟:《墨韵色章——中国画色彩的美学探渊》,北京:中央编译出版社,2006年。

34.韦宾:《唐朝画论考释》,天津:天津人民美术出版社,2007年。

35.贺西林、李清泉:《中国墓室壁画史》,北京:高等教育出版社,2009年。

36.傅抱石:《中国绘画变迁史纲》,上海:上海古籍出版社,1998年。

37.葛路:《中国画论史》,北京:北京大学出版社,2009年。

38.蔡星仪:《蔡星仪中国画史论文选》,石家庄:河北教育出版社,2012年。

39.韩刚:《谢赫"六法"义证》,石家庄:河北教育出版社,2009年。

40.李星明:《唐代墓室壁画研究》,西安:陕西人民美术出版社,2005年。

41.郭绍虞:《中国文学批评史》,北京:商务印书馆,2010年。

42.余英时:《文史传统与文化重建》,北京:生活·读书·新知三联书店,2012年。

43.陈胜长:《考证与反思》,台北:东大图书股份有限公司,1995年。

44.叶舒宪:《原型与跨文化阐释》,广州:暨南大学出版社,2002年。

45.宿白:《魏晋南北朝唐宋考古文稿辑丛》,北京:文物出版社,2011年。

46. 金观涛、刘青峰:《观念史研究》,北京:法律出版社,2009年。

47. 单国强:《古书画史论集》,北京:紫禁城出版社,2001年。

48. 郑岩:《从考古学到美术史——郑岩自选集》,上海:上海人民出版社,2012年。

49. [美]方闻著,李维琨译:《超越再现——8世纪至14世纪中国书画》,杭州:浙江大学出版社,2011年。

50. [美]巫鸿著,文丹译,黄小峰校:《重屏——中国绘画中的媒材与再现》,上海:上海人民出版社,2009年。

51. [法]米歇尔·福柯著,谢强、马月译:《知识考古学》,北京:生活·读书·新知三联书店,2007年。

(二)论文

1. 黄宾虹:《鉴古名画论略》,《东方杂志》,1925年第22卷第3期。

2. 井陶:《论文人画》,《鼎脔》,1926年第29期。

3. 滕固:《关于院体画和文人画之史的考察》,《辅仁学志》,1931年第2卷第2期。

4. 冯建吴:《笔墨论》,《太阳在东方》,1933年第1卷第1期。

5. 庞薰琹:《谈文人画》,《矛盾月刊》,1933年第2卷第2期。

6. 李濂:《论文人画》,《行健月刊》,1934年第5卷第1期。

7. 陆丹林:《文人画与画家画》,《艺风》,1935年第3卷第2期。

8. 安敦礼:《文人画谈概》,《艺风》,1935年第3卷第7期。

9. 银戈:《文人画之穷途与中国绘画之前路》,《亚波罗》,1936年第16期。

10. [日]泷精一著,傅抱石译:《中国文人画概论》,《文化建设》,1937年第3卷第9期。

12. 徐晓明：《论笔墨》，《音乐与美术》，1940 年第 7 期。

13. 童书业：《没骨花图考》，《齐鲁学报》，1941 年第 1 期。

14. 杨剑花：《谈"文人画"》，《上海特别市中央市场月报》，1943 年第 4 卷第 42 期。

16. 影秋：《谈"文人画"》，《江苏作家》，1941 年第 1 卷第 2 期。

17. 傅思达：《论笔墨》，《音乐与美术》，1942 年第 3 卷第 4 期。

18. 田璁：《画家与名士：论中国文人画的本质及其创作方法》，《艺文杂志》，1943 年第 6 期。

19. 郑逸梅：《近代之文人画》，《雄风》，1947 年第 2 卷第 2 期。

20. 朱维之：《文人画之父王维》，《春秋（上海 1943）》，1948 年第 5 卷第 4 期。

21. 董寿平：《文人画》，《玉屏学报》，1948 年第 5 期。

22. 李树滋：《中国文人画》，《电信界》，1948 年第 6 卷第 11 期。

23. 王伯敏：《谈"文人画"的特点》，《美术》，1959 年第 6 期。

24. 王逊：《苏轼和宋代文人画》，《美术研究》，1979 年第 1 期。

25. 方闻、郭建平：《董其昌与正统画论》，《民族艺术》，2007 年第 3 期。

26. 洪惠镇：《唐代泼墨泼色山水画先驱"顾生"考》，《美术观察》，1998 年第 11 期。

27. 娄宇：《文人画的审美价值取向：论文人画对"逸格"境层的审美追求》，《民族艺术研究》，1999 年第 5 期。

28. 沙武田、邰惠莉：《20 世纪敦煌白画研究概述》，《敦煌研究》，2001 年第 1 期。

29. 尹吉男：《"董源"概念的历史生成》，《文艺研究》，2005 年第

2 期。

30.万青力:《由"士夫画"到"文人画"——钱选"戾家画"说简论》,《美术研究》,2003 年第 3 期。

31.贾方舟:《"笔墨"探源》,《中国书画》,2003 年第 9 期。

32.邓乔彬:《论文人画从北宋到南宋之变》,《浙江大学学报》(人文社会科学版),2005 年第 5 期。

33.薛永年:《谈写意》,《国画家》,2006 年第 2 期。

34.臧新明:《中国古典画论之"写生"考》,《济南大学学报》(社会科学版),2007 年第 1 期。

35.臧新明:《论中国古典画论中之"写真""写貌""写生"》,《艺术学界》,2009 年第 1 期。

36.刘曦林:《写意与写意精神》,《美术研究》,2008 年第 4 期。

37.郑奇、王宗英:《传统文人画的终结与中国画的现代转型》,《南京艺术学院学报》(美术与设计版),2008 年第 5 期。

38.孙明道:《从文人之文到文人之画:董其昌的八股文与绘画》,《文艺研究》,2012 年第 2 期。

39.陈韵如:《"界画"在宋元时期的转折:以王振鹏的界画为例》,《台湾大学美术史研究集刊》,2009 年第 26 期。

40.王愿石:《论李公麟的白描艺术》,《安徽工业大学学报》(社会科学版),2010 年第 2 期。

41.王磊:《李公麟白描艺术的独特审美价值》,《合肥工业大学学报》(社会科学版),2010 年第 1 期。

42.朱万章:《明清白描绘画刍议》,《荣宝斋》,2017 年第 5 期。

43.常欣:《写意论》,《美术》,2011 年第 4 期。

44.彭锋：《什么是写意?》，《美术研究》，2017年第2期。

45.阎安：《"写意"的活性与可拓展性》，《美术观察》，2012年第3期。

46.米德昉：《蒙古族鲁土司属寺东大寺〈西游记〉壁画内容与粉本考辨》，《宁夏大学学报》(人文社会科学版)，2012年第4期。

47.卞瑞：《论中国文人画之精神》，《艺术百家》，2012年第7期。

48.陈磊：《中国山水画界画研究与工具复原》，《新美术》，2017年第1期。

49.刘玉龙：《"破墨"考释》，《文艺研究》，2013年第8期。

50.刘玉龙：《〈山水松石格〉考征》，《文艺研究》，2018年第2期。

三、工具书

1.罗竹风主编：《汉语大词典》，上海：汉语大词典出版社，1993年。

2.宗福邦、陈世铙、萧海波主编：《故训汇纂》，北京：商务印书馆，2007年。

3.阮智富、郭忠新主编：《现代汉语大词典》，上海：上海辞书出版社，2009年。

4.温廷宽、王鲁豫主编：《古代艺术辞典》，北京：中国国际广播出版社，1989年。

5.赵一凡、张中载、李德恩主编：《西方文论关键词》，北京：外语教学与研究出版社，2006年。

6.朱铸禹编：《中国历代画家人名词典》，北京：人民美术出版社，2003年。

7.汪民安主编：《文化研究关键词》，南京：江苏人民出版社，

2011年。

8.［美］拉尔夫·迈耶著,邵宏、罗永进、樊林等译:《美术术语与技法词典》,南京:江苏教育出版社,2005年。

9.［英］安娜贝拉·穆尼、［美］贝琪·埃文斯编,刘德斌等译:《全球化关键词》,北京:北京大学出版社,2014年。

10.［英］丹尼·卡瓦拉罗著,张卫东、张生、赵顺宏译:《文化理论关键词》,南京:江苏人民出版社,2013年。

后　记

　　这本书是在我主持完成的国家社科基金艺术学青年项目《中国画学术语研究》(批准号：16CF163)结项成果的基础上，补充、完善而成的。从开始撰写至今，已经过去了七年的时间。在撰写过程中，我多次校对修改，增补删减，却总有不如意之处。回想曾经流逝的岁月和近几年的科研心路，常在浩如烟海的古代文献面前，举足不定，有不安、有惶恐，也有源于对学术的敬畏而彷徨。在本书即将付印之际，觉得有必要交代一下自己撰写本书的历程。

　　2011年至2014年，我在中国艺术研究院攻读博士学位，研究方向是中国古代绘画史，因此，古代画学文献成为我这段时间主要翻阅和研读的对象。而阅读画学文献，离不开对相关核心语词和术语的理解与诠释。同时，在阅读分析时，也注意到《汉语大词典》《词源》《故训汇纂》诸辞书对画学术语的诠释存有概念界定不够准确、内涵不够全面等问题，这便引起了我对画学术语探究的兴趣。由此，我撰写了《"破墨"考释》一文，并发表在《文艺研究》2013年第8期。该论文的发表，也使我对画学术语研究有了一定的"经验"和信心。2014年回陕西师范大学工作后，以此为契机，梳理了中国古代画学文献中的近三十个关键性语词，申报了国家

社科基金艺术学项目，并完成了这本书稿。

　　这本书的完成，首先要感谢在学术上给予我指导和帮助的老师。感谢我的硕士生导师、陕西师范大学美术学院余乡教授，为我提供了诸多的帮助和支持，并给本书提出了许多修改意见和建议。感谢陕西师范大学美术学院陈刚教授，为本书删夷骈赘，提出内容和章节架构的调整意见。在写作过程中，也得到了陕西师范大学文学院郭芹纳教授的多次指导，在此深表感谢。

　　特别要感谢的是我的博士生导师牛克诚先生。多年来，先生传道、授业、解惑，从他的身上，我感受到了一个学者应有的风骨与情怀。"学高为师，身正为范"，无外乎此。本书出版在即，先生为之作序，使本书增色不少。师恩永恒，谨铭记于心。

　　在课题结项期间，我的硕士生王铮仁、刘丽媛、黄旭辉、张文清、刘心、董佳瑞等，协助我对部分术语相关的资料进行查找和整理，也在此表示感谢。

　　感谢我的夫人王月明。她与我相识于微末，相守于经年。多年来，她既要工作，又要照顾家庭，默默支持我的学习和工作，无怨无悔。感恩家人，感谢这些年曾指导、帮助我的老师和朋友！

　　最后，在这本《中国画学术语研究》付梓之际，感谢中华书局白爱虎先生和出版社的工作人员。

　　我的水平有限，书中尚有不足之处，祈请读者指教！

<div style="text-align:right">

刘玉龙

2023年1月

</div>